LES ARTS

AU

MOYEN AGE

ET A L'ÉPOQUE DE

LA RENAISSANCE

Par PAUL LACROIX

(Bibliophile Jacob)

CONSERVATEUR DE LA BIBLIOTHÈQUE NATIONALE DE L'ARSENAL

OUVRAGE ILLUSTRÉ

DE DIX-NEUF PLANCHES CHROMOLITHOGRAPHIQUES

EXÉCUTÉES PAR F. KELLERHOVEN

ET DE QUATRE CENTS GRAVURES SUR BOIS

CINQUIÈME ÉDITION

PARIS

LIBRAIRIE DE FIRMIN DIDOT FRÈRES, FILS ET C^{IE}

IMPRIMEURS DE L'INSTITUT DE FRANCE, RUE JACOB, 56

1874

Reproduction et traduction réservées.

LES ARTS
AU MOYEN AGE

ET A L'ÉPOQUE

DE LA RENAISSANCE

Paris. — Typographie de Firmin Didot frères, fils et Cie, rue Jacob, 56.

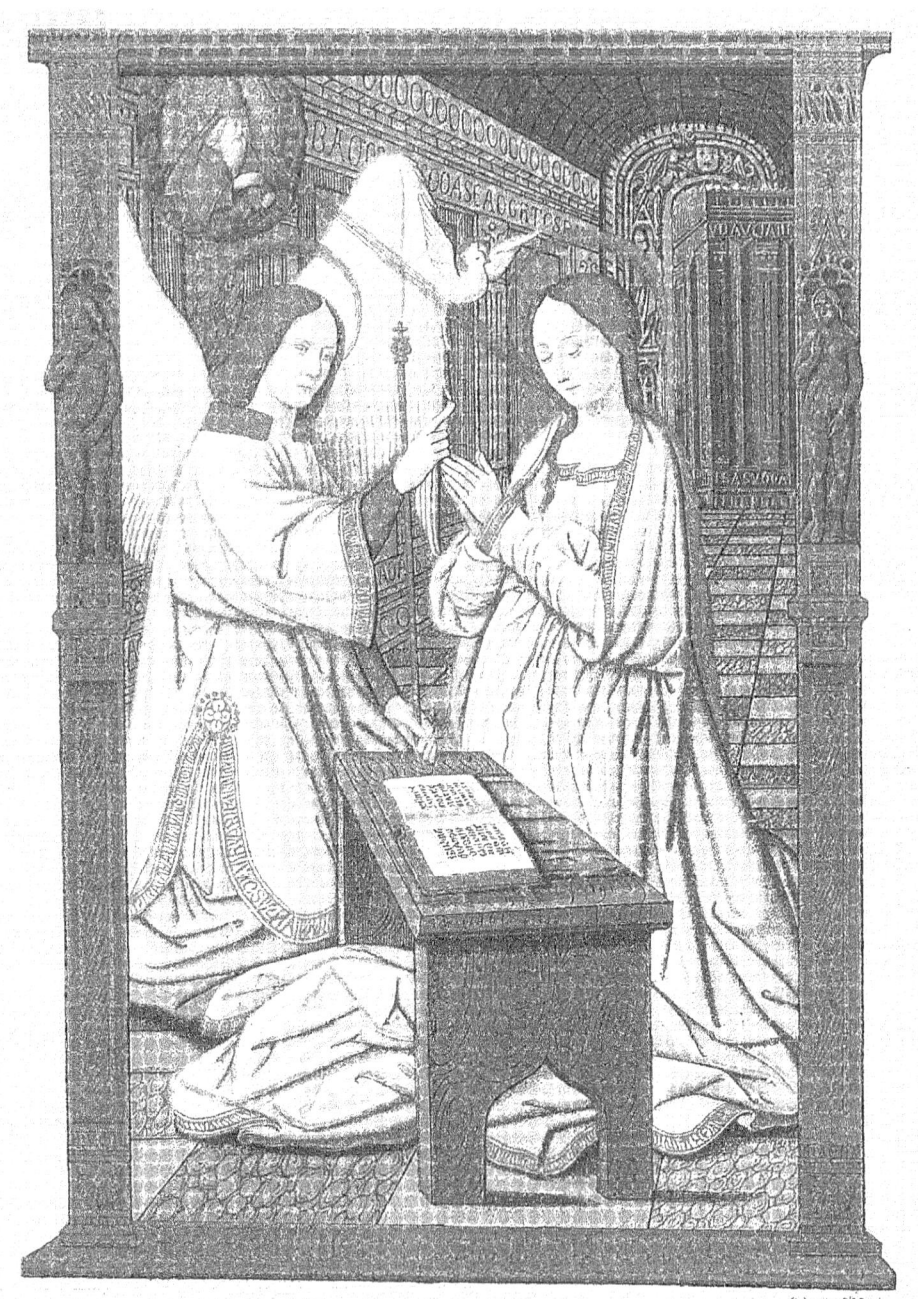

L'ANNONCIATION,

Fac-simile d'une miniature tirée des Petites Heures d'Anne de Bretagne, qui ont appartenu à Catherine de Médicis. (Bibliothèque de M. Ambroise-Firmin Didot.

PRÉFACE

Nous *avons publié, il y a plus de vingt ans, avec l'aide de notre ami Ferdinand Séré, de regrettable mémoire, avec le concours des érudits, des écrivains et des artistes les plus éminents, un grand ouvrage intitulé :* Le Moyen Age et la Renaissance. *Cet ouvrage, qui ne comprend pas moins de cinq énormes volumes in-quarto, traite avec détails des mœurs et des usages, des sciences, des lettres et des arts pendant ces deux grandes époques, sujet immense autant qu'intéressant et instructif. Grâce à l'érudition dont il est rempli, à son mérite littéraire et à son admirable exécution, il eut le rare bonheur de fixer aussitôt l'attention publique et de soutenir jusqu'à ce jour l'intérêt qu'il avait inspiré dès son apparition. Il a pris place dans toutes les bibliothèques d'amateurs, non-seulement en France, mais à l'étranger; il est devenu célèbre.*

Cette fortune exceptionnelle, surtout pour une publication aussi considérable, nous fait croire que notre œuvre, ainsi connue et appréciée par tout le monde savant, peut et doit obtenir désormais un succès plus complet, en s'adressant à un plus grand nombre de lecteurs.

Dans cette persuasion, nous offrons aujourd'hui au public une des par-

ties principales de notre grand ouvrage, la plus intéressante peut-être, sous une forme plus simple, plus facile, plus agréable; à la portée de la jeunesse qui veut apprendre sans fatigue et sans ennui; des femmes qui s'intéressent aux lectures sérieuses; de la famille qui aime à se réunir autour d'un livre instructif et attrayant à la fois. Nous voulons parler des Arts au Moyen Age et à l'époque de la Renaissance. Après avoir réuni les matériaux épars sur ce sujet, nous les avons coordonnés, en ayant soin de faire disparaître les aspérités de l'érudition et de conserver à notre œuvre les brillantes couleurs dont elle était primitivement revêtue.

Tous les arts intéressent par eux-mêmes. Leurs productions éveillent l'attention et piquent la curiosité. Or, ici il ne s'agit pas seulement d'un art. Nous passons en revue tous les arts à partir du quatrième siècle de l'ère moderne jusqu'à la seconde moitié du seizième : l'architecture élevant les églises et les abbayes, les palais et les monuments publics, les châteaux forts et les remparts des villes; la sculpture ornant et complétant tous les arts par ses ouvrages en pierre, en marbre, en bronze, en bois, en ivoire; la peinture commençant par la mosaïque et les émaux; concourant à la décoration des édifices par les vitraux et par les fresques, historiant et enluminant les manuscrits avant d'arriver à sa plus haute perfection, à l'art des Giotto et des Raphaël, des frà Angelico et des Albert Dürer; la gravure sur bois et métal, à laquelle se rattachent la gravure en médailles et l'orfévrerie, et qui, après s'être essayée à tailler des cartes à jouer et à buriner des nielles, évoque tout à coup cette invention sublime destinée à changer la face du monde : l'imprimerie. Tels sont, en résumé, les traits principaux de ce tableau splendide. On devine quelle abondance, quelle variété et quelle richesse de détails il doit contenir.

Notre sujet présente, en même temps, un autre genre d'intérêt plus élevé et non moins attachant. Ici chaque art apparaît dans ses phases successives, dans ses progrès divers. C'est une histoire : histoire non-seulement des arts, mais de l'époque même où ils se sont développés, car les arts, considérés dans leur ensemble, sont l'expression la plus intime de la société. Ils nous disent ses goûts, ses idées, son caractère; ils nous la montrent dans ses œuvres. De tout ce qu'une époque peut laisser d'elle-même aux âges suivants, ce qui la représente le plus vivement, c'est l'art : les arts d'une époque la font revivre et la replacent devant nous.

C'est ce que fait notre livre. Mais, il faut le dire, ici cet intérêt redouble, car nous retraçons, non pas une seule époque, mais deux époques très différentes l'une de l'autre. Dans la première, au moyen âge, à la suite de l'invasion des peuples du Nord, la société se trouve composée en grande partie d'éléments nouveaux et barbares que le christianisme travaille à assouplir et à façonner; elle est bouleversée et n'arrive que lentement à jouir de tous les bienfaits de la civilisation nouvelle. Dans la seconde époque, au contraire, la société est organisée et solidement assise; elle jouit de la paix et en recueille les fruits. Les arts suivent les mêmes vicissitudes. D'abord grossiers et informes, ils parviennent lentement et par degrés, comme la société, à sortir du chaos. Ensuite ils s'épanouissent en pleine liberté, et s'avancent avec toute l'ardeur dont l'esprit humain est capable. De là des progrès successifs dont l'histoire présente un merveilleux intérêt.

Pendant le Moyen Age *l'art suit généralement les inspirations de l'esprit chrétien qui préside à la formation de ce monde nouveau. Il parvient à reproduire admirablement l'idéal religieux. Vers la fin seulement il cherche la beauté des formes et commence à la trouver, lorsque la* Renaissance *arrive : la renaissance, c'est-à-dire cette révolution intellectuelle qui, au quinzième et au seizième siècle, rendit le sceptre à la littérature et aux arts de l'antiquité, chez les peuples modernes. Alors les arts changent de direction, surtout les arts principaux, ceux par lesquels le génie de l'homme exprime plus fortement ses idées et ses sentiments. Ainsi, au moyen âge une nouvelle architecture est créée, qui arrive rapidement au plus haut degré de perfection, l'architecture ogivale, dont nous voyons encore les chefs-d'œuvre dans nos cathédrales; à la renaissance elle est remplacée par l'architecture dérivée de l'art des Grecs et des Romains, qui produit aussi des œuvres achevées, mais presque toujours s'harmonise moins bien avec la majesté et les splendeurs du culte. Au moyen âge la peinture s'attache surtout à représenter le beau idéal de l'âme religieuse se reflétant sur le visage; à la renaissance c'est la beauté des formes plastiques, si parfaitement exprimée par les anciens. La sculpture, qui se rapproche tant de la peinture, suivait en même temps des phases toutes semblables, entraînant la gravure après elle. Ces vicissitudes si diverses, par lesquelles ont passé les arts aux deux époques retracées dans ce livre, ne présentent-elles pas à l'observateur intelligent*

une suite de faits du plus haut intérêt et une histoire des plus instructives ?

Notre ouvrage est le seul qui existe sur ce vaste et magnifique sujet, dont les éléments étaient dispersés dans une foule de livres. Aussi a-t-il fallu, pour réussir dans cette entreprise, la réunion des savants les plus distingués par leur érudition et par leurs talents. Qu'il nous soit permis de citer MM. Ernest Breton, Aimé Champollion, Champollion-Figeac, Pierre Dubois, Duchesne, Ferdinand Denis, Jacquemart, Ach. Jubinal, Jules Labarte, Lassus, Louandre, Prosper Mérimée, Alfred Michiels, Gabriel Peignot, Riocreux, de Saulcy, Jean Duseigneur, le marquis de Varennes. Après de tels noms, nous ne placerons le nôtre que pour rappeler comment nous avons fondu et remanié tous ces travaux divers, dans un nouvel exposé qui leur donne plus d'unité, mais leur doit tout l'intérêt et tout le charme qu'il peut offrir.

Les nombreuses figures qui ornent cet ouvrage séduiront les yeux en même temps que le texte parlera à l'esprit. Les dessins en couleur ont été exécutés par M. Kellerhoven, qui dans ces dernières années a fait de la chromolithographie un art de premier ordre, digne de lutter avec les œuvres des maîtres.

Personne n'ignore l'importance qui est donnée dans notre siècle à l'archéologie. Cette science des choses d'autrefois est nécessaire à toute personne instruite. Il faut l'étudier assez pour être capable d'apprécier ou au moins de reconnaître les monuments des temps passés qui se présentent à nos regards, en architecture, en peinture, etc. Aussi est-elle devenue pour le jeune homme, pour la jeune fille, le complément indispensable d'une éducation sérieuse. La lecture de cet ouvrage sera pour eux une attrayante initiation à ces connaissances, qui furent trop longtemps du domaine exclusif des érudits.

<div style="text-align: right;">PAUL LACROIX
(BIBLIOPHILE JACOB).</div>

LES ARTS
AU MOYEN AGE

ET A L'ÉPOQUE

DE LA RENAISSANCE

AMEUBLEMENT

CIVIL ET RELIGIEUX

Simplicité des objets mobiliers chez les Gaulois et les Francs. — Introduction du luxe dans l'ameublement, au septième siècle. — Le fauteuil de Dagobert. — La Table ronde du roi Artus. — Influence des croisades. — Un banquet royal sous Charles V. — Les sièges. — Les dressoirs. — Services de table. — Les hanaps. — La dinanderie. — Les tonneaux. — L'éclairage. — Les lits. — Meubles en bois sculpté. — La serrurerie. — Le verre et les miroirs. — La chambre d'un seigneur féodal. — Richesse de l'ameublement religieux. — Autels. — Encensoirs. — Châsses et reliquaires. — Grilles et ferrures.

ON nous croira sans peine si nous affirmons que chez nos vieux ancêtres, les Gaulois, l'ameublement était de la plus rustique simplicité. Un peuple essentiellement guerrier et chasseur, tout au plus agriculteur, qui avait les forêts pour temples, et pour demeures des huttes de terre battue et couvertes de paille ou de branchages, devait se montrer, à cause même de la grossièreté de ses penchants, indifférent sur la forme et la nature de ses objets mobiliers.

Vint la conquête des Romains. A l'origine, et longtemps après la fondation de leur belliqueuse république, ceux-ci avaient vécu également dans le

mépris du faste et même dans l'ignorance des commodités de la vie; mais lorsqu'ils subjuguèrent la Gaule, après avoir porté leurs armes victorieuses à tous les confins du monde, ils s'étaient peu à peu approprié ce que leur avaient offert de luxe raffiné, de progrès utile, d'ingénieux bien-être, les mœurs et usages des nations soumises. Les Romains importèrent donc en Gaule ce qu'ils avaient acquis çà et là. Puis, quand les hordes à demi sauvages de la Germanie et des steppes du Nord firent à leur tour irruption sur l'empire romain, ces nouveaux vainqueurs ne laissèrent pas de s'accommoder instinctivement à l'état social des vaincus. Ainsi s'explique sommairement la transition, à vrai dire un peu tourmentée, qui rattache aux choses de l'antique société les choses de la société moderne.

Le monde du moyen âge, cette époque sociale qui pourrait être comparée à la situation d'un vieillard décrépit et blasé, qui, après une longue et froide torpeur, se réveillerait enfant naïf et fort, le monde du moyen âge hérita beaucoup des temps, en quelque sorte interrompus, qui l'avaient précédé; il transforma peut-être, il perfectionna plus qu'il n'inventa, mais il manifesta dans ses œuvres un génie si particulier, si caractéristique, qu'on s'accorde généralement à y reconnaître le mérite d'une véritable création.

La rapidité de la course archéologique et littéraire que nous nous proposons de poursuivre à travers une double période d'enfantement ou de rénovation, ne doit pas nous laisser croire que nous réussirons à placer nos esquisses dans un jour éminemment propre à en accuser l'effet; essayons cependant, et, le cadre étant donné, faisons de notre mieux pour le bien remplir.

Si à l'époque mérovingienne nous visitons quelque demeure royale ou princière, nous remarquons que le luxe consiste beaucoup moins dans l'élégance ou l'originalité des formes attribuées aux objets d'ameublement, que dans la profusion des matières précieuses employées à les fabriquer ou à les orner. Ce n'est plus le temps où les premiers clans des Gaulois et des hommes du Nord qui vinrent prendre possession de l'Occident avaient pour siéges et pour lits des bottes de paille, des nattes de jonc, des brassées de ramures; pour tables, des blocs de rochers ou des tertres de gazon. Dès le cinquième siècle de l'ère chrétienne nous trouvons déjà les Francs, les Goths, reposant leurs muscles vigoureux sur les longs siéges moelleux que les

Romains ont apportés de l'Orient, et qui sont devenus nos sofas, nos canapés, en ne changeant guère que de nom; devant eux sont dressées les tables basses et en demi-cercle, où la place du milieu était réservée au plus digne, au plus illustre des convives. Bientôt l'usage des lits de table, lequel ne convient qu'à la mollesse des climats chauds, est abandonné dans les Gaules; les

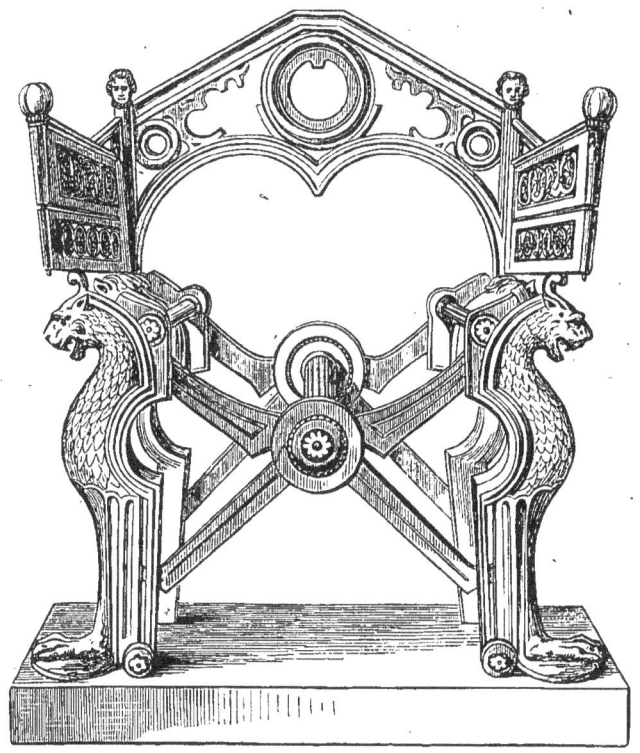

Fig. 1. — Chaise curulé, dite *Fauteuil de Dagobert*, en bronze doré, conservée aujourd'hui à la Bibliothèque nationale de Paris, Cabinet des antiques.

bancs, les escabeaux sont adoptés par ces hommes d'action et d'éveil; on ne mange plus couché, mais assis; et les trônes des rois, les siéges des grands étalent la plus opulente somptuosité. C'est alors, par exemple, que nous voyons saint Éloi, le célèbre artiste en métaux, fabriquer et ornementer pour Clotaire deux siéges d'or, et un trône d'or pour Dagobert. Quand au siége attribué à saint Éloi, et connu sous le nom de *fauteuil de Dagobert* (fig. 1), c'est une chaise antique consulaire, qui n'était primitivement qu'un pliant,

auquel l'abbé Suger, au douzième siècle, fit ajouter des bras et un dossier. Le luxe artistique n'était pas moins grand lorsqu'on l'appliquait à la fabrication des tables : les historiens nous apprennent que saint Remi, contemporain de Clovis, avait une table d'argent, toute décorée d'images pieuses. Fortunat le poëte, évêque de Poitiers, en décrit une, de même métal, autour de laquelle s'enroulait une vigne chargée de grappes de raisin, et si nous arrivons jusqu'au règne de Charlemagne, nous trouvons dans un passage du livre

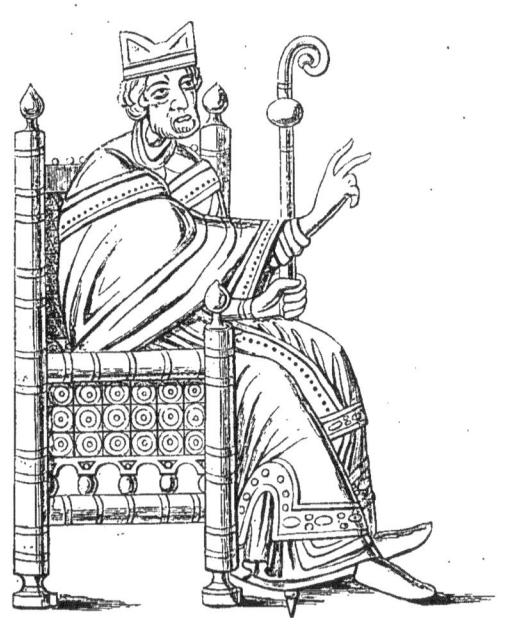

Fig. 2. — Siége du neuvième ou dixième siècle, d'après une miniature du temps.
Ms. de la Bibl. nat. de Paris.

d'Éginhard, son ministre et son historien, que ce magnifique monarque, outre une table d'or, en possédait trois autres en argent massif, gravé et ciselé, représentant, l'une la ville de Rome, la seconde celle de Constantinople, et la troisième « toutes les régions de l'univers ».

Les siéges de l'époque romane (fig. 2) semblent affecter de reproduire, à l'intérieur des édifices qu'ils meublent, le style architectural des monuments contemporains. Larges et pesants, ils s'élèvent sur des faisceaux de colonnes qui vont s'épanouir dans un triple étage de dossiers à plein cintre. Le moine

anonyme de Saint-Gall dans sa Chronique, écrite au neuvième siècle, fait pourtant mention d'un riche festin, où le maître de la maison était assis sur des coussins de plume. Legrand d'Aussy rapporte, dans son *Histoire de la*

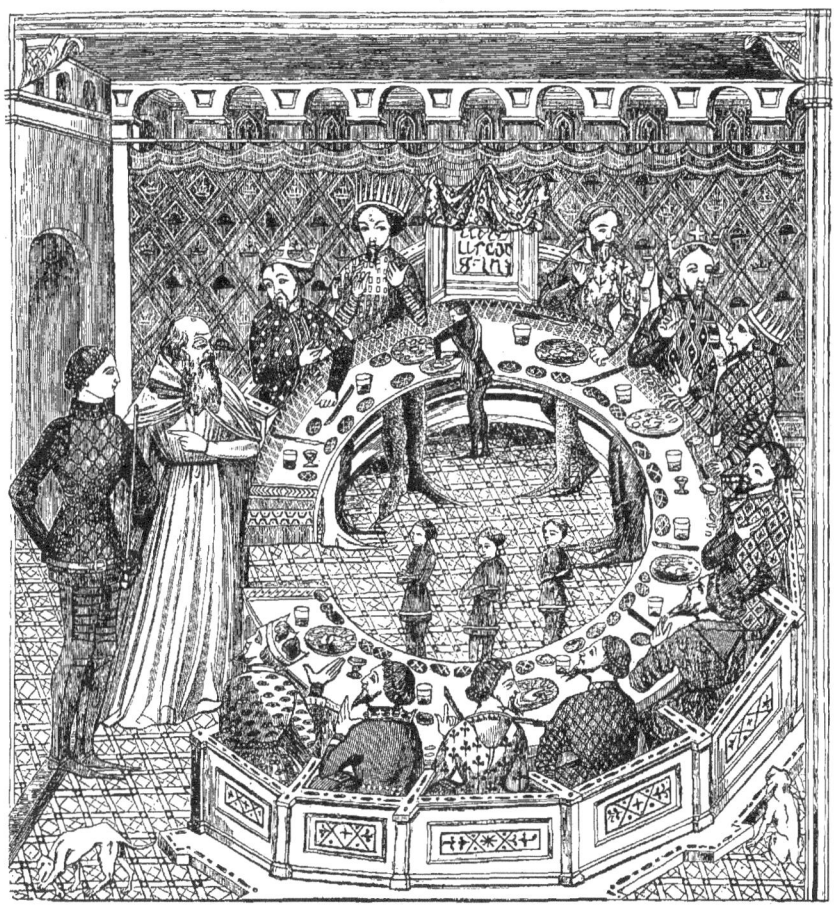

Fig. 3. — La *Table ronde* du roi Artus de Bretagne, d'après une miniature du quatorzième siècle. Ms. de la Bibl. nat. de Paris.

vie privée des Français, que plus tard, c'est-à-dire sous le règne de Louis le Gros, au commencement du douzième siècle, quand il s'agissait d'un repas ordinaire et familier, les convives s'asseyaient sur de simples escabeaux, tandis que si la réunion avait un caractère plus cérémonieux et moins intime la table était entourée de *bancs;* d'où dériverait l'expression de *ban-*

quet. Quant à la forme de la table, ordinairement longue et droite, elle devenait demi-circulaire ou en fer à cheval, dans les festins d'apparat; elle rappelait ainsi la romanesque Table ronde du roi Artus de Bretagne (fig. 3).

Les croisades, en mêlant les hommes de toutes les contrées de l'Europe aux populations de l'Orient, firent connaître aux Occidentaux un luxe et des usages qu'ils ne manquèrent pas d'imiter, au retour de ces chevaleresques expéditions. Il est alors question de festins où l'on mange assis par terre, les jambes croisées ou allongées sur des tapis, et cette manière de s'asseoir à l'orientale se trouve représentée dans les miniatures des manuscrits de ce temps-là. Le sire de Joinville, l'ami et l'historien de Louis IX, nous apprend que le saint roi avait coutume de s'asseoir de la sorte, sur un tapis, entouré de ses barons, et de rendre ainsi la justice; ce qui n'empêchait pas que l'usage ne se fût conservé des grandes *chaires* ou fauteuils, car il nous est resté de cette époque un siége ou trône, en bois massif, dit *le banc de monseigneur saint Louis*, tout chargé de sculptures représentant des oiseaux et des animaux fantastiques ou légendaires. Les pauvres gens n'aspiraient pas, cela va sans dire, à tant de raffinement : dans les demeures du peuple, on s'asseyait sur des escabeaux, des sellettes, des coffres, tout au plus sur des bancs, dont les pieds étaient quelque peu ouvragés.

C'est à cette époque que l'on commence à recouvrir les siéges d'étoffes de laine ou de soie brochées au métier ou brodées à la main, portant des chiffres, des emblèmes ou des armoiries. On avait rapporté d'Orient la coutume de tendre les appartements avec des peaux vernissées, gaufrées et dorées. Ces cuirs, de chèvre ou de mouton, avaient reçu le nom d'*or basané*, parce qu'on en faisait de la basane dorée à plat ou gaufrée en couleur d'or. L'or basané fut aussi employé pour déguiser la nudité primitive des fauteuils. Vers le quatorzième siècle, les tables en métaux précieux disparaissent, par cette raison que le luxe s'est tourné vers les étoffes sous lesquelles on les cache. Dans les festins d'apparat, la place des convives de distinction est marquée par un dais, plus ou moins riche, qui s'élève au-dessus de leur fauteuil. Vers le commencement de 1378, l'empereur Charles IV vint en France pour accomplir un vœu qu'il avait fait à Notre-Dame de Saint-Maur, près Paris. On célébra son arrivée par des fêtes magnifiques, et le roi Charles V lui donna un banquet solennel en la

grand'salle du Palais de Justice. M. Fréguier nous en a donné une description dans son *Histoire de l'administration de la police de Paris* :

« Le service se fit à la Table de marbre. L'archevêque de Reims, qui avait
« officié ce jour-à, prit place le premier au banquet. L'empereur s'assit en-
« suite, puis le roi de France, et le roi de Bohême, fils de l'empereur. Cha-
« cun des trois princes avait au-dessus de sa place un dais distinct, en drap
« d'or semé de fleurs de lis; ces trois dais étaient surmontés d'un plus grand,
« aussi en drap d'or, lequel couvrait la table dans toute son étendue, et pen-
« dait derrière les convives. Après le roi de Bohême s'assirent trois évêques,
« mais loin de lui et presque au bout de la table. Sous le dais le plus proche
« était assis le dauphin, à une table séparée, avec plusieurs princes ou sei-
« gneurs de la cour de France ou de l'empereur. La salle était décorée de
« trois buffets ou dressoirs couverts de vaisselle d'or et d'argent. Ces trois
« buffets, ainsi que les deux grands dais, étaient entourés de barrières des-
« tinées à en défendre l'approche aux nombreuses personnes qui avaient été
« autorisées à jouir de la beauté du spectacle... On remarquait enfin cinq
« autres dais, sous lesquels étaient réunis les princes et les barons autour de
« tables particulières, et un grand nombre d'autres tables... »

Notons que dès le règne de saint Louis (fig. 4) ces fauteuils, ces sièges qu'on sculptait, qu'on couvrait des étoffes les plus riches, qu'on incrustait de pierres fines, sur lesquels on gravait les armoiries des grandes maisons, sortaient la plupart de l'atelier des ouvriers parisiens; ces ouvriers, menuisiers, bahutiers, coffretiers et tapissiers, avaient une telle renommée pour ces sortes de travaux, que dans les inventaires et les prisées de mobiliers on ne manquait pas d'y spécifier que tel ou tel des objets qui en faisaient partie était de fabrique parisienne, *ex operagio parisiensi*.

L'extrait suivant d'un compte d'Étienne La Fontaine, argentier royal, donnera, par ses termes mêmes, qui peuvent se passer de commentaire, une idée du luxe apporté à la confection d'un fauteuil (*faudesteuil*, disait-on alors) destiné au roi de France, en 1352 :

« Pour la façon d'un fauteuil d'argent et de cristal garni de pierreries,
« livré audit seigneur, duquel ledit seigneur fit faire audit orfévre la char-
« penterie, et y mit plusieurs cristaux, pièces d'enluminure, plusieurs
« devises, perles et autres pièces de pierreries.......... VIIᶜ LXXIIII

« Pour pièces d'enluminure mises sous les cristaux dudit fauteuil, dont
« il y a 40 armoiries des armes de France, 61 de prophètes tenant des rou-
« leaux, 112 demi-images de bêtes sur fond d'or, et 4 grandes histoires des
« jugements de Salomon. vi

« Pour 12 cristaux pour ledit fauteuil, dont il y a 5 creux pour les
« bâtons, 6 plats et 1 rond... etc. »

Ce n'est guère que vers le commencement du quinzième siècle que se
montrent les premières chaises garnies de paille ou de jonc, les pliants en

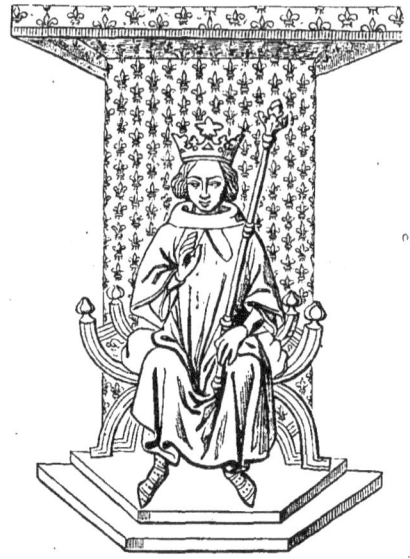

Fig. 4. — Louis IX représenté sur son siége royal, à tenture fleurdelisée, d'après une miniature
du quatorzième siècle. Ms. de la Bibl. nat. de Paris.

forme d'X (fig. 5), et les siéges à bras rembourrés. Au seizième siècle, les
chaires ou *chayeres à dorseret,* en bois de chêne ou de châtaignier sculpté,
peint et doré, furent abandonnées, même dans les châteaux royaux, comme
trop lourdes et trop incommodes, à cause de leur énorme dimension
(fig. 6 et 7).

Le dressoir, que nous venons de voir figurer dans le grand festin de
Charles V, et qui d'ailleurs s'est conservé à peu près jusqu'à nos jours, en
devenant notre buffet à étagères, était un meuble fait beaucoup moins en vue
de l'utilité que de l'ostentation. C'est sur le dressoir, dont l'usage ne paraît

pas remonter au-delà du douzième siècle, et dont le nom indique assez la destination, que s'étalaient, dans les vastes salles du manoir, non-seulement toute la riche vaisselle employée au service de table, mais encore maint autre objet d'orfévrerie qui n'avait que faire dans un banquet : vases de toutes sortes, statuettes, tableaux en ronde-bosse, bijoux, reliquaires même. Dans les palais et les grandes maisons, le dressoir, comme autrefois les tables, était souvent en or, en argent, en cuivre doré. Les gens d'un état inférieur n'avaient que des tables de bois, mais alors ils prenaient soin de les couvrir de tapis, de broderies, de nappes fines. A un certain moment, le luxe des dressoirs se propagea à un tel point dans les maisons ecclésiastiques, que

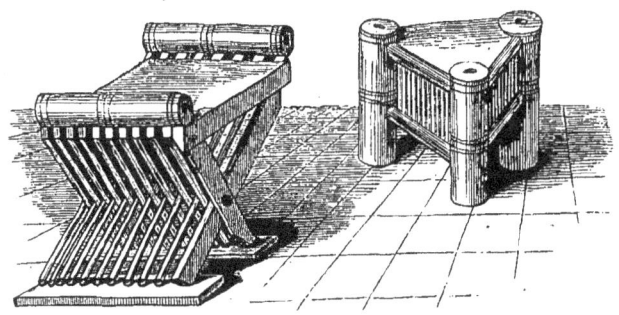

Fig. 5. — Siéges divers, d'après des miniatures du quatorzième et du quinzième siècle.

nous rappellerons, entre autres critiques dirigées contre cette vaniteuse coutume, les reproches que Martial d'Auvergne, l'auteur du poëme historique des *Vigiles de Charles VII,* adresse à ce sujet aux évêques. Une mention assez curieuse, que nous offrent les vieux documents, c'est la redevance d'*une demi-douzaine de petits bouquets,* redevance à laquelle étaient tenus annuellement les habitants de Chaillot envers l'abbaye de Saint-Germain des Prés, pour l'ornement du dressoir de messire l'abbé.

Plus modestes, mais plus utiles aussi, étaient l'*abace* et la *crédence,* autres espèces de buffets qui se trouvaient ordinairement à peu de distance de la table, pour recevoir, celui-ci les plats et les assiettes de rechange, celui-là les hanaps, les verres et les coupes. Ajoutons que la crédence, avant de passer dans les salles à manger, était, depuis des temps fort reculés, en

usage dans les églises, où elle avait sa place près de l'autel, pour recevoir les vases sacrés pendant le sacrifice de la messe.

Posidonius, philosophe stoïcien, qui écrivait environ cent ans avant Jésus-Christ, nous apprend que dans les festins des Gaulois un esclave apportait

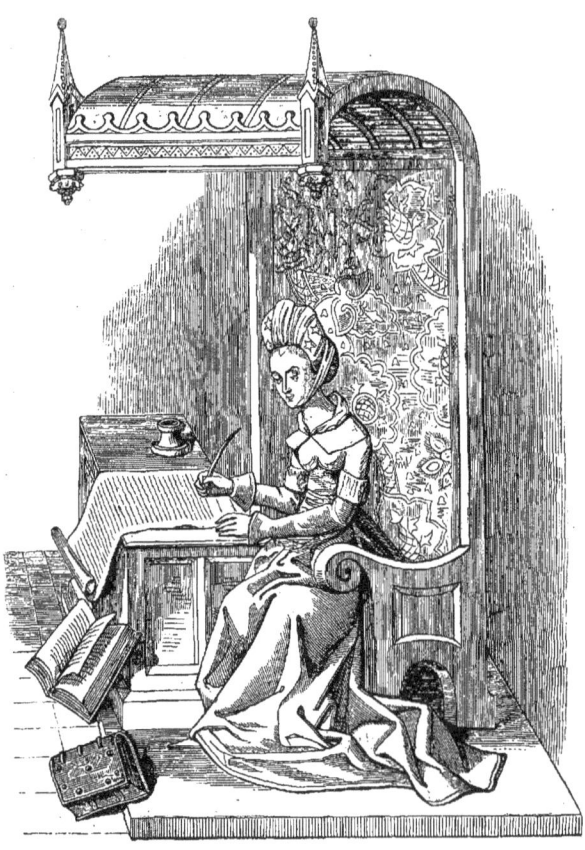

Fig. 6. — Christine de Pisan, contemporaine des rois Charles V et Charles VI, assise sur une chaire à dorseret et à dais, en bois ouvré, avec tenture en laine ou en soie brochée. Le coffre ou bahut formant table à écrire était destiné à contenir des livres. Miniature d'un ms. de la Bibl. de Bourgogne à Bruxelles. Quinzième siècle.

sur la table une jarre de terre ou d'argent, pleine de vin, dans laquelle chaque convive puisait à son tour, suivant sa soif. Ainsi voilà l'usage des vases d'argent, aussi bien que celui des vases de terre, constaté dans les Gaules à une époque considérée comme primitive. A vrai dire, ces vases

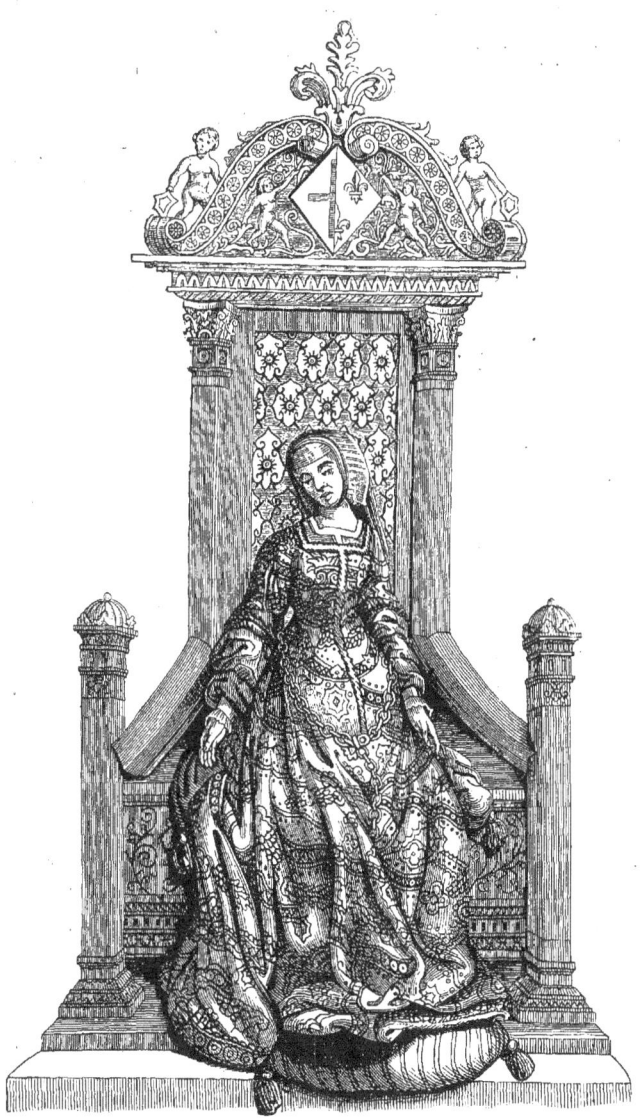

Fig. 7. — Louise de Savoie, duchesse d'Angoulême, mère de François Ier, assise sur une chaire à dorseret, en bois taillé et sculpté. Miniature d'un ms. de la Bibl. nat. de Paris.

d'argent pouvaient provenir, non de l'industrie locale, mais du butin que ces peuplades belliqueuses avaient conquis dans leurs guerres contre les nations plus avancées en civilisation. Quant aux vases de terre cuite, le plus

grand nombre de ces objets découverts chaque jour dans les sépultures nous montre combien ils étaient grossiers, bien qu'ils semblent avoir été fabriqués à l'aide du tour, comme chez les Romains. Quoi qu'il en soit, nous croyons devoir négliger ici cette question, pour la reprendre dans le chapitre consacré à la céramique. N'oublions pas cependant de signaler chez les premiers habitants de notre territoire la coutume d'offrir à boire, aux hommes les plus marquants par leur vaillance, dans une corne d'*urus*, dorée ou cerclée d'or ou d'argent (l'urus, sorte de bœuf dont la race a disparu, vivait à l'état sauvage dans les forêts dont la Gaule était alors en partie couverte). Ce hanap de corne resta bien longtemps l'emblème de la plus haute dignité guerrière parmi les nations qui avaient succédé aux Gaulois : Guillaume de Poitiers raconte, dans son *Histoire de Guillaume le Conquérant*, que ce duc de Normandie (vers la fin du onzième siècle) buvait encore dans une corne de taureau lorsqu'il tint cour plénière à Fécamp.

Nos anciens rois, qui avaient des tables fabriquées avec les métaux les plus précieux, ne pouvaient manquer de déployer aussi un luxe extraordinaire dans la vaisselle destinée à figurer sur ces tables resplendissantes. Les chroniqueurs rapportent, par exemple, que Chilpéric, « sous prétexte d'ho-« norer le peuple dont il était roi, fit faire un plat d'or massif, tout orné de « pierreries, du poids de cinquante livres, » et encore que Lothaire distribua un jour, entre ses soldats, les débris d'un énorme bassin d'argent sur lequel était représenté « l'univers avec le cours des astres et des planètes ». A défaut de documents précis, il faut croire que le reste de la nation, à côté ou plutôt au-dessous de ce luxe royal, n'avait guère pour son usage que des ustensiles de terre et même de bois, sinon de fer ou de cuivre.

A mesure que nous avançons dans le cours des siècles, et jusqu'à l'époque où les progrès de la céramique permettent enfin à ses produits de prendre rang parmi les objets de luxe, nous trouvons toujours l'or et l'argent employés de préférence à la confection des services de table; mais le marbre, le cristal de roche, le verre, apparaissent tour à tour, artistement travaillés, sous mille formes élégantes ou bizarres, en coupes, aiguières, abreuvoirs, hanaps, *hydres, justes,* etc. (fig. 8).

Au hanap surtout semblent revenir de droit toutes les attributions honorifiques dans l'étiquette de table, car le hanap, sorte de large calice porté sur

un pied élancé, était d'autant plus tenu pour objet de marque et de distinction entre les convives, qu'on lui supposait l'origine la plus ancienne. Ainsi l'on voit figurer parmi les présents qui furent faits à l'abbaye de Saint-Denis par l'empereur Charles le Chauve, un hanap que l'on prétendait avoir appartenu à Salomon, « lequel hanap était si merveilleusement ouvré, que en tous les royaumes du monde ne fut oncques (jamais) œuvre si subtile (délicate) ».

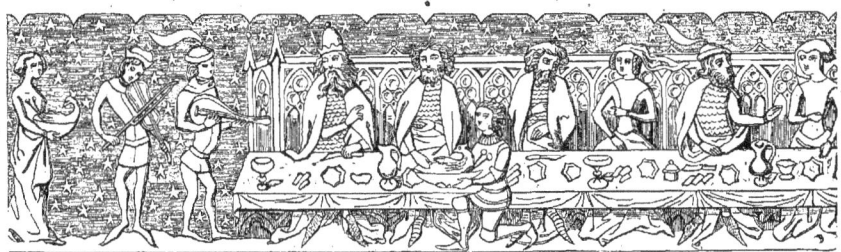

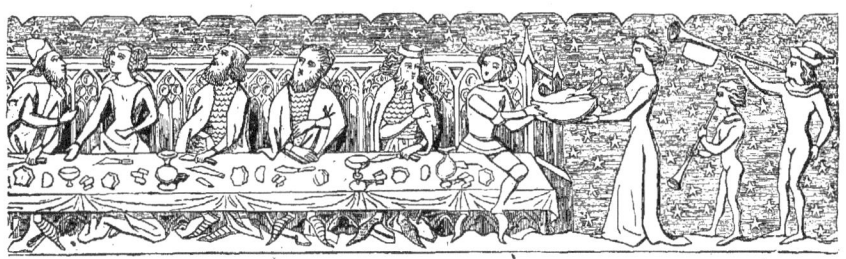

Fig. 8. — Représentation d'un festin d'apparat, au quinzième siècle, avec le service des mets apportés et présentés au son des instruments de musique. Miniature d'un ms. de la Bibl. nat. de Paris.

Les orfévres, les ciseleurs, les fondeurs en cuivre appelaient à leur aide tous les caprices de l'art et de l'imagination, pour décorer les hanaps, les aiguières, les salières : il est fait mention, dans les récits des chroniqueurs, dans les romans de chevalerie, et surtout dans les vieux comptes et inventaires, d'aiguières représentant des hommes, des roses, des dauphins; de hanaps chargés de figures de fleurs et d'animaux; de salières en façon de dragons, etc.

Plusieurs grandes pièces d'orfévrerie, dont l'usage a été plus tard abandonné, brillaient alors dans les festins d'apparat. Il faut citer notamment les *fontaines* portatives, qui s'élevaient au milieu de la table, et qui lais-

saient couler diverses sortes de liqueurs pendant tout le repas. Philippe le Bon, duc de Bourgogne, en possédait une qui représentait une forteresse avec des tours, au sommet desquelles étaient placées deux statues, une de femme dont les mamelles répandaient de l'hypocras, et une d'enfant qui versait de l'eau parfumée.

Il y avait aussi les *nefs,* qui, du Cange le montre bien, étaient de grands bassins destinés à contenir les vases, les coupes, les couteaux; les *drageoirs,* qui ont été remplacés par nos modernes bonbonnières, et qui formaient autrefois de précieux coffrets ciselés et damasquinés; enfin, les *pots à aumône,* sortes d'urnes en métal, richement ciselées, qu'on plaçait devant les convives, pour que, suivant une vieille coutume, chacun d'eux y déposât quelques morceaux de viande, qu'on distribuait ensuite aux pauvres.

Si nous jetons les yeux sur les autres menus objets qui complétaient le service de table : couteaux, cuillers, fourchettes, *guedousles,* garde-nappes, etc., nous verrons qu'ils n'accusaient pas moins de recherche et de luxe que les pièces principales. Les fourchettes, qui nous semblent aujourd'hui d'un usage si indispensable, ne se trouvent mentionnées pour la première fois qu'en 1379, dans un compte de l'argenterie de Charles V : ces fourchettes n'avaient que deux dents ou plutôt deux longues pointes acérées. Quant aux couteaux, qui devaient, simultanément avec les cuillers, suppléer aux fourchettes, pour aider les convives à porter les morceaux à la bouche, ils ont des titres d'antiquité incontestables. Le philosophe Posidonius, que nous citions tout à l'heure, dit, en parlant des Celtes : « Ils mangent fort malproprement et saisissent avec leurs mains, comme les lions avec leurs griffes, les quartiers de viande, qu'ils déchirent à belles dents. S'ils trouvent un morceau qui résiste, ils le coupent avec un petit couteau à gaîne, qu'ils portent toujours au côté. » De quelle matière étaient faits ces couteaux? L'auteur ne le dit pas; mais on peut présumer qu'ils étaient en silex taillé ou en pierre polie, comme les hachès et les pointes de flèche qu'on retrouve fréquemment dans le sol habité par les anciens peuples, et qui rendent témoignage de leur industrie.

Au treizième siècle, il est parlé des couteaux sous le nom de *mensaculæ* et *artavi,* dénominations traduites un peu plus tard par le mot *kenivet,* d'où dérive évidemment le terme de *canif.* Pour compléter le rapprochement,

nous ferons remarquer qu'il résulte d'un passage du même écrivain que la lame de certains couteaux de cette époque rentrait dans le manche, au moyen d'un ressort, comme celle de nos canifs à coulisse.

Les cuillers, qui durent forcément être employées chez tous les peuples, du moment où ils adoptèrent l'usage des mets plus ou moins liquides, sont signalées presque à l'origine de notre histoire; ainsi l'on voit dans la Vie de sainte Radegonde cette princesse, tout occupée de pratiques charitables, se servir d'une cuiller pour donner à manger aux aveugles et aux infirmes dont elle prenait soin.

Nous trouvons à une époque fort éloignée les *turquoises* ou casse-noisettes. Les *guedousles* avaient, à la forme près, la disposition de nos huiliers à deux burettes, car voici comment elles sont décrites : « espèce de bouteilles « à double goulot et à compartiments, dans lesquels on pouvait mettre, sans « les mêler, deux sortes de liqueurs différentes ». Les garde-nappes étaient nos *dessous de plat*, faits d'osier, de bois, d'étain ou d'autre métal.

La fabrication du plus grand nombre de ces objets, quand ils étaient destinés aux gens de haute condition, ne laissait pas d'exercer le travail des artisans et le talent des artistes. Cuillers, fourchettes, turquoises, guedousles, saucières, etc., fournissaient d'inépuisables sujets de décoration et de ciselure; les manches de couteaux, faits d'ivoire, de bois de cèdre, d'or, d'argent, affectaient aussi les formes les plus variées.

Les assiettes, jusqu'à l'époque où la céramique les rendit plus ou moins luxueuses, furent naturellement modelées sur les plats dont elles ne sont qu'un diminutif. Mais, si les plats étaient énormes, les assiettes étaient toujours très-petites.

Si de la salle à manger nous passons dans la cuisine, afin d'avoir quelques notions sur les ustensiles culinaires, nous sommes obligé d'avouer qu'antérieurement au treizième siècle les documents les plus circonstanciés sont à peu près muets à cet égard. Il est question pourtant, chez les vieux poëtes et les vieux romanciers, de ces immenses broches mécaniques qui permettaient de faire rôtir à la fois une quantité de viandes différentes, des moutons entiers aussi bien que de longues files de volailles et de gibier. Nous savons d'ailleurs que dans les palais ou maisons seigneuriales la batterie de cuisine en cuivre avait une véritable importance, puisque la garde et l'en-

tretien de la chaudronnerie étaient confiés à un homme qui portait le titre de *maignen* (désignation que le peuple attribue encore aux chaudronniers ambulants). Nous savons en outre que dès le douzième siècle existait la corporation des *dinans,* qui exécutaient au marteau, en battant et en repoussant le cuivre, des pièces à relief *historiées* dignes d'entrer en comparaison avec les plus remarquables ouvrages de l'orfévrerie. Certains de ces artisans jouirent d'une telle renommée, que leurs noms sont venus jusqu'à nous : Jean d'Outremeuse, Jean Delamare, Gautier de Coux, Lambert Patras, furent l'honneur de la *dinanderie.*

De la cuisine à la cave il n'y a souvent que quelques pas. Grands consommateurs et fins appréciateurs, à leur manière, du jus de la vigne, nos pères s'entendaient à loger convenablement sous des voûtes profondes et spacieuses les tonneaux qui contenaient leurs vins. L'art du tonnelier (fig. 9), encore presque inconnu en Italie et en Espagne, est très-ancien dans notre pays, comme l'atteste ce passage des *Mémoires de l'Académie des inscriptions :*
« On voit par le texte de la loi Salique que lorsqu'il s'agissait de transférer
« un héritage le nouveau possesseur donnait d'abord un repas, et il fallait
« que les conviés mangeassent, en présence de témoins, sur le *tonneau*
« même du nouveau propriétaire, un plat de viande hachée et bouillie. On
« remarque dans le Glossaire de du Cange que chez les Saxons et les Fla-
« mands le mot *boden* signifie une table ronde, parce que chez les paysans
« le fond d'un tonneau servit d'abord de table. Tacite dit que chez les Ger-
« mains, au premier repas de la journée, chacun avait sa table particulière,
« c'est-à-dire apparemment un tonneau levé, vide ou plein. »

Un capitulaire de Charlemagne parle de *bons barils* (bonos barridos). Ces barils étaient fabriqués par d'excellents tonneliers, qui mettaient leurs soins à confectionner, avec des douves cerclées en bois ou en fer, les vaisseaux destinés à conserver le produit de la vendange. Un usage ancien, qui subsiste toujours pour les outres dans le Midi, voulait que l'intérieur des tonneaux fût goudronné, afin de communiquer au vin un goût particulier, qui nous semblerait peut-être nauséabond, mais qui était alors en grande faveur. Nous avons nommé les outres, ou peaux cousues et enduites de poix ; ajoutons qu'elles datent des premiers temps historiques. Employées encore aujourd'hui dans les contrées où le transport des vins s'effectue à l'aide de

bêtes de somme, elles furent longtemps usitées, surtout pour les voyages. Devait-on aller en quelque pays où l'on craignait de ne trouver rien à boire, on ne partait pas sans placer une outre pleine sur la croupe de sa monture, ou tout au moins sans porter en bandoulière une petite poche de cuir remplie de vin. Les étymologistes veulent même que du nom de ces outres légères soit venu, par corruption, notre vieux mot *bouteille* : après avoir dit *bouchiaux, boutiaux,* on aurait dit *bouties* et *boutilles.* Lorsque,

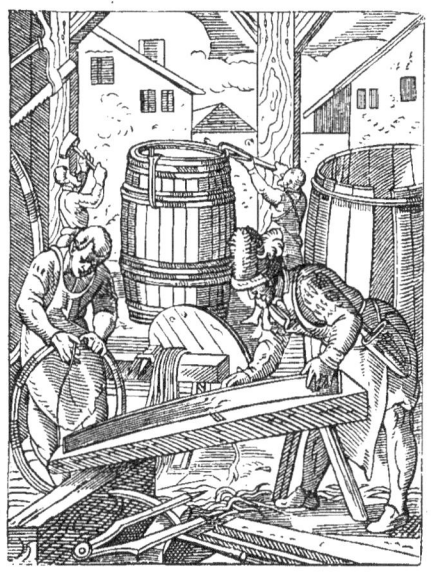

Fig. 9. — Atelier de tonnelier, dessiné et gravé, au seizième siècle, par J. Amman.

au treizième siècle, l'évêque d'Amiens partait pour la guerre avec l'arrière-ban de ses vassaux, les tanneurs de sa ville épiscopale devaient lui fournir en redevance « deux paires de bouchiaux de cuir, l'un tenant un muid, et « l'autre 24 setiers. »

Quelques archéologues ont prétendu que le vin, lorsque la récolte avait été très-abondante, se gardait dans des citernes bâties en briques, comme celles que l'on construit encore pour le cidre en Normandie, ou taillées dans le roc, comme on en voit quelques-unes dans le midi de la France ; mais il est plus probable que ces anciennes citernes, qui remontent peut-être

au-delà du moyen âge, étaient essentiellement destinées au cuvage, c'est-à-dire à la fabrication du vin, et non à sa conservation, laquelle, dans des conditions aussi défavorables, eût été à peu près impossible.

Comment s'éclairaient nos ancêtres? L'histoire nous répond qu'ils adoptèrent d'abord l'usage des lampes à pied ou suspendues, à l'imitation des Romains; ce qui ne veut pas dire que même aux époques les plus lointaines de notre histoire l'emploi du suif et de la cire fût absolument inconnu. Le fait est d'autant moins contestable que dès l'origine des corporations de métiers on trouve les faiseurs de chandelles et les ciriers de Paris régis par des statuts. Quant aux lampes, qui, comme aux temps antiques, se plaçaient sur des *fûts*, disposés à cet effet dans les habitations, ou se suspendaient en l'air au moyen d'un système de chaînettes (fig. 10 et 11), elles étaient faites, selon la condition des gens à qui elles devaient servir, de terre cuite, de fer, d'airain, d'or ou d'argent, et plus ou moins ornées. Les lampes et les chandeliers d'or ou d'argent massif ne sont pas rares dans les inventaires du moyen âge. Aux quinzième et seizième siècles, les artisans allemands fabriquaient des lampadaires, des flambeaux, des girandoles, en cuivre fondu et historié, représentant toutes sortes de sujets réels ou fantastiques; ces œuvres d'art étaient alors très-recherchées.

L'usage des lampes étant à peu près général aux premiers âges de la monarchie, et la clarté quelque peu terne et fumeuse de ce luminaire n'ayant pas semblé jeter assez d'éclat dans les fêtes ou les assemblées solennelles du soir, la coutume s'était établie d'ajouter à leur éclairage un certain nombre de torches de résine, que des serfs portaient à la main. Le tragique épisode du ballet des Ardents, que nous raconterons plus loin, d'après Froissart, dans le chapitre consacré aux Cartes à jouer, prouvera que cette coutume, qu'on trouve déjà signalée dans Grégoire de Tours, le plus ancien de nos historiens, s'était perpétuée jusqu'au règne de Charles VI.

Les Romains en subjuguant l'Orient y prirent et en rapportèrent des habitudes de luxe et de mollesse exagérées. Auparavant ils n'avaient que des couchettes en planches, garnies de paille, de mousse ou de feuilles sèches. Ils empruntèrent à l'Asie ses grands lits sculptés, dorés, plaqués d'ivoire, sur lesquels étaient entassés les coussins de laine et de plume, les plus belles fourrures et les plus riches étoffes servant de couvertures.

Ces modes passèrent, comme bien d'autres, des Romains aux Gaulois et des Gaulois aux Francs. Excepté le linge, qui ne devait être employé que beaucoup plus tard, nous trouvons dès la première race de nos rois les diverses *pièces du coucher* à peu près telles qu'elles sont aujourd'hui : l'oreiller (*auriculare*), le couvre-pied (*lorale*), la couverture (*culcita*), etc. Il n'est pourtant pas encore question de rideaux ou de *courtines*.

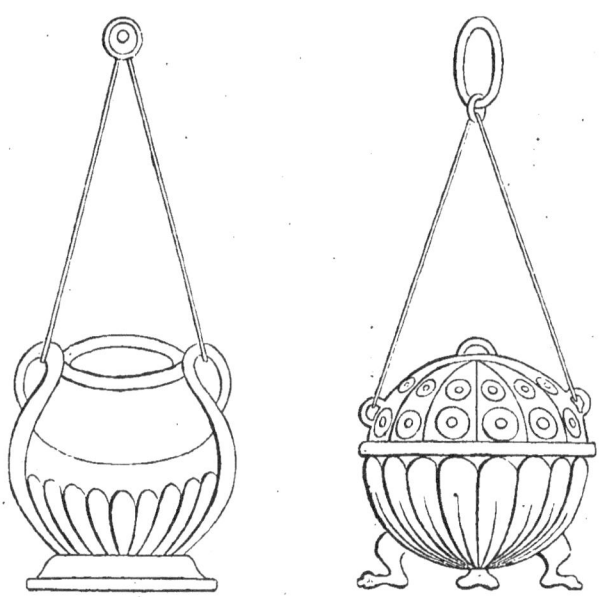

Fig. 10 et 11. — Lampes à suspension du neuvième siècle, d'après les miniatures de la Bible de Charles le Chauve. Bibl. nat. de Paris.

Plus tard, tout en conservant leur garniture primitive, les lits varient de formes et de dimensions : étroits et grossiers chez les pauvres et les moines, ils finissent par devenir, chez les rois et les nobles, d'une telle grandeur et d'un luxe tel, que ce sont de véritables monuments de menuiserie, où l'on ne monte qu'à l'aide d'escabeaux ou même d'échelles (fig. 12). L'hôte d'un château ne pouvait recevoir plus grand honneur que de passer la nuit dans le même lit que le seigneur châtelain; les chiens, dont les seigneurs, tous grands chasseurs, étaient constamment entourés, avaient le droit de coucher là où couchaient leurs maîtres; c'est ainsi qu'on explique

ces lits gigantesques mesurant jusqu'à douze pieds de large. Les oreillers étaient, si l'on en croit les chroniques, parfumés avec des essences, des eaux odoriférantes; ce qui pouvait bien, on le comprend, n'être pas une

Fig. 12. — Lit paré à baldaquin et à courtines, d'après une miniature de la fin du quatorzième siècle. Ms. de la Bibl. nat. de Paris.

précaution inutile. Nous voyons encore au seizième siècle François Ier témoigner son extrême affection à l'amiral Bonnivet en l'admettant quelquefois à l'honneur de partager son lit.

Après avoir achevé la revue de l'Ameublement proprement dit, il nous

AMEUBLEMENT CIVIL.

reste encore à parler de ce que nous pourrions appeler les meubles par excellence, c'est-à-dire ceux sur lesquels s'exerçait et faisait merveille tout l'art des ouvriers en bois : les grands *siéges d'honneur,* les *chayères* et fauteuils, les bancs et les *tréteaux,* qui étaient souvent ornés d'*histoires* ou de figures en relief très-finement taillées au canivet ; les *bahuts,* sortes de coffres au couvercle plat ou bombé, montés sur des pieds et s'ouvrant à la partie supérieure, couverts de cuir rembourré de *couettes* ou de coussins, pour s'asseoir dessus (fig. 13); les *huches,* les buffets, les armoires, les coffres, grands et petits, les échiquiers, les tables à dés, les *pignières,* ou boîtes à peignes, qu'ont remplacées nos *toilettes,* etc.

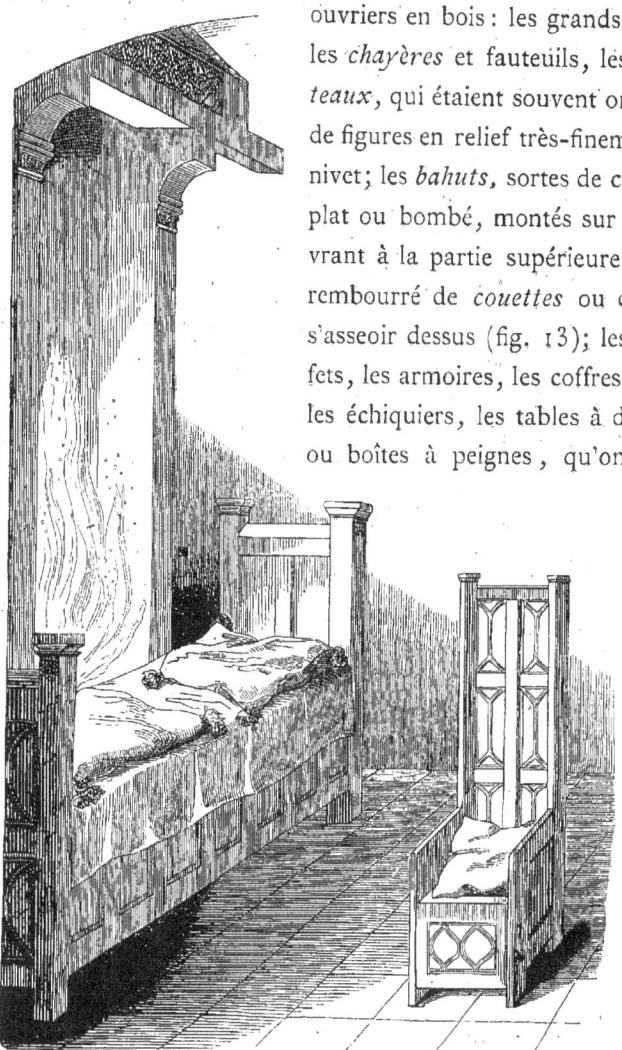

Fig. 13. — Bahut, en forme de lit, devant une cheminée, et chaise à coussinet, en bois façonné. Miniature du 15ᵉ siècle. Bibl. de Bourgogne, à Bruxelles.

De nombreux échantillons de ces divers meubles qui nous ont été conservés, attestent jusqu'à quel point de perfection et de recherche somptueuse l'ébénisterie et la tabletterie avaient su parvenir au moyen âge. Élégance, originalité de formes ; incrustation des métaux, du jaspe, de la nacre, de l'ivoire ; sculpture, placage varié, teinture des bois, tout est réuni dans ces meubles, ornés parfois avec une extrême délicatesse (planche I), et restés inimitables, sinon par les

détails de leur exécution, au moins par leur harmonieux et opulent ensemble.

A l'époque de la renaissance, on imagina des buffets à nombreux tiroirs et à cases multiples, qui prirent en allemand le nom d'*armoires artistiques*, et qui n'avaient d'autre objet que de réunir dans le même meuble, sous prétexte d'utilité, tous les prestiges et tous les fastueux caprices de l'art

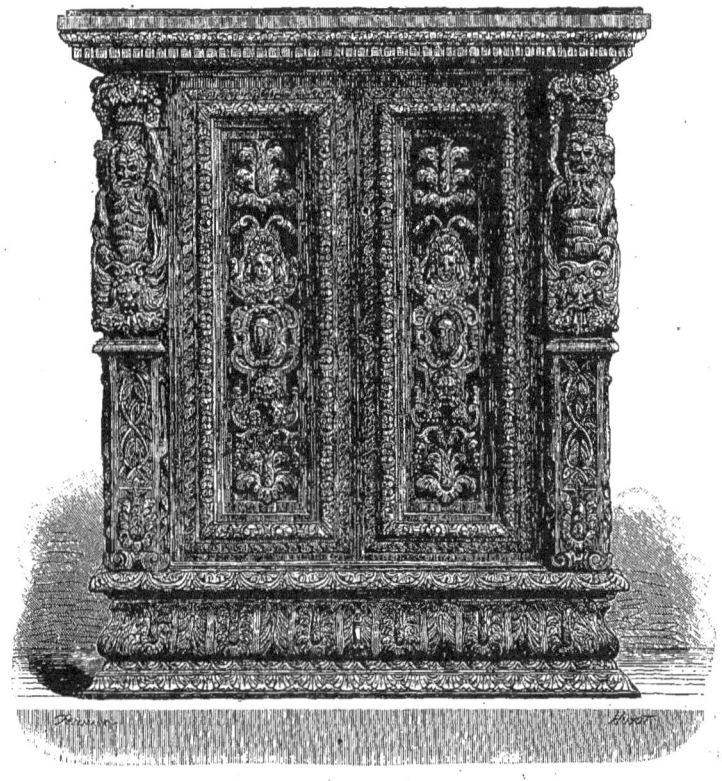

Fig. 14.— Petite armoire à bijoux en bois sculpté, style de Jean Goujon, provenant du château d'Écouen et ayant appartenu aux Montmorency. Collection de M. Double.

décoratif. Les Allemands, à qui revient le mérite de s'être signalés les premiers dans la fabrication de ces *cabinets* magnifiques ou *armoires*, eurent bientôt pour émules les Français (fig. 14) et les Italiens (fig. 15), qui ne se montrèrent ni moins habiles ni moins ingénieux en ce genre de travaux.

La serrurerie, qui peut à bon droit passer pour une des industries les plus remarquables du moyen âge, n'avait point tardé à venir en aide à

QUENOUILLE EN BOIS TOURNÉ ET SCULPTÉ,
Grandeur d'exécution. Seizième siècle.

l'ébénisterie pour l'ornementation ou la solidité de ses chefs-d'œuvre. Les garnitures de buffet ou de coffre se distinguèrent par le bon goût et le fini du travail. Le fer semble prendre entre les mains des habiles artisans, des artistes inconnus du douzième au seizième siècle, une ductilité, on pourrait dire une obéissance inouïe. Voyez dans les grilles des cours, dans les pentures des portes, comme ces rubans s'entrelacent, comme ces chiffres se dessinent, comme ces tiges découpées s'allongent, à la fois solides et légères, pour s'épanouir avec une grâce naïve en feuillages, en fruits, en figures

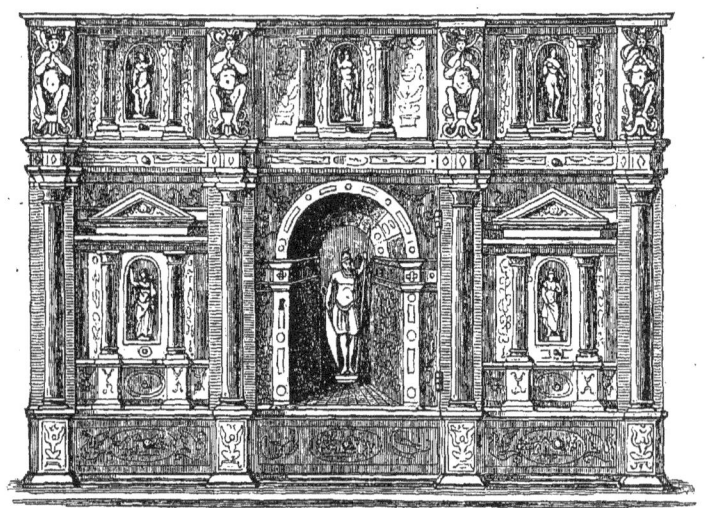

Fig. 15. — Cabinet en fer damasquiné d'or et d'argent. Travail italien du seizième siècle.

symboliques! Les serruriers ne font pas, d'ailleurs, qu'appliquer le fer sur un ouvrage déjà préparé et fabriqué par d'autres artisans : le soin leur revient aussi de créer, de confectionner, d'ornementer des coffrets, des reliquaires; mais surtout ils fabriquent les verroux (fig. 16), la serrure et la clef, cette double merveille dont les anciens spécimens seront toujours admirés. « Les serrures, dit M. Jules Labarte, étaient alors portées à un « tel degré de perfection, qu'on les considérait comme de véritables objets « d'art; on les emportait d'un lieu à un autre, comme on aurait pu faire « de tout autre meuble précieux. Rien de plus gracieux que les figurines « en ronde-bosse, les armoiries, les chiffres, les ornements et les décou-

« pures, dont était enrichie cette partie de la clef que la main saisit (fig. 17),
« et que nous avons remplacée par un anneau commun. »

La verrerie et la vitrerie réclament une mention particulière. On peut affirmer que l'art de faire le verre fut connu de toute antiquité, puisque la Phénicie et la vieille Egypte étaient déjà renommées au temps de Moïse pour leurs innombrables produits en sable vitrifié. A Rome on coulait, on taillait, on ciselait le verre; on le martelait même, si nous en croyons Suétone, qui raconte que certain artiste avait trouvé le secret de rendre le verre malléable. Cette industrie, répandue et perfectionnée sous les empereurs, passa à Byzance, où elle resta florissante pendant plusieurs siècles, jusqu'à ce que Venise, prenant largement sa place dans l'histoire des arts, importa chez elle les procédés de la verrerie byzantine pour y exceller à son tour. Bien que les objets de verre, de cristal, peints, émaillés, gravés, figurent souvent dans les récits historiques et poétiques, ainsi que dans les énumérations mobilières du moyen âge, on sait qu'ils étaient dus exclusivement à l'industrie de la Grèce ou de Venise. La France, notamment, semble avoir fait assez tard le premier pas artistique dans cette carrière : les ouvrages en verre qu'on y exécutait pour l'usage des gens riches ne sortaient guère des limites de l'industrie la plus vulgaire. Il faut cependant remarquer qu'elle connaissait depuis bien longtemps la vitrerie, puisqu'au milieu du septième siècle on voit saint Benoît, dit Biscop, le grand bâtisseur d'églises et de couvents en Angleterre, venir en France chercher des ouvriers verriers, pour leur faire clore de vitres l'église et le cloître de son abbaye de Cantorbéry, et puisqu'il est dit dans la chronique de Bède le Vénérable que ces ouvriers français enseignèrent leur art aux ouvriers anglais.

Vers le quatorzième siècle, les fenêtres des maisons, même les plus vulgaires, se garnissent généralement de vitres; alors les verreries proprement dites subsistent et fonctionnent partout : peut-être ne rivalisaient-elles pas d'une manière éclatante avec leurs devancières de l'époque mérovingienne; mais elles produisaient à profusion toutes sortes d'objets usuels, ainsi qu'on peut en juger d'après les termes d'une charte de 1338, par laquelle le nommé Guionnet, pour avoir le droit d'établir une verrerie dans la forêt de Chambarant, est tenu de fournir en redevance à son seigneur, Humbert, dauphin de Viennois : 100 douzaines de verres, en forme de clo-

ches, 12 douzaines de petits verres évasés, 20 douzaines de hanaps, 12 douzaines d'amphores, 20 douzaines de lampes, 6 douzaines de chandeliers, une douzaine de larges tasses, une grande *nef,* 6 douzaines de plats sans bords, 12 douzaines de pots, etc.

Fig. 16. — Verrou du seizième siècle, au chiffre d'Henri II. (Château de Chenonceaux.)

Fig. 17. — Clef du treizième siècle, avec deux figures de chimères adossées. (Collection Soltykoff.)

Nous venons de nommer Venise et de signaler sa célébrité dans l'art de travailler le verre. Ce fut surtout par la fabrication des miroirs et des glaces que cette grande et industrieuse cité se fit connaître dans le monde entier. Les Romains, s'il faut en croire Pline, achetaient leurs miroirs de verre à Sidon, en Phénicie, où ils avaient été inventés à l'époque la plus reculée.

Ces miroirs étaient-ils dès lors étamés? Il faudrait le croire, car une feuille de verre sans étamage ne constitua jamais qu'une glace plus ou moins transparente, laissant passer la lumière sans refléter les objets. Mais Pline n'affirme rien, et d'ailleurs, l'usage des miroirs en métal poli, qui venait des Romains, s'étant conservé fort longtemps chez les peuples modernes, on peut supposer que l'invention des miroirs de verre n'avait pas fait fortune ou bien que le secret de leur fabrication s'était perdu. Au treizième siècle, un moine anglais a écrit un Traité d'optique, dans lequel il est question de miroirs doublés de plomb. Toutefois, les miroirs d'argent pour les riches, de fer ou d'acier poli pour les pauvres, continuèrent à être employés, jusqu'à ce que, le verre étant tombé à bas prix et les glaces de Venise ayant été adoptées ou heureusement imitées dans tous les pays de l'Europe, on abandonna ces miroirs de métal, qui se ternissaient promptement et qui ne reflétaient pas les objets avec leurs couleurs naturelles. On garda néanmoins la forme élégante des anciens miroirs à main, que les orfévres continuèrent à entourer des plus gracieuses compositions, en remplaçant seulement la surface d'argent ou d'acier poli par une épaisse et brillante glace de Venise, ornée quelquefois de dessins à reflets ménagés dans l'applique du vif-argent (fig. 18).

Après tous ces détails, le lecteur sera bien aise d'embrasser d'un coup d'œil l'ensemble de l'ameublement civil et d'avoir ainsi la synthèse après l'analyse. La figure 19, reproduite d'après le *Dictionnaire du mobilier français* de M. Viollet-Leduc, représente une chambre d'habitation du quatorzième siècle chez un riche seigneur. La pièce que nous appelons aujourd'hui la *chambre à coucher,* et qui alors s'appelait simplement la *cambre* ou la *chambre,* contenait, outre le lit, qui était fort large, une grande variété de meubles destinés à l'usage ordinaire de la vie; car le temps que l'on ne consacrait pas aux affaires, aux plaisirs du dehors, aux réceptions solennelles et aux repas, se passait, pour les nobles comme pour les bourgeois, dans cette chambre. Au quatorzième siècle les habitudes de confort s'étaient singulièrement développées en France. Il suffit pour s'en convaincre de jeter les yeux sur les inventaires, de lire les romans et contes du temps, d'étudier avec quelque soin les châteaux et habitations bâtis sous le règne de Charles V. Une vaste cheminée permettait à plusieurs personnes de s'approcher du foyer. Près de l'âtre était placée la *chaire* (siége d'honneur) du

maître ou de la maîtresse. Le lit, placé habituellement dans un angle entouré d'épaisses courtines, était bien abrité et formait ce qu'on appelait alors un *clotet*, c'est-à-dire une sorte de cabinet clos par des tapisseries. Près des

Fig. 18. — Miroir à main (revers) en or ou en argent ciselé, d'après une estampe d'Étienne Delaulne, célèbre orfèvre et graveur français Seizième siècle.

fenêtres, des *bancals*, ou bancs à dossiers drapés, permettaient de causer, de lire, de travailler, en jouissant de la vue extérieure. Un dressoir s'élevait le long d'une des parois et recevait sur ses tablettes des pièces d'orfèvrerie précieuses, des drageoirs, des vases à fleurs. De petits escabeaux, des *fau-*

desteuils, des chaises et surtout de nombreux coussins étaient disséminés dans la pièce. Des tapis de Flandre et ceux qu'on appelait *sarrasinois* couvraient le sol, composé de carreaux émaillés; ou, dans les provinces du nord, de larges et épaisses frises de chêne poli. Ces pièces, vastes, hautes, sous lambris, communiquaient toujours à des escaliers privés par des cabinets et garde-robes où se tenaient les serviteurs que l'on voulait avoir près de soi.

De l'ameublement civil passons à l'ameublement religieux. Quittons maintenant les palais des rois, les châteaux des seigneurs et les hôtels des gens riches, pour pénétrer dans les édifices consacrés au culte.

On sait que dans les premiers siècles du christianisme les cérémonies du culte étaient empreintes de la plus grande simplicité, et que les enceintes où se réunissaient les fidèles se trouvaient le plus souvent dans un état de nudité presque absolue. Peu à peu cependant le luxe s'introduisit dans les églises, la pompe dans l'exercice du culte, surtout à l'époque où Constantin le Grand, en fermant l'ère des persécutions, se déclara le protecteur de la religion nouvelle. On cite parmi les riches présents que cet empereur distribua aux temples chrétiens de Rome une croix d'or pesant deux cents livres, des patènes du même métal, des lampes représentant des animaux, etc. Plus tard, dans le septième siècle, saint Éloi, qui fut un orfévre renommé avant de devenir évêque de Noyon, consacre tous ses soins, tout son talent à la confection des ornements d'église. Il recrute parmi les moines des divers couvents soumis à son autorité canonique tous ceux qu'il croit aptes à ces travaux d'art; il les instruit lui-même, il les dirige, il en fait d'excellents artistes; il transforme des monastères entiers en ateliers d'orfévrerie, et nombre de pièces remarquables vont accroître la splendeur des basiliques mérovingiennes. Tels furent, par exemple, la châsse de saint Martin de Tours et le tombeau de saint Denis, que surmontait un toit de marbre chargé d'or et de pierreries. « Les largesses de Charlemagne, dit M. Ch. Louandre,
« ajoutèrent des richesses nouvelles aux richesses immenses qui déjà se
« trouvaient amassées dans les églises. Les mosaïques, les sculptures, les
« marbres les plus rares, furent prodigués dans les basiliques qu'affection-
« nait l'empereur; mais tous ces trésors furent dispersés par les invasions
« normandes. Du neuvième au onzième siècle, il ne paraît pas que l'ameu-

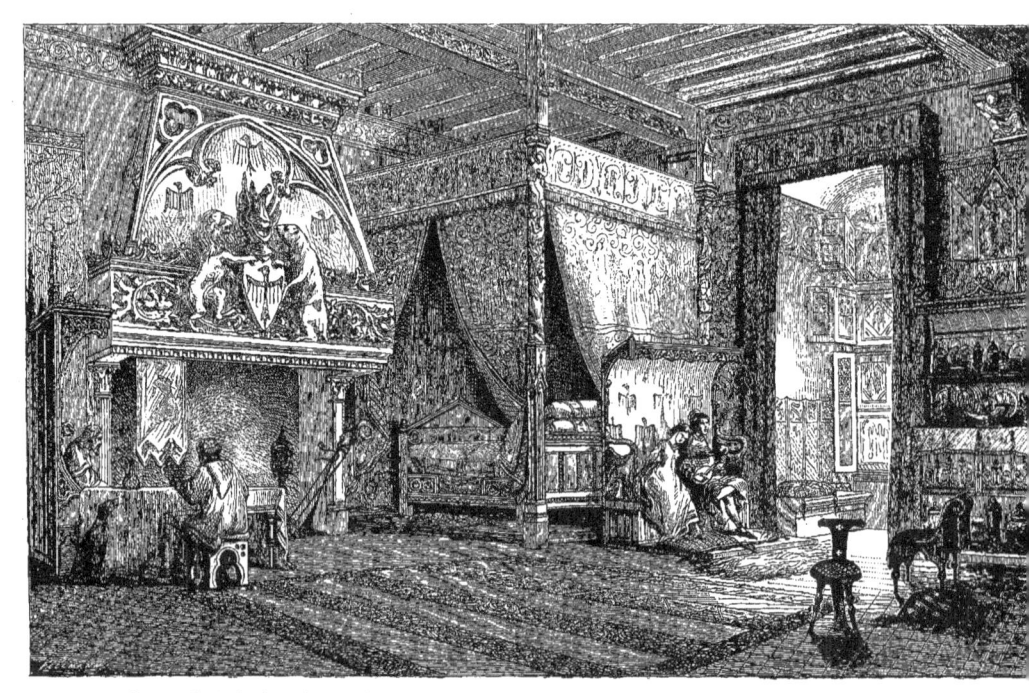

Fig. 19. — Restitution d'une chambre seigneuriale au quatorzième siècle. D'après le *Dictionnaire du mobilier français*, de M. Viollet-Leduc.

« blement ecclésiastique, à part quelques châsses et quelques croix, se soit
« enrichi d'objets notables, et, dans tous les cas, les monuments de cette
« époque et des époques antérieures, sauf quelques rares débris, ne sont
« point parvenus jusqu'à nous : c'est qu'en effet, outre des causes inces-
« santes de destruction, on renouvela, vers la fin du onzième siècle, le
« mobilier des églises, en même temps qu'on rebâtit ces églises elles-
« mêmes, et ce n'est qu'à dater de cette renaissance mystique que l'on
« commence à trouver dans les textes des indications précises, et dans les
« musées ou les temples des monuments intacts. »

L'ameublement religieux se compose de l'autel, du retable, de la chaire, des ostensoirs, des calices, des encensoirs, des flambeaux ou lampes, des châsses, reliquaires, bénitiers, et de quelques autres objets, relativement moins importants, comme croix, sonnettes, hampes de bannières, auxquels il faut ajouter les images votives, ordinairement d'or et d'argent.

Si nous remontons à l'origine du christianisme, l'autel n'est d'abord qu'une simple table en bois, dressée dans les maisons où se réunissaient les fidèles ; puis, dans les catacombes, cette table est remplacée par les tombeaux des martyrs, et enfin la table de pierre, soutenue par des colonnes ou par une base simulant un tombeau antique, fut définitivement admise ; on la trouve quelquefois revêtue d'or et d'argent.

Outre les autels, plus ou moins monumentaux, qui étaient placés à demeure dans les églises, et qui dès les premiers temps furent installés sous des *ciboires*, sorte de dais ou baldaquins soutenus par des colonnes, on avait imaginé, pour répondre aux nécessités du culte, de petits autels, qu'on peut appeler *portatifs*, destinés à suivre partout les évêques ou les simples prêtres qui allaient prêcher la foi dans les pays dépourvus d'églises. Ces autels, dont il est question dans les temps où la religion chrétienne n'était qu'imparfaitement répandue, disparaissent aussitôt qu'elle devient générale ; mais ils se montrent de nouveau à l'époque des croisades, alors que les pieux pèlerins qui prêchaient çà et là la guerre sainte étaient obligés de dire la messe dans les champs et sur les places publiques, où les fidèles se réunissaient pour écouter leur parole et pour « prendre la croix ». M. Jules Labarte donne cette description sommaire d'un autel portatif du douzième siècle : « Il se
« compose d'une plaque de marbre lumachelle, incrustée dans une boîte de

« cuivre doré, de 36 centimètres de haut sur 27 de large et 3 d'épaisseur. Le
« dessus de la boîte est découpé de manière à laisser à découvert la pierre
« sur laquelle devait poser le calice, pendant la célébration de la messe. »

A toutes les époques du moyen âge, qui, dans sa foi ardente, ne croyait jamais rendre assez d'honneurs à la présence réelle de l'homme-Dieu dans l'eucharistie, l'ornementation de l'autel fut partout l'objet du zèle le plus dévoué, des études artistiques les plus sérieuses. Parmi les merveilles de ce genre, il faut citer en première ligne l'autel d'or de Saint-Ambroise de

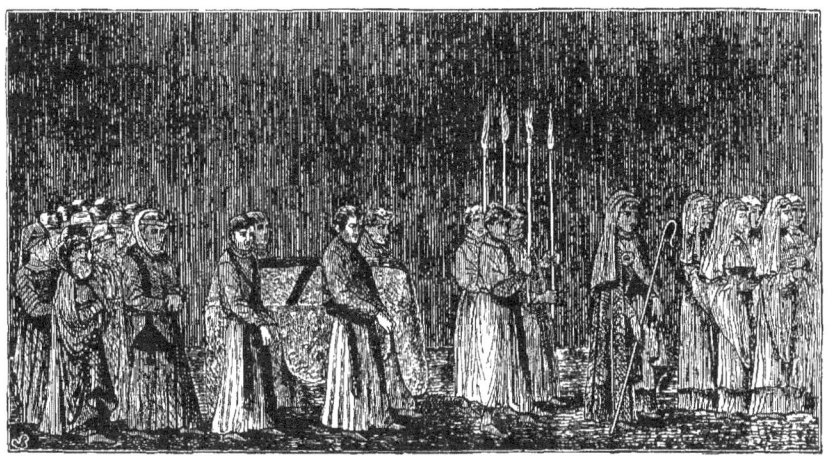

Fig. 20. — Parement d'autel brodé en argent sur étoffe noire, représentant le convoi d'un religieux de l'abbaye de Saint-Victor. Quinzième siècle. Collection de M. Achille Jubinal.

Milan, qui date de 835, et ceux des cathédrales de Bâle et de Pistoie, qui appartiennent aux onzième et douzième siècles. Ces autels d'or, exécutés au marteau, ciselés et souvent émaillés, outre de remarquables sculptures figurant des scènes empruntées aux livres saints, offraient ordinairement les portraits des donateurs.

Retables et tabernacles étaient travaillés avec non moins d'art et de richesse, et, aussi loin que remonte la fabrication ou l'importation des tapis, des broderies, des étoffes d'or et d'argent, on les voit constamment employés à couvrir, à orner, à rendre plus éclatants et plus majestueux l'autel et ses alentours, qu'on appelait le *sanctuaire* (fig. 20).

Le calice et les burettes, qui se rattachent au berceau même du culte,

puisque sans ces vases sacrés la cérémonie fondamentale de la religion de Jésus-Christ ne saurait s'accomplir, doivent peut-être à cette circonstance exceptionnelle de n'avoir pas été décrits avant le onzième siècle (fig. 21). On ne trouve nulle part, en effet, l'indication de la forme qu'ils affectaient, ni de la manière dont ils étaient faits primitivement; mais il était naturel de supposer que le calice à l'origine, — comme d'ailleurs en des siècles plus près du nôtre, — ne fut autre que la coupe des anciens, ou pour mieux dire encore, que ce fameux *hanap*, dont la tradition va chercher si loin le premier type.

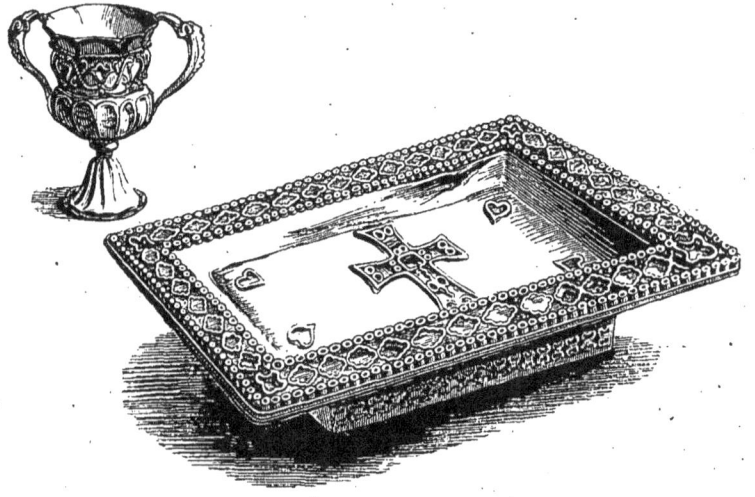

Fig. 21. — Calice et plateau d'autel en or émaillé du quatrième ou du cinquième siècle, trouvés à Gourdon, près de Chalon-sur-Saône, en 1846. Cabinet des Antiques. Bibl. nat. de Paris.

Plus tard, et jusqu'au jour où les artistes de la renaissance, appelés à modifier l'orfévrerie religieuse, en font des merveilles auxquelles ils prodiguent toutes les ressources de la fonte, de la ciselure, de la glyptique, nous voyons que les calices ne cessent d'être ouvragés avec le plus grand soin, ornés avec la plus exquise recherche et rehaussés de tout l'éclat que l'art peut leur prêter.

Tout ce qui a rapport au calice peut se dire des *custodes* et des vases sacrés, aussi bien que de l'encensoir, qui venait du culte juif et qui affecta, selon les époques du christianisme, diverses formes mystiques et symboliques (fig. 22). D'abord, il fut composé, ainsi que le décrit M. Didron,

« de deux sphéroïdes à jour, en cuivre fondu et ciselé, orné de figures d'ani-
« maux et d'inscriptions ». Il était, à l'origine, suspendu par trois chaînes,
qui signifieraient, d'après la tradition, « l'union du corps, de l'âme et de
« la divinité dans le Christ ». Dans un autre âge, l'encensoir représenta
en raccourci les églises ou chapelles à ogives; puis, à la renaissance, il
changea encore de forme, pour prendre à peu près celle qui est actuellement
adoptée.

L'éclairage des églises fut en quelque sorte réglé, dès le principe, sur
celui des demeures princières et des maisons fastueuses. On y employa les
lampes, fixes ou mobiles; on y fit usage de chandelles de cire, soutenues par
des candélabres, pour la décoration desquels pieux donateurs et pieux arti-
sans, les uns salariant les autres, firent assaut de talent et de générosité.
Peut-être n'est-il pas inutile de faire remarquer ici que, même aux premiers
temps du christianisme, la multiplicité des flambeaux dans les offices solen-
nels fut d'un usage général, aussi bien le jour que la nuit. Les flambeaux
de l'autel représentent les apôtres entourant le Sauveur. Placés autour des
morts, ils signifient que le chrétien trouve la lumière au-delà du tombeau.
Ils offrent au peuple fidèle l'image du jour qui brille dans la Jérusalem
céleste.

Le culte des reliques, qui s'établit au premier âge de l'Église, donna lieu
plus tard à la création des châsses et reliquaires, sorte de tombeaux portatifs
que les disciples de l'Évangile vouaient à la mémoire et à la glorification des
martyrs et des confesseurs de la foi. Dès l'origine donc, en recueillant ces
saintes reliques, auxquelles les fidèles reconnaissaient toutes sortes de pou-
voirs miraculeux, on fit en sorte de consacrer à cette dépouille mortelle, qui
avait été, selon l'expression des écrivains ecclésiastiques, le temple du Dieu
vivant, un asile splendide, digne de tant de vertus et de tant de miracles.
De là l'introduction des châsses dans les églises et des reliquaires dans les
maisons particulières.

Quelques-uns de ces petits monuments étaient devenus dès le septième
siècle, par les soins de saint Éloi, de véritables prodiges de richesse maté-
rielle et de travail artistique. On ignore cependant quelle était originaire-
ment la forme qui fut attribuée, par la liturgie chrétienne, aux châsses et
aux reliquaires, quoique le mot latin (*capsa*), dont le mot *châsse* est dérivé,

nous donne l'idée d'une espèce de boîte ou de coffre. Cette forme, en effet, s'est maintenue longtemps par toute la chrétienté; mais la plupart des châsses d'orfévrerie les plus anciennes, qui ne remontent pas au-delà du onzième et du douzième siècle, se présentent à nous sous l'aspect de tombeaux ou de chapelles, ou même de cathédrales; cette forme symbolique continua à être adoptée, même sous la renaissance, avec les modifications successives inspirées par le style architectural de chaque époque. Toujours est-il

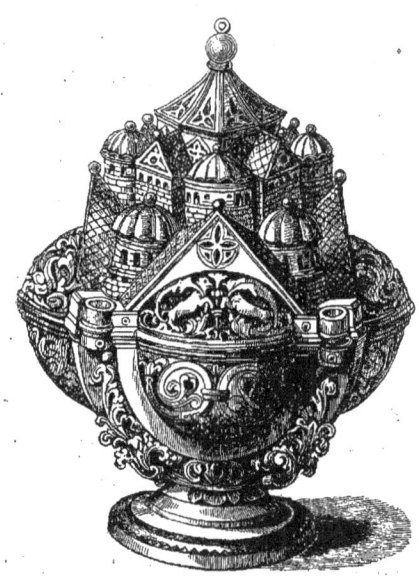

Fig. 22. — Encensoir du onzième siècle, rappelant la forme du temple de Jérusalem, en cuivre travaillé au repoussé. Autrefois à la cathédrale de Metz, aujourd'hui à Trèves.

qu'il n'est pas de matières précieuses ni de travaux délicats qui n'aient été appelés à rendre plus magnifiques les châsses et les reliquaires : l'or, l'argent, les marbres rares, les pierres fines, y sont prodigués; la ciselure et l'émaillerie les décorent de figures et d'emblèmes, de scènes tirées des livres saints ou de la vie des bienheureux dont les restes y sont renfermés.

On sait qu'à la naissance du christianisme le baptême s'administrait par l'immersion dans les rivières ou les fontaines; mais, à une époque plus rapprochée de nous, on plaça pour cet usage en dehors et à côté de chaque église, dans un petit édifice séparé, des bassins, des cuves plus ou moins

vastes, où les néophytes étaient plongés pour recevoir le premier sacrement. Ces *baptistaires* disparurent lorsque l'effusion de l'eau bénite sur le front du catéchumène fut définitivement substituée à l'immersion. Les *fonts baptismaux* devinrent alors ce qu'ils sont restés depuis, c'est-à-dire des espèces de petits monuments exhaussés au-dessus du sol, piscines, vasques ou bas-

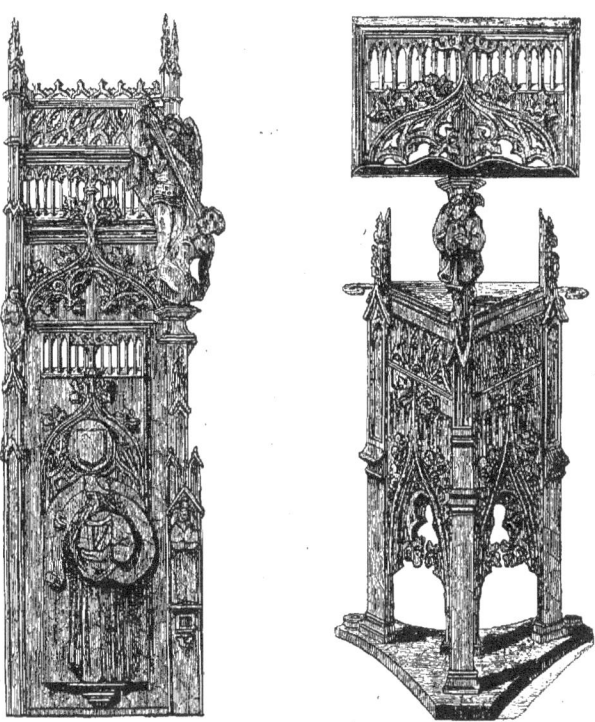

Fig. 23 et 24. — Stalle et pupitre en bois sculpté de l'église d'Aoste en Piémont. Quinzième siècle.

sins, rappelant, dans une forme réduite, les baptistères primitifs, et furent installés dans l'intérieur même de l'église, soit à l'entrée, soit dans une des chapelles latérales. A toutes les époques, on les fit de pierre, de marbre, de bronze, en les ornant de sujets analogues à la cérémonie du baptême. Il en fut à peu près de même des bénitiers, qui, placés traditionnellement à la porte du temple, affectèrent le plus souvent la forme d'une coquille ou d'une large amphore, quand on ne les fit pas d'une simple pierre creusée au centre, pour rappeler la cuve baptismale ancienne.

Nous ne devons pas oublier les croix d'autel et de procession, qui, figurant le signe divin de la croyance chrétienne, ne pouvaient manquer de devenir de véritables objets d'art, et cela dès les catacombes. Ce serait tomber en des redites inutiles qu'énumérer ici les matières diverses qu'on employait à la fabrication des croix, les formes variées qu'elles affectaient selon leur destination, les sujets et les figures qu'elles représentaient. Le statuaire, le fondeur, le ciseleur, l'émailleur et même le peintre, s'associaient à l'orfévre pour en faire souvent des chefs-d'œuvre.

Fig. 25. Bas-relief en bois sculpté reproduisant une des *Miséricordes* des stalles du chœur de la cathédrale de Rouen. Quinzième siècle.

La menuiserie et la ferronnerie, que nous avons vues faire merveille pour l'ameublement civil, ne pouvaient manquer de se donner carrière dans l'ameublement religieux. Ce fut surtout dans l'exécution des chaires à prêcher, des jubés, des boiseries et des stalles, que se distingua l'art du menuisier, qui cessait d'être un artisan pour devenir alors un artiste de premier ordre. C'est dans l'ornementation des grilles de chœurs ou de tombeaux, des ferrures de portes, des verrous, des serrures et des clefs, que se manifesta le prodigieux talent des serruriers du moyen âge. Notons qu'à l'origine du culte la chaire consistait simplement en une sorte d'escabeau, sur lequel montait le prédicateur pour dominer son auditoire. Peu à peu, elle s'éleva sur des pieds ou des colonnes, et plus tard, mais seulement vers la fin du

quinzième siècle, nous la trouvons fixée à une grande hauteur, contre un des piliers centraux de l'église, et le plus souvent alors magnifiquement sculptée, ainsi que le dais ou *abat-voix,* qui la surmonte.

Pour se faire une idée du degré de perfection que sut atteindre la sculpture en bois du treizième au seizième siècle, il faut voir les stalles de Sainte-Justine de Padoue, des cathédrales de Milan, d'Ulm, de l'église d'Aoste (fig. 23 et 24), etc., ou celles de nos églises de Rodez, d'Albi, d'Amiens, de Toulouse, de Rouen (fig. 25); et si l'on veut admirer un spécimen très-ancien de l'art des ouvriers en fer, il suffit de porter son attention sur les *pentures,* datant du treizième siècle, qui se déploient en arabesques sur les battants de la porte occidentale de Notre-Dame de Paris.

Fig. 26. — Détail des stalles de l'église de Saint-Benoît-sur-Loire.

TAPISSERIES

Les origines bibliques de la tapisserie. — Broderie à l'aiguille dans l'antiquité grecque et romaine. — Les tapis Attaliques. — Fabrication de tapis dans les cloîtres. — La manufacture de Poitiers au douzième siècle. — La tapisserie de Bayeux, dite de la reine Mathilde. — Les tapis d'Arras. — Inventaire des tapisseries de Charles V. — Valeur considérable de ces tentures historiées. — Manufacture de Fontainebleau, sous François Ier. — La fabrique de l'hôpital de la Trinité, à Paris. — Les tapissiers Dubourg et Laurent, sous le règne d'Henri IV. — Manufactures de la Savonnerie et des Gobelins.

'IL est un art dont l'histoire, aux temps les plus reculés, offre un éclatant témoignage de l'industrie et de l'ingéniosité humaines, c'est, à coup sûr, l'art de tisser ou de broder des tapisseries; car, aussi haut que nous puissions remonter dans les annales des peuples, nous trouvons cet art déjà florissant, déjà enfantant des merveilles.

Ouvrons d'abord la Bible, le plus ancien des documents historiques : elle nous montrera des étoffes tissées, non-seulement au métier, mais encore à la main ou, pour mieux dire, richement brodées à l'aiguille sur un canevas de chanvre ou de lin. Ces étoffes magnifiques, lentement, minutieusement fabriquées, représentant toutes sortes d'images, figurées en relief et en couleurs, servaient de décoration pour le temple du Seigneur et d'ornement pour les prêtres qui célébraient les cérémonies du culte. La description que l'Exode fait des rideaux qui entouraient le tabernacle peut nous en convaincre. Telles de ces broderies, à l'exécution desquelles on employait, concurremment avec des fils d'or et d'argent, la laine et la soie teintes, avaient reçu le nom d'*opus plumarii* (ouvrage imitant le plumage des oiseaux); telles autres, le voile

du Saint des Saints, par exemple, qui représentait des chérubins en adoration, s'appelaient *opus artificis* (ouvrage de l'artisan), parce qu'elles sortaient des mains du tisserand, qui les fabriquait sur le métier en combinant, à l'aide de nombreuses navettes, la trame des laines et des soies de diverses couleurs.

Dans les traditions de la superbe Babylone, nous voyons également les tapisseries à figures exposer les mystères de la religion et perpétuer la mémoire des faits historiques. « Le palais des rois de Babylone, dit Philostrate « dans la *Vie d'Apollonius de Tyane,* était orné de tapisseries tissues d'or « et d'argent, qui rappelaient les fables grecques des Andromède, des « Orphée, etc. » Le poëte grec Apollonius de Rhodes, qui écrivait un siècle avant notre ère, répète, dans son poëme des *Argonautes,* que les femmes babyloniennes excellaient dans la confection de ces étoffes somptueuses. Les fameuses tapisseries qui, du temps de Métellus Scipion, furent vendues huit cent mille sesterces (environ 165,000 francs de notre monnaie), et achetées cent ans plus tard, au prix exorbitant de deux millions de sesterces (environ 412,000 francs), par Néron, pour couvrir les lits de ses festins, étaient de provenance babylonienne.

La vieille Égypte, qui paraît avoir été le berceau lointain d'une civilisation supérieure, se distingua, elle aussi, dans cet art merveilleux dont les Grecs attribuaient l'invention à la déesse Minerve, et dont il est question à tout propos dans leur mythologie. La toile de Pénélope, qui retraçait les exploits d'Ulysse, est demeurée célèbre entre toutes. C'est sur une toile semblable que Philomèle broda, dans sa prison, l'histoire de ses malheurs, après que Térée lui eut coupé la langue pour l'empêcher de se plaindre à Progné, sa sœur, des outrages qu'il lui avait fait subir. A chaque instant, dans les poëmes d'Homère, sont mentionnées ou décrites des broderies du même genre, faites à l'aiguille ou au métier et destinées à servir de tenture décorative ou de parure pour les hommes comme pour les femmes : Hélène, pendant le siége de Troie, travaille à reproduire sur un fin tissu les combats sanglants des héros qui s'égorgent en son nom; le manteau d'Ulysse représente un chien déchirant un faon, etc.

L'usage de broder des combats ou des chasses sur les habits semble avoir duré fort longtemps. Au dire d'Hérodote, certains peuples des environs de

la mer Caspienne aimaient à représenter sur leurs vêtements des animaux, des fleurs, des paysages. Cet usage est signalé chez les païens par Philostrate, et chez les chrétiens par Clément d'Alexandrie; Pline le Naturaliste, qui vivait dans le premier siècle de notre ère, en parle à plusieurs reprises dans ses ouvrages. Trois cents ans plus tard, Astérius, évêque d'Amasée, déplore la folie qui fait « attacher un grand prix à cet art de « tisser, art aussi vain qu'inutile, qui par la combinaison de la chaîne et de « la trame imite la peinture. Lorsque des hommes, vêtus des étoffes tissées « de la sorte, ajoute le pieux évêque, paraissent dans la rue, les passants les « regardent comme des tableaux qui marchent, et les enfants les montrent « au doigt. Il y a des lions, des panthères, des ours, des rochers, des bois, « des chasseurs. Les plus dévots portent ainsi sur leurs habits le Christ, ses « disciples et l'image de ses miracles. Ici l'on voit les noces de Cana et les « cruches d'eau changées en vin. Là, c'est le paralytique chargé de son lit, « où la pécheresse aux pieds de Jésus, ou le Lazare ressuscitant. »

Il suffit de feuilleter les écrivains du siècle d'Auguste pour apprendre que les salles des maisons opulentes étaient toujours tendues de tapisseries, et qu'on couvrait de tapis les tables, ou plutôt les lits sur lesquels s'asseyaient les convives.

Les tapis Attaliques, notamment, lesquels furent ainsi nommés parce qu'ils provenaient de la succession léguée au peuple romain par Attale, roi de Pergame, étaient d'une magnificence indescriptible; Cicéron, qui s'y connaissait, en parle avec enthousiasme dans ses ouvrages.

Sous Théodose Ier, c'est-à-dire au déclin du grand empire qui allait bientôt se diviser, se morceler et enfin disparaître dans les nationalités nouvelles, un historien contemporain montre les « jeunes Romains occupés « à faire de la tapisserie ».

Aux premiers temps de notre histoire, ces ingénieux et délicats travaux étaient, selon toute apparence, essentiellement réservés aux femmes et surtout à celles du plus haut rang. Toujours est-il que les riches tapisseries abondaient dans l'ameublement civil et religieux dès le sixième siècle; car Grégoire de Tours n'oublie pas les tentures brodées, ainsi que les tapisseries, dans la plupart des cérémonies qu'il décrit. Lorsque le roi Clovis abjure le paganisme et demande le baptême, « cette nouvelle portée à l'évêque le

« comble de joie ; l'évêque ordonne de préparer les fonts sacrés ; des toiles
« peintes ombragent les rues ; les églises sont ornées de tentures. » Doit-on
consacrer l'église abbatiale de Saint-Denis, « les murs en sont couverts de
« tapisseries brodées d'or et garnies de perles ». Ces tapisseries furent conservées longtemps dans le trésor de l'abbaye. Ce trésor reçut plus tard en
présent de la reine Adélaïde, femme d'Hugues Capet, « une chasuble, un
« parement d'autel, ainsi que des tentures, travaillés de sa main », et
Doublet, l'historien de cette antique abbaye, rapporte que la reine Berthe
(celle dont notre vieux proverbe a fait une fileuse infatigable) broda sur
canevas une suite de sujets historiques rappelant les titres de gloire de la
famille.

Aucun document ne nous autorise pourtant à faire remonter au-delà
du neuvième siècle la fabrication au métier des tapisseries et tentures en
France ; mais nous trouvons, à cette époque et un peu plus tard, des documents aussi précis que curieux, qui nous prouvent que cette industrie,
laquelle avait alors pour objet principal l'ornementation des basiliques,
s'était impatronisée en quelque sorte dans les maisons religieuses et y florissait. Les anciennes chroniques d'Auxerre racontent que le bienheureux
Angelelme, évêque de cette ville, mort vers 828, faisait faire sous ses yeux
de nombreux et riches tapis pour le chœur de son église.

Cent ans après, nous trouvons une véritable manufacture installée au
monastère de Saint-Florent de Saumur : « Au temps de Robert III, abbé,
« dit l'annaliste de ce monastère, l'œuvre ou fabrique du cloître s'enrichit de
« spendides travaux de peinture et de sculpture, accompagnés de légendes
« en vers. Ledit père, amateur passionné, rechercha et acquit une quantité
« considérable d'ornements magnifiques, tels que grands *dorserets* (dossiers)
« en laine, courtines, *factiers* (dais), tentures, tapis de bancs et autres orne-
« ments, brodés de diverses images. Il fit faire, entre autres, deux tapisse-
« ries, d'une qualité et d'une ampleur admirables, représentant des élé-
« phants, et ces deux pièces furent assemblées l'une avec l'autre, à l'aide
« d'une soie précieuse, par des tapissiers à gages. Il ordonna aussi de tisser
« deux dorserets en laine. Or, pendant qu'on fabriquait l'un de ces tapis,
« ledit abbé étant allé en France, le frère cellerier défendit aux tapissiers
« d'exécuter la trame selon le procédé accoutumé : « Eh bien ! dirent

« ceux-ci, en l'absence de notre bon seigneur, nous n'abandonnerons pas
« notre travail; mais, puisque vous nous contrariez, nous ferons un ouvrage
« tout différent. » « C'est ce qu'on peut vérifier aujourd'hui. Ils firent donc
« plusieurs tapis, aussi longs que larges, représentant des lions d'argent sur
« champ de gueules (rouge) avec une bordure blanche semée d'animaux et
« d'oiseaux écarlates. Cette pièce unique resta, comme un modèle achevé
« de ce genre d'ouvrage, jusqu'au temps de l'abbé Guillaume; elle passa
« alors pour la plus remarquable des tapissseries du monastère. En effet,
« dans les grandes solennités, l'abbé faisait tendre le tapis aux éléphants,
« et l'un des prieurs, le tapis aux lions. »

Dès le neuvième ou dixième siècle, Poitiers possédait aussi une manufacture, dont les tissus, offrant des figures de rois, d'empereurs, de saints, etc., jouissaient d'une réputation européenne, ainsi que semble l'attester, entre autres documents, une singulière correspondance échangée, en 1025, entre un évêque italien, du nom de Léon, et Guillaume III, comte de Poitiers. Il faut se rappeler, pour comprendre le sens de cette correspondance, que le Poitou n'était pas moins renommé alors par ses mules que par ses tapisseries. L'évêque, dans une lettre, réclame au comte l'envoi d'une mule et d'un tapis, l'un et l'autre également admirables (*mirabiles*), qu'il lui avait demandés depuis six ans, et il promet de lui rembourser exactement tout ce que pourra coûter cette double acquisition. Le comte, qui avait l'esprit facétieux, lui répond : « Je ne saurais, quant à présent, t'envoyer ce que tu
« me demandes; car, pour qu'une mule méritât le nom de merveilleuse, il
« faudrait qu'elle fût cornue, qu'elle eût trois queues ou cinq pieds, mais je
« n'en saurais découvrir de ce genre dans notre pays : je me bornerai donc
« à t'envoyer une des meilleures qui se pourra trouver. Quant au tapis, j'ai
« oublié de quelle longueur et de quelle largeur tu le désires. Donne-moi
« de nouveau ces indications, et tu l'auras bientôt. »

Mais ce n'était pas seulement dans nos provinces de France que florissait, à cette époque, cette somptueuse industrie. Dans la *Chronique des ducs de Normandie*, écrite par Dudon au onzième siècle, il est dit que les Anglais étaient d'habiles ouvriers en ce genre; or, pour désigner quelque magnifique broderie ou quelque riche tapis, on le qualifiait d'*ouvrage anglais* (opus anglicanum). La même chronique atteste en outre que Gonnor,

épouse de Richard Iᵉʳ, duc de Normandie, fit avec l'aide de ses brodeuses, pour décorer Notre-Dame de Rouen, des tentures de lin et de soie ornées d'histoires et d'images et représentant la Vierge Marie et les saints.

Enfin l'Orient, qui de tous temps s'était distingué dans l'art de produire les belles étoffes brodées, se signale encore, pendant le moyen âge, par ses tissus de laine ou de soie brochés d'argent et d'or. C'est de l'Orient que venaient alors d'opulentes étoffes toutes chargées d'écussons et de figures d'animaux, et probablement aussi brodées à jour, qu'on appelait « étoffes sculptées, ou pleines d'yeux ».

Le bibliothécaire Anastase, dans son livre de la *Vie des Papes* (Liber pontificalis), qui a été rédigé antérieurement au dixième siècle, donne, en décrivant la décoration des églises, des détails aussi curieux que circonstanciés touchant le sujet qui nous occupe. Selon lui, dès le temps de Charlemagne, le pape Léon III, pour orner le maître-autel de l'église de la bienheureuse Mère de Dieu, à Rome, fit faire un voile de pourpre dorée « portant l'histoire de la Nativité et de Siméon, et au milieu l'Annonciation « de la Vierge; » pour l'autel de l'église de Saint-Laurent, « un voile de « soie dorée portant l'histoire de la Passion de Notre-Seigneur et de la « Résurrection »; il plaça sur l'autel de Saint-Pierre « un voile de pourpre « dorée, orné de pierres précieuses, où l'on voyait d'un côté l'histoire du « Sauveur donnant à saint Pierre le pouvoir de lier et de délier, de l'autre « la Passion de saint Pierre et saint Paul, d'une grandeur remarquable ». Dans le même ouvrage, plusieurs autres tapisseries sont signalées en termes tels qu'on a peine à s'imaginer la richesse et la beauté du travail de ces étoffes artistement ouvragées, qui pour la plupart devaient venir de l'Asie ou de l'Égypte.

C'est seulement au douzième siècle, après le retour des premières croisades, qui avaient mis les Occidentaux à même d'admirer et de s'approprier un luxe tout nouveau pour eux, que l'usage des tapisseries, en se propageant beaucoup plus encore dans les églises, passa dans les châteaux. Si, au milieu du cloître, les moines, pour se créer une occupation, avaient donné leurs soins minutieux au tissage de la laine et de la soie, à plus forte raison cette occupation devait-elle sourire aux nobles châtelaines confinées dans leurs manoirs féodaux. Ce fut alors qu'entourées de leurs suivantes, comme

autrefois de leurs esclaves les matrones romaines, les belles dames, tout émues des récits de chevalerie dont elles écoutaient la lecture, ou inspirées

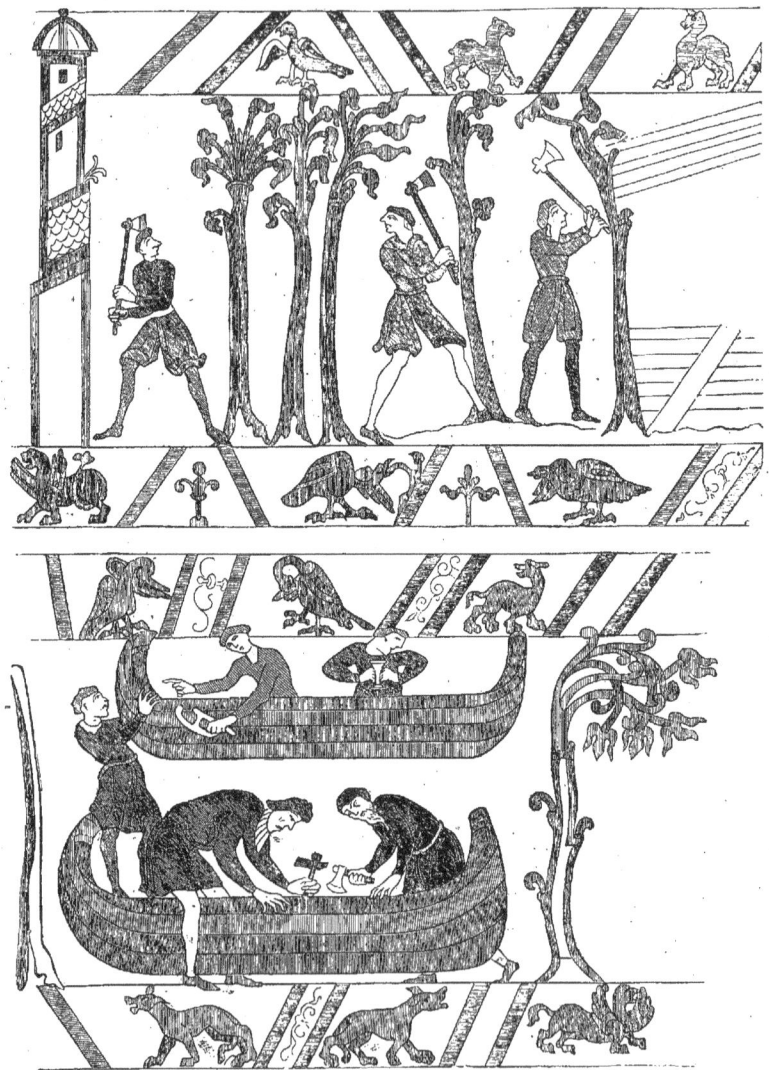

Fig. 27. — Fragment de la *Tapisserie de Bayeux*, lequel représente la construction des nefs du duc Guillaume (avec la bordure).

par une foi profonde, se consacrèrent à reproduire, l'aiguille à la main, les légendes pieuses des saints ou les glorieux exploits des guerriers. Couvertes

de touchantes histoires ou de belliqueux souvenirs, les froides murailles des grandes salles revêtaient ainsi une étrange éloquence, qui devait communiquer de beaux rêves aux esprits et de nobles élans aux cœurs.

Parmi les fragiles monuments de ce genre, il en est un qui n'a pu devoir qu'à son caractère vraiment prestigieux d'échapper à une destruction en quelque sorte inévitable. Nous voulons parler de la fameuse tapisserie de Bayeux, dite de la reine Mathilde, épouse de Guillaume le Conquérant : cet ouvrage représente la conquête de l'Angleterre par les Normands. S'il fallait accepter l'ancienne tradition à laquelle il doit son nom, il remonterait à la dernière moitié du onzième siècle.

Il est permis de douter aujourd'hui, à la suite de nombreuses discussions soutenues par les savants, que cette broderie soit aussi ancienne qu'on l'avait cru tout d'abord; mais, bien qu'on la trouve pour la première fois mentionnée dans un inventaire, dressé en 1476, du trésor de la cathédrale de Bayeux, on peut, avec une sorte de certitude, la croire exécutée au douzième siècle par des femmes anglaises, alors singulièrement renommées pour leurs travaux à l'aiguille, ainsi que l'atteste plus d'un auteur contemporain de Guillaume et de Mathilde.

Cette tapisserie, qui a 19 pouces de haut sur près de 212 pieds de long, est une pièce de toile brune, sur laquelle sont tracés à l'aiguille, avec de la laine de diverses couleurs (couleurs qui pour la plupart semblent n'avoir rien perdu de leur fraîcheur primitive), une suite de 72 groupes ou sujets accompagnés de légendes en latin mélangé de saxon, et qui comprennent toute l'histoire de la conquête, telle que la rapportent les chroniqueurs de l'époque (fig. 27 et 28).

Au premier aspect, cette broderie offre un ensemble de figures et d'animaux grossièrement dessinés; mais tout cela pourtant a du caractère, et le trait primitif, qu'on retrouve sous les croisures de la laine, ne manque pas d'une certaine correction qui rappelle la mâle naïveté du style byzantin. Les ornements de la double bordure, entre laquelle se déroule un drame composé de 350 figures, sont les mêmes que celles des peintures de manuscrits au moyen âge. Enfin, à défaut de toute indication précise, et si l'on tenait absolument à lui laisser son ancienneté traditionnelle, on pourrait, avec une grande probabilité, attribuer cet immense travail à une brodeuse

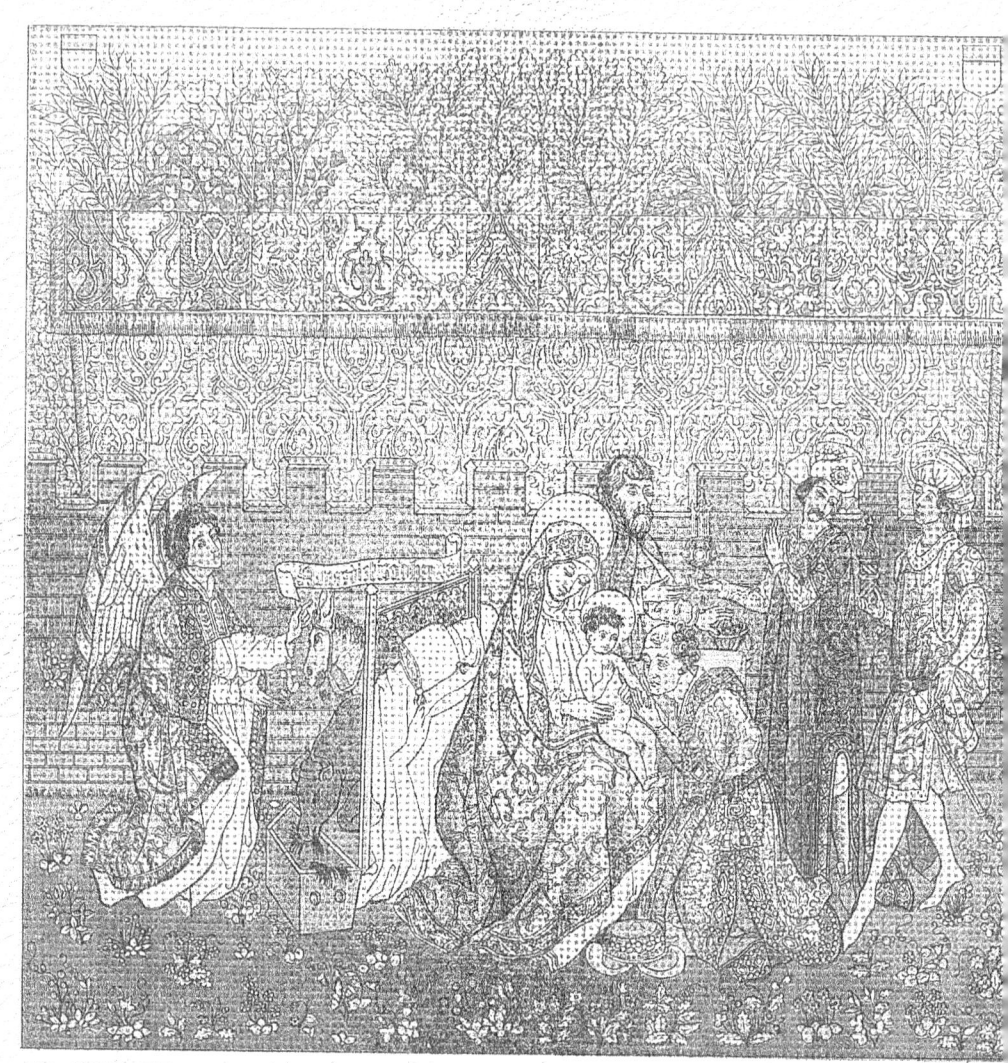

L'ADORATION DES MAGES,

Tapisserie de Berne, du quinzième siècle. (Communiqué par M. Ach. Jubinal.)

de la reine Mathilde, nommée Leviet, dont l'habileté a sauvé le nom de l'oubli. Peut-être ne serait-il pas non plus indifférent de faire remarquer que du moment où elle est pour la première fois signalée dans l'histoire, cette tapisserie se trouve appartenir à l'église même où la reine Mathilde voulut être enterrée.

Fig. 28. — Fragment de la *Tapisserie de Bayeux*, lequel représente deux cavaliers de l'armée du duc Guillaume, armés de pied en cap et combattant.

On a vu plus haut (*voy.* AMEUBLEMENT) que vers les douzième et treizième siècles, sous l'influence des mœurs orientales, l'usage de s'asseoir sur des tapis s'était établi à la cour de nos rois. Dès cette époque aussi, on employa fréquemment les riches tapisseries pour former les tentes de guerre ou de chasse. On les déployait aux jours de fête, comme par exemple aux entrées des princes, pour cacher la nudité des murailles. Les salles de festin étaient

tendues de magnifiques tapisseries qui rehaussaient encore l'éclat des *entremets* ou *intermèdes* qu'on jouait pendant les repas. Les tournois voyaient briller autour de leurs lices et se dérouler, du haut de leurs galeries, les étoffes qui représentaient d'héroïques histoires. Enfin, le *caparaçon*, ce vêtement d'honneur du destrier, étalait ses brillantes images aux yeux de la foule émerveillée.

Il était d'usage, au reste, que les tapisseries, fabriquées pour tel ou tel seigneur, portassent les armoiries de celui-ci; en prévision sans doute des circonstances où elles pourraient être exposées publiquement, dans les entrées de rois, de reines et de grands personnages, dans les processions solennelles, dans les joutes et dans les tournois.

Au quatorzième siècle, les manufactures de Flandre, qui étaient déjà renommées vers le douzième, prirent un très-grand développement, et bientôt le succès des tapisseries d'Arras fut si général, qu'on désigna les plus belles tentures sous le nom de *tapis d'Arras,* bien que la plupart ne vinssent pas de cette ville (fig. 29). Notons qu'aujourd'hui, en Italie, la qualification d'*Arrazi* est encore synonyme de tapis précieux.

Ces étoffes étaient le plus souvent exécutées en laine, et quelquefois en chanvre et en lin; mais, à la même époque, Florence et Venise, qui avaient emprunté cette industrie à l'Orient, tissaient des tapis où se trouvaient confondus la soie et l'or.

Un inventaire du 21 janvier 1379, qui existe en manuscrit à la Bibliothèque nationale, et dans lequel sont consignés, en même temps que « tous les joyaux d'or et d'argent, toutes les *chapelles, chambres de broderies* et *tapisseries* du roi Charles V », peut donner une idée non-seulement de la multiplicité de tentures et tapis qui faisaient partie du mobilier royal, surtout à l'hôtel Saint-Pol, mais encore de la diversité des sujets qui y étaient représentés. Un petit nombre de ces tapisseries sont venues jusqu'à nous; mais, parmi celles qui ont été détruites ou perdues, on peut remarquer : le grand tapis de la Passion de Notre-Seigneur, le grand tapis de la vie de saint Denis et celui de la vie de saint Theseus, le grand tapis de Bonté et Beauté, le tapis des Sept Péchés mortels, les deux tapis des Neuf Preux, celui des Dames qui chassent et qui *volent* (c'est-à-dire qui chassent à l'oiseau), celui des Hommes sauvages, deux tapis de Godefroi de Bouillon, un tapis de chapelle

blanc, au milieu duquel se voient un « compas et une rose », armorié de France et de Dauphiné, qui a trois aunes de long et autant de large ; un grand et beau tapis « que le roy a acheté, qui est ouvraigé d'or, ystorié des Sept Sciences et de saint Augustin », le tapis de Judic (la reine qui doit figurer sur les cartes à jouer), un grand drap d'Arras représentant les batailles de Judas Machabée et d'Antiochus ; un autre « de la bataille du duc

Fig. 29. — Mariage de Louis XII et d'Anne de Bretagne. Tapisserie en laine et en soie, avec mélange de fils d'or et d'argent, fabriquée en Flandre à la fin du quinzième siècle. Communiqué par M. Achille Jubinal.

d'Aquitaine et de Florence » ; un tapis « à ouvraige, où sont les douze mois de l'an » ; un autre « de la Fontaine de Jouvent » (Jouvence), un grand tapis « semé de fleurs de lys azurées, lesquelles fleurs de lys sont semées d'autres petites fleurs de lys jaunes », ayant au milieu un lion et aux quatre coins des bêtes portant des bannières, etc., etc. La liste est interminable ; encore faut-il ajouter à ces tapis *à images* les *tapisseries d'armoiries*, faites

pour la plupart « en fil d'Arras », et portant les armes de France et de Behaigne (ces dernières étant celles de la reine, fille du roi de Bohême). On y distinguait aussi un tapis « ouvré de tours, de daims et de biches, pour mettre sur le bateau du roi ». Il y avait les tapis dits *velus* ou velours, que nous appelons aujourd'hui *moquettes*, et qui n'étaient pas en moins grande quantité. On remarquait encore les *Salles d'Angleterre*, ou tapisseries venant de ce pays, qui, nous l'avons dit, s'était précédemment acquis une grande réputation dans cette industrie : parmi celles-ci, on en voyait une qui était *ynde* (bleue), *à arbres et à hommes sauvaiges, à bêtes sauvaiges et à châteaux;* d'autres *vermeilles, brodées d'azur*, avec bordure *à vignettes*, et l'intérieur *à lions, aigles et léopards*.

Charles V possédait encore, en son château de Melun, beaucoup de « soieries et tapis ». Au Louvre, on admirait, entre autres tapisseries magnifiques, « une très-belle chambre verte, ouvrée de soie, semée de feuillages, représentant, au milieu, un lion que deux reines couronnent, et une fontaine où des cygnes se jouent, » etc.

Et qu'on n'aille pas supposer que les maisons royales offraient seules le spectacle de pareilles richesses; car il nous serait facile de trouver à faire mainte énumération analogue à celles qui précèdent, en interrogeant les inventaires des mobiliers seigneuriaux ou des trésors de certaines églises et abbayes. Ici les tapisseries représentaient des sujets religieux tirés de la Bible, des Évangiles ou de la Légende des saints; là, des sujets historiques et chevaleresques, surtout des scènes de guerre ou de chasse (fig. 30).

Le luxe des tapis était donc, on peut l'affirmer, général dans les hautes classes; luxe dispendieux, s'il en fut; car, outre que l'examen de ces merveilleux travaux nous indique qu'ils ne pouvaient être acquis qu'à un très-haut prix, nous en trouvons dans les anciens documents plus d'une attestation formelle. Par exemple, Amaury de Goire, tapissier, reçoit, en 1348, du duc de Normandie et de Guyenne, pour « un drap de laine » sur lequel se voyaient « le vieil et le nouveau Testament », 492 livres 3 sous 9 deniers. En 1368, Huchon Barthélemy, changeur, reçoit 900 francs d'or pour un « tapis ouvré » représentant « la Quête du Saint Graal » (le saint sang de Jésus-Christ), et en 1391 le tapis de l'*histoire de Theseus*, que nous avons

g. 30. — Tapisserie de chasse, provenant du château d'Effiat. Communiqué par M. Achille Jubinal.
Quinzième siècle.

déjà mentionné, est acheté par Charles V, au prix de 1,200 livres; toutes sommes véritablement exorbitantes pour l'époque.

Le seizième siècle, qui fut pour tous les arts une époque de perfectionnement et de progrès, communiqua une nouvelle impulsion à l'industrie des tapissiers. François Ier fonda, à Fontainebleau, une manufacture où l'on tissa des tapis d'une seule pièce, au lieu de les composer, comme on l'avait toujours fait jusqu'alors, de pièces séparées, cousues et raccordées ensemble. On mélangea aussi dans cette nouvelle fabrication les fils d'or et d'argent à la soie et à la laine.

Quand ce roi eut appelé d'Italie le Primatice (1541), il lui commanda les dessins de plusieurs tapisseries, qui furent exécutées dans les ateliers de Fontainebleau. Mais, tout en payant généreusement les artistes et ouvriers italiens ou flamands réunis dans les dépendances de son château, François Ier ne laissa pas d'employer encore les tapissiers parisiens, ainsi que la preuve s'en voit dans une quittance des sieurs Miolard et Pasquier, qui déclarent avoir reçu 410 livres tournois pour *commencer l'achat des étoffes et choses nécessaires pour une tapisserie de soie, que ledit seigneur leur a ordonné de faire pour son Sacre, suivant les patrons que ledit seigneur a fait dresser à cette fin*, et où doit être figurée : *une Léda avec certaines nymphes, satyres*, etc.

Henri II fit mieux que conserver l'établissement de Fontainebleau; il créa, en outre, à Paris, en obtempérant à la requête des administrateurs de l'hôpital de la Trinité, une fabrique de tapisseries dans laquelle les enfants de cet hôpital furent occupés à teindre la laine et la soie et à les tisser au métier en basse-lisse et en haute-lisse (fig. 31).

La nouvelle fabrique, soit qu'elle le méritât par l'excellence de ses travaux, soit qu'elle eût d'influents protecteurs, obtint tant de priviléges, que l'ordre public fut à plusieurs reprises violemment troublé, par suite de la jalousie des maîtres et ouvriers tapissiers, dont la corporation, nombreuse et ancienne, avait encore beaucoup d'autorité et de prépondérance.

La fabrique de l'hôpital de la Trinité continua à prospérer sous Henri III, et Sauval, dans son *Histoire des Antiquités de Paris,* nous apprend que sous le règne suivant elle avait atteint son plus haut point de prospérité. En 1594, Dubourg y exécutait, d'après les dessins de Lerembert, les belles

PLAN DE PARIS AU QUINZIÈME SIÈCLE

AVEC CETTE LÉGENDE :

TEXTE.	TRADUCTION.
Mil cinq cents ans quarante et neuf passez	Mille cinq cent quarante-neuf ans après le
Du déluge : Pâris le noble roy.	déluge, le noble roi Pâris, dix-huitième du
Dix-huitième : fonda en grand arroy	nom, fonda en grande pompe la belle ville et
Ville et cité de Paris belle assez	cité de Paris, six cent cinquante-huit ans,
Devant que Rome eust des gens amassez	je crois, antérieurement à la fondation de
Six cent cinquante et huit ans comme croy.	Rome.

Le fond du tableau représente la ville de Paris au quinzième siècle; le point de vue est pris des hauteurs de Saint-Ladre (Saint-Lazare, faubourg Saint-Denis). Javotte*, la tête couronnée d'un panier de légumes, descend du bourg Saint-Laurent; devant elle marche son beaudet enguirlandé de verdure. On devine qu'elle est pressée de prendre place au *Carreau des Halles*. Ce groupe suit une chaussée à travers les *marais* (aujourd'hui rue des marais) et les *cultures*, qui bordaient l'enceinte de Charles VII au nord.

Les monuments principaux dont les clochers, les faîtes et les tours apparaissent, sont : Notre-Dame, la tour Saint-Jacques avec ses quatre animaux évangéliaires et le saint patron, la Sainte-Chapelle du Palais, la tour et la tourelle de Saint-Paul, un des vieux souvenirs de Paris, aujourd'hui disparu.

* J'entends Javotte, Crier : Carotte,
Portant sa hotte, Panais et chou-fleur!
(Désaugiers, *Paris à cinq heures du matin.*)

PARIS AU QUINZIÈME SIÈCLE.
Tapisserie de Beauvais. (Communiqué par M. Achille Jubinal.)

tapisseries qui, jusqu'à une époque très-rapprochée de nous, ont décoré l'église de Saint-Merry. Henri IV, entendant beaucoup parler de ce travail, voulut le voir, et en fut si satisfait qu'il résolut, dit Sauval, de restaurer à Paris les manufactures, « que le désordre des règnes précédents avait abolies ». Il établit donc Laurent, célèbre tapissier, dans la maison professe des Jésuites, qui était restée fermée depuis le procès de Jean Chastel, en allouant un écu par jour et cent francs de gages par an à cet habile artiste,

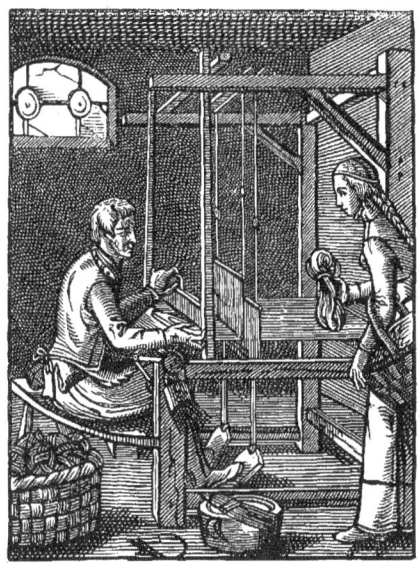

Fig. 31. — Le tisserand, dessiné et gravé par J. Amman. Seizième siècle.

ses apprentis touchant dix sous de pension quotidienne, et ses compagnons, vingt-cinq, trente et même quarante sous, selon leur savoir-faire. Plus tard, Dubourg et Laurent, qui s'étaient associés, furent logés tous deux dans les galeries du Louvre. Henri IV, à l'exemple de François Ier, fit venir d'Italie d'excellents ouvriers en or et en soie, qu'il logea rue de la Tisseranderie, dans l'hôtel de la Maque, et qui y fabriquèrent surtout des tentures d'or et d'argent *frisé*.

Postérieurement au seizième siècle, les tapisseries exécutées à la Savonnerie, aux Gobelins, à Beauvais, etc., bien que plus parfaites sous le rap-

port du tissage, et par cela même qu'elles sont plus régulières comme dessin, comme entente des couleurs et de la perspective, perdent malheureusement leur naïveté du bon vieux temps. En touchant à l'époque de Louis XIV, elles affectent, sous l'influence de l'école de Le Brun, une imitation de la forme grecque et romaine, qui semble dépaysée en France. On fait de belles physionomies, mais d'insignifiantes figures : la vérité naïvement énoncée cède la place à la froideur apprêtée; l'idéal détrône le naturel; la convention, la spontanéité; ce sont là d'ingénieux, de jolis et même de beaux travaux, mais auxquels il manque ce qui fait la vie propre des œuvres d'art, le caractère.

Fig. 32. — Bannière des tapissiers de Lyon.

CÉRAMIQUE

Ateliers de poteries à l'époque gallo-romaine. — La céramique disparaît pendant plusieurs siècles dans les Gaules. — Elle ne se remontre qu'au dixième ou au onzième siècle. — Influence probable de l'art des Arabes d'Espagne. — Origine de la majolique. — Luca della Robbia et ses successeurs. — Les carrelages émaillés en France, à partir du douzième siècle. — Les fabriques italiennes de Faenza, Rimini, Pesaro, etc. — Les poteries de Beauvais. — Invention et travaux de Bernard Palissy. — Histoire de sa vie. — Ses chefs-d'œuvre. — La faïence de Thouars, dite d'Henri II.

N peut dire, avec M. Jacquemart, que « l'histoire céramique du moyen âge est environnée d'un voile qui probablement doit rester impénétrable. En effet, malgré les investigations incessantes des comités locaux, malgré la mise en lumière de chartes nombreuses, rien n'est venu résoudre les doutes de l'archéologie touchant les lieux où la fabrication de poteries a pris naissance parmi nous. »

Il est cependant certain qu'à l'époque gallo-romaine, c'est-à-dire lorsque les Romains, devenus maîtres de notre pays, y eurent implanté leurs mœurs et leur industrie, la Gaule posséda de nombreux et considérables ateliers de poterie, qui multipliaient les ustensiles, les vases de toutes sortes, et qui, jusque vers le sixième siècle, continuèrent à fournir, en perpétuant les formes et les procédés anciens, des amphores, des terrines, des coupes à pied, des plats, des assiettes, des bouteilles. Obtenues à l'aide du tour, en terre grise, jaune, brune, et quelques-unes, les plus fines, couvertes d'un vernis brillant, de la couleur et de l'aspect de la cire à cacheter rouge, ces pièces étaient souvent ornementées avec beaucoup de soin et de délicatesse. On retrouve des vases entourés de guirlandes de feuillages, des coupes ornées de figures

d'hommes et d'animaux, qui sont autant de témoignages d'une fabrication à laquelle l'influence de l'art n'était nullement étrangère.

Mais il est évident aussi que cette industrie, d'un ordre assez élevé, s'éteignit à peu près vers l'époque des invasions et des guerres dans le tumulte desquelles naquit la monarchie française, pour ne laisser subsister que le métier proprement dit, destiné à produire pour les besoins les plus vulgaires un ensemble d'objets grossiers et sans caractère.

Il faut croire, toutefois, que l'art de la céramique, qui avait brillé durant

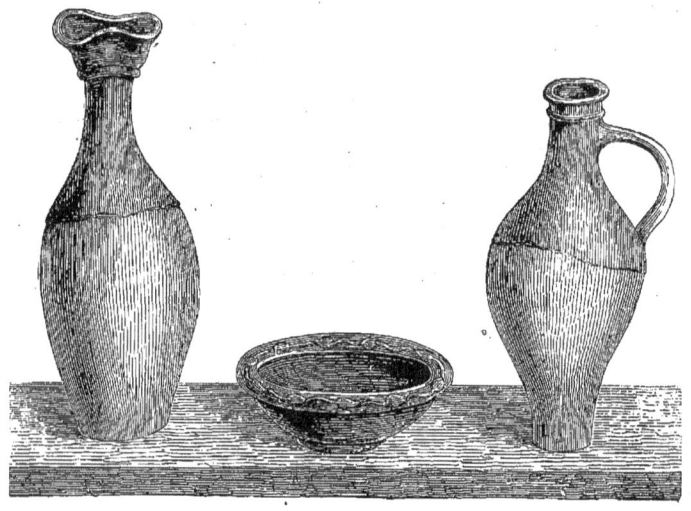

Fig. 33. — Vases d'ancienne forme, représentés dans les sculptures décoratives de l'église Saint-Benoît, à Paris. Douzième siècle.

plusieurs siècles dans l'Occident, ne fit qu'émigrer au lieu de s'éteindre, et trouva, comme tant d'autres, une nouvelle patrie dans cette Byzance qui devait être l'asile des splendeurs antiques.

Quoi qu'il en soit, la céramique disparaît de notre sol pendant une longue période, et l'on se demande encore aujourd'hui quelle fut la véritable origine de sa renaissance. Reprit-elle vie d'elle-même, ou sous l'influence de l'exemple? Dut-elle son réveil à quelque immigration d'artisans, ou à quelque importation de procédés? Questions qui jusqu'à ce jour demeurent sans réponse.

La céramique que nous appellerons, peut-être improprement, moderne, est pour nous caractérisée par l'emploi de l'émail, ou couverture des pièces à l'aide d'un enduit à base métallique que le feu du four vitrifie, procédé qui fut complétement ignoré des anciens.

Or, en fouillant des tombeaux qui dépendaient de la vieille abbaye de Jumiéges (Normandie), et qui remontaient à l'année 1120, on y a trouvé des fragments de poterie, d'une pâte dure, mais poreuse, couverte d'une glaçure analogue à celle qui est usitée aujourd'hui.

On lit en outre dans une chronique de l'ancienne province d'Alsace que l'an 1283 « mourut un potier de Schelestadt, qui le premier *revêtit de verre* « les vases de terre ».

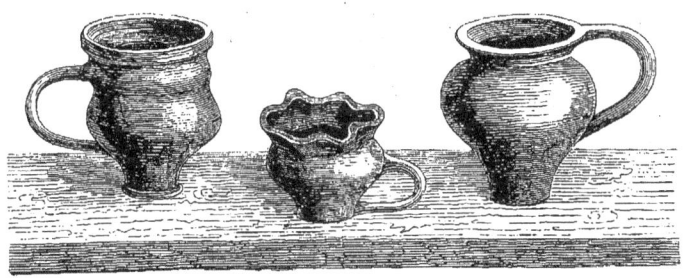

Fig. 34. — Vases d'ancienne forme, représentés dans les sculptures décoratives de l'église Saint-Benoît, à Paris. Douzième siècle.

Mais on sait aussi qu'à l'époque même où se produisaient chez nous ces tentatives isolées, depuis longtemps déjà les Perses, les Arméniens avaient trouvé, pour en revêtir l'extérieur de leurs monuments, l'art de confectionner de magnifiques poteries émaillées, et que les Arabes établis en Espagne enfantaient des merveilles de céramique peinte, émaillée, dont ils décoraient et meublaient ces palais dont les ruines grandioses sont encore pour nous comme de féeriques visions du rêve ou de l'enchantement. Les vases de l'Alhambra, types d'un art aussi original que singulièrement ingénieux, font et feront toujours sans doute l'admiration des observateurs qui savent apprécier le beau, sous quelque forme qu'il se produise.

Et maintenant supposerons-nous que les relations de peuple à peuple et les transactions du commerce ont dû nécessairement faire connaître à l'Eu-

rope occidentale les plaques émaillées de l'Asie ou les chefs-d'œuvre de la race africaine d'Espagne? Dirons-nous, au contraire, que ce fut par un effort spontané d'invention que nos pères s'ouvrirent la voie dans un nouveau domaine de l'art?

D'une part se présente l'opinion, pleine d'autorité, de Scaliger, qui affirme ce fait en apparence fort significatif : à savoir que des manufactures de poteries d'origine arabe existèrent, pendant le moyen âge, aux îles Baléares; notre savant auteur ajoute même que, d'après l'étymologie la plus vraisemblable, le nom de *majolique,* qui fut donné d'abord aux produits italiens, les premiers venus dans la renaissance européenne de la céramique, dériverait de *Majorque,* qui, on le sait, est la plus importante des îles Baléares, et qui était le siége de la principale fabrique de ces poteries.

Mais, d'autre part, l'examen comparatif des productions arabes et des productions italiennes exclut toute idée, non pas seulement de filiation, mais même d'imitation ou de réminiscence entre les unes et les autres.

Il serait donc aussi difficile qu'aventureux de se prononcer en présence de cette coïncidence contradictoire, si nous pouvons parler ainsi; mieux vaut, en négligeant les indices problématiques, aborder franchement un ordre de faits aujourd'hui fixé par les preuves historiques.

« Au commencement du quinzième siècle, » — nous ne pouvons mieux faire que d'emprunter à M. Jacquemart un passage qu'il a extrait lui-même de l'ouvrage italien de Passeri sur la Majolique (Pesaro, 1838, in-8°), —
« Lucca della Robbia, fils de Simone di Marro, entra comme apprenti chez
« un orfévre florentin, Leonardo, fils de Giovanni; mais bientôt, se sen-
« tant trop à l'étroit dans une officine, il se fit élève du statuaire Lorenzo
« Ghiberti, auteur des portes du Baptistère de Florence. Ses rapides pro-
« grès sous un maître aussi habile le mirent à même d'accepter, lorsqu'il
« touchait tout au plus à sa quinzième année, la mission d'orner une cha-
« pelle à Rimini, pour Sigismond Malatesta. Deux ans plus tard, Pierre de
« Médicis, faisant construire un orgue à Santa-Maria dei Fiori, à Florence,
« chargea Lucca d'y exécuter des sculptures en marbre. La renommée qu'il
« acquit par ces travaux attira l'attention sur le jeune statuaire. Les com-
« mandes lui vinrent en si grand nombre qu'il comprit l'impossibilité de les
« exécuter en marbre ou en bronze; il supportait d'ailleurs avec impatience le

« joug de ces matières rigides, dont le maniement laborieux entravait les élans
« de son imagination. La terre molle et obéissante convenait bien mieux à
« la promptitude de son aspiration ; mais Lucca rêvait d'avenir et songeait
« à la gloire, et, dans le but de créer des œuvres moins périssables en même

Fig. 35. — Terre cuite émaillée, de Lucca della Robbia. Quinzième siècle.

« temps qu'elles seraient d'une rapide exécution, il consacra tous ses efforts
« à chercher un enduit qui pût donner à l'argile l'éclat et la dureté du mar-
« bre. Après bien des essais, le vernis d'étain, blanc, opaque, résistant,
« s'offrit à lui comme le but auquel il aspirait. La *faïence* était trouvée, qui
« reçut d'abord le nom de terre vitrifiée (*terra invetriata*).

« L'émail de Lucca était d'un blanc parfait ; il l'employa d'abord seul sur

« des figures en demi-relief qu'il détachait par un fond bleu. Plus tard, il
« entreprit de colorer ses figures, et Pierre de Médicis fut un des premiers
« qui en firent emploi pour la décoration des palais. La réputation du nouvel
« art se répandit avec rapidité : toutes les églises voulurent posséder quelque
« ouvrage du maître; en sorte que Lucca fut bientôt obligé de s'adjoindre
« ses deux frères, Ottaviano et Agostino, pour répondre à l'empressement
« public. Il essaya cependant d'étendre l'application de sa découverte en
« peignant sur une surface plane des fleurs et des compositions de figures;
« mais, en 1430, la mort vint trancher cette belle existence et suspendre
« dans les mains de l'inventeur les progrès de la *poterie émaillée* (fig. 35).

« La famille de Lucca propagea toutefois le secret de sa découverte : ses
« deux neveux, Lucca et Andrea, firent des sculptures et des tableaux en
« terre cuite, d'un mérite remarquable. Lucca orna les planchers des Loges
« de Raphaël; Girolamo, autre descendant de Lucca, vint en France, où il
« décora le château de Madrid, aux environs de Paris; deux femmes, Lisa-
« betta et Speranza, complétèrent l'illustration de la famille della Robbia. »

Tel est, résumé par un homme versé dans ces matières, l'historique de la rénovation ou plutôt de la création de l'art céramique en Italie.

A vrai dire, un auteur ancien, et d'ailleurs compétent, signale quelques monuments d'une date plus reculée, entre autres un tombeau qui existait à Bologne, où se voyaient des briques recouvertes d'un vernis vert et jaune, et de grandes *écuelles* du même genre, incrustées dans les façades ou portiques des églises de Pesaro et de l'abbaye de Pomposa. Mais on peut fort bien remarquer, à l'honneur de Lucca della Robbia, que ces échantillons d'une industrie antérieure diffèrent essentiellement des produits sortant de ses mains, en cela que l'enduit qui les recouvre, et qui est à base de plomb, laisse par transparence voir la terre et les couleurs sur lesquelles il est appliqué; tandis que l'émail à base d'étain, trouvé par Lucca, a pour caractère essentiel, au contraire, une opacité que nous qualifierons d'intense. Ajoutons que, pour décorer de peintures ses faïences, Lucca posait sur l'enduit primitif et général des couleurs qui se fixaient par une cuisson ultérieure.

C'est même en acceptant la distinction que nous venons d'établir entre ces deux sortes de procédés, qu'on classe ordinairement les produits de la céramique italienne : la *demi-majolique*, à enduit transparent et participant

CARRELAGES.

de la poterie hispano-arabe, aussi bien peut-être que des carreaux asiatiques, et la *majolique,* ou faïence proprement dite, dans laquelle l'argile est recouverte d'un enduit ou vernis opaque, qui spécifie l'invention due à Lucca della Robbia.

Il est bon néanmoins de rappeler ici, après avoir donné la priorité à l'invention de Lucca della Robbia, que dès le onzième et le douzième siècle la France était en possession d'une espèce de céramique, qui servait spécialement à la fabrication de carrelages en poterie vernissée. On a retrouvé beaucoup de ces carreaux de terre cuite avec des dessins et des ornements noirs ou bruns sur fond blanc ou jaune (planche IV); plus tard, ces carrelages, dont les miniatures des manuscrits nous offrent de si brillants spécimens, surtout au quatorzième et au quinzième siècle, se couvrirent de dessins, d'emblèmes, d'armoiries et de devises.

Nous venons de le dire, par la voix de l'auteur qui nous sert de guide, l'élan qu'avait donné Lucca della Robbia à l'industrie céramique se communiqua avec rapidité et avec une sorte d'universalité; et s'il était besoin de trouver à l'extension de cette industrie une autre raison que celle de sa valeur elle-même, nous dirions que les circonstances au milieu desquelles Lucca avait fait sa découverte étaient éminemment propres à en favoriser le développement.

Le luxe était grand alors dans toutes les classes qui pouvaient aspirer à en faire parade. On a vu, quand nous avons traité de l'ameublement, jusqu'à quel point de somptueuse profusion les rois, les princes, les nobles poussaient la manie d'étaler leurs richesses. Nous avons notamment signalé, dans les salles à manger, ces dressoirs chargés de vaisselle et d'objets de toutes sortes qui n'étaient mis là que pour l'éblouissement des yeux. Or, l'usage étant établi de ces exhibitions, que pouvaient seuls se permettre les possesseurs d'une fortune considérable, on concevra sans peine que la vogue se soit presque aussitôt attachée aux productions de la céramique, qui d'ailleurs, acceptées comme œuvres d'art, se prêtaient merveilleusement, par leur nature et par la modicité relative de leur prix, au besoin d'étalage dont étaient pris les gens d'un ordre secondaire. Il dut suffire que sur le dressoir d'un prince quelque pièce de majolique trouvât place parmi les pièces d'orfévrerie qui jusque-là avaient exclusivement joui de ce privilége,

pour que bientôt dans une région inférieure de la bourgeoisie et du tiers état il y eût des salles à manger où la majolique, soit seule, soit concurremment avec l'orfévrerie, fournissait l'élément décoratif.

Et, partant de ce principe que les produits de la céramique reçurent droit de séance, avec un honneur en quelque sorte égal, parmi les produits de l'orfévrerie, il arriva que l'industrie nouvelle, secondée par les premiers artistes, ne tarda pas à se distinguer par les créations à la fois les plus charmantes et les plus originales.

On vit, spectacle nouveau dans l'histoire, de simples pièces de poterie, pour les appeler par leur nom générique, devenir de précieuses offrandes entre les grands, et servir maintes fois à traduire les plus ardentes admirations dans le monde de la haute galanterie. C'est ainsi que sont venus jusqu'à nous, tracés principalement sur des coupes par les maîtres en renom, les portraits des belles dames qui alors étaient l'ornement de la noble société : les *Diana*, les *Francesca*, les *Lucia*, les *Proserpina*, que leurs adorateurs faisaient peindre dans le but de leur offrir à elles-mêmes leur image.

C'est à Florence qu'eut lieu, vers 1410, l'invention de Lucca della Robbia; mais, dès que les procédés en furent connus, la plupart des villes d'Italie, notamment celles de la Toscane, virent s'élever des fabriques, entre lesquelles ne tarda pas de s'établir une singulière émulation : Pesaro, Gubbio, Urbino, Faenza, Rimini, Forli, Bologne, Ravenne, Ferrare, Città-Castellana, Bassano, Venise, se distinguèrent à l'envi, et presque toutes surent donner à leurs produits une physionomie en quelque sorte individuelle.

Pesaro, qui d'ailleurs est le siége le plus ancien des ateliers de poterie décorative en Italie, et dont les procédés, tout en dérivant de ceux de Lucca della Robbia, semblent participer aussi des vieilles méthodes espagnoles ou *majorquaises*, Pesaro nous offre un dessin d'aspect assez dur et roide. « Les « contours, ajoute M. Jacquemart, sont tracés en noir de manganèse, les « chairs restent de la couleur de l'émail, et les draperies seules sont remplies « par une teinte uniforme. »

C'est à Pesaro que fleurit le célèbre Lanfranco, dont le Musée céramique de Sèvres possède deux pièces, et qui inventa l'application de l'or sur la faïence, à une époque où les anciens procédés de dessin avaient cessé d'être employés dans cette fabrique, pour faire place à de délicates peintures, exé-

cutées non plus par les maîtres les plus renommés de l'Italie, mais au moins par d'intelligents élèves, formés d'après leurs leçons ou leur exemple.

La fabrique de Gubbio eut pour fondateur Georges Andreoli, qui, statuaire en même temps que *majoliste*, produisit des ouvrages aussi remarquables par la forme que par l'aspect. « La palette minérale d'Andreoli était

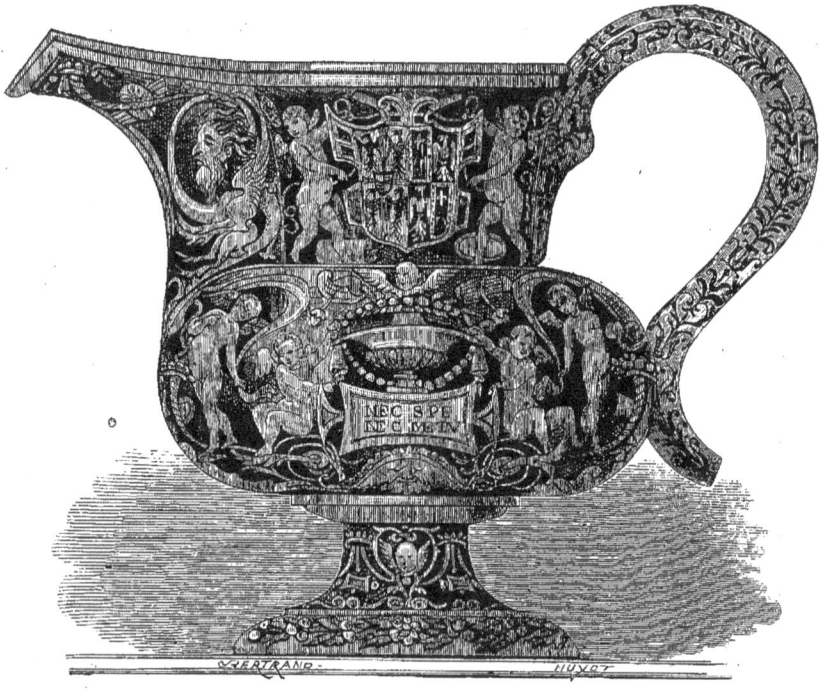

Fig. 36. — Hanap, faïence italienne du seizième siècle. Collection de M. le baron Alph. de Rothschild, d'après l'ouvrage de MM. Carle Delange et C. Bornemann.

« des plus complètes pour l'époque : les jaunes cuivreux, le rouge rubis, « sont fréquemment employés dans ses ouvrages. » Il reste des travaux signés de ce *maître* (qualification qui lui fut officiellement conférée par des lettres de noblesse) un plat qui fait partie de la collection de Sèvres et une plaque représentant une *Sainte Famille*.

Urbino, dont les ducs, notamment Guidubaldo II, se déclarèrent les protecteurs les plus zélés de l'art céramique, fut illustré par Francesco Xanto,

qui traita des sujets historiques en terre émaillée. Xanto eut pour successeur Orazio Fontana, qui a été surnommé le *Raphaël de la majolique,* et qui produisit, entre autres pièces magnifiques, des vases que plus tard Christine de Suède, émerveillée en les voyant, offrit d'échanger contre de la vaisselle d'argent de la même grandeur.

C'est à la fabrique de Deruta que les sujets de fantaisie furent en premier lieu appliqués à la majolique; Bassano se signala par des paysages ornés de ruines; Venise se fit une célébrité par ses faïences légères à reliefs repoussés; Faenza est encore fière de son Guido Salvaggio; Florence, de son Flaminio Fontana, etc.

La majolique atteignit l'apogée de son éclat sous le duc d'Urbino que nous avons déjà nommé, Guidubaldo II, qui ne recula devant aucun sacrifice pour que cet art fût introduit dans les fabriques placées sous son patronage. On le vit demander même à Raphaël, à Jules Romain, des dessins originaux destinés à servir de modèles, et, cet élan donné, il arriva que des peintres distingués, tels que Battista Franco, Raphaël dal Colle, vinrent mettre leur propre pinceau au service de la majolique. Aussi les pièces de cette période se distinguent-elles entre toutes par une entente de composition et une correction de lignes qui en font autant d'œuvres saillantes (fig. 36). Puis vint presque aussitôt la décadence. De plus en plus florissant jusqu'au milieu du seizième siècle, l'art des majolistes n'est plus à la fin du même siècle qu'une industrie bâtarde, livrée aux caprices de la mode, qui en a fait une productrice maniérée.

Presque à l'origine de la rénovation de l'industrie céramique, des ouvriers italiens étaient allés s'établir sur divers points qui devinrent autant de foyers artistiques. L'Europe orientale eut pour initiateurs les trois frères Giovanni, Tiseo et Lazio, qui se fixèrent à Corfou. Les Flandres durent la connaissance des procédés à Guido de Savino, qui prit résidence à Anvers; et vers 1520 on trouve fonctionnant à Nuremberg une fabrique dont les produits, bien que différant essentiellement de caractère avec les majoliques italiennes, peuvent fort bien cependant en dériver.

Ajoutons que des lettres du roi de France mentionnent dès 1456 des droits à percevoir sur les « poteries de Beauvais », et que, dans le chapitre XXVII du livre Ier de son *Pantagruel,* publié en 1535, Rabelais place

parmi les pièces du trophée de Panurge, « une saucière, une salière de terre et un gobelet de Beauvais »; ce qui prouve, comme le dit M. du Sommerard, « que dès lors il se fabriquait dans cette ville des ustensiles de terre « assez propres pour figurer sur les tables avec l'argent et l'étain », mais ce qui ne signifie pas forcément que la France n'eût plus à attendre l'homme de génie qui devait ne lui laisser rien à envier à l'Italie.

Vers l'année 1510, dans un petit village du Périgord, naissait un enfant qui, après avoir reçu quelques maigres éléments d'instruction, dut, tout

Fig. 37. — Ornement à figures d'un plat émaillé de Bernard Palissy. Seizième siècle.

jeune encore, chercher à vivre de son travail. Cet enfant se nommait Bernard Palissy. Il apprit tout d'abord l'état de vitrier, ou plutôt d'assembleur et peintre de vitraux; et cet état, en l'initiant à la fois aux principes du dessin et à quelques manipulations chimiques, alluma chez lui une double passion pour les arts et pour les sciences naturelles. « Tout en *peindant* « des images pour vivre », comme il le dit lui-même dans un des livres qu'il a laissés, et qui peuvent donner la plus haute idée de cette nature aussi naïve que puissante, il s'appliqua à étudier les véritables principes de l'art dans les œuvres des grands maîtres italiens, les seuls alors en renom; puis, son état de verrier étant devenu, par suite de la concurrence, assez improductif, il s'adonna en même temps aux pratiques de la géométrie et mérita

bientôt, dans le pays qu'il habitait, une certaine réputation comme « habile leveur de plans ». Une occupation relativement aussi machinale ne pouvait suffire longtemps à l'activité d'un esprit avide de progrès et de découvertes. D'ailleurs Palissy, tout en se livrant à ses travaux d'arpenteur, n'avait pas cessé de faire de curieuses observations sur la structure et la composition des couches terrestres. Pour tâcher d'éclaircir les doutes qui lui restaient, aussi bien que pour obtenir la confirmation matérielle du système qu'il avait déjà édifié, il se mit à voyager : le résultat de ses voyages fut la création d'une théorie qui, après avoir longtemps fait sourire les plus grands esprits, ne devait pas moins former la première assise des principes qui sont aujourd'hui considérés comme les bases de la science géologique moderne.

Mais si la certitude qu'il pensait avoir acquise touchant les bouleversements antérieurs du globe lui avait dû causer quelque satisfaction morale, le vitrier arpenteur, qui était alors marié et père de famille, restait assez tristement délaissé de la fortune, et devait aviser à sortir de la gêne. Il faut l'entendre rapporter lui-même, à plus d'un quart de siècle de distance, et lorsque le succès a entièrement couronné ses efforts, les souvenirs de ses premières et hasardeuses tentatives dans une voie nouvelle : « Sache, » dit-il en son langage pittoresque, dont nous nous hasardons à moderniser seulement l'orthographe, « qu'il y a vingt-cinq ans passés il me fut montré une coupe
« de terre, tournée et émaillée, d'une telle beauté, que dès lors j'entrai en
« dispute avec ma propre pensée, en me remémorant plusieurs propos
« qu'aucuns m'avaient tenus, en se moquant de moi, lorsque je peindais les
« images. Or, voyant que l'on commençait à les délaisser au pays de mon
« habitation, et aussi que la vitrerie n'avait pas grande requête (n'était pas
« fort demandée), je pensai que si j'avais trouvé l'invention de faire des
« émaux, je pourrais faire des vaisseaux de terre et autres choses de belle
« ordonnance, parce que Dieu m'avait donné d'entendre quelque chose de
« la pourtraiture (peinture de la céramique), et dès lors, sans avoir égard
« que je n'avais nulle connaissance des terres argileuses, je me mis à cher-
« cher les émaux comme un homme qui tâte en ténèbres. »

On a beaucoup discouru et discuté, mais vainement, disons-le tout de suite, pour arriver à assigner avec certitude à la belle coupe qui inspira Palissy tel lieu de provenance plutôt que tel autre; mais, quelle que fût

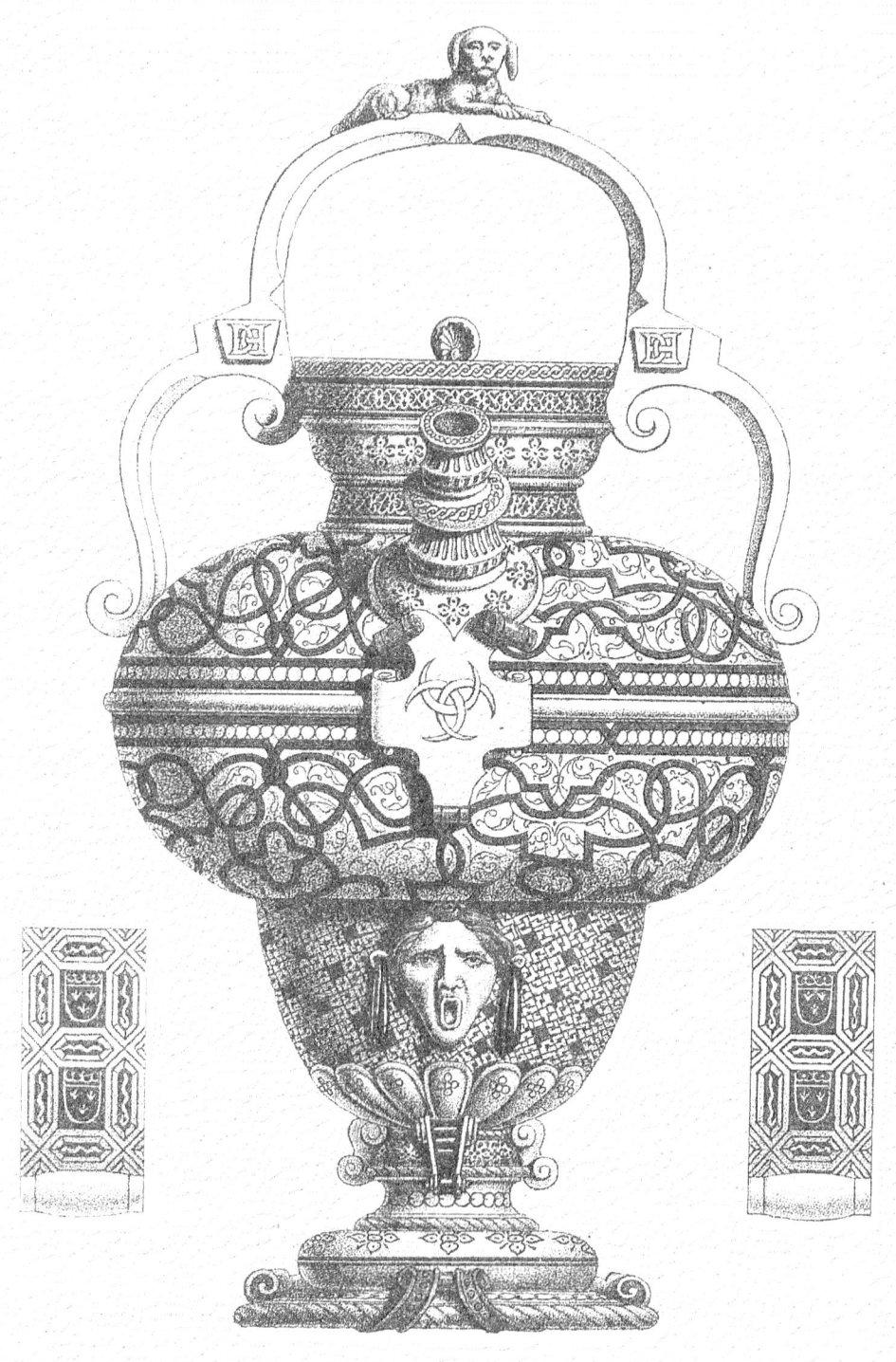

BIBERON. — FAÏENCE DE HENRI II

D'après l'ouvrage de MM. Carle Delange et C. Borneman. (Collection de feu le comte Georgier de Pourtalès.)

l'origine de cette pièce, la question nous semble assez indifférente, puisqu'à l'époque où Palissy dut la voir, les fabriques italiennes, et même celles qui s'établirent ensuite çà et là, avaient pu répandre à peu près partout leurs produits, et puisque les œuvres qui restent de notre artiste attestent une manière vraiment personnelle et en quelque sorte sans précédents.

Quoi qu'il en soit, le voilà recherchant, pilant toute sorte de substances, les mélangeant, en recouvrant des débris de poterie qu'il soumet à la chaleur du four des potiers ordinaires, puis au feu plus puissant des verriers; ensuite, installant un fourneau dans sa propre maison, prenant à ses gages un ouvrier potier, à qui, faute d'argent, il se voit une fois obligé de donner en payement ses propres habits; tournant seul, pour broyer ses matériaux, un moulin qui exigeait ordinairement la force de « deux puissants hommes »; se déchirant les doigts en reconstruisant son four, que le feu avait fait éclater, et dont le mortier et la brique s'étaient « liquéfiés et vitri-« fiés », en sorte qu'il est forcé, pendant plusieurs jours, de « manger son « potage ayant les doigts enveloppés de drapeaux »; poussant la conscience et le zèle du chercheur jusqu'à tomber sans connaissance quand il s'aperçoit qu'une fournée sur laquelle il avait compté présentait de nombreux défauts; jusqu'à détruire en dépit du besoin d'argent, et bien qu'on lui en offrît un certain prix, des pièces qui, n'étant pas d'une parfaite venue, auraient pu causer « décriement et rabaissement à son honneur »; enfin, jusqu'à briser et jeter dans le feu, à défaut d'autre combustible, le plancher de sa maison et les meubles de son pauvre ménage.

Cet enfantement d'une magnifique découverte par la seule initiative d'un homme qui s'était dit qu'il réussirait, et qui pour atteindre au but supporta héroïquement tant de misères, tant de privations, tant d'humiliations, ne dura pas moins de quinze années.

Il suffit de parcourir le récit autobiographique de cette lutte du génie aux prises avec l'inconnu, pour avoir la mesure de ce que peut oser et souffrir l'âme humaine que Dieu a marquée pour réaliser une des grandes conquêtes du progrès.

« Pour me consoler, » raconte Bernard Palissy, « on se moquait de moi, « et même ceux qui me devaient secourir » (il entend par là les gens de sa famille, sa femme, ses enfants, qui n'étaient pas pénétrés aussi fortement que

lui de la foi en son œuvre) « s'en allaient crier par la ville que je faisais brûler
« le plancher, et, par tels moyens, me faisaient perdre mon crédit, et m'esti-
« mait-on être fou... Les autres disaient que je cherchais à faire la fausse
« monnaie... M'en allais par les rues, tout baissé, honteux. J'étais endetté
« en plusieurs lieux et avais ordinairement deux enfants aux nourrices, ne
« pouvant payer leurs salaires. Tous se moquaient de moi, en disant : « Il
« lui appartient bien de mourir de faim, parce qu'il délaisse son métier. »

« En travaillant à telles affaires, je me suis trouvé l'espace de dix années
« si fort escoulé (amaigri) en ma personne, qu'il n'y avait aucune forme
« ni apparence de bosse aux bras ni aux jambes; mais étaient mes jambes
« toutes d'une venue, de sorte que les liens de quoi j'attachais mes bas de
« chausses étaient, soudain que je cheminais, sur les talons avec le résidu
« de mes chausses... J'ai été plusieurs années que, n'ayant rien de quoi
« faire couvrir mes fourneaux, j'étais toutes les nuits à la merci des pluies
« et vents, sans avoir aucun secours, aide ni consolation, sinon des chats-
« huants qui chantaient d'un côté, et les chiens qui hurlaient de l'autre...
« Me suis trouvé plusieurs fois qu'ayant tout quitté, n'ayant rien de sec
« sur moi, à cause des pluies qui étaient tombées, je m'en allais coucher
« à la minuit ou au point du jour, accoutré de telle sorte, comme un
« homme qu'on aurait traîné par tous les bourbiers de la ville, et en m'en
« allant ainsi retirer, j'allais bricollant (titubant) sans chandelle, et tombant
« d'un côté et d'autre, comme un homme qui serait ivre de vin, rempli de
« grandes tristesses, d'autant qu'après avoir longuement travaillé je voyais
« mon labeur perdu. Or, en me retirant ainsi souillé et trempé, je trouvais
« en ma chambre une seconde persécution (les plaintes de sa femme), pire
« que la première, qui me fait à présent émerveiller que je ne sois consumé
« de tristesse... J'ai été en telle tristesse, que j'ai maintes fois cuidé (pensé)
« entrer jusqu'à la porte du sépulcre. »

Enfin, et malgré tous les contre-temps, tous les déboires, tous les mar-
tyres moraux et physiques, l'opiniâtre chercheur réussit selon ses vœux,
et met au jour ces pièces qu'il appela lui-même du nom de *rustiques*,
d'une originalité et d'un éclat si grands qu'elles n'eurent qu'à paraître pour
captiver l'attention et mériter tous les éloges comme tous les profits.

On l'a vu tout à l'heure, c'était à Saintes que Palissy, en quête de l'im-

mortalité, subissait son rude noviciat. Un peu après qu'il eut obtenu ces résultats définitifs, les affaires de religion ayant mis en émoi la Saintonge, le connétable de Montmorency, qui fut envoyé pour réprimer le mouvement huguenot, eut occasion de voir les ouvrages de Palissy, demanda qu'on le lui présentât, et se déclara dès le premier instant son affectueux protecteur; protecteur, disons-nous, et ce mot doit être entendu ici dans le sens le plus large, car le potier, qui avait ardemment embrassé les idées de la Réforme, et qui plus tard préféra même la prison perpétuelle à l'abjuration (s'il ne

Fig. 38. — Ornements des faïences de Bernard Palissy. Seizième siècle.

mourut pas à la Bastille, du moins y fut-il renfermé à l'époque de la Saint-Barthélemy), avait besoin en effet d'être protégé, aussi bien pour sa liberté de conscience que pour l'exercice de son art. Montmorency, après l'avoir chargé de travaux considérables qui lui valurent le patronage de plusieurs autres grands seigneurs, ne lui obtint rien moins que la faveur royale. Palissy fut appelé à Paris, avec le titre d'*inventeur des rustiques figulines du roi et de la reine mère* (Henri II et Catherine de Médicis), logé aux Tuileries, et là il ne tarda pas à occuper la renommée, non-seulement de ses travaux de céramiste, mais encore de ses idées de savant.

En reconstruisant le pavillon de Flore, aux Tuileries, on a retrouvé, en faisant une tranchée dans le jardin, l'atelier de Bernard Palissy, reconnais-

sable aux fragments et débris divers de poteries émaillées avec figures en relief, parmi lesquelles il y avait un grand morceau du plat de Palissy connu sous le nom de *plat du Baptême*, à cause du sujet qu'il représente. En juillet 1865, en fouillant dans la partie où est construite la salle des États, on rencontra au contre-bas du sol deux fours à poterie en grande partie bien conservés. L'un d'eux contenait les débris de ces manchons, ou *gazettes*, que Palissy passe pour avoir inventés et qui servent à la cuisson des pièces fines, des empreintes d'ornements divers et des figures de haut-relief, dont deux sont décrites par Palissy lui-même dans le *Devis d'une grotte pour la royne, mère du roy*, qui sont celles qu'il indique ainsi : « Je y vouldrois faire *cer-*
« *taines figures d'après le naturel*, voire imitant de si près la nature, jus-
« qu'aux petits poils des barbes et des soursilz, de la même grosseur qui est
« dans la nature. » Particularités que l'on reconnaît dans les fragments des moules retrouvés ; et, même page, Palissy ajoute : « *Item* il y en auroit un
« autre qui seroit *tout formé de diverses quoquilles maritimes;* sçavoir est
« les *deux yeux de deux quoquilles, le nez, bouche et menton, front, joues,*
« *le tout de quoquilles, voire tout le résidu du corps.* » C'est ce qu'on a retrouvé en fragments, et aussi une main moulée sur nature et tenant une épée de forme ancienne (fig. 39). Parmi les fragments moulés sur le nu et sur les draperies est celui que nous reproduisons (fig. 40), ainsi indiqué par Palissy : « *Item* pour faire esmerveiller les hommes, je en vouldrois faire
« trois ou quatre (figures) vestus et coiffés de modes estranges, lesquelles
« habillements et coiffures seroient de *divers linges, toiles ou substances*
« *rayées*, si très-approchant la nature qu'il n'y auroit homme qui ne pen-
« sast que ce fust la même chose que l'ouvrier auroit voulu imyter [1]. »

On voit combien Palissy, qu'on appelait *maître Bernard des Thuilleries*, méritait l'estime des souverains qui avaient voulu qu'il logeât près d'eux.

« Les poteries de Palissy (fig. 41), » c'est Jacquemart qui parle, « sont
« remarquables à plus d'un titre : d'une pâte blanche tirant sur le jaune
« grisâtre, leur dureté, leur infusibilité, égalent celles des faïences fines ou
« terres de pipe ; c'est déjà un caractère propre à les faire distinguer des pro-
« duits italiens, dont la terre est d'un rouge sale et sombre. L'émail a beau-
« coup d'éclat ; il est dur et assez souvent *tressaille ;* les couleurs sont peu

[1] Topographie historique du vieux Paris, région du Louvre et des Tuileries, par Berty et Legrand.

« variées, mais vives; c'est un jaune pur, un jaune d'ocre, un beau bleu
« d'indigo, un bleu grisâtre, un vert d'émeraude par le cuivre, un vert jau-
« nâtre, un brun violacé, et le violet de manganèse. Quant au blanc, il est
« assez terne et bien loin de rivaliser avec celui des faïences de Lucca della
« Robbia; aussi les plus persévérantes recherches de Palissy, qui inventa
« tous ses procédés, tendirent-elles à en augmenter l'éclat. Le dessous des

Fig. 39 et 40. — Fragments de figures dont les moules ont été trouvés en 1865 dans un des fours de Bernard Palissy, aux Tuileries. Seizième siècle.

« pièces de Palissy n'est jamais d'un ton uni : il est tacheté ou nuancé de
« bleu, de jaune et de brun violâtre.

« Il serait fort difficile, pour ne pas dire impossible, d'énumérer les formes
« diverses que Palissy a su donner à la terre émaillée; résumant en lui tous
« les talents de son époque, aussi habile dessinateur que modeleur intelli-
« gent, il trouve mille ressources d'élégance et de richesse, tantôt dans la
« multiplicité des reliefs et le galbe même du vase, tantôt dans le seul emploi
« du coloris... Dans un grand nombre de ses œuvres, notamment dans les

« plats et bassins, on voit des objets naturels représentés avec une étonnante
« vérité de forme et de couleur ; presque tous sont moulés sur nature et
« groupés avec un goût parfait ; sur le fond, sillonné de courants d'eau où
« nagent des poissons de la Seine, surgissent des reptiles élégamment en-

Fig. 41. — Hanap, faïence de Bernard Palissy. Seizième siècle. Musée du Louvre.

« roulés ; des coquilles fossiles (n'oublions pas que Palissy était géologue)
« appartenant au terrain tertiaire de Paris ; sur le *marli* (talus qui borde le
« plat), parmi de délicates fougères étalées en rosettes, rampent et sautil-
« lent les écrevisses, les lézards, les grenouilles ventrues (fig. 42) ; l'exacti-
« tude des mouvements, la réalité de tons produits par une palette res-

CÉRAMIQUE.

« treinte, tout annonce un observateur scrupuleux. Ce n'est pourtant pas
« sur les ouvrages rustiques seuls qu'il convient de juger Palissy, mais bien

Fig. 42. — Plat émaillé de Bernard Palissy. Seizième siècle. Musée du Louvre.

« aussi dans les vases où il a semé toutes les richesses ornementales de son
« époque et où il s'est plu à développer toute sa verve de composition et sa
« science de dessinateur... Sous ce rapport Palissy subit la loi commune à

« tous les artistes du seizième siècle; il est orfévre. Par leur désinvolture, « leurs bordures frangées, leurs appendices figuratifs, ses vases rappellent le « métal. Comment en eût-il été autrement? Benvenuto Cellini n'était-il pas « alors, nous ne dirons pas le but de toutes les imitations, ce serait insulter « aux artistes ingénieux de cette époque, mais au moins l'idéal vers lequel « tendaient les aspirations des autres? Pour ce qui est de la figure humaine, « la préoccupation constante de Palissy est de se rapprocher du type italien; « et comme, sans aucun doute, l'école de Fontainebleau lui offrait les plus « fréquents modèles, on retrouve dans la plupart de ses personnages cette « gracieuse *élongation,* cette simplicité élégante qui arrive jusqu'à la *ma-* « *nière* dans les sculptures de Jean Goujon.

« Palissy ne se borna pas à faire des vases de petite et de moyenne dimen- « sion, pour orner les dressoirs, les buffets, les tables et les consoles; il éleva « la poterie aux proportions les plus gigantesques dans ses *rustiques figu-* « *lines,* destinées à décorer les jardins, les grottes, les fontaines et les vesti- « bules des habitations somptueuses. Les châteaux de Nesle et de Chaulnes, « de Reux et d'Écouen, et le jardin des Tuileries, en contenaient de remar- « quables échantillons. Tous ces travaux ont péri dans la dévastation des « édifices qui les contenaient; un seul fragment de chapiteau, recueilli au « musée de Sèvres, démontre la vérité des assertions des écrivains du « seizième siècle touchant les créations monumentales du potier de Saintes.

« Après la mort de Palissy, survenue en 1589, l'art qu'il avait inventé « dépérit insensiblement pour disparaître bientôt presque complétement en « France. »

Ceci doit s'entendre du genre créé en propre par Bernard Palissy; et non de l'ensemble de l'industrie céramique, qui, prenant pour guides ou modèles les coquets produits italiens, de préférence aux œuvres vraiment magistrales de l'artiste français, ne laissa pas de témoigner encore d'une certaine vitalité. Parmi les divers centres qui méritèrent alors la notoriété, nous devons particulièrement citer Nevers, d'où sortirent une foule d'objets que caractérise la représentation de sujets empruntés aux époques biblique, romaine et contemporaine; Rouen, fabrique dont la fondation pourrait bien n'être pas antérieure aux premières années du dix-septième siècle, et qui dut évidemment fournir sa bonne part de vaisselle de table, alors que, pour faire

face aux désastreuses dépenses de la guerre, les courtisans, à l'exemple de Louis XIV, envoyèrent leur argenterie à la Monnaie et se mirent *en faïence*, comme dit Saint-Simon; enfin Montreuil-sur-Mer, qui, s'il faut en croire les échantillons recueillis dans la contrée par M. Boucher de Perthes, un de nos plus savants antiquaires, posséda une fabrique qui produisit des vases à jour remarquables.

Mentionnons la poterie hollandaise, dite *porcelaine de Delft*, qui au dix-

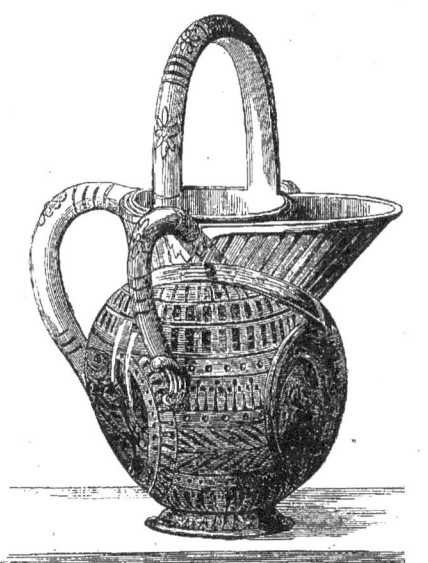

Fig. 43. — Pot à l'eau à quatre anses. Faïence allemande du seizième siècle.

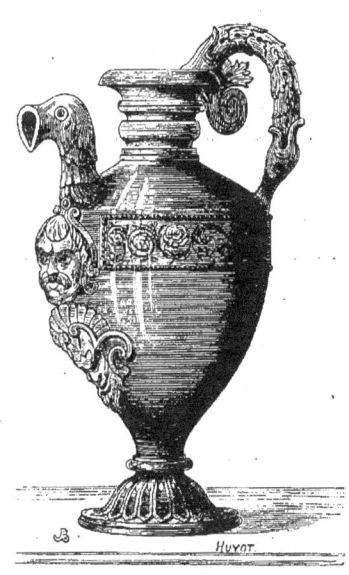

Fig. 44. — Cafetière oviforme. Faïence allemande du seizième siècle.

septième siècle commença de prendre place sur tous les dressoirs et buffets, et qui, selon M. Brongniart, proviendrait d'une fabrique fondée peut-être antérieurement au seizième siècle. Nous mentionnerons aussi la faïence à reliefs (fig. 43 et 44), qui a été cultivée avec un véritable talent en Allemagne, surtout dans la ville de Nuremberg. On voit au Louvre et au musée de Cluny de magnifiques spécimens de plaques émaillées et de vases aux formes architecturales, ornés de figures. La majolique était également en honneur sur les bords du Rhin. On trouve maintes pièces datées des dernières années du seizième siècle que l'identité de formes ou l'analogie de

sigles avec les œuvres primitives avaient d'abord fait classer parmi les majoliques italiennes. Cependant la plupart de ces pièces décorées d'armoiries et d'arabesques, auxquelles sont généralement mêlées des légendes latines ou allemandes, portent au revers un chiffre formé de lettres gothiques, qui ne laisse aucun doute sur la patrie de l'artiste.

Maintenant, un mot sur une question que nous ne saurions passer entièrement sous silence, bien que, restée insoluble jusqu'ici, elle doive sans doute n'être jamais éclaircie.

Pourquoi ce nom de *faïence* donné communément en France, presque dès la renaissance de l'art céramique, aux produits de l'industrie nouvelle? Les uns répondent: « Parce que *Faenza* fut parmi les fabriques italiennes la première dont les poteries peintes et ornementées se répandirent chez nous, en acquérant une grande réputation. » D'autres trouvent, en France même, dans la Provence près de Fréjus, un petit bourg, appelé *Faïence*, « où la « fabrication des terres émaillées était en pleine activité avant qu'il en fût « question ailleurs, » et qui aurait donné son nom à la poterie que les Italiens appelèrent *majolique*, ce qui n'irait à rien moins qu'à ôter le mérite, sinon de l'invention, au moins de la priorité, à Lucca della Robbia; par malheur pour cette dernière opinion, ceux qui l'émettent ne peuvent fournir à l'appui de leur dire aucun détail certain sur la nature des produits qui sont attribués à cette localité, et qui auraient dû être mis par leur célébrité même à l'abri de la destruction. On le voit donc, c'est là un différend dans lequel un jugement décisif est difficile à porter.

Il nous reste à signaler, mais en quelque sorte hors de la sphère où nous nous sommes tenus jusqu'à présent, un petit groupe de produits qui ont été désignés par les connaisseurs sous le nom de *faïences fines d'Henri II*, et dont l'ensemble des échantillons connus ne se compose que d'une quarantaine de pièces. Le siége de cette fabrication, qui apparaît pour ainsi dire isolée, car elle fait disparate avec tous les produits contemporains, est entièrement inconnu. « On sait seulement, » dit encore M. Jacquemart, « que la « plupart des pièces proviennent du sud-ouest de la France, de Saumur, « de Tours et notamment de Thouars. Quant à la date, elle est irré« cusablement inscrite sur les vases, qui portent les uns la salamandre de « François Ier, les autres les armes de France avec les trois croissants

« entrelacés, emblème adopté par Henri II. Ce sont des coupes, des
« aiguières, des biberons, des sucriers ovales, des salières et des flambeaux.
« La forme en est riche et pure, relevée de moulures élégantes. Sur la pâte,
« d'un blanc jaunâtre, recouverte d'un vernis cristallisé à base de plomb, et
« par conséquent transparent, serpentent des zones d'un jaune d'ocre lisé-
« rées de brun foncé, enlacées avec toute la richesse inventive qui caractérise
« l'époque; de petits dessins en vert, en violet, en noir et plus rarement en
« rouge, rehaussent cette décoration. » On a beaucup cherché, mais sans
pouvoir s'appuyer jusqu'ici d'une donnée positive, le nom de l'artiste à qui
l'on doit attribuer la création de ces œuvres et du genre individuel dont
elles témoignent.

Quoi qu'il en soit, si l'Angleterre revendique la première application de
la terre de pipe ou faïence fine, nous pouvons, en lui montrant la faïence
d'Henri II, lui prouver que deux cents ans avant elle un artiste ignoré
donnait chez nous l'exemple de l'industrie qui fait aujourd'hui son orgueil.

Fig. 45. — Ornement d'un plat de faïence italienne. Collection
de M. le baron Alph. de Rothschild.

ARMURERIE

Armes du temps de Charlemagne. — Armes des Normands lors de la conquête de l'Angleterre. — Progrès de l'armurerie sous l'influence des croisades. — La cotte de mailles. — L'arbalète. — Le haubert et le hoqueton. — Le heaume, le chapel de fer, la cervelière; les jambières et le gantelet, le plastron et les cuissards. — Le casque à ventail. — Armures plates et armures à côtes. — La salade. — Luxe des armures. — Invention de la poudre à canon. — Les bombardes. — Les canons à main. — La coulevrine, le fauconneau. — L'arquebuse à serpentin, à mèche, à rouet. — Le fusil et le pistolet.

E document le plus ancien et le plus authentique qui puisse nous donner une idée à la fois juste et à peu près complète des armes en usage vers la fin du onzième siècle est la célèbre tapisserie de Bayeux, dont nous avons déjà parlé.

Il suffit d'examiner avec quelque attention ce complexe récit, en images, de la conquête de l'Angleterre en 1066, pour savoir quel était l'aspect général de la guerre à cette époque; mais si l'on a quelque peu étudié les historiens anciens et ceux de notre première époque nationale, on ne tarde pas à reconnaître, comme autant d'éléments fondus dans l'ensemble de tout cet appareil guerrier, la plupart des armes adoptées chez les races diverses dont le choc et le mélange devaient donner naissance aux peuples modernes.

Si l'on peut ajouter foi au témoignage de quelques miniatures que renferment les manuscrits du temps de Charlemagne, on retrouverait dans le costume et l'armement des hommes de guerre des huitième et neuvième

siècles un constant souvenir des usages romains (fig. 46), « mais avec les
« modifications qui devaient forcément résulter du mauvais goût contem-
« porain, » dit M. de Saulcy, que d'ailleurs nous suivons en quelque sorte
pas à pas dans le consciencieux travail qu'il a consacré à l'histoire des armes
de guerre; « car à cette époque les casques, les boucliers, les épées avaient
« pris des formes fort éloignées des modèles sur lesquels on prétendait les
« façonner : on croirait volontiers que le costume avait subi le même genre

Fig. 46. — Soldats gallo-romains. Fac-simile de miniatures du ms. de *Prudentius*. Bibl. nat. de Paris.

« d'altération que le langage, corrompu qu'était celui-ci par le mélange
« des mœurs germaines avec les mœurs des anciens sujets romains. »

Au milieu du neuvième siècle débarquent les Normands, qui s'emparent
de la Neustrie, et qui importent chez la nation française, qu'ils combattent
d'abord et avec laquelle ils concluent enfin la paix, tout un ordre d'armes
défensives entièrement nouvelles de formes, sinon de nature. C'est alors
que, suivant certains érudits, se montrent dans les peintures de manuscrits
des hommes de guerre couverts d'un vêtement garni de petits anneaux ou
écailles de fer, portant des casques pointus, et des boucliers qui, coupés
horizontalement par le haut, se terminent par le bas en une pointe plus
ou moins aiguë.

Dans la tapisserie de Bayeux, l'armée de Guillaume, qui livre la bataille de Hastings, est composée de trois corps différents : les archers, troupe légère de pied, armés de flèches et de dards; les fantassins, ou grosse infanterie, portant des armes plus lourdes, et couverts de mailles de fer; la cavalerie, au sein de laquelle figure le duc en personne (fig. 47).

Le costume présente peu de variété; on n'y remarque que deux sortes d'habillements : l'un, fort simple, porté par des gens qui n'ont pas de casque,

Fig. 47. — Le roi Guillaume, ainsi représenté sur son sceau, conservé en Angleterre.

Fig. 48. — Lancier normand de l'armée du duc Guillaume.

est évidemment celui de la milice subalterne; l'autre habillement, couvert d'anneaux de fer non entrelacés, prend depuis les épaules jusqu'aux genoux, et n'appartient qu'à des guerriers qui ont pour coiffure un casque étroit, conique, à pointe plus ou moins aiguë, prolongé par derrière en couvre-nuque, et muni par devant d'un appendice de métal garantissant la figure, qui reçut le nom de *nasal* (fig. 48).

Parmi les cavaliers ainsi bardés de fer, il en est qui ont des chaussures et des étriers, d'autres qui en sont dépourvus et qui n'ont pas même d'éperons.

Les boucliers des cavaliers sont convexes, fixés au bras par une courroie, en général arrondis par le haut, et terminés en pointe par le bas; quelques-uns cependant sont à pans coupés, convexes, et offrent au centre une pointe assez allongée.

Les armes offensives consistent en épées, haches, lances, javelots et flèches. Les épées sont longues et d'une largeur uniforme presque jusqu'à l'extrémité qui se termine brusquement en pointe; les poignées en sont épaisses et fortes. Les haches ne présentent aucune particularité remarquable. Les lances sont armées d'un fer aigu, et vraisemblablement tranchant, qui équivaut en longueur au sixième de la hampe. On voit aussi des massues, des bâtons ferrés, et enfin des bâtons fourchus, qui furent sans doute la première forme de l'arme qu'on appela plus tard *bisaiguë*. Ces dernières armes ne servaient ordinairement qu'aux serfs et aux paysans, l'épée et la lance étant réservées aux hommes libres.

On ne trouve la fronde aux mains d'aucun guerrier, et, circonstance notable, on la voit employée, dans la bordure de la tapisserie, par un paysan qui vise un oiseau, ce qui peut faire croire que la fronde était devenue une simple arme de chasse. Il en avait d'ailleurs été ainsi de l'arc chez les Francs, lequel se trouva avec d'autant plus de raison remis en honneur après la venue des Normands, que ceux-ci purent lui attribuer le succès de la bataille de Hastings, où Harold, l'adversaire de Guillaume, fut tué par une flèche. Et pourtant les lois du conquérant, qui excellait à tirer de l'arc, ne rangèrent pas cette arme parmi celles de la noblesse.

De la conquête des Normands jusqu'aux croisades, nous ne trouvons guère à signaler que l'adoption d'une arme très-meurtrière, qui prit le nom de *fléau* ou *fouet d'armes*, et qui était composée de boules de fer garnies de pointes et attachées par des chaînettes au bout d'un fort bâton. Mais nous arrivons à une époque où les événements qui s'effectuèrent en Asie eurent une influence considérable sur les armes et le costume militaire de l'Europe. La première et la plus notable des importations dues à ces lointaines expéditions fut celle de la *cotte de mailles*, qui était généralement en usage chez les Arabes, et que depuis on a retrouvée sur les sculptures des Sassanides, race royale qui régna sur la Perse du troisième au septième siècle.

Ce n'est pas dire qu'avant la première croisade on n'eût dans nos pays

aucune connaissance du tissu de fer, dont les Orientaux se faisaient des casaques défensives; mais on ne savait les imiter que d'une façon lourde et grossière. Ces armures, d'un poids écrasant, et qui d'ailleurs ne rendaient rien moins qu'invulnérables ceux qui s'en chargeaient, n'avaient donc pu détrôner les *haubergeons, jacques de fer, brigandines, armures à macles* (fig. 49) (tels étaient les noms donnés aux cuirasses de cuir et de toile couvertes de plaques de métal); mais, quand on eut vu de près ces armes défensives, avec toutes leurs bonnes conditions originelles, quand on eut appris à les fabriquer selon les procédés orientaux, on ne tarda pas d'adopter ce long *tricot*

Fig. 49. — Archer normand.
Onzième siècle.

Fig. 50. — Jean sans Terre, ainsi représenté
sur son sceau. Treizième siècle.

de fer, à la fois souple, léger et en quelque sorte impénétrable. Toutefois, comme la fabrication des anciennes armures était plus simple et par conséquent moins coûteuse, elles ne furent pas tout à fait délaissées. Ce n'est même que sous Philippe-Auguste et saint Louis que devint général l'usage de la *chemise de mailles,* à laquelle certains chevaliers joignaient des *chausses de mailles,* pour se garantir les cuisses, les jambes et les pieds (fig. 50).

On trouve, sous Louis le Gros (douzième siècle), le premier essai d'une visière mobile adaptée au casque conique des Normands, et c'est vers le même temps qu'il faut placer l'invention de l'arbalète; pour mieux dire, on ajouta à l'arc un fût, ou *arbrier*, qui donnait plus de facilité pour tendre la

corde et qui aidait à mieux diriger le trait. Cette arme nouvelle, après avoir été exclusivement employée pour la chasse, parut dans les armées; mais en 1139, le pape Innocent II, confirmant les décisions du concile de Latran qui l'avait condamnée comme trop meurtrière, en défendit l'usage. Elle ne rentra dans l'armement militaire qu'au temps de la troisième croisade, sous Richard Cœur de Lion, qui, l'ayant de nouveau donnée à ses troupes, passa depuis pour l'avoir inventée.

Lors de la première croisade, les barons et les chevaliers portaient un haubert d'anneaux de fer ou d'acier. Chaque guerrier avait un casque,

Fig. 51. — Casque de don Jayme el Conquistador. Treizième siècle. *Armeria real* de Madrid.

argenté pour les princes, d'acier pour les gentilshommes, et de fer pour les soldats. Les croisés se servaient de la lance, de l'épée, d'une espèce de poignard appelé *miséricorde*, de la massue et de la hache d'armes, de la fronde et de l'arc.

Sur les vitraux que Suger, ministre de Louis VII, avait fait peindre pour l'église de l'abbaye de Saint-Denis, et qui représentaient les principaux faits de la deuxième croisade, on voit les chefs des croisés couverts encore de hauberts à anneaux ou à *macles* (lames de fer); le casque est conique et sans nasal; enfin le bouclier, en forme d'écu, couvre la poitrine; généralement suspendu au cou par une lanière de cuir (fig. 52).

Vers le milieu du douzième siècle, a-t-on dit, parut le *plastron* de fer, qui se plaçait sur la poitrine, pour soulever le haubert, dont la pression

directe avait été reconnue nuisible à la santé. Cependant on n'en trouve pas la description dans les romans de chevalerie, qui sont le meilleur document à consulter sur les armures des douzième et treizième siècles.

Sous Philippe-Auguste, qui, on le sait, fut un des chefs de la troisième

Fig. 52. — Chevalier revêtu du haubert. D'après Meyrick.

croisade, le casque conique devint cylindrique; on y ajouta parfois une visière, que l'on appela *ventail*, et qui eut pour but de défendre le visage. Richard Ier, roi d'Angleterre, est représenté sur son sceau avec ce casque à ventail; au niveau des yeux et à la hauteur de la bouche, on remarque deux fentes horizontales qui permettent de voir et de respirer. Toutefois, l'usage du casque conique sans visière ni nasal se conserva jusque dans le treizième

siècle en Espagne, ainsi qu'on peut s'en assurer par celui que portait Jayme I*er*, roi d'Aragon (fig. 51), et qui est conservé dans l'*Armeria real*, de Madrid : il est en fer poli, surmonté d'une tête de dragon et richement doré par places.

C'est aussi pendant la troisième croisade que se généralisa l'usage de la *cotte d'armes*, espèce de *surtout*, si nous pouvons ainsi parler, qui était de drap ou d'étoffe de soie, et qui n'eut d'abord pour objet que de diminuer l'effet insupportable des rayons du soleil d'Orient sur les armures métalliques. Bientôt ce nouveau vêtement servit en outre, au moyen de diverses couleurs, à distinguer les différentes nations qui marchaient sous l'étendard de la croix. La cotte devint un véritable vêtement de luxe guerrier ; on y employait les plus riches étoffes, et on les brodait en or et en argent avec une recherche excessive.

Les frondeurs, qui d'ailleurs n'avaient jamais été recrutés que dans les classes inférieures, disparaissent des armées françaises après le règne de saint Louis. Quant aux archers, ceux d'Angleterre portaient à cette époque, sur leur haubert, une veste de cuir, que les archers français adoptèrent plus tard, et qui fut appelée *jacque d'Anglois*. Un vieil auteur en fait ainsi mention :

> C'étoit un pourpoint de chamois,
> Farci de bourre sus et sous ;
> Un grand vilain jacque d'Anglois,
> Qui lui pendoit jusqu'aux genoux.

Le jacque, étant devenu de mode en France, se trouva bientôt dans toute espèce d'étoffes plus ou moins précieuses, et resta en usage, puisqu'à la fin du quatorzième siècle, Charles VI, dans un voyage qu'il fit en Bretagne, portait un jacque en velours noir.

Le casque, ou *heaume*, enfermant dès lors la tête en entier, prit, sous saint Louis, la figure de deux cônes tronqués réunis par leurs grandes bases. Outre le heaume, on portait aussi, à cette époque, le *chapel de fer*, qui n'avait d'abord été qu'une simple calotte placée sous le capuchon du haubert ; mais on ajouta, en retranchant ce capuchon, un rebord à la calotte, qui devint ainsi un chapeau ayant à peu près la forme des feutres qui sont d'usage

1. CAPELINE — 2. MORION. — 3 à 6. CASQUE A VISIÈRE ET AUTRES, tirés de l'Armeria real de Madrid, publié par M. Ach. Jubinal.

aujourd'hui. Pour protéger le cou, on attachait aussi, au bord du chapeau, un tissu de mailles de fer qui retombait sur les épaules, et qu'on appelait *camail*. La calotte de fer prenait alors le nom de *coiffe* ou de *cervelière*; elle devint plus tard une sorte de *pot* renversé, qui cachait toute la tête et se maintenait en place par son seul poids (fig. 53).

D'ailleurs, la tendance était depuis quelque temps manifeste, qui devait graduellement faire que les chevaliers fussent entièrement *bardés* ou entourés de fer. Un roi d'Écosse, contemporain de Philippe-Auguste, est représenté, sur son sceau, avec une *coudière*, pièce d'armure destinée à garantir le

Fig. 53. — Casque de Hugues, vidame de Châlons. Fin du treizième siècle.

Fig. 54. — Casque de tournoi, vissé sur plastron. Fin du quinzième siècle.

coude. Les *genouillères*, dont le nom dit assez la fonction, vinrent ensuite. Sous Philippe le Hardi, successeur de saint Louis, furent adoptées les *grévières* en fer plein, ou demi-jambières, qui couvraient seulement le devant de la jambe. Sous Philippe le Bel, on voit le premier exemple du *gantelet de fer à doigts séparés et articulés*. Jusque-là ce gantelet n'avait été qu'une pièce rigide recouvrant le dessus de la main.

Vers le même temps, la cervelière, de plate ou sphérique qu'elle était, devint pointue à sa partie supérieure, et prit le nom de *bassinet*; mais ce bassinet était bien différent du casque, qui, dans le siècle suivant, conserva ce même nom et en vint à être complétement fermé.

L'époque décisive de transition entre l'armure de maille et la nouvelle

armure en fer plein ou en acier, qu'on a aussi appelée *armure plate*, date des trente premières années du quinzième siècle (fig. 55).

Les annales florentines contiennent un règlement de 1315, qui prescrit à tout cavalier d'avoir, à son entrée en campagne, un casque, un plastron, des gantelets, des cuissards et des jambières, le tout en fer; mais, en France et en Angleterre, l'ensemble de ces pièces ne devait être adopté qu'un peu

Fig. 55. — Armure plate du quinzième siècle, 1460 environ. Musée d'artillerie de Paris.

plus tard. Sous Philippe V et Charles IV, on voit le heaume prendre le vantail à grille, et la visière s'ouvre à charnière. Le bassinet, plus léger que le heaume, était porté d'abord par le chevalier qui ne s'attendait pas à combattre; mais on ne tarda pas à y ajouter la visière, comme au casque, et alors il devint d'un usage aussi général que le heaume, qu'on abandonna même vers la fin du quatorzième siècle.

Quelques pièces de l'armure de fer du cheval commencent aussi à paraître vers la même époque; on trouve un *chanfrein* (pièce de fer s'appliquant sur le devant de la tête du cheval), mentionné dans l'inventaire des armes de Louis X (1315).

Fig. 56. — Armure bombée du quinzième siècle, dite *Maximilienne*. Musée d'artillerie de Paris.

A cette époque, l'arbalète, quelque temps proscrite par l'autorité ecclésiastique, était l'arme la plus usitée, comme ayant le double avantage de se tendre plus fortement que l'arc ordinaire et de lancer ses traits à une distance bien plus grande et avec plus de précision. A Crécy, en 1346, il y avait, disent les historiens, quinze mille arbalétriers dans l'armée française. Les

Génois passaient pour les plus habiles arbalétriers de l'Europe; venaient ensuite les arbalétriers parisiens. Un manuscrit de la Bibliothèque britannique nous les montre portant des chapels de fer, des brassières et des jambières; ils ont pour habits des jaquettes à longues manches pendantes. Tandis que les arbalétriers avaient les deux mains occupées à décocher leurs traits, des *pavoiseurs* (porteurs de pavois), étaient chargés de les protéger, à l'aide de grands boucliers (fig. 57).

C'est en 1338 que l'usage des armes à feu est pour la première fois signalé en France; mais nous croyons devoir réserver tout ce que nous avons à dire de ces nouvelles armes offensives pour le moment où nous aurons achevé l'historique de l'ancien système d'armurerie, qui, vu l'imperfection primitive des engins à poudre, devait longtemps encore prévaloir, surtout dans le monde des nobles combattants; car ceux-ci affectaient de dédaigner les nouveaux appareils de guerre, à l'aide desquels la valeur personnelle allait en quelque sorte devenir inutile et ne plus décider seule du gain des batailles.

Sous Jean le Bon (1350-1364), l'armure plate était généralement adoptée : le long haubert de mailles, plus pesant et moins commode, avait été entièrement abandonné; mais on continua de garnir de mailles certaines parties du corps qu'on ne défendait pas encore par des plaques de fer. Le bassinet, alors très-pointu, avait une garniture de mailles qui couvrait le cou et une partie des épaules. La partie supérieure du bras était garnie par un demi-brassard, qu'on appelait *épaulette;* mais le dessous du bras était garni de mailles.

Sous Charles V, quelques ornements commencent à s'introduire dans les armures, qui jusque-là avaient été d'un aspect aussi simple que sévère. Le camail du bassinet porte, par exemple, une broderie d'or et d'argent sur les épaules, et la pointe qui le surmonte est décorée d'une imitation de feuillage, ornement qui, selon la *Chronique de du Guesclin*, avait l'inconvénient d'offrir comme une poignée pour saisir le chevalier coiffé d'un pareil casque. Les cuirasses, auxquelles on se bornait alors à donner un beau poli, ou qu'on peignait d'une couleur générale, tantôt éclatante et tantôt sombre, ne commencèrent à être gravées et ciselées que vers la fin du règne suivant.

Au temps de Charles VI, on adopta pour la première fois au bas de la cuirasse quatre ou cinq plaques mobiles, appelées *faldes*, qui protégeaient

la partie inférieure du ventre, sans gêner les mouvements du corps. Un peu plus tard s'ajoutèrent les *tassettes*, qui s'attachaient à la naissance des cuisses, pour mettre à l'abri les hanches et les aines. Les artistes milanais étaient, paraît-il, singulièrement renommés dès cette époque pour la fabrication des armures, car Froissart rapporte qu'Henri IV, roi d'Angleterre,

Fig. 57. — Arbalétriers protégés par des pavois (quinzième siècle), d'après une miniature des *Chroniques de Froissart*. Ms. de la Bibl. nat. de Paris.

n'étant encore que comte de Derby, et se préparant à combattre le duc de Norfolk (1396), fit demander des armures à Galéas, duc de Milan, qui les lui envoya avec quatre armuriers milanais. Les épées et les lances fabriquées à Toulouse et à Bordeaux avaient aussi une grande réputation, qui était égalée, du reste, par celle des espadons à deux mains, en usage dès le milieu du treizième siècle et fabriqués à Lubeck, en Allemagne. Enfin les casques d'acier de Montauban étaient fort recherchés.

Vers le commencement du quinzième siècle, les engins de guerre, à part

ceux qui avaient pour principe l'emploi de la poudre, avaient été singulièrement perfectionnés. Lorsque Jean sans Peur, duc de Bourgogne, marcha

Fig. 58. — Francs archers, d'après les toiles peintes de la ville de Reims. Quinzième siècle.

sur Paris en 1411, son armée comprenait un nombre considérable de machines nommées *ribaudequins*, espèces d'arbalètes gigantesques traînées par un cheval, et qui lançaient au loin des javelots avec une énorme puissance.

Sous Charles VII, le plastron de la cuirasse était composé de deux parties : l'une couvrait la poitrine ; l'autre, prenant aux hanches, couvrait le ventre et se rattachait à la première par des agrafes et des courroies. Ordinairement le plastron était bombé.

Instruit par l'horrible défaite d'Azincourt, où dix mille hommes, dont huit mille appartenant à la noblesse, avaient été tués par suite de la précision et

Fig. 59. — Chevaliers revêtus de l'armure complète, avec la *salade* (fin du quinzième siècle). Combat singulier, tiré du *Triomphe de Maximilien* par Burgmayer, d'après les dessins d'Albert Dürer.

de la célérité du tir des archers anglais, Charles VII institua en France les *francs archers* (fig. 58), qui portaient la *salade*, la dague, l'épée, l'arc, le carquois ou l'arbalète garnie, et le jacque ou *brigandine*. Ces archers étaient francs de toutes tailles ou impôts ; leur équipement était déclaré insaisissable pour dettes, et ils recevaient à la guerre une paye de quatre livres par mois.

La *salade*, pièce d'armure restée particulièrement célèbre, et dont le nom a été appliqué plus tard à des casques de formes diverses, est le casque par excellence de l'époque de Charles VII. C'était d'abord une coiffure de guerre,

composée d'une simple calotte ou *timbre* qui couvrait le haut de la tête, avec un appendice postérieur plus ou moins allongé qui tantôt garantissait seulement le cou, et tantôt aussi une partie des épaules. Vers la fin du quinzième siècle, on ajouta à la salade une petite visière, qui peu à peu s'allongea jusqu'au-dessus de la bouche, et dans laquelle une fente était alors ménagée pour permettre de voir (fig. 59). Sous Louis XII, la salade reçut une mentonnière, ayant à sa partie inférieure une *gorge,* ou *gorgerin,* qui enveloppait et protégeait le cou. On termina le haut de la cuirasse par un cordon, auquel la salade s'attacha, et ce casque, si différent de la salade primitive, continua d'en porter le nom.

La *brigandine,* ressouvenir des premières armures que la cotte de mailles avait fait abandonner, était composée de plaquettes d'acier ou de fer, disposées sur une forte toile ou sur du cuir, et cousues ou arrêtées avec du fil de fer, dans un ordre analogue à celui des écailles de poisson. L'ordonnance de Pierre II, duc de Bretagne, publiée en 1450, prescrivit aux nobles de se tenir en habillement d'archers, ou brigandine, s'ils savaient faire usage de traits, et dans le cas contraire, d'être pourvus de *guisarmes,* de bonnes salades, de harnais de jambes, et d'avoir chacun un *coustillier* au moins et deux bons chevaux. La *guisarme* était une espèce de javeline à deux fers tranchants et pointus. On appelait *coustillier* un fantassin ou un cavalier, en quelque sorte serviteur du gentilhomme, portant la *coustille,* épée longue, déliée, triangulaire ou carrée, qui semble se rapprocher du fleuret de nos salles d'escrime.

Vers cette époque, les seigneurs français déployaient beaucoup de magnificence dans les ornements de chanfrein de leurs chevaux. Nous savons, par exemple, qu'au siége d'Harfleur, en 1449, le comte de Saint-Pol avait mis sur la tête de son cheval de bataille un chanfrein d'or massif, du travail le plus délicat, qui n'était pas estimé moins de vingt mille couronnes. La même année, au siége de Bayonne, le comte de Foix entra dans la ville soumise, monté sur un cheval dont le chanfrein, d'acier poli, était enrichi d'or et de pierres précieuses, d'une valeur de quinze mille couronnes d'or.

Un demi-siècle plus tard, c'est-à-dire sous les règnes de Charles VIII et de Louis XII, les chevaux portèrent, outre le chanfrein, le *manefaire* protégeant le cou, le *poitrail,* la *croupière,* les *flancois,* qui couvraient la poi-

trine, le dos et les flancs de l'animal, et auxquels on ajouta encore une dernière pièce qui pendait sous la queue.

Il nous reste, du temps de Louis XII, les armures bombées, ornées de

Fig. 60. — Armure aux Lions, dite *de Louis XII*, et dont les dessins sont attribués à Jules Romain. Musée d'artillerie de Paris.

cannelures, entremêlées parfois de magnifiques gravures en creux à l'eau-forte, ou de sujets en relief produits au repoussé, qui font de ces vêtements de guerre de véritables œuvres d'art (fig. 60).

Louis XII fut le premier qui admit dans ses armées des mercenaires grecs,

nommés *stradiots,* qui se louaient pour le service militaire aussi bien aux Turcs qu'aux chrétiens. L'armure de cette milice se composait d'une cuirasse avec des manches et des gants de mailles, et une jaquette par-dessus; et, pour la tête, d'une salade sans visière. Les stradiots portaient un large sabre, appelé *braquemart,* assez semblable à celui des Turcs, mais avec une barre qui, de même que le fourreau, était ornée de devises grecques. Ils portaient en outre, au pommeau de leur selle, une masse d'armes, et se servaient d'une *zagaye,* lance fort longue, garnie de fer aux deux bouts.

L'usage s'introduisit aussi, à cette époque, de la *pertuisane,* dont la lame, beaucoup plus large que celle de la lance, formait le croissant immédiatement au-dessus de la hampe. Il y avait alors deux sortes d'arbalètes : l'une pour lancer les *carreaux,* l'autre les *balles.* L'arc se tendait à l'aide d'un moulinet.

L'armure bombée et cannelée n'était pas la seule adoptée en France et en Italie, à la fin du quinzième siècle et au commencement du suivant. Les monuments du temps de Louis XII, tant chez nous qu'au-delà des Alpes, nous montrent comme étant en vogue un genre d'armure unie dont la cuirasse, plus allongée de taille que les armures bombées, avait une arête ou côte sur le milieu. Cette côte, qui modifiait complètement le caractère des cuirasses, en cela qu'elle servait à détourner le coup de lance, se prononça de plus en plus à mesure qu'on approchait du dix-septième siècle.

Sous le règne de François Ier, les armures bombées continuèrent d'être en usage concurremment avec les armures à côte. Le Musée d'artillerie de Paris possède l'armure que ce roi portait en 1525, à la bataille de Pavie. La taille y est plus allongée que dans les cuirasses du siècle précédent; l'arête du milieu, plus accentuée; les *goussets* de l'épaulière sont à plusieurs lames mouvantes et de forte dimension. Le *casque,* nom générique que l'on donna depuis lors à toute armure de tête, prit une forme commode et élégante qui se conserva jusqu'à l'abandon des armures.

Une autre cuirasse, de la même époque, à taille encore plus longue, se relève par son extrémité inférieure, et s'abaisse au milieu du corps pour dessiner les contours des hanches. Elle est formée de lames mobiles, se recouvrant de bas en haut et qui permettent au corps de se courber, chose presque impossible lorsque le plastron et le dos étaient faits d'une seule pièce. Quelque-

Fig. 61. — Armure damasquinée de la fin du seizième siècle. Portrait de François, duc d'Alençon, frère cadet d'Henri III, d'après *la Monarchie françoise* de Montfaucon.

fois, ces lames mobiles ne sont qu'au nombre de trois ou quatre sur le ventre, et les autres sur la poitrine sont simplement figurées.

Nous ne devons pas omettre de signaler l'armure dite *à éclisses* ou *à écre-*

visse, que portèrent, à une certaine époque, les hallebardiers : elle avait été ainsi nommée parce que la cuirasse était composée de lames ou éclisses horizontales de trois à quatre pouces de largeur chacune, qui, bien qu'enveloppant étroitement le corps, lui laissaient toute sa liberté de mouvement. Il faut noter cependant cette circonstance, qui empêcha l'adoption générale de cette armure, que, si le jeu des éclisses rendait la cuirasse commode à porter, elles venaient assez souvent à se disjoindre et à laisser par conséquent une partie du corps sans défense. En les superposant de bas en haut, on opposait un obstacle aux coups d'épée et de dague, qui étaient ordinairement dirigés dans le même sens; mais on s'exposait davantage aux coups des *martels* ou des haches, qui frappaient de haut en bas.

L'armure bronzée commença à être en usage vers le milieu du seizième siècle et fut assez généralement portée en 1558; on l'adopta, parce qu'il était beaucoup plus facile de la tenir propre qu'une armure d'acier poli. Pour ce même motif, on avait essayé des armures noires; mais les gravures et ciselures, dorures et damasquinures produisant un plus bel effet sur des fonds verdâtres, on abandonna les vernis noirs pour revenir à la couleur bronzée.

A la fin du seizième siècle, et pendant les longues guerres civiles qui affligèrent la France, les armures prirent des formes très-variées, offrant communément, au moins comme décoration, un mélange assez bizarre du goût du siècle précédent avec celui de l'époque (fig. 61). Au reste, la décadence, en quelque sorte inévitable, de l'armure était venue.

De la Noue, célèbre capitaine calviniste du temps de Charles IX, dit dans un de ses *Discours militaires :* « La violence des piques et des arque-
« buses a fait adopter avec raison une armure plus forte et plus à l'épreuve
« qu'elle n'était. Maintenant elles sont tellement pesantes, qu'on est chargé
« d'enclumes plutôt que couvert d'une armure. Nos gendarmes et notre
« cavalerie légère du temps d'Henri II étaient bien plus beaux à voir, avec
« leur salade, leurs brassards, les tassettes et le casque, portant la lance
« avec une banderole; et leurs armes n'étaient pas d'un poids plus fort que
« ne peut porter un homme pendant vingt-quatre heures; mais celles
« d'aujourd'hui sont tellement pesantes, qu'un jeune chevalier de trente
« ans en a les épaules entièrement estropiées. »

Ainsi, à force de vouloir donner aux armures une résistance en rapport

avec le perfectionnement des engins nouveaux, on arrivait à les rendre d'un emploi impossible, leur poids devenant insupportable surtout par les temps chauds, pendant les longues marches, ou dans les combats de quelque durée. Après avoir donc inutilement essayé de les rendre plus fortes, on commença par en supprimer les pièces les moins importantes, puis elles tombèrent peu à peu en désuétude. Sous Louis XIII, on les voit subir encore quelques modifications, de mode plus que d'utilité. Enfin, il y a tout

Fig. 62. — Engin à jeter des pierres, d'après une miniature du *Chevalier au Cygne*; ms. du treizième siècle. Bibliothèque nationale de Paris, n° 340 S. F.

lieu de croire que l'armure magnifique dont la république de Venise fit présent à Louis XIV, en 1668, et qui est aujourd'hui conservée au Musée d'artillerie de Paris, fut une des dernières fabriquées en Europe.

Retournons maintenant sur nos pas pour examiner toute une série d'armes, dont l'adoption successive devait complétement changer l'art de la guerre.

L'opinion la plus généralement admise aujourd'hui attribue, sinon peut-être l'invention proprement dite de la poudre, qui aurait été trouvée en 1256,

mais le premier essai des bouches à feu, essai datant de 1280, à Berthold Schwartz, religieux augustin, originaire de Fribourg. Quelques auteurs cependant, reportant ces dates à près d'un siècle plus tard, affirment que la poudre et les bouches à feu furent connues seulement de 1330 à 1380. Néanmoins l'emploi de l'artillerie et des armes à feu portatives ne devint général que pendant les guerres de Charles-Quint et de François Ier, c'est-à-dire vers 1530, ou deux siècles au moins après qu'elles eurent été inventées.

Mais peut-être au lieu de donner, comme nous venons de le faire, au mot *artillerie* l'acception absolue qui est aujourd'hui consacrée, nous aurions dû dire : artillerie à feu ou à poudre ; car, longtemps avant l'invention de la poudre, le terme d'*artillerie* servait à désigner l'ensemble des machines ou engins de guerre (fig. 62). Ainsi, au milieu du treizième siècle, nous trouvons dans le personnel dit *de l'artillerie* un grand maître des arbalétriers, des maîtres d'engins, des canonniers (on appelait déjà *canon* un tube constituant une des pièces principales d'une machine à lancer des projectiles), et nous voyons, en 1291, Philippe le Bel nommer un grand maître de l'artillerie du Louvre.

Pour pouvoir suivre avec plus de méthode le progrès de l'armurerie que nous appellerons nouvelle, nous traiterons séparément d'abord des engins à gros calibre, qui furent les premiers employés, puis des armes portatives.

La première mention des canons en France se trouve dans un compte du trésorier des guerres, en 1338, où on lit : « A Henri de Vaumechon, pour « avoir poudres et autres choses nécessaires aux canons », qui avaient servi au siége de Puy-Guilhem, en Périgord.

Nous apprenons ensuite, par Froissart, qu'en 1340 les habitants du Quesnoy se servirent, pour repousser l'attaque des Français, de bombardes et de canons, qui lançaient de gros *carreaux* contre les assiégeants. Mais il faut reléguer au rang des pures inventions l'assertion de Villani, qui prétend que les Anglais durent à l'emploi de l'artillerie à poudre le gain de la bataille de Crécy, en 1346 : car il est certain que les armes à feu dont on put se servir à cette époque n'étaient nullement propres à figurer dans les batailles rangées, et qu'elles ne se trouvaient employées que concurremment avec les anciennes machines dans l'attaque et la défense des places fortifiées. Non-seulement leur poids énorme et la construction grossière des affûts

les rendaient d'un transport extrêmement difficile, mais, destinées à l'office de catapultes, elles étaient construites, la plupart du temps, pour lancer de lourds projectiles, en leur faisant décrire une ligne courbe, comme les bombes d'aujourd'hui, et leur forme se rapproche en effet beaucoup plus de celle de nos mortiers que de nos canons (fig. 63).

« Il paraît, » dit M. de Saulcy, « que pour les charger on se servait de
« manchons ou de *chambres* mobiles, dans lesquelles la charge était pré-
« parée d'avance, et qui s'adaptaient, au moyen d'une clavette, au corps
« de la pièce. Quelquefois ce manchon se plaçait sur le côté, et formait un

Fig. 63. — Bombardes sur affûts fixes et roulants. Bibl. nat. de Paris, mss. 851 et 852.

« angle droit avec l'âme de la pièce ; mais le plus ordinairement il s'adap-
« tait à la culasse, dont il formait le prolongement. »

Ce nom de *bombardes* que nous venons de citer, et qui vient, autant qu'on peut croire, du grec *bombos* (bruit), fut le premier employé pour désigner les bouches à feu ; mais ces engins étaient en principe si imparfaits et si peu puissants, qu'on préférait encore, quand il fallait lancer de très-lourds projectiles, faire usage des *machines à frondes* (fig. 64), qui ont joué un grand rôle dans la guerre de siéges au moyen âge.

Tout d'abord la pièce reposa, pour ainsi dire, fixe sur un support massif ; mais bientôt on s'occupa des moyens de pointage : aussi ne tardons-nous pas à voir figurées dans les manuscrits des pièces qui peuvent osciller de bas

en haut à l'aide de tourillons, ou qui sont relevées ou rabaissées pour le tir, par une sorte de queue ou long prolongement postérieur du tube; d'autres fois le devant du canon est soutenu par une fourche qui s'enfonce plus ou moins dans la terre. Cette bombarde, attachée à un plateau à roulettes, reçut la qualification de *cerbotana ambulatoria* (ce dernier mot comportant l'idée de déplacement de l'engin).

Fig. 64. — Mangonneau, machine de guerre du quinzième siècle. Miniature du ms. 7539 de la Bibl. nat. de Paris.

Les projectiles, on l'a vu, étaient de pierre; mais il n'est pas douteux que dès le quatorzième siècle on n'en ait fait aussi en métal fondu, et cela sans rien innover, car les anciennes machines de guerre, y compris la fronde, lançaient des balles de plomb et des masses de fer rougies au feu. Il arriva sans doute que, voulant, pour l'artillerie à poudre, augmenter démesurément les dimensions des projectiles, on se servit de la pierre, qui, dans l'état de l'industrie, se prêtait beaucoup mieux que les métaux à la confection des gros boulets.

Christine de Pisan, qui a écrit sous Charles VI le *Livre des faits d'armes*

et de chevalerie, nous a laissé un ensemble de détails fort intéressants sur l'état de l'artillerie à feu, laquelle avait pris, dès le quinzième siècle, une extension beaucoup plus grande qu'on ne serait porté à le croire; et toutefois, dans les descriptions d'armements ou récits de combats, que fait cet auteur, on voit presque toujours figurer encore, à côté des bouches à feu, les machines à frondes, les grandes arbalètes, etc., preuve certaine que l'emploi de la poudre trouvait encore, en plus d'un cas, son équivalent dans les anciens moyens de propulsion des projectiles.

Valturio, écrivain italien, dont le traité sur l'art militaire fut imprimé la première fois en 1472, a décrit et figuré tous les engins de guerre alors en usage. Les bouches à feu ne sont pas oubliées. On remarque que la plupart de ces pièces n'ont plus de boîtes formant une chambre mobile, ce qui

Fig. 65. — Premiers modèles de canon, conservés à la Tour de Londres.

annonce un perfectionnement important dans l'art de les fabriquer; mais, par contre, ces canons, reliés par des cordées à un bloc de bois, ou posant simplement sur des chantiers, devaient être fort difficiles à déplacer.

A cette époque, on appelait plus communément *bombardes* les pièces du plus gros calibre, qui lançaient d'énormes boulets de pierre; *mortiers,* des bouches à feu très-courtes, lançant des projectiles incendiaires; *canons,* des pièces de calibre moyen, recevant des projectiles en fer (fig. 65); *coulevrines,* des pièces longues se chargeant avec des balles de plomb, que l'on refoulait ainsi que la poudre avec une baguette de fer; *canons à main* ou *bâtons à feu* (fig. 66), des armes en quelque sorte portatives, car, si elles étaient manœuvrées par un seul homme, ce n'était jamais sans que celui-ci eût recours à un appui pour les tirer.

Ce dernier terme de *bâtons à feu,* comme celui de *canon,* avait une origine antérieure à l'invention de la poudre. Les lances et les épées ayant été

fort souvent désignées sous le nom générique de *bâtons*, il en résulta que cette qualification, qui signifiait *armes* en général, fut donnée aux premières armes à feu portatives. On voit même, dans les anciennes ordonnances royales, le terme de *gros bâtons* employé pour indiquer les fortes pièces d'artillerie.

Fig. 66. — Canon à main ou bâton à feu, d'après une tapisserie de l'église Notre-Dame de Nantilly, à Saumur.

Le perfectionnement le plus important qui se soit jamais produit dans l'artillerie est certainement, d'après M. de Saulcy, celui qui a consisté à placer une pièce à tourillons sur un affût *à flasques* (pièces de bois entre lesquelles la pièce peut osciller et qui sont reliées par des traverses), affût monté sur des roues et permettant de faire varier les inclinaisons de la pièce par le simple mouvement d'un coin de bois placé sous la culasse. Mais, chose étrange, ce perfectionnement est celui dont il est le plus difficile de préciser la date. Cependant tout porte à croire que ce fut entre 1476 et 1494,

c'est-à-dire durant les règnes de Louis XI et de Charles VIII, que l'on parvint à fabriquer des pièces de tous les calibres, capables de lancer des boulets de fer, et à fixer solidement des tourillons qui supportèrent non-seulement le poids de la pièce, mais encore tout l'effort du recul. Les affûts qui reçurent ces pièces furent montés sur des roues. C'est à partir de cette époque que l'art de fortifier les villes a dû subir la révolution qui en a subitement changé la face.

Lorsqu'en 1494 Charles VIII pénétra en Italie pour faire la conquête du royaume de Naples, l'artillerie française excita l'admiration générale. Les Italiens n'avaient que des canons de fer, qu'ils faisaient traîner par des bœufs, à la queue de leur armée, plus pour la montre que pour l'usage. Après une première décharge, il se passait des heures entières avant qu'on fût en état de tirer un nouveau coup. Les Français avaient des canons de bronze, plus légers, traînés par des chevaux et conduits avec tant d'ordre que leur transport ne retardait presque point la marche de l'armée; ils disposaient leurs batteries avec une promptitude incroyable pour l'époque, et leurs décharges se succédaient avec autant de célérité que de justesse. Les écrivains italiens contemporains rapportent que notre artillerie se servait presque exclusivement de boulets de fer, et que ses canons, de gros et de petit calibre, *se balançaient* sur leurs affûts d'une manière admirable.

Cependant il ne nous a été conservé non-seulement aucun échantillon, mais même aucun dessin de cette remarquable artillerie. Tout au plus le Musée d'artillerie possède-t-il une petite pièce qui, entre les tourillons et la culasse, porte cette inscription : *Donné par Charles VIII à Bartemi, seigneur de Pins, capitaine des bandes de l'artillerie en 1490*. Ce canon n'offre pour nous rien de particulier dans sa disposition, car on y reconnaît déjà le type qui n'a presque plus varié depuis, et qui, paraît-il, fut définitivement adopté sous Louis XII et François I*er*, époque dont il nous reste deux magnifiques canons en bronze qui ont été retrouvés à Alger en 1830 : le porc-épic, la salamandre et les fleurs de lis dont ils sont décorés en ont fait reconnaître l'origine.

Devenue d'un usage important sous Charles VIII, l'artillerie, qui d'ailleurs avait pour elle ses succès en Italie, fut sous les règnes suivants l'objet d'une attention toute particulière. Mais, répétons-le, les véritables règles

de fabrication et d'installation étaient dès lors trouvées; il n'y avait plus à chercher que des perfectionnements de détail.

L'*Armeria real* de Madrid possède un curieux *dragonneau*, fondu, en 1503, à Liége, et qui figura, en 1511, au siége de Santander (fig. 67). L'affût, d'une seule pièce de chêne sculpté, est digne, par la délicatesse et le fini du travail, de servir de support à ce bijou de bronze qui présente un double intérêt au point de vue de l'art d'abord, puis à celui des progrès rapides qu'avaient déjà faits les armes à feu, car celle-ci, à double canon, se chargeait par derrière.

Fig. 67. — Dragonneau à deux canons, fondu en 1503. *Armeria real* de Madrid.

Arrivés là, rétrogradons de nouveau pour aller prendre à son origine et suivre rapidement le progrès des armes à feu portatives.

Les premières de ces armes, en usage au milieu du quatorzième siècle, se nommaient *canons à main* et n'étaient autrement formées que d'un tube de fer percé d'une lumière sans fût ni batterie.

Un manuscrit de cette époque représente un guerrier, qui, monté sur une de ces petites tours mobiles, faisant alors partie du matériel du siége, lance une pierre avec une arme à feu de ce genre. L'arme est appuyée sur le parapet. A côté, circonstance qui donne la mesure de la puissance du canon à main, une fronde est placée avec sa pierre, les deux engins étant destinés

sans doute à servir alternativement. Ailleurs, c'est un cavalier qui tient une sorte de petite pièce à queue, dont l'extrémité antérieure est soutenue par une fourchette fixée dans le pommeau de la selle. Ainsi, il était impossible au tireur de pointer, et il mettait le feu avec la main.

Un peu plus tard, pour soustraire le tireur à l'effet du recul, on ajouta au-dessous du canon, un peu plus bas que le milieu, une espèce de croc qui était destiné à servir de point d'arrêt à la pièce, lorsque pour s'en servir

Fig. 68. — Arquebusier, dessiné et gravé par J. Amman. Seizième siècle.

on l'appuyait sur une fourche ou sur un mur : de là, la dénomination d'*arquebuse à croc*, qui se substitua à celle de *canon à main*.

L'arquebuse à croc pesait quelquefois cinquante à soixante livres, mesurait jusqu'à cinq ou six pieds de long, et n'était guère en principe qu'une arme de rempart; on l'allégea un peu, pour la donner aux fantassins, qui cependant ne la tiraient jamais sans un appui fixe ou mobile.

L'inconvénient de mettre le feu avec la main, ce qui d'ailleurs empêchait de viser, ne tarda pas à être en partie écarté, par l'adaptation au canon nu d'un fût pour épauler l'arme, et d'un porte-mèche ou *serpentin*, qu'on

n'avait qu'à abaisser pour que la poudre de la lumière s'enflammât. Ce fut l'*arquebuse à mèche,* dont certains peuples d'Orient se servaient encore de nos jours, et dont l'emploi décida, paraît-il, du succès de la bataille de Pavie, gagnée en 1525 par les Espagnols sur François Ier.

Bien que l'arquebuse à mèche, diminuée de poids et appelée alors *mousquet,* soit restée l'arme ordinaire de l'infanterie jusqu'au temps de Louis XIII, on ne laissait pas de trouver encore de graves défauts à l'emploi du serpentin. Le serpentin exigeait que le soldat eût constamment sur lui une mèche

Fig. 69. — Arquebuses à rouet et à mèche.

allumée ou le moyen de se procurer du feu. Il devait en outre, presque pour chaque coup à tirer, régler la mèche de façon que le bout que pinçait le serpentin tombât bien juste dans le bassinet; puis il fallait encore ouvrir le bassinet : opérations pour ainsi dire impossibles à pratiquer par les cavaliers qui étaient en même temps obligés de diriger leur monture.

Vers 1517, les Allemands inventèrent la platine dite *à rouet* (fig. 69).

C'est aux Espagnols que revient le mérite du perfectionnement qui suivit, et dont le type devait en quelque sorte se perpétuer jusqu'à nos fusils dits *à percussion,* que viennent de remplacer à leur tour les fusils à aiguille. La platine espagnole, appelée souvent *platine de miquelet,* présentait au dehors un ressort, qui pressait, à l'extrémité de sa branche mobile, sur un bras du chien; l'autre bras de cette pièce, lorsqu'on mettait le chien au bandé, appuyait contre une broche sortant de l'intérieur et traversant le corps de pla-

tine. On retirait cette broche, et le ressort poussait le chien, qui n'était plus retenu ; la pierre (car il y avait dès lors une pierre à fusil ou silex taillé) frappait sur un plan d'acier cannelé faisant corps avec le couvercle du bassinet : le choc de la pierre sur les cannelures produisait le feu.

Parmi les armes employées pendant le seizième siècle, il y en eut une appelée *pétrina* ou *poitrinal*, en raison de la crosse recourbée qui s'appuyait contre la poitrine. Cette courte et lourde arquebuse, qui ne pouvait lancer qu'à une très-faible distance des balles d'ailleurs très-grosses, se portait habituellement suspendue à l'épaule par une courroie ou un large baudrier. On s'en servit pour armer des troupes légères, qui prirent le nom de *carabins*, d'où l'arme s'appela ensuite *carabine*, désignation qui depuis a reçu un tout autre sens.

Ensuite vinrent les *pistoles* et les *pistolets*, ainsi nommés parce qu'ils furent, dit-on, inventés à Pistoie ; mais on peut croire aussi, avec d'autres étymologistes, qu'ils durent leur nom à ce fait, que leur calibre était analogue au diamètre de la pistole, monnaie du temps. Les premiers pistolets étaient à rouet, et le canon ne mesurait pas plus d'un pied de longueur. Ils varièrent depuis de forme et d'usage : on en fabriqua qui pouvaient tirer plusieurs coups de suite, et on essaya même d'ajouter une batterie de pistolet, soit à un poignard, soit à une hache d'armes (fig. 70), etc.

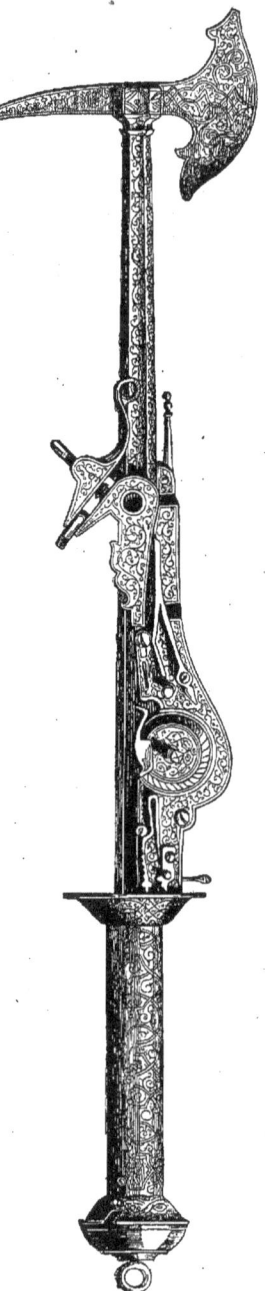

Fig. 70. — Hache d'armes à pistolet, seizième siècle. Musée d'artillerie de Paris.

N'oublions pas de signaler, dans les armes de luxe, l'adaptation simultanée du serpentin et du rouet, un des deux mécanismes se trouvant ainsi toujours prêt à suppléer à l'insuffisance de l'autre.

La platine à miquelet, perfectionnée par les expériences fançaises, produisit le mécanisme appelé *fusil*. Il y eut alors les pistolets et les arquebuses *à fusil*, comme il y avait eu les pistolets et arquebuses à rouet. Plus tard, le terme accessoire devint terme absolu, et l'on commença à désigner l'arme entière du nom de *fusil*.

Fig. 71. — Bannière des fourbisseurs d'Angers.

SELLERIE, CARROSSERIE

L'équitation chez les anciens. — Le cheval de monture et d'attelage. — Chars armés de faux. — Véhicules des Romains, des Gaulois et des Francs : la carruque, le *petoritum*, le *cisium*, le *plaustrum*, les basternes, les *carpenta*, etc. — Diverses espèces de montures aux temps de la chevalerie. — L'éperon, marque distinctive de noblesse : son origine. — La selle : son origine, ses modifications. — La litière. — Les carrosses. — Les mules de magistrats. — Corporations des selliers-bourreliers, lormiers, carrossiers. — Les chapuiseurs, les blazenniers et cuireurs de selles.

E cheval a été qualifié par Buffon « la plus noble conquête de l'homme ». Les historiens sacrés et profanes nous apprennent que cette conquête était faite dès les âges les plus reculés. Nous trouvons cette magnifique peinture du cheval dans le livre de Job : « Est-ce vous, « dit le Seigneur, qui avez donné le courage « au cheval, et qui le rendez terrible par « son frémissement ? Le ferez-vous bondir « comme la sauterelle, lui qui, par le souffle « si fier de ses narines, inspire la terreur ? Il
« creuse la terre de son sa-
« bot ; il est plein de con-
« fiance en sa force et court
« au-devant des armes. Il se
« rit de la peur et n'en est
« point saisi : la vue de l'épée
« ne le fait point reculer. Il
« n'est effrayé ni du bruit

« que font les flèches dans le carquois du cavalier, ni de l'éclat des lances
« et des boucliers. Il s'agite, il frémit, il ne peut se tenir lorsqu'il entend
« le son des trompettes ; dès qu'elles donnent le signal décisif, il dit : *Cou-*
« *rage !* Il sent de loin l'approche des troupes... » L'écrivain sacré parle
formellement ici du fougueux animal, dressé pour la guerre et soumis au
maître qui l'a adopté.

Xénophon, dans son *Traité de l'Équitation* et dans son *Maître de la
Cavalerie,* Pausanias dans ses *Voyages,* Diodore dans ses *Histoires,* sont,
chez les Grecs, les auteurs qui nous fournissent les plus nombreux témoignages de l'honneur dans lequel étaient tenus les exercices équestres. Chez
les Latins, Virgile, à l'occasion des jeux funèbres célébrés chez Aceste en
mémoire d'Anchise, nous apprend qu'on exerçait la jeunesse romaine à
l'art de l'équitation, tel que l'avaient pratiqué les Troyens. Les courses de
chevaux et de chars, qui avaient lieu dans les jeux solennels de la Grèce,
sont restés justement célèbres, comme celles qui se perpétuèrent à Rome et
dans toutes les grandes villes du monde romain, jusqu'au cinquième ou
sixième siècle.

Nous sommes porté à croire que l'on se servit presque simultanément
du cheval comme monture et comme attelage. Mais il semble que les chars
n'étaient guère montés que par les chefs, qui combattaient du haut de cette
estrade ambulante, pendant que des écuyers conduisaient l'attelage.

On attribue à Cyrus le Grand la première idée des chars garnis de faux,
qui taillaient en pièces dans tous les sens les hommes qui s'opposaient au
passage du véhicule, ou qui étaient renversés par la violence du choc. Ces
mêmes engins se retrouvent chez les Gaulois ; car nous voyons un chef,
nommé Bituitus, qui, fait prisonnier par les Romains, figura sur son char
armé de faux, dans la pompe triomphale du général qui l'avait vaincu.

L'équitation fut non-seulement pratiquée, mais portée au plus haut
degré de perfection chez les peuples de l'antiquité, et l'usage des chars était
autrefois à peu près général pour la guerre et dans certaines cérémonies.
Les Romains et, à leur exemple, les Gaulois, qui se piquaient d'être habiles
charrons, eurent plusieurs espèces de voitures à roues. Parmi ces voitures
romaines et gauloises, dont les Francs abandonnèrent l'emploi, parce qu'ils
préféraient monter à cheval, on distinguait la *carruque,* à deux roues et à

deux chevaux (fig. 72), richement ornée d'or, d'argent, d'ivoire; le *pilentum*, chariot à quatre roues, couvert d'un dais d'étoffe; le *petoritum*, voiture découverte et propre aux transports rapides; le *cisium*, voiture d'osier,

Fig. 72. — La *carruque*, ou voiture de luxe à deux chevaux, du cinquième au dixième siècle. D'après un ms. du neuvième siècle. Bibl. de Bourgogne à Bruxelles.

traînée par des mules et destinée aux voyages prolongés; enfin diverses charrettes : le *plaustrum*, le *serracum*, la *benne*, les *camuli* (camions), etc. Ces derniers véhicules, principalement affectés aux charrois de travail (fig. 73), continuèrent à être usités, même alors que les voitures de luxe eurent disparu presque complétement. Il resta cependant, outre les litières à mulets,

des *basternes* et des *carpenta*, qui furent les carrosses d'apparat de l'époque mérovingienne; mais les reines seules, les femmes de haut rang, qui ne pouvaient entreprendre de longues routes à cheval, se permirent ce moyen de locomotion, tandis que les hommes, rois et grands personnages, eussent rougi de se faire porter comme « des corps saints », selon la pittoresque

Fig. 73. — Charrette attelée de bœufs, fin du quinzième siècle. D'après une miniature des *Chroniques de Hainault*, ms. de la Bibl. de Bourgogne à Bruxelles.

expression d'un seigneur de Charlemagne, sinon toutefois à l'époque des rois fainéants, alors que, comme Boileau l'a fort bien dit :

> Quatre bœufs attelés, d'un pas tranquille et lent,
> Promenaient dans Paris le monarque indolent.

« La chevalerie, » dit M. le marquis de Varennes, « dont les exercices « étaient l'image de la guerre, fit de l'équitation un art nouveau, qui fut tou-« jours inséparable de l'éducation de la noblesse, et *chevalier* ne tarda pas « à devenir synonyme d'homme de bonne naissance. » Le *Livre des faits du chevalier messire Jean le Maingre, dit Boucicault,* maréchal de France, écrit vers le commencement du quinzième siècle, énumère les exercices auxquels était soumis le jeune gentilhomme qui aspirait à ce titre : « Il s'es-

« sayait à saillir (sauter) sur un coursier, tout armé; *item,* saillait, sans
« mettre le pied à l'étrier, sur un coursier armé de toutes pièces; *item,* à un
« grand homme monté sur un grand cheval, saillait de terre à chevauchon
« (califourchon) sur ses épaules, en prenant ledit homme par la manche à
« une main (d'une main), sans autre avantage (aide); *item,* en mettant une

Fig. 74. — Entrée d'un seigneur au tournoi. D'après une miniature des *Tournois du roi René*, ms. du quinzième siècle.

« main sur l'arçon de la selle d'un grand coursier, et l'autre emprès les
« oreilles, le prenait par les crins en pleine terre et saillait de l'autre part
« (côté) du coursier. »

Le chevalier Bayard, encore page du duc de Savoie et seulement âgé de dix-sept ans, fit merveille à Lyon (1493), raconte son historien, dans la prairie d'Ainay, devant Charles VIII, « en chevauchant sur son roussin », et donna, par son seul talent à manier un cheval, une haute idée de ce qu'il valait. C'est dire assez l'importance attribuée à la science de l'équitation. Il

n'était bon et preux chevalier qu'il n'eût fait ses preuves dans les joutes et les tournois (fig. 74), avec le titre d'écuyer. Bien que ses fonctions consistassent essentiellement en *services* rendus, l'écuyer, qui occupait un rang supérieur à celui du page, était plutôt pour le chevalier un auxiliaire, un frère d'armes, qu'un serviteur. Il avait pour charge de porter les armes du chevalier, de prendre soin de sa table, de sa maison, de ses chevaux. Au moment du combat, il se tenait derrière lui, tout prêt à le défendre, à le relever s'il était renversé de cheval, à lui donner, au besoin, une monture fraîche ou de nouvelles armes. Il gardait les prisonniers que le chevalier faisait, et, à l'occasion, il combattait pour lui et à côté de lui.

Le principal signe distinctif entre les chevaliers et les écuyers consistait dans la matière dont étaient faits leurs éperons : d'or pour les premiers, d'argent pour les seconds. On sait que les Flamands, à la désastreuse bataille de Courtray, recueillirent sur les morts, après l'action, quatre mille paires d'éperons d'or; donc quatre mille chevaliers de l'armée de Philippe le Bel avaient succombé (1302).

Il fallait, pour *gagner ses éperons* (d'or), expression devenue proverbiale, faire quelque action d'éclat qui montrât qu'on était digne d'être *adoubé* ou armé chevalier. La cérémonie de réception commençait par le don des éperons, et celui qui conférait l'ordre de chevalerie, fût-il roi ou prince, prenait la peine de chausser ou attacher lui-même les éperons au récipiendaire. En vertu du même principe, lorsqu'une faute ou quelque action lâche ou indigne avait mérité un blâme ou un châtiment au chevalier, c'était par la privation ou le changement des éperons que commençait sa dégradation. Pour une infraction légère, un héraut substituait aux éperons d'or les éperons d'argent, qui faisaient redescendre le chevalier au rang d'écuyer; mais en cas de *forfaicture,* comme on disait, un bourreau ou un cuisinier lui coupait les courroies de ses éperons, ou encore on les lui tranchait avec une hache sur un fumier, et l'infamie pesait à jamais sur celui qui avait subi cet affront public.

Le port des éperons était regardé comme une marque d'indépendance et de pouvoir; aussi, lorsqu'un seigneur prêtait foi et hommage à son suzerain, était-il obligé de quitter ses éperons, en signe de vasselage. En 816, époque à laquelle la chevalerie n'était pas encore constituée, une assemblée de

seigneurs et d'évêques défendit aux ecclésiastiques la mode profane de porter des éperons, laquelle s'était introduite parmi le haut clergé.

L'usage de l'éperon semble remonter à la plus haute antiquité. On a beaucoup discuté sur l'origine de ce mot. Du temps de Louis le Débonnaire on disait *spouro,* qui est devenu *sporen* en allemand, *sperone* en italien, *spur* en anglais, *éperon* en français. Les Latins disaient *calcar* (qui signifiait originairement *ergot de coq*), par analogie sans doute avec la première forme

Fig. 75. — Éperon allemand.

Fig. 76. — Éperon italien.

donnée à l'éperon. Cette forme a singulièrement varié avec les siècles. La plus ancienne que l'on connaisse est celle d'un éperon trouvé dans le tombeau de la reine Brunehaut, morte en 613, et qui est tout simplement en broche ou pointe. On les fit longtemps ainsi, paraîtrait-il; mais, à partir du treizième siècle jusqu'à la fin du seizième, on en voit en rosette, en étoile, à molette tournante, et presque toujours façonnés de la plus riche et de la plus délicate manière. Au temps où les chevaux étaient bardés de fer ou de cuir, il fallait nécessairement que les éperons fussent fort longs pour atteindre jusqu'au ventre de l'animal (fig. 75 et 76). Les éperons de Godefroi de Bouillon, qui ont été conservés (attribution plus ou moins contestable),

sont un exemple de ce système. Sous Charles VII, les jeunes seigneurs portaient, mais alors bien plus par mode que par utilité, des éperons dont la molette, large comme la main, était fixée à l'extrémité d'une tige de métal d'un demi-pied.

Si donc de temps immémorial toute monture put « sentir l'éperon », il y eut au moins une époque où toute sorte d'éperon ne put pas indistinctement s'appliquer aux flancs de tel ou tel individu de la race chevaline. « Il « y a, » dit Brunetto Latini, écrivain du treizième siècle, dans son *Trésor de toutes choses*, espèce d'encyclopédie du temps, « il y a chevaux de « plusieurs manières : les uns sont *destriers* (ou grands chevaux) pour le « combat (d'où notre expression : Monter sur ses grands chevaux); les « autres, pour chevaucher à l'aise de son corps, sont *palefrois* (qui s'appe- « laient aussi *amblans, haquenées*); les autres sont *roussins* (ou *courtauts*), « pour somme porter. » *Somme* signifie ici fardeau, et ce fardeau, que nous appellerions aujourd'hui le bagage, se composait des armes et du haubert de rechange, que le chevalier avait soin d'avoir avec lui en partant pour la guerre. Les *juments* et les *bâtiers* (chevaux portant le bât) étaient réservés à la culture et au service des champs, et c'est évidemment dans cet intérêt qu'il était interdit à un chevalier de les monter. Faire monter un chevalier « sus jument » était, comme la privation des éperons, une des peines les plus infamantes qu'on pût lui imposer, et du moment où il l'avait subie « nul qui aimât son honneur n'eût touché ce chevalier déshonoré, non plus « qu'un fol tondu (lépreux) ».

Les chevaux des chevaliers français étaient sans oreilles et sans crinière; ceux des Allemands, sans queue. La raison de ces mutilations se trouverait, selon Carrion-Nisas, dans l'armure même du cheval et dans la manière dont il était *caparaçonné*. Nous avons dit ailleurs que si les hommes étaient couverts de fer, les chevaux n'étaient pas moins lourdement cuirassés (fig. 77). L'ensemble de l'armure et des ornements du cheval prenait le nom de *harnement;* les lames de fer ou de cuir (car le cuir était souvent employé aussi) s'appelaient *bardes*. Nous avons non-seulement énuméré les pièces qui composaient le harnement : *chanfrein, nasal, flancois*, etc., mais encore signalé, en citant des exemples, le luxe qui présidait parfois à cet *habillement* du cheval. Nous ne reviendrons pas sur ce point, qui

se rapporte plus spécialement à l'armurerie; mais nous devons dire quelques mots de la selle, qui est, qu'on nous accorde l'expression, un instrument d'équitation, et non une pièce de l'armement.

Fig. 77. — Chevalier armé et monté en guerre, au quinzième siècle. Musée d'artillerie de Paris.

L'usage des selles paraît avoir été inconnu des cavaliers primitifs et n'avoir jamais pu s'introduire chez certains peuples, qui, par parenthèse, furent les plus fameux dans l'art de dresser des chevaux et de s'en servir. Les Thessa-

liens, les Numides, montaient à cru, sans selle, sans étriers, se liant simplement au cheval par la pression des genoux et du gras de la jambe; position en *crochet*, qui est encore celle des plus intrépides cavaliers de l'Orient et de l'Afrique. Hippocrate avait attribué à l'absence de soutien sur leurs montures les fréquentes et graves maladies des hanches et des jambes qui affectaient les Scythes; Galien fit la même remarque pour les légions romaines, qui n'adoptèrent la selle que vers l'an 340 de l'ère chrétienne. Les Gaulois, les Francs, n'en usaient pas plus que d'étriers; mais, lorsque les armures de fer eurent été adoptées, il eût été à-peu près impossible aux chevaliers, que leur harnais tenait en quelque sorte roides et tout d'une pièce sur leurs grands chevaux, de garder l'équilibre sans le secours de la selle, et de soutenir le moindre des chocs auxquels ils étaient exposés.

Ils adoptèrent donc des selles hautes, ou plutôt profondes, emboîtant solidement les cuisses et les reins, avec de grands étriers servant d'appuis aux pieds. Le luxe venant orner les pièces du harnachement, il va de soi que les selles, qui d'ailleurs se trouvaient en vue, ne furent pas plus négligées que le reste de la parure du cheval. Ciselées, gravées, elles reçurent des dorures, des peintures, et concoururent ainsi, en même temps que l'écu, à faire reconnaître, par les « images » qu'elles portaient, l'homme d'armes complétement caché dans son vêtement de fer (fig. 78 à 81).

Quant aux étriers, dont il n'est question nulle part chez les Grecs ni les Romains, on peut affirmer qu'ils furent contemporains de l'invention des selles. Ils apparaissent dès les premiers temps de la dynastie mérovingienne, et, si l'on adopte l'étymologie allemande que les savants ont proposée (*streben*, s'appuyer), le mot et la chose auraient été apportés par les Francs dans les Gaules. Quoi qu'il en soit, ils ne cessèrent plus d'être employés, surtout à la guerre et lorsque le poids des armures rendit leur usage indispensable. Ils étaient naturellement très-grands, très-massifs et très-lourds à l'époque de la chevalerie; quand ils diminuèrent de largeur et de poids, ils furent travaillés avec plus de recherche, et ils devinrent des objets d'art, chargés d'ornements ingénieux et rehaussés par la gravure, la ciselure et la dorure.

Nous avons attribué plus haut, d'après M. de Varennes, l'abandon des voitures de luxe au dédain des Francs pour ce mode de transport, qu'ils réputaient efféminé; mais nous devons faire remarquer, avec le même

auteur, que la cause pourrait bien s'en trouver aussi dans le mauvais état où étaient tombés lors de la décadence romaine ces magnifiques voies dont les vainqueurs du monde avaient doté toutes les provinces conquises. Ajoutons que les rues des villes, étroites, tortueuses, sans direction méthodique, étaient le plus souvent autant de cloaques et de fondrières. Philippe-

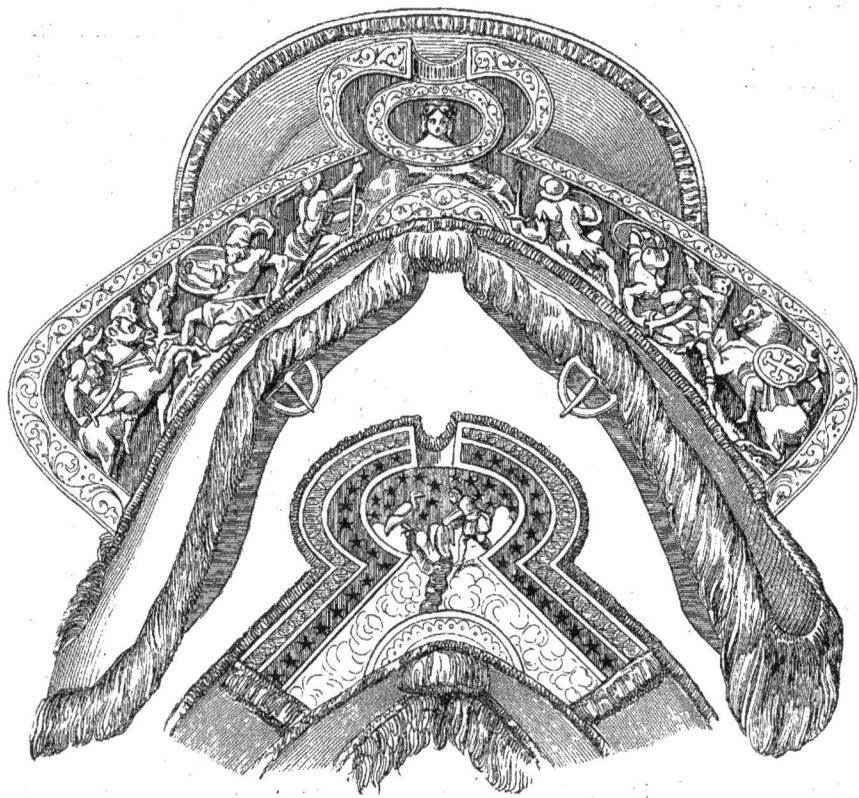

Fig. 78 et 79. — Selles de tournoi peintes, tirées de l'*Armeria real* de Madrid. Publié par M. Ach. Jubinal. Seizième siècle.

Auguste le premier fit paver une partie des rues de Paris, de cette *Lutèce* qui déjà, lors de la conquête romaine, avait mérité la qualification significative de *fangeuse*. Les princes et les grands, qui, comme Molière le fait dire plaisamment à Mascarille, craignaient « d'imprimer leurs souliers en boue » et n'eussent que difficilement circulé en voiture dans l'intérieur des villes, adoptèrent donc le cheval et la mule. Les dames s'en servaient aussi, mais

le plus souvent elles montaient en croupe derrière un cavalier, quand elles ne se faisaient pas porter en litière.

Au treizième siècle, les chars reparurent; mais leur vogue ne dura pas longtemps, car Philippe le Bel leur opposa un des articles de son ordonnance de 1294, sur les *superfluités*, en disant que « nulle bourgeoise « n'aurait char ».

La litière resta en honneur pour les cortéges; mais les reines se montraient souvent à cheval (fig. 80). Isabeau de Bavière était assise sur une haquenée et suivie de ses dames et damoiselles également à cheval, lors de son entrée

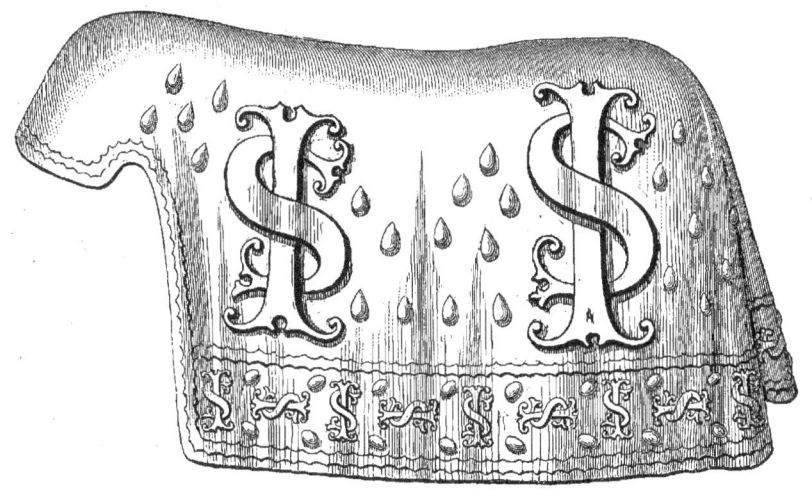

Fig. 80. — Caparaçon du cheval d'Isabelle la Catholique. Quinzième siècle.

à Paris, où elle venait épouser le roi Charles VI. Quand, par exemple, Marie d'Angleterre, qui allait épouser Louis XII, fit son entrée à Abbeville, elle était aussi, raconte Robert de la Marck, sur une haquenée, ainsi que la plupart des dames, « et le résidu en chariots. Le roi, monté sur un grand « cheval bayart, qui sautait, vint recevoir sa femme, avec tous les gentils- « hommes de sa maison, de sa garde : tout à cheval ». L'entrevue de Henri VIII et de François Ier, au camp du Drap d'or, donna le plus beau spectacle qu'on eût jamais vu de chevaux caparaçonnés, parés et harnachés avec une richesse inouïe (fig. 82).

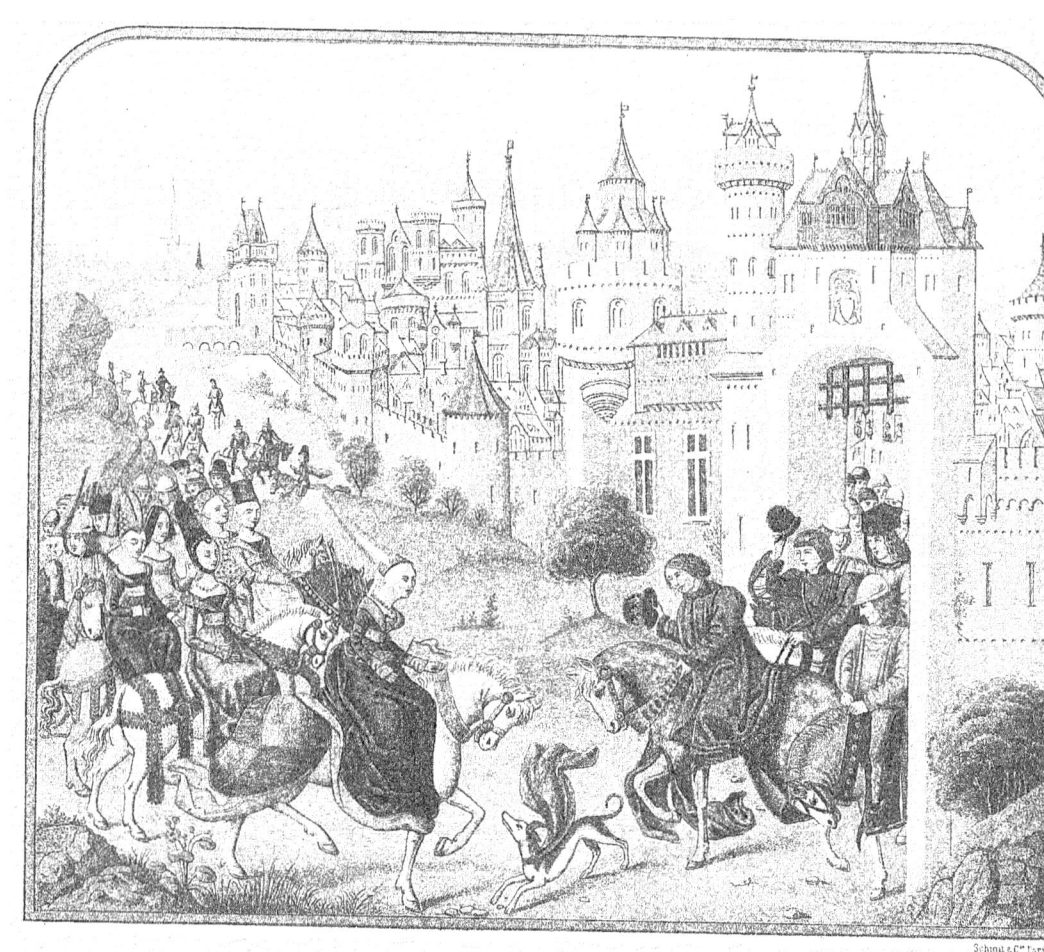

ENTRÉE DE LA REINE ISABEAU DE BAVIÈRE A PARIS, LE 20 JUIN 1389.
Miniature des Chroniques de Froissart. (Bibl. Nat^{le} de Paris.)

Charles-Quint fut obligé d'assez bonne heure, à cause de ses fréquentes attaques de goutte, de renoncer à l'usage du cheval : lorsqu'il allait en campagne ou en voyage, il était presque toujours suivi d'une litière et d'une chaise ; des mules portaient la litière, où il se tenait couché, tandis que des porteurs soulevaient la chaise (fig. 83), pourvue d'un dossier mobile et dont les quatre montants pouvaient porter une espèce d'abri en toile ou en cuir.

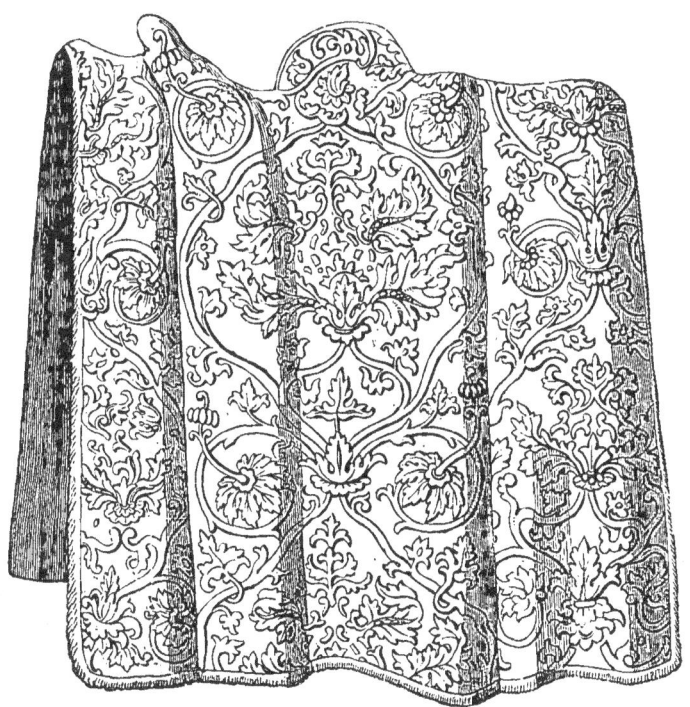

Fig. 81. — Housse de selle. Seizième siècle.

En 1457, les ambassadeurs de Ladislas V, roi de Hongrie, offrirent à Marie d'Anjou, reine de France, un chariot qui fit l'admiration de toute la cour et du peuple de Paris, « parce que, dit un historien du temps, il était « *branlant* (suspendu) et moult riche ».

Il est difficile de concilier l'induction qui se tire naturellement de l'ordonnance de Philippe le Bel, avec l'assertion de plusieurs historiens affirmant que les *carrosses* n'auraient paru en France que du temps de François Ier.

Ce point reste encore indécis. Toutefois peut-on croire qu'il faut entendre, par cette assertion des historiens, que les *carrosses*, au lieu d'être les seuls véhicules qu'on voyait à Paris sous François I^{er}, n'étaient que des chars plus grands ou plus fastueux que ceux qu'on y avait vus jusque-là. Mais on sait d'une manière très-positive que pendant tout le moyen âge le cheval et la mule servaient généralement de monture à tout le monde, aux bourgeois comme aux nobles, aux femmes comme aux hommes. Les *montoirs* établis

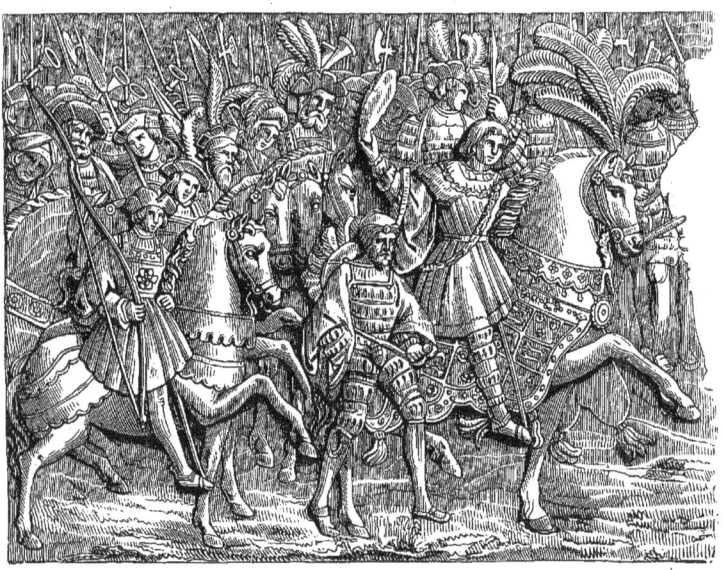

Fig. 82. — Henri VIII au camp du Drap d'or (1520), d'après les bas-reliefs de l'hôtel du Bourgtheroulde à Rouen.

dans les rues, évidemment trop étroites, sinon pour le passage, au moins pour le *croisement* des voitures, les anneaux scellés aux portes, prouvent assez cet état de choses. La mule était particulièrement montée par les hommes graves, les magistrats, les médecins, qui avaient à « ambuler » par la ville. *Garder le mulet*, expression proverbiale qui signifie attendre en s'impatientant, dérive de ce fait que dans la cour du Palais se tenaient les valets des hommes de loi, lesquels gardaient la monture de leurs maîtres.

Selon Sauval, les deux premiers carrosses qu'on vit à Paris, et qui firent

l'admiration du populaire, appartenaient, l'un à la reine Claude, femme de Louis XII, et l'autre à Diane de Poitiers, maîtresse de François I^{er}.

L'exemple ne tarda pas à être suivi, et si bien qu'en ces temps, où les lois somptuaires étaient encore regardées comme des mesures efficaces, on vit le Parlement supplier Charles IX de défendre aux *coches* de circuler par la ville. Les magistrats continuèrent d'aller au Palais sur leurs mules jusqu'au commencement du dix-septième siècle. Christophe de Thou, père du célèbre

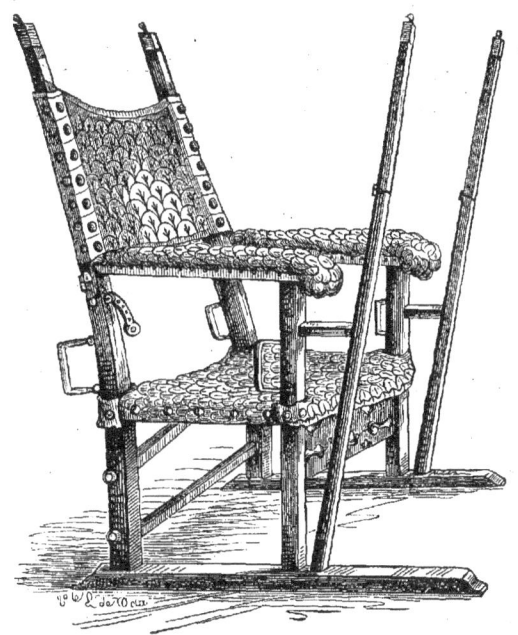

Fig. 83. — Chaise à porteur de Charles-Quint. *Armeria real* de Madrid.

historien et premier président du Parlement, fut le premier qui s'y rendit en carrosse, mais seulement parce qu'il avait la goutte; d'ailleurs, sa femme continuait de se promener à cheval, assise en croupe derrière un valet.

Henri IV n'avait qu'une seule voiture : « Je ne saurois aller vous voir, » écrit-il un jour à Sully, « pour ce que ma femme se sert de ma *coche*. » Ces coches n'étaient ni élégants ni commodes : ils avaient pour portières des tabliers de cuir, que l'on tirait ou écartait pour y entrer ou en sortir, et des rideaux semblables contre la pluie ou le soleil.

Le maréchal de Bassompierre, sous Louis XIII, fit faire un carrosse à

glaces qui passa pour une véritable merveille, et dès lors fut donné l'élan qui devait inaugurer la féconde période de la carrosserie moderne.

Il y avait autrefois à Paris, comme on le voit par maints documents, plusieurs corporations représentant l'industrie du *harnement*. Tout d'abord venaient les *selliers-bourreliers* et les *selliers-lormiers-carrossiers*. Les priviléges des premiers leur réservaient spécialement la confection des selles et harnais (colliers et autres objets servant à l'attelage); les seconds fabriquaient en outre des carrosses, et la lormerie (brides, rênes, etc.). Une communauté très-ancienne est aussi celle des lormiers-éperonniers, « arti-« sans, dit le glossaire de Jean de Garlande, qu'aimait beaucoup la noblesse « militaire, parce qu'ils fabriquaient des éperons argentés et dorés, des poi-« trails en métal pour les chevaux et des mors de brides bien travaillés. » On trouvait aussi les *chapuiseurs*, qui faisaient les arçons d'aune à selles (montants de bois pour la selle) et les *fuz à some* (bâts pour les bêtes de somme), ouvrages le plus souvent confectionnés en bois d'aune.

Les *blazenniers* et *cuireurs* de selles recouvraient ensuite de cuir ou de basane les selles et les bâts préparés par les chapuiseurs; et enfin les peintres de selles s'occupaient de les orner en se conformant soit à la mode, qui fut toujours souveraine chez nous, soit aux lois héraldiques, quand il s'agissait du harnais d'apparat ou de guerre des gentilshommes.

Fig. 84. — Bannière de la corporation des selliers de Tonnerre.

ORFÉVRERIE

Antiquité de l'orfévrerie. — Le *Trésor de Guarrazar*. — Époques mérovingienne et carlovingienne. — Orfévrerie religieuse. — Prééminence des orfévres byzantins. — Progrès de l'orfévrerie à la suite des croisades. — L'orfévrerie et les émaux de Limoges. — L'orfévrerie cesse d'être exclusivement religieuse. — Émaux translucides. — Jean de Pise, Agnolo de Sienne, Ghiberti. — Des ateliers d'orfévrerie sortent de grands peintres et sculpteurs. — Benvenuto Cellini. — Les orfévres de Paris.

A mainte reprise, en traitant de l'ameublement, nous avons été obligé d'empiéter sur le terrain que nous allons aborder; car, ayant à retracer l'historique du luxe civil et religieux, nous ne pouvions que rencontrer souvent et les orfévres et leurs magnifiques travaux. Il nous arrivera donc plus d'une fois d'indiquer sommairement ici des faits importants déjà signalés avec quelques détails dans les chapitres précédents.

On sait qu'aux temps antiques, même les plus reculés, l'orfévrerie était florissante; il n'est guère de récit ancien qui ne mentionne les bijoux, et chaque jour encore la découverte d'objets précieux, dans les ruines ou les tombeaux, vient attester à quel haut degré de perfection le travail de l'or et de l'argent était porté chez des races depuis longtemps éteintes.

Les Gaulois sous la domination romaine se livraient avec succès à la

pratique de l'orfévrerie (fig. 85). Nous répéterons que sous Constantin le Grand le triomphe de la religion chrétienne, en favorisant la décoration intérieure des édifices consacrés au culte, imprima un nouvel essor au développement de ce bel art. Les papes successeurs de saint Sylvestre (lequel avait provoqué les libéralités de Constantin) continuèrent à entasser dans les églises de Rome les plus somptueuses pièces d'orfévrerie et les plus massives. Symmaque (498 à 514), à lui seul, selon un calcul de Seroux d'Agincourt, aurait enrichi le trésor des basiliques de 130 livres d'or et de 1,700 livres d'argent, formant la matière des objets le plus délicatement travaillés. C'était au reste de la cour même des empereurs

Fig. 85. — Bracelet gaulois. Bibl. nat. de Paris, cabinet des Antiques.

grecs que venait l'exemple de ces splendeurs, car on entend saint Jean Chrysostome s'écrier : « Toute notre admiration est aujourd'hui réservée « pour les orfévres et pour les tisserands! » et l'on sait qu'ayant eu la courageuse imprudence de censurer le faste de l'impératrice Eudoxie, l'éloquent Père de l'Église expia par l'exil et les persécutions cet excès de zèle et de franchise.

Les brillants spécimens de l'orfévrerie des Visigoths, que l'on a exhumés en 1858 dans le petit champ de Guarrazar, à dix lieues de Tolède, et qui ont été acquis par notre musée de Cluny, jettent sur les rares monuments de cette époque un jour tout nouveau. Loin de se faire remarquer par un goût original, ils offrent une preuve de plus que les barbares venus du Nord subissaient dans les arts l'influence byzantine. Le plus remarquable, tant par ses dimensions et son extrême richesse que par la singularité de son ornementa-

tion, est une *couronne votive*, destinée à être suspendue, selon l'usage de ce temps, dans un lieu saint, celle de Recesvinthe, qui régna sur les Goths d'Espagne de 653 à 672. Elle se compose d'un large bandeau à charnière et formé d'une double plaque de l'or le plus fin. Trente saphirs cabochons et autant de perles alternant régulièrement, disposés sur trois rangs et en quinconces, en occupent le tour extérieur. Des ornements découpés remplissent les interstices des pierreries. La couronne votive du roi Suintila, que nous reproduisons (fig. 86), est tout aussi riche et plus ancienne d'une trentaine d'années. Elle est d'or plein, décorée de saphirs et de perles disposés en roses, et rehaussée de deux bordures également serties de pierres fines. Mais ce qui constitue l'originalité de ce précieux joyau, ce sont les lettres appendues en guise de pendeloques au bord inférieur du bandeau. Ces lettres, découpées à jour, sont remplies de petits fragments de verre rouge cloisonnés d'or; leur assemblage donne l'inscription suivante : *Suintilanus rex offert* (Offrande du roi Suintila). Chacune d'elles est suspendue au bandeau par une chaîne à doubles chaînons, et soutient à son tour une pendeloque de saphir violacé en forme de poire. Enfin, la couronne est suspendue par quatre chaînes, dont le bouton d'attache est un chapiteau en cristal de roche.

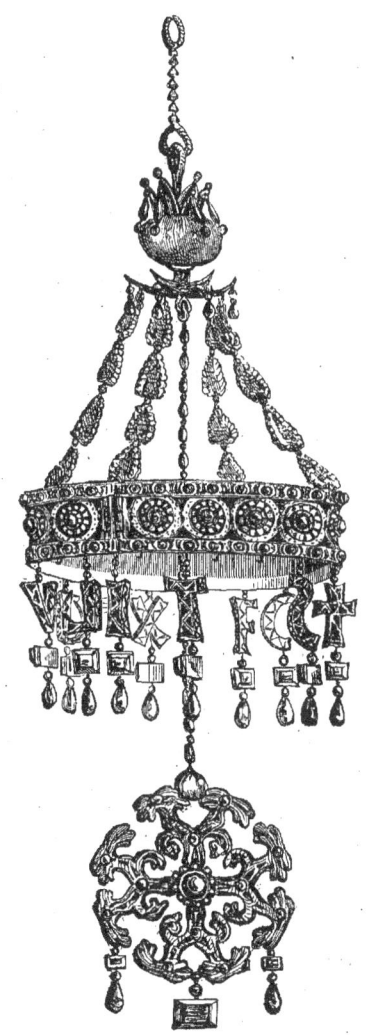

Fig. 86. — Couronne votive de Suintila, roi des Visigoths de 626 à 636. *Armeria real de Madrid.*

« Cinq des couronnes si heureusement découvertes à Guarrazar, » dit M. de Lasteyrie, « sont accompagnées de croix. Celles-ci, reliées par une

« chaîne au même bouton d'attache, étaient évidemment destinées à rester
« suspendues à travers le cercle de la couronne. » La croix qui accompagne
la couronne de Recesvinthe est de beaucoup la plus riche : huit grosses

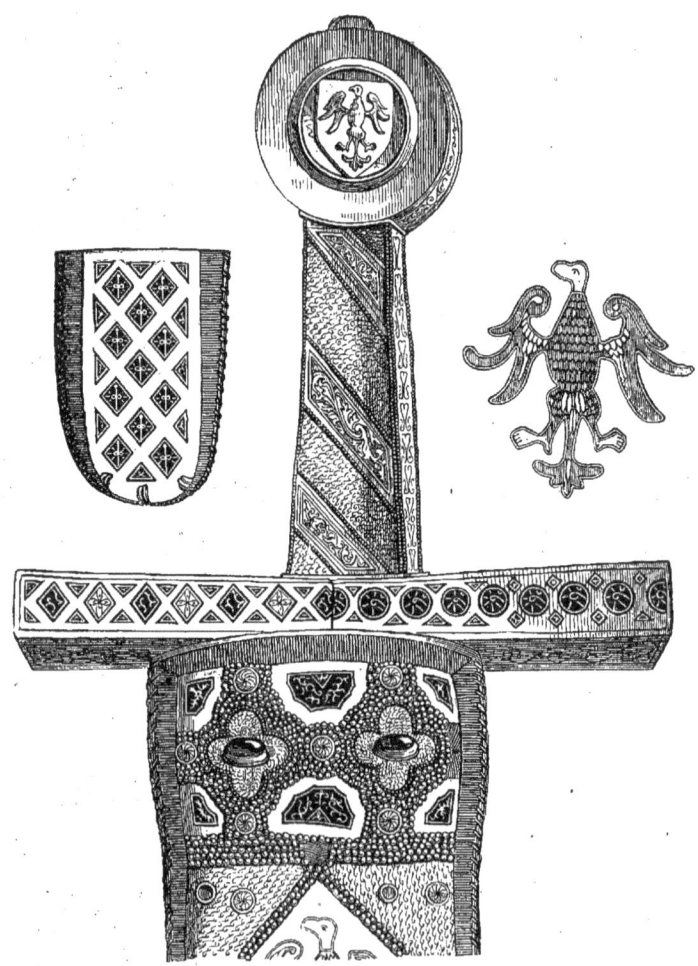

Fig. 87. — Épée de Charlemagne, conservée au Trésor impérial de Vienne.

perles et six saphirs, tous montés à jour, en ornent la face antérieure. Les
quatre autres croix ont la forme de ce qu'on appelle en blason des *croix
pattées;* mais elles diffèrent les unes des autres sous le rapport de leurs
dimensions et des ornements dont elles sont enrichies.

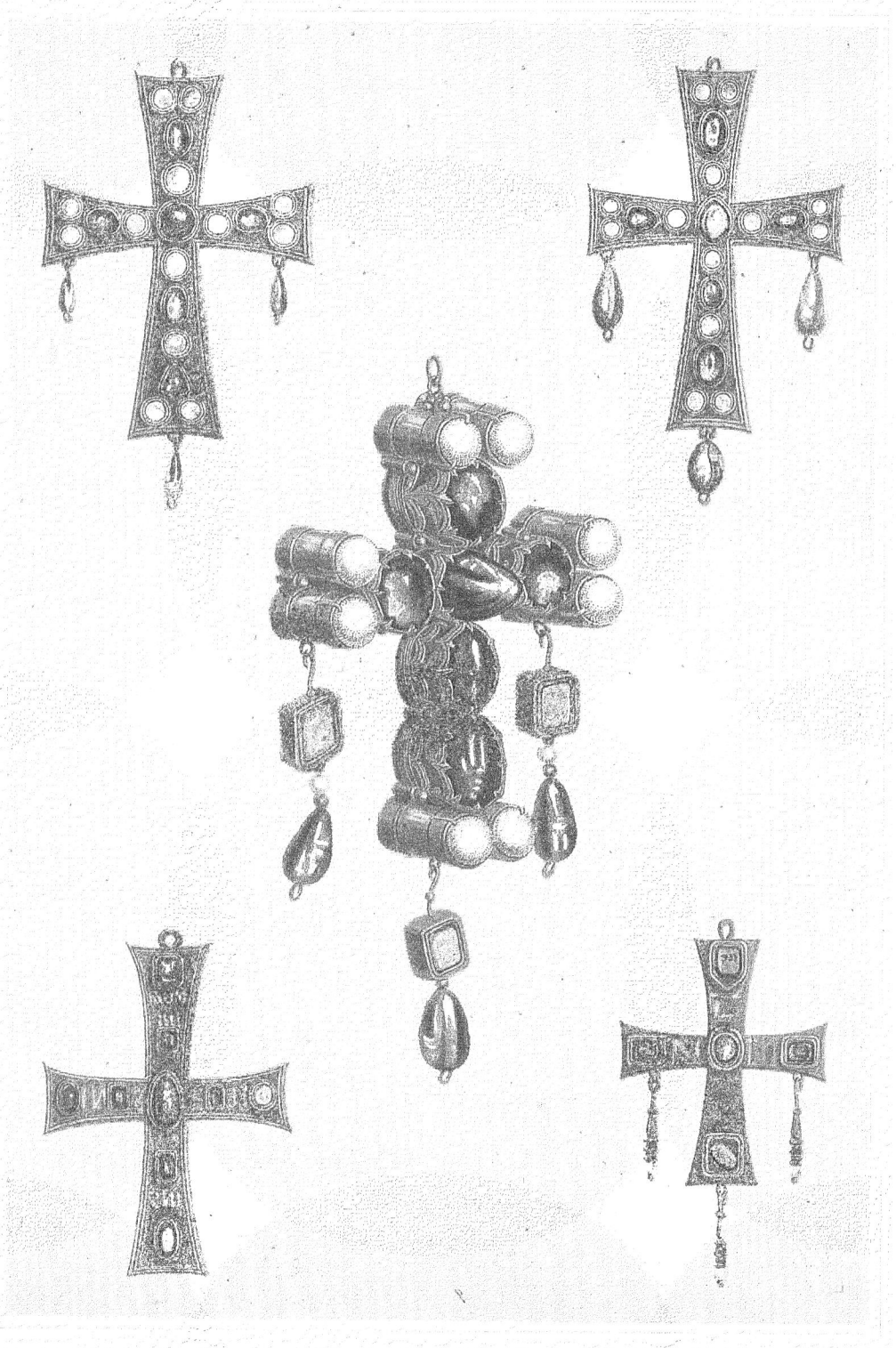

CROIX DES ROIS GOTHS, TROUVÉES A GUARRAZAR (Septième siècle)
D'après la publication de M. le comte Ferdinand de Lasteyrie.

Nous avons déjà constaté que les rois et les grands de l'époque mérovingienne étalaient dans leur vaisselle et sur quelques meubles d'apparat un luxe d'orfévrerie où la prodigalité le disputait ordinairement au bon goût. Nous avons vu à l'œuvre le célèbre saint Éloi, évêque orfévre, et nous avons mentionné non-seulement ses remarquables travaux, mais encore l'influence prolongée qu'il exerça sur toute une période historique de l'art. Enfin nous avons dit que Charlemagne, qui semblait s'être donné pour but d'imiter

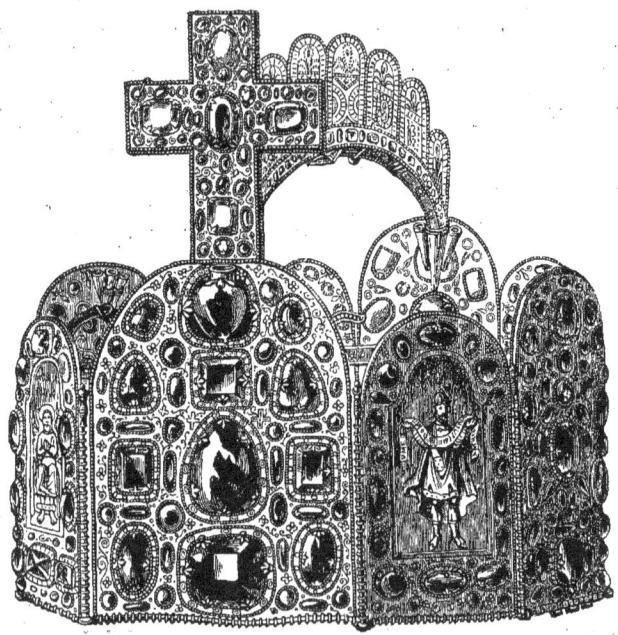

Fig. 88. — Diadème de Charlemagne, conservé au Trésor impérial de Vienne.

Constantin en le surpassant, dota magnifiquement les églises d'œuvres d'art, sans préjudice des innombrables somptuosités que renfermaient ses palais.

D'après une tradition, la perte de la plupart des belles pièces d'orfévrerie qui avaient appartenu à ce monarque serait due à cette circonstance qu'on les avait placées, autour de lui, dans la chambre sépulcrale où son corps fut déposé après sa mort; les empereurs d'Allemagne, ses successeurs, ne se seraient pas fait scrupule par la suite de s'approprier ces richesses, dont quelques rares échantillons, notamment son diadème et son épée, sont encore conservés dans le musée de Vienne (fig. 87 et 88).

Singulièrement effacé pendant la période de trouble et de souffrances que traversa l'Église au septième et au huitième siècle, et à laquelle devait mettre fin la puissance de Charlemagne, le luxe religieux se manifesta dès lors d'une manière extraordinaire. Ainsi, l'on a calculé que sous Léon III, qui occupait la chaire pontificale de 795 à 816, la valeur pondérable des dons en orfévrerie dont ce pape enrichit les églises ne s'éleva pas à moins de 1,075 livres d'or et 24,744 livres d'argent !

De cette époque date le fameux autel d'or de la basilique de Saint-Ambroise de Milan, exécuté en 835, sous les ordres de l'archevêque Angilbert, par Volvinius, et qui, malgré son immense valeur matérielle, a pu cependant parvenir jusqu'à nous. « Les quatre côtés du monument, » dit à ce sujet M. Labarte, « sont d'une grande richesse. La face de devant, toute en or, « est divisée en trois panneaux par une bordure en émail. Le panneau « central présente une croix à quatre branches égales, qui est rendue par « des filets d'ornement en émail, alternant avec des pierres fines cabochons « (polies, mais non taillées). Le Christ est assis au centre de la croix. Les « symboles des Évangélistes en occupent les branches. Les Apôtres sont « placés trois par trois dans les angles. Toutes ces figures sont en relief. Les « panneaux de droite et de gauche renferment chacun six bas-reliefs, dont les « sujets sont tirés de la vie du Christ; ils sont encadrés par des bordures, « formées d'émaux et de pierres fines alternativement disposés. Les deux « faces latérales, en argent rehaussé d'or, offrent des croix très-riches, traitées « dans le style de ces bordures. La face postérieure, aussi en argent rehaussé « d'or, est divisée aussi en trois grands panneaux; celui du centre contient « quatre médaillons, et chacun des deux autres six bas-reliefs dont la vie de « saint Ambroise a fourni les motifs. Dans l'un des médaillons du panneau « central on voit saint Ambroise recevant l'autel d'or des mains de l'arche-« vêque Angilbert; dans l'autre, saint Ambroise donne sa bénédiction à « Volvinius, maître orfévre (*magister faber*), comme le dit l'inscription qui « nous a transmis le nom de l'auteur de cette œuvre, dont aucune description « ne saurait donner une idée exacte. »

L'Italie n'était pas seule à posséder d'habiles orfévres et à les encourager. Nous avons signalé, entre autres protecteurs éclairés et assidus de l'orfévrerie sacrée, une suite d'évêques d'Auxerre, auxquels il faut ajouter Hincmar,

évêque de Reims, qui fit exécuter une châsse splendide, pour renfermer les reliques de l'illustre patron de sa basilique. Cette châsse était revêtue de lames d'argent, et des statues en ornaient le pourtour.

Et cependant, malgré toute sa magnificence artistique, l'orfévrerie de

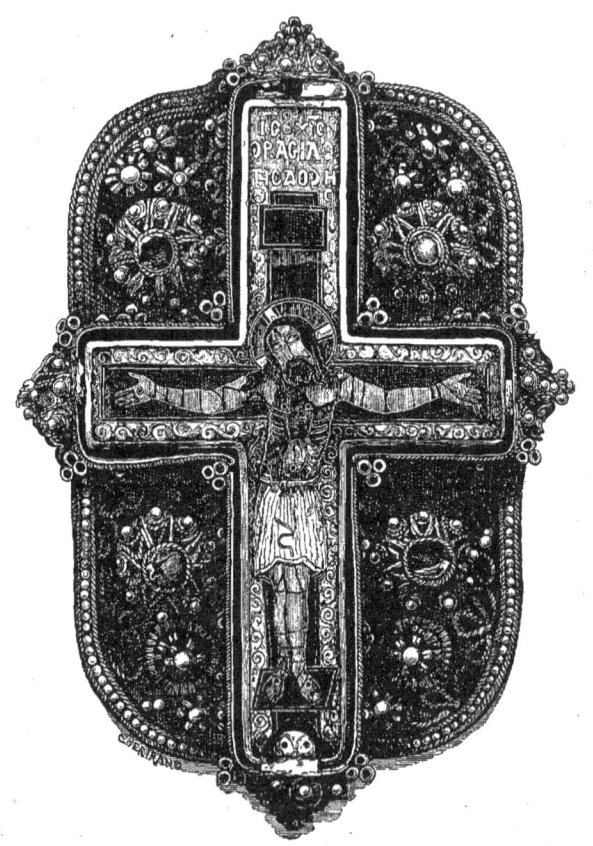

Fig. 89. — Reliquaire byzantin, en émail cloisonné, provenant du mont Athos. Dixième siècle.
Collection de M. Sébastianof.

l'Occident pouvait encore ne paraître qu'un reflet des merveilles qu'enfantaient à cette même époque les orfévres orientaux, ou *byzantins*, pour employer la désignation généralement consacrée.

Un spécimen des plus curieux de l'art byzantin, conservé en Russie, est un reliquaire en or, doublé d'une plaque d'argent, et au centre duquel est exécuté au repoussé un Christ en croix (fig. 89). Au-dessus de sa tête, posée

sur un nimbe doré, on lit cette inscription grecque : « Jésus-Christ, roi de « gloire. » Ce morceau, d'un fini remarquable, est plaqué d'une mosaïque de pierres précieuses de différentes couleurs, séparées par des cloisons en or; la croix est cantonnée d'émail avec des filigranes d'argent. Par derrière sont gravés les noms de l'archimandrite Nicolas. C'est un travail du dixième siècle, qui a été trouvé dans le monastère Ibérien du mont Athos.

S'il n'est venu jusqu'à nous que de rares spécimens de l'orfévrerie d'une date antérieure au onzième siècle, on peut en attribuer la cause non-seulement à la valeur intrinsèque, qui a dû désigner ces objets à la rapacité des barbares pendant les invasions qui eurent lieu après Charlemagne, mais encore, comme nous l'avons fait remarquer ailleurs, au renouvellement du mobilier religieux, qui fut la conséquence en quelque sorte obligée de la réforme architecturale. Il fallait approprier le style de l'orfévrerie au style des édifices qu'elle devait orner. Les formes qui furent alors adoptées pour les divers objets du culte subirent l'austère influence des monuments, qui eux-mêmes portaient comme une empreinte originelle byzantine; cette dernière s'expliquait, d'ailleurs, par le crédit dont jouissait, notamment pour tout ce qui touchait au travail des métaux, la cité de Constantin, à laquelle l'Orient en général s'adressait quand il s'agissait de quelque œuvre importante.

L'école *allemande* dut surtout de contracter une couleur byzantine au mariage de l'empereur Othon II avec la princesse grecque Théophano (972), union qui resserra naturellement les relations des deux empires, et qui amena un grand nombre d'artistes et d'artisans d'Orient en Allemagne. Une des pièces les plus remarquables entre celles qui subsistent encore de cette époque est la riche couverture en or d'un Évangéliaire qui se voit à la Bibliothèque royale de Munich, et sur laquelle sont exécutés au repoussé divers bas-reliefs d'une grande délicatesse, et dont le dessin a cette pureté qui distinguait alors l'école grecque.

L'empereur Henri II fut donc le bienvenu et, si l'on peut dire, le bien servi par l'état de l'art en Allemagne, lorsque, élevé au trône en 1002 et inspiré par une ardente piété, il voulut renchérir encore envers les églises sur la magnifique libéralité de Constantin et de Charlemagne. C'est à ce prince que la cathédrale de Bâle dut un parement d'autel (fig. 90), qui ne

peut être comparé pour la richesse qu'à celui de Milan, mais sans le rappeler, bien entendu, par le style, qui a perdu toute trace du style antique, et qui est comme un style nettement accentué de l'art que devrait créer en propre le moyen âge. Il faut citer aussi la couronne du saint empereur et celle de sa femme, aujourd'hui conservées dans le trésor des rois de Bavière, et qui sont, l'une et l'autre, à six pièces articulées, formant cercle, et supportant, la première, des figures d'anges ailés, la seconde, des tiges à quatre feuilles,

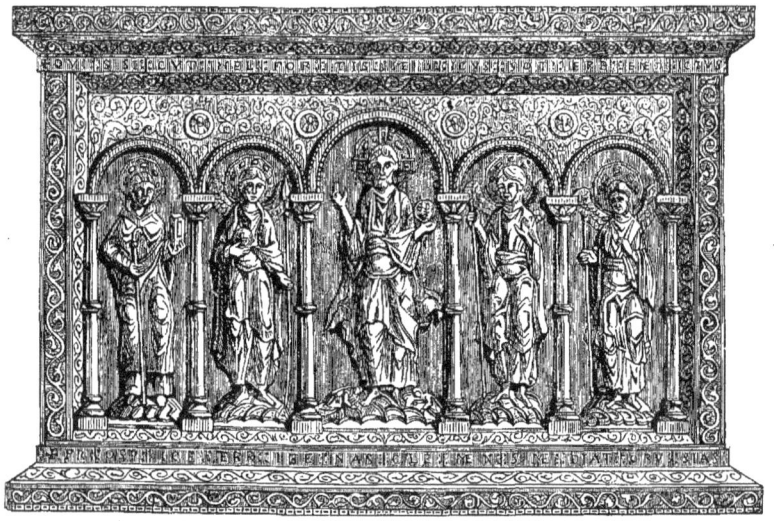

Fig. 90. — Autel d'or, donné à l'ancienne cathédrale de Bâle vers 1019 par l'empereur Henri II, aujourd'hui au Musée de Cluny.

d'un dessin à la fois correct et gracieux, et d'une exécution qui révèle la plus grande habileté de main. « Au surplus, » dit M. Labarte, « le goût de l'or-
« févrerie s'était alors généralement répandu en Allemagne à cette époque, et
« un grand nombre de prélats suivirent l'exemple de l'empereur. Il faut citer
« Willigis, le premier archevêque de Mayence, qui dota son église d'un
« crucifix du poids de 600 livres, dont les diverses pièces étaient ajustées
« avec tant d'art que tous les membres pouvaient se détacher aux articula-
« tions, et Bernward, évêque de Hildesheim, qui était lui-même, à l'exemple
« de saint Éloi, un orfèvre distingué, et à qui sont attribués un crucifix
« enrichi de pierres précieuses, de filigranes, et deux candélabres magni-

« fiques faisant encore partie du trésor de l'église dont il fut le pasteur. »

Vers la même époque, c'est-à-dire dans la première partie du onzième siècle, un moine de Dreux, nommé Odorain, qui s'était rendu fameux en France par ses travaux d'orfévrerie, exécuta pour le roi Robert un grand nombre de pièces destinées aux églises que celui-ci avait fondées.

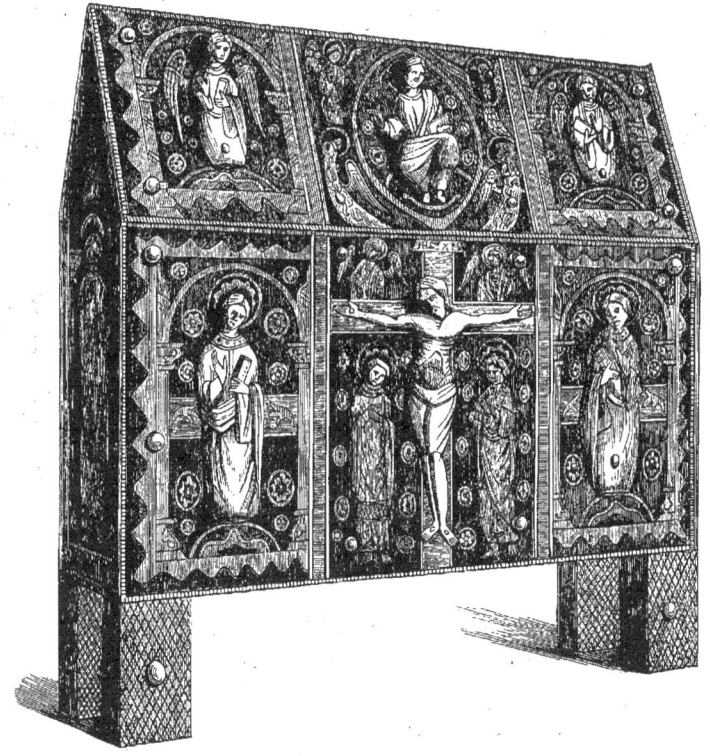

Fig. 91. — Châsse émaillée, travail de Limoges, douzième siècle. Musée de Cluny.

Nous avons fait observer dans le précédent chapitre que les croisades provoquèrent une notable activité dans l'orfévrerie en Europe, par suite du grand nombre de châsses et de reliquaires qu'il fallut faire exécuter pour recueillir les restes vénérés des saints que les soldats de la foi rapportaient de leurs lointaines expéditions (fig. 91 et 92). On vit se multiplier aussi les offrandes de vases sacrés et de devants d'autel. Les livres saints reçurent des étuis, des couvertures, qui furent autant de somptueux ouvrages confiés

aux orfévres. A vrai dire, sans la direction essentiellement religieuse que reçurent à cette époque certaines branches du luxe, que les croisés avaient appris à connaître en Orient, on eût vu peut-être les arts, qui recommençaient seulement à vivre d'une vie propre en Occident, s'éteindre et périr en quelque sorte dans le premier élan de leur renaissance.

C'est principalement au ministre de Louis le Gros, Suger, abbé de Saint-Denis (mort en 1152), qu'il faut faire honneur de cette consécration des arts; car il se déclara hautement leur protecteur : il sut légitimer leur rôle

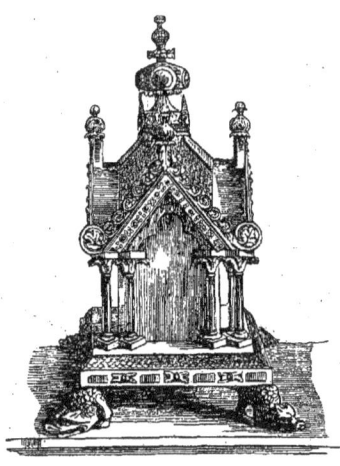

Fig. 92. — Châsse en cuivre doré, fin du douzième siècle.

dans l'État, en opposant leur but pieux aux censures trop exclusives de saint Bernard et de ses disciples.

A côté du puissant abbé, un simple moine mérite d'être spécialement nommé, Théophile, artiste éminent qui écrivit en latin une Description des arts industriels de son temps (*Diversarum artium schedula*), et consacra soixante-dix-neuf chapitres de son livre à l'orfévrerie. Ce précieux traité nous montre, de la plus irrécusable manière, que les orfévres du douzième siècle devaient posséder une sorte d'universalité de connaissances et de manipulations, dont la seule énumération nous étonne d'autant plus que nous voyons partout aujourdh'ui les industries tendre à la division presque infinie des travaux. L'orfévre alors devait être à la fois modeleur, ciseleur, fondeur, émailleur, monteur de pierres, *nielleur;* il lui fallait savoir jeter en

cire ses modèles, aussi bien que les travailler au marteau, ou les enjoliver au burin; il lui fallait successivement confectionner le calice, les burettes, les ciboires des églises métropolitaines, où se trouvaient prodiguées toutes les ressources de l'art, et produire, par le procédé du vulgaire *estampage*, les découpures ou gaufrures de cuivre destinées à l'ornement des livres des pauvres (*libri pauperum*), etc.

Le trésor de l'abbaye de Saint-Denis possédait encore, à l'époque de la Révolution, plusieurs des chefs-d'œuvre créés par les artistes dont Théophile

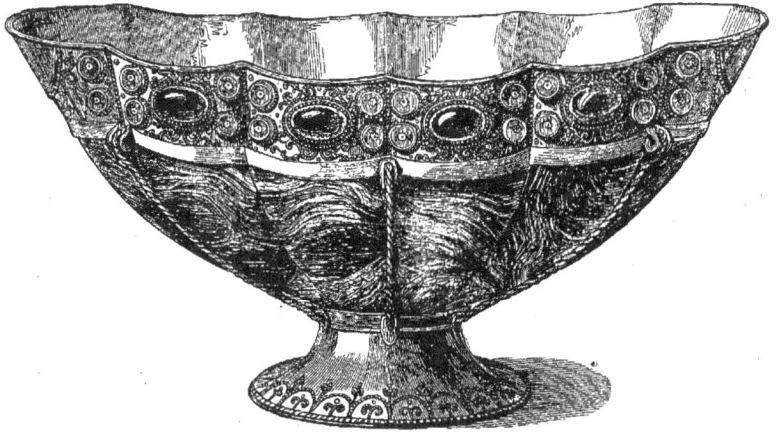

Fig. 93. — Gondole en agate, provenant du trésor de l'abbaye de Saint-Denis. Douzième siècle. Bibliothèque nationale de Paris, cabinet des Antiques.

avait décrit les procédés; notamment la riche monture d'une coupe en agate orientale, qui portait le nom de Suger, et que l'on croit lui avoir servi de calice pour dire la messe, et la monture d'un vase antique de sardonyx, connu sous le nom de *coupe des Ptolémées*, que Charles le Simple avait donnée à l'abbaye. Apportés au Cabinet des médailles en 1793, la monture de la coupe des Ptolémées et le calice de Suger y restèrent jusqu'à ce qu'ils eurent été volés, en 1804.

Parmi les pièces de cette époque qui subsistent encore, et qu'il est en quelque sorte permis à chacun de visiter, nous pouvons signaler, avec M. Labarte, outre la « grande couronne de lumières », suspendue sous la coupole dans la cathédrale d'Aix-la-Chapelle, et la magnifique châsse dans

ORFÉVRERIE.

laquelle Frédéric Ier recueillit les ossements de Charlemagne; au musée du Louvre, un vase en cristal de roche monté en or et enrichi de pierreries, donné à Louis VII par sa femme Éléonore; au musée de Cluny, des candélabres;

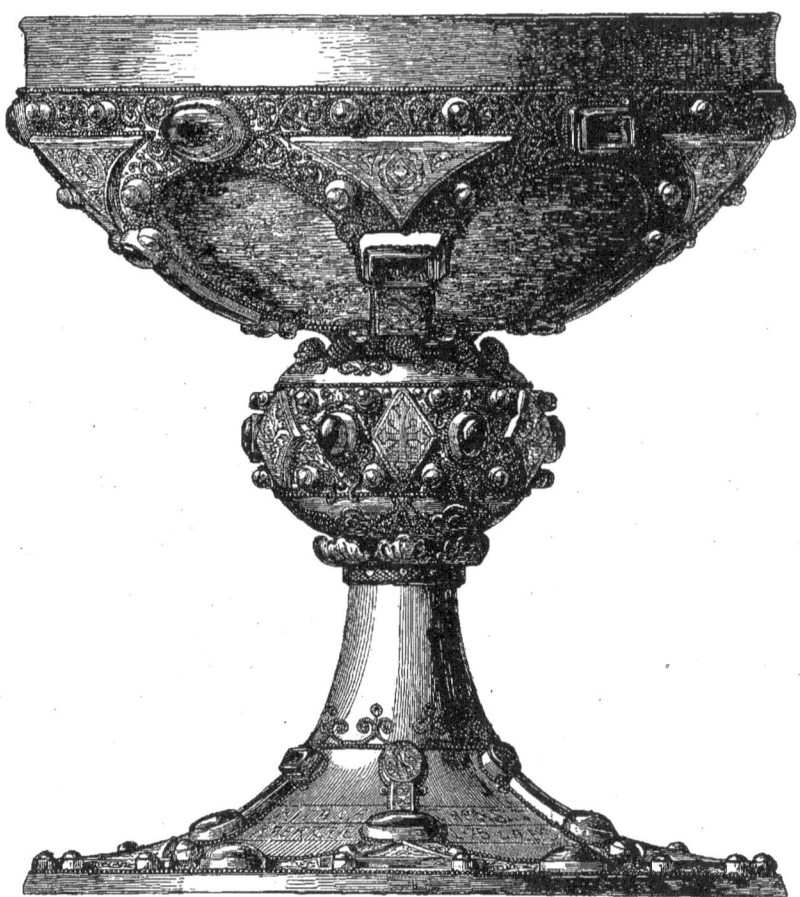

Fig. 94. — Calice dit de saint Remy. Douzième siècle. Trésor de la cathédrale de Reims.

à la Bibliothèque nationale de Paris, la couverture d'un manuscrit latin portant le n° 622; une coupe en agate onyx (fig. 93), bordée d'une ceinture de pierres fines se détachant sur un fond de filigrane, et le beau calice d'or de saint Remy (fig. 94), qui, après avoir figuré dans le Cabinet des antiques, a été rendu, en 1861, au trésor de Notre-Dame de Reims.

Des formes sévères, un style noble, distinguent les œuvres d'orfévrerie des onzième et douzième siècles, et pour principaux éléments de décoration accessoire on y voit le plus souvent figurer les perles, les pierres fines et les émaux dits *cloisonnés,* qui ne sont autre chose, d'après la description minutieuse de Théophile, que des espèces de délicates mosaïques dont des lames d'or séparent les segments diversement colorés.

Au temps de saint Louis, époque de vive et généreuse pitié, il y eut (assertion qui pourra paraître hasardeuse, après ce que nous avons dit du zèle des siècles antérieurs) une singulière recrudescence dans le nombre et la richesse des dons et offrandes de pièces d'orfévrerie aux églises. Ce fut alors qu'on vit, par exemple, Bonnard, orfévre parisien, assisté des meilleurs ouvriers, passer deux années à fabriquer la châsse de sainte Geneviève, à laquelle il employa cent quatre-vingt-treize marcs d'argent et sept marcs et demi d'or (le marc valait huit onces); cette châsse, installée en 1212, était en forme de petite église, avec des statuettes et des bas-reliefs rehaussés de pierreries; elle fut portée en 1793 à la Monnaie; mais la dépouille n'en produisit que 23,830 livres. Un demi-siècle auparavant, les plus célèbres orfévres allemands travaillèrent pendant dix-sept ans à la fameuse châsse en argent doré, dite *des grandes reliques,* que possède encore la cathédrale d'Aix-la-Chapelle, et qui fut fabriquée à l'aide des dons déposés par les fidèles pendant cet espace de temps dans le tronc du parvis : un édit de l'empereur Fréderic Barberousse ayant appliqué toutes les offrandes à cette destination, « tant que la châsse ne serait pas achevée ».

D'ailleurs, cette époque, qui peut être considérée comme marquant l'apogée de l'orfévrerie religieuse, est en même temps celle où une importante transition va s'opérer, qui introduira dans la vie civile ce même luxe depuis longtemps dévolu aux seuls usages du culte. Mais avant d'aborder cette phase nouvelle nous devons mentionner, non même sans grand honneur, l'orfévrerie émaillée de Limoges, qui jouit pendant plusieurs siècles d'une très-grande célébrité. Limoges s'était fait dès la période mérovingienne une réputation pour ses travaux d'orfévrerie. Saint Éloi, le grand orfévre des rois mérovingiens (fig. 95), était originaire de cette contrée, et il travaillait chez Albon, orfévre et monétaire de Limoges, quand son habileté lui valut d'être appelé à la cour de Clotaire II. Or la vieille colonie romaine avait

conservé sa spécialité industrielle, et pendant le moyen âge elle se fit surtout remarquer par la production d'ouvrages d'un caractère particulier, qui déjà

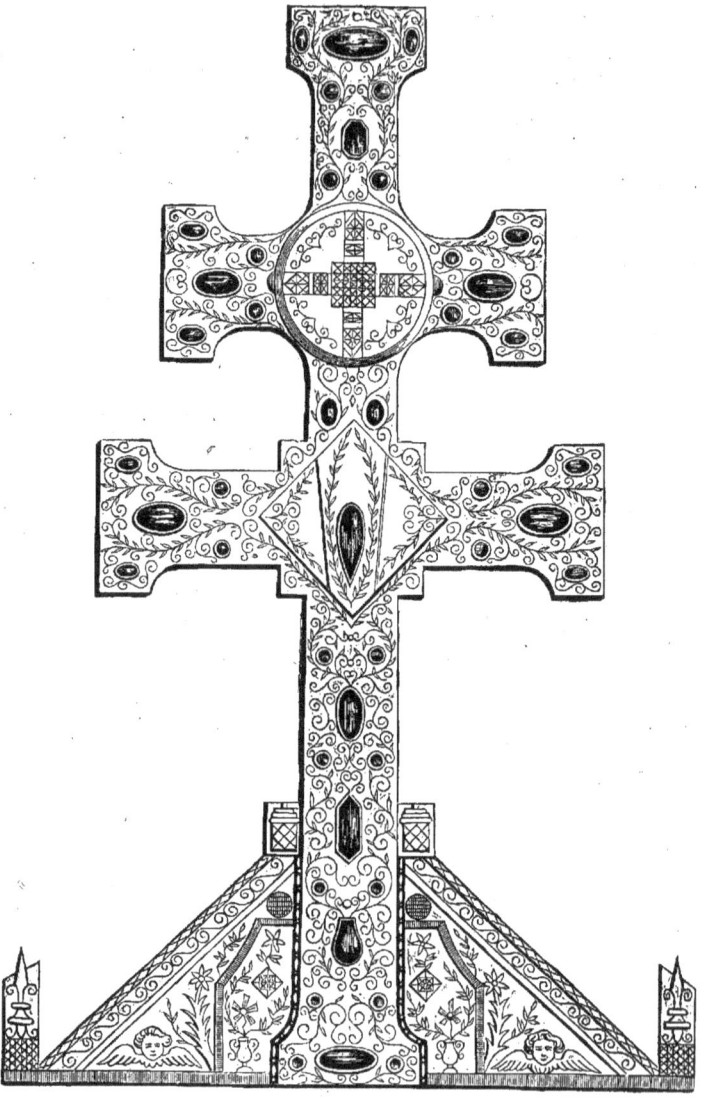

Fig. 95. — Croix d'autel, attribuée à saint Éloi.

se seraient fabriqués chez elle dès avant le troisième siècle, s'il en faut juger d'après un passage de Philostrate, écrivain grec de cette époque.

Cette orfévrerie constitue un genre mixte, en cela que le cuivre est la matière servant de *fond d'œuvre*, et en cela aussi que ses principaux effets sont dus non moins à la science de l'émailleur qu'au talent de l'ouvrier sur métal. Les procédés de fabrication en étaient fort simples, à décrire, s'entend, car l'exécution ne pouvait être que d'une longueur et d'une minutie extrêmes.

« Après avoir dressé et poli une plaque de cuivre, » dit M. Labarte, à qui nous empruntons textuellement cette description, « l'artiste y indiquait
« toutes les parties qui devaient affluer à la surface du métal, pour rendre
« les traits du dessin ou de la figure qu'il voulait représenter; puis, avec des
« burins et des échoppes, il fouillait profondément dans le métal tout l'espace
« que les divers métaux devaient recouvrir. Dans les fonds ainsi *champlevés*
« (terme parfois adopté pour désigner la fabrication même de ces ouvrages),
« il introduisait la matière vitrifiable, dont il opérait ensuite la fusion dans le
« fourneau. Lorsque la pièce émaillée était refroidie, il la polissait par divers
« moyens, de manière à faire paraître à la surface de l'émail tous les traits
« du dessin rendus par le cuivre. La dorure était ensuite appliquée sur les
« parties du métal ainsi réservées. Jusqu'au douzième siècle, les traits du
« dessin affleuraient seuls le plus ordinairement à la surface de l'émail, et les
« carnations, comme les vêtements, étaient produites par des émaux colorés.
« Au treizième siècle, l'émail ne servait plus qu'à colorer les fonds. Les figures
« étaient réservées en entier sur la plaque de cuivre, et les traits du dessin
« exprimés alors par une fine gravure sur le métal. »

Entre les émaux cloisonnés et les émaux *champlevés*, la différence n'est autre, on le voit, que celle du mode de disposition première des compartiments destinés à recevoir les diverses compositions vitrifiables. Ces deux genres d'ouvrages analogues eurent, toute influence de mode mise en compte, une vogue à peu près égale; mais encore le premier rang paraîtrait-il appartenir à l'orfévrerie de Limoges, qui, au temps où se manifesta le besoin des reliquaires particuliers et des offrandes collectives aux églises, eut sur l'autre orfévrerie l'avantage d'être d'un prix beaucoup moins élevé, et par conséquent plus accessible à toutes les classes (fig. 96). Il n'est guère aujourd'hui de musée ni même de collection privée qui ne contienne quelque échantillon de l'ancienne industrie limousine.

Avec le quatorzième siècle le luxe de l'orfévrerie cesse d'avoir pour but exclusif la décoration ou l'enrichissement des basiliques; il prend tout à coup un tel développement dans les sphères laïques, que, voulant ou feignant de vouloir le rappeler dans l'unique voie où il s'était tenu jusqu'alors, le roi Jean, par une ordonnance de 1356, défend aux orfévres « d'*ouvrer* (fabri-

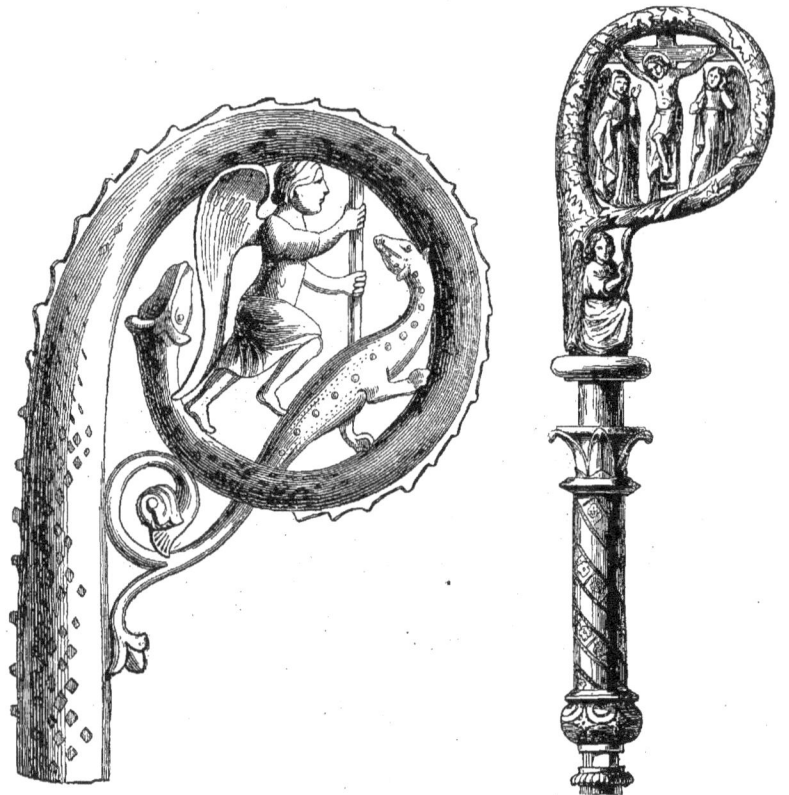

Fig. 96. — Crosse d'abbé émaillée, travail de Limoges. Treizième siècle.

Fig. 97. — Crosse d'évêque, qui paraît être de travail italien, quatorzième siècle. Cathédrale de Metz.

« quer) vaisselle, *vaisseaux* (vases) ou joyaux d'argent, de plus d'un marc « d'or ni d'argent, *sinon pour les églises.* »

Mais on peut faire des ordonnances pour avoir l'avantage de ne pas les suivre, et bénéficier particulièrement de cette exception. Ce fut, paraît-il, ce qui arriva alors; car dans l'inventaire du trésor de Charles V, fils et succes-

seur du roi qui avait signé la loi somptuaire de 1356, la valeur des diverses pièces d'orfévrerie n'est pas estimée à moins de *dix-neuf millions*. Ce document, où la plupart des objets sont mentionnés avec de minutieux détails, suffirait pour composer à lui seul un véritable tableau historique de l'état de

Fig. 98. — Camée antique, monture du temps de Charles V. Bibl. nat. de Paris, cabinet des Antiques.

l'orfévrerie à cette époque, et il peut en tout cas donner une haute idée du mouvement artistique qui s'était fait en ce sens, et du luxe que cette industrie devait servir.

Nous avons, en nous occupant de l'ameublement civil, indiqué les noms et l'usage des diverses pièces qui figuraient sur les tables ou les dressoirs :

nefs, aiguières, fontaines, hanaps, etc.; nous avons rappelé les nombreuses et capricieuses formes que prenaient ces objets : fleurs, animaux, statues grotesques; nous n'avons donc pas à revenir sur ce point, mais nous ne devons pas oublier les joyaux de toutes espèces, *enseignes* ou ornements de coiffure, écussons, agrafes, chaînes et colliers, camées antiques (fig. 98), qui figuraient dans le trésor du roi de France.

En traitant de l'ameublement religieux, nous avons en outre fait observer que, tout en se consacrant aux parures profanes, l'orfévrerie n'avait pas moins continué de faire merveille dans la production des objets du culte, et ce serait nous répéter qu'appuyer cette assertion de nouveaux exemples.

Mais, ces deux questions écartées, laissons un poëte du temps en soulever une troisième, qui mérite de prendre ici sa place. Eustache Deschamps, mort en 1422, écuyer huissier d'armes de Charles V et de Charles VI, énumère les bijoux ou joyaux à la possession desquels prétendaient les nobles dames du temps. Il faut, dit-il,

> Aux matrones
> Nobles palais et riches trones,
> Et à celles qui se marient
> Qui moult tôt (bientôt) leurs pensers varient,
> Elles veulent tenir d'usaige...
> Vestements d'or, de draps de soye,
> Couronne, chapel et courroye
> De fin or, espingle d'argent...
> Puis couvrechiefs à or batus,
> A pierres et perles dessus...
> Encor vois-je que leurs maris,
> Quand ils reviennent de Paris,
> De Reims, de Rouen et de Troyes,
> Leur rapportent gants et courroyes...
> Tasses d'argent ou gobelets...
> Avec bourse de pierreries,
> Coulteaux à imagineries...
> Espingliers (étuis) taillés à émaux.

Elles veulent encore, elles disent qu'on doit leur donner :

> Pigne (peigne) et miroir d'ivoire...
> ... Et l'estui qui soit noble et gent (riche et beau),

> Pendu à chaînes d'argent;
> Heures (livre de piété) met ault de Notre-Dame,
> Qui soient de soutil (délicat) ouvraige,
> D'or et d'azur, riches et cointes (jolies),
> Bien ordonnées et bien pointes (peintes),
> De fin drap d'or très-bien couvertes,
> Et quand elles seront ouvertes,
> Deux fermaux (agrafes) d'or qui fermeront.

On voit que, composé d'après ce programme, l'écrin d'une princesse ou d'une puissante châtelaine devait être vraiment splendide. Malheureusement pour nous, les spécimens de ces parures des femmes du quatorzième et du quinzième siècle sont encore plus rares dans les collections que les pièces de grosse orfévrerie, et l'on est à peu près réduit à s'en figurer l'aspect et la richesse d'après les mentions des inventaires, cette grande source de renseignements pour les temps dont les monuments ont disparu.

C'est là qu'on voit se déployer le luxe des *fermails*, ou agrafes de manteau et de chape, et qui s'appellent aussi *pectoraux*, parce qu'ils tiennent le vêtement croisé sur la poitrine; des ceintures, des *chapels* (coiffures), des reliquaires portatifs et autres « petits joyaux *pendants et à pendre* », dont nous avons renouvelé l'usage sous le nom de *breloques,* et qui représentent toutes sortes de sujets plus ou moins bizarres. On trouve, par exemple, des fermaux d'or où il y a un paon, une fleur de lis, deux mains qui « s'entretiennent ». Celui-ci est chargé de six saphirs, soixante perles et autres grosses pierreries; celui-là, de dix-huit *ballaiz* (rubis) et quatre émeraudes. A une ceinture de Charles V, laquelle est faite « de soie ardant, gar- « nie de huit ferrures d'or », pendent « ung coutel, une *forcettes* (ciseaux) et « un *canivet* (canif) » garni d'or; les breloques (joyaux pendants) représentent, soit « un homme chevauchant, un coq qui tient un miroir en façon de « trefle », soit « un cerf de perles qui a les cornes d'esmail », ou encore un homme monté sur un serpent qui a deux têtes et qui « joue du cor sarrazinois » (trompette d'origine sarrasine). Enfin, notons que pour les reliquaires on suit une mode depuis longtemps établie, et qui consiste à les former d'une statuette représentant le saint (fig. 99), ou d'un sujet dont son image fait partie, et à laquelle sont attachées par une chaînette les reliques incrustées dans quelque petit tabernacle d'or ou d'argent précieusement travaillé.

Mais voici que s'ouvre le quinzième siècle, et avec lui une période des plus tumultueuses. La France voit tout à coup se paralyser l'élan d'une industrie

Fig. 99. — Reliquaire en argent doré, surmonté d'une statuette de la Vierge, avec l'enfant Jésus, sous les traits de Jeanne d'Évreux, reine de France. Musée de Cluny.

qui, pour prospérer, a besoin d'un autre état de choses que les sanglantes dissensions civiles et l'envahissement des étrangers. Non-seulement alors les ateliers se ferment, mais encore princes et gentilshommes sont plus d'une fois contraints de faire eux-mêmes main basse sur leurs riches garnitures de table ou sur leurs collections de joyaux, pour soudoyer et armer les hommes de guerre qu'ils commandent, quand ce n'est pas pour payer leur propre rançon.

Fig. 100. — Enseigne du collier des orfévres de Gand. Quinzième siècle.

Pendant ce temps-là, l'orfévrerie fleurit dans un pays voisin, dans les Flandres, tranquillement soumises alors à la puissante maison de Bourgogne, laquelle favorise avec autant de goût que de générosité l'art qui vient de s'introniser dans les principales villes. C'est encore là une époque de magnifiques productions, mais dont il n'est guère resté qu'une ou deux pièces attribuées à Corneille de Bonte, qui travaillait à Gand, et qui passe généralement pour le plus habile orfévre de son temps (fig. 100 et 101).

Quoi qu'il en soit, le style de l'orfévrerie du quinzième siècle continue, comme dans les deux ou trois siècles précédents, à se conformer au style architectural contemporain. Ainsi, la châsse de Saint-Germain des Prés, qui

datait de cette époque, avait la forme d'une petite église ogivale; et quelques pièces qui existent encore à Berlin portent l'empreinte du caractère gothique,

Fig. 101. — Écusson en argent doré, exécuté par Corneille de Bonte, au quinzième siècle.
Musée de l'hôtel de ville de Gand.

qui était celui des édifices d'alors (fig. 102). Mais une influence va se faire sentir, qui ne tardera pas à modifier du tout au tout l'aspect général des produits de l'industrie dont nous nous occupons. Cette transformation devait

être provoquée par l'Italie, au sein de laquelle, malgré des troubles intérieurs et de graves démêlés avec les autres nations, régnait une somptueuse opulence. Gênes, Venise, Florence, Rome, étaient depuis longtemps déjà autant de centres où les beaux-arts luttaient d'essor et d'inspiration. Dans la plupart des riches marchands devenus patriciens de ces fastueuses républiques on trouvait autant de Mécènes, sous le patronage desquels se développaient de grands artistes, que protégeaient à l'envi les papes et les princes. « Du moment, dit M. Labarte, que les Nicolas, les Jean de Pise, les Giotto, « secouant le joug des Byzantins, eurent fait sortir l'art des langueurs de « l'assoupissement, l'orfévrerie ne pouvait plus être recherchée en Italie qu'à « la condition de se tenir à la hauteur des progrès de la sculpture dont elle « était fille... Quand on sait que le grand Donatello, Philippe Brunelleschi, « le hardi constructeur du dôme de Florence; Ghiberti, l'auteur des merveil- « leuses portes du Baptistère, eurent des orfèvres pour premiers maîtres, on « peut juger quels artistes devaient être les orfévres italiens de cette époque. » Le premier en date est le célèbre Jean de Pise, fils de Nicolas, qui, amené à Arezzo en 1286 pour sculpter la table de marbre du maître-autel et un groupe de la Vierge entre saint Grégoire et saint Donato, voulut payer son tribut au goût du temps pour l'orfévrerie, en ornant l'autel de ces fines ciselures en argent, colorées d'émaux, auxquelles on donne le nom d'*émaux translucides* sur relief, et en composant un fermail ou bijou dont il décora la poitrine de la Vierge; ciselures et fermail sont aujourd'hui perdus.

A Jean de Pise succèdent ses élèves, Agostino et Agnolo de Sienne.

En 1316, Andrea d'Ognabene exécutait pour la cathédrale de Pistoie un devant d'autel, qui est venu jusqu'à nous, et auquel devaient succéder des travaux plus importants. Vinrent ensuite Pietro et Paolo d'Arezzo, Ugolino de Sienne, et enfin maître Cione, l'auteur de deux bas-reliefs d'argent qui se voient encore sur l'autel du Baptistère de Florence. Maître Cione, dont l'école fut nombreuse, eut pour élèves principaux Forzone d'Arezzo et Leonardo de Florence, qui travaillèrent aux deux monuments d'orfévrerie les plus considérables que le temps et les déprédations aient respectés : l'autel de Saint-Jacques de Pistoie, et ce même autel du Baptistère, où furent adaptés après coup les bas-reliefs de Cione. Pendant plus de cent cinquante ans, l'ornementation de ces deux autels, dont la description ne sau-

rait donner une idée, fut, si nous pouvons parler ainsi, la lice où se rencontrèrent tous les plus fameux artistes en orfévrerie.

A la fin du quatorzième siècle, Lucca della Robbia, que nous avons vu s'illustrer dans la céramique, puis Brunelleschi, qui fut aussi grand architecte que grand statuaire, sortent des ateliers d'un orfévre. A la même époque brillent Baccioforte et Mazzano de Plaisance, Arditi le Florentin, et Bartoluccio, le maître du fameux sculpteur Ghiberti à qui sont dues ces portes du Baptistère que Michel-Ange disait dignes d'être placées à l'entrée du paradis.

On sait que l'exécution de ces portes fut, en 1400, donnée au concours, et l'on peut dire, à l'honneur de l'orfévrerie, que Ghiberti, se mesurant avec les plus redoutables concurrents, puisque parmi eux figuraient Donatello et Brunelleschi, ne dut peut-être la victoire qu'à ce seul fait, qu'il avait, par habitude prise en quelque sorte, traité son modèle avec toute la délicatesse

Fig. 102. — Châsse du quinzième siècle. Collection du prince Soltykoff.

d'un travail d'orfévrerie. Et il faut ajouter, mais alors à la louange du grand artiste, que, bien qu'appelé par le succès à des œuvres sculpturales d'une importance supérieure, il tint à rester toute sa vie fidèle à sa première profession, et ne crut pas déroger en fabriquant même des bijoux. C'est ainsi, par

exemple, qu'en 1428 il monta en cachet, pour Jean de Médicis, une cornaline qu'on disait venir du trésor de Néron, et qu'il la fit supporter par un dragon ailé sortant d'un massif de feuilles de lierre; en 1429, pour le pape Martin V, un bouton de chape et une mitre, et en 1439, pour le pape Eugène IV, une mitre d'or chargée de cinq livres et demie de pierres précieuses, laquelle représentait, par devant, le Christ entouré d'une foule de petits anges, et par derrière, la Vierge au milieu des quatre Évangélistes.

Pendant les quarante années que dura l'exécution complète des portes du Baptistère, Ghiberti ne cessa, d'ailleurs, de se faire aider par plusieurs orfévres, qui, sous un pareil guide, ne purent manquer de devenir à leur tour des maîtres habiles.

L'énumération serait longue des orfévres qui, par la seule force de leur talent, sous la direction des sculpteurs en renom, devaient pendant deux siècles concourir à la production des merveilles dont les églises d'Italie sont encore peuplées; et ce ne serait, en somme, qu'une monotone énumération, à l'intérêt de laquelle n'ajouteraient guère toutes les descriptions que nous pourrions donner de leurs ouvrages. Nous citerons cependant les plus illustres d'entre eux, par exemple, Andrea Verocchio, dans l'atelier duquel passent le Pérugin et Léonard de Vinci; Domenico Ghirlandajo, ainsi surnommé parce que, étant orfévre, il avait inventé une parure en forme de guirlandes dont s'étaient passionnées les belles Florentines, et qui laissa ensuite le marteau et le burin pour prendre le pinceau; Maso Finiguerra, qui, ayant la réputation du plus habile *nielleur* de son temps, grava une *paix* ou patène, que conserve le Cabinet des bronzes de Florence, et qu'on a reconnue être la planche de la première estampe imprimée, dont la Bibliothèque nationale de Paris possède l'unique épreuve ancienne.

En 1500, naquit Benvenuto Cellini, qui devait être comme l'incarnation du génie de l'orfévrerie, et qui conduisit cet art à l'apogée de sa puissance. « Cellini, citoyen florentin, aujourd'hui sculpteur, » rapporte Vasari, son contemporain, « n'eut point d'égal dans l'orfévrerie, quand il s'y appliqua « dans sa jeunesse, et fut peut-être maintes années sans en avoir, de même « que pour exécuter les petites figures en ronde-bosse et en bas-relief et tous « les ouvrages de cette profession. Il monta si bien les pierres fines, et les « orna de chatons si merveilleux, de figurines si parfaites, et quelquefois si

« originales et d'un goût si capricieux, que l'on ne saurait imaginer rien de
« mieux; on ne peut assez louer les médailles d'or et d'argent qu'il grava,
« étant jeune, avec un soin incroyable. Il fit à Rome, pour le pape Clé-
« ment VII, un bouton de chape, dans lequel il représenta un Père Éternel,
« d'un travail admirable. Il y monta un diamant taillé en pointe, entouré de
« plusieurs petits enfants ciselés en or et avec un rare talent. Clément VII lui
« ayant commandé un calice d'or dont la coupe devait être supportée par les
« Vertus théologales, Benvenuto exécuta cet ouvrage, qui est vraiment sur-
« prenant. De tous les artistes qui de son temps s'essayèrent à graver les
« médailles du pape, aucun ne réussit mieux que lui, comme le savent très-
« bien ceux qui en possèdent ou qui les ont vues. Aussi lui confiait-on les
« coins de la monnaie de Rome, et jamais plus belles pièces ne furent frap-
« pées. Après la mort de Clément VII, Benvenuto retourna à Florence, où
« il grava la tête du duc Alexandre sur les coins de la monnaie, qui sont
« d'une telle beauté, que l'on en conserve aujourd'hui plusieurs empreintes
« comme de précieuses médailles antiques, et c'est à bon droit, car Benve-
« nuto s'y surpassa lui-même. Enfin il s'adonna à la sculpture et à l'art
« de fondre les statues. Il exécuta en France, où il fut au service du roi
« François Ier, quantité d'ouvrages en bronze, en argent et en or. De retour
« dans sa patrie, il travailla pour le duc Cosme de Médicis, qui lui commanda
« d'abord plusieurs pièces d'orfévrerie et ensuite quelques sculptures. »

Ainsi, Benvenuto est à la fois orfévre (fig. 103), graveur de médailles et statuaire, et dans ces trois branches de l'art il excelle, comme l'attestent celles de ses œuvres qui ont survécu. Malheureusement encore la plupart de ses travaux d'orfévrerie ont été détruits, ou sont confondus aujourd'hui avec ceux de ses contemporains (fig. 104 et 105), sur le goût italien desquels son génie original avait puissamment influé. En France il ne reste de lui qu'une magnifique salière qu'il exécuta pour François Ier; à Florence on a conservé la monture d'une coupe en lapis-lazuli, offrant trois ancres en or émaillé, rehaussées de diamant, ainsi que le couvercle en or émaillé d'une autre coupe, en cristal de roche. Mais, outre le buste en bronze de Cosme Ier, on peut encore admirer, en même temps que le groupe de *Persée et Méduse*, qui appartient à la grande sculpture, la réduction ou plutôt le modèle de ce groupe, qui par sa dimension touche à l'orfévrerie, et le piédestal de bronze,

orné de statuettes, sur lequel Persée est posé, ouvrages qui font voir ce dont Cellini était capable comme orfèvre. Puis, répétons-le, l'influence qu'il exerça sur ses contemporains fut immense, aussi bien à Florence qu'à Rome, aussi bien en France qu'en Allemagne, et son œuvre tout entière aurait pu disparaître qu'il n'en resterait pas moins justement célèbre pour avoir dominé son époque, en imprimant à l'art qu'il professait un mouvement aussi fécond qu'audacieux.

D'ailleurs, à l'exemple du moine Théophile, son prédécesseur du douzième siècle, Benvenuto Cellini, après avoir donné l'exemple pratique, voulut que les théories qu'il avait trouvées en usage et celles qui étaient dues à son esprit d'initiative fussent conservées à la postérité. Un traité (*Trattato intorno alle otto principali arti dell' Orificeria*), dans lequel il décrivit et enseigna tous les meilleurs procédés pour travailler l'or, est resté comme un des plus précieux ouvrages sur la matière, et de nos jours encore les orfèvres qui veulent remonter aux véritables sources de leur art ne se font pas faute de le consulter.

Le style artistique du célèbre orfèvre florentin est celui d'une époque où, par un retour passionné vers l'antiquité, on avait introduit partout, jusque dans les sanctuaires chrétiens, l'élément mythologique. Le caractère, que nous pourrions appeler autochthone, du pieux et sévère moyen âge, cesse de présider à l'enfantement des œuvres plastiques, dont les modèles sont choisis parmi les grands restes de la Grèce et de Rome idolâtres. L'art, que la religion du Christ avait réveillé et maintenu, est tout à coup redevenu païen, et Cellini se montre un des fervents des vieux temples relevés en l'honneur des dieux et des déesses du paganisme; c'est-à-dire que sous son impulsion et à son exemple la phalange d'artistes, dont il est en quelque sorte le chef, ne put manquer d'aller loin dans la voie nouvelle où il avait marché l'un des premiers.

Quand Cellini vint en France, il trouva, c'est lui-même qui l'atteste dans son livre, qu'on y travaillait « plus que partout ailleurs en *grosserie* » (la grosserie comprenait l'orfévrerie d'église, la vaisselle de table et les figures d'argent), « et que les travaux qu'on y exécutait au marteau avait atteint « un degré de perfection qu'on ne rencontrait dans aucun autre pays ».

L'inventaire de la vaisselle et des bijoux d'Henri II, parmi lesquels il y en

avait beaucoup de Benvenuto Cellini, cet inventaire, dressé à Fontainebleau en 1560, nous montre qu'après le départ de l'artiste florentin les orfèvres français étaient restés dignes de cet éloge; et pour avoir une idée de ce qu'ils savaient faire sous Charles IX il suffit de rappeler la description,

Fig. 103. — Pendeloque, d'après un modèle de Benvenuto Cellini, seizième siècle.
Bibl. nat. de Paris, cabinet des Antiques.

conservée dans les archives de Paris, d'une pièce d'orfèvrerie que la Ville fit exécuter pour l'offrir en présent au roi, lors de son entrée dans sa capitale, en 1571.

« C'était, » dit ce document, dont nous rajeunissons quelque peu l'ortho-

graphe, « un grand piédestal, soutenu par quatre dauphins, sur lequel était
« assise Cybèle, mère des dieux, représentant la mère du roi, accompagnée
« des dieux Neptune et Pluton, et de la déesse Junon, sous les traits de
« Messeigneurs frères et Madame sœur du roi. Cette Cybèle regardait un
« Jupiter, représentant notre roi, élevé sur deux colonnes, l'une d'or et
« l'autre d'argent, avec l'inscription de sa devise : « *Pietate et Justitia* »,
« sur lequel était une grande couronne impériale, soutenue d'un côté par le
« bec d'un aigle posé sur la croupe d'un cheval sur lequel il était monté, et

Fig. 104. — Coupe en lapis-lazuli montée en or, enrichie de rubis et d'une figurine en or émaillé. Travail italien du seizième siècle.

Fig. 105. — Burette en cristal de roche, montée en argent doré et émaillé. Travail italien du seizième siècle.

« de l'autre côté, du sceptre qu'il tenait, et par cela étant comme déifié.
« Aux quatre coins du piédestal étaient les figures de quatre rois ses prédé-
« cesseurs, tous portant le nom de Charles, à savoir : Charles le Grand,
« Charles V, Charles VII, Charles VIII, lesquels, de leur temps, sont
« venus à bout de leurs entreprises, et leurs règnes ont été heureux, comme
« nous espérons qu'il adviendra de notre roi. Dans la frise de ce piédestal
« étaient les batailles et victoires, grandes et petites, par lui obtenues; le
« tout, fait de fin argent, doré d'or de ducat, ciselé, buriné et conduit d'une
« telle *manufacture,* que la façon surpassait l'étoffe. »

Cette pièce extraordinaire était l'œuvre de Jean Regnard, orfévre parisien;

et l'époque où se produisaient de telles œuvres fut justement celle où les guerres de religion allaient causer l'anéantissement d'un grand nombre de chefs-d'œuvre de l'orfévrerie ancienne et moderne. Les huguenots, nouveaux iconoclastes, brisaient et fondaient sans pitié, partout où ils triomphaient, les vases sacrés, les châsses, les reliquaires. C'est alors que furent perdus les plus précieux monuments *orfévrés* des temps de saint Éloi, de Charlemagne, de Suger et de saint Louis.

Dans le même temps, l'Allemagne, sur laquelle l'influence de l'école italienne s'était moins immédiatement fait sentir, mais qui ne devait pas échapper à ce courant, l'Allemagne avait aussi, notamment à Nuremberg et à Augsbourg, d'excellents ateliers d'orfévrerie, qui répandaient dans l'Empire, et même à l'étranger, de remarquables ouvrages. Une nouvelle carrière s'ouvrit pour les orfévres allemands quand les ébénistes de leur pays eurent imaginé ces *cabinets* dont nous avons dit quelques mots ailleurs (voyez Ameublement), et dans la complexe décoration desquels figuraient des statuettes, des bas-reliefs d'argent, des incrustations d'or et de pierreries.

Les *trésors* et les musées d'Allemagne ont pu conserver beaucoup de riches pièces de cette époque; mais une des plus précieuses collections en ce genre est celle qui existe à Berlin, où, dans le but de suppléer aux originaux en argent, qui ont été fondus, on a réuni une grande quantité de beaux bas-reliefs en plomb et plusieurs vases en étain, épreuves de pièces d'orfévrerie qu'on suppose être des seizième et dix-septième siècles. Et à ce propos faisons remarquer que le prix considérable de la matière, joint aux ordonnances prohibitives du luxe, n'ayant pas toujours permis aux riches bourgeois de posséder des vases d'or et d'argent, il arriva plus d'une fois aux orfévres de fabriquer de la vaisselle d'étain, à laquelle ils donnèrent même tant de soins, que ces vases passèrent des dressoirs des bourgeois sur ceux des princes. L'inventaire du comte d'Angoulême, père de François Ier, fait mention d'une vaisselle artistique d'étain considérable. Plusieurs orfévres même se consacrèrent exclusivement à ce genre, et aujourd'hui les étains de François Briot, qui florissait sous Henri II, sont regardés comme les pièces les plus parfaites de l'orfévrerie du seizième siècle.

Quoi qu'il en soit, on peut dire qu'après Cellini, et jusqu'au règne de

Louis XIV, l'orfévrerie ne fait que suivre fidèlement les traces du maître italien. Placé haut par l'essor de la renaissance, cet art réussit à se maintenir à ce niveau élevé, sans que toutefois aucune individualité marquante se révèle, jusqu'à ce que, dans un siècle non moins illustre que le seizième, de nouveaux maîtres se montrent pour lui donner un surcroît d'éclat et de magnificence. Ceux-ci se nomment Ballin, Delaunay, Julien Defontaine, Labarre, Vincent Petit, Roussel; ils sont les orfèvres, les joailliers de Louis XIV, qui les tient à gages, qui les loge dans son Louvre; c'est pour ce prince qu'ils produisent tout un ensemble imposant d'œuvres admirables, dont Le Brun

Fig. 106. — Cassolette en or ciselé. Travail français du dix-septième siècle.

fournit souvent les dessins, et qui sous cette inspiration toute française quittent les formes gracieuses, mais un peu *fluettes,* de la renaissance, et prennent un caractère plus abondant et plus grandiose. Alors, et pour un instant, toutes les pièces de l'ameublement royal sortent des mains de l'orfévre. Mais encore une fois, hélas! la plupart de ces merveilles doivent disparaître, comme ont fait tant d'autres; le monarque même qui les a fait exécuter les envoie aux creusets de la Monnaie quand, la guerre ayant vidé les coffres publics, il se voit obligé, au moins pour l'exemple, de faire le sacrifice de sa vaisselle d'argent et de « se mettre en faïence ».

Arrivé au terme de cette esquisse historique de l'orfévrerie en général, nous croyons qu'il ne sera pas hors de propos d'y adjoindre un rapide tableau de l'histoire plus spéciale des orfèvres français, dont la puissante cor-

SURTOUT DE TABLE SERVANT DE DRAGEOIR

En cuivre émaillé et doré. — Travail allemand de la fin du seizième siècle
(Musée des Antiques de la Porte de Hall, à Bruxelles)

poration peut être considérée non-seulement comme la plus ancienne, mais aussi comme le modèle de toutes celles qui se formèrent chez nous au moyen âge. Mais auparavant, et puisque nous avons déjà rappelé la part exceptionnelle prise par l'orfévrerie de Limoges au mouvement industriel de cette époque, nous ne saurions passer outre sans signaler un autre genre de travaux, qui, pour dériver des plus anciens, ne donnèrent pas moins et à juste titre une sorte de nouveau lustre à la vieille cité où avaient brillé les premiers orfèvres de la France.

« Vers la fin du quatorzième siècle, dit M. Labarte, le goût pour les ma-
« tières d'or et d'argent ayant fait abandonner l'orfévrerie de cuivre émaillé,
« les émailleurs limousins s'efforcèrent de trouver un nouveau mode d'ap-
« plication de l'émail à la reproduction des sujets graphiques. Leurs recher-
« ches les conduisirent à n'avoir plus besoin du ciseleur pour exprimer les
« contours du dessin; le métal fut entièrement caché sous l'émail, qui,
« étendu par le pinceau, rendit tout à la fois le trait et le coloris. Les pre-
« miers essais de cette nouvelle peinture sur cuivre furent nécessairement fort
« imparfaits; mais les procédés s'améliorèrent peu à peu, et enfin, vers 1540,
« ils avaient atteint à la perfection. Jusqu'à cette même époque les émaux de
« Limoges furent presque exclusivement consacrés à la reproduction de sujets
« de piété dont l'école allemande fournissait les modèles; mais l'arrivée des
« artistes italiens à la cour de François Ier, et la publication des gravures des
« œuvres de Raphaël et autres grands maîtres de l'Italie, donnèrent une
« nouvelle direction à l'école de Limoges, qui adopta le style de l'école
« italienne. Le Rosso et le Primatice peignirent des cartons pour les
« émailleurs limousins, et alors ceux-ci, qui n'avaient encore travaillé
« qu'à exécuter des plaques destinées à être enchâssées dans des diptyques,
« sur des coffrets, créèrent une orfévrerie d'une nouvelle espèce. Des bas-
« sins, des aiguières, des coupes, des salières, des vases et des ustensiles
« de toutes sortes, fabriqués avec de légères feuilles de cuivre dans les
« formes les plus élégantes, se revêtirent de leurs riches et brillantes pein-
« tures. »

En première ligne des artistes qui ont illustré cette charmante orfévrerie il faut placer Léonard, peintre de François Ier, qui fut le premier directeur de la manufacture royale d'émaux fondée à Limoges par ce roi. Viennent

ensuite Pierre Raymond (fig. 107 à 110), dont on a des ouvrages datés de 1534 à 1578, les Penicaud, Courteys, Martial Raymond, Mercier, et Jean Limousin, qui était émailleur en titre d'Anne d'Autriche.

Notons qu'à la fin du seizième siècle Venise, imitant sans doute Limoges, fabriquait, elle aussi, des pièces d'orfèvrerie en cuivre émaillé, et revenons à nos orfèvres nationaux.

Leur célèbre corporation pourrait, sans trop de peine, retrouver ses traces dans la Gaule dès l'époque de l'occupation romaine; mais elle n'a pas besoin

Fig. 107 et 108. — Côtés d'une salière émaillée à six pans, représentant les travaux d'Hercule, exécutée à Limoges, pour François Ier, par Pierre Raymond. Seizième siècle.

de faire remonter son origine au-delà de saint Éloi, qui est encore son patron, après avoir été son fondateur ou son protecteur. Éloi, devenu premier ministre de Dagobert Ier, grâce d'ailleurs à son mérite d'orfèvre, qui l'avait fait distinguer entre tous, Éloi, tout honoré qu'il était de l'amitié royale, n'en continua pas moins à travailler dans sa forge, comme un simple artisan. « Il faisait pour le roi, » dit la chronique, « un grand nombre de vases « d'or enrichis de pierres précieuses, et il travaillait sans se lasser, étant assis « et ayant à ses côtés son serviteur Thillon, d'origine saxonne, qui suivait « les leçons de son maître. »

Ce passage paraît indiquer que déjà l'orfèvrerie était organisée en corps d'état et qu'elle devait comprendre trois degrés d'artisans : les maîtres, les

compagnons et les apprentis. Il semble évident en outre que saint Éloi avait fondé parmi les orfévres deux corporations distinctes, l'une pour l'orfévrerie laïque, l'autre pour l'orfévrerie religieuse, afin que les objets consacrés au culte ne fussent pas fabriqués par les mêmes mains qui exécutaient ceux qu'on destinait aux usages profanes et aux pompes mondaines. Le centre de l'orfévrerie laïque à Paris fut d'abord la Cité, auprès de la demeure même

Fig. 109. — Fond intérieur de la salière exécutée à Limoges, avec le portrait de François I^{er}.

de saint Éloi, qu'on appela longtemps *maison au fevre*, et autour du monastère de Saint-Martial. La juridiction de ce monastère renfermait l'espace compris entre les rues de la Barillerie, de la Calandre, aux Fèves et de la Vieille-Draperie, sous la dénomination de *Ceinture Saint-Éloi*. Un violent incendie détruisit tout le quartier des orfévres, à l'exception du monastère, et les orfévres laïques allèrent s'établir en colonie, toujours sous les auspices de leur saint patron, à l'ombre de l'église de Saint-Paul des Champs, qu'il avait fait construire sur la rive droite de la Seine. L'agrégation des forges et des boutiques de ces artisans ne tarda pas à former une espèce de

faubourg, qui prit le nom de *Clôture* ou *Culture Saint-Éloi*. Plus tard, une partie des orfévres revinrent dans la Cité; mais ils s'arrêtèrent sur le Grand-Pont, et ne rentrèrent pas dans les rues où les savetiers s'étaient installés à leur place. D'ailleurs, le monastère de Saint-Martial était devenu, sous le gouvernement de sa première abbesse, sainte Aure, une succursale de l'école d'orfévrerie que le *seigneur Éloi* avait créée, en 631, dans l'abbaye de Solignac, aux environs de Limoges. Cette abbaye, dont le premier

Fig. 110. — Aiguière, en émail de Limoges, par Pierre Raymond. Seizième siècle.

abbé, Thillon ou Théau, élève ou, selon l'expression de la chronique, serviteur de saint Éloi, fut aussi un habile orfévre, conserva pendant plusieurs siècles les traditions de son fondateur, et fournit non-seulement des modèles, mais encore d'adroits ouvriers à tous les ateliers monastiques de la chrétienté, qui faisaient exclusivement pour les églises de l'orfévrerie géminée et émaillée.

Cependant, les orfévres laïques de Paris continuaient à se maintenir en corporation, et leurs priviléges, qu'ils attribuaient à la faveur spéciale de Dagobert et de saint Éloi, furent reconnus, dit-on, en 768, par une charte royale, et confirmés, en 846, dans un capitulaire de Charles le Chauve. Ces orfévres ne travaillaient l'or et l'argent que pour les rois et les grands, que n'atteignait pas la sévérité des lois somptuaires. Le *Dictionnaire* de Jean de

Garlande nous apprend qu'au onzième siècle il y avait à Paris quatre espèces d'ouvriers en orfévrerie : les monétaires (*nummularii*), les fermailleurs (*firmacularii*), les fabricants de vases à boire (*cipharii*), et les orfévres proprement dits (*aurifabri*, travailleurs d'or). Ces derniers avaient leurs *ouvroirs* (ateliers) et *fenestres* (étalages) sur le pont au Change, en concurrence avec les changeurs, la plupart Lombards ou Italiens. Dès cette

Fig. 111. — Intérieur de l'atelier d'Étienne Delaulne, célèbre orfévre de Paris au seizième siècle, dessiné et gravé par lui-même.

époque avait commencé entre ces deux corps d'état une rivalité qui ne cessa de les diviser qu'à la décadence complète des changeurs (fig. 111).

Lorsque Étienne Boileau, prévôt de Paris sous Louis IX, obéissant aux vues législatives du roi, rédigea son fameux *Livre des métiers* pour constituer sur des bases fixes l'existence des corporations, il n'eut guère qu'à transcrire les statuts des orfévres à peu près tels que les avait institués saint Éloi, avec les modifications résultant du nouvel ordre de choses. Aux termes des statuts rédigés par saint Louis, les orfévres de Paris étaient exempts du guet et de toutes autres redevances féodales ; ils élisaient tous les trois ans deux

ou trois *anciens* « pour la garde du métier », et ces anciens exerçaient une police permanente sur les ouvrages de leurs confrères et sur la qualité des matières d'or et d'argent que ceux-ci employaient. Un apprenti n'était reçu maître qu'après dix années d'apprentissage, et tout maître ne pouvait avoir chez lui qu'un apprenti, outre ceux qui étaient de sa famille. La corporation, en tant que confrérie pour les œuvres de charité ou pour les dévotions, avait un sceau (fig. 116) qui la plaçait sous le vocable de saint Éloi, mais, en tant qu'association industrielle, elle apposait sur les objets fabriqués un

Fig. 112. — Marque de Lyon.

Fig. 113. — Marque de Chartres.

Fig 114. — Marque de Melun.

Fig. 115. — Marque d'Orléans.

Fig. 116. — Sceau ancien de la corporation des orfévres de Paris.

seing, ou poinçon, qui répondait de la valeur du métal. La corporation ne tarda pas à obtenir de Philippe de Valois des armoiries (fig. 117), qui lui attribuaient une sorte de noblesse professionnelle, et acquit, par la protection marquée de ce roi, une prépondérance qu'elle ne réussit pas cependant à conserver dans l'assemblée des six corps de marchands; car, bien qu'elle réclamât le premier rang à cause de son ancienneté, elle fut forcée, malgré la supériorité incontestable de ses travaux, de se contenter du second et même de descendre au troisième.

Les orfévres, lors de la rédaction du code des métiers par Étienne Boileau, s'étaient déjà séparés, volontairement ou malgré eux, de plusieurs industries qui avaient longtemps figuré à la suite de la leur : les *cristalliers* ou lapidaires, les batteurs d'or ou d'argent, les *brodeurs en orfroi*, les *patenôtriers* en pierres précieuses, vivaient sous leur propre dépendance; les *monétaires* restaient sous la main du roi et de sa Cour des monnaies; les

hanapiers, les *fermailleurs*, les potiers d'étain, les boîtiers, les *grossiers*, et d'autres artisans qui travaillaient les métaux communs, n'eurent plus à Paris aucun rapport avec les orfévres. Mais dans les provinces, dans les villes où quelques maîtres d'un métier ne suffisaient pas à composer une communauté ou confrérie ayant ses chefs et sa police particulière, force était bien de réunir sous la même bannière les métiers qui avaient le plus d'analogie entre eux, sinon le moins de répugnance. Voilà comment, dans cer-

Fig. 117. — Armes de la corporation des orfévres de Paris, avec cette devise :
Vases sacrés et couronnes, voilà notre œuvre.

taines localités de France et des Pays-Bas, les orfévres, quelque fiers qu'ils pussent être de la noblesse de leur origine, se trouvaient parfois confondus, appareillés avec les potiers d'étain, les merciers, les chaudronniers et même les épiciers; et comment il se fit qu'on accola sur leurs bannières fleurdelisées les *armes parlantes* de ces divers corps d'état. Ainsi, par exemple, l'on vit figurer sur la bannière des orfévres de Castellane (fig. 118), réunis aux merciers revendeurs et tailleurs, une paire de ciseaux, une balance et une aune; à Chauny (fig. 119), une échelle, un marteau et un pot indiquaient que les orfévres avaient pour compères les potiers d'étain et les

couvreurs : à Guise (fig. 120), l'association des maréchaux, chaudronniers et serruriers révélait son affinité avec les orfévres par un fer de cheval, un maillet et une clef; les brasseurs d'Harfleur (fig. 121) *cantonnaient* dans leurs armoiries quatre barils entre les bras de la croix de gueules chargée d'une coupe d'or, qui était l'emblème de leurs compères les orfévres; à Maringues (fig. 122), la coupe d'or posée sur un champ d'azur surmontait le paquet de chandelles des épiciers, etc.

Fig. 118. — Corporation de Castellane (Provence).

Fig. 119. — Corporation de Chauny (Champagne).

Fig. 120. — Corporation de Guise (Picardie).

Fig. 121. — Corporation de Harfleur (Normandie).

Fig. 122. — Corporation de Maringues (Auvergne).

Ces bannières ne se déployaient que dans les cérémonies publiques, aux processions solennelles, aux entrées, mariages, obsèques des rois, reines, princes et princesses. Exempts du service militaire, les orfévres n'eurent pas, comme d'autres corps de métiers, l'occasion de se distinguer dans la milice des communes. Ils n'en occupaient pas moins la première place dans les *montres de métiers*, et remplissaient souvent des charges d'honneur. Ainsi, à Paris c'étaient eux qui avaient la garde de la vaisselle d'or et d'argent, quand la bonne ville donnait un grand festin à quelque hôte illustre; c'étaient eux qui portaient le dais sur la tête du roi, à son joyeux avénement; ou qui,

couronnés de roses, promenaient sur leurs épaules la châsse vénérée de sainte Geneviève (fig. 123).

En Belgique, dans ces opulentes cités où les corporations étaient reines, les orfévres, en vertu de leurs priviléges, dictaient la loi et dirigeaient le peuple. Ils furent loin sans doute de jouir de la même influence politique en

Fig. 123. — La corporation des orfévres de Paris portant la châsse de sainte Geneviève, d'après une gravure du dix-septième siècle.

France : un d'eux, néanmoins, fut ce prévôt des marchands, Étienne Marcel, qui de 1356 à 1358 joua un rôle si audacieux pendant la régence du dauphin Charles. Mais c'était surtout aux époques de paix et de prospérité que l'orfévrerie parisienne brillait de toute sa splendeur : alors ses bannières flottaient sans cesse au vent, pour les fêtes et les processions de ses nombreuses et riches confréries, à Notre-Dame, à Saint-Martial, à Saint-Paul, à Saint-Denis de Montmartre.

En 1337, le nombre des gardes de la communauté de l'orfévrerie parisienne avait été porté de trois à six. Les élus faisaient graver leurs noms et *insculpter* leurs poinçons sur des tables de cuivre, qui étaient conservées, comme des archives, à la maison de ville. Tout orfévre français reçu maître après la production de son chef-d'œuvre laissait l'empreinte de son seing ou poinçon particulier sur de pareilles tables de cuivre, déposées dans le bureau du métier, tandis que le poinçon de la communauté elle-même devait être *insculpté* à la Cour des monnaies, qui en autorisait l'usage. Chaque communauté se trouvait avoir ainsi sa marque, que les gardes apposaient sur les

Fig. 124. — Pendeloques ornées de diamants et de pierreries. Dix-septième siècle.

pièces, après avoir essayé et pesé le métal. Ces marques, du moins aux derniers siècles, représentaient en général les armes parlantes ou emblèmes des villes : pour Lyon, c'est un lion ; pour Melun, une anguille ; pour Chartres, une perdrix ; pour Orléans, la tête de Jeanne d'Arc, etc. (fig. 112 à 115).

Les orfévres de France se montraient, et avec raison, jaloux de leurs priviléges, ayant besoin, plus que tous les autres artisans, d'inspirer une confiance sans laquelle leur métier eût été perdu ; car leurs ouvrages devaient avoir une valeur authentique et légale comme celle de la monnaie. On comprend donc qu'ils aient exercé une active surveillance sur tous les objets d'or et d'argent, qui se fabriquaient en quelque sorte avec leur garantie. De là ces visites fréquentes des maîtres jurés dans les ateliers et boutiques des

orfévres; de là ces procès perpétuels contre toutes les négligences ou fraudes; de là ces guerres avec les autres métiers qui s'arrogeaient le droit de travailler les métaux précieux sans avoir qualité pour le faire. La confiscation des marchandises, le fouet, le pilori, sont appliqués aux orfévres de contrebande, qui altéraient le titre, cachaient le cuivre sous l'or, ou donnaient pour vraies des pierres fausses.

A vrai dire, il paraît singulier que la plupart des autres métiers fussent passibles du contrôle des orfévres, tandis que ceux-ci n'avaient à répondre qu'à eux-mêmes des excursions qu'ils faisaient sans cesse sur le domaine des

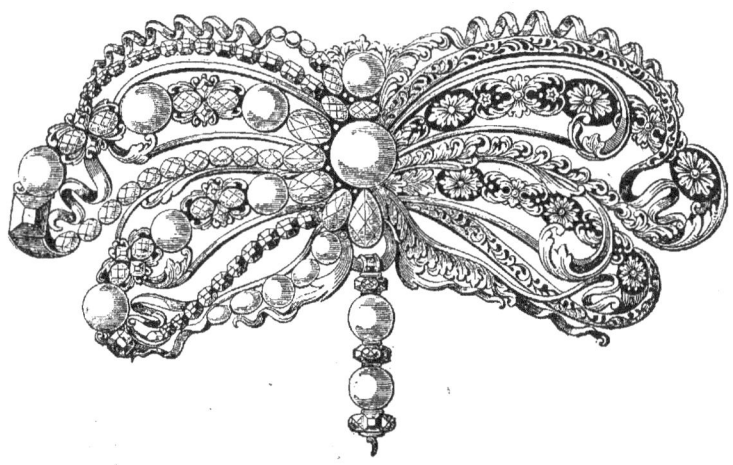

Fig. 125. — Broche ciselée et émaillée, garnie de perles et de diamants. Dix-septième siècle.

industries rivales. Du moment que l'objet à fabriquer était d'or, il appartenait à l'orfévrerie. L'orfévre exécutait tour à tour des éperons, comme l'éperonnier; des armures et des armes, comme l'armurier; des ceintures et des agrafes, comme le ceinturier et le fermailleur. Toutefois, il y a lieu de croire que pour la confection de ces divers objets les orfévres avaient recours à l'aide des artisans spéciaux, qui alors ne manquaient pas de tirer tous les bénéfices possibles de cette association fortuite. Ainsi, lorsqu'il fallut fabriquer la belle épée *orfévrée* que Dunois portait à l'entrée de Charles VII à Lyon, en 1449, épée d'or garnie de diamants et de rubis, prisée plus de quinze mille écus, l'orfévre n'intervint probablement que pour en composer et ciseler la poignée, tandis que le fourbisseur se chargeait d'en forger et

tremper la lame; de même, quand il fallait *ouvrer* une robe de joyaux, comme celle que Marie de Médicis devait revêtir pour le baptême de son fils, en 1606, robe couverte de 32,000 pierres précieuses et de 3,000 diamants, l'orfévre ne faisait que monter les pierreries et fournir le dessin de leur application sur le tissu d'or et de soie.

Fig. 126 à 131. — Chaînes.

Bien avant que François Ier eût appelé à sa cour Benvenuto Cellini et quelques bons orfévres italiens, les orfévres français avaient prouvé qu'ils ne demandaient qu'un peu d'encouragement pour se placer d'eux-mêmes à la hauteur des artistes étrangers. Mais cette faveur leur manquant, ils allaient

Fig. 132 à 136. — Bagues.

s'établir ailleurs; ainsi, l'on signale parmi les orfévres qui, au quinzième siècle, étaient en renom à la cour de Flandre, Antoine, de Bordeaux; Margerie, d'Avignon, et Jean, de Rouen. Il est vrai que sous le règne de Louis XII, alors que les finances avaient été épuisées dans les expéditions d'Italie, l'or et l'argent étaient devenus si rares en France, que le roi fut obligé de défendre la fabrication de toutes espèces de *grosserie*. Mais, la découverte de l'Amérique ayant ramené l'abondance des métaux précieux, Louis XII rapporta son ordonnance en 1510, et l'on vit dès lors s'accroître

et prospérer les communautés d'orfévres, à mesure que le luxe, propagé par l'exemple des grands, descendait dans les rangs inférieurs de la société. La vaisselle d'argent ne tarda pas à remplacer la vaisselle d'étain, qui couvrait les dressoirs bourgeois, et bientôt on en vint à ce point que « la femme d'un « marchand portait sur elle plus de joyaux qu'une image de la Vierge ». Le nombre des orfévres devint alors si grand que dans la seule ville de Rouen il y avait en 1563 *deux cent soixante-cinq* maîtres ayant droit de marque !

Résumons ce chapitre. Jusqu'au milieu du quatorzième siècle c'est l'art religieux qui domine : les orfévres ne sont occupés qu'à exécuter des châsses, des reliquaires, des ornements d'église. A la fin de ce siècle et pendant le suivant ils font de la vaisselle d'or et d'argent, enrichissent de leurs ouvrages les trésors des rois et des grands, et donnent un éclatant développement

Fig. 137 à 141. — Cachets.

aux *parements* d'habits. Au seizième et au dix-septième siècle les orfévres s'adonnent encore davantage à la ciselure, à l'émaillage, au niellage; ce ne sont que bijoux merveilleux : colliers, bagues, boucles, chaînes, cachets, etc. (fig. 124 à 142). Le poids de la matière n'est plus le principal, la main d'œuvre est surtout appréciée, et l'orfévre exécute en or, en argent, en pierreries, les belles inventions des peintres et des graveurs ; néanmoins cette mode des œuvres délicates a pour inconvénient d'exiger une foule de soudures et d'*alleaiges*, qui dénaturent le titre du métal. Alors commence une lutte acharnée entre les orfévres et la Cour des monnaies, lutte qui se poursuit, à travers un dédale de procès, de requêtes, d'ordonnances, jusqu'au milieu du règne de Louis XV. En même temps, les orfévres italiens et allemands, faisant irruption en France, amènent avec eux l'usage des matières à bas titre ; la vieille probité professionnelle est suspectée et bientôt méconnue. A la fin du seizième siècle on fabrique peu de vaisselle plate his-

toriée. On revient à la vaisselle massive, dont le poids et le titre peuvent être aisément vérifiés. L'or n'est plus guère employé que pour les joyaux, et l'argent se glisse, sous mille formes, dans l'ameublement. Après les *cabinets* revêtus et ornés de sculptures en argent vinrent les meubles d'argent inventés par Claude Ballin. Mais cette masse de métal précieux retirée de la circulation devait bientôt y rentrer, et la mode passa. Les orfévres se virent réduits à ne fabriquer que des pièces de petite dimension, et la plupart se restreignirent aux travaux de joaillerie, qui les exposaient moins aux vexations de la Cour des monnaies. D'ailleurs, l'art du lapidaire avait presque changé de face, ainsi que le commerce des pierreries. Pierre de Montarsy, joaillier du roi, fut l'auteur d'une sorte de révolution dans son art, que les voyages de Chardin, de Bernier et de Tavernier en Orient avaient comme agrandi. La taille et la monture des pierres précieuses ne furent pas dépassées depuis. On peut donc dire que Montarsy fut le premier joaillier, comme Ballin le dernier orfévre.

Fig. 142. — Croix en or ciselé. Travail français du dix-septième siècle.

HORLOGERIE

Mesure du temps chez les anciens. — Le gnomon, la clepsydre, le sablier. — La clepsydre perfectionnée par les Persans et par les Italiens. — Gerbert invente l'échappement et les poids moteurs. — La sonnerie. — Maistre *Jehan des Orloges*. — Le Jacquemart de Dijon. — La première horloge de Paris. — Premières horloges portatives. — Invention du ressort spiral. — Première apparition des montres. — Les montres ou œufs de Nuremberg. — Invention de la fusée. — Corporation des horlogers. — Horloges fameuses à Iéna, Strasbourg, Lyon, etc. — Charles-Quint et Jannellus. — Le pendule.

IL y avait, chez les anciens, trois instruments pour mesurer le temps, le *gnomon*, ou cadran solaire, qui n'est, comme on sait, qu'une table sur laquelle des lignes convenablement disposées et successivement rencontrées par l'ombre que projette un *style*, indiquent l'heure de la journée, d'après la hauteur ou l'inclinaison du soleil; la *clepsydre*, qui a pour principe l'écoulement mesuré d'une certaine quantité d'eau, et le *sablier,* où le liquide est remplacé par du sable.

Il serait difficile de savoir auquel de ces trois procédés chronométriques il faut attribuer l'âge le plus reculé. Toujours est-il qu'au dire de la Bible, dans le huitième siècle avant Jésus-Christ, le roi Achaz fit construire à Jérusalem un cadran solaire; qu'au dire d'Hérodote, ce fut Anaximandre qui importa le gnomon en Grèce, d'où il passa dans le monde civilisé d'alors, et que, l'an 293 avant notre ère, le célèbre Papirius Cursor fit, au grand ébahissement de ses concitoyens, tracer un cadran solaire près du temple de Jupiter Quirinus.

Selon la description qu'en fait Athénée, la clepsydre primitive était composée d'un vase de terre ou de métal, qu'on emplissait d'eau et qu'on sus-

pendait au-dessus d'un récipient, sur lequel étaient marqués des traits qui indiquaient les heures, à mesure que l'eau qui s'échappait goutte à goutte du réservoir supérieur venait les baigner. On trouve la clepsydre en usage chez la plupart des peuples de l'antiquité, et dans beaucoup de pays elle resta employée jusqu'au dixième siècle de l'ère chrétienne.

Platon déclare, dans un de ses dialogues, que les philosophes sont bien plus heureux que les orateurs, « ceux-ci étant esclaves d'une misérable « clepsydre, tandis que ceux-là ont la liberté d'étendre leurs discours autant « que bon leur semble. » Il faut savoir, pour l'explication de ce passage, qu'il était de coutume, dans les tribunaux d'Athènes, comme plus tard dans ceux de Rome, de mesurer, à l'aide d'une clepsydre, le temps accordé aux avocats pour leurs plaidoyers. On versait trois parts d'eau égales dans la clepsydre : une pour l'accusateur, l'autre pour l'accusé, et la troisième pour le juge. Un homme avait la charge spéciale d'avertir chacun des trois orateurs, quand sa portion d'eau allait être épuisée. Si, par extraordinaire, le temps était doublé pour l'une ou l'autre des parties, cela s'appelait *ajouter clepsydre à clepsydre*, et quand les témoins déposaient ou qu'on lisait le texte de quelque loi, l'écoulement de l'eau était interrompu et l'on disait *aquam sustinere* (retenir l'eau).

Le sablier, encore assez répandu aujourd'hui pour mesurer de courtes périodes de temps, avait la plus grande analogie avec la clepsydre, mais il ne fut jamais susceptible d'une marche aussi régulière. A vrai dire, la clepsydre reçut, à diverses époques, d'importants perfectionnements. Vitruve nous apprend qu'un siècle environ avant notre ère, Ctésibius, mécanicien d'Alexandrie, ajouta à la clepsydre plusieurs roues dentées, dont l'une faisait mouvoir l'aiguille qui indiquait l'heure sur un cadran. Ce dut être, autant du moins que les documents historiques permettent de le constater, le premier pas fait vers l'horloge purement mécanique.

Pour trouver ensuite une date certaine dans l'histoire de l'horlogerie, il faut remonter jusqu'au huitième siècle, où des clepsydres, plus perfectionnées encore, furent faites ou importées en France, une entre autres que le pape Paul Ier envoya à Pepin le Bref. On doit croire, toutefois, ou que ces pièces n'avaient que fort peu attiré l'attention, ou qu'elles avaient été promptement oubliées; car cent ans plus tard nous voyons considérée et presque

célébrée comme un notable événement l'apparition à la cour de Charlemagne d'une clepsydre, présent du fameux calife Aroun-al-Raschid. Éginhard nous en a laissé une pompeuse description. Elle était, dit-il, en airain damasquiné d'or; elle marquait les heures sur un cadran; au moment où chacune d'elles venait à s'accomplir, un nombre égal de petites boules de fer tombaient sur un timbre et le faisaient tinter autant de fois qu'il y avait de nombres marqués par l'aiguille. Aussitôt douze fenêtres s'ouvraient,

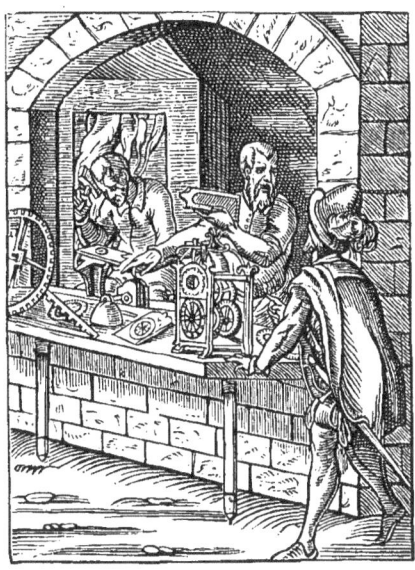

Fig. 143. — L'horloger, dessiné et gravé par J. Amman. Seizième siècle.

d'où l'on voyait sortir un nombre égal de cavaliers, armés de pied en cap, qui, après diverses évolutions, rentraient dans l'intérieur du mécanisme, et les fenêtres se refermaient.

Peu de temps après, Pacificus, archevêque de Vérone, en fabriqua une bien supérieure à celle de ses devanciers; car, outre les heures, elle marquait le quantième du mois, les jours de la semaine, les phases de la lune, etc. Mais ce n'était encore qu'une clepsydre perfectionnée. Pour que l'horlogerie prît véritablement date dans l'histoire, elle devait attendre que le poids fût substitué à l'eau comme principe moteur, et que l'échappement fût inventé;

mais ce n'était qu'au commencement du dixième siècle que ces importantes découvertes devaient être faites.

« Sous le règne de Hugues Capet, » dit M. Dubois, « un homme, grand
« par son talent comme par son caractère, vivait en France : il s'appelait
« Gerbert. Les montagnes de l'Auvergne l'avaient vu naître. Il avait passé son
« enfance à garder les troupeaux près d'Aurillac. Un jour, des moines de
« l'ordre de Saint-Benoît le rencontrèrent dans la campagne; ils s'entretinrent
« avec lui, et, comme ils lui trouvèrent une intelligence précoce, le recueillirent
« dans leur couvent de Saint-Gérauld. Là, Gerbert ne tarda pas à prendre
« goût pour la vie monastique. Ardent à s'instruire et consacrant à l'étude
« tous les moments dont il pouvait disposer, il devint en quelques années le
« plus savant de la communauté. Après qu'il eut prononcé ses vœux, le désir
« d'augmenter ses connaissances scientifiques le fit partir pour l'Espagne.
« Durant plusieurs années il fréquenta assidûment les universités de la
« péninsule ibérique. Bientôt il se trouva trop savant pour l'Espagne; car,
« malgré sa piété vraiment sincère, d'ignorants fanatiques l'accusèrent de
« sorcellerie. Cette accusation pouvant avoir des suites fâcheuses pour lui, il
« ne voulut pas en attendre le dénoûment, et, quittant précipitamment la
« ville de Salamanque, sa résidence habituelle, il vint à Paris, où il ne tarda
« pas à se faire de puissants amis et protecteurs. Enfin, après avoir été suc-
« cessivement moine, supérieur du couvent de Bobbio, en Italie, archevêque
« de Reims, précepteur de Robert Ier, roi de France, et d'Othon III, em-
« pereur d'Allemagne, qui lui donna le siége de Ravenne, Gerbert, sous le
« nom de *Sylvestre II*, monta au trône pontifical, où il mourut, en 1003.
« Ce grand homme fut l'honneur de son pays et de son siècle. Il possédait
« presque toutes les langues mortes ou vivantes; il était mécanicien, astro-
« nome, physicien, géomètre, algébriste, etc. Il importa en France les
« chiffres arabes. Au fond de sa cellule de moine, comme dans son palais
« archiépiscopal, son délassement favori fut l'étude de la mécanique. Il était
« habile à construire des cadrans solaires, des clepsydres, des sabliers,
« des orgues hydrauliques. Ce fut lui qui, le premier, appliqua le poids
« moteur aux horloges, et il est, suivant toute probabilité, l'inventeur de ce
« mécanisme admirable qu'on nomme l'*échappement,* la plus belle, la plus
« nécessaire de toutes les inventions qui ont été faites dans l'horlogerie. »

Ce n'est pas ici le lieu de donner la description de ces deux mécanismes, qui ne peuvent guère être expliqués qu'à l'aide de figures purement techniques; mais nous pouvons dire que le poids est encore le seul

Fig. 144. — Sablier, travail français du seizième siècle.

moteur des grosses horloges, et que l'échappement dont nous parlons a été uniquement employé dans le monde entier jusqu'à la fin du dix-septième siècle.

Malgré l'importance de ces deux inventions, on s'en servit peu pendant les onzième, douzième et treizième siècles. Les clepsydres et les sabliers (fig. 144)

continuèrent d'être presque exclusivement en usage. On en fabriquait qui, ornés, ciselés avec beaucoup d'élégance, contribuaient à la décoration des appartements, comme aujourd'hui les bronzes et les pendules plus ou moins riches.

L'histoire ne nous dit pas quel fut l'inventeur de la sonnerie; mais il est du moins avéré que ce rouage existait au commencement du douzième siècle. La première mention s'en trouve dans les *Usages de l'ordre de Cîteaux*, compilés vers 1120. On y voit prescrit au sacristain de régler l'horloge de manière qu'elle « sonne et l'éveille avant les matines »; dans un autre chapitre du même livre, il est ordonné au moine de prolonger la lecture jusqu'à ce que « l'horloge sonne ». Auparavant, dans les monastères, les moines veillaient à tour de rôle pour avertir la communauté des heures où devaient se faire les prières; et dans les villes il y avait des veilleurs de nuit, qui d'ailleurs se sont conservés en beaucoup d'endroits, pour crier dans les rues l'heure que marquaient les horloges, les clepsydres ou les sabliers.

La sonnerie inventée, nous ne voyons aucun perfectionnement apporté à l'horlogerie avant la fin du treizième siècle; mais au commencement du suivant elle reprit son essor, et l'art ne s'arrêta plus.

Pour donner une idée de ce qui se fit à cette époque, nous emprunterons une page au premier écrit où il soit question de l'horlogerie, c'est-à-dire à un livre, encore inédit, de Philippe de Maizières, intitulé le *Songe du vieil pèlerin*.

« Il est à savoir qu'en Italie y a aujourd'huy (vers 1350), ung homme, en
« philosophie, en médecine et en astronomie, en son degré singulier et so-
« lempnel, par commune renommée, excellent ès dessus trois sciences, de la
« cité de Pade (Padoue). Son surnom est perdu, et est appelé maistre *Jehan*
« *des Orloges,* lequel demeure à présent avec le comte de Vertus, duquel,
« pour science treble (triple), il a chacun an de gages et de bienfaits deux
« mille flourins ou environ. Cettui maistre Jehan des Orloges a fait un ins-
« trument, par aucuns appelé *Sphere* ou Orloge du mouvement du ciel;
« auquel instrument sont tous les mouvements des signes et des planettes,
« avec leurs cercles et epicycles, et differences par multiplication, roes (roues)
« sans nombre, avec toutes leurs parties, et chacune planette en ladite sphère,
« particulièrement. Par telle nuit on voit clairement en quel signe et degré

« les planettes sont, et estoiles du ciel : et est faite si soubtilement cette sphere
« que, nonobstant la multitude des roes, qui ne se pourraient nombrer bon-
« nement, sans défaire l'instrument, tout le mouvement d'icelles est gou-
« verné par un tout seul contrepoids, qui est si grant merveille que les
« solempnels astronomiens de lointaines régions viennent visiter en grant
« révérence ledit maistre Jehan et l'œuvre de ses mains; et disent tous les
« grands clercs d'astronomie, de philosophie et de médecine, qu'il n'est mé-
« moire d'homme, par escrit ne autrement, qui, en ce monde, ait fait si
« soubtil ne si solempnel instrument du mouvement du ciel, comme l'horloge
« susdite... Maistre Jehan de ses propres mains forgea ladite orloge, toute
« de laiton et de cuivre, sans aide d'aucune autre personne, et ne fit autre
« chose en seize ans tout entiers, si comme de ce a esté informé l'escrivain
« de cettui livre, qui a eu grant amitié audit maistre Jehan. »

On sait, d'autre part, que le fameux horloger dont Maizières prétend que le véritable nom était perdu s'appelait Jacques de Dondis, et qu'en dépit de l'affirmation de l'écrivain, il n'avait fait que composer l'horloge, dont les pièces avaient été exécutées par un excellent ouvrier, nommé Antoine. Toujours est-il que, placée au sommet d'une des tours du palais de Padoue, l'horloge de Jacques de Dondis ou de *maistre Jehan des Orloges* excita l'admiration générale, et que, plusieurs princes de l'Europe ayant désiré en avoir de pareilles, maints ouvriers tâchèrent de l'imiter. Bientôt en effet églises ou monastères purent s'enorgueillir de chefs-d'œuvre analogues.

Parmi les plus remarquables horloges de cette époque il faut citer celle dont parle Froissart, et qui fut enlevée à la ville de Courtray par Philippe le Hardi après la bataille de Rosbecque (1382). « Le duc de Bourgogne, » dit notre auteur, « fit oster des halles un orologe qui sonnoit les heures,
« l'un des plus beaux qu'on sceut trouver delà ne deçà la mer, et celui
« orologe mettre tout par membres et par pièces sur chars, et la cloche
« aussi. Lequel orologe fut amené et charroyé en la ville de Dijon en
« Bourgogne, et fut là remis et assis, et y sonne les heures vingt-quatre
« entre jour et nuit. »

C'est la célèbre horloge de Dijon, qui, alors comme aujourd'hui, était surmontée de deux automates en fer, l'homme et la femme, frappant les heures sur la cloche. On a beaucoup discuté sur l'origine du nom de *Jacque-*

mart donné à ces personnages. Ménage croit que le mot vient du latin *jaccomarchiardus* (jacque de maille, habillement de guerre), et il rappelle qu'au moyen âge on avait coutume de placer au sommet des tours des hommes (qui devaient être des soldats vêtus du *jacque*) pour avertir de l'approche de l'ennemi, des incendies, etc. Ménage ajoute que, quand une meilleure police permit de supprimer ces sentinelles nocturnes, on voulut peut-être en conserver le souvenir en mettant à la place qu'ils occupaient des hommes en fer qui sonnaient les heures. D'autres écrivains font remonter ce nom à l'inventeur même de ces sortes d'horloges, lequel vivait, selon eux, au quatorzième siècle, et s'appelait Jacques Marck. Enfin, Gabriel Peignot, qui a fait une dissertation sur le Jacquemart de Dijon, établit qu'en 1422 un nommé Jacquemart, *orlogeur et serrurier*, demeurant dans la ville de Lille, reçut vingt-deux livres du duc de Bourgogne pour *besognes* faites à l'horloge de Dijon, et il en conclut, vu le peu de distance de Lille à Courtray, où l'horloge de Dijon avait été prise, que ce Jacquemart pouvait bien être le fils ou le petit-fils de l'horloger qui l'avait construite vers 1360; par suite, le nom du Jacquemart de Dijon (fig. 145) proviendrait de celui de son fabricateur, le vieux Jacquemart, horloger de Lille.

Laissant à chacune de ces opinions la valeur qu'elle peut avoir, nous devons nous borner à constater que, dès la fin du quatorzième siècle et au commencement du quinzième, beaucoup d'églises en Allemagne, en Italie, en France, avaient déjà des Jacquemarts.

La première horloge qu'ait possédée Paris fut celle de la tour du Palais de Justice : Charles V la fit construire en 1370 par un ouvrier allemand, Henri de Vic. Cette horloge, qui renfermait un poids pour moteur, une pièce oscillante pour régulateur et un échappement, fut décorée de sculptures par Germain Pilon et détruite au dix-huitième siècle.

En 1389, l'horloger Jean Jouvence fit celle du château de Montargis. Celles de Sens et d'Auxerre, ainsi que celle de Lund, en Suède, datent de la même époque. Dans la dernière, à chaque heure deux cavaliers allaient l'un au-devant de l'autre et se donnaient autant de coups qu'il y avait d'heures à sonner; alors une porte s'ouvrait, et on voyait la vierge Marie, assise sur un trône, l'enfant Jésus entre ses bras, recevant la visite des rois mages, suivis de leur cortége : les rois se prosternaient et offraient leurs

présents. Deux trompettes sonnaient pendant la cérémonie ; puis tout disparaissait, pour reparaître à l'heure suivante.

Jusqu'à la fin du treizième siècle les horloges furent exclusivement desti-

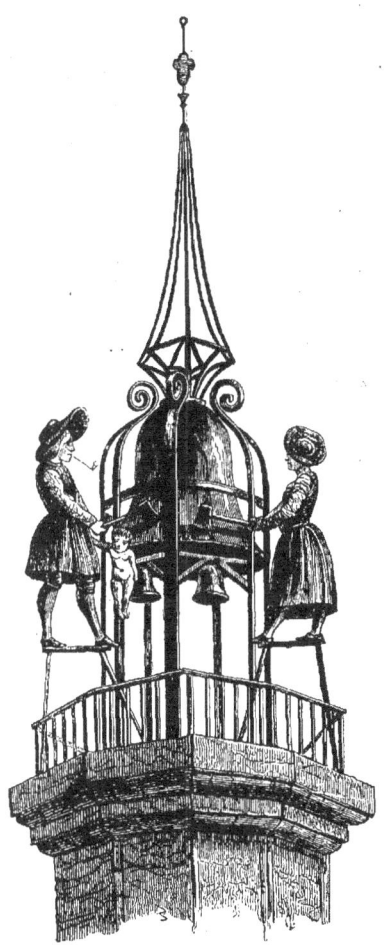

Fig. 145. — Jacquemart de Notre-Dame de Dijon, qu'on a plus tard doté d'une pipe.

nées aux édifices publics, ou tout au moins affectèrent, si nous pouvons parler ainsi, un caractère monumental qui ne leur permit pas de pénétrer dans les maisons ordinaires. Les premières horloges, à poids et contre-poids, construites pour l'usage privé parurent en France, en Italie et en Alle-

magne, vers le commencement du quatorzième siècle; elles ne laissèrent pas cependant d'être d'abord d'un prix tel, que les grands seigneurs et les riches particuliers pouvaient seuls en faire l'acquisition. Mais l'élan était donné qui devait faire que l'industrie arrivât bientôt à confectionner ces pièces plus économiquement. L'on ne tarda pas en effet à placer des horloges portatives dans les habitations les plus modestes (fig. 146). Il va sans dire qu'on ne s'interdit pas, plus tard, de les rendre luxueuses, soit en ornant,

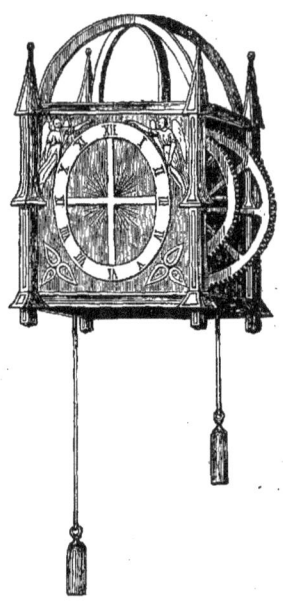

Fig. 146. — Horloge à roues et à poids, quinzième siècle. Bibliothèque nationale de Paris, cabinet des Antiques.

en sculptant l'horloge même, soit en la plaçant sur de riches piédestaux, ou caisses, dans l'intérieur desquels pendaient les poids moteurs (fig. 147).

Le quinzième siècle a largement marqué sa trace dans l'histoire de l'horlogerie. En 1401 la cathédrale de Séville s'enrichit d'une magnifique horloge à sonnerie. En 1404 Lazare, Servien d'origine, en construisit une pareille pour Moscou. Celle de Lubeck, qui était décorée des figures des douze apôtres, datait de 1405. Il faut signaler aussi la célèbre horloge que Jean-Galéas Visconti fit construire pour Pavie, et surtout celle de Saint-Marc de Venise, qui ne fut exécutée qu'en 1495.

Sous Charles VII fut inventé le *ressort spiral*, lame d'acier très-mince, qui, s'enroulant sur elle-même dans un tambour ou *barillet*, produit en se

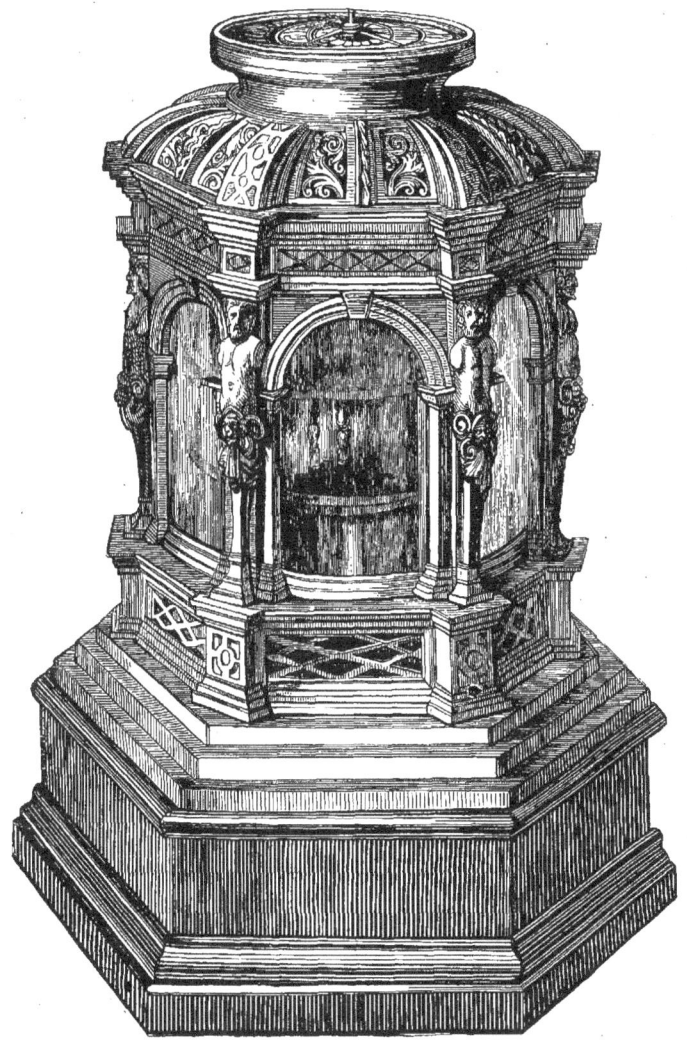

Fig. 147. — Horloge portative à caisse, de l'époque des Valois. Seizième siècle.

détendant l'effet du poids sur les rouages primitifs. On dut à la possibilité de renfermer ce moteur dans un espace restreint la faculté de fabriquer des horloges d'une très-petite dimension. On trouve en effet, dans certaines

collections, des horloges du temps de Louis XI, remarquables non-seulement par la richesse artistique de leur décoration, mais encore par le peu de volume qu'elles occupent, bien qu'elles soient ordinairement d'un mécanisme fort compliqué, quelques-unes marquant le quantième, sonnant l'heure et servant de réveille-matin.

Il est difficile, sinon impossible, de fixer l'époque précise de l'invention des montres; mais peut-être faut-il, à vrai dire, ne voir dans la montre, surtout après l'invention du ressort spiral, qu'un dernier pas fait vers la forme portative de l'horloge. Toujours est-il que, d'après les assertions recueillies dans Pancirole et du Verdier par les auteurs de l'*Encyclopédie des sciences*, on faisait à la fin du quinzième siècle des montres qui n'étaient pas plus grosses qu'une amande. On cite même les noms de Myrmécides et de Carovagius comme ceux de deux ouvriers célèbres dans ce genre de travail. Le dernier avait, dit-on, fabriqué une montre-réveil qui non-seulement sonnait à l'heure voulue, mais encore battait le fusil (briquet) pour allumer une chandelle. Nous savons d'ailleurs, de source certaine, qu'il existait sous Louis XI des montres à la fois très-petites et parfaitement exécutées; et il est démontré que Peters Hele fabriquait à Nuremberg, en 1500, des montres qui avaient la forme d'un œuf, circonstance qui fit donner longtemps aux montres de ce pays le nom d'*œufs de Nuremberg*.

L'histoire nous apprend, en outre, qu'en 1542 il fut offert à Guidubaldo della Rovere une montre à sonnerie enchâssée dans le chaton d'une bague; qu'en 1575 Parker, archevêque de Cantorbéry, légua à son frère Richard une canne en bois des Indes, ayant une montre incrustée dans la pomme; et enfin qu'Henri VIII, roi d'Angleterre, portait une très-petite montre qui n'avait besoin d'être remontée que tous les huit jours.

Il n'est pas hors de propos de noter ici que la marche de ces petits instruments ne fut régulière qu'après qu'un ingénieux ouvrier, dont le nom n'a pas été conservé, eut inventé la *fusée*, sorte de cône tronqué, à la base duquel était attachée une petite corde de boyau, qui, s'enroulant en spirale jusqu'au sommet, venait s'attacher au *barillet*, dans lequel était renfermé le ressort. L'avantage de cette disposition consiste en ceci : que par le fait de la forme conique donnée à la fusée, la traction du ressort agissant sur un rayon plus grand du cône à mesure qu'il se détend, il arrive que l'équilibre

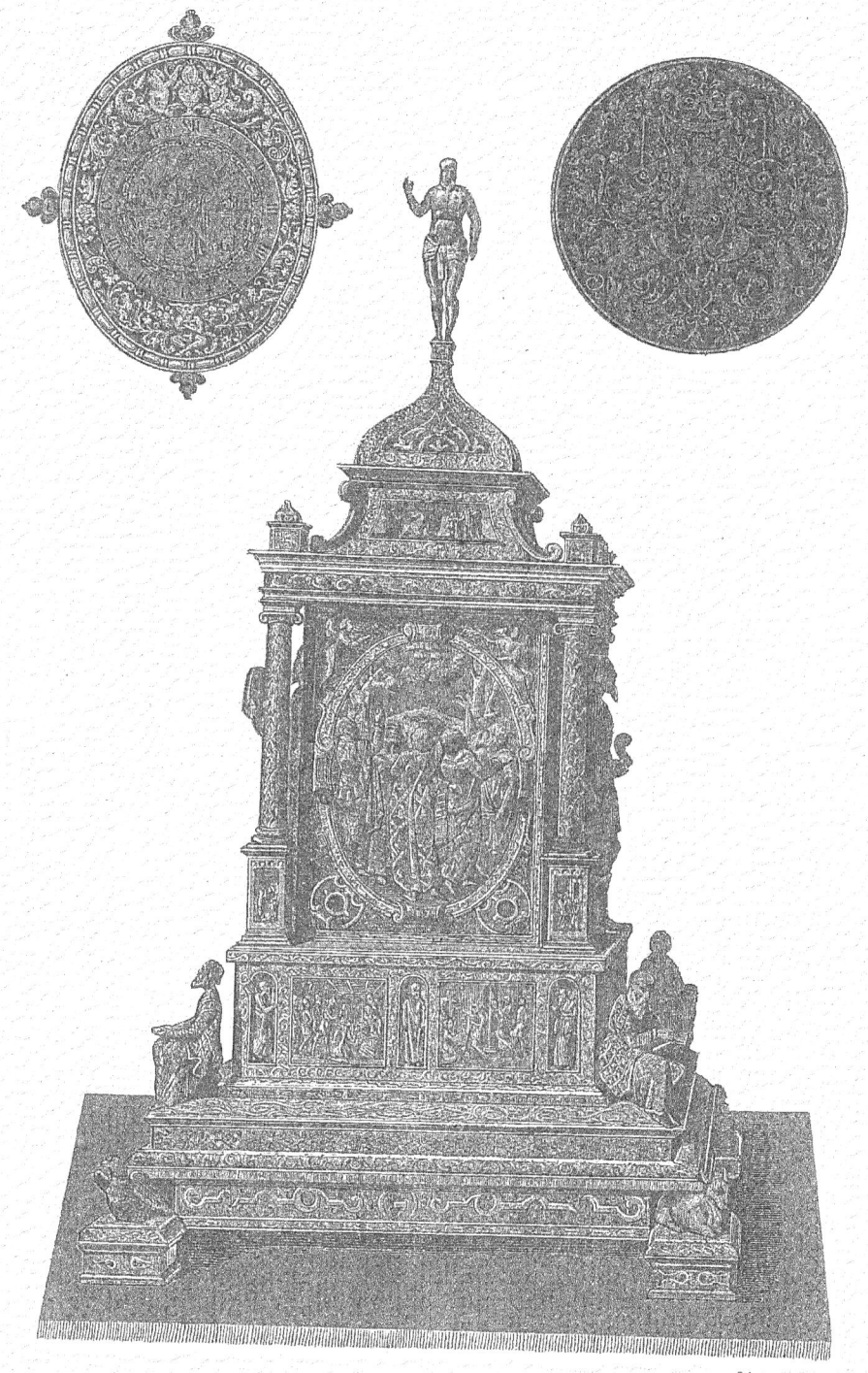

HORLOGE EN FER DAMASQUINÉ DU XVᵉ SIÈCLE, ET MONTRES DU XVIᵉ.

d'effet est établi entre les premiers et les derniers efforts du ressort. Plus tard, un horloger du nom de Gruet substitua les chaînes articulées aux cordes de boyaux, qui avaient le grave inconvénient d'être hygrométriques et de varier de tension selon l'état de l'atmosphère.

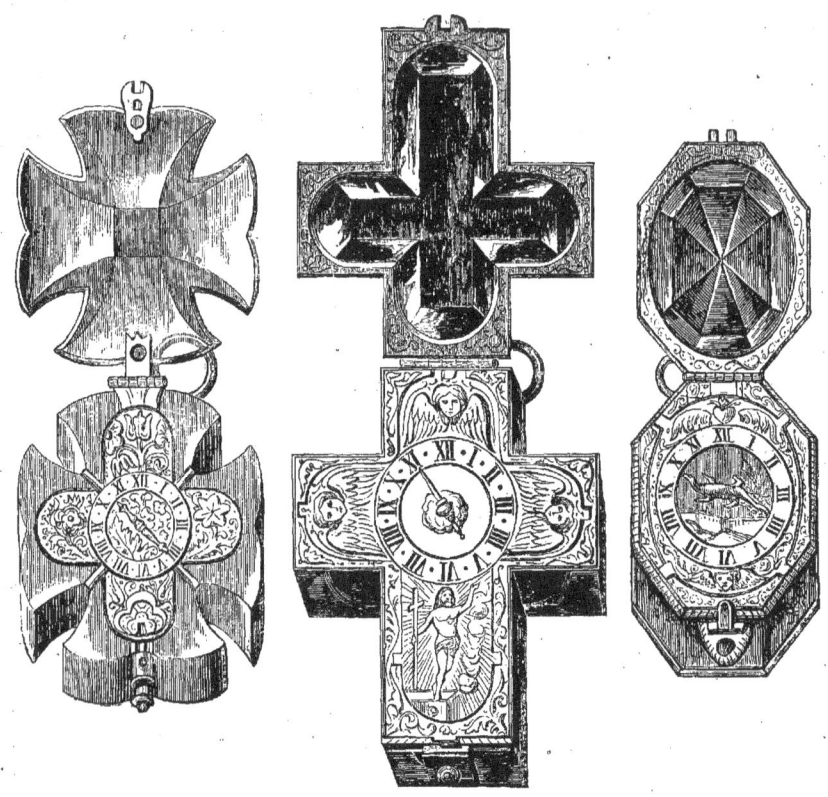

Fig. 148 à 150. — Montres de l'époque des Valois. Seizième siècle.

L'usage des montres se propagea rapidement en France. Sous les règnes des Valois il s'en fabriquait un grand nombre de fort mignonnes, auxquelles les horlogers donnaient toutes sortes de formes, notamment celles d'un gland, d'une amande, d'une croix latine, d'une coquille (fig. 148 à 150). Elles étaient gravées, ciselées, émaillées; l'aiguille qui marquait l'heure était le plus souvent d'un travail délicat, et parfois ornée de pierres fines. Quelques-unes de ces montres faisaient mouvoir des figures symboliques:

tantôt le Temps, Apollon, Diane; tantôt la Vierge, les apôtres, les saints.

L'ensemble de ces travaux multiples exigeait, on le comprend, un grand nombre d'horlogers; aussi dut-on songer à réunir ces artisans en communauté. Les statuts qu'ils avaient reçus de Louis XI en 1483 furent confirmés par François Iᵉʳ; ils contenaient une suite de prescriptions destinées à sauvegarder en même temps les intérêts des membres de la corporation et la dignité de leur profession.

On n'était reçu maître qu'en faisant preuve de huit ans d'apprentissage, et après avoir produit un chef-d'œuvre dans la maison et sous les yeux d'un des gardes visiteurs de la communauté. Les gardes visiteurs, élus par tous les membres de la communauté, ainsi que les prud'hommes et les syndics, avaient droit de veiller, en s'introduisant dans les ateliers, à la bonne confection des montres et horloges; et quand il leur arrivait de trouver des pièces qui ne leur semblaient pas faites selon les règles de l'art, ils pouvaient non-seulement les saisir, les briser, mais encore imposer à leur auteur une amende au profit de la corporation. Les statuts donnaient en outre aux seuls maîtres reçus le droit de trafiquer, directement ou indirectement, de toutes marchandises d'horlogerie, neuves ou d'occasion, achevées ou non.

« Sous l'empire de ces sages institutions, protectrices du travail, » fait remarquer M. Dubois, « les maîtres horlogers n'avaient pas à redouter la con-
« currence des personnes étrangères à la corporation. S'ils se préoccupaient
« de la supériorité artistique de quelques-uns de leurs confrères, c'était dans
« le but tout moral de leur disputer les premières places. Le travail du jour,
« supérieur à celui de la veille, était surpassé par celui du lendemain. Ce fut
« par ce concours incessant de l'intelligence et du savoir, par cette rivalité
« légitime et fortifiante de tous les membres de la même famille industrielle,
« que la science elle-même atteignit peu à peu l'apogée du bien et le sublime
« du beau. L'ambition des ouvriers était d'arriver à la maîtrise, et ils n'attei-
« gnaient ce but qu'à force de labeurs et d'efforts industrieux. L'ambition
« des maîtres était d'arriver aux honneurs du syndicat, cette magistrature
« consulaire la plus honorable de toutes, car elle était le fruit de l'élection
« et la récompense des services rendus à l'art et à la communauté. »

Arrivé au milieu du seizième siècle, et pour ne pas sortir du cadre assigné à cet aperçu, nous pouvons nous borner à mentionner quelques-unes des

œuvres remarquables produites pendant une centaine d'années par un art qui s'était dès lors manifesté avec une puissance dont il ne devait plus que déchoir.

On a longtemps cité comme très-curieuse l'horloge qu'Henri II fit construire pour le château d'Anet. Chaque fois que l'aiguille allait marquer

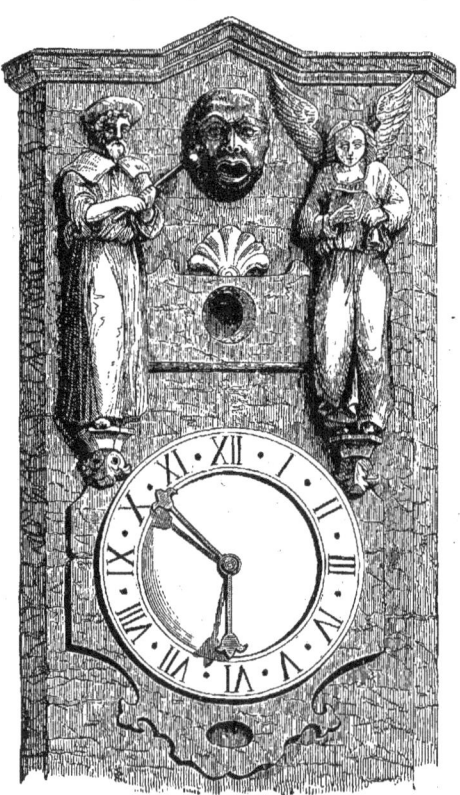

Fig. 151. — Horloge d'Iéna, en Allemagne. Quinzième siècle.

l'heure, un cerf, sortant de l'intérieur de l'horloge, s'élançait, poursuivi par une meute de chiens; mais bientôt la meute et le cerf s'arrêtaient, et celui-ci, au moyen d'un mécanisme des plus ingénieux, sonnait l'heure avec un de ses pieds.

L'horloge d'Iéna (fig. 151), qui existe encore, n'est pas moins fameuse. Au-dessus du cadran est une tête en bronze, qu'on dit représenter les traits

d'un bouffon d'Ernest, électeur de Saxe, mort en 1486. Dès que l'heure va sonner, cette tête, d'une laideur assez remarquable pour avoir fait donner à l'horloge elle-même le nom de *Tête monstrueuse*, ouvre une bouche très-grande. Une statue, représentant un vieux pèlerin, lui offre une pomme d'or au bout d'une baguette; mais au moment où le pauvre *Hans* (c'est ainsi que s'appelait le fou) va refermer la bouche pour mâcher et avaler la pomme, le pèlerin la retire précipitamment. A gauche de cette tête est un ange chantant (ce sont les armes de la ville d'Iéna); il tient d'une main un livre qu'il élève vers ses yeux chaque fois que l'heure sonne, et de l'autre main il agite une clochette.

La ville de Niort, en Poitou, a aussi possédé son horloge extraordinaire, que décoraient un grand nombre de figures allégoriques : œuvre de Bouhain, elle datait de 1570. Une horloge bien autrement fameuse fut celle de Strasbourg (fig. 152), construite en 1573, et qui passa longtemps pour la merveille des merveilles; elle a été entièrement restaurée en 1842 par M. Schwilgué. Angelo Rocca, dans son *Commentarium de campanis*, fait la description de cette dernière. Une sphère mouvante, sur laquelle sont figurées les planètes, les constellations, et qui accomplissait sa rotation en 365 jours, en était la pièce la plus importante. Des deux côtés, et au-dessous du cadran de l'horloge, étaient représentées par des personnages allégoriques les fêtes principales de l'année et les solennités de l'Église. D'autres cadrans, distribués avec symétrie sur la façade de la tour dans laquelle l'horloge était installée, marquaient les jours de la semaine, le quantième du mois, les signes du zodiaque, les phases de la lune, le lever et le coucher du soleil, etc. A chaque heure deux anges sonnaient de la trompette; lorsque le concert était terminé, la cloche tintait; puis immédiatement un coq, perché au faîte, déployait ses ailes avec bruit et faisait entendre son cri naturel. Le rouage de la sonnerie, par le moyen de trappes mobiles, de cylindres et de ressorts cachés dans l'intérieur de l'horloge, faisait mouvoir une quantité considérable d'automates sculptés avec beaucoup d'art. Angelo Rocca ajoute qu'on attribuait la confection de ce chef-d'œuvre à Nicolas Copernic, et que lorsque cet habile mécanicien eut achevé son travail les échevins et consuls de la ville lui firent crever les yeux, afin de le mettre dans l'impossibilité d'en exécuter un semblable pour quelque autre ville. Cette dernière asser-

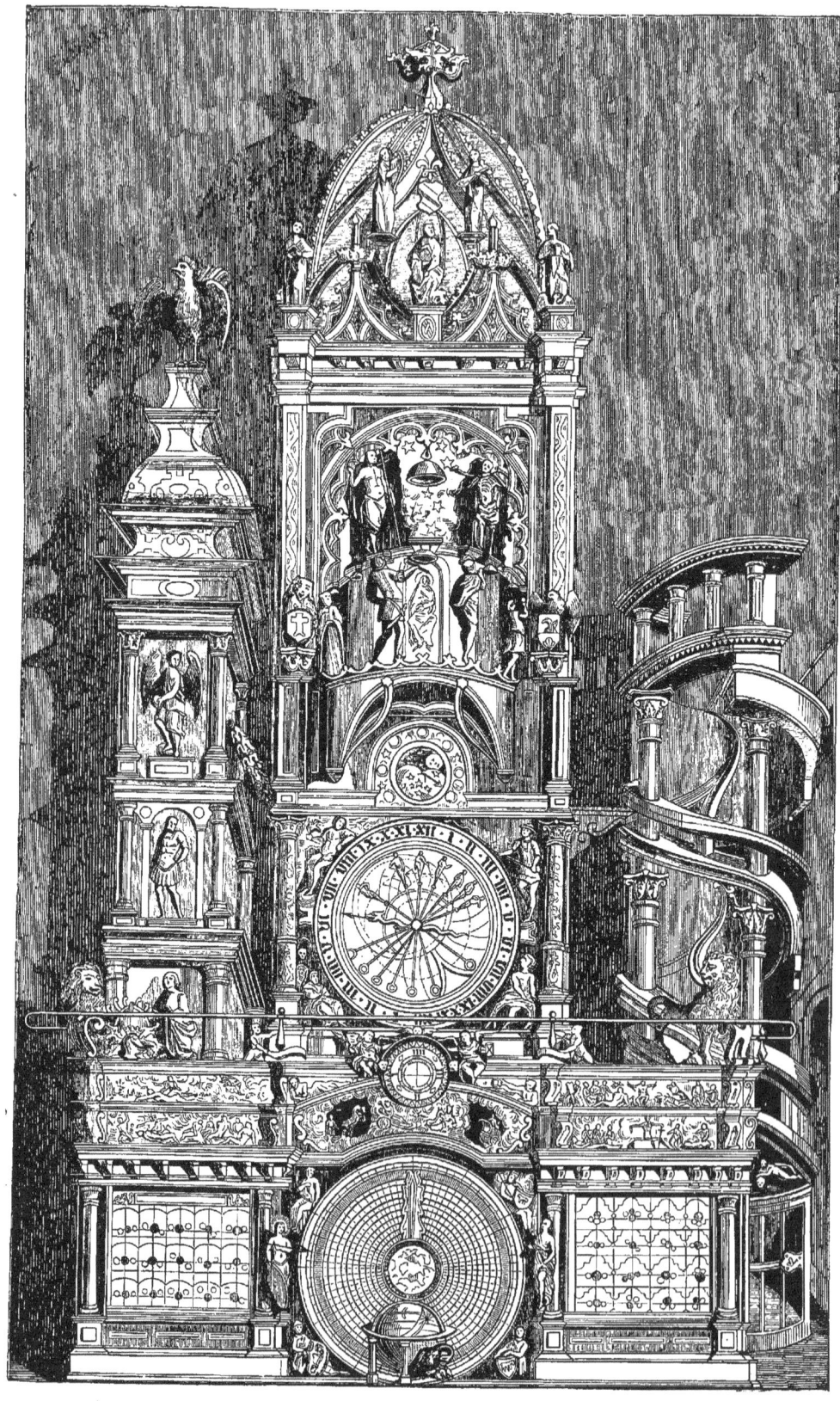

Fig. 152. — Horloge astronomique de la cathédrale de Strasbourg, construite en 1573.

tion doit être d'autant plus rangée au rang des légendes que, outre qu'il est démontré que l'horloge de Strasbourg fut faite par Conrad Dasypodius, on serait fort en peine de prouver que l'astronome Copernic ait jamais visité l'Alsace, et qu'il ait eu jamais les yeux crevés.

Une tradition analogue s'est attachée, d'ailleurs, à l'histoire d'une autre horloge qui existe encore, et qui ne fut pas moins renommée que celle de Strasbourg. Nous voulons parler de l'horloge de l'église Saint-Jean à Lyon, construite en 1598 par Nicolas Lippius, horloger de Bâle, réparée et augmentée depuis par Nourrisson, artisan lyonnais. Le mécanisme horaire fonctionne seul aujourd'hui, mais l'horloge n'en reçoit pas moins de nombreux visiteurs, à qui de bonnes gens répètent encore, de la meilleure foi du monde, que Lippius fut mis à mort aussitôt après l'achèvement de son chef-d'œuvre. Pour démontrer l'invraisemblance de ce prétendu supplice, il suffit de faire observer, avec M. Dubois, que même au seizième siècle on ne tuait pas les gens pour crime de chef-d'œuvre, et l'on a, du reste, la preuve que Lippius mourut tranquille et honoré dans son pays natal.

A ces horloges fameuses il faut ajouter celles de Saint-Lambert de Liége, de Nuremberg, d'Augsbourg, de Bâle; celle de Medina del Campo, en Espagne, et celles qui, sous le règne de Charles Ier ou pendant la dictature de Cromwell, furent construites et placées en Angleterre à Saint-Dunstan de Londres et dans les cathédrales de Cantorbéry, d'Édimbourg, de Glasgow, etc.

Avant d'achever, et pour être juste envers un siècle dont nous avons fait une date de décadence, nous devons cependant reconnaître que, quelques années avant la mort du cardinal de Richelieu, c'est-à-dire de 1630 à 1640, des artistes recommandables firent de louables efforts pour créer une nouvelle ère à l'horlogerie; mais les perfectionnements qu'ils imaginèrent portaient bien plus sur les procédés de fabrication des diverses pièces qui composent les rouages des montres et des horloges que sur la beauté ou l'ingéniosité de ces ouvrages. C'étaient là des progrès purement professionnels, en vue d'une production plus rapide, plus économique; progrès que l'on pourrait qualifier de services rendus par l'art au métier. Le temps des grandes compositions ou des merveilles délicates était passé : on ne plaçait plus de pittoresques Jacquemarts sur les beffrois, on ne logeait plus de

chefs-d'œuvre mécaniques dans de frêles bijoux; l'époque était loin où, déposant le sceptre de cet empire sur lequel « le soleil ne se couchait jamais », le vainqueur de François Ier, retiré dans un cloître, prenait plaisir à s'occuper de la confection des pièces d'horlogerie les plus compliquées. Charles-Quint avait pour aide, sinon pour guide dans ses travaux, le savant mathématicien Jannellus Turianus, qu'il avait su décider à partager sa retraite. On dit qu'il n'avait pas de plus grande joie que de voir les moines de Saint-Just s'ébahir devant ses montres à réveil et ses horloges à automates; mais on ajoute qu'il éprouvait un véritable désespoir quand il lui fallait constater qu'il n'était pas moins impossible d'établir l'accord parfait entre les horloges qu'entre les hommes.

A vrai dire, Galilée n'était pas encore venu pour observer et formuler la loi du pendule, dont Huygens devait faire, vers 1657, l'heureuse application aux mouvements d'horlogerie.

Fig. 153. — Dessus de sablier ciselé et doré, travail français du seizième siècle.

INSTRUMENTS DE MUSIQUE

De la musique au moyen âge. — Instruments de musique du quatrième au treizième siècle. — Instruments à vent : la flûte simple et la flûte double, la syrinx, le *chorus*, le *calamus*, la doucine, les *flaios*, les trompes, cornes, olifants, l'orgue hydraulique et l'orgue à soufflets. — Instruments à percussion : la cloche, le *tintinnabulum*, les cymbales, le sistre, le triangle, le *bombulum*, les tambours. — Instruments à cordes : la lyre, la cithare, la harpe, le psaltérion, le nable, le *chorus*, l'*organistrum*, la chifonie, le luth et la guitare, le *crout*, la rote, la viole, la gigue, le monocorde.

'EST vers le quatrième siècle de notre ère que commence l'histoire de la musique au moyen âge. Au sixième siècle, Isidore de Séville, dans les *Sentiments sur la musique*, s'exprimait ainsi : « La mu-
« sique est une modulation de la voix,
« et aussi une concordance de plusieurs
« sons et leur union simultanée. »

Jusqu'à saint Ambroise, archevêque de Milan, le chant de l'Église n'avait point reposé sur des principes fixes; ce fut lui qui, le premier, vers 384, régla le mode d'exécution des hymnes, des psaumes, des antiennes, en choisissant parmi les chants de la Grèce les mélodies qu'il jugea les plus convenables à l'Église latine. En 590, Grégoire Ier, dit le Grand, pour remédier aux désordres qui s'étaient introduits dans le chant, rassembla ce qui restait des anciennes mélodies grecques et celles de saint Ambroise et autres pour en former l'antiphonaire qui porte le nom de *centonien*, parce qu'il se composait de chants dont il fit un choix ; et dès

lors le chant ecclésiastique fut nommé *grégorien;* il fut adopté dans tout l'Occident et se conserva intact jusqu'au milieu du onzième siècle.

On croit qu'originairement la musique de l'antiphonaire était notée conformément à l'usage grec et romain; notation dite *Boécienne*, du nom du philosophe Boèce, qui nous fait savoir que de son temps, c'est-à-dire vers la fin du cinquième siècle, la notation se composait avec les quinze premières lettres de l'alphabet.

Les sons de l'octave étaient représentés : le majeur, par des lettres *capitales;* le mineur, par des *minuscules*, comme il suit :

> Mode majeur. . . A B C D E F G
> Mode mineur. . . a b c d e f g

On conserve encore des fragments de musique du onzième siècle où la notation est figurée par des lettres qui sont surmontées d'une autre notation, nommée *neumes* (fig. 154).

Fig. 154. — Complainte composée peu de temps après la mort de Charlemagne, probablement vers 814 ou 815, et attribuée à Colomban, abbé de Saint-Tron. Ms. de la Bibl. nat., n° 1154.

INSTRUMENTS DE MUSIQUE.

Notation musicale en signes modernes, texte et traduction de la Complainte sur Charlemagne.

A solis ortu usque ad occidua
Littora maris, planctus pulsat pectora;
Ultra marina agmina tristitia
 Tetigit ingens cum errore nimio.
 Heu! me dolens, plango.

Franci, Romani atque cuncti creduli
Luctu punguntur et magna molestia,
Infantes, senes, gloriosi principes;
 Nam clangit orbis detrimentum Karoli.
 Heu! mihi misero!

De l'Orient à l'Occident, sur les rivages de la mer, la douleur fait palpiter tous les cœurs, et dans l'intérieur des terres cette immense douleur attriste les armées.
Hélas! dans ma douleur je pleure aussi.

Les Francs, les Romains, tous les croyants sont plongés dans le deuil et la plus profonde tristesse : enfants, vieillards, illustres princes; car le monde entier déplore la perte de Charlemagne.
Hélas! malheureux que je suis!

Dès le quatrième siècle les *neumes* étaient en usage dans l'Église grecque; saint Grégoire de Nazianze en parle. Des modifications y furent introduites

par les Lombards et les Saxons. « Usités surtout du huitième siècle
« au douzième, » dit M. Coussemaker dans sa savante *Histoire de l'harmonie au moyen âge*, « ils consistent en deux sortes de signes : les uns
« en forme de virgules, de points, de petits traits couchés ou horizontaux
« représentant des sons isolés; les autres, en forme de crochets, de traits
« diversement contournés et liés, exprimant des groupes de sons com-
« posés d'intervalles divers.

« De ces virgules, de ces points, de ces traits couchés ou horizontaux
« sont nés la longue, la brève, la semi-brève, puis la notation carrée, usitée
« encore dans le *plain-chant* de l'Église. Les crochets, les traits diverse-
« ment contournés et liés ont produit les ligatures ou liaisons de notes.

« Depuis le huitième siècle jusqu'à la fin du douzième, c'est-à-dire pen-
« dant quatre des plus beaux siècles de la liturgie musicale, les neumes ont
« été la notation exclusivement adoptée dans toute l'Europe, tant pour les
« chants ecclésiastiques que pour la musique profane. Dès la fin du onzième
« siècle, elle était établie en France, en Italie, en Allemagne, en Angleterre
« et en Espagne. »

La principale modification qu'éprouva la notation de la musique au commencement du onzième siècle est due au moine Gui d'Arezzo. Pour faciliter la lecture des neumes, il inventa leur application sur des lignes et il distingua même ces lignes par des couleurs. La deuxième, celle du *fa*, est rouge; la quatrième, celle d'*ut*, est verte; la première et la troisième sont seulement tracées sur le vélin au moyen d'un tire-ligne. Pour mieux graver les sept notes dans la mémoire il donna comme exemple les trois premiers vers de l'hymne de saint Jean-Baptiste, où les syllabes *ut, re, mi, fa, sol, la* correspondaient aux sons de la gamme :

> *Ut* queant laxis *Re*sonare fibris
> *Mi*ra gestorum *Fa*muli tuorum,
> *Sol*ve polluti *La*bii reatum,
> Sancte Joannes.

Les enfants de chœur, en chantant cette hymne, augmentaient d'un degré l'intonation de chacune de ces syllabes soulignées, qui furent bientôt adoptées pour indiquer six notes de la gamme. Afin de suppléer à la septième,

qui n'était pas nommée dans ce système, on imagina la théorie barbare des *muances*, et ce ne fut qu'au dix-septième siècle que le nom de *si* fut appliqué en France.

Mais, dès le dixième siècle, le peuple et surtout les poëtes avaient inventé des chants rhythmés qui différaient entièrement de ceux de l'Église. « L'harmonie formée de successions d'intervalles divers, » rapporte encore l'écrivain que nous venons de citer, « avait reçu, dès le onzième siècle, le
« nom de *discantus*, en vieux français *déchant*. Francon de Cologne est
« le plus ancien auteur qui se serve de ce mot. Pendant tout le cours du
« onzième siècle la composition de la mélodie était indépendante de l'har-
« monie, et dès lors la composition de la musique se distingue en deux
« parties très-distinctes : le peuple, les poëtes et les gens du bel air inven-
« taient la mélodie et les paroles; et comme ils ignoraient la musique, ils
« allaient chez un musicien de profession faire écrire leurs inspirations. Les
« premiers s'appelaient avec juste raison les *trouvères* (*trobadori*), les
« seconds des *déchanteurs* ou *harmoniseurs*. L'harmonie alors n'était qu'à
« deux voix, une combinaison de quintes, des mouvements à l'unisson.

« Au douzième siècle, l'invention de la mélodie continue d'être le par-
« tage des poëtes. Les *déchanteurs* ou *harmoniseurs* sont des musiciens
« de profession. Les chansons populaires deviennent très-nombreuses. Les
« troubadours se multiplient dans toute l'Europe et les plus grands sei-
« gneurs s'honorent de cultiver la poésie et la musique. L'Allemagne eut
« ses *maîtres chanteurs*, qui furent recherchés de toutes les cours. Chez
« nous, le châtelain de Coucy, le roi de Navarre, le comte de Béthune,
« le comte d'Anjou et cent autres se sont fait une brillante réputation par
« leurs chansons, dont ils créaient les vers et la mélodie. Le plus célèbre
« de ces trouvères fut Adam de la Halle, en 1260. »

Au quatorzième siècle, le nom de *contre-point* fut substitué à celui de déchant, et c'est en 1364, au sacre de Charles V, à Reims, que fut chantée une messe écrite à quatre parties, composée par Guillaume de Machault, poëte et musicien.

Chez les anciens, le nombre des instruments de musique fut considérable; mais leurs noms étaient plus nombreux encore, parce que ces noms dérivaient de la forme, de la matière, de la nature et du caractère des instru-

ments, qui variaient à l'infini, suivant le caprice du fabricant ou du musicien. Chaque peuple aussi avait ses instruments nationaux; et comme il les désignait dans sa propre langue par des dénominations qualificatives, le même instrument reparaissait ailleurs sous dix noms; le même nom s'appliquait à dix instruments. De là, en présence des monuments figurés, et en l'absence des instruments eux-mêmes, une confusion à peu près inextricable.

Les Romains, à la suite de leurs conquêtes, avaient rapporté chez eux la plupart des instruments de musique trouvés chez les peuples vaincus. Ainsi la Grèce fournit à Rome presque tous les instruments doux de la famille des lyres et des flûtes; la Germanie et les provinces du Nord, habitées par des races belliqueuses, donnèrent à leurs conquérants le goût des instruments éclatants de la famille des trompettes et des tambours. L'Asie et la Judée surtout, qui avaient multiplié les espèces d'instruments de métal pour l'usage de leurs cérémonies religieuses, naturalisèrent dans la musique romaine les instruments sonores de la famille des cloches et des tam-tam; l'Égypte introduisit en Italie les sistres avec le culte d'Isis; Byzance n'eut pas plutôt inventé les premières orgues pneumatiques, que le christianisme s'en empara pour les consacrer exclusivement à ses solennités, en Orient comme en Occident.

Tous les instruments de musique du monde connu s'étaient donc en quelque sorte réfugiés dans la capitale de l'Empire romain, mais pour disparaître et tomber dans l'oubli, après avoir eu part aux dernières pompes de cet empire en décadence et aux dernières fêtes de l'antique mythologie. Dans une lettre où il traite spécialement des *divers genres d'instruments de musique,* saint Jérôme, qui vécut de 331 à 420, nous apprend quels étaient ceux qui servaient de son temps pour les besoins de la religion, de la guerre, du cérémonial et de l'art. Il nomme, en premier lieu, l'orgue, composé de quinze tuyaux d'airain, de deux réservoirs d'air en peau d'éléphant, et de douze soufflets de forge pour « imiter la voix du tonnerre ». Il désigne ensuite, sous le nom générique de *tuba,* plusieurs sortes de trompettes : celle qui convoquait le peuple, celle qui dirigeait la marche des troupes, celle qui proclamait la victoire, celle qui sonnait la charge contre l'ennemi, celle qui annonçait la fermeture des portes, etc. Une de ces trompettes, dont la description fait assez mal comprendre la forme, avait trois cloches d'airain et

mugissait par quatre conduits d'air. Un autre instrument, le *bombulum*, qui devait faire un bruit effroyable, était, autant qu'on peut le deviner d'après le texte même du pieux écrivain, une espèce de carillon, attaché à

Fig. 155. — Concert; bas-relief d'un chapiteau de Saint-Georges de Boscherville en Normandie. Travail du onzième siècle.

une colonne creuse en métal qui répercutait, à l'aide de douze tuyaux, les sons de vingt-quatre cloches mises en branle les unes par les autres. Viennent ensuite la *cithare* des Hébreux, en forme de triangle, garnie de vingt-quatre cordes; la *sambuque*, d'origine chaldéenne, trompette formée de plusieurs tuyaux de bois mobiles, s'emboîtant l'un dans l'autre; le *psalterium*, petite

harpe montée de dix cordes; et enfin le *tympanum*, appelé aussi *chorus*, tambour à main, auquel étaient adjoints des tuyaux de flûte en métal.

Une nomenclature du même genre existe, pour le neuvième siècle, dans une histoire de Charlemagne, en vers latins, par Aymeric de Peyrac. Elle nous prouve que le nombre des instruments avait presque doublé depuis quatre siècles, et que l'influence musicale du règne de Charlemagne s'était fait sentir par la résurrection et le perfectionnement de plusieurs instruments naguère abandonnés. Cette curieuse pièce de vers énumère tous les instru-

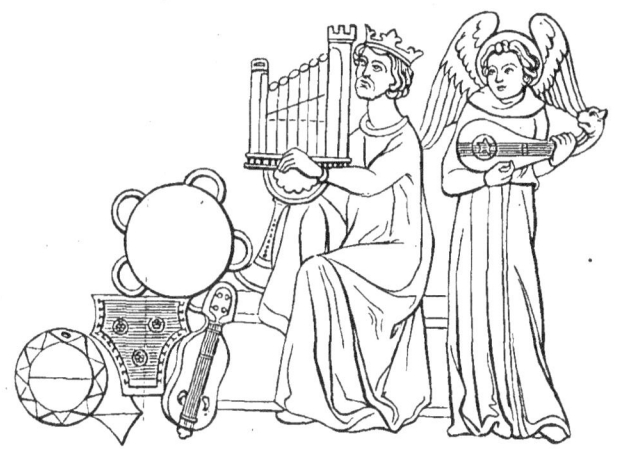

Fig. 156. — Concerts et instruments de musique, d'après une miniature d'un manuscrit du treizième siècle.

ments à cordes, à vent et à percussion, qui célèbrent la louange du grand empereur, protecteur et restaurateur de la musique : il y en a vingt-quatre, parmi lesquels nous retrouverons à peu près tous ceux que signale saint Jérôme.

Les noms des instruments de musique avaient donc traversé sept ou huit siècles sans subir en quelque sorte d'autre altération que celle qui était naturellement résultée des variations de la langue; mais les instruments eux-mêmes s'étaient, dans ce long intervalle de temps, modifiés plusieurs fois, à ce point que la dénomination primitive semblait souvent démentir le caractère musical de l'instrument auquel elle était restée attachée. Ainsi le *chorus*, qui avait été une harpe à quatre cordes, et dont le nom semblait indiquer

une collectivité d'instruments, était devenu un instrument à vent; ainsi le *psalterium*, qu'on touchait originairement avec un *plectre* ou avec les

Fig. 157. — Arbre de Jessé. Les ancêtres de Jésus-Christ sont représentés avec des instruments de musique, et forment un concert céleste. Miniature d'un Bréviaire manuscrit du quinzième siècle. Bibliothèque de Bourgogne à Bruxelles.

doigts, ne résonnait plus que sous un archet; tel instrument qui avait eu vingt cordes n'en gardait que huit; tel autre en avait élevé le nombre de quatre à vingt-quatre; celui dont le nom rappelait la forme carrée s'était arrondi, celui qui était primitivement en bois se fabriquait en métal. Et l'on

peut croire que généralement ces transformations avaient été opérées moins en vue de l'amélioration musicale proprement dite que pour le caprice des yeux (fig. 155 à 157). Il n'y eut guère de règles fixes pour la facture des instruments avant le seizième siècle, où de savants musiciens soumirent la théorie de cette fabrication à des principes mathématiques. Jusqu'en 1589 les instruments de musique étaient fabriqués à Paris par des ouvriers organistes, luthiers, voire chaudronniers, sous l'inspection et la garantie de la communauté des ménétriers; mais à cette époque les *facteurs* furent réunis en corps de métier, et obtinrent de la bienveillance d'Henri III des priviléges et statuts particuliers.

Comme de tous temps les instruments de musique ont pu être divisés en trois classes spéciales : instruments à vent, à percussion, et à cordes, nous adopterons cette division naturelle, pour passer en revue les différentes espèces d'instruments qui furent en usage pendant le moyen âge et la renaissance, sans prétendre cependant pouvoir toujours préciser la valeur musicale de ces instruments, qui souvent ne nous sont connus que par des figures plus ou moins fidèles.

La classe des instruments à vent comprenait les flûtes, les trompettes et les orgues; classe dont les diverses familles se subdivisaient en plusieurs genres très-distincts. Dans le seul genre des flûtes, par exemple, nous trouvons la flûte droite, la flûte double, la flûte traversière, la syrinx, le *chorus* le *calamus*, la *muse* ou musette, la *doucine* ou hautbois, le *flaïos* ou flageolet, etc.

La flûte est le plus ancien des instruments de musique, et au moyen âge encore il n'était pas d'orchestre complet qui ne comprît tout un système de flûtes, différentes de formes et de tonique. En principe, la flûte simple, ou *flûte à bec*, consistait en un tuyau droit, de bois dur et sonore, d'une seule pièce, percé de quatre ou six trous; mais le nombre des trous ayant été successivement porté jusqu'à onze, et le tuyau ayant atteint des dimensions de sept à huit pieds, il arriva que les doigts ne suffirent plus à agir sur toutes ces ouvertures à la fois, et que pour fermer les deux trous les plus éloignés du bec on adapta au corps de flûte des clefs que l'instrumentiste manœuvrait avec son pied.

La flûte simple, plus ou moins allongée, se voit sur les monuments figu-

rés de toutes les époques. La flûte double, non moins usitée, avait, comme son nom l'indique, deux tiges, généralement d'inégale longueur : la *gauche*, plus courte et nommée aussi *féminine*, donnait les sons aigus, tandis que la *droite* ou *masculine* rendait les sons graves. Que ses deux tuyaux fussent ou reliés ensemble ou isolés, cette flûte avait toujours deux becs distincts, quoique souvent fort rapprochés, que le musicien embouchait alternativement. La flûte double (fig. 158) était au onzième siècle l'instrument qui accompagnait d'habitude les jongleurs ou faiseurs de tours.

Fig. 158. — Flûte double, quatorzième siècle. D'après les *Monuments fr.* de Willemin.

Fig. 159. — Syrinx à sept tuyaux. Ms. de la bibl. d'Angers.

La flûte traversière, fort peu employée d'abord, dut aux perfectionnements que lui donnèrent les Allemands, d'être en vogue au seizième siècle, et même de recevoir le nom de *flûte allemande* (fig. 160).

La *syrinx* n'était autre que l'antique flûte de Pan, composée le plus souvent de sept tuyaux de bois ou de métal, graduellement inégaux, fermés par le bas et réunis par le haut sur un plan horizontal que parcourait en l'effleurant la lèvre du musicien (fig. 159). Aux onzième et douzième siècles, la syrinx, qui devait produire des sons très-aigus et discordants, avait ordinairement la forme d'un demi-cercle et renfermait neuf tuyaux dans une boîte métallique percée d'autant d'ouvertures.

Le *chorus*, qui au temps de saint Jérôme se composait d'une peau et de

deux tuyaux formant, l'un embouchure, l'autre pavillon (fig. 161), devait présenter la plus grande analogie avec la musette moderne. Au neuvième siècle la forme n'en a guère changé, sinon qu'on lui trouve quelquefois deux pavillons, et que le réservoir d'air membraneux est quelquefois remplacé par une sorte de boîte en métal ou en bois sonore. Plus tard ce même instrument se transforma en simple tympanon.

Le *calamus*, devenu la *chalemelle* ou *chalemie*, qui avait son origine

Fig. 160. — Musiciens allemands jouant de la flûte et du cornet à bouquin, dessinés et gravés par J. Amman. Seizième siècle.

dans le chalumeau des anciens, devint au seizième siècle un dessus de hautbois, alors que la *bombarde* en était la basse-contre et la taille, et que la basse s'exécutait sur la *cromorne*. Du reste, il y avait tout un groupe de hautbois. La *douçaine* ou *doucine*, flûte douce, grand hautbois de Poitou, jouait les parties de taille ou de quinte. Sa longueur l'ayant fait trouver gênant, le hautbois fut divisé par fragments réunis en faisceau mobile sous le nom de *fagot*. Cet instrument fut ensuite appelé *courtaut* en France et *sourdeline* ou *sampogne* en Italie, où il était devenu une espèce de musette, ainsi que la *muse* ou *estive*. La *muse de blé* était un simple chalu-

meau, mais la *muse d'Aussay* (ou d'Ausçois, pays d'Auch) fut certainement un hautbois. Quant à la musette proprement dite, elle s'appelait plus ordinairement *chevrette, chevrie, chièvre,* à cause de la peau dont le sac était fait. On la désignait aussi par les noms de *pythaule* et de cornemuse (fig. 162).

Les *flaïos de saus,* ou flûtes de saule, étaient de véritables sifflets, comme ceux que taillent encore les enfants de village au printemps; mais il y en

Fig. 161. — Chorus à pavillon simple avec trous, neuvième siècle. Ms. de Saint-Blaise.

Fig. 162. — Cornemuseur, treizième siècle. Sculpture de la maison des Musiciens, à Reims.

avait, dit un ancien auteur, de plus de vingt manières, « tant de fortes « comme de légières, » qui s'accouplaient par *pares* dans un orchestre. La *fistule,* le *souffle,* la *pipe,* le *fretiau* ou *galoubet,* autant de petits flageolets qui se jouaient de la main gauche, pendant que la droite marquait le rhythme sur un tambourin ou avec des cymbales. Le *pandorium,* qu'on range parmi les flûtes sans savoir au juste quelles étaient sa forme et sa tonalité, devait, au moins à l'origine, offrir quelque analogie de résonnance avec l'instrument à cordes nommé *pandore* (pandora).

Les trompettes formaient une famille bien moins nombreuse que celle des flûtes : en latin, elles s'étaient appelées *tuba, lituus, buccina, taurea, cornu, claro, salpinx*, etc.; en français, elles s'appelèrent *trompe, corne, olifant, cornet, buisine, sambute*, etc. D'ailleurs, elles empruntaient le plus souvent leur nom de leur forme, du son qu'elles produisaient, de la matière dont elles étaient fabriquées, de l'usage auquel elles étaient particulièrement destinées. Ainsi, parmi les trompettes militaires, faites de cuivre

Fig. 163. — Trompette droite à pied, onzième siècle. Ms. de la Bibl. Cottonienne, British Museum de Londres.

Fig. 164. — Trompette recourbée, onzième siècle. Ms. de la Bibl. Cottonienne, British Museum de Londres.

ou d'airain, le nom de quelques-unes (*claro, clarasius*) témoigne du son éclatant qu'elles rendent; le nom de quelques autres (*cornix, taurea, salvinx*) semble plutôt se rapporter à l'aspect de leurs pavillons (fig. 164), imitant une tête d'oiseau, une corne, un serpent, etc. Telles de ces trompettes étaient si longues et si pesantes qu'il fallait un pied ou potence pour les supporter, pendant que le *sonneur* les embouchait et soufflait dedans à pleins poumons (fig. 163).

Les *trompes* de bergers, faites de bois cerclé d'airain, étaient de lourds et puissants porte-voix dont au huitième siècle les pâtres des landes de la

Cornouailles ou du pays de Galles ne se séparaient jamais (fig. 165). Les barons, les chevaliers adoptèrent, comme moyen de transmettre les signaux d'appel que nécessitaient la guerre ou la chasse, des *cornets* beaucoup plus portatifs, qui pendaient à leur ceinture, et dont, à l'occasion, ils se servaient comme de vases à boire. A l'origine, ces trompes étaient le plus souvent formées d'une simple corne de buffle ou de bouc; mais, quand on se fut avisé de les travailler délicatement en ivoire, elles prirent ce nom d'*olifant* qui devait devenir fameux dans les vieux romans de chevalerie, où l'olifant joue un rôle si important (fig. 166). Roland, pour ne citer qu'un

Fig. 165. — Trompette de berger, huitième siècle. Ms. anglais, British Museum de Londres.

exemple entre mille, accablé par le nombre dans le vallon de Roncevaux, sonne de l'olifant pour appeler à son aide l'armée de Charlemagne.

Au quatorzième siècle, d'après un passage de manuscrit de la Bibliothèque de Berne, cité par M. Jubinal, il y avait dans les corps de troupes des *corneurs*, des *trompeurs* et des *buisineurs*, qui jouaient en de certaines circonstances particulières : les *trompes* sonnaient pour les mouvements des chevaliers ou hommes d'armes; les *cornes*, pour les mouvements des bannières ou gens de pied, et les *buisines* ou clairons, lorsque l'*ost* (camp) entier se mettait en marche. Les hérauts d'armes, qui avaient pour mission de faire les cris ou proclamations sur les voies publiques, se servaient ou de longues trompettes, dites *à potence*, à cause du bâton fourchu sur lequel on les appuyait, ou de trompes *à tortilles*, dont le nom dit assez la disposition.

D'ailleurs, le son de la trompe ou du cor accompagnait et consacrait même les actes principaux de la vie privée et de la vie publique des bourgeois. Pendant le repas des grands, on *cornait* l'eau, le vin, le pain; dans les villes on cornait l'ouverture et la fermeture des portes, l'entrée et l'issue du marché, l'heure du couvre-feu, jusqu'à ce que la cloche des beffrois eut remplacé le cornet à bouquin et la trompette de cuivre.

Fig. 166. — Cor ou olifant, quatorzième siècle. D'après les *Monuments français* de Willemin.

Fig. 167. — Sambute ou saquebute, neuvième siècle. Ms. de Boulogne.

Polybe et Ammien Marcellin nous apprennent que les anciens Gaulois et Germains avaient la passion des grandes trompettes aux sons rauques. A l'époque de Charlemagne, et mieux encore au temps des croisades, le contact des hommes de l'Occident avec les races asiatique et africaine fit

Fig. 168. — Orgue pneumatique, quatrième siècle. Sculpture du temps, à Constantinople.

adopter par les premiers les instruments aux sons stridents et éclatants. Ce fut alors que les cors *sarrasinois* en cuivre remplacèrent les trompes en bois ou en corne. Alors aussi parurent en Italie les *saquebutes* ou *sambutes* (fig. 167), dans lesquelles, dès le neuvième siècle, nous trouvons le principe des trombones modernes. Vers la même époque, l'Allemagne perfectionnait les trompettes, en y adaptant le système de trous qui jusqu'alors avait caractérisé les flûtes (fig. 169).

Mais de tous les instruments à vent celui qui eut le caractère le plus imposant et la destinée la plus glorieuse au moyen âge, ce fut l'orgue. Les anciens n'avaient connu que l'orgue hydraulique, où un clavier à vingt-six touches correspondait à autant de tuyaux, et où l'air, sous la pression de l'eau, rendait les sons les plus variés. Néron passa, dit-on, toute une journée à examiner avec admiration le mécanisme d'un instrument de ce genre.

L'orgue hydraulique, quoique décrit et recommandé par Vitruve, fut peu

Fig. 169. — Musicien allemand sonnant de la trompette militaire, dessiné et gravé par J. Amman. Seizième siècle.

en usage au moyen âge. Éginhard en signale un, construit en 826 par un prêtre de Venise, et le dernier dont il soit fait mention existait à Malmesbury au douzième siècle : encore celui-là pourrait-il être considéré plutôt comme un orgue à vapeur, car, à l'instar des sifflets avertisseurs de nos locomotives, il fonctionnait par l'effet de la vapeur d'eau bouillante s'engouffrant dans des tuyaux d'airain.

L'orgue hydraulique avait été de bonne heure abandonné pour l'orgue pneumatique (fig. 168), et la description que nous en donne saint Jérôme s'accorde avec les figures de l'obélisque érigé à Constantinople sous Théodose

le Grand. Il faut cependant remonter jusqu'au huitième siècle pour constater l'introduction de cet instrument en Occident, ou du moins en France. En 757, l'empereur d'Orient, Constantin Copronyme, envoya au roi Pépin des présents, parmi lesquels se trouvait un orgue qui fit l'admiration de la cour. Charlemagne, qui reçut un cadeau semblable du même monarque, fit faire, d'après ce modèle, plusieurs orgues, dont, au dire du moine de Saint-Gall, « les tuyaux d'airain, animés par des soufflets en peau de tau-« reau, imitaient le rugissement du tonnerre, les accents de la lyre et le « cliquetis des cymbales ». Ces premières orgues, malgré la force et la

Fig. 170. — Grand orgue à soufflet et à double clavier, douzième siècle. Ms. de Cambridge.

richesse de leurs ressources mélodiques, étaient d'une dimension tout à fait portative, et ce ne fut même que par suite de son application presque exclusive aux solennités du culte catholique, que l'orgue se développa sur une échelle gigantesque. En 951, il existait dans l'église de Winchester un orgue divisé en deux parties, ayant chacune sa soufflerie, son clavier et son organiste; douze soufflets en haut, quatorze en bas, étaient mis en jeu par soixante-dix hommes robustes, et l'air se distribuait, au moyen de quarante soupapes, dans quatre cents tuyaux rangés par groupes ou chœurs de dix, à chaque groupe desquels correspondait une des vingt-quatre touches de chaque clavier (fig. 170).

Dès le neuvième siècle les facteurs d'orgues allemands avaient une grande

renommée. Le moine Gerbert, qui fut pape sous le nom de Sylvestre II, et que nous avons vu concourir si efficacement aux progrès de l'horlogerie, avait créé dans le monastère dont il était abbé un atelier pour la facture des orgues. Ajoutons que tous les traités de musique rédigés du neuvième au douzième siècle entrent dans les plus grands détails concernant la disposition et le jeu de cet instrument. Toutefois la présence de l'orgue dans les églises ne fut pas sans rencontrer de sérieux adversaires parmi les évêques et les prêtres. Mais pendant que les uns se plaignaient du tonnerre et du gronde-

Fig. 171. — Orgue à clavier simple du quatorzième siècle. Miniature d'un *Psautier latin*, n° 175. Bibl. nat. de Paris.

ment des orgues, les autres les mettaient sous la protection du roi David et du prophète Élisée. Enfin, dans le treizième siècle les orgues eurent droit de séjour incontesté dans toutes les églises, et ce fut à qui en construirait de plus puissantes, de plus magnifiques. A Milan il y avait un orgue dont les tuyaux étaient d'argent; à Venise, on les fit en or pur. Le nombre de ces tuyaux varia et se multiplia à l'infini, selon les effets qu'on voulait obtenir. Le mécanisme était d'ordinaire assez compliqué, le jeu des soufflets fort pénible, et les claviers dans les grandes orgues présentaient des palettes larges de cinq à six pouces, que l'organiste, les mains garnies de gros gants rembourrés, frappait à coups de poing pour en tirer des sons (fig. 171).

L'orgue, qui avait été d'abord portatif, s'était conservé aussi avec ses

premières dimensions (fig. 172). Il s'appelait tantôt *portatif*, d'une manière absolue, et tantôt *régale* ou *positif*. C'est en s'accompagnant sur un *positif* que la sainte Cécile de Raphaël chante des hymnes sacrées.

La classe des instruments à percussion était formée des cloches, des cymbales et des tambours.

Les anciens connaissaient certainement les cloches, les clochettes et les grelots; mais c'est au culte chrétien qu'il faut attribuer l'invention de la cloche proprement dite en métal fondu (*campana* ou *nola*, les premières ayant été faites, dit-on, à Nole), qui fut mise en usage dès l'origine pour appeler les fidèles aux offices. En principe, la cloche était simplement agitée à bras par un moine ou un clerc, qui se tenait devant la porte de l'église;

Fig. 172. — Orgue portatif, quinzième siècle. Miniature du *Miroir historial* de Vincent de Beauvais. Ms. de la Bibl. nat. de Paris.

ou montait à cet effet sur une plate-forme élevée. Ce *tintinnabulum* (fig. 173) ou cloche portative passa aux mains des crieurs publics, aux *clocheteurs des trépassés*, et aux sonneurs de confrérie, quand la plupart des églises eurent reçu des *campaniles* ou clochers, dans lesquels on suspendit les cloches de paroisse, qui avaient pris de jour en jour des dimensions plus grandes. Ces grosses cloches, dont le *Saufang* de Cologne (sixième siècle) est un exemple (fig. 174), avaient été faites d'abord avec des lames de fer battu superposées et jointes par des clous rivés. Mais dès le huitième siècle on fondit des cloches en cuivre et même en argent. Une des plus anciennes qui subsistent encore est évidemment celle du clocher du Dôme à Sienne (fig. 175) : haute d'un mètre, elle porte la date de 1159, a la forme d'un tonneau, et rend un son très-aigu. La réunion de plusieurs cloches de diverses grosseurs avait naturellement produit le carillon, qui fut d'abord composé d'un cintre en bois ou en

fer auquel étaient suspendues les clochettes que le sonneur frappait avec un petit marteau (fig. 176). Plus tard, le nombre et l'assortiment des cloches s'étant d'ailleurs compliqués, la main du carillonneur fut remplacée par un mécanisme, et ainsi furent créés ces carillons dont le moyen âge eut la passion, et dont certaines villes du Nord sont encore si fières.

Les désignations de *cymbalum* et de *flagellum* avaient été dans le principe appliquées à de petits carillons à main; mais il y avait, en outre, de véritables cymbales (*cymbala* ou *acetabula*), rondelles sphériques ou creuses,

Fig. 173. — *Tintinnabulum*, ou cloche à main, neuvième siècle. Ms. de Boulogne.

Fig. 174. — *Saufang* de Sainte-Cécile à Cologne, cloche du sixième siècle.

Fig. 175. — Cloche d'une tour de la cathédrale de Sienne, douzième siècle.

en argent, en airain, en cuivre, qu'on secouait du bout des doigts ou qu'on s'attachait aux genoux ou aux pieds pour les agiter en gesticulant. Les petites cymbales ou *crotales* étaient des espèces de grelots, que les danseurs faisaient sonner en dansant, comme les castagnettes espagnoles, qui en France, au seizième siècle, s'appelaient *maronnettes*, et qui avaient été auparavant les *cliquettes* des ladres ou lépreux. Les grelots proprement dits devinrent tellement en vogue à une certaine époque, que non-seulement on en garnissait les harnais des chevaux, mais encore les habits des hommes et des femmes, qui au moindre mouvement tintaient, résonnaient comme autant de carillons ambulants.

L'usage des instruments de percussion au timbre métallique s'était mul-

tiplié en Europe, surtout après le retour des croisades; mais avant cette époque cependant on employait dans la musique religieuse et *festivale* le sistre égyptien, composé d'un cercle traversé par des baguettes qui tintaient en s'entre-choquant, lorsqu'on secouait l'instrument, et le triangle oriental, qui était dès lors à peu près ce qu'il est aujourd'hui (fig. 202).

Le tambour a été de tous temps un corps concave, revêtu d'une peau

Fig. 176. — Carillon, neuvième siècle. Ms. de Saint-Blaise.

Fig. 177. — Tympanon, treizième siècle. Sculpture de la maison des Musiciens, à Reims.

tendue; mais la forme et la dimension de cet instrument en ont fait varier constamment le nom aussi bien que l'usage. Au moyen âge il se nomme *taborellus, tabornum, tympanum*. Il figure généralement dans la musique de fête et surtout dans les processions; mais c'est seulement au quatorzième siècle que, du moins en France, il prend place dans les orchestres militaires; les Arabes s'en servaient de toute antiquité. Au treizième siècle, le *taburel* était une sorte de tambourin, sur lequel on ne frappait qu'avec une seule baguette; dans le *tabornum* on peut déjà voir le tambour militaire d'aujourd'hui, et le *tympanum* équivalait à notre tambour de basque. Quelquefois,

comme l'indique une sculpture de la maison des Musiciens, à Reims, cet instrument était attaché sur l'épaule droite de l'exécutant, qui le faisait sonner à coups de tête, tandis qu'il soufflait dans deux flûtes de métal, lesquelles communiquaient avec le ventre du tambour (fig. 177).

Il nous reste à parler des instruments à cordes, dont l'ensemble se divise en trois grandes catégories : instruments à cordes pincées, à cordes frappées, et à cordes frottées.

A la vérité, quelques-uns appartiennent à ces trois catégories, parce

Fig. 178. — Lyre antique. Ms. d'Angers. Fig. 179. — Lyre du Nord, neuvième siècle.

qu'on a employé successivement ou simultanément les trois manières de s'en servir.

Les plus anciens sont, sans aucun doute, ceux à cordes pincées, en tête desquels il faut placer, par droit d'ancienneté, la lyre, qui a donné naissance à la cithare, à la harpe, au psaltérion, au nabulon, etc. Une grande confusion s'établit d'ailleurs au moyen âge par le fait que ces noms originaires furent souvent alors détournés de leur acception réelle.

La lyre, instrument à cordes par excellence des Grecs et des Romains, conserva sa forme primitive jusqu'au dixième siècle. Le nombre des cordes, qui étaient généralement de boyau, mais quelquefois aussi de laiton, variait depuis trois jusqu'à huit. Quant à la boîte sonore, toujours placée à la partie inférieure de l'instrument, elle était plus souvent en bois qu'en métal ou en écaille (fig. 178).

La lyre se tenait sur les genoux, et l'exécutant pinçait, grattait les cordes d'une seule main, soit avec les doigts, soit en se servant d'un *plectre*. La lyre, dite du Nord (fig. 179), qui fut certainement le premier essai du violon, et qui en présente déjà la figure, était fermée par le haut et avait un *cordier* à l'extrémité du corps sonore, ainsi qu'un chevalet au milieu de la table.

Fig. 180. — *Psalterium* carré à prolongement sonore, neuvième siècle. Ms. de la Bibl. nat. de Paris.

La lyre fut détrônée par le psalterium et la cithare. Le *psalterium*, qui ne comptait jamais moins de dix, ni plus de vingt cordes, différait essentiellement de la lyre et de la cithare, en cela que le corps sonore occupait le haut de l'instrument. Il y avait des psalteriums carrés, ronds, oblongs ou en forme de bouclier (fig. 181), et quelquefois la boîte harmonique se prolongeait de manière à pouvoir s'appuyer sur l'épaule du musicien (fig. 180). Le psalterium disparut au dixième siècle, abandonné pour la cithare, dont le

nom avait désigné d'abord toute espèce d'instrument à cordes. La forme de la cithare, qui du temps de saint Jérôme ressemblait à un *delta* grec, varia selon les pays, ainsi que le prouvent les épithètes de *barbarica*, *teu-*

Fig. 181. — *Psalterium* à cordes nombreuses, en forme de bouclier, ixe s. Ms. de Boulogne.

Fig. 182. — *Nabulum*, neuvième siècle. Ms. d'Angers.

tonica, *anglica* (barbare, teutonique, anglaise), que nous trouvons tour à tour accolées à son nom générique. D'ailleurs elle devint par suite de ces

Fig. 183. — Choron, ixe s. Ms. de Boulogne.

Fig. 184. — Psaltérion rond, xiie siècle.

transformations locales le *nabulum*, le *chorus* et le *saltérion* ou *psaltérion* (qu'il ne faut pas confondre avec le psalterium, dérivé primitif de la lyre).

Le *nabulum* (fig. 182), qui avait la forme d'un triangle à coins tronqués

ou d'un demi-cercle fermé, et dont la boîte sonore occupait toute la partie arrondie, ne laissait à ses douze cordes qu'un espace très-restreint. Le *chorus* ou *choron*, dont la représentation imparfaite dans les manuscrits des neuvième et dixième siècles rappelle la figure d'une longue fenêtre en plein cintre ou d'un Π capital gothique, offre généralement le prolongement d'un des montants sur lequel on l'appuyait sans doute pour tenir l'instrument à la manière d'une harpe (fig. 183).

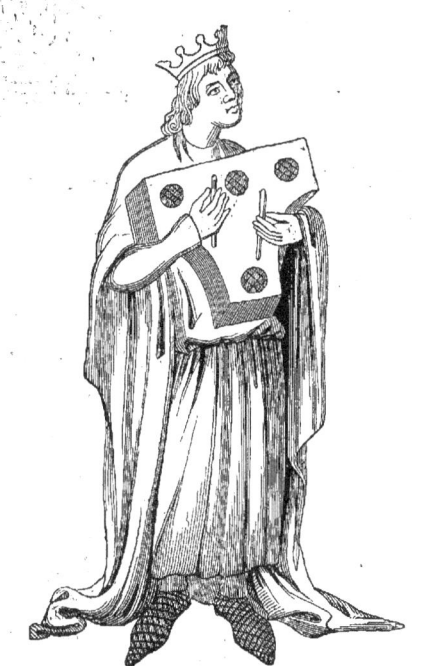

Fig. 185. — Joueur de psaltérion, quatorzième siècle. Ms. n° 703 de la Bibl. nat. de Paris.

Quant au *psaltérion*, qui fut en usage par toute l'Europe du douzième siècle, et qu'on croit originaire d'Orient, où les croisés le trouvèrent, il se composait d'abord d'une caisse plate en bois sonore, ayant deux côtés obliques, et affectant la forme d'un triangle tronqué à son sommet, avec douze ou seize cordes de métal, or et argent, qu'on égratignait à l'aide d'un petit crochet en bois, en ivoire ou en corne (fig. 184). Plus tard on amincit les cordes et on en augmenta le nombre, qui fut porté jusqu'à trente-deux; on tronqua les trois angles de la boîte sonore, et l'on y pratiqua des ouïes,

tantôt une seule au milieu, tantôt une à chaque angle, et jusqu'à cinq, symétriquement disposées. L'exécutant posait l'instrument sur sa poitrine, et l'embrassait, pour en toucher les cordes avec les doigts des deux mains ou avec des plumes ou plectres (fig. 185). Cet instrument, que les poëtes et les peintres ne manquaient jamais de faire figurer dans les concerts célestes, avait des sons d'une douceur incomparable. Les vieux romans de chevalerie épuisent toutes les formules admiratives pour le psaltérion; mais le plus grand éloge qu'on puisse faire de cet instrument, c'est de dire qu'il a été le point de départ du clavecin ou des instruments mécaniques à cordes frappées ou grattées.

On croit comprendre, en effet, qu'une sorte de clavecin à quatre octaves nommé au quatorzième siècle *dulcimer* ou *dulcemelos*, et imparfaitement

Fig. 186. — *Organistrum*, neuvième siècle. Ms. de Saint-Blaise.

décrit, n'était autre chose qu'un psaltérion, dont l'appareil sonore avait pris les proportions d'un grand coffre, et auquel un clavier avait été adapté. Appelé *clavicorde* ou *manicordion* quand il n'avait que trois octaves, cet instrument donnait, au seizième siècle, de quarante-deux à cinquante tons ou demi-tons; une même corde rendait plusieurs notes, par l'effet de plaques de métal qui, servant de chevalet mobile à chacune, en augmentaient ou diminuaient l'intensité de vibration. Les pianos à queue de nos jours ont certainement le clavier placé comme il l'était dans le *dulcimer* et le *clavicorde*. C'est à l'Italie que sont dus les premiers perfectionnements des instruments à cordes de métal et à clavier, qui devaient bientôt faire oublier le psaltérion.

Il y avait, du reste, dès le neuvième siècle un instrument à cordes dont le mécanisme, assez imparfait, tendait évidemment à remplacer le clavier qu'on appliquait aux orgues; cet instrument était l'*organistrum* (fig. 186), énorme

guitare percée de deux ouïes et garnie de trois cordes mises en vibration par une roue à manivelle; huit filets mobiles, se relevant ou s'abaissant à volonté le long du manche, formaient comme autant de touches qui servaient à varier les sons. A l'origine, deux personnes jouaient l'organistrum, l'une tournant la manivelle, l'autre faisant agir les touches; en diminuant ses dimensions, il devint la vielle proprement dite, qu'un seul musicien put manœuvrer. Elle s'appela d'abord *rubelle*, *rebel* et *symphonie;* puis ce dernier nom se changea, par corruption, en *chifonie* et *sifonie*, et nous pouvons remarquer que dans certains pays du centre de la France la vielle porte encore le nom populaire de *chinforgne*. La chifonie n'eut jamais place dans les concerts,

Fig. 187. — Harpe saxonne triangulaire, ixe siècle. *Bible* de Charles le Chauve.

Fig. 188. — Harpe à quinze cordes, xiie siècle. Ms. de la Bibl. nat. de Paris.

et tomba presque aussitôt dans les mains des mendiants, qui, s'en allant quêter aux sons quelque peu discordants et pleurards de cet instrument, en furent appelés *chifoniens*.

Quoi qu'il en fût des efforts tentés dans le but de suppléer par des roues et des claviers à l'action des doigts sur les cordes, les instruments à cordes pincées, la harpe, les luths, ne laissaient pas de conserver la prédilection des musiciens habiles.

La harpe, dont le nom grec (*harpè,* faulx) dit la forme primitive, a été retrouvée sur une peinture égyptienne, où elle est figurée avec un dos recourbé comme une faucille. En Europe ce fut d'abord une cithare triangulaire (fig. 187) dans laquelle le corps sonore occupait tout un côté de bas en haut, au lieu d'être circonscrit à l'angle inférieur de l'instrument, ou relégué à la partie supérieure, comme dans le psalterium. La harpe anglaise

(*cithara anglica*) du neuvième siècle diffère à peine de la harpe moderne : la simplicité et la bonne entente de sa forme attestent déjà une véritable perfection (fig. 188). Depuis, le nombre des cordes et la forme de cet instrument varièrent sans cesse : la caisse sonore fut tantôt carrée, tantôt allongée, tantôt ronde ; les bras se firent tantôt droits, tantôt recourbés ; souvent le montant supérieur se prolongea en tête d'animal (fig. 189), et souvent

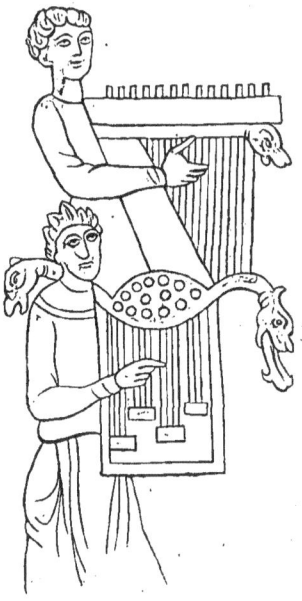

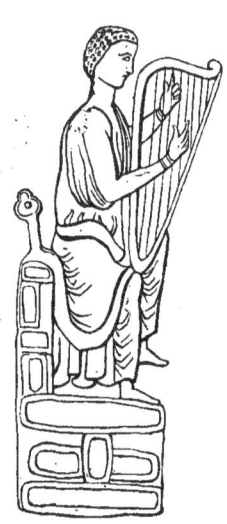

Fig. 189. — Harpeurs ou harpistes, douzième siècle, d'après une miniature d'une Bible. Ms. de la Bibl. nat. de Paris.

Fig. 190. — Joueur de harpe, quinzième siècle, d'après un plat émaillé trouvé près de Soissons et conservé à la Bibl. nat. de Paris.

l'angle inférieur sur lequel l'instrument reposait à terre se termina en pied de griffon. A en juger d'après les miniatures des manuscrits, les dimensions de la harpe étaient telles, qu'elle ne dépassait pas la tête de l'instrumentiste, qui en jouait assis (fig. 190). Il y avait toutefois des harpes plus légères, que le musicien portait suspendues à son cou par une courroie, et dont il pinçait les cordes en restant debout. Cette harpe portative était l'instrument noble par excellence, celui sur lequel les trouvères s'accompagnaient en récitant leurs ballades et leurs fabliaux (fig. 191). Dans les romans de chevalerie, sans cesse apparaissent les *harpeurs*, et sans cesse retentissent les harpes

pour entonner quelque *lai* de guerre ou d'amour, et cela aussi bien au nord qu'au midi. « La harpe, dit Guillaume de Machaut,

> tous instruments passe,
> Quand sagement bien en joue et compasse.

Au seizième siècle, cependant, la harpe est en décadence; on lui préfère le luth (fig. 192), qui était d'un grand usage au treizième, et la guitare, bien connue des anciens, que l'Italie et l'Espagne ont mis à la mode en France, et qui font les délices de la cour et des ruelles. Alors tout grand

Fig. 191. — Harpe de ménestrel, quinzième siècle.
Ms. du *Miroir historial* de Vincent de Beauvais.

Fig. 192. — Luth à cinq cordes, treizième siècle.
Ms. de la Bibl. nat. de Paris.

seigneur veut avoir son joueur de luth ou de *guiterne*, à l'instar des rois et des princesses, et le poëte Bonaventure des Périers, valet de chambre de Marguerite de Navarre, compose pour elle *la Manière de bien et justement entoucher les lucs et guiternes*. Depuis cette époque le luth et la guitare, qui, pendant deux siècles environ, furent en grande faveur dans ce qu'on appelait « la musique de chambre », n'ont presque pas changé de formes. En se modifiant, ils produisirent le *téorbe* et la *mandoline*, qui n'eurent jamais qu'une vogue passagère ou locale.

Les instruments à cordes frottées ou à archets, qui n'étaient pas connus avant le cinquième siècle, et qui appartenaient aux races du Nord, ne se répandirent en Europe qu'à la suite des invasions normandes. Ils furent d'abord

grossièrement fabriqués, et ne rendirent que de médiocres services à l'art musical; mais depuis le douzième siècle jusqu'au seizième ils changèrent souvent de forme et de nom, en se perfectionnant, à mesure que l'exécution des musiciens se perfectionnait aussi. Le plus ancien de ces instruments est le *crout* (fig. 193), qui devait enfanter la *rote,* si chère aux ménestrels et aux

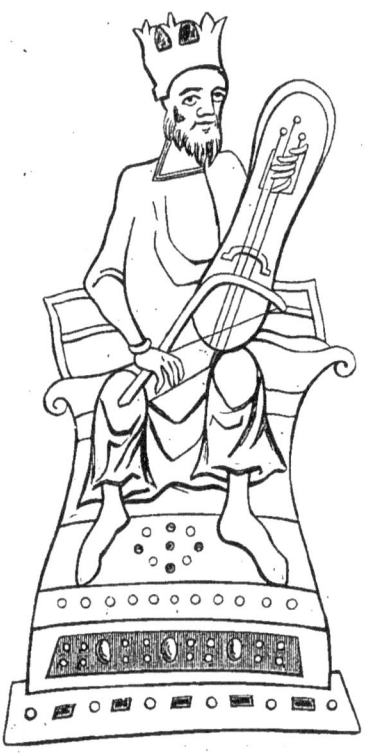

Fig. 193. — Crout à trois cordes, neuvième siècle, d'après une miniature du temps.

trouvères du treizième siècle. Le crout, que la tradition place aux mains des vieux bardes armoricains, bretons, écossais, se composait d'une caisse sonore oblongue, plus ou moins échancrée des deux côtés, avec un manche qui adhérait au corps de l'instrument, et dans lequel étaient ménagées deux ouvertures permettant de le tenir de la main gauche, tout en agissant sur les cordes, qui en principe étaient au nombre de trois seulement. Plus tard il y en eut quatre, puis six, dont deux se jouaient à vide. Le musicien les

frottait à l'aide d'un archet droit ou convexe, muni d'un seul fil d'archal ou d'une mèche de crins. Excepté en Angleterre, où le crout était national, il ne subsista pas au-delà du onzième siècle. Il fut remplacé par la *rote*, qui n'était pas, ainsi que son nom, qui semble dérivé de *rota* (roue), pourrait le faire croire, une vielle à roue ou *symphonie*. Il serait même

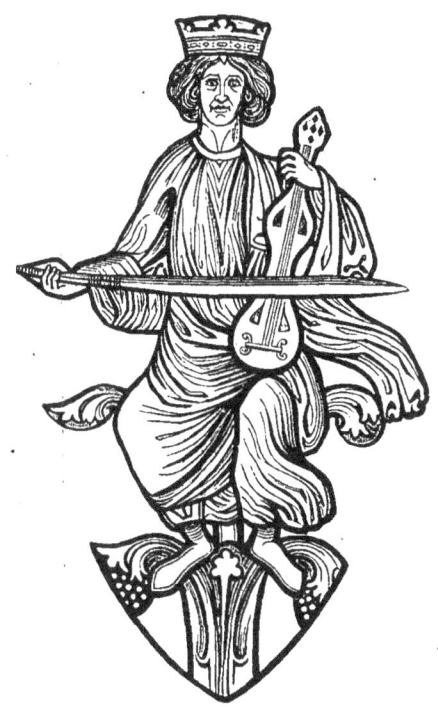

Fig. 194. — Le roi David jouant de la rote, d'après un vitrail du treizième siècle. Chapelle de la Vierge de la cathédrale de Troyes.

futile de chercher l'origine du nom de *rota* ailleurs que dans *crotta*, forme latine du mot *crout*.

Dans les premières rotes (fig. 194), qui furent faites au treizième siècle, l'intention est évidente de réunir les cordes frottées aux cordes pincées. La caisse, non échancrée, et arrondie aux deux extrémités, est beaucoup plus haute dans le bas, à la naissance des cordes, que dans le haut, près des chevilles, où ces cordes résonnent à vide sous l'action du doigt, qui les attaque par une ouverture, tandis que l'archet les anime près du cordier, en face

des ouïes. Il devait être difficile alors d'atteindre avec l'archet une corde isolée, mais il faut noter que l'idéal harmonique consistait pour cet instrument à former des accords par consonnances de tierces, de quintes et d'octaves. La rote devint bientôt un nouvel instrument, en prenant la forme que nos violoncelles ont à peu près conservée. La caisse se développa, le manche s'allongea hors du corps de l'instrument, les cordes furent réduites à trois ou quatre,

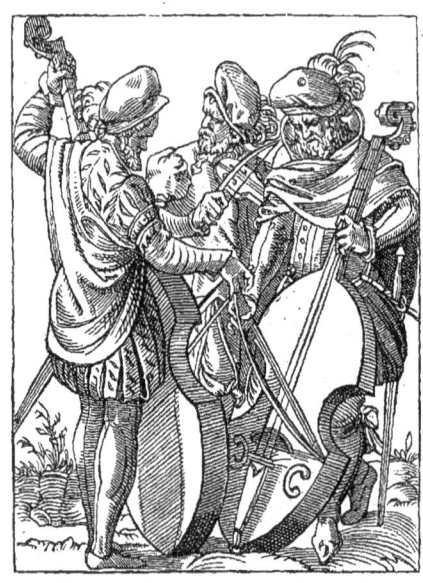

Fig. 195. — Musiciens allemands jouant du violon et de la basse de viole, dessinés et gravés par J. Amman. Seizième siècle.

tendues sur un chevalet; les ouïes s'ouvrirent en croissant. Dès ce moment la rote eut acquis un caractère spécial, qu'elle ne quitta même pas au seizième siècle, quand elle devint la *basse de viole*. C'était là sa vraie destination. La grandeur de l'instrument indiquait la manière de le placer sur les genoux, à terre ou entre les jambes (fig. 195).

La *vielle* ou *viole*, qui n'avait aucun rapport, sinon de forme, avec la vielle de nos jours, fut d'abord une petite rote que le *vielleux* tenait à peu près comme le violon actuel, contre son menton ou contre sa poitrine (fig. 196). La caisse, d'abord conique et bombée, devint insensiblement ovale, et le manche resta court et large. Peut-être ce manche, qui se ter-

minait par une espèce de trèfle orné, en forme de violette (*viola*), a-t-il motivé le nom de l'instrument. La viole, de même que la rote, formait l'accompagnement obligé de certains chants, et parmi les *jongleurs* qui en jouaient,

Fig. 196. — Diable jouant de la vielle ovale à trois cordes, treizième siècle. Sculpture de la cathédrale d'Amiens.

Fig. 197. — Jongleur jouant de la vielle à echancrures, quinzième siècle. *Heures du roi René*, ms. n° 159 de la Bibl. de l'Arsenal de Paris.

les bons vielleux étaient rares (fig. 197 et 198). Les perfectionnements de la vielle vinrent la plupart de l'Italie, où le concours d'une foule d'habiles

Fig. 198. — Vielleuse, treizième siècle, tirée d'un plat émaillé de Soissons.

Fig. 199. — Ange jouant de la gigue à trois cordes, treizième siècle. Sculpture de la cath. d'Amiens.

luthiers avait peu à peu formé le *violon*. Avant que le fameux Dnifloprugar, né dans le Tyrol italien, eût trouvé le modèle de ses admirables violons, la vielle avait allongé son manche, échancré ses flancs et donné aux cordes un

champ plus étendu, en éloignant le cordier du centre de la table sonore ; dès lors, le jeu de l'archet étant plus libre et plus facile, l'exécutant put toucher chaque corde isolément et faire succéder aux monotones consonnances des effets plus caractéristiques.

De l'Angleterre était venu le *crout ;* la France avait inventé la rote, l'Italie la viole ; l'Allemagne créa la *gigue,* dont le nom pourrait bien venir de l'analogie de la forme de l'instrument avec celle d'une cuisse de chevreuil.

Fig. 200. — Rebec, seizième siècle, d'après les *Monum. français* de Willemin.

Fig. 201. — Long monocorde à archet, quinzième siècle. Ms. de Froissart, à la Bibl. nat. de Paris.

La gigue avait trois cordes (fig. 199) ; elle différait surtout de la viole en cela que le manche, au lieu d'être dégagé et comme indépendant du corps de l'instrument, n'en était en quelque sorte qu'un prolongement sonore. La gigue, qui ressemblait beaucoup à la mandoline moderne, et sur laquelle les Allemands faisaient merveilles, au dire du trouvère Adenès, qui parle avec admiration des *gigueours d'Allemagne,* la gigue disparut totalement, du moins en France, au quinzième siècle ; mais son nom resta pour désigner une danse joyeuse qui s'était longtemps exécutée au son de cet instrument.

Il y eut encore au moyen âge, parmi les instruments de la même famille,

le *rebec* (fig. 200), si souvent cité dans les écrivains, et pourtant si peu connu, bien qu'il ait encore figuré dans les concerts de la cour au temps de Rabelais, qui le qualifie d'*aulique*, par opposition à la rustique cornemuse.

Enfin, nous devons mentionner le *monocorde* (monocordium), que les auteurs du moyen âge citent toujours avec complaisance, bien qu'il semble n'être que la plus simple et la plus primitive expression de tous les autres instruments à cordes (fig. 201). Il se composait d'une petite boîte oblongue, sur la table de laquelle étaient fixés, à chaque extrémité, deux chevalets immobiles supportant une corde en métal, tendue de l'un à l'autre, et correspondant à une échelle de tons tracée sur l'instrument. Un chevalet mobile, qu'on promenait entre la corde et l'échelle, produisait les sons qu'on voulait obtenir. Au huitième siècle on voit une sorte de violon ou de mandoline, montée d'une seule corde métallique, qu'on frottait avec un archet de métal. Plus tard, il y eut aussi une espèce de harpe formée d'une longue caisse sonore, que parcourait une seule corde, sur laquelle le musicien promenait un petit archet qu'il maniait d'un mouvement brusque et rapide.

Ce ne sont pas là tous les instruments usités au moyen âge et à la renaissance; il en est d'autres qui, malgré les plus intelligentes recherches et les plus judicieuses déductions, ne nous sont encore connus que par leurs noms; par exemple, on reste réduit aux plus vagues conjectures touchant les *êles* ou *celes*, l'*échaqueil* ou *échequier*, l'*enmorache* et le *micamon*.

Fig. 202. — Triangle, neuvième siècle. Ms. de Saint-Emmeran.

CARTES A JOUER

Époque supposée de leur invention. — Elles existaient dans l'Inde dès le douzième siècle. — Leur rapport avec le jeu d'échecs. — Elles durent être apportées en Europe à la suite des croisades. — Première mention d'un jeu de cartes en 1379. — Au quinzième siècle les cartes sont très-répandues en Espagne, en Allemagne et en France, sous le nom de *tarots*. — Au nombre des tarots doivent figurer les cartes dites de Charles VI. — Anciennes cartes françaises, italiennes, allemandes. — Les cartes contribuent à l'invention de la gravure sur bois et de l'imprimerie.

Il y a bien longtemps que l'origine des cartes à jouer a préoccupé, d'une façon toute particulière, les érudits et les chercheurs; car, futile en apparence, ce sujet curieux se rattache à deux des inventions les plus importantes des âges modernes, la gravure et l'imprimerie.

Que les recherches profondes, que les travaux persévérants, les déductions ingénieuses aient réussi à élucider complétement la question, on ne devrait pas l'affirmer trop haut. Toutefois une certaine lumière a été faite, dont nous tâcherons de profiter.

A quelle époque fixer l'invention des cartes à jouer, et à qui l'attribuer? Il faut diviser la question pour la résoudre; car si l'introduction des cartes à jouer en Europe ne remonte pas au-delà du quatorzième siècle, et si, d'après l'opinion la plus vulgaire, la découverte de notre jeu de piquet n'est pas antérieure au règne de Charles VII, au moins est-il avéré 1° que les cartes à jouer existaient dans l'Inde dès le douzième siècle; 2° que les anciens avaient des jeux où de certaines figures, de certains nombres se trouvaient représentés sur des dés ou des tablettes; 3° qu'en des temps relativement

rapprochés de nous le jeu d'échecs et le jeu de cartes offrent des rapports frappants, qui démontreraient l'origine commune de ces deux jeux, l'un peint, l'autre sculpté.

A en croire Hérodote, les Lydiens, pour tromper les souffrances de la faim pendant une longue et cruelle disette, imaginèrent la plupart des jeux, notamment les dés. Des écrivains postérieurs font honneur de ces inventions aux Grecs, que désolaient les oisives lenteurs du siége de Troie ; Cicéron attribue même nominalement à Pyrrhus et à Palamède l'idée de ces jeux « en usage dans les camps » (*ludos castrenses*). Quels étaient ces jeux ? Les échecs, disent les uns ; les dés ou les osselets, répondent les autres.

Des échantillons très-anciens prouvent irrécusablement que les cartes indiennes ne sont qu'une transformation du jeu des échecs ; car les principales pièces de ce jeu ont été reproduites sur ces cartes, mais de façon que huit joueurs, au lieu de deux pussent se trouver en présence. Dans le jeu des échecs, il n'y a que deux armées de pions, ayant chacune à sa tête un roi, un vizir (dont on a fait plus tard une reine), un cavalier, un éléphant (devenu un fou), un dromadaire (dont on a fait une tour). Les cartes indiennes offrent huit légions que distinguent autant de couleurs ou emblèmes, et qui ont chacune aussi leur roi, leur vizir, leur éléphant. La marche, la tenue des deux jeux ne laissent pas sans doute de différer beaucoup ; mais on peut cependant trouver dans l'un et l'autre une analogie originelle rappelant le jeu terrible de la guerre, où chaque adversaire doit faire assaut de ruses, de combinaisons, de vigilance.

On sait aujourd'hui de source certaine (Abel de Rémusat, *Journal Asiatique*, sept. 1822) que les cartes à jouer, venues de l'Inde et de la Chine, étaient, comme les échecs (fig. 203), aux mains des Arabes et des Sarrasins dès le commencement du douzième siècle. Il est donc à peu près certain qu'elles durent être rapportées en Europe, à la suite des croisades, avec les arts, les traditions, les usages, que les Occidentaux prirent alors des Orientaux. Il faut croire cependant qu'elles ne se propagèrent d'abord que lentement ; car à une époque où l'autorité civile et ecclésiastique décrétait sans cesse des ordonnances prohibitives contre les jeux de hasard, on ne voit pas qu'elles aient jamais été mises en cause comme les dés et les échecs.

La première mention formelle qui ait été faite des cartes à jouer se trouve dans une chronique manuscrite de Nicolas de Covelluzzo, conservée dans les archives de Viterbe. « En l'an 1379, » dit ce chroniqueur, « fut intro-
« duit à Viterbe le jeu de cartes qui vient du pays des Sarrasins, et que
« ceux-ci appellent *naïb.* ». A vrai dire, un livre allemand, *le Jeu d'or*,

Fig. 203. — Othon IV, marquis de Brandebourg, jouant aux échecs. D'après une miniature du *Livre de Manesse.* Ms. du treizième siècle, n° 7266 de la Bibl. nat. de Paris.

imprimé à Augsbourg en 1472, atteste que les cartes avaient cours en Allemagne dès l'année 1300; mais, outre que ce témoignage n'est pas contemporain du fait signalé, on peut supposer que la vanité germanique, qui s'attribuait alors la découverte de l'imprimerie, aura voulu sans plus de raison s'approprier l'invention des cartes, c'est-à-dire de la gravure sur bois. C'est donc faire judicieusement que de négliger cette assertion suspecte pour s'en tenir à celle du chroniqueur de Viterbe. Ce chroniqueur ne nous donne

malheureusement aucun détail sur la nature de ces cartes. Était-ce le jeu tel qu'il s'est conservé jusque aujourd'hui dans l'Inde? Était-ce un jeu particulier aux Arabes? Questions qui restent indécises. Toujours est-il que voici, en 1379, les cartes arrivées d'Arabie, ou de *Sarrasinie*, en Europe, avec leur nom d'origine. Les Italiens appelèrent longtemps les cartes *naïbi*. En Espagne on les nomme encore *naypes*. Si nous remarquons que *naïb* en arabe signifie *capitaine*, nous verrons qu'il s'agit d'un jeu militaire, comme celui des échecs, et nous serons portés à reconnaître dans ce premier jeu de cartes les *tarots* tels qu'ils se sont perpétués dans le midi de l'Europe.

En 1387, Jean Ier, roi de Castille, rend une ordonnance par laquelle il défend de jouer aux dés, aux *naypes* et aux échecs.

Dans les archives de la Chambre des comptes de Paris, on avait autrefois un compte de l'argentier Poupart, qui, en 1392, déclarait avoir « payé à « Jacquemin Gringonneur, peintre, pour trois jeux de cartes à or et à diverses « couleurs, ornés de plusieurs devises, pour porter devant le seigneur roi « (Charles VI), pour son esbattement, 50 sols parisis. » Puis ce jeu, qui ne semblait d'abord destiné qu'à l'ébattement du roi en démence, se répand si bien dans le peuple que le prévôt de Paris, par une ordonnance du 22 janvier 1397, « fait défense aux gens de métier de jouer à la paume, à la boule, « aux dés, aux *cartes* et aux quilles, excepté les jours de fête ». Notons que, vingt-huit ans auparavant, Charles V, dans une célèbre ordonnance qui énumère tous les jeux de hasard, n'avait pas parlé des cartes.

Le *Livre rouge* de la ville d'Ulm, registre manuscrit conservé aux archives de cette ville, contient une ordonnance de 1397 portant défense de jouer aux cartes.

Tels sont les seuls témoignages avérés qu'on puisse invoquer pour fixer l'époque approximative de l'introduction des cartes à jouer en Europe. Si quelques auteurs ont cru pouvoir la faire remonter plus haut, ils se sont appuyés sur des textes dont la valeur a été depuis détruite par une critique plus éclairée.

Dès le quinzième siècle l'existence et la popularité des cartes sont évidentes en Italie, en Espagne, en Allemagne, en France. A la vérité, leurs noms, leurs couleurs, leurs emblèmes, leur nombre et leurs formes changent selon le pays et le caprice des joueurs; mais qu'on les appelle cartes *tarots* ou

cartes *françaises,* ce sont toujours les cartes originaires de l'Orient, imitation plus ou moins fidèle de l'antique jeu des échecs.

Fig. 204 et 205. — Jean Dunois, le roi Alexandre, Julius César, le roi Artus, Charles le Grand et Godefroi de Bouillon, d'après d'anciennes gravures sur bois coloriées; estampes analogues aux premières cartes à jouer du quinzième siècle. Bibl. nat. de Paris, département des manuscrits.

A partir du quinzième siècle aussi, nous trouvons les cartes mentionnées dans chaque énumération des jeux de hasard; nous les voyons proscrites,

condamnées par les ordonnances ecclésiastiques et royales; nous entendons les prédicateurs s'élever contre elles, ce qui n'empêche pas le commerce de les multiplier et d'aviser à en perfectionner la fabrication. Les poëtes, les romanciers, les nomment à l'envi; elles apparaissent dans les miniatures des manuscrits, comme dans les premiers essais de gravure sur bois et sur cuivre (fig. 204 et 205); enfin, et quelle que soit la fragilité des cartes elles-mêmes, il s'en est cependant conservé qui appartiennent aux premières années du quinzième siècle.

Nous venons de voir qu'en principe les cartes avaient été rangées parmi les jeux d'enfants; mais on peut affirmer qu'il n'en dut pas être longtemps ainsi, car alors on ne s'expliquerait pas les rigueurs légales et les anathèmes ecclésiastiques dont elles furent l'objet.

Le 5 mars 1423, par exemple, saint Bernardin, parlant à la foule assemblée devant une église de Sienne, s'élève avec tant d'énergie, fulmine avec tant de persuasion contre les jeux de hasard, que chacun court chercher à l'instant ses dés, ses échecs, ses cartes, pour les brûler sur la place même. Mais, dit la chronique, voilà qu'un *cartier*, ruiné par le sermon du saint, s'en va le trouver tout en larmes : « Père, lui dit-il, je fabriquais des cartes; « je n'ai pas d'autre métier pour vivre. En m'empêchant de faire mon « métier, tu me condamnes à mourir de faim. » — « Si tu ne sais que « peindre, répond le prédicateur, peins cette image. » Et il lui montre un soleil rayonnant, au centre duquel brille le monogramme du Christ: I. H. S. L'artisan suivit ce conseil, et s'enrichit bientôt à peindre cette image, que saint Bernardin adopta pour symbole.

Bien que de toutes parts les mêmes censures fussent dirigées contre elles, les cartes ne laissaient pas d'avoir, notamment en Italie, une vogue et un débit considérables. Ainsi nous voyons en 1441, à Venise, les maîtres cartiers, « qui forment une association assez nombreuse », réclamer et obtenir du sénat une sorte d'ordre de prohibition contre « la grande quantité « de cartes *peintes* et *imprimées*, qui se font hors de Venise, et qui sont, « au détriment de leur art, introduites dans la ville ». Il est important de remarquer qu'il est ici fait mention de cartes *imprimées*, ainsi que de cartes peintes; c'est que dès cette époque, outre que chaque ville d'Italie fabriquait des cartes, l'Allemagne et la Hollande, grâce à l'invention de la gravure sur

bois, en exportaient une grande quantité. Faisons remarquer aussi que des documents de la même époque établissent, sans détail caractéristique toutefois, une différence entre les *naïbi* primitifs et les *cartes* proprement dites. On sait, d'ailleurs, qu'avant l'année 1419 un certain François Fibbia, noble Pisan, mort en exil à Bologne, avait obtenu des *réformateurs* de cette ville,

Fig. 206. — Le Fou, carte d'un jeu de tarots du quinzième siècle.

à titre d'inventeur du jeu de *tarrochino*, le droit de mettre l'écusson de ses armes sur la *reine de bâton*, et celui des armes de sa femme sur la *reine de denier*. — *Bâtons, deniers, coupes* et *épées* étaient dès lors les couleurs des cartes italiennes, comme *carreau, trèfle, cœur* et *pique* étaient celles des cartes françaises.

On n'a encore retrouvé aucun échantillon original des tarots (*tarrochi, tarrochini*) ou cartes italiennes de cette époque; mais on possède un jeu,

gravé au burin vers 1460, que l'on sait en être la copie exacte. En outre, Raphël Maffei, dit le Volaterran, qui vivait à la fin du quinzième siècle, a laissé, dans ses *Commentaires,* une description des tarots qui étaient, dit-il, « de nouvelle invention », relativement sans doute à l'origine des cartes à jouer. De ces deux documents, présentant d'ailleurs quelques différences, il résulte que le jeu de tarots se composait alors de quatre ou cinq séries ou couleurs, chacune de dix cartes, portant un numéro d'ordre et offrant des *deniers,* des *bâtons,* des *coupes,* des *épées,* voire des *atouts,* en nombre égal au numéro de la carte; à ces séries il faut ajouter tout un assortiment de figures représentant le Roi, la Reine, le Cavalier, le Voyageur à pied, le Monde, la Justice, l'Ange, le Soleil, le Diable, la Tour, la Mort, la Potence, le Pape, l'Amour, le Fou (fig. 206), etc.

Il est évident que les tarots eurent cours en France bien avant l'invention u jeu de piquet, qui est incontestablement d'origine française, et c'est du reste parmi les tarots qu'il convient de placer les cartes dites de *Charles VI* (fig. 207 et 208) qui sont aujourd'hui conservées au Cabinet des Estampes de la Bibliothèque nationale de Paris, et qui peuvent être considérées comme les plus anciennes que possèdent les collections publiques ou particulières. L'abbé de Longuerue dit avoir vu le jeu composé de toutes ses cartes, mais il n'en est parvenu jusqu'à nous que dix-sept. Peintes avec délicatesse, comme des miniatures de manuscrits, sur un fond doré rempli de points qui forment des ornements en creux, ces cartes sont entourées d'une bordure argentée dans laquelle un pointillage semblable figure un ruban roulé en spirale. C'est bien là sans doute cette *tare,* espèce de gaufrure produite par de petits trous piqués et alignés en compartiments, à laquelle les tarots doivent leur nom, et dont nos cartes actuelles gardent en quelque sorte le souvenir, quand elles sont couvertes par derrière d'arabesques ou de pointillés en noir ou en couleur. Ces cartes, hautes de dix-huit centimètres et larges de neuf environ, sont peintes à la détrempe sur un carton épais d'un millimètre. La composition en est ingénieuse et parfois savante, le dessin correct et plein de caractère, l'enluminure éclatante.

Parmi les sujets qu'elles représentent, il en est quelques-uns qui méritent d'autant plus d'être remarqués, qu'on serait tenté d'y retrouver une inspiration analogue à celle de la *Danse macabre,* cette terrible moralité qui, à

dater de cette même époque, devait aller se popularisant de plus en plus. Ainsi, par exemple, à côté de l'*Empereur*, couvert d'une armure d'argent, et tenant le globe et le sceptre, apparaît l'*Ermite*, vieillard encapuchonné qui élève en l'air un sablier, emblème de la rapidité du temps. Voilà le *Pape* qui, la tiare en tête, siége entre deux cardinaux; mais voici la *Mort*

Fig. 207. — La Lune, Fig. 208. — La Justice,
cartes tirées du jeu dit *de Charles VI*, conservé à la Bibl. nat. de Paris, cabinet des estampes.

qui, montée sur un cheval gris, au poil hérissé, renverse sous sa faux rois, papes, évêques et autres grands de la terre. Si nous voyons l'*Amour*, représenté par trois couples d'amants qui se parlent et s'embrassent, pendant que deux Amours, du haut d'un nuage, leur lancent des flèches, nous voyons aussi la *Potence*, qui supporte un joueur pendu par un seul pied, et tenant encore à la main un sac d'argent ou de billes. L'*Écuyer*, tout vêtu d'or et d'écarlate, s'en va faisant fièrement flamboyer son épée; le *Char* porte en

triomphe un capitaine armé de toutes pièces; le *Fou* jette sa marotte sous son bras pour compter sur ses doigts, et enfin les trompettes de l'Éternité réveillent les morts, qui sortent du sépulcre pour comparaître au *Jugement dernier*.

La plupart de ces sujets allégoriques se sont conservés dans les tarots actuels, qui comprennent, outre les seize figures de notre jeu de piquet, vingt-deux cartes représentant l'*Empereur*, l'*Amoureux*, le *Chariot*, l'*Ermite*, le *Pendu*, la *Mort*, la *Maison de Dieu*, la *Fin du monde*, etc.

Il serait hasardeux de penser que ces tarots, offrant une image tristement philosophique de la vie au point de vue du chrétien, aient pu jouir d'une grande vogue au sein d'une cour frivole et corrompue, qui ne s'occupait que de fêtes, de mascarades, de chansons, pendant que, livré à toutes les intrigues, l'État tombait en ruines; pendant que le populaire, décimé par la peste et par la famine, chargé d'exactions, faisait entendre la voix de l'insurrection. Par contre, les tarots devaient plaire à l'imagination naïve des bonnes gens qui, souvent spoliés en ces temps de rudes épreuves, ne pouvaient qu'accepter comme une consolation ces emblématiques représentations de la vie et de la mort. Les artistes en tous genres s'évertuaient à les reproduire sous toutes les formes, et puisque ces images avaient gagné jusqu'aux bijoux des femmes, comment ne se fussent-elles pas emparées des cartes à jouer?

Il nous reste les débris de deux anciens jeux de cartes obtenues à l'aide de planches gravées; on les a découvertes, comme la plupart des cartes de cette époque, dans des reliures de livres du quinzième siècle. Ces cartes, qui appartiennent au règne de Charles VII, sont des cartes essentiellement françaises. On y trouve, comme dans notre jeu de piquet actuel, le roi, la reine, le valet de chaque couleur. Dans l'un de ces deux anciens jeux, cependant, l'origine sarrasine des *naïb* se fait encore sentir, car le *croissant* musulman y remplace le *carreau*, et le *trèfle* est figuré à la façon arabe ou moresque, c'est-à-dire à quatre branches semblables. Une autre singularité se présente : le roi de cœur est une sorte d'homme sauvage, de singe velu, appuyé sur un bâton noueux; la reine de la même couleur est pareillement couverte de poils et tient une torche à la main; le valet de trèfle, qui mériterait d'escorter le roi et la dame de cœur, est aussi velu qu'eux et porte un bâton noueux sur

l'épaule. On voit en outre les jambes d'un quatrième personnage velu, parmi celles que le couteau du relieur a séparées de leurs corps respectifs.

Fig. 209. — Charles VI, sur son trône, d'après une miniature du ms. des Rois de France, de Jean du Tillet, seizième siècle. Bibl. nat. de Paris.

Mais, à part ceux-ci, tous les autres personnages sont vêtus selon la mode ou l'étiquette de la cour de Charles VII. La reine de *croissant* porte un

costume analogue à celui de Marie d'Anjou, femme de ce roi, ou de Gérarde Gassinel, sa maîtresse. Les figures de rois, le roi velu excepté, sont identiques à celles qui nous restent de Charles VII ou des seigneurs de son entourage : chapeau de velours surmonté de la couronne fleurdelisée, robe entr'ouverte par devant et fourrée d'hermine ou de *menu vair,* pourpoint serré, chausses collantes. Les valets sont copiés sur les pages, les sergents d'armes de ce temps-là : l'un portant la toque à plumail et la casaque longue; l'autre vêtu de court, au contraire, et se redressant dans son pourpoint étroit et ses grègues bien tirées. Ce dernier montre, écrit sur une banderole qu'il déroule, le nom du cartier *F. Clerc.* Ce sont donc bien là des cartes d'invention, ou tout au moins de fabrication française; mais comment expliquer la présence de ce roi et de cette reine sauvages, de ce valet velu, parmi les rois, les reines et les valets vêtus selon la mode du temps de Charles VII? Peut-être trouverons-nous une réponse acceptable, en interrogeant les chroniques du règne précédent.

Le 29 janvier 1392, il y eut une grande fête à l'hôtel de la reine Blanche, en l'honneur du mariage d'un chevalier de Vermandois avec une des demoiselles de la reine. Le roi Charles VI (fig. 209) venait à peine d'être rétabli de sa frénésie. Un de ses favoris, Hugonin de Janzay, imagina un divertissement auquel devaient prendre part le roi et cinq seigneurs : « C'était », dit Juvénal des Ursins, « une *momerie* (mascarade) d'hommes sauvages, « enchaisnez, tout veluz, et estoient leurs habillements propices (justes) au « corps, veluz, faitz de lin et d'estoupe attachez à poix résine, et engraissez « pour mieux reluire. » Froissart, témoin oculaire de cette fête, dit que les six acteurs du ballet entrèrent dans la salle en poussant des hurlements et en agitant leurs chaînes. Comme on ne savait pas quels étaient ces masques, le duc d'Orléans, frère du roi, voulut le découvrir, et, prenant des mains de son varlet une torche allumée, il l'approcha tellement de l'un des étranges personnages que « la chaleur du feu entra au lin ». Le roi se trouvait, par bonheur, séparé de ses compagnons, qui furent tous brûlés, à l'exception d'un seul, lequel s'alla jeter dans une cuve pleine d'eau; Charles VI, échappé à ce péril, mais profondément frappé par l'idée d'y avoir été exposé, retomba dans sa démence.

Ce *ballet des Ardents* avait laissé dans les esprits une telle impression,

que soixante-dix ans plus tard un graveur allemand en fit le motif d'une estampe; est-ce donc hasarder une supposition inadmissible que de prêter à un cartier de cette époque l'idée d'introduire le même sujet dans un jeu qui, nous en avons la preuve, se modifiait selon les caprices de l'artiste? N'oublions pas, pour justifier le costume de femme sauvage et la torche donnée à la reine de cœur, qu'on avait accusé Isabeau de Bavière, épouse de Charles VI, d'avoir concouru à l'invention de cette fatale mascarade, qui devait la débarrasser du roi, et de s'être associé pour complice le duc d'Orléans, son beau-frère, qui aurait mis exprès le feu aux vêtements de ces hommes sauvages parmi lesquels était le roi.

Le second jeu ou fragment de jeu, que l'on doit faire remonter à la même époque, offre une similitude beaucoup plus grande encore avec nos cartes actuelles, sinon par les noms et les devises des personnages qui se ressentent encore de leur origine sarrasine, mais du moins par le caractère et les costumes des figures. Notons à ce propos que, pendant plusieurs siècles, les noms accolés aux personnages varièrent sans cesse. Dans ce jeu, nous trouvons rois, reines et valets de trèfle, de cœur, de pique et de carreau; le croissant sarrasin a disparu. Les rois portent tous des sceptres; les reines tiennent des fleurs. Tout dans ces images est conforme, non-seulement aux modes de l'époque, mais encore aucune infraction n'est commise aux lois héraldiques, aux usages de la chevalerie.

La tradition veut que ce jeu, le vrai jeu de piquet, qui détrôna les tarots italiens et les cartes de Charles VI, et devint bientôt d'un emploi général en France, soit de l'invention d'Étienne Vignoles, dit La Hire, qui fut un des hommes de guerre les plus braves et les plus actifs de ce temps-là. Cette tradition a droit à tous nos respects, car l'examen seul de ce jeu de pique nous démontre qu'il ne peut être l'œuvre que d'un chevalier accompli, ou tout au moins d'un esprit profondément épris des mœurs et usages chevaleresques: mais, sans vouloir exclure La Hire, qui, disent les historiens, avait « toujours le *pot* (casque) en tête et la lance au poing, pour courir sus aux « Anglois, et qui ne se reposa que pour mourir de ses blessures », nous serions tenté de faire honneur de cette ingénieuse trouvaille à un de ses contemporains et amis, à Étienne Chevalier, secrétaire et trésorier du roi, connu par son talent pour les devises. Jacques Cœur, à qui ses relations

commerciales avec l'Orient valurent l'accusation d'avoir « envoyé des armes « aux Sarrasins », put fort bien s'être fait l'importateur en France des cartes asiatiques, et Chevalier se sera ensuite amusé à les mettre en devise, ou, comme on disait alors, à les *moraliser* (symboliser). Dans l'Inde, c'était le jeu du vizir et de la guerre; notre trésorier royal en fit le jeu du chevalier et de la chevalerie : il y plaça d'abord ses propres armoiries, la licorne, qui figure dans plusieurs anciens jeux de cartes. Il n'oublia pas les armes parlantes de Jacques Cœur, en remplaçant les coupes par les *cœurs*. Il laissa les *trèfles* simuler les fleurs du sureau héraldique d'Agnès Sorel; il changea les deniers en *carreaux* ou fers de flèche (fig. 210), et les épées en *piques*, pour faire honneur aux deux frères Jean et Gaspard Bureau, grands maîtres de l'artillerie en France.

Étienne Chevalier, le plus habile emblématiste de l'époque, était bien capable de substituer dans les cartes à jouer les dames ou reines aux vizirs orientaux ou aux chevaliers italiens, qui sur les tarots figuraient seuls parmi les rois et les valets. Répétons, toutefois, que nous n'entendons nullement déposséder La Hire, et que nous ne faisons que hasarder une supposition à côté d'une opinion généralement reçue.

Ces cartes, qui portent tous les caractères du règne de Charles VII, doivent être regardées comme le produit des premiers essais de gravure sur bois et d'impression à l'aide de planches gravées : elles ont été probablement exécutées entre 1420 et 1440, c'est-à-dire antérieurement à la plupart des premières productions xylographiques connues. Les cartes à jouer avaient en quelque sorte servi de prélude à l'imprimerie avec planches de bois gravées, invention qui devança de beaucoup l'imprimerie en caractères mobiles.

Du reste, à voir combien déjà, au milieu du quinzième siècle, les cartes à jouer sont répandues par toute l'Europe, il est naturel de penser que des procédés économiques de production avaient dû être trouvés et mis en usage. Ainsi, comme nous l'avons déjà dit, trois jeux de tarots peints pour le roi de France en 1392 étaient payés à Jacquemin Gringonneur 56 sols parisis, c'est-à-dire 170 francs de notre monnaie. Un seul jeu de tarots, admirablement peint, vers 1415, par Marziano, secrétaire du duc de Milan, avait coûté 1,500 écus d'or (soit 15,000 francs environ); mais, en 1454, un

jeu de cartes, destiné à un dauphin de France, ne coûtait plus que 5 sous tournois ou 14 à 15 francs. Dans l'intervalle de 1392 à 1454, on avait donc trouvé le moyen de fabriquer les cartes à bon marché et d'en faire une marchandise, que les merciers vendaient en même temps que les *épingles*, qui alors tenaient lieu de jetons de cuivre ou d'argent, d'où notre expression proverbiale « tirer son épingle du jeu ».

Fig. 210. — Ancienne carte française du quinzième siècle. Bibl. nat. de Paris.

Fig. 211. — Spécimen d'un jeu de cartes du seizième siècle. Bibl. nat. de Paris.

Si les cartes allaient se répandant de plus en plus, ce n'était point, certes, qu'elles eussent cessé d'être prohibées ou condamnées par les ordonnances civiles et ecclésiastiques. La liste, au contraire, serait longue des arrêts portés contre elles et contre ceux qui s'en servaient. Princes et seigneurs se trouvaient de droit au-dessus de ces défenses; manants et gens dissolus ne se faisaient pas faute de les enfreindre. Toujours est-il qu'en présence de ces prohibitions constamment renouvelées, l'industrie des cartiers ne pouvait

qu'indirectement se développer ou plutôt se constituer. Aussi la trouvons-nous, à l'origine, dissimulée en quelque sorte dans celle des papetiers et enlumineurs. Il faut aller jusqu'en décembre 1581, c'est-à-dire jusqu'au règne d'Henri III, pour rencontrer le premier règlement qui fixe les statuts des maîtres « feseurs de cartes ». Ces statuts, confirmés par lettres patentes en 1584 et 1613, sont restés en vigueur jusqu'à la Révolution. Dans la confirmation des priviléges de la corporation, accordée à cette dernière date, il est établi comme loi que les maîtres cartiers seront dorénavant tenus de mettre leurs noms, surnoms, enseignes et devises, au valet de trèfle (fig. 212 et 213) de chaque jeu de cartes, prescription qui ne paraît faire que consacrer un ancien usage, comme on peut le vérifier en examinant la curieuse collection d'anciennes cartes que possède le Cabinet des estampes de la Bibliothèque nationale. Nous avons dit plus haut que pendant bien des années les noms attribués aux divers personnages du jeu de cartes avaient varié selon le caprice des cartiers : un rapide coup d'œil jeté sur la collection que nous venons de signaler confirmera cette assertion.

Les cartes que l'on pourrait appeler de Charles VII, et qui nous ont semblé offrir un souvenir du ballet des Ardents, n'ont d'autre inscription que le nom du cartier; mais dans l'autre jeu, du même temps, le valet de trèfle porte pour légende, *Rolan;* le roi de trèfle, *Sans Souci;* la reine de trèfle, *Tromperie;* le roi de carreau, *Corsube;* la reine de carreau, *En toi te fie;* le roi de pique, *Apollin,* etc. Cet ensemble de noms révèle la triple influence de l'origine sarrasine des cartes, des préoccupations que la lecture des vieux romans de chevalerie jetait alors dans les esprits, et des événements contemporains. Dans les anciennes épopées, en effet, Apollin (ou Apollon) est une idole par laquelle jurent les Sarrasins; Corsube est un chevalier de Cordoue (*Corsuba*). Sans Souci est évidemment un des sobriquets comme en prenaient les écuyers, alors qu'ils faisaient leurs preuves pour mériter le titre de chevalier. Roland, ce grand paladin, qui périt à Roncevaux en combattant les Sarrasins, semble placé là pour opposer le souvenir de sa gloire à celle des rois mécréants. La reine En toi te fie pouvait bien faire allusion à Jeanne d'Arc. La reine Tromperie ne rappelait-elle pas cette Isabeau de Bavière qui fut épouse infidèle, marâtre, et qui trahit la France pour l'Angleterre? Autant de suppositions sans doute, mais qu'un examen critique

plus étendu et plus minutieux parviendrait peut-être à changer en irrécusables certitudes.

Après les cartes du temps de Charles VII viennent, comme les plus anciens en date, deux jeux qui appartiennent certainement au règne de Louis XII. Dans l'un de ces jeux, l'autre ne portant aucune légende, le roi de cœur s'appelle *Charles;* le roi de carreau *César;* le roi de trèfle, *Artus;* le roi de pique, *David;* la reine de cœur *Héleine;* la reine de

Fig. 212 et 213. — Le valet de trèfle dans les jeux de cartes de R. Passerel et R. Le Cornu. Seizième siècle. Bibliothèque nationale de Paris.

carreau, *Judic;* la reine de trèfle, *Rachel;* la reine de pique, *Persabée* (sans doute pour *Bethsabée*).

Dans un jeu appartenant au commencement du règne de François Ier, le roi de trèfle est devenu *Alexandre;* le nom de *Judic* a passé à la reine de cœur; et pour la première fois (au moins dans les échantillons qui sont venus jusqu'à nous), certains valets portent des noms : le valet de cœur est *La Hire;* le valet de carreau *Hector de Trois* (sic).

Un peu plus tard, vers l'époque de la bataille de Pavie, et de la captivité

du roi, l'influence des modes espagnoles et italiennes gagne le jeu de cartes. On remarque que le valet de pique, qui offre le nom seul du cartier, ressemble à Charles-Quint (fig. 211). Les trois autres valets portent la dénomination bizarre de *Prien Roman, Capita Fili, Capitane Vallant.* Les rois sont : *Julius César*, cœur; *Charles*, carreau; *Hector*, trèfle; *David*, pique; les reines : *Héleine*, cœur; *Lucresse*, carreau; *Pentaxlée* (Penthésilée), trèfle; *Beciabée* (Bethsabée), pique.

C'est sous Henri II que les noms attribués aux personnages se rapprochent davantage de l'ordre observé dans nos cartes actuelles. *César* est le roi de carreau; *David*, le roi de pique; *Alexandre*, le roi de trèfle; *Rachel* est la reine de carreau; *Argine*, la reine de trèfle; *Pallas*, la reine de pique; *Hogier*, *Hector de Troy* et *La Hire*, les valets de pique, de carreau et de cœur.

Sous Henri III, qui s'occupait beaucoup moins de régir l'État que la mode, et qui fut le premier à octroyer des statuts à la confrérie des cartiers, le jeu de cartes se fait le miroir des modes extravagantes de ce règne efféminé. Les rois ont la barbe en pointe, la collerette empesée, le chapeau à plumes, les trousses bouffant autour des reins, le pourpoint tailladé, les chausses collantes; les reines ont les cheveux retroussés et crêpés, la robe à justaucorps et à *vertugarde*. Nous voyons alors apparaître une *Dido*, une *Élisabeth*, une *Clotilde*, reines de carreau, de cœur et de pique; et parmi les rois un *Constantin*, un *Clovis*, un *Auguste*, un *Salomon*.

Le vaillant Béarnais monte sur le trône, et les cartes reflètent encore l'aspect de sa cour; mais bientôt l'*Astrée* et tout un cortége de tendres et galants héros viennent régner sur les esprits raffinés, et alors nous trouvons *Cyrus* et *Sémiramis*, roi et reine de carreau; *Roxane*, reine de cœur (fig. 214); *Ninus*, roi de pique, etc.

Sous la régence de Marie de Médicis, sous Louis XIII, ou plutôt sous Richelieu, sous Anne d'Autriche, et sous Louis XIV, les cartes prennent toujours le caractère du temps, selon les caprices de la cour, selon l'imagination du cartier. A un moment donné, elles s'italianisent : le roi de carreau s'appelle *Carel*, sa dame *Lucresi;* la dame de pique *Barbera;* la dame de trèfle, *Penthamée;* le valet de carreau, *capit. Melu.*

Le champ serait vaste à explorer si l'on devait, en traçant l'historique

détaillé de ces nombreuses variations, chercher à en démêler et fixer toutes les origines. Un fait doit frapper en se livrant à cet examen, c'est de constater, par opposition aux vicissitudes qui s'attachent aux personnages et à leurs noms, la perpétuelle stabilité des quatre couleurs, adoptées dès l'origine des cartes françaises ou du jeu de piquet, couleurs à l'ordre, à la nature desquelles aucune atteinte n'est jamais portée. Cœur, carreau, trèfle et pique,

Fig. 214. — Roxane, reine de cœur. Spécimen des cartes du temps d'Henri IV.
(Collection de cartes à jouer. Bibl. nat. de Paris, Cabinet des estampes.)

Fig. 215. — Carte de tarots italiens, extraite du jeu des *minchiate*.

telles furent les divisions établies par La Hire ou Chevalier, et que nous retrouvons encore fidèlement observées de nos jours, bien qu'à diverses époques on se soit évertué à en définir la signification symbolique.

Longtemps l'opinion du P. Menestrier avait prévalu, qui affirmait que le *cœur* emblématisait les gens d'église ou de *chœur;* le *carreau,* les bourgeois ayant des salles carrelées dans leurs maisons; le *trèfle,* les laboureurs, et le *pique,* les gens de guerre. Le P. Menestrier se fourvoyait complétement. Mieux avisé fut le P. Daniel, qui, découvrant, avec tous les interprètes

sensés, un jeu essentiellement militaire dans le jeu de cartes, affirmait que le *cœur* signifiait le courage des chefs et des soldats; le *trèfle*, les magasins de fourrages; le *pique* et le *carreau*, les magasins d'armes. C'était toucher, croyons-nous, à la véritable interprétation des couleurs, et Bullet s'en rapprocha davantage quand il vit les armes offensives dans le *trèfle* et le *pique*, et les armes défensives dans le *cœur* et le *carreau*. Ici la targe et l'écu, là l'épée et la lance.

Mais, pour faire honneur aux cartes françaises, ne détournons pas complétement notre attention des *tarots*, qui précédèrent notre jeu de piquet, et qui continuèrent toujours à être employés simultanément, même chez nous.

Les cartiers espagnols et italiens, établis en France presque de tous temps, fabriquaient beaucoup de tarots (fig. 215); mais ils faisaient une concession à la politesse française, en substituant des *dames* aux *cavaliers* de leur jeu national. Il faut noter ici que, même à l'époque des conquêtes de Charles VIII et de Louis XII, les cartes françaises, avec les quatre dames remplaçant les cavaliers, ne réussirent jamais à se nationaliser en Italie, et encore bien moins en Espagne. Il arriva même au contraire que sur ce point l'usage des vaincus s'imposa aux vainqueurs, et que les tarots furent en pleine faveur parmi la soldatesque victorieuse.

Les Espagnols avaient certainement dû recevoir des Maures et des Sarrasins le *naïb* oriental, longtemps avant l'introduction de ce jeu en Europe par Viterbe; mais les preuves écrites manquent pour constater l'existence des cartes chez les Sarrasins d'Espagne. Le premier document qui les mentionne est cet édit de Jean Ier, que nous avons cité plus haut, à la date de 1387. Des savants ont voulu chercher la signification des quatre couleurs de *naypes* espagnoles, et ils ont cru trouver un symbolisme spécial. D'après eux, les *dineros, copas, bastos* et *spadas* (deniers, coupes, bâtons et épées) figureraient les quatre états qui composent la population : les marchands, qui ont de l'argent; les prêtres, qui tiennent le calice; les paysans, qui manient le bâton; et les nobles, qui portent l'épée. Cette explication, pour être ingénieuse, n'a pas, selon nous, de fondement bien sérieux. Les signes ou couleurs des cartes numérales ont été fixés en Orient, et l'Espagne, aussi bien que l'Italie, les adopta sans se préoccuper d'en pénétrer le sens allégorique. Les Espagnols

s'étaient tellement entichés de ce jeu qu'ils arrivèrent à le préférer à toute autre récréation, et nous savons que lorsque les compagnons de Christophe Colomb, qui venait de découvrir l'Amérique, formèrent un premier établissement à Saint-Domingue, ils n'eurent rien de plus pressé que de fabriquer des cartes à jouer avec des feuilles d'arbre.

Les cartes à jouer avaient sans doute aussi passé de bonne heure d'Italie

Fig. 216 et 217. — Le *trois* et le *huit* de grelots, cartes allemandes du seizième siècle.
Bibl. nation. de Paris, Cabinet des estampes.

en Allemagne; mais en s'avançant vers le nord elles perdirent presque aussitôt leur caractère oriental et leur nom sarrasin. On ne trouve plus en effet dans la vieille langue allemande aucune trace étymologique du *naïb*, *naïbi*, *naypes* : les cartes se nomment *briefe*, c'est-à-dire *lettres*; l'ensemble du jeu, *spielbriefe*, jeu de lettres; les premiers cartiers, *briefmaler*, peintres en lettres. Les quatre couleurs des *briefe* ne furent ni italiennes ni françaises; elles s'appelèrent *schellen*, grelots (fig. 216, 217 et 218), ou *roth* (rouge),

grün (vert) et *eicheln* (glands) (fig. 219). Les Allemands, avec leur passion pour le symbolisme, avaient compris la véritable signification originale du jeu de cartes, et, en y faisant des changements notables, ils s'étaient attachés, au moins en principe, à lui conserver sa physionomie militaire. Les couleurs chez eux figuraient, dit-on, les triomphes ou les honneurs de la guerre, les couronnes de chêne ou de lierre, les grelots ou sonnettes, qui étaient

Fig. 218 et 219. — Le *deux* de grelots et le *roi* de glands, empruntés à un jeu de cartes du seizième siècle, dessiné et gravé par un maître allemand. Bibl. nat. de Paris, Cabinet des estampes.

l'insigne le plus éclatant de la noblesse germanique, et le pourpre, qui devenait la récompense des hommes vaillants. Les Allemands se gardèrent bien d'admettre les dames dans la compagnie toute guerrière des rois, des capitaines (*ober*) et des officiers (*unter*). L'as était toujours le drapeau, emblème guerrier par excellence; d'ailleurs le plus ancien jeu fut le *landsknecht* ou lansquenet (fig. 221), le nom qualificatif du soldat.

Nous ne parlons ici que de vieilles cartes allemandes; car à partir d'une certaine époque la forme matérielle et les règles emblématiques du jeu ne

dépendirent plus que des caprices du fabricant ou du graveur. Les figures ne portaient presque jamais de nom propre, mais bien des devises en allemand ou en latin. On trouve dans les collections de cartes anciennes un jeu moitié allemand, moitié français, avec des noms de dieux païens. On voit aussi diverses suites de cartes à cinq couleurs, de quatorze cartes chacune, entre autres celles des *roses* et des *grenades*.

Fig. 220. — Carte du jeu de la logique imaginé par Th. Murner, et tiré de son *Chartiludium logices* (Cracovie, 1507).

Fig. 221. — Le *deux* d'un jeu de lansquenet, cartes allemandes du seizième siècle. Bibl. nation. de Paris, Cabinet des estampes.

Ce furent les Allemands qui les premiers eurent l'idée d'appliquer les cartes à l'instruction de la jeunesse, et de moraliser en quelque sorte un jeu de hasard en lui faisant exprimer toutes les catégories de la science scolastique. Thomas Murner, cordelier, professeur de philosophie, tenta, en 1507, un essai de ce genre (fig. 220). Il imagina un jeu composé de cinquante-deux cartes, divisé en seize couleurs qui correspondent à autant de traités pédagogiques; chaque carte est surchargée de tant de symboles que sa description ressemblerait à l'énoncé du plus ténébreux logogriphe. Les universités alle-

mandes, qui ne s'effrayaient pas pour si peu d'obscurité, n'en eurent que plus d'empressement à étudier les arcanes de la grammaire et de la logique en jouant aux cartes. Les imitations du jeu de Murner se multiplièrent à l'infini.

Il faut reporter à la fin du quinzième siècle un jeu qu'on attribue au célèbre Martin Schœngauer ou à l'un de ses élèves. Les cartes se distinguent par la forme, le nombre et le dessin; elles sont rondes et rappellent beaucoup les cartes persanes, peintes sur ivoire et chargées d'arabesques, de fleurs et d'oiseaux. Ce jeu, dont quelques pièces seulement existent dans les collections d'Allemagne, se composait de cinquante-deux cartes divisées en quatre séries numérales de neuf cartes chacune, avec quatre figures en plus par série : le roi, la dame, l'écuyer et le valet. Les couleurs ou marques sont le *Lièvre*, le *Perroquet*, l'*Œillet* et la *Colombine* ou *Ancolie*. Les as, qui représentent chacun le type de la couleur, portent des devises philosophiques en latin. Les quatre figures du perroquet sont africaines; celles du lièvre, asiatiques ou turques; celles de l'ancolie et de l'œillet appartiennent à l'Europe. Rois et dames sont à cheval; écuyers et valets ont tant d'analogie entre eux qu'on a peine à les distinguer, à l'exception des valets d'ancolie et d'œillet (fig. 222 à 227).

Quant aux Anglais, ils reçurent aussi de bonne heure des cartes à jouer, par l'entremise du commerce qu'ils faisaient avec les villes hanséatiques et néerlandaises, mais ils n'en ont pas fabriqué avant la fin du seizième siècle; car nous savons que sous le règne d'Élisabeth le gouvernement s'était réservé le monopole des cartes à jouer, « qu'on importait de l'étranger ». Les Anglais, en adoptant indifféremment le jeu allemand, français, italien ou espagnol, avaient donné au valet le surnom caractéristique de *knave* (fripon).

La gravure sur bois, inventée au commencement du quinzième siècle, et peut-être même auparavant, avait dû être appliquée dès l'origine et presque simultanément à la reproduction des images religieuses et à la fabrication des cartes à jouer. L'Allemagne et la Hollande se sont disputé l'honneur d'avoir été le berceau de cette invention. Elles ont même voulu s'autoriser de ce premier avantage pour revendiquer aussi celui de la création originale des cartes, tandis qu'elles n'ont fait qu'être les premières à les produire par des procédés expéditifs. Suivant l'opinion de plusieurs savants, Laurent

Fig. 222 à 227. — Cartes allemandes rondes, de la fin du quinzième siècle, au monogramme T. W. — 1. Roi de perroquet. — 2. Dame d'œillet. — 3. Valet d'ancolie. — 4. Valet de lièvre. — 5. Trois de perroquet. — 6. As d'œillet. Bibliothèque nationale de Paris, Cabinet des estampes.

Coster, de Harlem, n'aurait été qu'un graveur de *moules* pour cartes et images, avant de devenir imprimeur de livres. Toujours est-il que, longtemps renfermée dans quelques ateliers de la Hollande et de la haute Allemagne,

Fig. 228. — La *Damoiselle*, d'après un jeu de cartes gravé par le Maître de 1466. Bibl. nat. de Paris, Cabinet des estampes.

la gravure sur bois dut certainement une bonne part de ses progrès à l'industrie des cartes à jouer, industrie active à ce point qu'on voit dans une vieille chronique de la ville d'Ulm que vers 1397 « on envoya les « cartes à jouer en ballots, tant en Italie qu'en Sicile et autres pays du

« midi, pour les échanger contre des épiceries et autres marchandises ».

Un peu plus tard on employa la gravure sur cuivre ou en taille-douce pour faire des cartes à jouer vraiment artistiques, parmi lesquelles nous

Fig. 229. — Le *Chevalier*, d'après un jeu de cartes gravé par le Maître de 1466. Bibl. nat. de Paris, Cabinet des estampes.

mentionnerons celles gravées par le Maître de 1466 (fig. 228 et 229), et par ses émules anonymes. Le jeu de cartes du Maître n'existe que dans un petit nombre de collections d'estampes; encore y est-il toujours incomplet. Selon toute apparence, il devait se composer de soixante cartes, dont quarante

numérales divisées en cinq séries, et vingt figures à raison de quatre par série. Les figures sont : le roi, la dame, le chevalier et le valet; les couleurs ou marques offrent un choix très-bizarre d'hommes sauvages, quadrupèdes féroces, de bêtes fauves, d'oiseaux de proie et de fleurs diverses. Ces objets, groupés numériquement, sont assez bien disposés pour permettre de distinguer de prime abord les nombres marqués.

Ainsi, les cartes à jouer, venues de l'Inde en Europe en passant par l'Arabie, vers 1370, avaient en peu d'années couru du midi au nord, et ceux qui les accueillaient avec empressement, sous l'influence de la passion du jeu, étaient loin de soupçonner que ce nouveau jeu renfermait en lui le germe des deux plus belles inventions de l'esprit humain, celle de la gravure et de l'impression. Les cartes à jouer circulèrent longtemps, sans doute, avant que la voix publique eût proclamé le découverte à peu près simultanée de la gravure sur bois, de la gravure sur métal et de l'imprimerie.

Fig. 230. — Bannière des cartiers de Paris.

PEINTURE SUR VERRE

La peinture sur verre mentionnée par les historiens dès le troisième siècle de notre ère. — Fenêtres vitrées de Brioude, au sixième siècle. — Verrières de couleur à Saint-Jean de Latran et à Saint-Pierre de Rome. — Vitraux des douzième et treizième siècles en France : Saint-Denis, Sens, Poitiers, Chartres, Reims, etc. — Aux quatorzième et quinzième siècles, l'art est en pleine floraison. — Jean Cousin. — Les Célestins de Paris, Saint-Gervais. — Robert Pinaigrier et ses fils. — Bernard Palissy décore la chapelle du château d'Écouen. — L'art étranger : Albert Dürer.

ous avons déjà constaté que l'art de fabriquer le verre et de le colorer était connu des peuples les plus anciens; et, dit Champollion-Figeac, « si « l'on étudie les divers fragments de cette ma- « tière fragile qui ont pu arriver jusqu'à nous, « si on tient compte des ornements variés dont ils « sont chargés, même des figures humaines que « quelques-uns d'entre eux représentent, il sera « difficile d'admettre que l'antiquité ne connut pas les moyens de marier « le verre avec la peinture. Si elle n'a pas produit ce qu'on appelle aujour- « d'hui des *vitraux*, cela tient essentiellement sans doute à ce que l'usage « n'existait point de clore les fenêtres avec des vitres. » Cependant on en a trouvé quelques rares échantillons aux fenêtres des maisons exhumées à Pompéi ; mais il fallait que ce fût là une exception, car ce n'est guère qu'au troisième siècle de notre ère qu'on aperçoit dans les historiens trace des vitres fénestrales, employées dans les édifices, et même il faut arriver aux temps de saint Jean Chrysostome et de saint Jérôme (quatrième siècle) pour trouver une formelle affirmation de cet usage.

Au sixième siècle, Grégoire de Tours raconte qu'un soldat brisa la fenêtre

vitrée d'une église de Brioude, pour s'y introduire clandestinement et commettre divers sacriléges, et nous savons que lorsque ce prélat fit reconstruire la basilique de Saint-Martin de Tours, il eut soin d'en clore les fenêtres avec du verre « de couleurs variées ». Vers la même époque, Fortunat, le poëte évêque de Poitiers, célèbre pompeusement l'éclat de la *verrière* d'une église à Paris, qu'il ne nomme pas; mais les savantes recherches de Foncemagne sur les premiers rois de France nous apprennent que l'église bâtie à Paris par Childebert 1er, en l'honneur de la sainte Croix et de saint Vincent, aussi bien que les églises de Lyon et de Bourges, était fermée par des fenêtres vitrées. Du Cange, dans sa *Constantinople chrétienne*, signale les vitraux de la basilique de Sainte-Sophie, reconstruite par Justinien, et Paul le Silentiaire s'enthousiasme sur l'effet merveilleux des rayons du soleil dans cet assemblage de verres si diversement colorés.

Au huitième siècle, époque à laquelle l'usage des vitres commençait à devenir fréquent, la basilique de Saint-Jean de Latran et l'église de Saint-Pierre, à Rome, avaient des verrières de couleur, et Charlemagne, qui avait fait exécuter des mosaïques en verres de couleur dans un grand nombre d'églises, ne négligea pas ce genre d'ornement dans la cathédrale qu'il érigea à Aix-la-Chapelle.

On ne savait fabriquer encore que de petites pièces de verre, habituellement rondes et désignées sous le nom de *cives*, dont l'assemblage, au moyen de réseaux en plâtre, de châssis en bois ou de lames de plomb, servait à clore les fenêtres. Cette matière étant d'ailleurs fort chère, les riches édifices pouvaient seuls être fermés ainsi. Au surplus, il ne faudrait pas s'étonner si, à une époque où toutes les branches de l'art étaient retombées dans une sorte de barbarie, et où le verre n'entrait qu'exceptionnellement dans les usages ordinaires de la vie, on ne s'était pas avisé de le décorer de figures et d'ornements peints.

Quant à la mosaïque, soit en marbre, soit en verres de couleur, Martial, Lucrèce et d'autres écrivains de l'antiquité la mentionnent dans leurs ouvrages. L'Égypte la connaissait avant la Grèce; les Romains en ornaient les voûtes et le pavé de leurs temples, et même aussi les colonnes et les rues. Il nous est resté de magnifiques échantillons de ces décorations, qui étaient devenues inséparables de l'architecture sous les empereurs.

On a voulu attribuer l'usage d'employer le verre coloré dans les mosaïques à la rareté des marbres de couleur. Ne pourrait-on pas croire aussi que l'usage simultané du marbre et du verre fut le résultat d'un perfectionnement dans l'art de faire les mosaïques ? car le verre, que, par des mélanges métalliques, on pouvait amener à une grande variété de nuances, se prêtait bien plus facilement à des combinaisons picturales que le marbre, dont les teintes sont le résultat des caprices de la nature. Sénèque, faisant allusion à l'emploi de ces verres colorés dans les mosaïques, se plaignait de ce qu'on ne pouvait « plus marcher que sur des pierres précieuses » : c'est dire combien l'usage des riches mosaïques s'était répandu à Rome ; mais cet art dut singulièrement tomber en décadence, car les quelques monuments qui nous restent en ce genre, datant des premiers siècles chrétiens, sont empreints d'un caractère de simplicité qui n'est nullement en désaccord avec la barbarie des artistes de ces temps-là. Parmi ces monuments il faut citer un pavé, découvert à Reims, et sur lequel se trouvent figurés les douze signes du zodiaque, les saisons de l'année et le sacrifice d'Abraham ; un autre, où l'on voit Thésée et le labyrinthe de Crète, rapprochés de David et de Goliath. On sait, en outre, qu'il existait dans le *Forum* de Naples un portrait en mosaïque du roi des Goths, Théodoric, qui avait fait exécuter par le même procédé un baptême de Jésus-Christ dans l'église de Ravenne. Sidoine Apollinaire, décrivant le luxe excessif de Consentius à Narbonne, parle de voûtes et de pavements garnis de mosaïques. Les églises de Saint-Jean de Latran, de Saint-Clément et de Saint Georges en Velabre, à Rome, montrent encore des mosaïques de cette époque. Enfin, Charlemagne avait fait orner de mosaïques la plupart des églises construites par ses soins.

Si nous revenons à la verrerie, nous trouvons que sous Charles le Chauve, en 863, il est fait mention de deux artisans, Ragenat et Balderic, qui deviennent en quelque sorte les chefs de race des verriers français. Nous apprenons d'ailleurs, par la chronique de Saint-Bénigne de Dijon, qu'en 1052 il existait dans cette église un « très-ancien vitrail » représentant sainte Paschasie, que l'on disait provenir de l'église primitive. On peut donc conclure de là qu'à cette époque l'usage de la peinture sur verre était vulgarisé depuis longtemps.

Dès le dixième siècle les verriers devaient avoir acquis une certaine im-

portance, puisque les ducs souverains de Normandie créèrent alors des priviléges en leur faveur; or, dit Champollion-Figeac, « comme tout privilége
« se rattachait à la caste nobiliaire, ils imaginèrent de les donner à des
« familles nobles dont la position de fortune était précaire. Quatre familles
« de Normandie obtinrent cette distinction. Mais s'il avait été décidé qu'en
« se livrant à cette industrie les titulaires ne dérogeaient pas, il n'avait pas
« été dit, comme on le croit communément, que leur profession conférât la
« noblesse; tout au contraire, un proverbe s'établit qui longtemps resta
« usité, à savoir que pour faire un gentilhomme verrier il fallait d'abord
« prendre un gentilhomme. »

Bien qu'elle fût dès lors en pleine activité, la peinture sur verre était encore loin de s'exercer toujours par les procédés qui devaient en faire une des plus remarquables manifestations de l'art. L'application au pinceau des couleurs vitrifiables n'était pas généralement adoptée. Dans les monuments qui nous restent de cette période, nous trouvons en effet de grandes *cives* coulées en verre blanc, sur lequel l'artiste a peint des personnages; mais, comme la couleur n'était pas destinée à s'incorporer dans le verre par l'action du feu, on appliquait par-dessus, pour en assurer la conservation, une autre cive translucide, mais épaisse, que l'on soudait à la première.

Pendant que la verrerie peinte cherchait à perfectionner ses procédés, la mosaïque déclinait de plus en plus. Outre qu'il n'est resté qu'un petit nombre de mosaïques des dixième et onzième siècles, elles sont d'un dessin fort incorrect et manquent entièrement de goût et de coloris.

Au douzième siècle tous les arts se réveillent enfin. La foi réchauffe partout le zèle des chrétiens. On voit surgir les magnifiques cathédrales aux voûtes imposantes, et l'art du verrier vient en aide à l'architecture, pour répandre sur les intérieurs consacrés au culte cette lumière à la fois prismatique et harmonieuse qui donne le calme du recueillement. Mais si dans les vitraux de cette époque on est forcé d'admirer l'ingénieuse combinaison des couleurs pour les rosaces, il n'en est pas de même pour ce qui concerne le dessin et le coloris des personnages. Les figures sont ordinairement tracées en lignes roides et grossières sur des verres d'une teinte sombre où se perd toute l'expression des têtes; l'ensemble du costume est lourdement drapé : il écrase le personnage par son ampleur, comme pour l'enfermer

Fig. 231. — Saint Timothée, martyr à Reims, en 287. Verrière de la fin du onzième siècle, trouvée dans l'église de Neuwiller (Bas-Rhin), par M. Bœswillwald. — D'après l'*Histoire de la peinture sur verre*, par M. F. de Lasteyrie.

dans une longue gaîne. C'était là, du reste, le caractère général des monuments du temps (fig. 231).

Les verrières dont Suger fit orner l'église abbatiale de Saint-Denis, et dont

quelques-unes sont venues jusqu'à nous, datent du douzième siècle. L'abbé avait demandé à tous les pays et réuni à grands frais les meilleurs artistes pour concourir à cette décoration. L'Adoration des Mages, l'Annonciation, l'histoire de Moïse, et diverses allégories, y sont représentées dans la chapelle de la Vierge et dans celles de sainte Osmane et de saint Hilaire. On voit aussi, parmi les tableaux principaux, le portrait de Suger lui-même aux pieds de la Vierge. Les bordures qui entourent les sujets peuvent passer pour des modèles d'harmonie et de bonne entente des effets; mais c'est encore dans ces sujets eux-mêmes, dont le dessin est d'ailleurs très-heureux, que le goût d'assortiment et de combinaison de couleurs est porté au plus haut point.

Saint-Maurice d'Angers nous montre, comme monument un peu antérieur, et peut-être comme le plus ancien spécimen de vitraux peints en France, l'histoire de sainte Catherine et celle de la Vierge, qui, à la vérité, n'offrent pas le même mérite d'exécution et de goût que les anciens vitraux de la basilique de Saint-Denis.

Il faut citer encore, dans la ville d'Angers, quelques fragments que renferment l'église de Saint-Serge et la chapelle de l'Hôpital; puis une verrière de l'abbaye de Fontevrault; une autre dans l'église de Saint-Pierre de Dreux, représentant des scènes de la vie de la Vierge et de celle de Jésus-Christ; enfin, à Vendôme, dans l'église de la Trinité, une des croisées du pourtour du chœur, où se voit la Glorification de la Vierge, laquelle porte au front une auréole, dont la forme, dite *amandaire*, a fourni aux archéologues le sujet de longues discussions, les uns voulant établir que cette auréole, qu'on ne voit figurée de la sorte sur aucun autre vitrail, révélerait dans les travaux des verriers *poitevins*, à qui ce travail est attribué, l'influence de l'école byzantine; les autres prétendant que l'auréole amandaire est un symbole exclusivement réservé à la Vierge. Mentionnons encore, avant de passer outre sur les monuments du douzième siècle, quelques restes de verrières qui se voient à Chartres, au Mans, à Sens (fig. 132), à Bourges, etc. Ajoutons aussi, comme détail qui n'est pas sans intérêt, qu'un capitulaire de l'ordre de Cîteaux, vu le prix élevé auquel s'élevait alors l'acquisition des vitraux peints, en défendit l'usage dans les églises soumises à la règle de saint Bernard.

« L'architecture du treizième siècle, » suivant la remarque judicieuse de

Champollion-Figeac, « par son ogive plus élancée, plus gracieuse que les « formes massives de l'art roman, vient ouvrir un champ plus vaste et plus

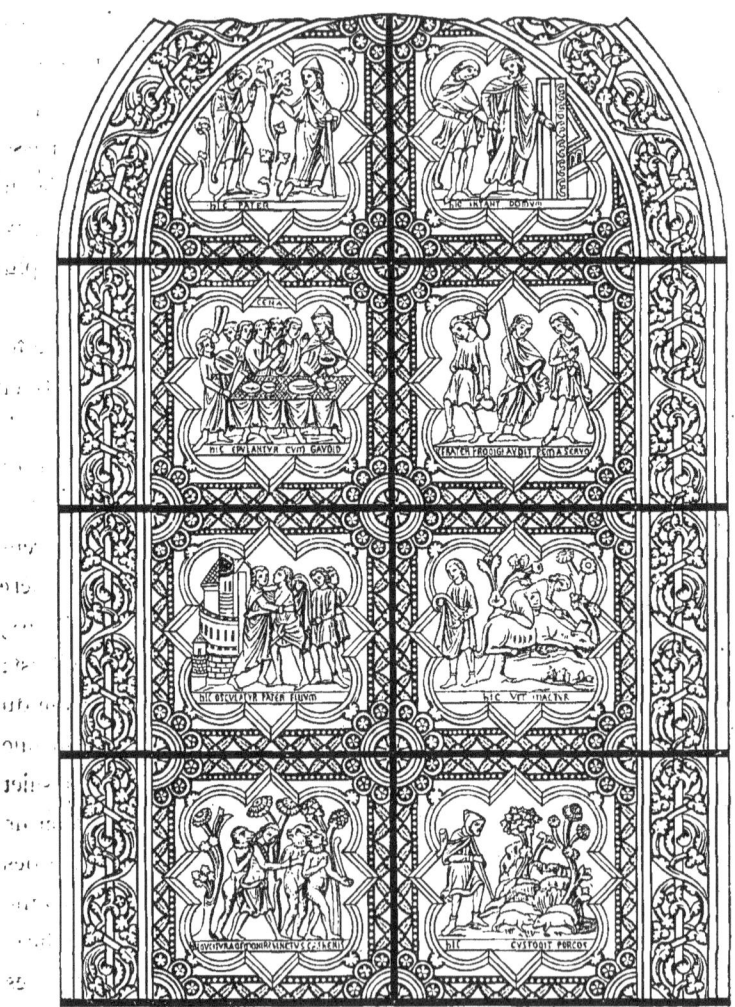

Fig. 232. — Fragment d'un vitrail de l'*Enfant prodigue*, de la cathédrale de Sens. Treizième siècle. D'après un supplément aux *Vitraux de Bourges*, des PP. Cahier et Martin.

« favorable aux artistes verriers. Les colonnettes se détachent alors et « s'étendent avec une nouvelle élégance, en même temps que les flèches des « clochers, frêles et délicates, se perdent dans les nues. Les verrières occupent

« plus d'espace et semblent aussi s'élancer vers le ciel, gracieuses et légères.
« Elles se parent d'ornements symboliques, de griffons, d'animaux fantas-
« tiques; les feuilles, les rinceaux se croisent, s'entrelacent, s'épanouissent,
« et produisent ces rosaces si variées qui font l'admiration des verriers mo-
« dernes. Les couleurs y sont plus habilement combinées, mieux fondues que
« dans les vitraux du siècle précédent, et si les figures manquent quelquefois
« encore d'expression et n'ont pas dépouillé toute leur roideur, au moins les
« draperies sont-elles plus légères et mieux dessinées. » Les monuments qui
nous restent du treizième siècle sont fort nombreux. C'est, à Poitiers, une
verrière composée de petites rosaces, principalement placées à l'une des
croisées du milieu de l'église, et au Calvaire du chevet; à Sens, la légende
de saint Thomas de Cantorbéry, représentée dans un ensemble de petits
médaillons, dits *verrières légendaires;* au Mans, la verrière des corpora-
tions des métiers; à Chartres, la verrière de la cathédrale, œuvre aussi
magnifique que considérable, qui ne contient pas moins de mille trois cent
cinquante sujets, répartis sur cent quarante-trois fenêtres; à Reims, une
verrière peut-être moins importante, mais remarquable aussi bien par l'éclat
des couleurs que par son caractère d'habile appropriation au style de l'édifice.
Bourges, Tours, Angers et Notre-Dame de Paris offrent de très-beaux spé-
cimens. La cathédrale de Rouen possède, de cette époque, un vitrail qui
porte le nom de Clément de Chartres, *maître vitrier*, le premier des artistes
en ce genre dont il reste une œuvre signée; enfin nommons la Sainte-Cha-
pelle, qui est incontestablement la plus haute expression de ce que l'art pou-
vait produire. Les vitraux de ce dernier monument sont *légendaires*, et si
quelques incorrections se remarquent dans les figures, elles sont rachetées
par la recherche de l'ornementation et par l'harmonie des couleurs, qui en font
une des œuvres les plus homogènes et les plus parfaites de la peinture sur verre.

C'est au treizième siècle qu'apparaît la *grisaille*, genre tout nouveau, et
souvent usité depuis, dans les bordures et les ornements de vitraux. La gri-
saille, dont le nom suffit en quelque sorte à décrire l'aspect, fut employée en
même temps que la mosaïque de verre en couleurs variées, qu'on voit dans
l'église Saint-Thomas de Strasbourg, dans la cathédrale de Fribourg en
Brisgau, et dans plusieurs églises de Bourges.

Le grand nombre de peintures sur verre du treizième siècle, que l'on a pu

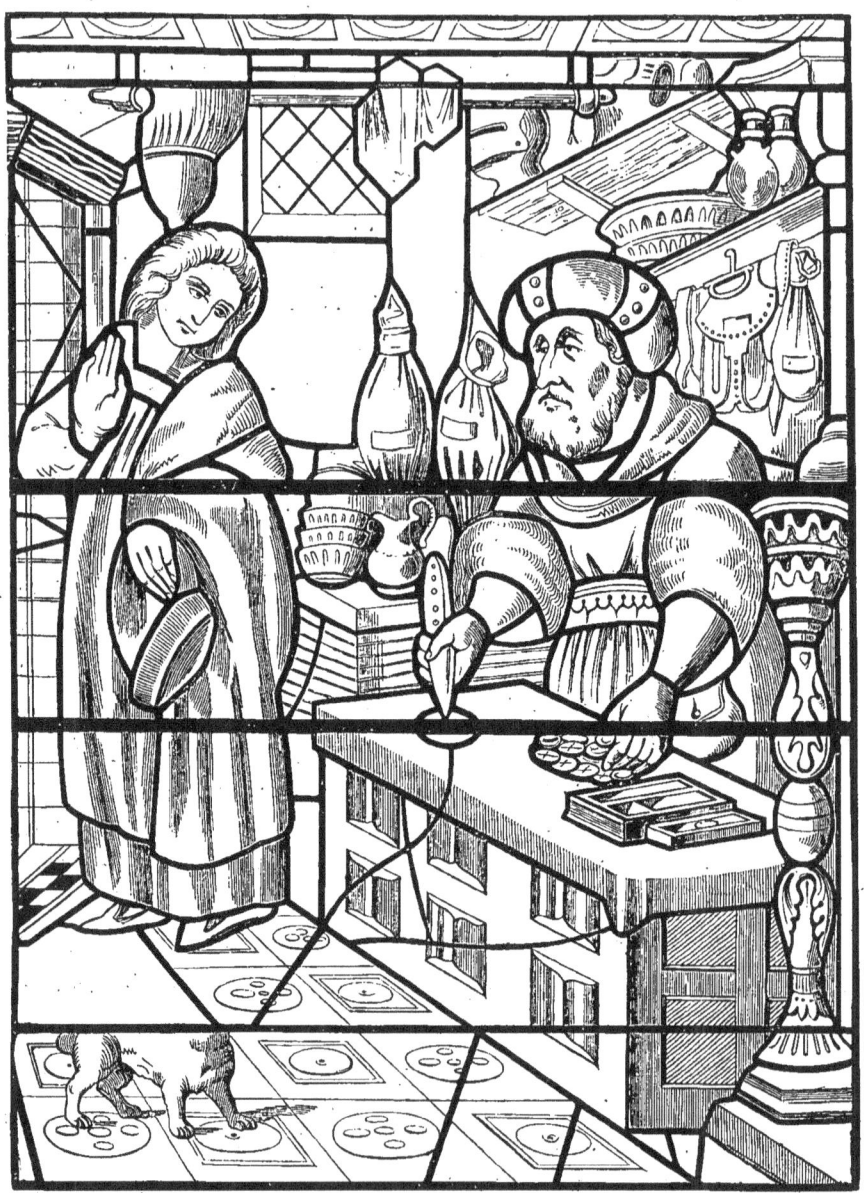

Fig. 233. — Le Juif de la rue des Billettes, à Paris, perçant une hostie avec son couteau, d'après un vitrail de l'église Saint-Alpin, à Châlons-sur-Marne. Quatorzième siècle.

étudier dans les églises, a inspiré l'idée de classer ces divers monuments, et de les ranger sous des influences d'écoles, qu'on a désignées par les noms de

franco-normande, de *germanique*, etc. On est même allé plus loin, car on a voulu reconnaître dans la manière propre aux artistes de l'ancienne France un style normand, un style poitevin (ce dernier reconnaissable, disait-on, au manque d'harmonie dans les couleurs), un style messin, etc. Nous avons de la peine à admettre ces dernières distinctions, et d'autant moins que ceux qui les établissent semblent plutôt s'appuyer sur les défauts que sur les qualités des artistes. D'ailleurs, à cette époque, où le même seigneur possédait quelquefois plusieurs provinces très-distantes l'une de l'autre, comme, par exemple, l'Anjou et la Provence, il arrivait que les artistes qu'il emmenait avec lui dans ses diverses résidences ne pouvaient manquer, en confondant leurs travaux, de faire disparaître les influences de province et de réduire, en définitive, ce qu'on appelle le style poitevin, le style normand, etc., à une fabrication plus ou moins habile, à un perfectionnement plus ou moins avancé.

Dans le quatorzième siècle l'artiste verrier se sépare de l'architecte : bien que subordonné naturellement à l'auteur de l'édifice, où les vitraux ne doivent être qu'un ornement accessoire, il veut s'inspirer de lui-même. L'ensemble du monument est sacrifié par lui à l'effet de son dessin, plus savant et plus correct, de son coloris, plus pur et plus éclatant. Peu lui importe que telle partie de l'église soit trop éclairée, ou pas assez; que la lumière inonde l'abside ou le chœur, au lieu d'arriver partout graduellement, comme dans les monuments antérieurs. Il veut que son travail le recommande, que son œuvre lui fasse honneur.

Les poëtes de cour, Guillaume de Machaut et Eustache Deschamps, célèbrent dans leurs poésies quelques verrières de leur temps et donnent même des détails rimés sur la manière de les fabriquer.

En 1347, une ordonnance royale est rendue en faveur des ouvriers lyonnais. La coutume existait dès lors d'orner de vitraux peints les habitations royales et seigneuriales. Les artistes composaient eux-mêmes leurs dessins, en les conformant à l'usage que l'on faisait, pour la vie privée, des salles auxquelles ils étaient destinés. Quelques-uns de ces vitraux, retraçant des légendes familières, ornaient même les églises (fig. 233).

Parmi les œuvres les plus importantes du quatorzième siècle il faut mentionner en première ligne les vitraux des cathédrales du Mans, de Beau-

vais, d'Évreux (fig. 234), et les roses de Saint-Thomas de Strasbourg. Viennent ensuite les verrières de l'église de Saint-Nazaire, à Carcassonne, et de la cathédrale de Narbonne. Il y a, en outre, à l'église Saint-Jean de Lyon, à Notre-Dame de Semur, à Aix en Provence, à Bourges, à Metz, des vitraux dignes d'attention sous tous les rapports.

Le quinzième siècle ne fait que continuer les traditions du précédent. Les travaux principaux qui datent de cette époque commencent, pour nous, en suivant l'ordre de mérite, par le vitrail de la cathédrale du Mans, qui représente Yolande d'Aragon et Louis II, roi de Naples et de Sicile, aïeux du bon roi René; nous placerons immédiatement après, les verrières de la Sainte-Chapelle de Riom, de Saint-Vincent de Rouen, de la cathédrale de Tours, de celle de Bourges, représentant le vaisseau de Jacques Cœur, etc.

Le seizième siècle, quoiqu'il dût amener avec les troubles religieux bien des ravages de nouveaux iconoclastes, nous a légué de nombreux et remarquables vitraux. Nous ne saurions les citer tous; mais il convient, avec la plupart des archéologues, de les diviser en trois branches ou écoles, qui s'établissent formellement par les manières diverses des artistes de cette époque : école française, école allemande, école messine ou lorraine (fig. 235), laquelle participe des deux précédentes.

A la tête de l'école française figure le célèbre Jean Cousin, qui a décoré la chapelle de Vincennes; qui avait fait pour les Célestins de Paris une représentation du Calvaire; pour Saint-Gervais, en 1587, les verrières du Mar-

Fig. 234. — Fragment d'une verrière offerte à la cathédrale d'Évreux par l'évêque Guillaume de Cantiers. Quatorzième siècle.

tyre de saint Laurent, de la Samaritaine conversant avec le Christ, et du Paralytique. Dans ces œuvres, qui appartiennent à la grande peinture, des ajustements du meilleur style, un dessin vigoureux et un coloris puissant, semblent refléter le faire de Raphaël. Des vitraux en grisaille, exécutés d'après les cartons de Jean Cousin, décoraient aussi le château d'Anet.

Un autre artiste, inférieur à Cousin, mais beaucoup plus fécond, Robert Pinaigrier, aidé de ses fils, Jean, Nicolas et Louis, et de plusieurs de ses élèves, avait exécuté une quantité de vitraux pour des églises de Paris, qui la plupart ont disparu : Saint-Jacques la Boucherie, la Madeleine, Sainte-Croix en la Cité, Saint-Barthélemy, etc. Il reste de magnifiques spécimens de ses travaux à Saint-Merry, Saint-Gervais, Saint-Étienne du Mont, et dans la cathédrale de Chartres. L'œuvre dont Pinaigrier décora les châteaux et les habitations aristocratiques n'est peut-être pas moins considérable.

On fit aussi à cette époque quelques verrières sur des dessins de Raphaël, de Léonard de Vinci, du Parmesan; on peut même noter que deux patrons de ce dernier ont servi à Bernard Palissy, qui était *verrier* avant d'être émailleur, pour faire les verrières en grisaille de la chapelle du château d'Écouen. Palissy exécuta pour la même résidence, d'après Raphaël et sur les dessins du Rosso, dit *maître Roux*, trente tableaux sur verre, représentant l'histoire de Psyché, qui passent à bon droit pour une des plus belles compositions de l'époque; mais on ignore ce que sont devenus ces précieux vitraux, qui à la Révolution avaient été transportés au musée des Monuments français.

Ces vitraux avaient été exécutés, dit-on, sous la direction de Léonard de Limoges, qui, de même que tous les maîtres de cette école (fig. 236), appliquait à la peinture sur verre les procédés de l'émaillerie, et réciproquement. Il nous reste dans les collections du Louvre, et chez quelques amateurs, des ouvrages de sa fabrication, pour laquelle il employait les meilleurs peintres verriers de son temps; car il ne pouvait pas travailler lui-même à tous les objets sortant de ses ateliers et destinés presque exclusivement à la maison du roi.

La vitrerie française devint cosmopolite. Elle s'était introduite en Espagne, ainsi que dans les Pays-Bas, sous la protection de Charles-Quint et du duc d'Albe. Il paraît même qu'elle avait franchi les Alpes; car nous savons qu'en

VITRAIL DE SAINTE-GUDULE A BRUXELLES

Ce magnifique vitrail fut donné à l'église Sainte-Gudule par François Ier et par Éléonore d'Espagne, sa femme, sœur de Charles-Quint, et veuve en premières noces d'Emmanuel le Grand, roi de Portugal.

Les donateurs y sont représentés agenouillés, et protégés chacun par leur patron : le roi, par saint François d'Assise, qui reçoit dans une vision l'empreinte des stigmates de Jésus crucifié; la reine, par sainte Éléonore, qui tient en main la palme des élus. Cette verrière est de Bernard van Orley.

François Ier et Éléonore dépensèrent pour ce vitrail 222 couronnes ou 400 florins, somme importante à l'époque.

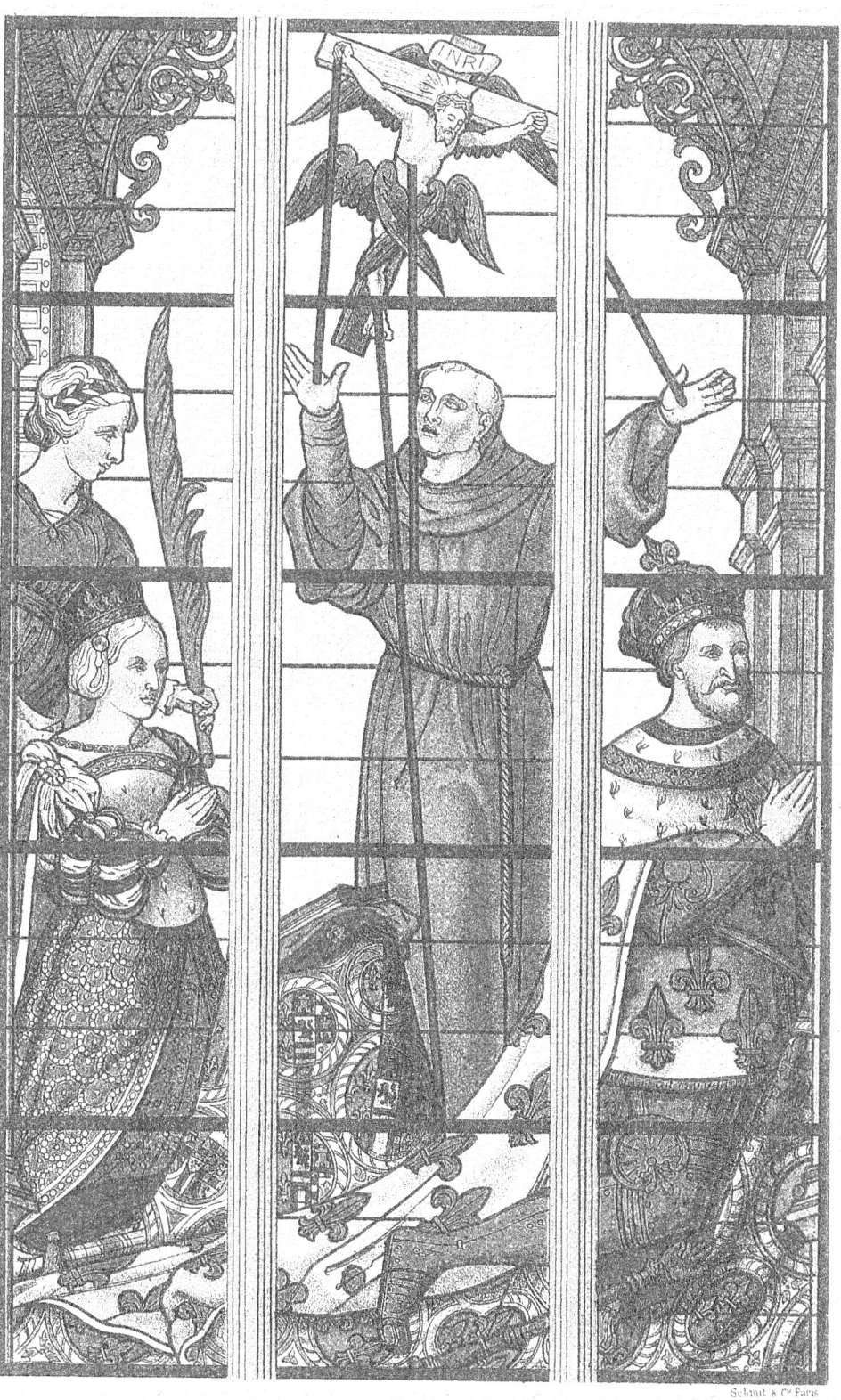

FRANÇOIS Iᵉʳ ET ÉLÉONORE SA FEMME EN PRIÈRES.
Partie d'un vitrail de l'église Sainte-Gudule à Bruxelles, (XVIᵉ S)
d'après l'Histoire de la peinture sur verre en Europe, de M. Edmond Lévy.

PEINTURE SUR VERRE. 269

Fig. 235. — Vitrail allégorique, représentant le *Camp de la Sagesse*. Travail lorrain du seizième siècle conservé à la Bibliothèque de Strasbourg.

1512 un peintre verrier, du nom de Claude, décorait de ses œuvres les grandes fenêtres du Vatican, et que Jules II appela dans la ville éternelle Guillaume de Marseille, dont il avait été à même d'apprécier le talent, lors-

qu'il occupait les siéges de Carpentras et d'Avignon. Rappelons toutefois, parmi les artistes flamands qui avaient échappé à cette influence étrangère, le nom de Dirk de Harlem (fig. 237), le plus célèbre maître de la fin du quinzième siècle.

Fig. 236. — Saint Paul, émail de Limoges, par Étienne Mercier.

Pendant que l'art français se répandait ainsi au dehors, l'art étranger s'introduisait en France. Albert Dürer consacrait son pinceau à vingt croisées de l'église du vieux Temple, à Paris, et produisait un ensemble de tableaux d'un dessin vigoureux, d'une coloration chaude et intense. Le célèbre Alle-

mand ne travaillait pas seul; d'autres artistes l'accompagnaient, et malgré les dévastations qui ont eu lieu pendant la Révolution, on retrouve encore

Fig. 237. — Vitrail flamand du quinzième siècle, moitié de la grandeur naturelle, peinture en camaïeu rehaussée de jaune, par Dirk de Harlem. Collection de M. Benoni-Verhelst, à Gand.

dans beaucoup d'églises et de châteaux la trace de ces maîtres intelligents, dont les compositions, généralement aussi bien ordonnées qu'exécutées, sont

empreintes d'une naïveté germanique très-conforme à l'esprit pieux des sujets qu'elles représentent.

En 1600, Nicolas Pinaigrier transportait sur les vitraux du château de la Briffe sept tableaux en grisaille empruntés à François Floris, maître flamand, né en 1520, tandis que les van Haeck, les Herreyns, les Jean Dox, les Pelgrin-Rœsen, appartenant tous à l'école d'Anvers, et d'autres artistes qui ont orné de vitraux la plupart des églises de la Belgique, notamment Sainte-Gudule de Bruxelles, influençaient, soit directement, soit indirectement, les peintres verriers de l'est et du nord de la France. Un autre groupe d'artistes, les Provençaux, copistes de la manière italienne ou plutôt inspirés par le même soleil, le soleil de Michel-Ange, entraient dans la voie où marchaient avec éclat Jean Cousin, Pinaigrier, Palissy. Cette école avait pour chefs ce Claude et ce Guillaume de Marseille, que nous venons de citer comme ayant porté leur talent et leurs ouvrages en Italie, où ils formèrent les meilleurs élèves.

Quant à l'école messine ou lorraine, elle est principalement personnifiée par l'Alsacien Valentin Bousch, disciple de Michel-Ange, qui mourut en 1541, à Metz, où il avait exécuté depuis 1521 d'immenses travaux. Les verrières des églises Sainte-Barbe, Saint-Nicolas du Port, Autrey, Flavigny-sur-Moselle, sont dues à la même école, où se forma d'ailleurs Israël Henriet, qui devint le chef d'une école exclusivement lorraine, quand Charles III eut appelé les arts autour du trône ducal. Thierry Alix, dans une *Description inédite de la Lorraine*, écrite en 1590, et que cite M. Bégin, parle de *larges tables en verre de toutes couleurs,* qui de son temps se fabriquaient dans les montagnes des Vosges, où l'on trouvait *les herbes et autres choses nécessaires à la peinture.* M. Bégin, après avoir reproduit ce renseignement curieux, ajoute que les vitraux sortis alors des ateliers vosgiens, envoyés sur tous les points de l'Europe, constituaient une branche commerciale fort active.

« L'art déclinait néanmoins, » dit Champollion-Figeac, « l'art chrétien
« surtout disparaissait, et déjà c'en était fait de lui quand arriva le protes-
« tantisme, qui lui porta le dernier coup, comme le témoigne cette verrière
« de l'église cathédrale de Berne, où l'artiste Frédéric Walter ose élever la
« satire jusqu'au dogme, ridiculiser la transsubstantiation, en représentant

« un pape qui verse avec une pelle les quatre évangélistes dans un moulin,
« duquel sortent quantité d'hosties, qu'un évêque reçoit au fond d'une
« coupe, pour les distribuer au peuple émerveillé. L'édification des masses
« par la puissance d'images translucides, placées, pour ainsi dire, entre le
« ciel et la terre, cessa bientôt d'être possible, et dès lors la vitrerie peinte,
« s'éloignant du but de sa création, dut aussi disparaître. »

Fig. 238. — Tentation de saint Mars, ermite d'Auvergne,
par le diable déguisé en femme. Fragment d'un vitrail de la Sainte-Chapelle de Riom, quinzième siècle.
D'après l'*Histoire de la peinture sur verre*, par M. F. de Lasteyrie.

PEINTURE A FRESQUE

Ce que c'est que la fresque : les anciens en faisaient usage. — Peintures de Pompéi. — Écoles romaine et grecque. — Les iconoclastes et les barbares détruisent toutes les peintures murales. — Renaissance de la fresque, au neuvième siècle, en Italie. — Peintres à fresque depuis Guido de Sienne. — Ouvrages principaux de ces peintres. — Successeurs de Raphaël et de Michel-Ange. — Fresque au *sgraffito*. — Peintures murales en France, à partir du douzième siècle. — Fresques gothiques en Espagne. — Peintures murales dans les Pays-Bas, en Allemagne et en Suisse.

ROP souvent, dans le langage de la « conversation, et même dans les « écrits des auteurs sérieux, » dit M. Ernest Breton, « le mot *fresque* « est synonyme de peinture murale « en général. Cette confusion de mots « a fait tomber parfois dans les er- « reurs les plus graves. L'étymologie « même du mot est la meilleure défi- « nition de la chose. Les Italiens « appellent peintures *a fresco* ou *in* « *fresco*, c'est-à-dire *à frais* ou *sur le* « *frais*, les ouvrages exécutés sur un « enduit encore humide, que la couleur pénètre à une certaine profondeur. « Les anciens auteurs français, conservant la différence qui existe entre l'ita- « lien *fresco* et le français *frais*, écrivaient *fraisque*. Aujourd'hui l'orthogra- « phe italienne a prévalu, et pour nous ce mot a maintenant plus de rapport « avec son étymologie qu'avec sa signification réelle. »

Quoi qu'il en soit de l'acception vulgaire du mot, nous devons, pour

rester dans la limite de notre sujet, ne nous attacher ici qu'aux fresques véritables, ou en d'autres termes aux travaux de peinture exécutés sur le mur *frais*, sur le mur préparé *ad hoc*, avec lequel elles font corps en quelque sorte; car, dans la sphère artistique, on exclut du nombre des peintures murales proprement dites toutes celles qui, bien qu'appliquées sur des murs, soit immédiatement, soit à l'aide de panneaux ou de toiles rapportées, ont été obtenues autrement qu'avec des couleurs délayées à l'eau et employées de façon à pénétrer l'enduit spécial dont le mur a été préalablement recouvert. Nous citerons comme exemple marquant de cette exclusion la fameuse *Cène* de Léonard de Vinci, qui bien des fois a été qualifiée de fresque (chacun sait qu'elle fut peinte sur le mur du réfectoire de Sainte-Marie des Grâces à Milan), mais qui n'est autre chose qu'une peinture à la détrempe sur paroi sèche, circonstance qui, par parenthèse, n'a pas peu contribué à l'altération de ce magnifique ouvrage.

On a longtemps considéré la fresque comme la plus ancienne des peintures. Vasari, qui écrivait au milieu du seizième siècle, dit en propres termes que « les anciens pratiquaient généralement la peinture *in fresco*, et que « les premiers peintres des écoles modernes n'ont fait que suivre les antiques « méthodes »; et de nos jours Millin, dans son *Dictionnaire des Beaux-Arts*, affirme que les grandes peintures du Pœcile d'Athènes et du Lesché de Delphes par Panænus et Polygnote, dont parle Pausanias, étaient exécutées par ce procédé; le même auteur range aussi parmi les fresques les peintures laissées en si grand nombre par les Égyptiens dans leurs temples et leurs hypogées. « C'était, dit-il, ce que les Romains appelaient « *in udo pariete pingere* (peindre sur paroi humide); ils disaient *in* « *cretula pingere* (peindre sur craie), pour désigner la détrempe sur un « fond sec. »

On a voulu voir aussi des fresques dans les peintures retrouvées à Herculanum et à Pompéi, et pourtant Winckelmann, qui peut faire autorité en ces matières, disait, il y a une centaine d'années, en parlant de ces ouvrages : « Il est à remarquer que la plupart de ces tableaux n'ont pas été peints sur « de la chaux humide, mais sur un champ sec, ce qui est rendu très-évident « par quelques figures qui se sont enlevées par écailles, de manière qu'on « voit distinctement le fond sur lequel elles portaient. »

Toute la confusion est venue de ce qu'on avait jusque-là pris trop à la lettre l'expression *in udo pariete*, trouvée dans Pline; l'erreur, outre qu'elle eût pu être dissipée par l'examen attentif des monuments, ne se fût pas aussi longtemps continuée si l'on eût rapproché du passage de Pline une assertion de Vitruve, lequel nous apprend qu'on appliquait sur les murs frais des teintes plates noires, bleues, jaunes ou rouges, destinées à former le fond des peintures ou même à rester unies comme nos peintures de bâtiment actuelles. L'emploi de ce procédé est d'ailleurs facile à reconnaître dans les peintures de Pompéi, où l'on voit que cette impression uniforme a quelquefois pénétré de deux ou trois millimètres l'enduit de la muraille. C'était sur ce fond, lorsqu'il était parfaitement sec, qu'on peignait, soit à la détrempe, soit à l'encaustique, les sujets décoratifs.

Il est donc ainsi démontré que les procédés de peinture *in fresco*, ignorés des anciens, furent imaginés par les artistes des âges modernes; mais il serait difficile d'assigner à cette invention une date précise, car, aussi loin que nous remontions, nous n'arrivons pas à voir fixée par les auteurs l'époque où la méthode nouvelle fut pour la première fois suivie. Nous sommes en conséquence réduits à consigner l'âge de tel ou tel monument qui atteste que la découverte avait eu lieu, sans pouvoir en déterminer l'origine exacte.

La peinture, qui chez les Grecs était parvenue à son apogée sous le règne d'Alexandre, était, dit M. Breton, « tombée avec la puissance de la Grèce. « En perdant la liberté, la patrie des arts avait perdu le sentiment du beau. » A Rome, la peinture n'était jamais arrivée au même degré de perfection qu'en Grèce; longtemps elle n'avait été exercée que par des hommes du dernier rang, par des esclaves; tout au plus, quelques patriciens, les Amulius, les Fabius *Pictor* (peintre), les Cornélius Pinus, avaient-ils pu la réhabiliter un peu. Après les douze Césars, elle suivit le mouvement de décadence qui entraînait tous les arts; elle reçut comme eux le coup de mort au quatrième siècle, le jour où Constantin, quittant Rome pour fixer le siége de l'empire à Byzance, transporta dans sa nouvelle capitale, non-seulement les meilleurs artistes, mais encore une quantité prodigieuse de leurs productions et de celles des artistes qui les avaient précédés. Plusieurs autres causes peuvent encore être signalées comme ayant amené la décadence de l'art ou la perte des monuments qui aujourd'hui témoigneraient de sa puissance aux

temps reculés : d'abord la naissance de l'art chrétien, qui s'élevait sur les ruines du paganisme; puis les invasions des barbares, qui eurent lieu au cinquième siècle; enfin, aux huitième et neuvième siècles, la fureur des iconoclastes, ou briseurs d'images, secte à la tête de laquelle figurèrent plusieurs empereurs d'Orient, depuis Léon l'Isaurien, qui régnait en 717, jusqu'à Michel le Bègue et Théophile, qui montèrent sur le trône impérial en 820 et 829.

Même parmi ces masses ignorantes, auxquelles est due la perte de tant de chefs-d'œuvre, il se trouva quelques personnalités exceptionnelles, non-seulement pour s'opposer aux dévastations, mais encore pour manifester un louable instinct conservateur. Cassiodore nous apprend que Théodoric, roi des Goths, renouvela la charge de *centurio nitentium rerum* (gardien des *belles* choses), instituée par l'empereur Constance; et nous savons que les rois lombards, successeurs de ce prince, qui régnèrent en Italie pendant 218 ans, quoique moins zélés pour le culte des arts, ne laissèrent point de les honorer et de les protéger. On lit dans Paul Diacre qu'au sixième siècle la reine Teudelinde, femme d'Autharis, et ensuite d'Agilulphe, avait fait peindre les prouesses des premiers rois lombards sur la basilique qu'elle avait consacrée à Monza sous le vocable de Saint-Jean. D'autres peintures de la même époque se voient encore à Pavie. L'église de Saint-Nazaire, à Vérone, possède dans ses souterrains des peintures dont parle Maffei, qui ont été gravées par Ciampini et Frisi, et qui doivent remonter aux sixième et septième siècles. Enfin, on a retrouvé, en 1863, dans l'église souterraine de la basilique de Saint-Clément, à Rome, d'admirables peintures murales, dont certaines paraissent remonter à la même époque.

Les artistes de l'Orient, chassés par les persécutions des iconoclastes, avaient cherché asile en Italie, où l'Église latine, docile aux prescriptions du second concile de Nicée, semblait s'attacher à multiplier le plus possible les images religieuses. D'ailleurs, la venue des artistes grecs en Occident était singulièrement favorisée par les relations commerciales que dès lors avaient établies avec tous les points du littoral méditerranéen les villes maritimes ou marchandes de l'Italie, Pise, Gênes, Venise. Ainsi se trouva opéré le mouvement qui devait, sur le sol italique, faire dériver la rénovation des beaux-arts d'une source tout orientale; ainsi se continua l'école dite de By-

zance, qui allait être comme la première assise de toutes les écoles modernes.

En 817, des artistes grecs, par ordre du pape Pascal Ier, exécutèrent sous le portique de l'église Sainte-Cécile, à Rome, une suite de fresques dont les sujets sont tirés de la vie de la sainte. C'est à la même école que doivent être rapportées les figures assises du Christ et de sa mère (fig. 239), dans la vieille église de Sainte-Marie du Transtevère, à Rome; la grande madone, peinte

Fig. 239. — Le Christ et sa mère, peinture à fresque du neuvième siècle, dans l'abside de Sainte-Marie du Transtevère, à Rome.

sur mur, à Santa-Maria della Scala, à Milan, qui, lors de la destruction de cette église, remplacée par le théâtre de la Scala, fut enlevée et transportée dans l'église de San-Fedele, où elle se voit encore aujourd'hui; une série de portraits des papes depuis saint Léon (fig. 240), à Saint-Paul hors les Murs, à Rome, collection qui a péri en grande partie dans l'incendie de 1823, et enfin les peintures des souterrains de la cathédrale d'Aquilée.

« Les ouvrages de ces premiers peintres, » fait observer M. Breton, « semblent marquer la transition de la peinture à la sculpture : ce sont des

« figures longues, roides comme des colonnes, isolées ou placées symétri-
« quement, ne formant ni groupes ni compositions, sans perspective, sans
« clair-obscur, n'ayant, pour exprimer les sentiments, d'autres moyens
« qu'une sorte de légende sortant de la bouche des personnages. Ces fres-
« ques, si faibles sous le rapport de l'art, sont remarquables sous celui de
« l'exécution matérielle; elles étaient d'une extrême solidité. Ce n'est pas
« sans étonnement qu'on voit la prodigieuse conservation de quelques

Fig. 240. — Portrait du pape Sylvestre I^{er}, peint à fresque sur fond d'or en mosaïque
dans la basilique de Saint-Paul hors les Murs, à Rome.

« images de saints, qui décorent les pilastres de Saint-Nicolas de Trévise
« et les parois de l'église de Fiesole, où sont conservées les fresques de Fra
« Angelico. »

Parmi les peintures qui sont parvenues jusqu'à nous, les premières dont
les auteurs se soient éloignés du faire uniforme des maîtres byzantins sont
celles qui décorent l'intérieur de l'ancien temple de Bacchus, aujourd'hui
église de Saint-Urbain, dans la campagne de Rome : on n'y trouve rien
de grec, ni dans les figures ni dans les draperies, et il est impossible d'y

méconnaître un pinceau italien; on lit cependant la date de 1011. Pesaro, Aquilée, Orvieto, Fiesole, gardent des monuments de la même époque.

Fig. 241. — Les Apôtres au jardin des Oliviers, fresque de Berna, à San-Gimignano. Quatorzième siècle.

L'Italie, enfin, malgré de terribles luttes intestines, devait, au treizième siècle, voir se lever sur elle, et particulièrement sur la Toscane, ce soleil des beaux-arts qui, après de longues ténèbres, allait rayonner avec tant d'éclat

sur le monde entier. Sienne et Pise, les premières en date, donnèrent naissance à Guido et à Giunta, qui se firent tous deux une grande renommée en leur temps, mais dont les seuls ouvrages qui restent, à Saint-Dominique de Sienne et dans la cathédrale d'Assise, ne font qu'indiquer un désir de progrès, sans que le progrès lui-même soit encore manifeste.

A Guido de Sienne succède, à quelque intervalle, l'ami de Pétrarque, Simon Memmi, mort en 1344, dont les fresques du Campo-Santo de Pise attestent le puissant génie et marquent la première station notable de l'art.

Dans l'église collégiale de San-Gimignano, on admire encore une fresque de Berna (fig. 241), maître éminent de l'école de Sienne, mort en 1380.

Après avoir cité Margaritone et Bonaventura Berlinghieri, précurseurs timides encore d'une grande individualité, l'école florentine place au premier rang de ses illustrations Cimabué (1240-1300), que le monde artistique regarde à bon droit comme le véritable restaurateur de la peinture. Cimabué indique la voie; Giotto (1276-1336), son disciple, s'y aventure courageusement. Il prend pour guide la nature, dont on l'a surnommé l'*élève*. Il cherche l'imitation réelle, et comme il trouve ce système merveilleusement appliqué dans les marbres antiques, qui d'ailleurs avaient déjà inspiré au siècle précédent les sculpteurs Jean et Nicolas de Pise, il fait une sérieuse étude de ces vieux chefs-d'œuvre. L'élan est donné, et le Campo-Santo de Pise nous en montre les premiers résultats (voir ci-contre *le Songe de la vie*). Pendant deux siècles l'ascension, lente mais toujours progressive, se fera par les soins de Buffalmacco, de Taddeo Guidi, des Orcagna, de Spinello de Lucques, de Masolino da Panicale. Avec le quinzième siècle apparaissent fra Angelico de Fiesole (fig. 242 et 246), Benozzo Gozzoli, puis Masaccio, Pisanello, Mantegna, le Zingaro, le Pinturicchio, et enfin le Pérugin, maître du divin Raphaël. Au seizième siècle l'art atteint son apogée : c'est à cette époque que Raphaël et ses élèves peignent la *Farnésine*, les *Stanze* et les *Loges* du Vatican (on sait que les deux premiers tableaux des Loges (fig. 243) ont seuls été peints de la main de Raphaël); que Michel-Ange exécute seul l'immense page du *Jugement dernier*, et que Paul Véronèse peint les plafonds du palais des Doges à Venise. Puis Jules Romain couvre de ses travaux les murs du palais du T, à Mantoue; Andrea del Sarto, ceux de *l'Annunziata* et du *Scalzo*, à Florence. Daniel de Volterra peint sa fa-

LE SONGE DE LA VIE

PAR ANDRÉA ORCAGNA.

Cette fresque est d'Andréa Cione, dit Orcagna, peintre florentin du quatorzième siècle, qui exécuta pour le *Campo Santo* de Pise une série de peintures, encore admirées, représentant les quatre fins de l'homme : *la Mort, le Jugement, l'Enfer, le Paradis*. Chacune de ces grandes compositions comporte plusieurs scènes : celle que nous reproduisons appartient au *Triomphe de la Mort*.

Pétrarque vient de faire entendre les dernières notes d'un chant funèbre, et le peintre semble vouloir faire revivre sur la fresque l'étrange vision du poëte. Les heureux de ce monde sont là, réunis sous de frais ombrages, foulant des tapis de verdure; de brillants seigneurs murmurent de magiques paroles à l'oreille des jeunes femmes de Florence. Des faucons immobiles au poing des seigneurs semblent captivés eux-mêmes par une musique mystérieuse. Tout invite à l'oubli des misères de la vie : la richesse des vêtements, le beau ciel d'Italie, les parfums, les chants d'amour. C'est le *Songe de la vie*, que *la Mort* doit emporter d'un coup d'aile.

LE SONGE DE LA VIE.

Peint à fresque par Orcagna dans le cloître du Campo Santo de Pise. Quatorzième siècle

D'après une copie faisant partie de la Bibliothèque de M. Ambroise Firmin Didot.

Fig. 242. — Groupe de saints, tiré de *la Passion*, grande fresque du couvent de Saint-Marc, peinte par fra Angelico de Fiesole. Quinzième siècle.

meuse *Descente de croix*, pour la Trinité du Mont, à Rome; à Parme, le pinceau du Corrége fait merveille sur les parois du dôme de la cathédrale. Léonard de Vinci, outre cette *Cène*, que nous n'avons citée que pour

l'exclure du nombre des fresques, dote le monastère de Saint-Onuphre, à Rome, d'une magnifique *Madone*, et d'une *Vierge* colossale le palais de Caravaggio, près Bergame. C'est enfin l'âge des splendides enfantements de la peinture murale, celui où le grand Buonarotti s'écrie, dans le labeur enthousiaste d'une de ses sublimes conceptions : « La seule peinture, c'est la « fresque ; la peinture à l'huile n'est qu'un art de femmes et d'hommes pa-« resseux et sans énergie. » Et cependant, du moins comme perfectionnement des procédés d'exécution, la fresque n'avait pas dit son dernier mot.

Au dix-septième siècle, l'école bolonaise, après être longtemps restée imitatrice, se manifeste sous l'impulsion des Carrache, qui, appelés à Rome, couvrent les murs de la galerie Farnèse de fresques auxquelles nulles autres ne sauraient être comparées, comme éclat et comme puissance des effets. Il en faut dire autant des œuvres de leurs élèves : le *Martyre de saint Sébastien*, à Sainte-Marie des Anges, les *Miracles de saint Nil*, à Grotta-Ferrata, et la *Mort de sainte Cécile*, à Saint-Louis des Français, toutes trois par le Dominiquin ; l'*Aurore*, par le Guerchin, à la villa Ludovisi ; le *Char du Soleil*, par le Guide, au palais Rospigliosi, etc.

Luca Giordano, peintre napolitain, auteur de la galerie du palais Riccardi, à Florence, et des fresques d'un grand nombre d'églises d'Italie et d'Epagne, ne doit pas être oublié ; et il faut signaler avec lui Pierre de Cortone, de l'école romaine, qui se fit remarquer surtout par les plafonds du palais Barberini, à Rome.

Il faudrait encore nommer les féconds producteurs des écoles génoise et parmesane, Lanfranc, Carlone, Francavilla ; mais l'heure de la décadence avait sonné lorsque ces artistes parurent ; on leur trouve plus d'audace que de talent : ils visent au grandiose et n'arrivent qu'au gigantesque ; le pinceau est habile, mais l'âme manque d'ardeur ou de conviction ; en dépit de leurs efforts, la fresque s'amoindrit sous leur pinceau, et depuis elle ne fait que dépérir pour tomber peu à peu dans l'anéantissement.

Ne quittons pas la terre classique des beaux-arts sans mentionner un procédé de peinture qui se rattache étroitement à la fresque, et qui porte le nom caractéristique de *sgraffito* (littéralement *égratignure*). Cette peinture, ou plutôt ce dessin (car ces ouvrages avaient l'aspect d'un grand dessin au crayon noir), plus ordinairement employé à l'extérieur des édifices, s'obtenait

en recouvrant le mur d'abord d'un enduit noir, puis d'une seconde couche blanche, et en enlevant ensuite avec un instrument de fer la seconde couche, de façon à mettre à découvert par places le fond noir. Le plus important des travaux exécutés ainsi est la décoration de la maison conventuelle des chevaliers de Saint-Étienne, à Pise, œuvre de Vasari, à qui d'ailleurs on a plus d'une fois attribué, mais à tort, l'invention du *sgraffito*, usité bien longtemps avant lui.

Nous ne nous sommes guère occupé jusqu'ici que de l'Italie et des artistes italiens, pourtant nous en avons presque fini avec l'historique sommaire de

Fig. 243. — Premier tableau des Loges de Raphaël : Dieu créant le ciel et la terre.

la fresque. Pour trouver en France quelques travaux remarquables à signaler en ce genre, il faut que nous atteignions les époques où l'Italie envoie Simon Memmi décorer le palais des papes à Avignon, et le Rosso et le Primatice, celui des rois à Fontainebleau. Tout au plus voyons-nous antérieurement quelques sujets primitifs, pour ne pas dire barbares, peints çà et là en détrempe sur des parois d'églises ou de monastères par des artistes inconnus. Il est juste, cependant, de distinguer parmi ces naïfs monuments quelques pages d'un effet puissant, sinon par l'exécution, au moins pas l'idée qu'elles furent appelées à traduire : nous voulons parler des *Danses macabres* où *Danses des morts*, comme celle qui existait à Paris, au cimetière des Innocents, et celle qu'on peut voir encore dans l'abbaye de la Chaise-Dieu en

Fig. 244. — La Confrérie des arbalétriers, peinture à fresque du quinzième siècle, dans l'ancienne chapelle de Saint-Jean et Saint-Paul, à Gand.

Auvergne; légendes bien plus que tableaux, compositions philosophiques bien plus que manifestations de l'art.

L'Espagne n'a pas à tirer plus haute vanité de ses productions nationales;

car, à part les fresques gothiques qui subsistent encore dans la cathédrale de Tolède, et qui représentent des combats entre les Mores et les Tolédans (morceaux dignes surtout de l'attention des archéologues), on ne peut citer, sur le sol de la péninsule ibérique, que les peintures de quelques voûtes de l'Escurial et d'une salle capitulaire dans le cloître de la même cathédrale de Tolède, la plupart des autres fresques étant dues à des Italiens.

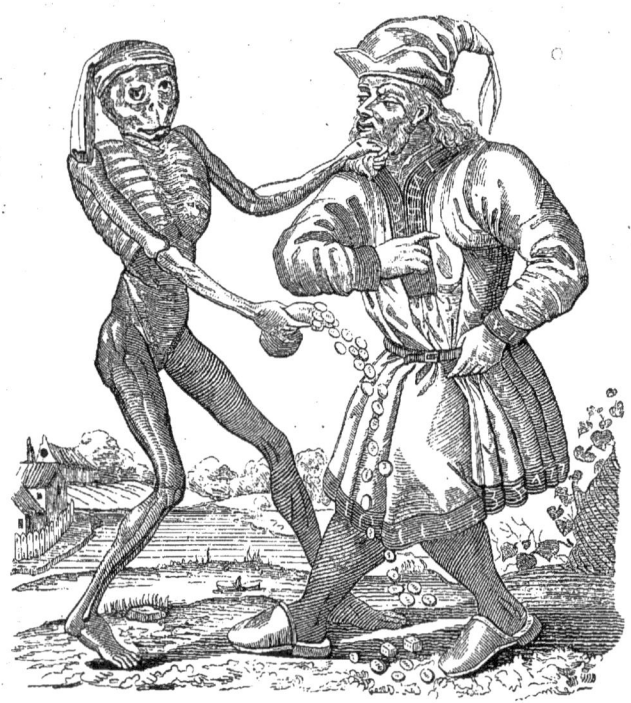

Fig. 245. — Le Juif et la Mort, épisode de la *Danse des morts*, peinte en 1441, dans le cimetière des Dominicains, à Bâle; fac-similé de la gravure de Matthieu Mérian.

Pour que les artistes du Nord, froids et méthodiques dans leurs procédés, s'adonnassent à la peinture murale, il semble avoir fallu qu'ils allassent retremper leur tempérament aux chauds rayons du ciel méridional; car à peine trouvons-nous en Hollande, en Belgique, quelques murailles recouvertes de peintures décoratives, tandis qu'un grand nombre d'églises et de palais italiens renferment des fresques, signées de maîtres flamands.

On a fait beaucoup de bruit, il y a quelques années, de la découverte de

peintures murales dans l'ancienne chapelle de Saint-Jean et Saint-Paul, à Gand (fig. 244). Ces peintures du quatorzième siècle, assez satisfaisantes sous le rapport du dessin, ont plus d'importance par les sujets qu'elles représentent que par le mérite de l'exécution.

Pour la région allemande, il ne faut pas omettre de signaler l'ancienne *Danse des morts* (fig. 245), peinte à Bâle, dans le cimetière des Dominicains, au milieu du quinzième siècle; une autre *Danse des morts*, beaucoup plus fameuse, et les façades de quelques maisons peintes à Bâle par Holbein; les peintures dont, en 1466, Israël de Meckenheim couvrit les parois d'une chapelle de Sainte-Marie du Capitole, à Cologne; et les fresques de Saint-Étienne et de Saint-Augustin, à Vienne. Mais, de cet ensemble restreint de travaux, il ne s'ensuit pas que l'Allemagne ait créé ni même continué aucune école.

Fig. 246. — Fra Angelico de Fiesole.

PEINTURE SUR BOIS,

SUR TOILE, ETC.

Naissance de la peinture chrétienne. — L'école byzantine. — Premier réveil en Italie. — Cimabué, Giotto fra Angelico. — École florentine : Léonard de Vinci, Michel-Ange. — École romaine : Pérugin, Raphaël. — École vénitienne : Titien, le Tintoret, Véronèse. — École lombarde : le Corrége, le Parmesan. — École espagnole. — Écoles allemande et flamande : Stéphan de Cologne, Jean de Bruges, Lucas de Leyde, Albert Dürer, Lucas de Cranach, Holbein. — La peinture en France pendant le moyen âge. — Les maîtres italiens en France.

Après s'être timidement manifesté dans les ténèbres des Catacombes, où se réfugiaient les premiers croyants pour la célébration des saints mystères, l'art pictural chrétien tenta de briller au grand jour, quand la foi nouvelle eut trouvé dans Constantin le suprême appui d'un adepte couronné. Mais cet art répugnait instinctivement à s'inspirer d'œuvres nées sous l'empire des croyances déchues et méprisées. Il lui sembla naturel de chercher pour le culte tout spiritualiste du vrai Dieu d'autres types que ceux qui avaient été consacrés par les fantaisies des mythologies matérialistes.

L'école de l'idée, qui venait se substituer à l'école de la forme, ne voulut rien devoir à sa frivole devancière. Elle se fût reproché de paraître continuer des traditions réprouvées, et s'efforça de créer de toutes pièces un art nouveau. Elle s'imposa donc la loi de regarder comme n'existant pas les chefs-d'œuvre qui rappelaient des temps d'erreur morale; et, refusant de s'inspirer des magnifiques vestiges du passé, elle tint à dater d'elle-même, à vivre par

elle seule. De là ce principe d'énergique naïveté qui retarda peut-être l'essor de l'art vers la perfection dite classique, mais qui fit au moins servir cette lente incubation à l'empreindre profondément du caractère propre dont il devait tirer et sa force et sa gloire.

Ainsi naquit, dans un ardent élan de foi, cette école véritablement primitive, qui a reçu le nom de *byzantine*, parce que, à l'époque même où elle se révélait en liberté, Constantin, transférant le siége de l'empire à Byzance, y entraîna nécessairement à sa suite la phalange artistique dont il était le protecteur, et parce que dès lors, comme nous l'avons déjà maintes fois remarqué, Byzance devint pour plusieurs siècles le seul foyer d'où la lumière rayonna vers l'Occident, qu'avait envahi la barbarie. C'est donc à l'école byzantine qu'il faut remonter, si l'on veut voir à leur origine toutes nos écoles de peinture européennes.

« L'allégorie, » dit M. Michiels, « fut le premier idiome de la peinture
« chrétienne; non-seulement elle exprima le dogme évangélique par des
« emblèmes, mais les personnes divines se métamorphosèrent en symboles.
« Tantôt, par exemple, Jésus se montrait sous la figure d'un jeune berger
« portant sur ses épaules et ramenant au bercail la brebis égarée; tantôt on
« le représentait comme l'Orphée de la loi nouvelle, charmant au son du
« luth et adoucissant les animaux féroces... Il prenait encore la forme de
« l'agneau sans tache, ou d'un phénix déployant ses ailes, vainqueur de la
« mort et des esprits de ténèbres. Ainsi était ménagée la transition, ainsi l'on
« échappait aux railleries des païens, qui eussent tourné en ridicule les souf-
« frances héroïques et les glorieuses humiliations du Fils de l'homme. Mais
« cette timidité ne pouvait se prolonger... Le concile tenu à Constantinople,
« en 692, ordonna de répudier l'allégorie et de montrer sans voiles aux
« fidèles les objets de leur vénération. Ce fut un spectacle nouveau pour les
« hommes qu'un Dieu couronné d'épines, endurant les outrages d'une vile
« populace; ou étendu sur la croix, percé d'un coup de lance, tournant
« vers le ciel de tristes regards, et luttant contre la douleur. Les Grecs, les
« Latins n'adoptèrent que lentement et à regret ce mode de représentation...
« Mais l'idée de la grandeur morale devait éclipser la vaine pompe de la
« grandeur païenne; il fallait que les généreuses angoisses du sacrifice
« devinssent la première de toutes les gloires.

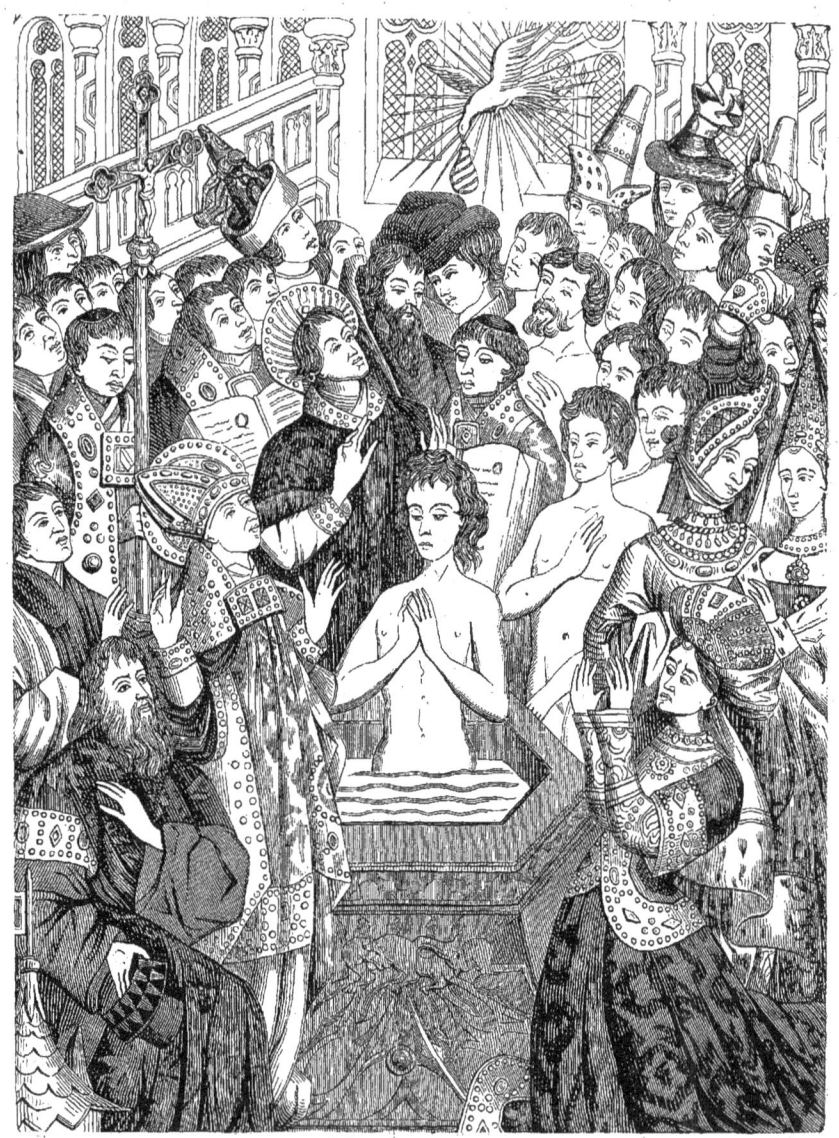

F 2 7. — Baptême du roi Clovis, fragment d'une toile peinte de Reims. Quinzième siècle.

« Une fois constituée, la peinture chrétienne, sur les rives du Bosphore,
« s'immobilisa. Les formes, les attitudes, les groupes, les vêtements, tout
« fut réglé par des prescriptions sacerdotales. Il y eut un manuel inflexible,

« auquel les artistes durent se soumettre. La finesse du coloris, la noblesse
« des poses, rappelèrent seules la beauté de l'art antique. De nos jours
« encore, les peintres grecs et les peintres russes emploient les mêmes pro-
« cédés, tracent leurs figures et les agencent de la même manière que leurs
« aïeux du temps d'Honorius ou des Paléologues. »

D'ailleurs, il en fut à peu près de même dans tout l'Occident, tant que l'exercice de la peinture y resta le lot en quelque sorte exclusif des artistes venus de Constantinople. C'est ainsi que nous trouvons dans quelques manuscrits célèbres du huitième et du neuvième siècle des compositions qui nous représentent très-exactement l'état de l'art à ces époques reculées, où tous les tableaux ont été détruits par la secte des iconoclastes. Près de dix siècles s'écoulèrent en effet pendant lesquels il sembla que les races occidentales se refusassent à tout sentiment d'individualité et d'initiative artistiques. Pendant cette longue période on vit dans nos contrées les peintres grecs, arbitres suprêmes du goût et du savoir, imposer leur maigre manière, enseigner leur étroite science. On dirait que l'art fut toujours chez eux un véritable instinct. De constantes immigrations ont lieu, qui les amènent en tous temps sur tous les points de notre sol, et aucun d'eux n'y apporte rien que n'y aient apporté déjà ses devanciers. Font-ils souche dans leur patrie nouvelle, le fils répète les œuvres du père, l'élève ne regarde jamais devant lui; pour modèle, pour idéal, il se propose exclusivement l'œuvre de son maître, et la pauvre tradition se continue sans élan, sans progrès (fig. 247); le génie est absent, ou, si l'étincelle jaillit du ciel, ce n'est que pour s'éteindre en tombant sur la terre, faute d'une âme qui la recueille et en puisse être embrasée. Les maîtres grecs affectent sans doute quelque fierté du grand nom originaire qu'ils portent; mais ils n'en sont pas moins la preuve vivante que le sang des Zeuxis, des Protogène, des Apelle, avait tari ses sources dès les anciens temps. L'Orient avait achevé pour jamais son antique rôle de création artistique, et tout au plus pendant le moyen âge sembla-t-il destiné à conserver le germe que l'Occident devait féconder.

C'est à l'Italie, et plus particulièrement à la Toscane, que revient l'honneur d'avoir vu poindre, vers la fin du treizième siècle et au commencement du quatorzième, l'aurore de ce grand réveil. Déjà cependant les noms de Giunta de Pise, de Guido de Sienne, de Duccio, avaient ouvert la liste glo-

rieuse des artistes italiens qui, les premiers, tentèrent de modifier l'immuable manière grecque, tentative encore insignifiante sans doute pour qui envisage l'immense progrès plus tard accompli; mais, quelque peu apparent qu'il puisse être, le premier pas fait hors de la voie séculairement battue n'est-il pas souvent le témoignage de la plus valeureuse audace?

En 1240 naquit Cimabué, qui, adolescent, s'éprit de l'art, en regardant travailler les peintres grecs qu'on avait appelés à Florence pour décorer la chapelle des Gondi. On veut faire de lui un savant, un légiste; mais il obtient de laisser la plume pour le pinceau, et aux leçons des timides Byzantins se forme bientôt un maître, dont toutes les pensées se tournent dès lors vers l'émancipation d'un art qu'il a trouvé condamné à une sorte d'immobilité. Grâce à lui, l'expression des figures, jusque-là toute conventionnelle, s'anime d'un sentiment plus vrai; les lignes, jusque-là roides et sèches, se brisent avec une grâce bien entendue; la couleur, jusque-là plate et morne, prend un doux éclat, un relief harmonieux. On dit que le chef-d'œuvre de Cimabué, cette *Madone* qui se voit encore dans l'église de Santa-Maria-Novella, fut portée processionnellement à la place qu'elle occupe aujourd'hui par la foule, qui en acclamait l'auteur, et on ajoute que la joie du peuple à la vue de ce tableau fut si grande que le quartier où était situé l'atelier du peintre reçut de cet événement le nom de *Borgo Allegro* (le Joyeux Bourg). Or, un jour que Cimabué se trouvait dans la campagne, il remarqua un petit pâtre qui s'amusait à dessiner sur un rocher les brebis qu'il gardait. Le peintre emmena l'enfant, qui devint son élève de prédilection, et qui fut le célèbre Giotto, heureux continuateur de la réforme entreprise par Cimabué. Giotto, le premier entre les artistes des temps modernes, osa entreprendre et sut réussir des portraits; c'est à lui que nous devons de connaître les traits réels du Dante, son ami, et l'on admire encore, au moins comme manifestations d'un génie aventureux, les peintures qu'il a laissées dans l'église Sainte-Claire, à Naples, dans la cathédrale d'Assise, et surtout dans le Campo-Santo de Pise, où il a peint à fresque l'histoire de Job.

Giotto s'éteignit en 1336; mais il laissa pour continuer son œuvre Taddeo Gaddi, Giottino, Stefano, André Orcagna et Simon Memmi, qui devaient, pour ainsi dire, ouvrir chacun quelque voie nouvelle. C'est au Campo-Santo de Pise qu'il faut voir quelle a été la puissance du génie de ces maîtres,

d'André Orcagna, surtout (1329-1389), qui y a représenté, avec autant de charme que d'énergie sombre et terrible, *le Songe de la Vie*, en face du *Triomphe de la Mort*. Taddeo Gaddi reste le disciple fervent du maître, et le continue dans la délicate correction du dessin, dans la fraîche animation du coloris. Stefano lui succède, par la hardiesse des compositions, par la prescience de l'étude du nu et des effets de perspective, jusque-là négligés. Giottino hérite de ses graves inspirations. Memmi s'efforce de le rappeler par le sentiment mystique et gracieux. Orcagna, à la fois peintre, sculpteur, architecte, poëte, semble tour à tour mis en possession de toutes les facultés que ses condisciples se sont partagées pour traduire avec le même succès les terreurs infernales et les visions célestes.

Le progrès dont ces peintres s'étaient faits les apôtres ne s'effectua point sans soulever de résistances. Outre les maîtres grecs, qui durent naturellement soutenir la lutte contre les novateurs, quelques personnalités se trouvèrent parmi les artistes italiens pour embrasser énergiquement le parti du passé. Citons seulement Margaritone d'Arezzo, qui consuma sa longue existence dans un stérile dévouement à une cause d'avance perdue, et dont nous n'aurions peut-être pas prononcé le nom si l'art ne lui devait quelque gratitude pour le service qu'il lui rendit en substituant l'usage des toiles préparées pour la peinture à celui des panneaux de bois, qui avaient été jusqu'alors exclusivement employés.

L'école florentine (on désigne ainsi le groupe d'artistes qui marchèrent sur les traces de Cimabué et de Giotto) eut pour représentant, au début du quinzième siècle, Giovanni de Fiesole, surnommé *fra Angelico*, qui personnifia la ferveur dans la sublimité artistique, et dont les œuvres semblent être autant d'hymnes d'adoration. Né en 1387, dans l'opulence, mais doué d'une âme contemplative, ce génie qui s'ignorait avait cherché l'oubli du monde sous le froc du dominicain, sans se douter que la gloire l'attendait dans la profondeur même de son humilité. D'abord, et comme par pieuse distraction, il couvrit de miniatures quelques pages de manuscrits; puis ses compagnons de cloître lui demandèrent un tableau; il obéit, convaincu que l'inspiration qui s'agitait en lui était une manifestation de l'esprit divin, et c'est avec la plus naïve sincérité qu'il rapporta à cette céleste origine le chef-d'œuvre sorti de ses mains. Sa réputation se propagea : sur l'appel du chef de la chrétienté,

Fig. 248. — Le patriarche Job, peinture sur bois, par fra Bratolommeo, quinzième siècle, à la galerie de Florence.

il se rendit à Rome, afin d'y peindre une chapelle du Vatican. Et quand le pontife, enthousiaste de son talent, voulut que la dignité d'archevêque en fût le prix, Angelico regagna modestement sa cellule pour s'y consacrer sans partage au culte de cet art, qui était pour lui une prière de tous les instants, un élan perpétuel vers cette partie du ciel dont il rêvait sans cesse avec l'ineffable émotion de l'élu.

Non loin du moine séraphique, qui mourut plein de jours, en 1455, apparaît Thomas Guidi, à qui une sorte d'inconscience de la vie matérielle avait fait donner le sobriquet ironique de *Masaccio* (le Stupide), mais qui en même temps étonna le monde par ses œuvres, à ce point qu'on en a pu dire « que celles de ses devanciers étaient peintes, tandis que les siennes étaient « vivantes ». Masaccio, un des premiers (ce détail prouve avec quelle lenteur l'art peut progresser même entre des mains hardies), posa solidement sur la plante des pieds, dans ses tableaux, les personnages de face, que ses devanciers avaient toujours mis debout sur les orteils, faute de savoir exécuter les raccourcis. Masaccio mourut en 1443.

Philippe Lippi, qui s'attacha plus spécialement à l'étude de la nature, soit dans la physionomie humaine, soit dans les détails accessoires de ses œuvres, marque en quelque sorte la dernière station de l'art, qui touche à cette virilité où il doit donner toute la mesure de sa puissance. Les maîtres des grands maîtres sont nés, car nous sommes à la fin du quinzième siècle. C'est Andrea Verrochio, qui à la vue d'un ange que son élève, Léonard de Vinci, avait peint dans un de ses ouvrages, abandonne à jamais le pinceau ; c'est Domenico Ghirlandajo, qui, jaloux des facultés supérieures qu'il reconnaît chez son élève, le jeune Buonarroti, s'attache et réussit à les tourner, au moins momentanément, vers la sculpture ; c'est fra Bartolommeo (1469-1517), à qui la mort de son ami Savonarole inspira une telle douleur qu'il embrassa la vie monastique : Baccio della Porta (c'était le nom du frère) fut un très grand peintre (fig. 248) ; la vigueur et l'harmonie de couleur qu'il sut mettre surtout dans ses dernières productions les ont fait quelquefois attribuer à Raphaël, avec qui il fut un moment lié d'amitié. Mais ne nous arrêtons pas à caractériser les travaux d'un seul groupe d'artistes ; car si le mouvement de rénovation a pris naissance aux rives de l'Arno, ce n'est pas là seulement qu'il se propage. D'ailleurs Giotto, en visitant Vérone, Padoue et

Rome, y a laissé les traces encore resplendissantes de son passage; fra Angelico est allé peindre au Vatican; une féconde irradiation a eu lieu, qui partout fait pâlir la vieille renommée des peintres byzantins répandus dans les cités italiennes.

A Rome, nous trouvons successivement Pietro Cavallini, que Giotto

Fig. 249. — Portrait de Léonard de Vinci, d'après une gravure vénitienne du seizième siècle.

avait formé pendant son séjour dans la ville éternelle; Gentile de Fabriano, qui s'inspira de fra Angelico, et Pietro della Francesca, qui a été regardé comme le créateur de la perspective; avant d'arriver à Pietro Vannucci, dit le Pérugin, né en 1446, qui ne dut qu'à la force de son génie et de son caractère de devenir un des maîtres les plus célèbres de son époque. Pérugin eut l'honneur de clore sa carrière en initiant aux pratiques de son art

Raphaël Sanzio d'Urbin, né en 1483, qui fut de son temps, comme il l'est encore aujourd'hui, le prince de la peinture.

A Venise, une phalange de précurseurs, plus compacte, plus nombreuse, prépare l'ère nouvelle, que doivent illustrer Titien, Tintoret, Véronèse. Citons seulement Gentile et Jean Bellini ; le premier, sans cesse absorbé par

Fig. 250. — La Sainte Famille, par Léonard de Vinci, d'après le tableau du musée de l'Ermitage, à Saint-Pétersbourg.

la recherche des théories d'un art qu'il exerçait pourtant avec tout l'abandon d'une âme inspirée ; le second, que préoccupa sans cesse l'union de la force et de la grâce, et qui à soixante-quinze ans sembla trouver une seconde jeunesse pour suivre avec une heureuse audace l'exemple de son élève le Giorgione, né en 1477, mort en 1511, qui venait de tout innover en fait de dessin et de couleur, et fut le maître de Jean d'Udine, de Sébastien del

Piombo, de Jacques Palma et de Pordenone, condisciples et parfois rivaux des trois grands artistes dans l'œuvre desquels s'individualise en quelque sorte l'école vénitienne.

A Parme, une école locale se personnifie dans Antoine Allegri, dit le Corrége, né en 1494, et dans François Mazzuoli, dit le Parmesan, né en 1503.

Ailleurs encore se révèlent de mâles ou gracieux talents ; mais nous devons seulement jeter un regard d'ensemble sur cette mémorable époque artistique, et non procéder à la minutieuse revue des artistes et de leurs travaux. Et quelles lumières pourrions-nous encore envier pour notre tableau sommaire, après avoir montré, brillant pour ainsi dire à la fois, Léonard de Vinci (fig. 249), Michel-Ange, Raphaël, Titien, le Tintoret, Véronèse, le Corrége et le Parmesan ?

Quatre écoles principales sont en présence : l'école florentine, qui a pour caractère la vérité du dessin, l'énergie de la couleur, la grandeur de la conception ; l'école romaine, qui cherche son idéal dans la savante et sobre entente des lignes, dans le calme noble des compositions, dans la justesse de l'expression et dans la beauté des formes ; l'école vénitienne, qui parfois néglige la correction du trait, pour s'attacher à l'éclat, à la magie du coloris ; enfin l'école parmesane, qui se distingue surtout par la suavité de la touche et par la science du clair-obscur. Toutefois ces appréciations des tendances du *tempérament* de ces divers groupes ne sont rien moins qu'absolues.

A la tête de la première école s'offrent à nous deux des organisations les plus riches, deux des esprits les plus vastes qu'ait jamais produits peut-être la nature humaine : c'est Léonard de Vinci et Michel-Ange, tous deux statuaires en même temps que peintres, et en outre architectes, musiciens et poëtes. Léonard de Vinci d'abord, dont le faire a deux époques bien distinctes : la première, tendant à la vigueur par les ombres, à la rêverie par les lumières surnaturelles, à l'effet général par une véritable étrangeté, ou plutôt par une étrange vraisemblance ; ensemble qui, ainsi que le dit M. Michiels, fait de Léonard « le plus septentrional des peintres italiens » (fig. 250) ; la seconde, « nette, sereine, précise », qui nous transporte en « pleine sphère méridionale » ; mais une secrète influence entraînait si fortement l'artiste vers sa première manière, qu'il y revint dans un âge avancé pour peindre

le fameux portrait de Mona Lisa (dit *la Joconde*), qui orne la galerie du Louvre. N'oublions pas que c'est au pape Léon X (fig. 251) qu'il faut attribuer la grande renaissance des arts et surtout de la peinture en Italie, au commencement du seizième siècle.

Fig. 251. — Portrait de Léon X, d'après une gravure sur bois du seizième siècle. Bibliothèque nationale de Paris, Cabinet des estampes.

« Chez Michel-Ange, » laissons encore la parole à M. Michiels, « la
« science, la force, la grandeur, toutes les qualités sévères se trouvent. Nul
« artifice vulgaire, nulle coquetterie. Le peintre avait dans l'esprit un idéal
« sublime des types majestueux dont rien ne pouvait le détourner. Il sentait
« vivante en lui une population de héros, qu'il essayait d'incarner, de trans-
« porter au dehors, à l'aide des couleurs et du marbre. Ses personnages ne

« semblent point faire partie de notre race ; ce sont des créatures dignes
« d'habiter un monde plus spacieux, aux proportions duquel répondraient
« leur vigueur physique et leur énergie morale. Les femmes mêmes n'ont
« point la grâce de leur sexe ; on dirait de vaillantes amazones capables de
« maîtriser un cheval et de terrasser un ennemi. Le grand homme ne
« cherche ni à séduire ni à plaire ; il aime mieux étonner, frapper d'admi-
« ration ou de terreur, et c'est par l'excès même de sa force qu'il a enlevé
« tous les suffrages. »

Voici Raphaël, *il divino Sanzio*, comme disent les nombreux admirateurs de ce génie qui arrive sans cesse à la grandeur par la simplicité et à la puissance par la retenue. Pendant que Michel-Ange semble n'avoir pu jamais traduire qu'une partie restreinte de ses rêves gigantesques sur le mur que son pinceau recouvre, il suffit à Raphaël d'attacher quelque tranquille figure sur un étroit carré de toile pour que là brille la plus parfaite, la plus suave des inspirations. Il s'est créé un ciel qu'il peuple des types humains les plus chastes ou les plus vénérables, et la lueur d'en haut est comme souverainement répandue sur ses gracieuses visions. D'ailleurs aussi dans Raphaël, plus encore que dans Léonard de Vinci, deux artistes également sublimes se succèdent. C'est d'abord le rêveur charmant, qui dans le frais élan de sa prime jeunesse crée ces *Madones*, filles naïves de la terre, dans le regard et sur le front desquelles le saint rayon resplendit avec toute son ineffable pureté ; puis c'est le maître, plein de science profonde, pour qui les réelles beautés de la création n'ont rien de caché, et qui, en traduisant la nature, réussit à lui prêter le magnifique idéal dont son âme semble s'être empreinte dans la fréquentation des régions divines (fig. 252).

« Le principal défaut de Raphaël, » suivant la juste observation de M. Michiels, « c'est la banalité de sa gloire. Il devient presque fâcheux d'en-
« tendre le vulgaire répéter sans cesse un nom magique, dont il ne comprend
« pas la signification. » Enfant gâté du sort, l'auteur des *Vierges* et de la *Transfiguration* n'a presque aucun détracteur, et l'on ne saurait compter le nombre de ses admirateurs. « Une circonstance de sa vie offre l'emblème
« de sa destinée. Ayant expédié à Palerme la fameuse toile du *Spasimo*,
« une tempête brisa le navire qui la portait ; mais les flots semblèrent res-
« pecter le chef-d'œuvre. Après avoir fait plus de cinquante lieues sous

« la mer, le coffre qui enfermait la glorieuse production vint échouer dou-
« cement dans le port de Gênes : le tableau n'avait aucunement souffert.

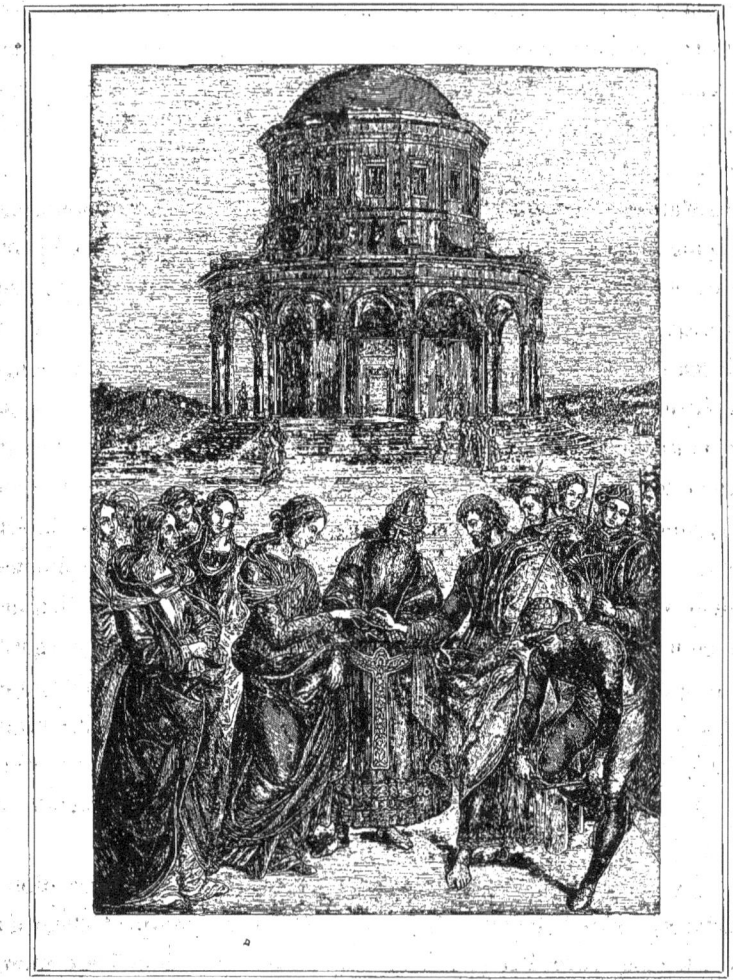

Fig. 252. — Le mariage de la Vierge, tableau peint par Raphaël.

« Les moines siciliens, à qui il était destiné, le réclamèrent, et depuis lors,
« grâce à la clémence des vagues, il attire au pied de l'Etna les pèlerins
« du génie. »

A Venise nous trouvons d'abord Titien, le peintre de Charles-Quint et

de François Ier. « Le génie du Titien, » dit Alexandre Lenoir, « est tou-
« jours grand et noble. Jamais peintre n'a produit des carnations aussi
« belles et aussi fraîches. Chez le Titien point de ton apparent : le coloris
« des chairs est si bien fondu qu'il semble aussi difficile à imiter que le
« modelé lui-même. Qu'on ajoute à ses tableaux la vérité et l'expression
« du geste, l'élégance et la richesse des draperies, et l'on aura une idée
« des grands ouvrages qu'il a laissés. »

Puis se présente Jacques Robusti, qui dut à la profession de son père
d'être surnommé *Tintoretto* (le Teinturier). D'abord élève du Titien, qui
par jalousie, dit-on, l'éloigna de son atelier, il ne demanda qu'à l'ardeur
d'un travail solitaire la maturité du talent le plus fécond. *Le dessin de
Michel-Ange et le coloris du Titien !* avait-il écrit sur la porte de son
pauvre réduit, et l'on pourrait presque affirmer qu'il sut, à force d'étude et
de travail, remplir ce programme, si l'on s'en tenait à l'examen de quelques
toiles exécutées avant qu'une fièvre d'exubérante production se fût emparée
de ce vigoureux talent, qu'elle devait affaiblir. Pour avoir une mesure du
degré où était poussé chez le Tintoret le besoin de produire, il faut se
rappeler que Paul Véronèse lui reprocha de ne pas savoir se contenir, lui
Véronèse, l'infatigable créateur !

Quant à celui-ci, c'est non-seulement le nombre des personnages, mais
encore le bruyant éclat de la mise en scène, qui caractérise chacune de ses
œuvres. S'il multiplie les acteurs, c'est avec un ordre parfait qu'il les groupe;
s'il peint des foules, il sait éviter les cohues. Voyez comme la vie est partout
répandue à profusion dans ses vastes tableaux d'apparat : partout la fière
et chaude nature s'y développe, partout l'espace est saisissable, partout
la lumière joue puissante, partout l'imagination fait merveille! Il est le pein-
tre par excellence des festins et des cérémonies : pompeux et naturel à la
fois, son abondance n'a d'égale que son éblouissante facilité, et on lui par-
donne la science avec laquelle il confond dans un même cadre la pensée
religieuse des textes sacrés et les profanes splendeurs des siècles modernes.

Que dirons-nous du Corrége? On n'apprécie pas méthodiquement la
grâce; on ne trouve pas la formule de la mollesse délicieuse. Qu'on aille
voir, au Louvre, l'*Antiope endormie*, et l'on n'oubliera pas la prestigieuse
puissance d'Allégri.

.Du Corrége au Parmesan la distance est de celles que peut aisément combler l'admiration. On a dit du Parmesan qu'il avait plutôt l'aspect d'un ange que d'un homme; et les Romains de son temps ajoutaient que l'âme de Raphaël avait passé dans son corps. En plus d'un cas, son talent éclate au soleil du Corrége, il mûrit dans l'étude de Michel-Ange et de Raphaël; mais, de plus, ce talent souple et varié lui donne une place à part entre ces deux maîtres. *Saint François recevant les stigmates*, et le *Mariage de sainte Catherine*, qu'il peignit dans la fleur de sa jeunesse, sont encore regardés comme des chefs-d'œuvre qu'eût signés Allegri. On sait que le Guide plaçait au même rang que la *Sainte Cécile* de Raphaël une *Sainte Marguerite* que le Parmesan exécuta, quinze ans plus tard, pour une église de Bologne.

A côté ou à la suite de ces noms fameux, dans lesquels semble se résumer avec éclat la gloire de la peinture italienne, combien de grands noms à citer, et combien de marquantes personnalités à signaler encore, même parmi celles qui, dans la glorieuse voie ouverte par les chefs d'école, laissèrent entrevoir les premiers symptômes de défaillance, d'épuisement et de lassitude! Il n'entre pas dans notre plan de nous appesantir sur les phases de cette décadence; mais, avant de tourner les yeux vers les derniers éclairs qu'elle projette, n'oublions pas que la pléiade italienne n'eut point le privilége exclusif d'illuminer l'horizon artistique.

Partout en Europe, il est vrai, la seule tradition byzantine s'était introduisée dès les premiers siècles du moyen âge. En Allemagne comme en Italie, en France comme dans les contrées qui la confinent au nord, on retrouve la même école promenant son inflexible niveau. A diverses époques, cependant, des velléités d'indépendance et d'innovation se manifestent çà et là, qui d'abord restent le plus souvent isolées, perdues, mais qui enfin, comme si l'heure du réveil eût été simultanément entendue sur tous les points du monde intellectuel, se traduisent par un effort analogue pour rejeter des méthodes trop absolues et pour substituer l'élément de vie au principe de convention.

En Espagne, un étrange combat se livre sur le terrain même pour la possession duquel s'entre-déchirent deux races ennemies, deux croyances inconciliables. Le mahométan bâtit cet Alhambra dont le pinceau chrétien

doit plus tard orner les salles. Dans les peintures qui animent les voûtes du merveilleux édifice, un art, à la fois naïf et grandiose, se révèle, qui semble avoir consumé dans cette seule entreprise toute la part de vie qui lui avait été donnée, car il s'éteint aussitôt; et si des maîtres se montrent de nouveau sur le sol ibérique, c'est qu'ils sont allés demander à l'Italie la flamme inspiratrice, ou c'est que leur patrie a été visitée par quelque puissant pèlerin de l'art. Il faut arriver jusqu'à une époque dont l'accès nous est ici fermé pour trouver les Herrera, les Ribeira, les Velasquez, les Murillo, dont la gloire, relativement tardive, peut se maintenir à côté de celle des grandes écoles d'Italie, sans toutefois prétendre à l'éclipser. Parmi les prédécesseurs de ces individualités réelles et distinctes, citons cependant Alonso Berruguete, né en 1480, à la fois peintre, sculpteur et architecte, qui fut élève de Michel-Ange, dont il partagea souvent les travaux; Pedro Campagna, né en 1503, qui eut le même maître et dont on admire encore le chef-d'œuvre dans la cathédrale de Séville; Louis de Vargas, né en 1502, qui sut s'approprier en plus d'un cas les secrets de Raphaël, dont il semblait avoir reçu les leçons; Moralès, dont les toiles sont encore admirées pour l'harmonie des lignes et la délicatesse des touches; Vicente Joanès, à qui la pureté de son dessin et la sobre vigueur de son coloris valurent d'être appelé (par exagération louangeuse, à la vérité) *le Raphaël de Valence;* enfin Fernandez Navarrete, né en 1526, qui fut à son tour, moins hyperboliquement peut-être, surnommé *le Titien espagnol;* et Sanchez Coello, né vers 1500, qui, excellant dans le portrait, nous a conservé les images des personnages célèbres de son temps.

Nous trouvons bien plus tôt, en Allemagne et dans les Pays-Bas, des traces semblables du sentiment de régénération qui agite l'âme des artistes occidentaux. Le premier nom qui s'offre à nous, au-delà du Rhin, est celui que signale la *Chronique de Limbourg,* à la date de 1380. « Il y avait alors
« à Cologne, dit l'historien, un peintre nommé Wilhelm. C'était le meilleur
« de toutes les contrées allemandes, suivant l'opinion des maîtres; il a peint
« les hommes de toutes formes, comme s'ils étaient en vie. » Il ne reste guère de cet artiste que quelques panneaux non signés, mais qu'on lui attribue, en considération de la date qu'ils portent, et dont l'examen démontre que, pour l'époque où il vécut, Wilhelm pouvait, à bon droit, être regardé

SAINTE CATHERINE ET SAINTE AGNÈS

PAR MARGUERITE VAN EYCK.

On voit, à gauche du tableau, sainte Catherine d'Alexandrie tenant dans les mains les instruments de son supplice : la roue qui se brisa en éclats et le glaive qui servit à la décapiter; en bas, la tête de l'empereur Maximin II, qui ordonna son martyre.

A droite, sainte Agnès et l'agneau, emblème de son innocence et de sa douceur.

Sainte Agnès tient ouvert de la main gauche le livre de la Sagesse. L'anneau qu'elle présente à sainte Catherine figure le lien qui unit les deux vierges martyres, et témoigne que toutes deux sont de dignes épouses de Jésus-Christ.

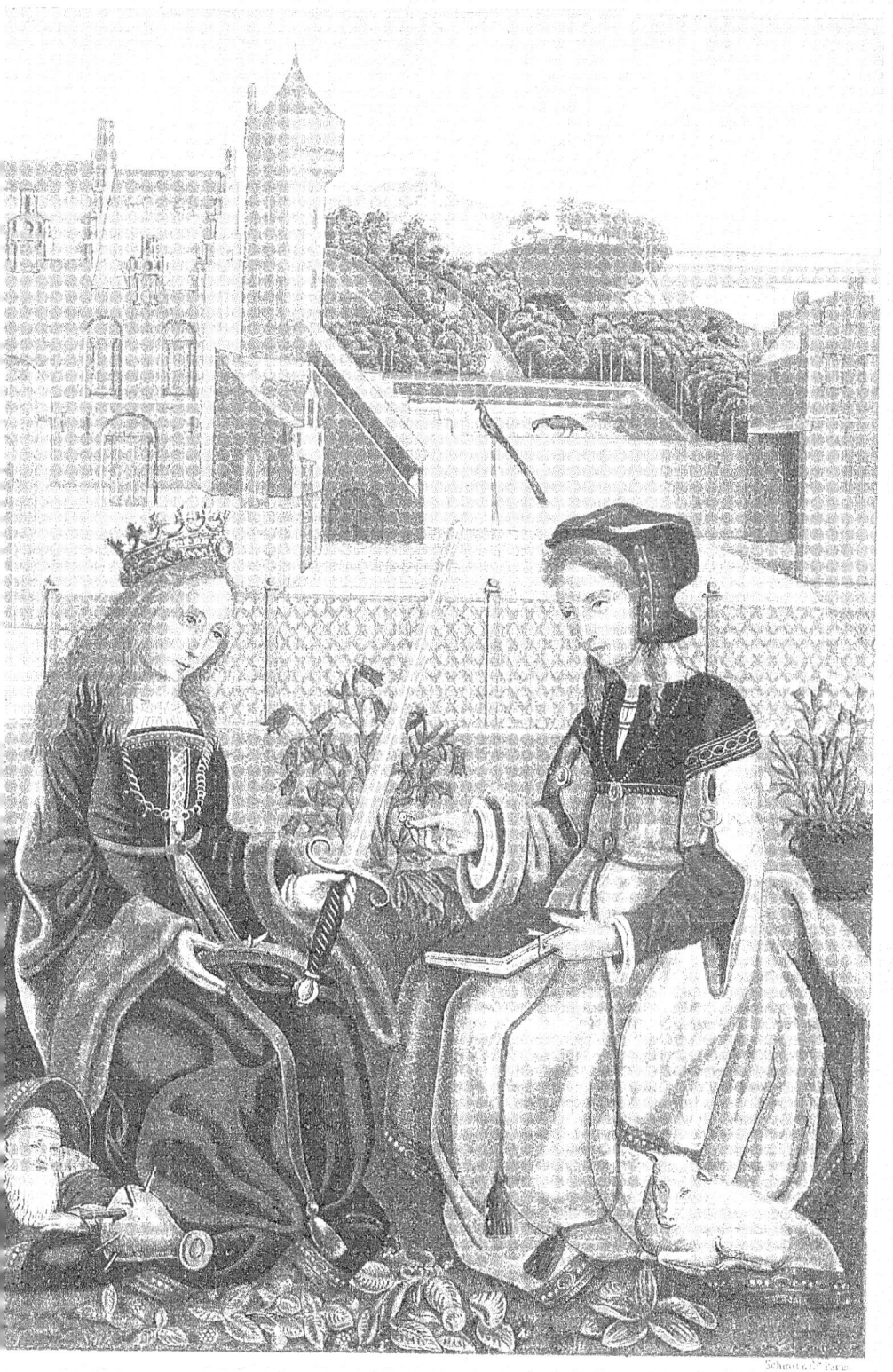

SAINTE CATHERINE ET SAINTE AGNÈS.
Tableau attribué à Marguerite Van Eyck. (Collection de M. Quedeville.)

comme un véritable créateur. A Wilhelm succède son meilleur élève, maître Stephan (Étienne), dont on peut voir à la cathédrale de Cologne un triptyque représentant l'*Adoration des mages*, *Saint Géréon*, *Sainte Ursule*, et l'*Annonciation*. Cette œuvre, d'un fini charmant en même temps que d'une naïveté harmonieuse, atteste chez son auteur autant d'intuition naturelle que de savoir relatif; et quand on s'attache à rechercher les vestiges du mouvement artistique contemporain, on n'est nullement surpris de constater que l'influence de ce maître primitif s'exerça dans un rayon fort étendu.

Mais voilà qu'à cette époque, c'est-à-dire au commencement du quinzième siècle, dans une ville des Flandres, une lumière nouvelle apparaît, qui doit effacer l'éclat de la timide innovation germanique. Deux frères, Hubert et Jean van Eyck, sont venus s'établir, avec leur sœur Marguerite, dans la « triomphante cité de Bruges », comme l'appelle en leur honneur un historien, et bientôt, dans toutes les régions flamandes et rhénanes, le nom des van Eyck retentit, leurs œuvres sont les seuls modèles admirés, suivis, et c'est déjà un titre de gloire que de faire partie de leur brillante école.

A Jean, le plus jeune des deux frères, la renommée s'est plus particulièrement attachée (fig. 253). Il passe pour avoir inventé la peinture à l'huile; mais il n'a fait qu'en perfectionner les procédés, et la tradition veut qu'un maître italien, Antonello de Messine, ait fait le voyage de Flandre pour venir surprendre le secret de Jean de Bruges (nom sous lequel van Eyck est souvent désigné), secret qu'il aurait répandu ensuite dans les écoles italiennes. Quoi qu'il en soit, Jean de Bruges, en dehors de toute analogie de manière (car c'est par la force du coloris autant que par les nouvelles théories de composition qu'il révolutionna la vieille école), peut être considéré comme le Giotto du Nord, en ajoutant même que les effets de ses tentatives furent plus rapidement décisifs. D'un bond, si nous pouvons parler ainsi, la peinture un peu froide de l'école gothique se pare d'un éclat qui ne laissera presque rien à oser à la future école vénitienne; d'un seul élan de génie, les conceptions roides et méthodiques s'assouplissent, se mouvementent. Enfin, premier indice notable du véritable sentiment d'un art savant en même temps que gracieux, l'anatomie s'accuse dans les chairs vivantes et sous les brillantes draperies. Une distance bien grande cependant, et qui doit être

remarquée, sépare les deux réformateurs que nous venons de rapprocher. L'un, Giotto, veut s'emparer du réel pour le faire servir au triomphe de l'idéal, tandis que van Eyck semble n'accepter l'idéal que faute de n'avoir pu saisir encore les derniers secrets du réel. Aussi tout autres sont les fruits portés par l'école du maître florentin, et ceux que doit produire la descendance du maître flamand. C'est à Gand qu'il faut admirer un dessus d'autel, chef-d'œuvre de van Eyck, vaste composition, dont quelques parties ont été distraites depuis, mais qui à l'origine ne renfermait pas moins de trois cents figures, représentant l'*Adoration de l'Agneau divin par les vierges de l'Apocalypse*.

Jean van Eyck séjourna quelque temps à la cour de Portugal, où Philippe le Bon, duc de Bourgogne, l'avait envoyé pour reproduire les traits de sa fiancée, la princesse Élisabeth (1428), et c'est à l'influence exercée par ses travaux sur les peintres de la Péninsule qu'on rapporte une tendance à l'éclat ou au réalisme, qui, après s'être manifestée dans la première manière espagnole, céda bientôt à l'envahissement du génie de l'Italie, pour reparaître souveraine aux temps de la grande école nationale.

Parmi les meilleurs élèves que van Eyck avait laissés à Bruges, il ne faut pas oublier le nom de Hugo van der Goes, dont les œuvres sont rares.

Roger van der Weyden, dont il reste fort peu d'ouvrages, fut l'élève de prédilection de Jean de Bruges, et le maître d'Hemling, dont la réputation devait continuer, sinon surpasser, celle du chef d'école. « Hemling, » dit M. Michiels, si bon juge en cette matière, « Hemling, dont le plus ancien tableau portait la date de 1450, a plus de douceur et de grâce que les van Eyck. Les types du fameux Brugeois séduisent par une élégance idéale; son expression ne dépasse jamais la limite des sentiments tranquilles, des émotions agréables. Tout au rebours de Jean van Eyck, il préfère la svelte et opulente architecture gothique (fig. 254) à la sombre et parcimonieuse architecture romane. Son coloris, moins vigoureux, est plus suave; les eaux, les bois, les sites, les herbages et les perspectives de ses tableaux font rêver. » [1]

Une réaction instinctive se manifeste chez l'élève; mais le maître n'est pas oublié. Du reste, nous retrouverons ailleurs son influence directe, mais auparavant, et pour ne pas revenir à l'école de Bruges, citons Jérôme Bosch, qui, contrairement à son compatriote Hemling, chercha la violence des

effets, les singularités de l'invention; puis Érasme, le grand penseur écrivain, qui fut peintre à son heure; enfin Corneille Engelbrechtsen, qui fut le maître de Lucas de Leyde, né en 1494. Aussi fameux par le pinceau que par le burin, et portant dans toutes ses œuvres une puissante et parfois étrange originalité qui l'a fait regarder comme le premier peintre de genre, Lucas de Leyde doit clore pour nous la liste des artistes qui ouvrirent les

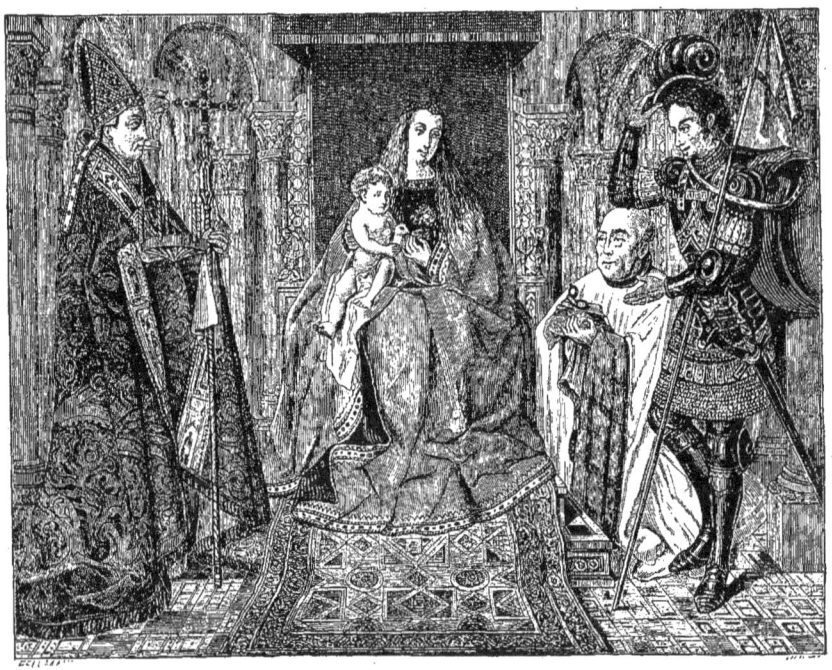

Fig. 253. — La sainte Vierge, saint Georges et saint Donat, par Jean van Eyck. Musée d'Anvers.

voies où devaient marcher, à travers maintes fluctuations de méthode et de goût, les Breughel, les Teniers, les van Ostade, les Porbus, les Snellink, et au sommet desquelles doivent plus tard se lever le magnifique Rubens et l'énergique Rembrandt, ce roi de la palette, ce maître de la lumière, ce grand chef d'école, qui domine de toute sa hauteur ses élèves, Gérard Dow, Ferdinand Bol, van Eeckhout, Govaert Flink, etc., comme aussi ses imitateurs et ses concurrents, Abraham Bloemaert, Gérard Honthorst, Adrien Brauwer, Seghers, etc.

Quand les van Eyck se révélèrent, l'art allemand, qui, sous l'impulsion de maître Stephan de Cologne, avait paru devoir diriger le mouvement, se laissa aussitôt séduire et entraîner par l'école flamande, sans pourtant se dépouiller complétement du caractère individuel qui est comme inhérent à la région dans laquelle il florissait. En Alsace, nous voyons le style *brugeois* se manifester chez Martin Schœn (1460); dans la Souabe, il a pour interprète Frédéric Herlin (1467); à Augsbourg, c'est le vieil Holbein, à Nuremberg, c'est d'abord Michel Wohlgemuth, et enfin Albert Dürer (1471), dont la vigoureuse personnalité ne laisse pas de refléter le tempérament des van Eyck.

« Les œuvres d'Albert Dürer offrent un mélange singulier de fantastique
« et de réel (fig. 255). Les tendances principales des hommes du Nord s'y
« trouvent partout associées. La pensée de l'artiste l'emporte sans cesse dans
« le monde des abstractions et des chimères; mais la conscience des diffi-
« cultés de la vie sous un ciel âpre et froid le ramène vers les détails de
« l'existence. Il aime donc les sujets philosophiques et surnaturels d'une
« part, tandis que de l'autre son exécution minutieuse se cramponne à la
« terre. Ses types, ses gestes, ses poses, la musculature de ses nus, les plis
« sans nombre de ses draperies, ses expressions de joie, de douleur et de
« haine, ont un caractère manifeste d'exagération. D'ailleurs, la grâce lui
« manque : une rudesse toute septentrionale a fermé la voie aux qualités
« douces. Les panneaux d'Albert Dürer sentent le vieux barbare des hordes
« germaniques. Il portait lui-même une longue chevelure, comme les rois
« francs. En somme, cependant, sa belle couleur, la fermeté savante de son
« dessin, son grand caractère, sa profonde pensée, la poésie souvent
« terrible de ses compositions, le placent au premier rang des maîtres. »
(Michiels.)

Pendant qu'Albert Dürer cherchait à réunir dans son œuvre les types les plus étranges, Lucas de Cranach s'était donné la tâche de traduire avec non moins de succès les légendes les plus douces ou les réalités les plus séduisantes. Il est le peintre des naïves adolescentes, *aériennement* voilées, et des provoquantes vierges folles; et si quelque scène antique s'anime sous son pinceau délicat et original, c'est comme pour se métamorphoser, avec une heureuse docilité, en un apparent souvenir germanique (fig. 256).

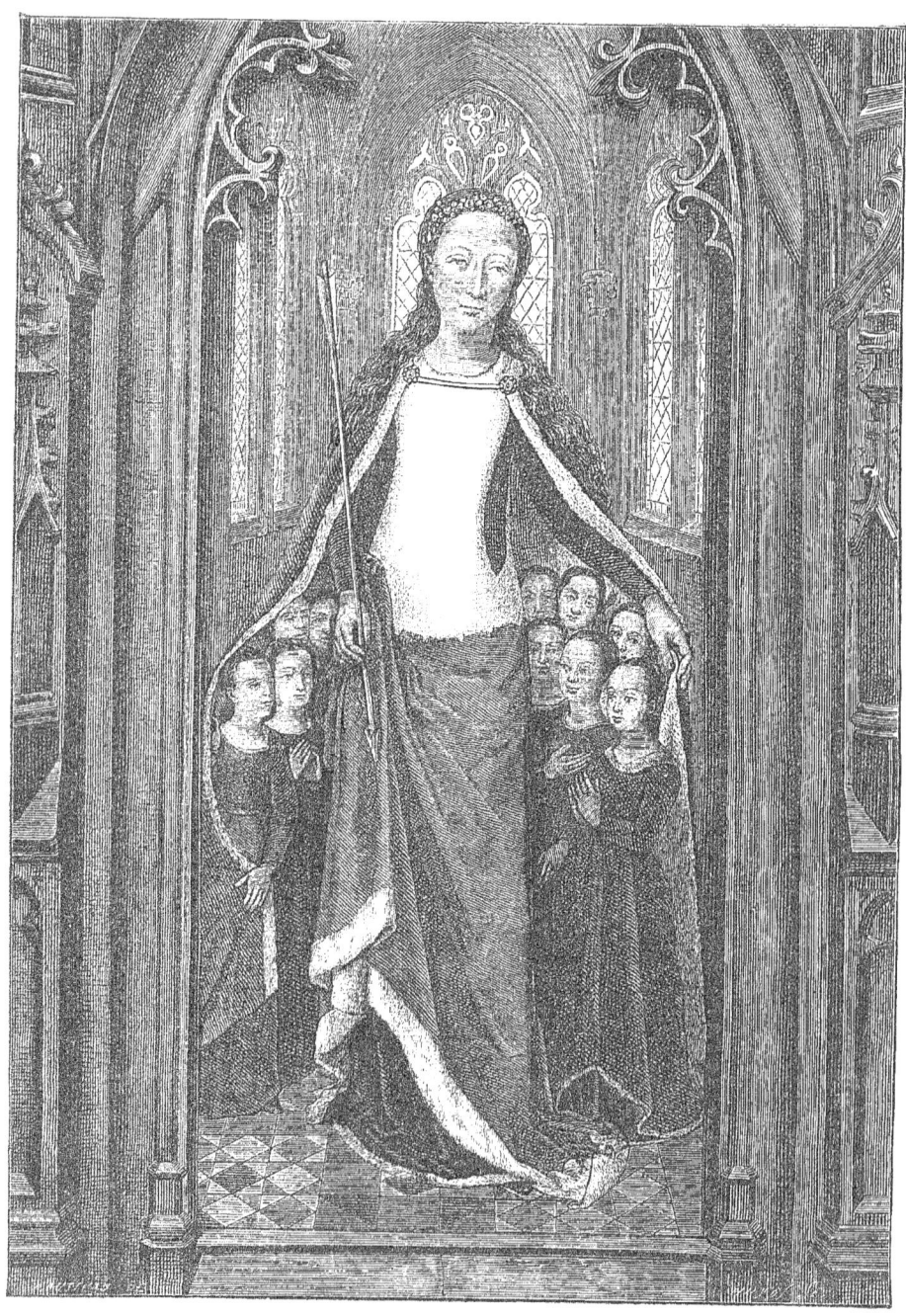

Fig. 234. — Sainte Ursule, par Hemling, d'après une des peintures de la châsse de sainte Ursule, à Bruges.

Entre ces deux maîtres, également puissants sur leurs domaines éloignés, se place, pour participer de la vigueur un peu abrupte de l'un et de la finesse sentimentale de l'autre, le grand Holbein, dont la carrière artistique s'accomplit presque entièrement en Angleterre, mais qui, par la trempe de son génie, appartient sans conteste au pays où il a laissé cette *Danse des morts*, tragique raillerie qui est tenue à bon droit pour la plus étonnante de toutes les créations fantastiques.

Albert Dürer, mort en 1528, Lucas de Cranach et Jean Holbein, en 1553, devaient faire souche, et déjà une pléiade de continuateurs étaient à l'œuvre; mais ce mouvement, qu'entravèrent d'abord les troubles religieux, s'éteignit, pour ne plus renaître, dans les terribles convulsions de la guerre de Trente ans.

L'heure où l'art allemand décline, pour ainsi dire tout à coup, est celle-là même où l'école italienne, en pleine splendeur, exerce sans rivale son influence sur toutes les régions européennes qu'occupent les races latines. La France subit d'autant plus volontiers cette impulsion étrangère, que déjà la cour papale d'Avignon avait donné asile à Giotto d'abord, à Simon Memmi ensuite, qui tous deux, le dernier surtout, avaient magistralement marqué leur passage sur notre sol.

A vrai dire, si la peinture nationale française ne peut se glorifier d'avoir vu se produire spontanément chez elle un de ces élans d'entière indépendance, comme ceux dont s'enorgueillissent l'Italie et l'Allemagne, au moins ses monuments témoignent-ils que pendant le long règne de la tradition byzantine elle ne se lassa jamais de s'agiter avec quelque force sous le joug, alors que l'Italie et l'Allemagne elle-même semblaient supporter ce joug, au contraire, avec la plus passive servitude.

Si nous voulions remonter au-delà de ce dixième siècle qui, en se fermant sous l'empire d'une vaine mais profonde terreur, marqua une sorte d'arrêt funèbre où périrent tous les progrès, toutes les aspirations, nous verrons presque dès l'origine de la monarchie la peinture en honneur, et les peintres faisant preuve de puissance, sinon de génie. Nous trouverions, par exemple, que la basilique de Saint-Germain des Prés, édifiée par Childebert Ier, avait ses parois décorées « d'élégantes peintures ». Nous rencontrerions Gondebaud, le fils de Clotaire, maniant lui-même le pinceau, « et peignant les

« murs et les voûtes des oratoires. » Sous Charlemagne nous découvririons les textes qui font une obligation aux évêques, aux prêtres, de peindre leurs églises « sur toute leur surface intérieure », afin que le charme des couleurs et des compositions aidât à l'ardeur de la foi. Mais ce sont là des témoignages consignés seulement dans les pages des vieilles chroniques; il en est d'autres qui résultent d'œuvres encore existantes, sur lesquelles un jugement peut être sciemment formulé. Des fresques découvertes à Saint-Savin (Vienne), et à Vicq sur Nahon (Indre), qui doivent remonter aux onzième et douzième siècles, attestent, dans leur rude simplicité, les efforts d'un art réfléchi, et surtout empreint d'un véritable esprit de liberté.

La Sainte-Chapelle, par ses vitraux et les peintures murales de sa crypte, affirme la vie propre d'un sentiment artistique qui n'attend qu'un signal d'audace pour prendre son essor. D'ailleurs, à défaut d'autres monuments, les manuscrits, sur l'ornementation desquels les peintres les plus habiles concentraient leurs facultés, peuvent suffire à indiquer les tendances et le niveau artistiques de chaque siècle (voyez PEINTURE DES MANUSCRITS). Pour peu qu'on interroge notre histoire, il n'est pas rare d'y découvrir les traces de groupes d'artistes dont les noms ou les travaux ont tour à tour ou simultanément survécu. C'est ainsi qu'une suite de peintures conservées dans la cathédrale d'Amiens, ainsi que *le Sacre de Louis XII* et *la Vierge au froment,* qui se voient au musée de Cluny, nous démontrent l'existence à la fin du quinzième siècle d'une école picarde, qui possède, avec l'entente de la composition, le sens du coloris et une certaine science du trait. C'est ainsi que la patience des érudits suit dans sa laborieuse carrière la famille des Clouet, que chantèrent Ronsard et sa Pléiade, mais dont les œuvres sont à peu près toutes perdues; c'est ainsi qu'elle trouve les noms des Bourdichon, des Perréal, des Foucquet, qui ont travaillé pour les rois Louis XI et Charles VIII, et celui du pacifique roi René, qui ne crut pas déroger en se faisant pratiquement lui-même le chef d'une école dont les œuvres anonymes sont encore éparses dans le midi de la France.

Avec le seizième siècle s'est ouvert l'âge des grands peintres d'Italie. En 1515, François Ier décide Léonard de Vinci à apporter chez nous l'exemple de son prodigieux talent; mais l'illustre auteur de la *Joconde,* chargé d'ans, exténué de travail, ne visite en quelque sorte la terre de France que pour y

Fig. 255. — Jésus couronné d'épines, peinture sur bois par Albert Dürer, fac-simile calqué sur l'original de même grandeur. Collection de M. de Quedeville.

rendre le dernier soupir (1519). Andrea del Sarto, l'élève gracieux du sévère Michel-Ange, était venu en France en 1517; mais, après avoir donné à son

Fig. 256. — La princesse Sibylle de Saxe, par Lucas de Cranach.
Collection de Suermondt.

royal protecteur quelques toiles, parmi lesquelles la magnifique *Charité,* du Louvre, il avait regagné le sol italien, où, pour son martyre, une funeste union le rappelait.

En 1520, Raphaël meurt, âgé seulement de trente-sept ans. Jules Pippi, dit *Jules Romain*, François Penni, dit *il Fattore*, Perino del Vaga, qu'il a institués ses héritiers et chargés de terminer ses travaux commencés, s'efforcent de faire oublier l'absence de l'illustre mort. Un instant on peut croire que le divin souffle du maître est resté avec ses disciples; mais bientôt la dispersion se fait dans ce groupe d'artistes, qui trouvaient leur principale force dans l'unité de pensée, et quinze ou vingt ans après que la tombe a reçu Raphaël, la tradition de son école n'est déjà plus qu'une ruine glorieuse.

Michel-Ange, mort en 1563, devait fournir une plus longue carrière; mais ce fut pour assister au ralentissement rapide du grand mouvement qu'il avait provoqué. Après Daniel de Volterre, auteur d'une *Descente de croix*, rangée au nombre des trois plus beaux ouvrages que Rome possède; après Georges Vasari, célèbre au double titre de peintre habile et d'historien des écoles italiennes; après le Rosso, dont la renommée vint échouer à la cour de France, et le Bronzino, qui chercha le succès dans la grâce et la délicatesse, l'école du grand Buonarroti ne fait qu'errer de l'exagération au mauvais goût. Les nains qui veulent marcher dans les pas du géant s'épuisent pour ne réussir qu'à se donner une allure ridicule.

L'école vénitienne, dont les grands maîtres ne s'éteignirent qu'à la fin du seizième siècle, eut son déclin dans une époque postérieure, qui doit échapper à nos appréciations. Quant à l'école lombarde, que la mort du Corrége et du Parmesan laissa sans chef avant le milieu du même siècle (1534 et 1540), elle sembla un moment disparaître comme elle avait surgi; cependant elle rencontra dans le Caravage (fig. 257) un maître puissant, qui en arrêta pour quelque temps la décadence.

Mais nous n'avons fait qu'indiquer la présence du Rosso, ou *maître Roux*, à la cour de France. Il était venu en 1530, à la demande de François Ier, pour décorer le château de Fontainebleau. « Son œuvre gravé, » dit M. Michiels, « nous le montre comme un homme flasque et prétentieux, « sans goût et sans inspiration, mettant la recherche à la place de la verve, « confondant la disproportion avec la grandeur, et la fausseté avec l'origi- « nalité. Nommé chanoine de la Sainte-Chapelle par le roi, il avait sous ses « ordres le Flamand Léonard, les Français Michel Samson et Louis Du-

Fig. 257. — Le denier de César, tableau de Michel-Ange de Caravage, à la galerie de Florence. Seizième siècle.

PEINTURE SUR BOIS, ETC.

Fig. 258. — Composition de Jean Cousin, première pensée de son *Jugement dernier*, d'après une gravure sur bois du roman de *Gérard d'Euphrate*, édit. d'Étienne Groulleau. Paris, 1549, in-fol. Cabinet de M. A.-F. Didot.

« breuil; les Italiens Lucca Penni, Bartolommeo Miniati, etc. Mais, en
« 1531, Primatice arriva de Mantoue, et une lutte s'engagea dès lors entre
« eux... Le Rosso ayant mis fin à ses jours par un suicide, Primatice resta
« maître du terrain. Son meilleur élève, Niccolo dell' Abbate, orna sous
« sa direction la magnifique salle de bal. Primatice peignait avec moins
« d'exagération, avec plus de finesse et d'élégance que le Rosso ; mais il
« appartenait encore à cette troupe d'imitateurs maladroits et affectés qui
« outraient les erreurs de Michel-Ange... Rien cependant ne troubla son
« empire de quarante années au milieu d'une population étrangère. Henri II,
« François II, Charles IX, Catherine de Médicis, ne lui montrèrent pas
« moins de faveur que François Ier. Il mourut en 1570, comblé d'honneurs
« et de richesses.

« Le nombre des artistes français qui se laissèrent entraîner par la mode
« italienne fut considérable. Un homme plus robuste ne se laissa pas domi-
« ner par le faux goût. Il s'appropria les perfectionnements de l'art moderne,
« sans suivre les traces des favoris de la cour. Son talent inaugura une nou-
« velle période dans l'histoire de la peinture française. Nous parlons de Jean
« Cousin. Né à Soucy, près de Sens, vers 1530, il orna de ses compositions
« le verre et la toile, et fut en outre un habile sculpteur. Son fameux tableau
« du *Jugement dernier*, que possède le Louvre, donne de lui une haute
« opinion. Le coloris est dur et sans variété, mais le dessin des figures et
« l'agencement de la scène prouvent qu'il avait l'habitude de réfléchir, de
« compter sur ses propres forces, et de chercher des dispositions nouvelles,
« des effets inconnus. »

La belle composition que nous donnons ici (fig. 258) est extraite de la
Notice sur Jean Cousin, par M. Ambroise-Firmin Didot, dans laquelle
sont reproduits un grand nombre d'autres sujets, dont quelques-uns ont pu
être gravés par lui-même. Comme Albert Dürer, comme Holbein, Jean
Cousin n'a pas dédaigné d'appliquer son talent à l'ornementation des
livres.

Jean Cousin est généralement regardé comme le véritable chef de l'école
française. Après lui et à côté de lui se placent les Janet, qui, quoique d'ori-
gine flamande, sont vraiment Français par le style et le caractère de leurs
tableaux, et dont le plus célèbre, François Clouet, avait *pourtrait*, avec un

réalisme plein d'élégance et de distinction, les grands seigneurs et les belles dames de la cour des Valois (fig. 259).

Nous nous arrêterions là si nous ne craignions qu'on ne nous accusât d'un oubli important dans la revue que nous venons de faire des principales

Fig. 259. — Élisabeth d'Autriche, femme de Charles IX, par François Clouet. Musée du Louvre.

écoles : car nous n'avons rien dit de l'école bolonaise, dont les origines, sinon la virilité, appartiennent à l'époque sur laquelle portent nos études. Mais cette circonstance significative nous justifie : si l'école bolonaise, laborieuse, active, nombreuse, signala son existence dès le treizième siècle, sous l'impulsion de Guido, de Ventura, d'Ursone; puis, au quatorzième, sous

celle de Jacopo Avanzi, de Lippo Dalmazio; elle s'effaça, pour ne revivre qu'au commencement du seizième siècle, et pour s'éteindre encore, en quelque façon, après la mort du poétique Raibolini di *Francia*, sans avoir produit aucune de ces grandes personnalités dont l'éclat seul pouvait fixer notre attention.

A vrai dire, cette école, qui soudain se relève de nouveau, et alors que toutes les autres sont en pleine décadence, cette école trouve trois chefs illustres au lieu d'un, et acquiert la gloire singulière de ressusciter, par une sorte de puissant éclectisme, l'ensemble des meilleures traditions. Mais c'est seulement vers la fin du seizième siècle que Bologne vit les Carrache ouvrir l'atelier d'où allaient sortir le Guide, l'Albane, le Dominiquin, le Guerchin, le Caravage, Pietro de Cortone et Luca Giordano, cette magnifique phalange qui devait être, par elle-même et par la force de son exemple, l'honneur d'un âge où nous n'avons pas à la suivre.

Fig. 260. — Esquisse de la Vierge d'Albe, sanguine de Raphaël.

GRAVURE

Anciennes origines de la gravure sur bois. — Le *Saint Christophe* de 1423. — *La Vierge et l'enfant Jésus.* — Les premiers *maîtres en bois.* — Bernard Milnet. — La gravure en camaïeu. — Origine de la gravure sur métal. — La *Paix* de Maso Finiguerra. — Les premiers graveurs sur métal. — Les nielles. — Le Maître de 1466. — Le Maître de 1486. — Martin Schœngauer, Israël van Mecken, Wenceslas d'Olmutz, Albert Dürer, Marc-Antoine, Lucas de Leyde. — Jean Duret et l'école française. — L'école hollandaise. — Les maîtres de la gravure.

RESQUE tous les auteurs qui se sont occupés de recherches à ce sujet ont prétendu, mais bien à tort sans doute, que la gravure sur métal dérivait tout naturellement de la gravure sur bois. Cependant, pour peu que l'on considère la différence qui existe entre les deux procédés, on est conduit à penser que l'un et l'autre durent être le résultat d'une invention distincte. Dans la gravure sur bois, en effet, l'empreinte est fournie par les parties en relief de la planche, tandis que dans la gravure sur métal ce sont au contraire les creux qui donnent les traits de l'épreuve. Or, pour quiconque a quelque connaissance des choses professionnelles, nul doute qu'en dépit de l'aspect analogue des produits, il n'y ait là une divergence radicale entre les points d'origine et les moyens d'exécution des deux méthodes.

Que la vue des estampes dues à la gravure sur bois ait suggéré l'idée de chercher à en obtenir par d'autres procédés, nous ne voyons rien là que de probable; mais qu'on assimile, en quelque sorte, par affiliation, tel procédé à tel autre diamétralement opposé, c'est ce que nous ne saurions admettre sans faire nos réserves.

Quoi qu'il en soit, certains auteurs regardent la gravure sur bois comme ayant été inventée en Allemagne, au commencement du quinzième siècle.

Fig. 261. — La Vierge et l'enfant Jésus, fac-similé d'une gravure sur bois du quinzième siècle. Bibl. nat. de Paris. Cab. des estampes.

D'autres la font venir de la Chine, où elle était en usage dès l'an 1900 de notre ère. D'autres, enfin, avancent que l'art d'imprimer des étoffes à l'aide de planches gravées était exercé dans différentes parties de l'Asie, où il aurait même été importé de l'antique Égypte, bien avant qu'on songeât à

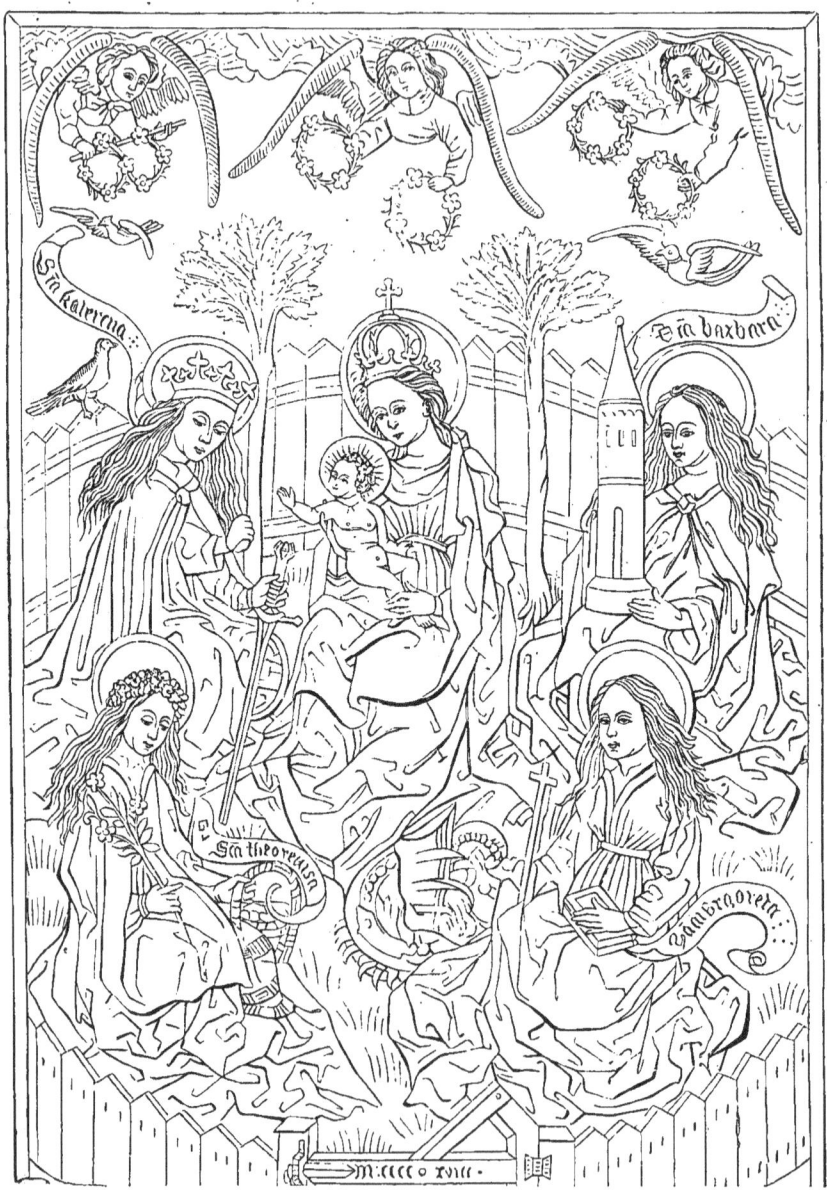

Fig. 262. — La Vierge à l'enfant, gravure sur bois du quinzième siècle. Bibl. royale de Bruxelles.

s'en occuper en Europe. Ces hypothèses étant admises, toute la question se réduirait à chercher par quelle voie cet art pénétra en Occident, dans la

première moitié du quinzième siècle, puisque c'est seulement à cette époque qu'on trouve des épreuves de gravures faites en Allemagne, en France et dans les Pays-Bas.

La plus ancienne épreuve connue d'une planche gravée sur bois, avec date, est un *Saint Christophe*, sans marque et sans nom d'auteur, portant une inscription latine et le millésime de 1423. Cette pièce est si grossièrement gravée, elle est d'un dessin si défectueux, qu'il est naturel de penser qu'elle doit être un des premiers essais de la gravure sur bois; cependant il faut peut-être regarder comme antérieure une estampe que possède la Bibliothèque nationale de Paris, et qui représente *la Vierge tenant l'enfant Jésus assis dans ses bras* (fig. 261). Le fond de la niche est une espèce de mosaïque, formée de quadrilatères en pointes de diamant; les auréoles et les ornements de la niche sont coloriés en jaune brun. Une singularité de cette épreuve en atteste d'ailleurs la grande ancienneté : elle est tirée sur papier de coton, non collé, et l'impression le traverse à ce point qu'on la voit presque aussi bien à l'envers qu'à l'endroit. Il ne faut pas oublier une autre estampe, conservée à la Bibliothèque de Bourgogne à Bruxelles : c'est aussi *la Vierge avec l'enfant Jésus, entourée de quatre saintes* (fig. 262); composition d'un grand style, qui s'accorde assez mal avec la date de mccccxviii qui se trouve au bas de l'estampe.

Il faut sans doute faire remonter à la même époque une feuille de cartes à jouer, dont nous avons déjà parlé en traitant spécialement ce sujet, et une suite des figures des douze Apôtres avec légendes latines, au-dessous desquelles se lisent autant de phrases en français, ou plutôt en vieux dialecte picard, reproduisant le texte entier du Décalogue (voyez une de ces planches xylographiques, chapitre de l'Imprimerie). Dans ces estampes, chaque personnage est debout, vêtu d'une tunique longue, recouverte d'un grand manteau; l'encre est bistrée, les manteaux sont coloriés, alternativement en rouge ou en vert. Les Apôtres portent tous le signe symbolique qui les distingue les uns des autres, et ils sont entourés d'une longue banderole, sur laquelle est tracée en latin la phrase du *Credo* attribuée à chacun d'eux, puis l'un des dix commandements de Dieu. Saint Pierre, par exemple, se trouve avoir pour devise cette sentence française : *Gardeis Dieu le roy moult sain;* saint André : *Ne jurets point son nome en vain;*

saint Jean : *Père et mère tosjours honoras ;* saint Jacques le Majeur : *Les fiestes et dymeng garderas,* etc.

Fig. 263. — Sainte Catherine à genoux, fac-simile d'une gravure sur bois de Bertrand Milnet, dit *le Maître aux fonds criblés*. Bibl. nat. de Paris, Cabinet des estampes.

D'autres estampes du milieu du quinzième siècle nous font connaître que l'art de la gravure était alors pratiqué par plus d'un artiste en France, et que, sans faire tort à l'Allemagne, si riche en monuments de ce genre, nous pour-

rions attribuer à notre pays plusieurs productions anonymes. Mais nous devons en tous cas revendiquer les œuvres, d'ailleurs fort caractéristiques, d'un graveur du nom de Bernard Milnet. Dans les estampes de ce maître, il n'y a ni traits ni hachures ; le fond de la gravure est noir, les lumières sont formées par une infinité de points blancs plus ou moins multipliés et d'une dimension plus ou moins grande, suivant le besoin et le goût de l'artiste. Ce graveur ne paraît pas avoir eu d'imitateurs ; à vrai dire, sa manière devait offrir de grandes difficultés d'exécution. On connaît six pièces de lui seulement : une *Vierge avec l'enfant Jésus*, la *Flagellation du Christ*, une *sainte Catherine à genoux* (fig. 263), un groupe de *saint Jean, saint Paul et sainte Véronique*, un *saint Georges* et un *saint Bernard*.

Si les images de ce temps sont extrêmement rares aujourd'hui, il ne faut pas en conclure qu'elles le furent également à l'époque dont elles datent. M. Michiels, dans son *Histoire de la peinture en Flandre*, dit que, « selon « l'ancien usage, aux jours gras, les lazaristes et autres religieux qui soi- « gnaient les malades promenaient dans la rue un grand cierge orné de mou- « lures, de verroteries, et distribuaient aux enfants des gravures sur bois, « enluminées de brillantes couleurs, représentant des sujets saints ; il était « donc nécessaire qu'ils en eussent une multitude. »

Au seizième siècle, la gravure sur bois, perfectionnée par les élèves d'Albert Dürer, et surtout par Jean Burgkmair (fig. 264), prit un immense développement, et cet art fut alors pratiqué avec une supériorité qui laissa bien loin les timides essais du siècle précédent.

Les œuvres de la plupart des graveurs sur bois sont restées anonymes : pourtant, le nom de quelques-uns de ces artistes a survécu ; mais c'est par une véritable confusion qu'on a longtemps fait figurer dans la nomenclature de ceux-ci quelques peintres ou quelques dessinateurs, tels qu'Albert Dürer, Lucas de Leyde, Lucas de Cranach. Des gravures sur bois portent en effet la signature ou le monogramme de ces maîtres ; mais c'est qu'il leur est souvent arrivé de tracer eux-mêmes leurs dessins sur le bois, comme cela se pratique assez généralement aujourd'hui ; et le graveur (ou plutôt le *formschneider*, tailleur de forme, pour employer l'expression consacrée), en dégageant les reliefs de la composition dessinée au crayon ou à la plume, a reproduit le seing personnel dont l'auteur l'avait accompagnée. Ainsi se

Fig. 264. — Les archiducs et les hauts barons d'Allemagne assistant, en grand costume de cérémonie, a sacre de l'empereur Maximilien. Fragment tiré du grand recueil d'estampes intitulé le *Triomphe* *Maximilien I*er, par J. Burgkmair. Seizième siècle.

trouve expliquée une erreur maintes fois commise par les iconographes.

Ne quittons pas la gravure sur bois sans mentionner la gravure en *camaïeu*, procédé d'origine italienne, dans lequel trois ou quatre planches, portant successivement des teintes plates d'un ton plus ou moins intense sur l'épreuve, arrivaient à produire des estampes d'un effet fort remarquable, imitant les dessins à l'estompe ou au pinceau. Plusieurs artistes se sont distingués dès le commencement du seizième siècle dans cette manière de graver, notamment Hugues de Carpi, qui travaillait à Modène vers 1518; Antoine Fantuzzi, élève de François Parmesan, qui accompagna et aida Primatice à Fontainebleau; Gautier et André Andreani; enfin, cent ans plus tard, Barthélemi Coriolano, de Bologne, qui serait le dernier graveur en ce genre si l'on ne trouvait plus près de nous encore Antoine-Marie Zanetti, célèbre amateur vénitien. Deux ou trois Allemands, Jean Ulrich, dans le seizième siècle, et Louis Buring, dans le dix-septième, ont fait aussi quelques gravures en camaïeu, mais seulement à deux planches : l'une donnant le dessin du sujet avec les contours et les hachures, l'autre imprimée avec une couleur ordinairement bistrée, sur laquelle on avait enlevé toutes les lumières, de manière à laisser paraître en blanc le fond du papier. Ces pièces imitent un dessin à la plume sur papier de couleur, rehaussé au pinceau.

Remontons maintenant à l'année 1452, que l'on assigne généralement pour date à l'invention de la gravure sur métal (fig. 265)[1]. En traitant de l'orfévrerie, nous avons nommé, parmi les disciples de l'illustre Ghiberti, Maso Finiguerra, et nous avons dit que cet artiste avait gravé sur argent une *Paix*, destinée au trésor de l'église Saint-Jean. Or, les iconophiles ayant reconnu dans une estampe, que possède aujourd'hui la Bibliothèque nationale de Paris, et dans une autre épreuve, qui était à la Bibliothèque de l'Arsenal, l'empreinte exacte de cette gravure, on a été conduit à faire au célèbre orfévre florentin l'honneur d'une invention à laquelle il pourrait bien n'avoir nullement concouru. Peut-être en effet ce procédé de décalque, en quelque sorte tout naturel, avait-il été pratiqué longtemps avant lui par les orfévres, qui voulaient garder un *patron* de leurs nielles, sinon se rendre compte de l'état d'avancement du niellage; et les épreuves ainsi tirées à la main s'étant per-

[1] La légende qui accompagne cette gravure est en vieil italien; elle se rapporte à la fameuse prophétie d'Isaïe sur la naissance du Christ. (Isaïe, chap. VII, v. 14 et 15.)

Fig. 265. — Le prophète Isaïe, tenant à la main la scie qui fut l'instrument de son supplice. Fac-simile d'une gravure sur cuivre d'un maître anonyme italien du quinzième siècle.

dues, Finiguerra aura été tenu pour le créateur d'une méthode qu'il n'avait fait qu'appliquer à ses travaux d'orfévrerie. Cette double circonstance, que la planche est en argent et non en métal commun, et qu'elle peut être rangée parmi les nombreux *nielles*, plaques gravées d'orfévrerie décorative, qui sont venus jusqu'à nous, et qui datent même des époques antérieures, suffira seule, ce nous semble, à faire écarter l'idée que ce travail ait été exécuté exprès pour fournir des empreintes sur papier. Un hasard aura servi à mettre en évidence le nom de Finiguerra, qui ne serait pas connu sans la conservation des deux anciennes épreuves de son nielle, tandis que les empreintes prises sur quelques autres nielles plus anciens auraient été détruites, et la date ou prétendue date de l'invention de la gravure sur métal se sera trouvée ainsi déterminée par la date même de la pièce d'orfévrerie.

Quoi qu'il en soit, l'estampe de la *Paix*, ou plutôt de l'*Assomption*, burinée par Finiguerra, n'en porte pas moins pour tous les iconophiles et amateurs le titre de *première estampe*, titre auquel elle a parfaitement droit, et qui nous engage à donner une description sommaire du sujet représenté par la gravure. Jésus-Christ, assis sur un très-grand trône et coiffé d'un bonnet semblable à celui des doges, pose à deux mains une couronne sur la tête de la Vierge, qui, les mains croisées sur la poitrine, est assise sur le même trône que lui; saint Augustin et saint Ambroise sont à genoux; au milieu, en bas, à droite, sont debout plusieurs saintes, parmi lesquelles on distingue sainte Catherine et sainte Agnès; à gauche, à la suite de saint Augustin, on voit saint Jean-Baptiste et d'autres saints; enfin, des deux côtés du trône, plusieurs anges sonnent de la trompette, et dans le haut d'autres soutiennent une banderole sur laquelle on lit : « ASSVMPTA. EST. MARIA. IN. CELUM. AVE. EXERCITVS. ANGELORVM », c'est-à-dire : « Marie est enlevée au ciel. Salut, armée des anges. »

La première des empreintes de ce nielle entra à la Bibliothèque du Roi avec le fonds dit de Marolles, qu'acheta Louis XIV, en 1667; la seconde a été découverte seulement en 1841 par M. Robert Dumesnil, qui feuilletait, à la Bibliothèque de l'Arsenal, un volume contenant des gravures de Callot et de Sébastien Leclerc. Cette dernière épreuve, bien que sur un plus mauvais papier, est cependant dans un meilleur état de conservation que l'autre; mais l'encre en est plus grise, et l'on pourrait croire, ainsi que le constate le

savant iconographe M. Duchesne, qu'elle a été tirée avant le complet achèvement de la planche.

A l'appui de l'opinion, indirectement émise plus haut, que la pratique du tirage des estampes à l'aide de planches de métal burinées pourrait bien être, en quelque sorte, le résultat fortuit d'une simple tradition professionnelle de l'orfévrerie, nous devons remarquer que la plupart des estampes que nous a

Fig. 266. — Fac-similé d'un nielle exécuté sur ivoire, d'après le dessin original de Stradan, représentant Christophe Colomb sur sa caravelle, pendant son premier voyage aux terres occidentales. Bibliothèque Laurentienne de Florence.

léguées le siècle au milieu duquel on place l'invention de la gravure sur métal sont dues à des orfévres nielleurs italiens. Plus de quatre cents pièces de cette époque nous ont été conservées, parmi les auteurs desquelles il faut citer les Florentins Amerighi, Michel-Ange Bandinelli et Philippe Brunelleschi; Forzoni Spinelli, d'Arezzo; Furnio, Gesso, Rossi et Raibolini, de Bologne; Teucreo, de Sienne; Caradosso et Arcioni, de Milan; Nicolas Rosex, de Modène, dont on connaît trois nielles et qui a fait plus de soixante estampes; Pollajuolo, qui a gravé une estampe dite *la Bataille au coutelas*, représentant dix hommes nus qui se battent; enfin, le plus habile des

orfévres ciseleurs après Finiguerra, Peregrino de Césène, qui a laissé son nom et sa marque sur soixante-six nielles.

Des mentions plus spéciales doivent être données à Barthélemi Baldini, plus connu sous le nom de *Baccio*, à qui l'on doit, outre quelques grandes estampes pieuses et mythologiques, vingt vignettes composées pour l'édition in-folio de 1481, de *la Divine Comédie*, du Dante; à André Mantegna, peintre renommé, qui a lui-même exécuté au burin plusieurs de ses compositions; et à Jean van der Straet, dit *le Stradan* (fig. 266), qui a composé à Florence beaucoup de planches remarquables.

Nous trouvons en Allemagne un graveur qui a daté de l'année 1466 plusieurs de ses ouvrages, mais qui n'a laissé sur chacun d'eux que ses initiales *E. S.*, ce qui n'a pas manqué de mettre à la torture l'esprit des iconophiles qui ont voulu établir plus formellement sa personnalité. Quelques-uns se sont accordés à l'appeler Édouard Schoen, ou Stern, à cause des étoiles qu'il emploie fréquemment dans les bordures des vêtements de ses personnages; mais tel le fait naître en Bavière, parce qu'on connaît de lui une figure de femme soutenant un écu aux armes de ce duché, et tel autre le croit Suisse, parce qu'il a gravé deux fois le *Pèlerinage de Sainte-Marie de Einsiedeln*, le plus célèbre de la contrée; si bien que les amateurs qui se préoccupent, en somme, plus de l'œuvre que de l'ouvrier, se bornent à le qualifier de *Maître de 1466*.

Ce graveur a laissé environ trois cents pièces, la plupart de petite dimension, parmi lesquelles, indépendamment de diverses compositions très-curieuses, il faut remarquer deux suites importantes, savoir un *Alphabet* composé de figures grotesques (fig. 267), et un jeu de *Cartes numérales*, dont la Bibliothèque nationale de Paris possède la majeure partie.

Presque à la même époque, la Hollande nous offre, elle aussi, son graveur anonyme, qui pourrait à son tour être appelé *le Maître de 1486*, d'après la date que porte une seule de ses gravures. Les pièces de cet artiste, dont la manière est empreinte d'une puissante originalité, sont fort rares dans les collections étrangères au pays où il travaillait; le Cabinet des estampes d'Amsterdam en possède soixante-seize, mais celui de Vienne n'en compte que deux, celui de Berlin une seule, et celui de Paris six, parmi lesquelles on remarque un *Samson endormi sur les genoux de Dalila*, et un *Saint*

Georges, à pied, perçant de son épée la gorge du dragon qui menaçait la vie de la reine de Lydie.

Nous avons encore à nommer trois graveurs, relativement célèbres, avant

Fig. 267. — Fac-simile de la lettre N de l'*Alphabet grotesque*, gravé par *le Maître de 1466*.

d'arriver à l'époque où brillèrent à la fois Marc-Antoine Raimondi en Italie, Albert Dürer en Allemagne, et Lucas de Leyde en Hollande.

Martin Schœngauer, longtemps désigné sous le nom de Martin Schœn, mort à Colmar, en 1488, fut aussi bon peintre qu'habile graveur. On connaît

de lui plus de cent vingt pièces, dont les plus importantes sont : le *Portement de Croix*, et une *Bataille des chrétiens* conduits contre les infidèles par l'apôtre saint Jacques, grandes compositions en largeur, très-rares ; la *Passion de Jésus-Christ*, la *Mort de la Vierge*, et un *Saint Antoine tourmenté par les démons*, dont Michel-Ange avait, dit-on, colorié une épreuve. Il faut ajouter (et cette circonstance vient de nouveau montrer l'espèce de parenté étroite dont nous avons constaté l'existence entre la gravure et l'orfévrerie) que Martin Schœngauer a gravé aussi une crosse d'évêque et un encensoir, d'un très-beau travail.

Israël van Mecken, qu'on croit élève de François de Bocholt, car il travaillait à Bocholt avant 1500, est de tous les graveurs allemands de cette époque celui dont les ouvrages sont les plus répandus. Le Cabinet des estampes de la Bibliothèque nationale de Paris possède de lui trois volumes, renfermant deux cent vingt-huit pièces superbes ; au nombre de celles-ci, il faut particulièrement citer une composition gravée sur deux planches qui se raccordent en hauteur : *Saint Grégoire apercevant l'Homme de douleur au moment de la messe*. Bornons-nous à signaler, en outre : *Saint Luc faisant le portrait de la Vierge, sainte Odile délivrant du purgatoire, par ses prières, l'âme de son père, le duc Etichon; l'Hérodiade* (fig. 268), et *Lucrèce se donnant la mort en présence de Collatin et de plusieurs autres personnes*, seul sujet que cet artiste ait tiré de l'histoire profane.

Si nous nommons Wenceslas d'Olmutz, qui a gravé dans les années 1481 à 1497, ce sera surtout pour décrire une estampe allégorique due à son burin; elle peut donner une idée de la bizarre direction imprimée aux esprits par les dissentiments religieux qui s'élevèrent à cette époque entre quelques princes d'Allemagne et la cour de Rome. Dans cette pièce, ou plutôt dans cette satire graphique, dont la plupart des allusions nous échappent, est représentée la figure monstrueuse d'une femme entièrement nue, vue de profil et tournée vers la gauche, le corps couvert d'écailles, avec la tête et la crinière d'un âne; la jambe droite est terminée par un pied fourchu, et la gauche par une patte d'oiseau; le bras droit porte une patte de lion, et la gauche une main de femme. La croupe de cet être fantastique est couverte d'un masque barbu, et à la place de la queue on voit le cou d'une chimère ayant une tête difforme qui darde une langue de serpent. En haut de l'estampe est écrit : ROMA CAPUT

Fig. 268. — L'Hérodiade, gravure sur cuivre, par Israël van Mecken. Fin du quinzième siècle.

mundi (Rome est la tête du monde). A gauche est une tour à trois étages, sur laquelle flotte un drapeau orné des clefs de saint Pierre. Sur le château on lit : Castelagno (château Saint-Ange); en avant est une rivière sur les flots de laquelle est tracé le mot Tevere (le Tibre); plus bas le mot Ianvarii (janvier), au-dessous de l'année 1496 ; à droite, dans le fond, est une tour carrée sur laquelle est écrit Tore di nona (Tour de nones?); du même côté, sur le devant, est un vase à deux anses, et au milieu du bas la lettre W, signature monogrammatique du graveur. Cette pièce acquiert pour nous un surcroît d'intérêt par la date qu'elle porte; car, étant gravée à l'eau-forte, elle prouve qu'on regarde à tort Albert Dürer comme l'inventeur de cette manière de graver, plus expéditive que le burin, puisque la plus ancienne eau-forte d'Albert Dürer est datée de 1515, c'est-à-dire de dix-neuf ans plus tard que celle de Wenceslas d'Olmutz.

Arrivons maintenant aux trois grands artistes qui, venus à une époque où l'art de la gravure avait fait les plus notables progrès, s'en emparèrent pour créer chacun une œuvre éminemment personnelle.

Albert Dürer, né à Nuremberg, en 1471, peintre au puissant pinceau, ne se fit pas moins remarquer par les productions de son burin ou de sa pointe. Nous ne saurions avoir l'intention de décrire tous ses travaux, qui mériteraient d'ailleurs, sans exception, le même honneur, mais nous ne pouvons nous dispenser de citer : *Adam et Ève debout près de l'arbre de la science du bien et du mal*, petite pièce d'une finesse de travail, d'une perfection de dessin admirables; la *Passion de Jésus-Christ*, suite de seize pièces; *Jésus-Christ en prière au jardin des Oliviers*, premier ouvrage que le maître exécuta à l'*eau-forte*, méthode alors nouvelle, qui, n'ayant pas toute la douceur du burin, fit supposer pendant longtemps que cette pièce et quelques autres étaient gravées sur fer et sur étain; plusieurs figures de la *Vierge avec l'enfant Jésus*, qui, toutes remarquables par l'expression et la naïveté, ont reçu des sobriquets bizarres, en raison de quelque objet accessoire qui les accompagne (par exemple, la *Vierge à la poire, au papillon, au singe*, etc.); *l'Enfant prodigue gardant les Pourceaux*, composition dans laquelle le peintre s'est représenté; *saint Hubert en adoration devant la croix que porte un cerf* (fig. 269), pièce rare et très-belle, *le Chevalier et sa Dame;* enfin *le Chevalier de la Mort*, chef-d'œuvre daté de 1515,

représentant François de Sickingen, qui devait être le plus ferme appui de la réforme de Luther.

Marc-Antoine Raimondi, né à Bologne, vers 1475, fut d'abord élève de François Raibolini, et ensuite de Raphaël, d'après lequel il travailla souvent, et dont il sut imiter dans ses compositions la pure et noble manière. Tout est idéalement vrai dans son dessin, tout est harmonieux dans l'ensemble de ses œuvres; aussi les gravures qui restent de lui sont-elles la plupart très-recherchées; et comme les descriptions que nous pourrions en faire ne donneraient qu'une idée assez imparfaite de ces excellents ouvrages, nous croyons que ce ne sera pas un témoignage moins significatif rendu en faveur de leur mérite que de rapporter les prix excessifs que certaines pièces de ce maître atteignirent dans une vente publique effectuée en 1844. Ainsi l'on vit alors payer : *Adam et Ève*, estampe d'après Raphaël, 1,010 fr.; *Dieu ordonnant à Noé de construire l'arche*, d'après le même, 700 fr.; *le Massacre des Innocents*, 1,200 fr.; *Saint Paul prêchant à Athènes*, 2,500 fr.; *la Cène*, 2,900 fr.; *le Jugement de Pâris*, qu'on regarde comme le chef-d'œuvre de Marc-Antoine, 3,350 fr.; trois pendentifs de la Farnésine, 1,620 fr., etc. Ces prix énormes ont été encore surpassés depuis.

Lucas de Leyde, né en 1494, et, comme Albert Dürer, aussi habile peintre que graveur, a laissé environ cent quatre-vingts pièces, dont les plus remarquables sont : *David jouant de la harpe devant Saül*, l'*Adoration des Mages*, un grand *Ecce homo*, que l'artiste grava à l'âge de seize ans; *le Moine Sergius tué par Mahomet*, *les Sept Vertus*, *un Paysan et une Paysanne près d'une vache mère*, pièce dite *la Petite Laitière*, très-rare; enfin *une Famille pauvre en voyage*, dont on ne connaît que cinq épreuves, et qui fut payée seize louis d'or par l'abbé de Marolles, lorsqu'il formait son cabinet d'estampes, qui a fait un des plus riches fonds de celui de la Bibliothèque nationale.

A un rang convenable au-dessous de ces fameux artistes nous pouvons placer un graveur notre compatriote, Jean Duret, né à Langres, en 1488, qui était orfévre d'Henri II, et qui exécuta plusieurs belles pièces allégoriques sur les amours du roi et de Diane de Poitiers, ainsi que vingt-quatre compositions tirées de l'Apocalypse; et un graveur lorrain, également orfévre, Pierre Woeiriot, né en 1531, qui a produit une foule de belles œuvres, jus-

Fig. 269. — Saint Hubert en adoration devant la croix que porte un cerf. Gravé par Albert Dürer. Seizième siècle.

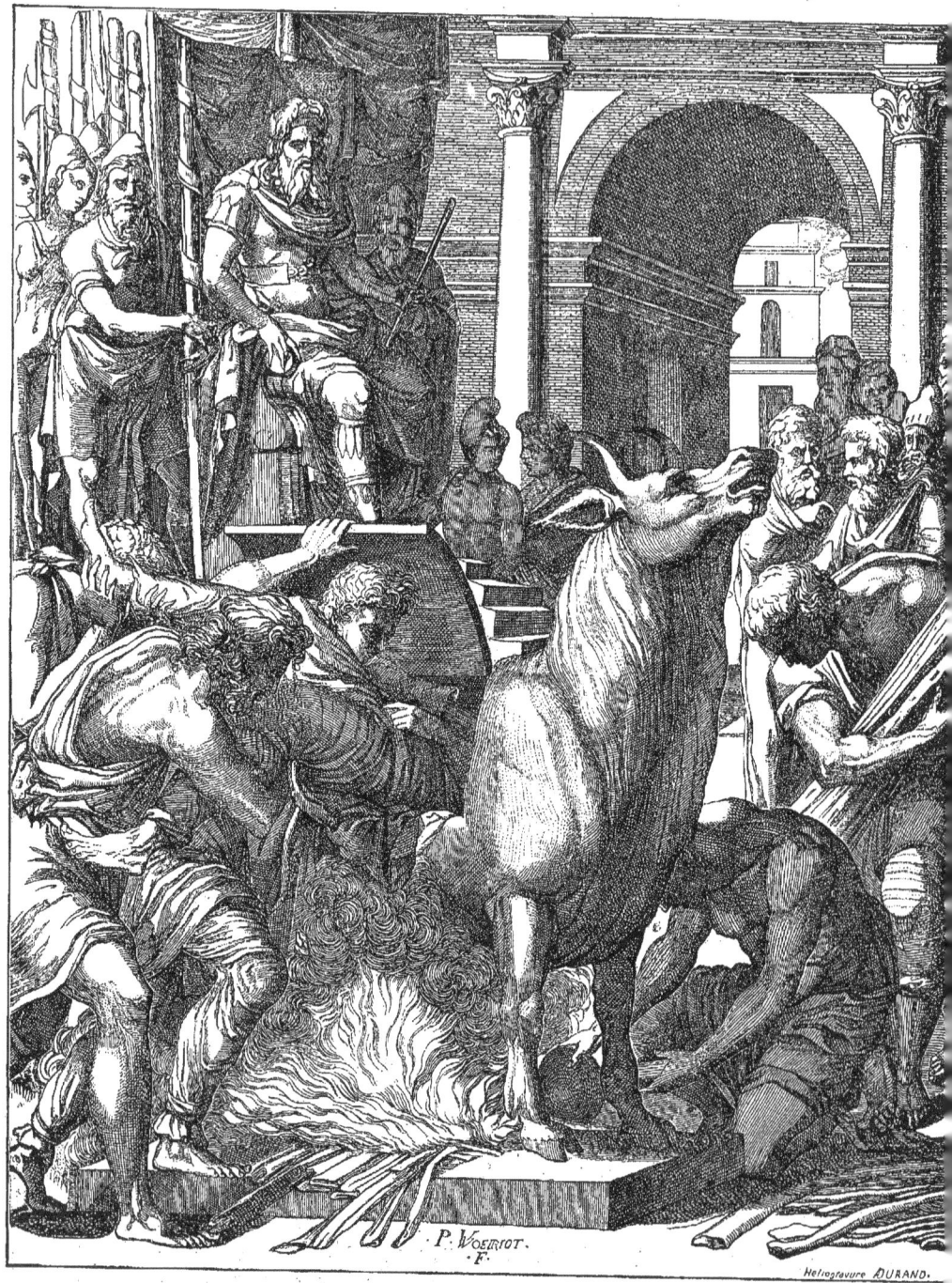

Fig. 270. — Phalaris, tyran d'Agrigente, faisant enfermer dans un taureau d'airain des victimes destinées à être brûlée vives, et dont les cris reproduisaient les mugissements d'un taureau. Gravé par P. Woeiriot. École française du seizième siècle.

qu'à la fin du siècle : la plus fameuse, désignée sous le nom du *Taureau de Phalaris* (fig. 270), représente ce tyran d'Agrigente faisant enfermer dans un taureau d'airain des victimes humaines destinées à être brûlées vives.

A la même époque travaillaient aussi, en Italie, Augustin de Musi, dit le Vénitien, Jacques Caraglio, les Ghisi, Énée Vico; en Allemagne, Altdorfer (fig. 273), Georges Pencz, Aldegrever (fig. 274), Jacques Binck, Barthélemy et Hans Sebald Behaim (fig. 271), désignés sous le nom collectif des *Petits Maîtres*; en Hollande, Thierry van Staren.

En avançant dans le seizième siècle, nous trouvons la gravure à son apogée, et alors ce n'est plus l'Italie et l'Allemagne qui marchent les premières dans cette voie artistique; c'est à la Hollande et à la France qu'appartiennent les maîtres les plus habiles et les plus renommés.

Ce sont en Hollande Henri Goltzius, né en 1558, et ses élèves Mathan et Muller, dont le burin vigoureux rappelle les brillants effets de la couleur, sans rien faire perdre à la pureté du dessin; ce sont les deux frères Boëce et Schelte, nés en 1580 et 1586, plus connus sous le nom de Bolsward, leur ville natale; Paul Pontius et Lucas Vorsterman, nés tous deux en 1590, dont les estampes expriment si bien le clair-obscur et la couleur de van Dyk et de Jordaens.

C'est en France Jacques Callot, né en 1594, dont l'œuvre, aussi considérable qu'originale, jouit d'une célébrité en quelque sorte populaire, et parmi les œuvres duquel il faut surtout remarquer *la Tentation de saint Antoine*, *la Foire de la madone d'Imprunette*, *le Parterre* et *la Carrière de Nancy*, ainsi que quelques suites, comme *la Petite Passion* et *les Misères de la guerre*, etc. C'est aussi Michel Lasne, né en 1596, qui a gravé nombre de portraits historiques, et Étienne Baudet, qui a reproduit huit grands paysages d'après Poussin.

Mentionnons à part Jonas Suyderoef, né à Leyde, en 1600, qui, en alliant le burin, la pointe sèche et l'eau-forte, a donné des œuvres d'un caractère exceptionnel. Parmi les deux cents pièces qu'a gravées ce maître, on recherche principalement *le Traité de Munster*, d'après Terburg, et *les Bourgmestres d'Amsterdam recevant la nouvelle de l'arrivée de la reine Marie de Médicis*, d'après Keyser.

Voici que nous touchons, si déjà même nous ne les avons franchies, aux

Fig. 271. — Ferdinand I^{er}, frère de Charles-Quint, gravé par Barthélemy Behaim, en 1531.

limites qui nous sont prescrites par le cadre même de nos études ; mais comme l'histoire de la gravure ne présente pas, ainsi que plusieurs autres arts, le spectacle d'une affligeante décadence à la suite d'une phase brillante,

Fig. 272. — Portrait de Jean Lutma, orfévre de Groningue, dessiné et gravé à l'eau-forte par Rembrandt.

nous ne pouvons sans quelque regret nous arrêter, lorsque nous aurions à signaler encore tant de marquantes personnalités parmi les graveurs de tous les pays. Aussi nous ne saurions passer à un autre sujet sans avoir nommé des hommes qui appartiennent, il est vrai, par leurs travaux, à l'époque suivante, mais que la date de leur naissance rattache à celle dont nous nous occupons.

Pourrions-nous croire, en effet, avoir traité de la gravure si nous avions passé sous silence van Dyk, Claude Lorrain, Rembrandt (fig. 272), ces maîtres des maîtres, aussi bien par le pinceau que par la pointe? Peut-être, à la vérité, ne saurions-nous rien dire d'eux qui ne soit superflu.

Qui ne connaît, en effet, au moins quelques travaux de van Dyk? Ce célèbre élève de Rubens a laissé en peinture presque autant de chefs-d'œuvre que de toiles, et en gravure il a su donner à sa pointe tant de verve, tant d'esprit, que ses estampes, véritables modèles à suivre, sont restées inimitées. Quelle admiration a jamais manqué aux paysages de Claude Lorrain, également remarquables par la lumière qui les inonde et par la vapeur qui en tempère l'éclat? et personne n'ignore que ce maître a produit, comme en se jouant, un certain nombre de gravures qui, pour la vérité, la mélancolie, ne le cèdent guère à ses merveilleux tableaux. Enfin, comment parler de Rembrandt sans paraître banal? Pour ce talent aussi fécond que varié, aucune difficulté n'existe; le thème en apparence le plus simple, le plus vulgaire, devient presque toujours le motif d'une conception magistrale; la nature, à laquelle il semble prêter une vie nouvelle,

Fig. 273. — Repos de la sainte Famille, gravé par A. Altdorfer.

tout en la surprenant dans sa plus saisissante réalité, est pour lui une mine inépuisable de puissantes compositions.

Nommer ces artistes au seuil d'une époque où nous ne pouvons les suivre, doit suffire à donner une idée du niveau auquel l'art sut se tenir pendant ce siècle. Cependant citons encore, à leur suite, quelques noms parmi les graveurs étrangers: les Flamands Nicolas Berghen et Paul Potter, tous deux grands peintres d'animaux, ont laissé des eaux-fortes que se disputent les amateurs; l'Anglais Wenceslas Hollar grava *la Reine de Saba*, d'après

le Véronèse ; on doit au Hollandais Corneille Visscher le fameux *Vendeur de mort aux rats*, et à Étienne de la Bella, Florentin, la *Vue du Pont-Neuf* de Paris. Le prince Palatin Robert (neveu de Charles Ier d'Angleterre) fut l'inventeur de la *mezza-tinte* ou manière noire ; Guillaume Faithorne, Anglais, grava plusieurs portraits d'après van Dyk. La France nous présente aussi des noms justement célèbres : les vues de villes d'Israël Silvestre, de Nancy, sont très-recherchées ; François de Poilly, d'Abbeville, a reproduit quelques tableaux de Raphaël ; Jean Pesne, de Rouen, peintre lui-même, grava surtout d'après Poussin ; Antoine Masson, d'Orléans, a légué à la postérité une gravure des *Pèlerins d'Emmaüs*, d'après le tableau du Titien, laquelle est regardée comme un chef-d'œuvre ; enfin Robert Nanteuil, de Reims, le fameux portraitiste, grava quatre fois Péréfixe, archevêque de Paris, cinq fois l'archevêque de Reims, six fois Colbert, dix fois le ministre Michel Le Tellier, onze fois Louis XIV, et quatorze fois le cardinal Mazarin.

Fig. 274. — La Sainte Vierge, gravée par Aldegrever, en 1527.

SCULPTURE

Origine de la statuaire chrétienne. — Statues d'or et d'argent. — Traditions de l'art antique. — Sculpture en ivoire. — Les briseurs d'images. — Diptyques. — La grande sculpture suivant les phases de l'architecture. — Les cathédrales et les monastères après l'an 1000. — Écoles bourguignonne, champenoise, normande, lorraine, etc. — Les écoles allemande, anglaise, espagnole et italienne. — Nicolas de Pise et ses successeurs. — Apogée de la sculpture française au treizième siècle. — La sculpture florentine et Ghiberti. — Les sculpteurs français du quinzième au seizième siècle.

'est un fait incontestable que l'époque où l'empereur Constantin, en recevant le baptême, fit triompher le christianisme, marqua une sorte de réveil dans le mouvement des arts décoratifs, dont les vues furent alors exclusivement tournées vers la glorification du nouveau culte. Construire de nombreuses basiliques, les décorer avec magnificence, faire traduire par le ciseau, d'une manière palpable, le spiritualisme évangélique, tel fut l'objet des soins du pieux monarque. L'or et l'argent étaient d'autant moins épargnés, que le marbre fut trouvé trop vulgaire pour représenter les augustes personnalités de la hiérarchie divine. A Constantinople, la basilique élevée par Constantin représentait d'un côté de l'abside le Sauveur, assis, entouré de ses douze apôtres; de l'autre côté le Christ était représenté, également assis sur un trône, accompagné de quatre anges qui portaient, incrustées en guise d'yeux, des pierres d'Alabanda. Toutes ces figures, de grandeur naturelle, étaient d'argent repoussé, et pesaient chacune depuis quatre-vingt-dix jusqu'à cent dix livres. Dans la même église, un dais, représentant des apôtres et les chérubins, à reliefs d'argent poli, pesait plus de deux mille livres. Mais ces

magnificences étaient encore effacées par celles de la fontaine de porphyre où Contantin avait reçu le baptême des mains du pape Sylvestre. La partie où s'écoulait l'eau était garnie d'argent massif dans une étendue de cinq pieds, ce qui avait exigé l'emploi de trois mille livres de ce précieux métal. Au centre, des colonnes d'or soutenaient une lampe d'or de cinquante-deux livres, où brûlaient, pendant les fêtes de Pâques, deux cents livres d'huile parfumée. Un agneau d'or massif, du poids de trente livres, versait l'eau dans la fontaine. A droite, le Sauveur, grand comme nature, pesant cent soixante-dix livres; à gauche, saint Jean-Baptiste, de même taille, et sept

Fig. 275. — Autel de Castor (sculpture gallo-romaine), découvert en 1711, sous le chœur de Notre-Dame de Paris.

biches d'argent, placées autour du monument, et versant de l'eau dans un bassin, s'harmonisaient, par leur dimension et leur matière, avec les autres figures.

Nous ne voudrions pas affirmer que ces ouvrages, pompeusement catalogués par Anastase le Bibliothécaire, répondissent, par la pureté et l'élévation du style, à la richesse des matières employées; car nous savons, d'autre part, que, pour servir les volontés du puissant empereur, des artistes se trouvèrent, qui, par de simples substitutions de têtes, d'attribut ou d'inscription, faisaient sans scrupule d'un Jupiter un Dieu le père, et une Vierge d'une déesse quelconque. On n'avait pas encore dépeuplé les grandes villes de cette foule innombrable de statues qui les ornaient, et ce n'était que dans les provinces éloignées de la métropole que les images des faux dieux avaient été enfouies sous les débris de leurs temples renversés (fig. 275 et 276).

A la vérité, avant que l'art ait adopté ou plutôt créé le symbolisme chrétien, force lui devait être d'emprunter des éléments d'existence aux glorieux souvenirs du passé et d'imiter même les œuvres de l'art païen.

En Grèce plus qu'ailleurs, et par la Grèce nous entendons aussi Constantinople, la statuaire conserva, sous Constantin et ses premiers successeurs, une certaine puissance que nous pourrions appeler originelle ; le dessin garda de belles formes, et dans l'ordonnance des sujets on vit longtemps appliqués comme d'instinct les principes des anciens. Si l'on n'étudiait plus la nature, au moins était-on entouré de modèles excellents, qui étaient des guides en quelque sorte impérieux.

Fig. 276. — Autel de Cernunnos (sculpture gallo-romaine), découvert en 1711 sous le chœur de Notre-Dame de Paris.

Nous avons vu que parmi les chefs barbares qui avaient envahi l'empire des Césars et qui s'étaient assis sur leur trône, à Rome, quelques-uns, à un moment donné, se déclarèrent, sinon les protecteurs des beaux-arts, alors tombés dans l'inertie, au moins les conservateurs des monuments de la belle époque de l'art grec et romain. On ne brisait plus les statues, on ne mutilait plus les inscriptions et les bas-reliefs, on respectait, ou plutôt on laissait debout les arcs de triomphe (fig. 277), les palais et les théâtres; mais une sorte de torpeur avait envahi le monde artistique, et il ne suffisait pas de quelques sympathiques manifestations pour ranimer son âme engourdie; il fallait que s'accomplît la période de repos, qui, dans les vues de la Providence, était peut-être une phase de recueillement et d'incubation.

Toutefois, si la grande sculpture, l'art qui anime le marbre et le bronze, stationnait ou rétrogradait, la petite sculpture, que nous appellerons *domestique*, avait du moins quelque activité. Il était de coutume alors, par exemple, que les grands personnages s'envoyassent en présents des diptyques d'ivoire, sur la table extérieure desquels on sculptait de petits bas-reliefs rappelant une circonstance mémorable. Les monarques, à leur avénement, gratifiaient d'un pareil diptyque les gouverneurs de province, les évêques; et ces derniers, pour témoigner du bon accord de l'autorité civile avec l'autorité religieuse, plaçaient le diptyque sur l'autel. Un mariage, un baptême, un succès quelconque, devenaient l'occasion d'autant de diptyques. Pendant deux siècles, les artistes ne vécurent que de ce genre de travail. Il fallait des événements extraordinaires pour qu'un monument de véritable sculpture vînt à surgir.

Au sixième siècle, on citait comme remarquables les cathédrales de Rome, de Trèves, de Metz, de Lyon, de Rhodez, d'Arles, de Bourges, les abbayes de Saint-Médard de Soissons, de Saint-Ouen de Rouen, de Saint-Martin de Tours; et cependant les murailles de ces édifices n'étaient encore que de la pierre, sans ornements, sans sculptures. « Pour devenir pierres vivantes, « dit M. J. Duseigneur, elles attendaient un autre âge. Toute l'ornementa- « tion s'appliquait exclusivement à l'autel, à la cuve baptismale. Les tom- « beaux des grands personnages mêmes offraient la simplicité la plus rudi- « mentaire (fig. 278). »

La vieille Gaule, malgré ses désastres, gardait encore, sur certains points de son territoire, des hommes ou plutôt quelques réunions d'hommes, au cœur desquels le culte de l'art restait vivant. C'était en Provence, autour des archevêques d'Arles; en Austrasie, près du trône de Brunehaut; en Bourgogne, à la cour du roi Gontran. Les noms et la plupart des œuvres de ces artistes sont aujourd'hui perdus; mais l'histoire a enregistré ce mouvement, qui fut comme un heureux chaînon destiné à faire moins large la solution de continuité dans les traditions artistiques.

Lorsque l'art grec, dégénéré, tombé dans le domaine de l'orfévrerie, ne jetait plus en Europe que de pâles lueurs; lorsque, au lieu de statues en marbre, on se contentait, pour représenter les sujets religieux ou profanes, de simples médaillons de bronze, d'or ou d'argent, généralement encastrés

sur des châsses ou suspendus aux murailles, par-delà les mers naissait la *byzantine*, où l'art byzantin, mélange de réminiscences helléniques et de sentiment chrétien.

Au huitième siècle, époque du soulèvement des iconoclastes contre les images, la sculpture byzantine avait acquis un caractère bien déterminé : sécheresse de contours, maigreur de formes, allongement de proportions,

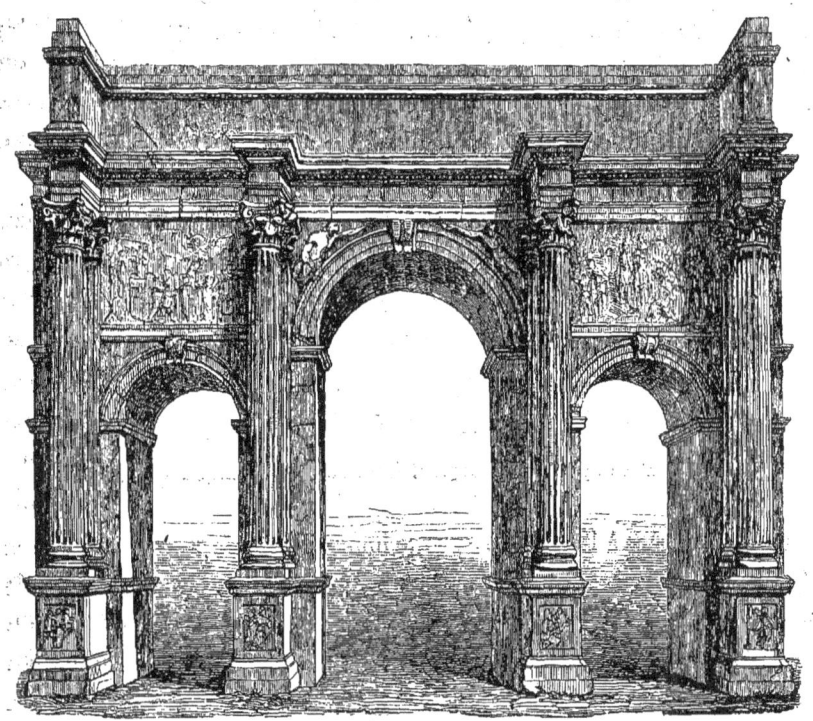

Fig. 277. — Restitution d'un arc de triomphe romain, avec ses bas-reliefs.

mais grand luxe de costumes, expression de résignation malheureuse et d'opulente grandeur. Toutefois encore la statuaire monumentale de cette époque a presque disparu, et nous resterions à peu près sans documents précis sur l'état de l'art pendant plusieurs siècles, si de nombreux diptyques ne venaient suppléer à cette pénurie.

Gori, dans son *Trésor des diptyques*, écrit en latin et publié à Florence, en 1759, divise ces monuments en quatre catégories : diptyques destinés à

recevoir le nom des nouveaux baptisés; diptyques où s'inscrivaient les noms des bienfaiteurs de l'Église, des souverains, des papes; diptyques à la gloire des saints et des martyrs; diptyques consacrés à conserver la mémoire des fidèles morts dans le sein de la foi (fig. 279). La table externe de ces petits meubles représentait le plus souvent des scènes de l'Évangile, et l'on y voyait notamment figurer Jésus, jeune, imberbe, la figure auréolée d'un nimbe sans croix. Plus les images étaient condamnées, plus ceux qui les respectaient tâchaient d'en perpétuer l'usage. Les artistes grecs, ne trouvant plus à vivre dans leur pays, passèrent alors si nombreux en Italie, que les papes Paul Ier, Adrien Ier, Pascal Ier, construisirent des monastères pour

Fig. 278. — Tombe, en pierre, d'un des premiers abbés de Saint-Germain des Prés, à Paris.

les recevoir. Grâce à l'influence de cette immigration, l'art, qui en Occident végétait indécis entre la création timide et l'imitation maladroite, dut prendre presque aussitôt un caractère propre, qui fut le caractère byzantin, c'est-à-dire une manière ferme, nette, et généralement empreinte d'une imposante noblesse. Cette manière eut d'autant plus de succès, qu'elle se manifestait par les œuvres d'artistes éminents; que Charlemagne la patronnait, comme convenant à la magnificence de ses vues; et enfin, que la richesse d'ornementation dont elle aimait à s'accompagner devait la rendre agréable au vulgaire.

Les maisons royales d'Aix-la-Chapelle, de Goddinga, d'Attiniacum, la Theodonis-Villa, les monastères de Saint-Arnulphe, de Trèves, de Saint-Gall, de Salzbourg et de Prüm se ressentirent de l'impression salutaire que Charlemagne exerça sur tous les arts. On voyait encore, avant 1793, dans ces diverses localités, de précieux débris remontant au huitième siècle; ils

Fig. 279. — Feuille de diptyque en ivoire sculpté, onzième siècle. (Collection de M. Rigollot, à Amiens.) Le premier compartiment représente saint Remy, évêque de Reims, guérissant un paralytique ; le deuxième, saint Remy guérissant un malade par l'invocation du sacrement de l'autel ; le troisième, saint Remy, assisté d'un saint évêque, baptisant le roi Clovis en présence de la reine Clotilde, et recevant du Saint-Esprit la sainte Ampoule.

attestent que, outre l'influence byzantine, toute empreinte d'un naïf sentiment chrétien, la sculpture se rattachait encore, par l'influence lombarde, à quelques bonnes traditions de l'antiquité.

De cet ensemble de principes résultaient des œuvres ayant un caractère remarquable. La fondation des abbayes de Saint-Michel (Lorraine), de l'Isle-Barbe (près de Lyon), d'Ambournay et de Romans; celle de plusieurs grands monastères de l'Alsace, du Soissonnais, de la Bretagne, de la Normandie, de la Provence, du Languedoc, de l'Aquitaine; la construction des grandes basiliques de Metz, de Toul, de Verdun, de Reims, d'Autun, etc.; les réparations qui s'effectuaient aux abbayes de Bèze, de Saint-Gall, de Saint-Bénigne de Dijon, de Remiremont, de Saint-Arnulphe-lès-Metz, de Luxeuil, avaient assez d'importance pour occuper une infinité d'artistes, architectes et sculpteurs, qui, semblables au moine Gundelandus, abbé de Lauresheim, tenaient le compas et le maillet avec non moins d'autorité que la crosse. Rien n'égalait la splendeur de certains monastères, véritables foyers d'intelligence, où les beaux-arts réunis s'entr'aidaient les uns les autres, dirigés par un maître qui lui-même avait le sentiment des créations élevées (fig. 280).

Néanmoins la petite sculpture et la ciselure constituaient le faire principal des artistes du huitième siècle. Pour l'exécution de la grande sculpture on était retenu par la crainte des iconoclastes, qui s'agitaient encore. Leurs faux principes s'étaient d'ailleurs répandus dans les Gaules, et venaient y paralyser l'élan des artistes. On ne fut pas moins arrêté, après la mort de Charlemagne, par les guerres civiles et les invasions qui, à tout propos, venaient suspendre ou ruiner les travaux d'architecture. Il n'y eut plus pendant quelque temps d'artistes ni de moines; tout le monde devint soldat, et le péril commun rendit quelque énergie à nos ancêtres épouvantés.

Quand les invasions eurent à peu près cessé en Europe, les désastres causés par ces mêmes invasions servirent en quelque sorte aux progrès de l'architecture et de la sculpture. D'abord naquit un système complet de constructions nouvelles, nées du besoin qu'on avait de nouveaux édifices appropriés au culte; l'Église, ayant mille désastres à réparer, éleva ou restaura quantité de monastères ou de basiliques, qui prirent une physionomie franchement accusée. C'était l'époque des écoles d'architecture qu'on nomme

avec raison *monacales;* Cluny et Cîteaux députèrent sur différents points en France, en Italie et ailleurs leurs moines architectes et sculpteurs qui produisirent ces chefs-d'œuvre dont on admire encore les restes. Les élèves de

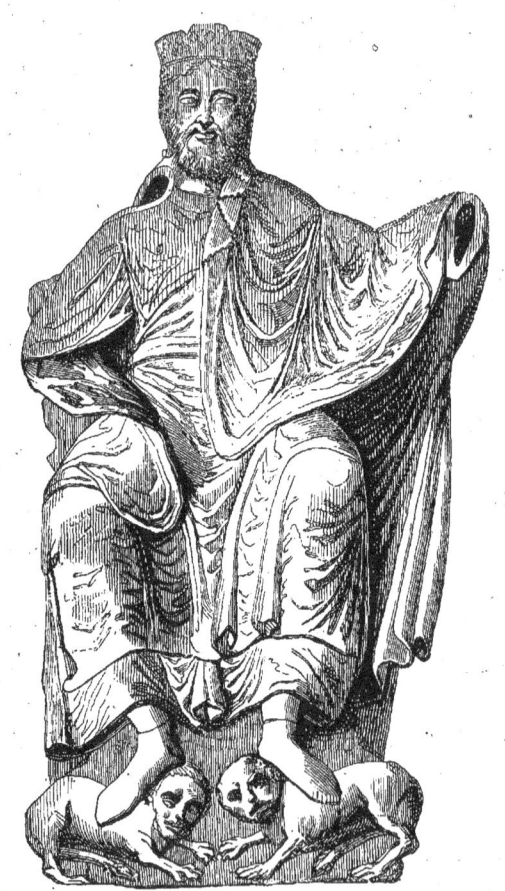

Fig. 280. — Bas-relief de l'église abbatiale de Saint-Denis, représentant l'ancienne statue de Dagobert 1er, détruite au neuvième siècle.

Cîteaux, plus sobres d'ornementation, plus sévères dans leurs lignes, reprochaient à ceux de Cluny, par la bouche de saint Bernard, l'excessive somptuosité de leurs édifices religieux. Pontigny nous a conservé sa basilique, modèle des églises cisterciennes, et Vezelay nous rappelle la belle époque des architectes de Cluny. Ces deux monuments, presque contemporains et occu-

pant la même zone architectonique, nous permettent de comparer les œuvres des deux écoles monacales. Bientôt les productions de Cluny devinrent le type des sculptures exécutées à cette époque. On multiplia le crucifix en ronde-bosse, dont l'introduction dans la statuaire monumentale ne s'était opérée que sous le pontificat de Léon III. On mit en opposition, dans les arcatures des portails, les élus et les réprouvés; on célébra par toutes sortes de productions artistiques le culte de la Vierge; la sculpture enfin s'étala partout avec un luxe extraordinaire; rien n'échappa, pour ainsi dire, à son abondante végétation : ambons, siéges, voûtes, cuves baptismales, colonnes, corniches, clochetons, gargouilles, témoignèrent qu'enfin la sculpture était réconciliée avec la pierre. Presque toutes les figures d'alors étaient représentées vêtues à la romaine, avec la tunique courte et la chlamyde agrafée sur l'épaule; c'était encore là, au reste, le costume de la cour, le seul qui convînt, par conséquent, à la représentation plastique des grands personnages du christianisme. Nous sommes arrivés à la belle époque romane.

Il est digne de remarque que les monuments antérieurs à cet âge, comme aussi ceux qui appartiennent à la fin de la période romane, ne portent généralement ni dates ni noms d'auteurs; à peine cinq ou six des principaux artistes ou directeurs de travaux artistiques de cette époque sont-ils indiqués par les écrivains : Tutilon, moine de Saint-Gall, qui, poëte, sculpteur et peintre, décora de ses œuvres les basiliques de Mayence et de Metz; Hugues, abbé de Montier-en-Der; Austée, abbé de Saint-Arnulphe, diocèse de Metz; Morard, qui, secondé par le roi Robert, rebâtit, vers la fin du dixième siècle, la vieille basilique de Saint-Germain des Prés, à Paris; enfin, Guillaume, abbé de Saint-Bénigne de Dijon, qui prit sous sa direction quarante monastères, et devint chef d'école d'art aussi bien que chef religieux. Les portails des églises d'Avallon, de Nantua, de Vermanton, exécutés à cette époque, attestèrent la sévérité d'un goût perfectionné, et l'on peut dire que cet abbé Guillaume, qui, pendant de longues années, dirigea une foule d'artistes devenus chefs d'école à leur tour, a aussi puissamment influé sur l'art français que Nicolas de Pise sur l'art toscan, au siècle suivant.

Mais, bien qu'elle embrassât un rayon fort étendu, l'école bourguignonne ne laissait pas d'avoir sur le vieux sol gaulois d'habiles et laborieuses rivales : le pays Messin, la Lorraine, l'Alsace, la Champagne, la Normandie, l'Ile-

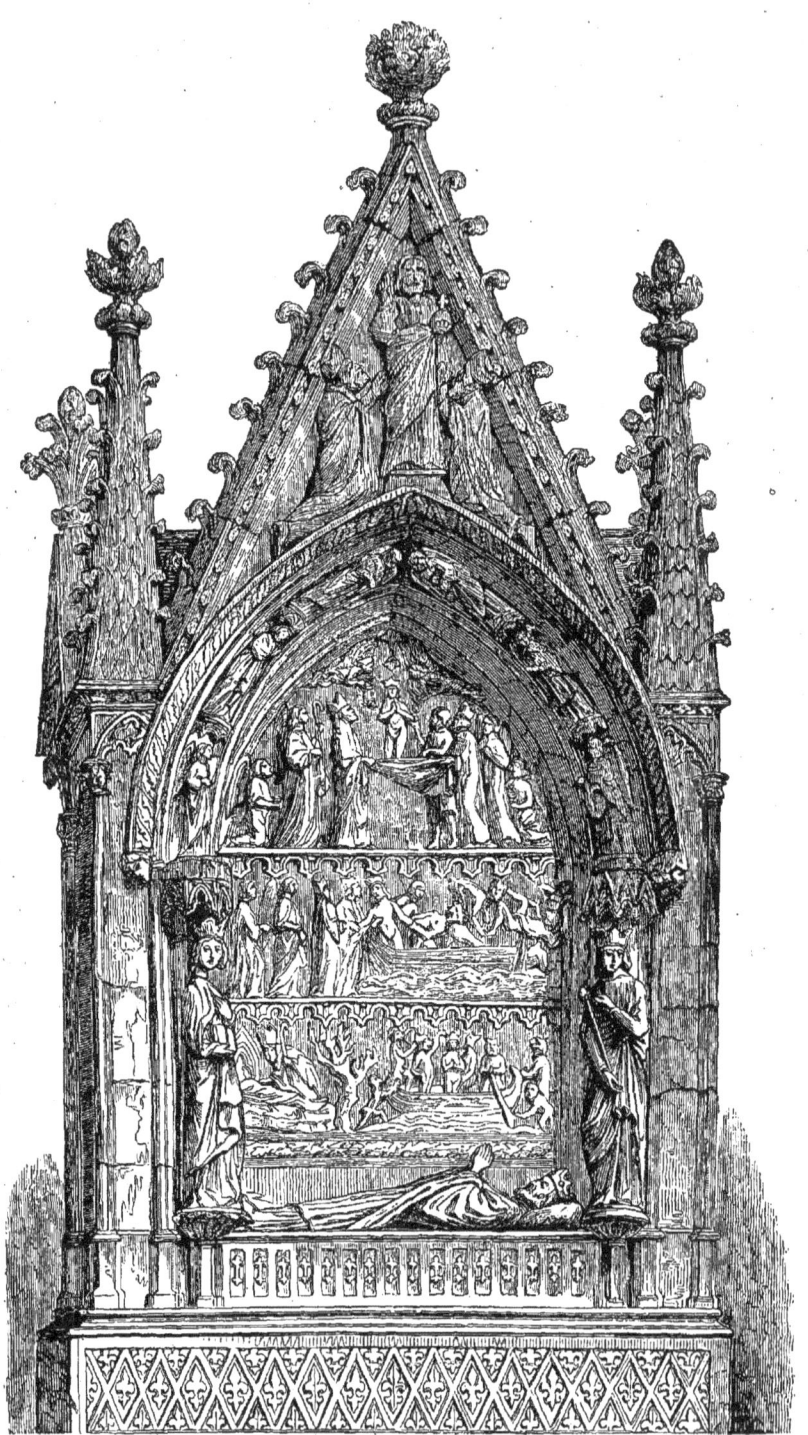

Fig. 281. — Tombeau de Dagobert, exécuté par ordre de saint Louis à l'église abbatiale de Saint-Denis, représentant le roi, après sa mort, entraîné par les démons vers la barque infernale, et sauvé par les anges et les Pères de l'Église. Treizième siècle.

de-France, enfin les divers centres du Midi comptent autant de groupes d'artistes qui impriment à leurs travaux autant de caractères particuliers.

Jetons un regard rétrospectif sur l'Italie : elle avait eu peine à entrer dans le mouvement de rénovation des arts ; en 976, Pierre Orseolo, doge de Venise, ayant conçu le projet de reconstruire la basilique de Saint-Marc, se vit obligé de faire venir des architectes et des artistes de Constantinople.

Un temps d'arrêt s'était opéré alors dans ces contrées, comme par toute la chrétienté, lorsqu'à l'approche de l'an 1000 les populations avaient été jetées sous la terreur chimérique de la fin du monde ; mais, cette période passée, on s'était remis ardemment à l'œuvre, et les plus remarquables monuments d'architecture romane surgirent de tous côtés en Europe.

C'est alors que les artistes bourguignons érigent et ornementent, entre autres églises et monastères, l'abbaye de Cluny, dont l'abside est composée d'une hardie coupole, supportée par six colonnes de trente pieds en marbre cipolin et pentélique, avec chapiteaux, corniches et frises, sculptés, peints et rehaussés de bronze. En Lorraine, on travaille aux cathédrales de Toul, de Verdun, et à l'abbaye de Saint-Viton. Dans le diocèse de Metz, les célèbres abbés de Saint-Trudon, Gontran et Adélard, couvrent la Hasbaye de constructions nouvelles. « Adélard, » dit un chroniqueur, « dirigea l'érection de « quatorze églises, et ses dépenses étaient telles qu'à peine le trésor impérial « aurait pu y suffire. » En Alsace, s'élèvent à la fois la cathédrale de Strasbourg et les deux églises de Colmar et de Schelestadt ; en Suisse, la cathédrale de Bâle ; et ces magnifiques édifices sont encore debout, pour montrer la vigueur, la naïveté majestueuse avec laquelle la sculpture d'alors savait rendre sa pensée et faire, en quelque sorte, acte de foi en s'associant à l'architecture. C'est dans le même siècle que Fulbert, évêque de Chartres, et sans doute aussi statuaire, dirige les travaux de reconstruction de son église, dont chacun peut encore admirer la splendeur. L'art ne se distingue pas moins dans la décoration de quelques parties ajoutées alors à des monuments déjà existants : les portails des églises de Laon, de Châteaudun, de Saint-Ayoult de Provins, œuvres grandioses des premières années du douzième siècle, ne le cèdent qu'à la splendide ornementation extérieure de l'abbaye de Saint-Denis, exécutée entre les années 1137 et 1180. L'abbé Suger, qui fut lui-même un artiste éminent, ne désigne aucun des statuaires auxquels

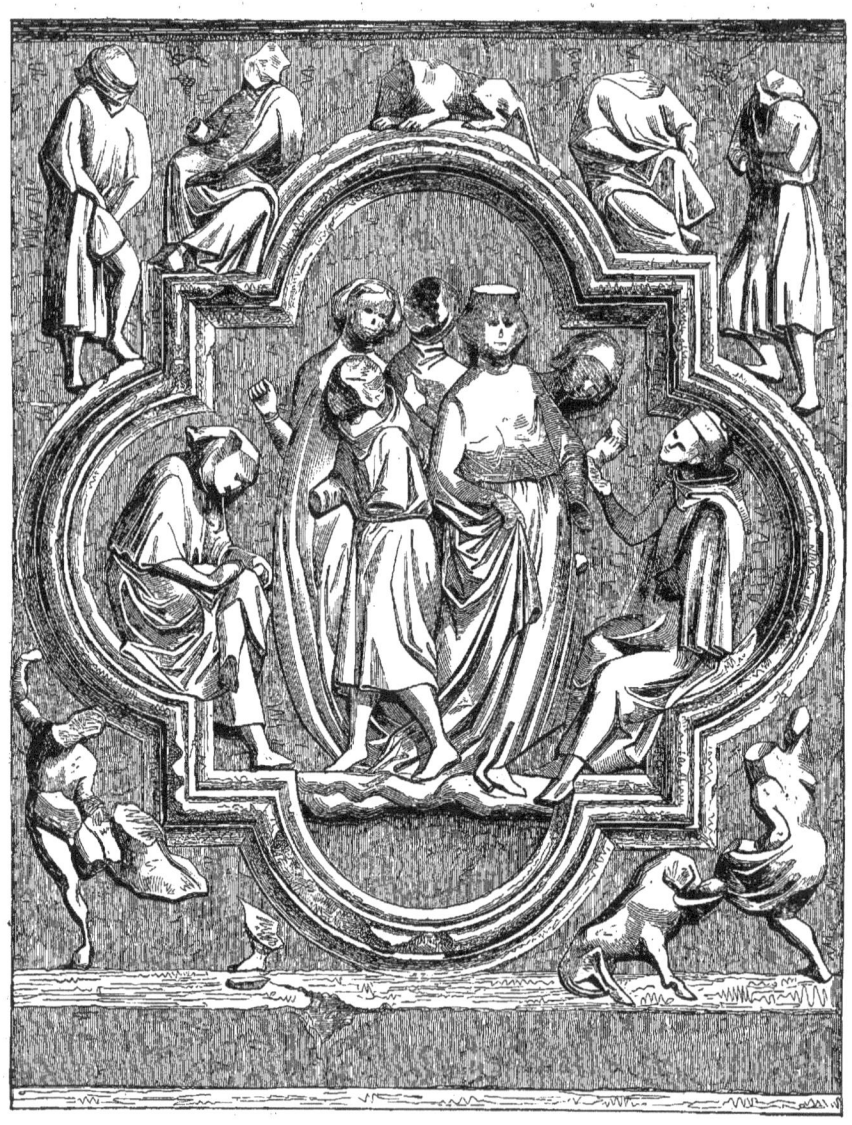

Fig. 282. — Bas-relief du portail méridional de Notre-Dame de Paris, représentant des bourgeois qui font l'aumône aux pauvres écoliers. Travail de Jean de Chelles, daté 1257.

échut ce travail important. Nous ne connaissons pas davantage les auteurs des statues de Dagobert et de la reine Nanthilde, sa femme; non plus que ceux d'une grande croix d'or, dont le pied fut enrichi de bas-reliefs, et dont

le Christ offrait, dit Suger, « une expression véritablement divine ». Les noms des sculpteurs de l'église cathédrale de Paris (fig. 282) se dérobent également presque tous à notre admiration. On dirait qu'une foule inspirée, dans une communauté de pensée et d'action, est venue là composer son œuvre : ceux-ci taillant en marbre le sarcophage de Philippe de France; ceux-là peuplant de hautes figures et d'une longue galerie de sujets bibliques le jubé et l'abside; d'autres garnissant la façade et le pourtour de ces personnages si divers qui semblent néanmoins réunis tous dans l'expression des mêmes sentiments et des mêmes croyances.

Au douzième siècle, les artistes bourguignons continuent leurs merveilleux travaux : le tombeau de Hugues, abbé de Cluny; le portail du moutier Saint-Jean, celui de l'église Saint-Lazare d'Autun; la nef et le portail septentrional de Notre-Dame de Semur, sont de cette école et de cette époque.

L'école champenoise élève au comte Henri I^{er}, dans l'église Saint-Étienne de Troyes, une tombe entourée de quarante-quatre colonnes en bronze doré, surmontées d'une table d'argent où sont couchées les statues, en bronze doré, du comte et d'un de ses fils. Des bas-reliefs de bronze et d'argent, représentant la Sainte Famille, la cour céleste, des anges, des prophètes, environnaient ce monument. Triomphe de la statuaire métallique, le tombeau du comte Henri surpassait alors tous les autres tombeaux de France, comme la cathédrale de Reims allait bientôt surpasser les autres cathédrales.

En Normandie, même élan, même zèle, même entente de l'art; et là du moins nous trouvons quelques noms : Othon, constructeur de la cathédrale de Séez; Garnier, de Fécamp; Anquetil, de Petit-Ville, etc. D'ailleurs les maçons et sculpteurs formaient à cette époque une nombreuse et puissante corporation.

Dans le midi, Asquilinus, abbé de Moissac, près Montauban, décora de statues excellentes le cloître et le portail de son église, et suspendit aux côtés de l'abside un Christ en croix si habilement sculpté qu'on le croyait émané d'une main divine (*ut non humano, sed divino artificio facta*). En Auvergne, en Provence, dans le Languedoc, bien d'autres grands morceaux de sculpture furent exécutés. Mais l'œuvre capitale, qui rassemble les différents styles des écoles méridionales, est cette fameuse église Saint-Trophime d'Arles, dont le portail, où l'ampleur et la grâce du style grec s'allient à la pure

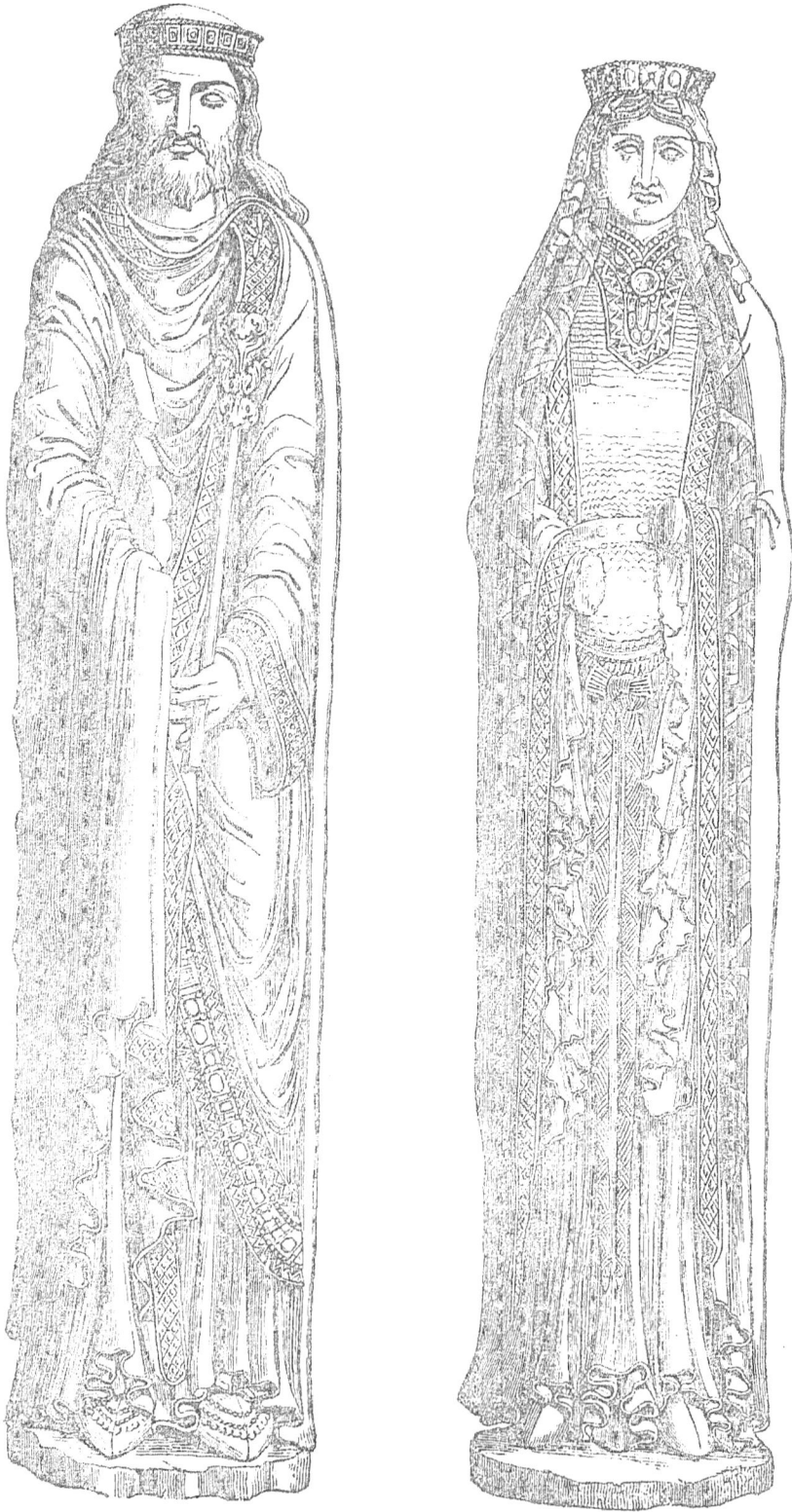

CLOVIS I^{er} ET CLOTILDE SA FEMME.

Statues placées autrefois au portail de l'Eglise Notre-Dame à Corbeil. (Travail du XII^e Siècle.)

simplicité chrétienne, fait remonter l'imagination aux plus belles époques de l'art.

Vers la fin du onzième et le commencement du douzième siècle, les ateliers de sculpture du pays Messin et de la Lorraine étaient en pleine activité. Plusieurs incendies ayant dévoré des églises magnifiques, notamment celle de Verdun, la population tout entière aidait de ses deniers et de ses bras à la réédification de ces édifices : croisade artistique, en tête de laquelle marchaient plusieurs évêques et abbés, à la fois pasteurs d'hommes et grands artistes.

En Alsace, l'art se résume dans la magnifique cathédrale de Strasbourg, sorte de défi jeté aux artistes d'outre-Rhin, qui n'ont pu, même à Cologne, porter un édifice à une si prodigieuse hauteur, ni l'orner d'une multitude aussi variée de statues. Bien qu'elle appartienne surtout au treizième siècle, on peut la prendre, dès la fin du onzième, comme point de départ des innombrables travaux qu'exécutait une compagnie de francs-maçons, qui ont marqué de leurs signatures hiéroglyphiques les pierres de ce monument, ainsi que toutes celles qu'ils ont taillées dans la vallée du Rhin, depuis Dusseldorf jusqu'aux Alpes.

On serait d'ailleurs tenté de croire que l'Allemagne n'était pas sans subir l'influence de cette école artistique ; car parmi les monuments contemporains plus d'un atteste d'une manière sensible les effets du voisinage alsacien.

Fig. 283. — Statue dite de Clotaire Ier, autrefois au porche de Saint-Germain des Prés, à Paris. Douzième siècle.

L'art flamand est alors caractérisé par l'église Sainte-Gudule de Bruxelles, dont le style est surtout riche d'emprunts faits aux églises des rives du Rhin, de la Moselle, de la Sarre et de la haute Meuse.

Si nous jetons maintenant un coup d'œil d'ensemble sur la statuaire

française, germanique et flamande, nous y reconnaîtrons, quelle que soit la prédominance de telle ou telle école, un type original, particulier : bustes allongés, figures calmes, recueillies, pénitentes ; roideur dans les poses, immobilité extatique, plutôt qu'élan et animation ; draperies serrées, mouillées, à petits plis, franges ou rubans perlés, rehaussés de pierreries encastillées (fig. 283). Nous voyons se dresser les statues à grandes proportions, se multiplier les personnages sur les tombeaux, se dessiner les longs bas-reliefs ; l'art grec disparaît, sa théorie savante se laisse dominer par le sentiment chrétien ; la pensée l'emporte sur la forme ; le symbolisme s'est fait jour : il est devenu une science.

Mais regardons aussi vers l'Italie. A peine Venise eut-elle relevé son dôme que Pise voulut avoir le sien. Plusieurs navires toscans, lancés sur les mers pour des conquêtes d'un nouveau genre, rapportèrent de la Grèce une infinité de monuments, statues, bas-reliefs, chapiteaux, colonnes, frises, fragments divers, et le peuple d'Europe le mieux organisé pour bien sentir la beauté des formes, le peuple toscan, fut appelé à s'inspirer des débris du vieux monde artistique. L'enthousiasme devint général. En 1063, Buschetto, regardé comme le premier artiste de son temps, entreprend la construction de la cathédrale de Pise, où les fragments antiques brillèrent encastrés parmi les œuvres de moderne création : espèce de testament olographe dont la race des Phidias ménageait ainsi le bénéfice à ses arrière-neveux. Les élèves de Buschetto, acceptant son impulsion magistrale, traduisant sa pensée, se répandirent bientôt dans toute la péninsule, et l'on vit surgir les cathédrales d'Amalfi, de Pistoie, de Sienne, de Lucques, dont le caractère byzantin différa du caractère lombard qu'offrait la cathédrale de Milan. On eût dit qu'au sein de la terre s'enfantaient les statues pour aller peupler comme par enchantement les piédestaux, et que des cieux descendît le rayon qui les animait d'une sublime expression. L'art de couler le bronze, naguère presque inconnu en Italie, s'y naturalisa comme l'art de tailler la pierre.

Et pendant qu'en Occident ils prenaient un tel élan, les arts, qui avaient paru se relever en Orient, grâce au zèle de Basile le Macédonien, de Constantin Porphyrogénète et de quelques-uns de leurs successeurs, retombaient au dernier degré d'abaissement, à l'époque où Byzance était à la fois menacée par les Bulgares et par les croisés. C'en était donc déjà fait pour jamais de la

Fig. 284. — Le *Beau Dieu d'Amiens*, statue du Christ au portail de la cathédrale d'Amiens, Treizième siècle.

sculpture orientale, le jour où les Latins saccagèrent la vieille capitale du premier empereur chrétien (1204).

A l'approche du treizième siècle, qui allait être le grand siècle de l'architecture et de la sculpture chrétiennes, les artistes ne tournaient plus leurs regards, comme ils l'avaient fait souvent jusqu'alors, vers Byzance; ils descendaient en eux-mêmes, et s'il leur survenait quelque hésitation, ils trouvaient autour d'eux des modèles à imiter, des traditions à suivre, des maîtres à écouter. L'art chrétien existait par lui-même; et les diverses écoles s'affirmaient chaque jour d'une façon plus nette, plus puissante, plus originale.

« Le type de la tête du *Christ* d'Amiens (fig. 284), » dit à ce sujet M. Viollet-le-Duc, « mérite toute l'attention des statuaires. Cette sculpture « est traitée comme le sont les têtes grecques, dites éginétiques : même « simplicité de modelé, même pureté de contours, même exécution large et « fine à la fois. Ce sont bien là les traits du Christ, Dieu fait homme: « mélange de douceur et de fermeté, gravité sans tristesse. »

Ce n'est pas ici le lieu d'établir de minutieuses comparaisons entre les manières, entre les styles; la seule énumération des nombreux monuments qu'enfanta cette fervente époque pourrait devenir fastidieuse. Fervente époque, avons-nous dit, et non sans raison, car, alors que tout un monde d'artistes ornemanistes et imagiers se vouait aux plus délicats, aux plus merveilleux travaux de sculpture (fig. 285), aucune personnalité ne semblait vouloir s'accuser, et l'on vit, par exemple, des groupes de sculpteurs faire abnégation de leur mérite individuel à ce point qu'ils ne manquaient pas d'inscrire le nom de la vierge Marie à la place de leur nom aux voussures des églises qu'ils avaient enrichies de leurs plus belles œuvres : *Hoc panthema via cœlaverat ipsa Maria.*

Dans l'Allemagne, ce fut particulièrement en Saxe que s'intronisa l'art chrétien, et Dresde, qu'on avait surnommée à bon droit l'Athènes germanique, pourrait faire remonter au dixième siècle son illustration architecto-sculpturale. Sur les bords du Rhin, à Cologne, à Coblentz, à Mayence, nous retrouvons l'école de Saint-Gall, qui, après s'y être implantée, en 971, sous les auspices de Notker, évêque de Laodicée, marcha pendant deux siècles à travers une brillante filiation d'œuvres remarquables.

L'Angleterre, dès le septième siècle, avait appelé chez elle nos *maîtres de vierre*, nos meilleurs ouvriers, et elle continua depuis à en faire autant pour la construction et l'ornementation de ses plus beaux édifices religieux. Guil-

laume de Sens, artiste très-habile (*artifex subtilissimus*), alla, en 1176, reconstruire la cathédrale de Cantorbéry. Des artistes normands et français

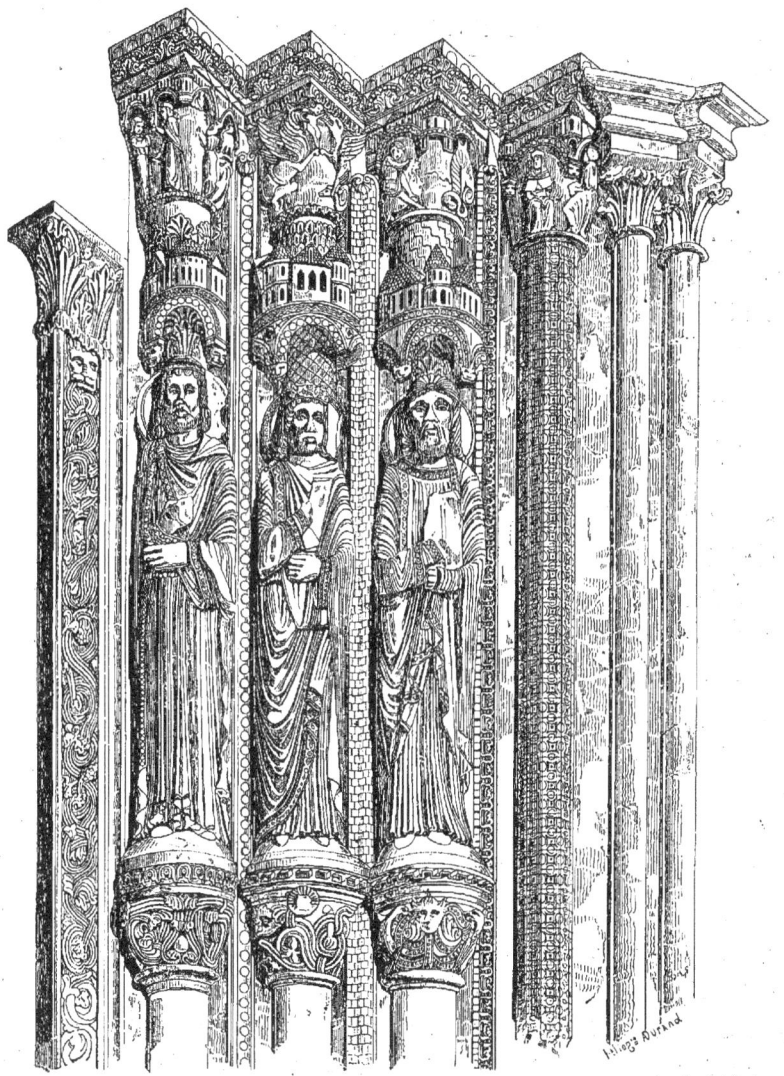

Fig. 285. — Statues du porche méridional de la cathédrale de Bourges. Douzième siècle.

restaurèrent les abbayes de Croyland, de Wearmouth, d'York, déjà riches de sculptures byzantines et françaises.

L'Espagne et le Portugal, dont le sol servait depuis longtemps de théâtre aux luttes acharnées de deux races, de deux religions inconciliables, devaient hériter de ces luttes mêmes la création d'un art singulièrement caractéristique. En s'emparant du style byzantin, les Maures lui avaient enlevé son caractère de simple gravité pour le faire concorder avec leur sensualisme raffiné. Quand l'art chrétien put régner seul, il dut se laisser influencer par les monuments que les Maures avaient érigés, et si l'on affirme que cette alliance des styles architectoniques et sculpturaux produisit des chefs-d'œuvre, on peut en attester les cathédrales de Cuenca, de Vittoria, et certaines parties de celles de Séville, de Barcelone, et de Lugo en Galice.

La Sicile et le royaume de Naples suivaient le mouvement des autres contrées de l'Europe; mais ici encore se rencontrent plusieurs importations différentes : les unes grecques, venues de Byzance; les autres septentrionales, venues de la Normandie et peut-être aussi de l'Allemagne; la plupart tirées d'Espagne, et surtout de la grande école d'Aragon.

« Nicolas de Pise, » dit Émeric David, « mort vers la fin du douzième
« siècle, dans une ville alors peuplée de maîtres grecs, d'élèves de ces maîtres
« et de monuments grecs de tous les âges, dans une ville qu'on pourrait dire
« toute grecque, eut le bon esprit de dédaigner les productions de son temps
« et de s'élever à la contemplation des chefs-d'œuvre de la Grèce antique.
« Cette preuve d'un tact sûr et d'un goût élevé pouvait faire espérer, de sa
« part, des progrès très-marqués. Toutefois l'étude prématurée de l'antique
« ne devait pas le conduire aussi sûrement au but que celle de la nature,
« à laquelle s'appliquèrent Guido de Sienne, son contemporain, et, un peu
« plus tard, Cimabué et Giotto, instruits peut-être par ses erreurs. » A Nicolas de Pise doit se rattacher cependant, d'une manière incontestable, la première évolution de la statuaire chrétienne d'Italie; mais il eut quelques émules dignes de rivaliser avec lui : tel Fuccio, auteur du magnifique tombeau de la reine de Chypre, dans l'église de San-Francesco, à Assise, et tel aussi Margaritone, d'Arezzo, qui grava son nom sur le portail de l'église de cette ville, en 1277. Giovanni de Pise, fils de Nicolas, qui sculpta tant de belles choses à Arezzo, à Pistoie, à Florence, et qui se surpassa au Campo Santo de Pise, le monument le plus remarquable peut-être de l'Europe chrétienne, a été mis par quelques-uns bien au-dessous de son père comme

sculpteur, en vertu du reproche qu'on lui fait d'avoir abandonné la manière des Grecs; mais cet abandon, véritable trait de génie, constitue cependant sa gloire, car, en négligeant la forme, il sut porter jusqu'à leurs dernières limites l'idéalisme religieux et la puissance de l'expression. Il faut donc considérer Giovanni et Margaritone, élèves de Nicolas; André Ugolino, élève de Giovanni; Agnolo et Agostino de Sienne, et le célèbre Giotto, qui fut à la fois architecte, sculpteur et peintre; il faut, disons-nous, considérer ces grands artistes comme les vrais régénérateurs, on pourrait dire les créateurs de la statuaire chrétienne en Italie, de cette statuaire où brillent à la fois sagesse de composition, grâce et facilité d'attitude, naïveté d'imitation, élévation de sentiment, enfin harmonie grandiose d'un style qui semble exhaler un hymne d'amour et de foi.

Grâce aux ateliers d'Agnolo et d'Agostino, Sienne, petite ville qui rappelle la Sicyone antique, si faible politiquement, mais si savante et si polie, fut quelque temps rivale de Pise, jusqu'à ce que Florence eut absorbé la splendeur artistique de ces deux cités. Patrie des arts, Florence devint le foyer rayonnant d'où les artistes prirent leur essor pour se répandre dans toute l'Italie, et de l'Italie chez tous les peuples de l'Europe.

Vers la fin du treizième siècle, les églises de Florence où se réunissaient les confréries, et quelques édifices civils de cette riche et florissante cité, se remplirent de statues. La fondation du palais municipal en 1282, celle de la cathédrale en 1296, firent de ces deux admirables monuments de véritables musées de sculpture, où, parmi les œuvres d'artistes venus d'Orient, d'Allemagne, de France, se distinguaient celles de Giovanni d'Arezzo et de Giotto. Agostino et Agnolo de Pise exécutaient alors de magnifiques ouvrages à Santa-Maria d'Orvieto, à San-Francesco de Bologne, dans l'église souterraine d'Assise, etc. Enfin, André de Pise, contemporain de Giotto, puisqu'il ne mourut qu'en 1345, prit à l'antiquité tout ce que pouvait lui emprunter la sculpture chrétienne; c'est dire qu'il joignit à la sublimité de formes la sublimité d'expression. A Pise, le sanctuaire de Santa-Maria della Spina; à Florence, le campanile et le maître autel de Santa-Maria de' Fiori, et les bas-reliefs d'une des portes du Baptistère, furent autant de chefs-d'œuvre, au-dessus desquels cependant le vieux maître pisan plaçait avec fierté les ouvrages de son fils Nino. Ce jeune artiste, auteur d'un des tom-

beaux des Scaligers à Vérone, devint en effet le digne continuateur des traditions de l'école qui reconnaissait André pour chef. Jacopo della Quercia et Niccolo Aretino enrichirent aussi de travaux grandioses les villes de Sienne, Lucques, Bologne, Arezzo, Milan, aussi bien que Florence. Mais lorsque, en 1438, la tombe se fut fermée sur Jacopo della Quercia, les hautes destinées de l'art s'arrêtèrent, pour décliner rapidement. A Venise,

Fig. 286. — Bas-relief d'une des portes en bronze de Saint-Pierre de Rome (sculpture du quinzième siècle), représentant le couronnement de l'empereur Sigismond par le pape Eugène IV, en 1433.

à la mort de Filippo Calendario, arrivée en 1355, la sculpture italienne avait déjà beaucoup perdu de sa noblesse et de sa fermeté.

La sculpture italienne (fig. 286), selon la remarque d'Émeric David, s'était élevée jusqu'au sublime, en ne cherchant que l'imitation exacte et naïve de la nature. Ce fut par les mêmes procédés que la sculpture française rivalisa toujours avec la sculpture transalpine; mais, pour atteindre au même but, l'imitation suivit des routes différentes. En Italie, l'art s'éleva vers l'idéalisme par

une étude attentive des formes grecques, tandis que, de ce côté-ci des Alpes, la forme fut sinon sacrifiée, du moins négligée, quand le sentiment l'exigea. L'art français eut pour l'orthodoxie de la pensée chrétienne plus de respect ; il n'introduisit pas dans le sanctuaire du Saint des Saints telle idée profane et matérielle que lui eussent inspirée les marbres de la Grèce. La sculpture française, pleine d'onction éloquente, conserva longtemps encore, malgré l'ogive qui s'élevait partout, le caractère byzantin dans les airs de tête; dans

Fig. 287. — Statuette de saint Avit, à l'église de Notre-Dame de Corbeil, démolie en 1820.

la finesse des draperies, mais sans renoncer toutefois à son caractère individuel, sans cesser de demander des modèles à son propre sol.

Malheureusement encore pour la gloire particulière de nos artistes, les historiens du temps se sont à peine occupés d'enregistrer leurs noms. Il a fallu, pour en découvrir quelques-uns, les recherches pénibles des érudits modernes, tandis que plusieurs, et des plus remarquables, dignes sans doute d'être comparés aux plus grands artistes de l'Italie, sont et resteront inconnus (fig. 287). Plus heureux les Italiens, à qui Vasari, leur émule et leur

contemporain, a élevé un monument durable! Chez nous la liste est close des auteurs de tant de chefs-d'œuvre, quand on a cité Enguerrand, qui, de 1201 à 1212, commença la cathédrale et l'église du Buc à Rouen, et qui eut pour successeur Gautier de Meulan; Robert de Coucy, chef de la phalange artistique qui, en 1211, fait sortir de terre la cathédrale de Reims; Hugues Libergier, qui, à quelques pas de là, reconstruit l'antique basilique de Saint-Jovin; Robert de Luzarches, premier *inventeur*, en 1220, de la cathédrale d'Amiens, continuée, après sa mort, par Thomas de Cormont et par son

Fig. 288. — Bas-relief ornant autrefois le portail de Saint-Julien le Pauvre, à Paris, et représentant saint Julien et sainte Basilisse, sa femme, passant dans leur bateau Jésus-Christ sous la figure d'un lépreux. Treizième siècle. Ce fut sans doute par erreur que le sculpteur lui donna le nimbe crucifère, qui n'appartient qu'à Dieu.

fils Renault; Jean, abbé de Saint-Germain des Prés, qui en 1212 entreprend l'église de Saint-Cosme, à Paris; tandis que celle de Saint-Julien le Pauvre était reconstruite et ornée de sculptures, à la même époque, d'après les dessins de l'abbé et des religieux de Longpont (fig. 288); Jean des Champs, qui, en 1248, met la main à la vieille cathédrale de Clermont; enfin les deux Jean de Montereau, qui, tantôt comme architectes militaires, tantôt comme sculpteurs religieux, étaient aux ordres de saint Louis, pour enfanter des merveilles de construction et de sculpture.

L'Alsace ne manifestait pas moins d'ardeur que la France pour le nouveau

système architectural, et la sculpture y prenait un développement analogue. De Bâle jusqu'à Mayence, les pentes vosgiennes et la longue vallée du Rhin se couvraient d'édifices chargés de sculptures et peuplés de statues. Là Erwin de Steinbach, mort en 1318, aidé de Sabine, sa fille, et Guillaume de Marbourg, furent les maîtres les plus renommés.

Fig. 289. — Fragment d'un petit retable en os sculpté (quatorzième siècle), donné par Jean, duc de Berry, frère de Charles V, à l'église de l'ancienne abbaye de Poissy. Musée du Louvre.

L'élan prodigieux de la sculpture française était secondé à cette époque, sinon pour la grande statuaire, qui pouvait se passer de cet appui, du moins pour la petite sculpture, par l'institution des confréries dites de la *Conception Notre-Dame*. Dans beaucoup de villes, les tailleurs d'images et les peintres, les *huchiers*, les *bahutiers* ou sculpteurs en bois, en corne, en ivoire (fig. 289), se trouvaient réunis sous la même bannière. En Allemagne, en Belgique, il existait aussi des confréries, des *hanses*, des *guildes*, qui avaient avec

celles d'Alsace des rapports directs, et qui prenaient pour guides des artistes français reconnus capables, comme par exemple Volbert et Gérard, architectes sculpteurs, attachés en même temps à la construction de l'église des Saints-Apôtres de Cologne.

Pendant le quatorzième siècle, c'est à peine si l'on ose faire un choix dans la multitude de monuments merveilleux qui s'élèvent ou s'achèvent, et qui, d'ailleurs, peuvent être considérés comme les dernières manifestations de l'art chrétien proprement dit. Il faut désigner cependant les sculptures polychromes de Chartres; de Saint-Remy, de Reims; de Saint-Martin, de Laon; de Saint-Yves, de Braisne-sur-Vesle; de Saint-Jean des Vignes, de Soissons; des Chartreux, de Dijon. Dans cette ville ducale, nous rencontrons, en 1357, un sculpteur célèbre, Guy le Maçon; à Bourges, vers le même temps, Aguillon, de Droues; à Montpellier, entre 1331 et 1360, les deux Alaman, Jean et Henri; à Troyes, Denisot et Drouin, de Mantes, etc. Hors de France, en 1343, Matthias, d'Arras, jette les fondements de la cathédrale de Prague, que doit continuer et achever un autre artiste français, Pierre de Boulogne. Arrêté par les statues et les bas-reliefs qui se multiplient sous les porches, dans les niches (fig. 290), à tous les pendentifs, sur les tombeaux, nous ne pouvons que glisser un regard distrait sur tant de boiseries, d'imageries en ivoire, de sculptures mobilières, exécutées par des artistes qu'on pourrait distribuer en deux familles bien distinctes, les artistes normands et les artistes rhénans, dont les imagiers des autres écoles semblent n'avoir été que les imitateurs.

Pendant que mourait à Metz (1400), où il fut enterré avec tous les honneurs dus à son admirable talent, maître Pierre Perrat, constructeur de trois cathédrales, à la fois ingénieur civil et sculpteur, un des plus grands maîtres dont la France puisse s'enorgueillir, un mémorable concours s'ouvrait à Florence. Il s'agissait d'achever les portes du Baptistère de Saint-Jean. L'annonce solennelle du concours, faite dans toute l'Italie, attire les artistes les plus habiles. Sept d'entre eux sont désignés, sur leur renommée, pour présenter des modèles, savoir, trois Florentins : Filippo Brunelleschi, Donatello, l'orfévre Lorenzo Ghiberti; Jacopo della Quercia, de Sienne; Niccolo Lamberti, d'Arezzo; Francesco de Valdambrina, et Simon de Colle, dit *de' Bronzi*. A chacun des concurrents, la république accorde une année

de traitements, sous condition que chacun d'eux présentera, à l'expiration du délai, un panneau de bronze terminé, de la grandeur de ceux dont les portes de Saint-Jean doivent se composer. Au jour fixé pour l'examen des œuvres,

Fig. 290. — Le *Bon Dieu* de l'ancienne chapelle du Charnier des Innocents à Paris. Quinzième siècle.

les artistes les plus célèbres de l'Italie sont convoqués. On choisit parmi eux trente-quatre juges, et les sept modèles sont exposés devant ce tribunal, en présence des magistrats et du public. Quand à haute voix les juges en eurent discuté le mérite, les ouvrages de Ghiberti, de Brunelleschi et de Donatello furent préférés. Mais auquel des trois donner la palme? On hésitait. Alors

Brunelleschi et Donatello se retirent à l'écart, échangent quelques mots, puis l'un d'eux, prenant la parole : « Magistrats, citoyens, dit-il, nous vous décla-
« rons que, selon notre propre jugement, Ghiberti nous a surpassés. Accor-

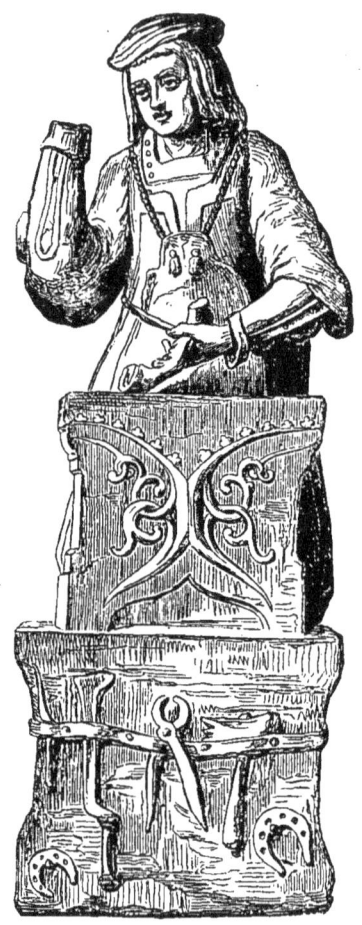

Fig. 291. — Saint-Éloi, patron des orfévres et des maréchaux. Sculpture du quinzième siècle, dans l'église de Notre-Dame d'Armançon, à Semur (Bourgogne).

« dez-lui la préférence, car notre patrie en recevra plus de gloire. Il serait
« plus honteux pour nous de taire notre opinion que de la publier. »

Ces portes, auxquelles travailla pendant quarante années Ghiberti, aidé de son père, de ses fils et de ses élèves, sont peut-être le plus bel ouvrage de la fonte ciselée.

A l'époque où Lorenzo Ghiberti, Donatello, Brunelleschi et leurs élèves représentaient la sculpture florentine, l'école française produisait aussi ses

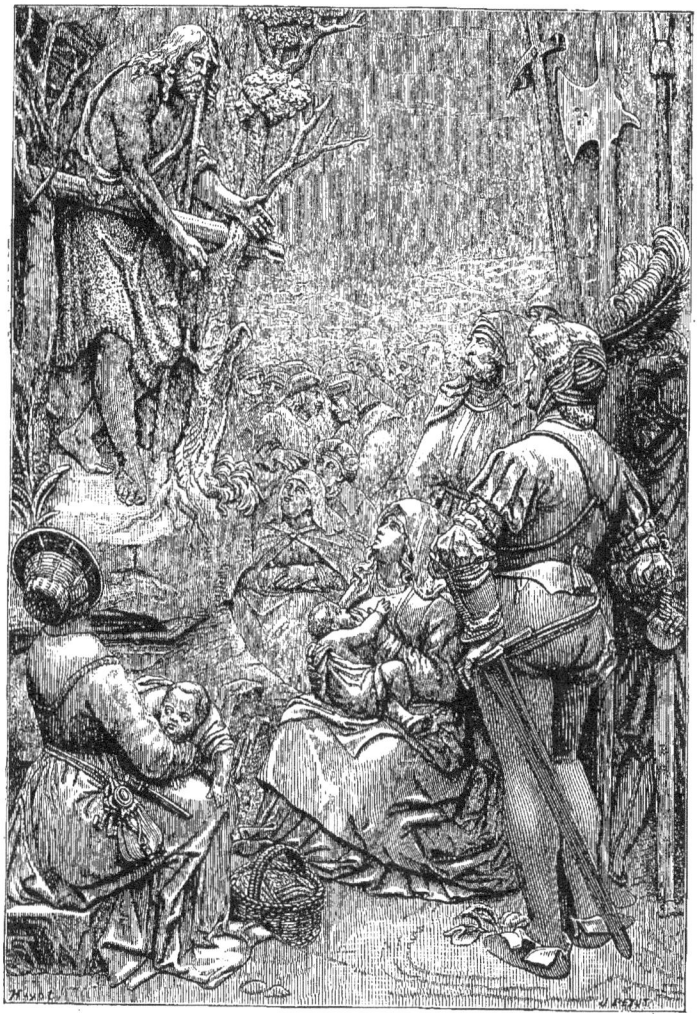

Fig. 292. — Saint Jean-Baptiste prêchant dans le désert. Bas-relief en bois sculpté par Albert Dürer. Musée de Brunswick.

maîtres et ses œuvres. Nicolas Flamel, le fameux écrivain de la paroisse de Saint-Jacques la Boucherie, décorait les églises et les charniers de Paris de sculptures mystiques et alchimiques, dont il était l'inventeur, sinon le *tail-*

leur en pierre Thury exécutait les tombes de Charles VI et d'Isabeau de Bavière; Claux Sluter, auteur du *Puits de Moïse* à Dijon, aidé de Jacques de La Barre, multipliait en Bourgogne les travaux de sculpture monumentale (fig. 291). En Alsace, sous l'influence du roi René, artiste lui-même, l'art enfante des œuvres empreintes d'une expression remarquable. Dans le pays Messin s'illustrent Henri de Ranconval, son fils Jehan, et Clausse. Dans la Touraine, Michel Columb exécute le tombeau de François II, duc de Bretagne; Jehan Juste, celui des enfants de Charles VIII, comme pour préluder au mausolée de Louis XII, qu'il sculpta, en 1518 et 1530, pour la basilique de Saint-Denis, tandis qu'un Allemand, Conrad de Cologne, aidé de Laurent Wrine, maître canonnier du roi, jetait en fonte l'effigie tumulaire de Louis XI. En Champagne brillait Jean de Vitry, auteur des stalles de l'église de Saint-Claude (Jura); dans le Berry, Jacquet Gendre, *maître maçon* et *imagier* de l'hôtel de ville de Bourges, etc.

A la fin du même siècle, Pierre Brucy, de Bruxelles, exerçait son art à Toulouse; le génie des artistes alsaciens respirait dans les magnifiques sculptures de Thann, de Kaisersberg et de Dusenbach, tandis que l'Allemagne, devenue tardivement indépendante, abritait les écarts de son génie sous les noms illustres de Lucas Moser, Peter Vischer, Schühlein, Michel Wohlgemuth, Albert Dürer (fig. 292), etc.

Avec le quinzième siècle s'éteignent, dans la statuaire comme dans toute autre branche de l'art, le sentiment historique et la foi. On proteste contre le moyen âge, on veut réhabiliter la beauté des formes et revenir à l'antique; mais l'expression chrétienne s'échappe, et cette prétendue renaissance, dont les esprits les plus sérieux se sont bercés, ne sert qu'à démontrer les impuissants efforts d'une époque qui veut reproduire une époque évanouie. Sous Charles VIII, sous Louis XII, l'art lombardo-vénitien, imitateur maniéré et spirituel du style grec, s'introduisit en France : il convenait au vulgaire, il plaisait aux intelligences médiocres. Les sculpteurs, qui étaient venus alors chercher fortune à la cour de nos rois, travaillèrent exclusivement pour l'aristocratie et ornèrent à l'envi les demeures royales et seigneuriales, qu'on élevait ou qu'on restaurait de toutes parts, comme les châteaux d'Amboise et de Gaillon, avec un fougueux engouement de l'art italien. Mais ils ne firent aucun tort aux artistes français, qui restaient seuls chargés de la

statuaire religieuse, et dont les travaux subirent à peine l'influence de cette importation étrangère. Benvenuto Cellini lui-même n'eut pas d'action sur les fortes écoles de Tours, de Troyes, de Metz, de Dijon et d'Angers : sa réputation et ses œuvres ne sortirent pas, pour ainsi dire, des limites de la cour de France et ne laissèrent de trace brillante que dans l'école de Fontainebleau. Bientôt, de tous les principaux foyers d'écoles françaises se dé-

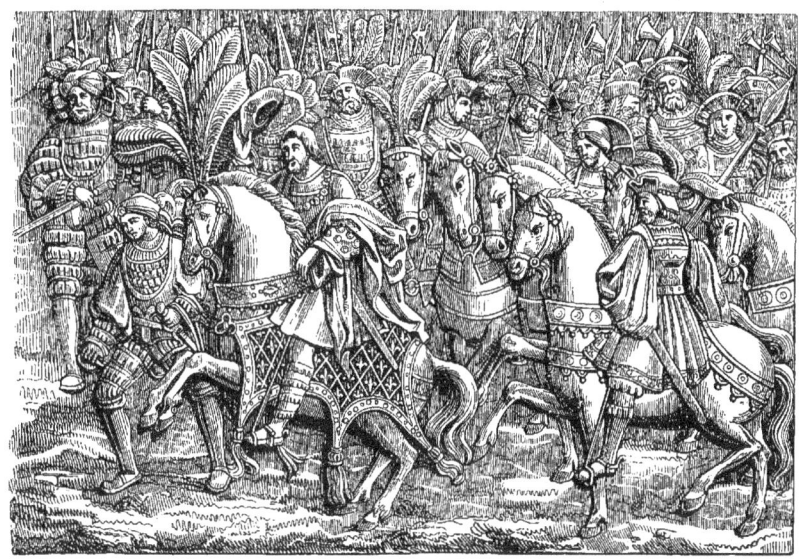

Fig. 293. — Bas-relief de l'hôtel du Bourgtheroulde, à Rouen, représentant une scène de l'entrevue d'Henri VIII et de François I^{er} au camp du Drap d'or (1520).

tachèrent, gagnant l'Italie, des artistes sérieux, tels que le Languedocien Bachelier, les deux Lorrains Simon et Ligier Richier, l'Alsacien Valentin Bousch; Jacques d'Angoulême, qui eut la gloire de vaincre, dans un concours de statuaire, son maître, Michel-Ange, et dont plusieurs ouvrages sont encore au Vatican; le Flamand Jean de Boulogne, et tant d'autres. Beaucoup d'entre eux, qui étaient déjà célèbres au-delà des monts, revinrent dans leur patrie et y rapportèrent leur génie natif, mûri par les leçons des artistes italiens. Il y eut donc toujours une école française, qui conserva son caractère propre, ses qualités et ses défauts génériques, que représentent si bien les sculptures de l'hôtel du Bourgtheroulde, à Rouen (fig. 293).

Michel-Ange, né le 6 mars 1475, mort le 17 février 1564, sans avoir déchu, plus grand encore par son génie que par ses œuvres, personnifie la renaissance. Il y aurait peut-être irrévérence à dire que cet âge soit un âge de décadence; on craindrait de profaner la tombe de Buonarroti, en accusant ses sublimes hardiesses d'avoir égaré les talents ordinaires, et l'on n'aime guère à penser qu'entre deux courants d'idées, les unes venant d'Italie, les autres d'Allemagne, le siècle ait de lui-même opéré son suicide. Que pou-

Fig. 294. — Statue en albâtre de Philippe de Chabot, amiral de France, par Jean Cousin. Autrefois dans l'église des Célestins de Paris, aujourd'hui au Musée du Louvre.

vaient, pour s'opposer à la chute de l'art, quand le sol, ébranlé, renversait le piédestal chrétien, qui avait fait sa grandeur et sa puissance, que pouvaient Jean Goujon, Jean Cousin (fig. 294), Germain Pilon, François Marchand, Pierre Bontemps, ces aigles de notre statuaire nationale au seizième siècle?

Une dernière émanation de la vieille piété s'élève encore des tombeaux de l'église de Brou, dessinés par Jean Perréal, le grand peintre de Lyon, exécutés par Conrad Meyt, taillés par Gourat et Michel Columb; du mausolée de François II, sculpté par ce même Columb et sa famille; du Sépulcre de Saint-Mihiel (fig. 295), par Richier; des *Saints de Solesme*, des tombeaux de Langey du Bellay et du chancelier de Birague, par Germain

Pilon, etc. Mais la mode, le goût régnant, ne demandaient plus aux artistes que des compositions profanes et voluptueuses, et les artistes se jetaient avec

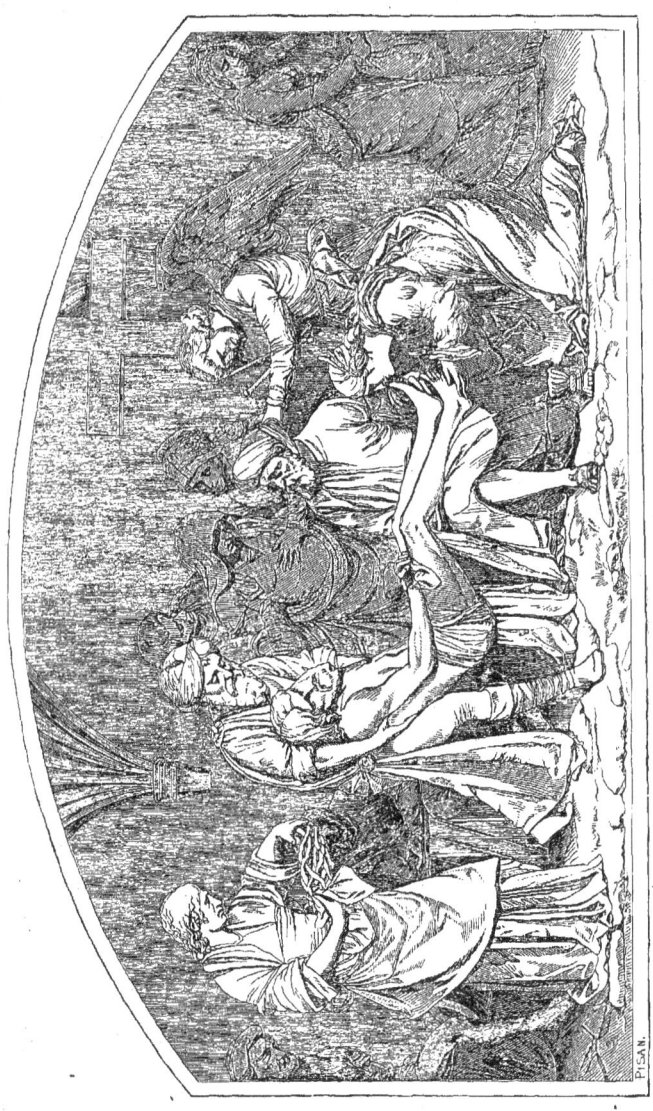

Fig. 295. — Saint-Sépulcre de l'église Saint-Etienne, à Saint-Mihiel, par L. Richier. Seizième siècle.

d'autant plus de facilité dans cette voie, qu'ils voyaient chaque jour les plus belles œuvres de la sculpture chrétienne mutilées par de nouveaux icono-

clastes, par les huguenots, qui faisaient rarement grâce aux monuments figurés dans les églises catholiques. Les stalles d'Amiens, par Jean Rupin; le jubé de Metz, par Jean Boudin, et quantité d'autres travaux du même genre témoignent, d'ailleurs, de l'envahissement du style grec, de son implantation dans l'art religieux, et de son association hybride avec le style ogival. Nous devons cependant à nos sculpteurs du seizième siècle de dire qu'en sacrifiant aux exigences de leur époque et en imitant les chefs-d'œuvre de l'Italie, ils se sont rapprochés de la grâce naturelle de Raphaël plus que ne l'avaient fait les Cellini, les Primatice et les autres artistes italiens transplantés en France; qu'ils ont associé le mieux possible l'expression mythologique des anciens à nos idées modernes, et que, grâce à eux, la France peut montrer avec orgueil un art français, original et indépendant, dont la filiation directe s'est opérée jusqu'à nous par les Sarrazin, les Puget, les Girardon, les Coysevox.

Fig. 296 et 297. — Gargouilles du Palais de Justice de Rouen.
Quinzième siècle.

ARCHITECTURE

La basilique, première église chrétienne. — Modification de l'ancienne architecture. — Style byzantin — Formation du style roman. — Principales églises romanes. — Age de transition du roman au gothique. — Origine et importance de l'ogive. — Principaux édifices du pur style gothique. — L'église gothique, emblème de l'esprit religieux au moyen âge. — Gothique fleuri. — Gothique flamboyant. — Décadence. — Architecture civile et militaire : châteaux, enceintes fortifiées, habitations bourgeoises, hôtels de ville. — Renaissance italienne : Pise, Florence, Rome. — Renaissance française : châteaux et palais.

uand la famille chrétienne, humble et persécutée, se constitua, elle ne pouvait consacrer que de modestes édifices à l'exercice d'un culte qui d'ailleurs affectait d'opposer la plus austère simplicité aux fastueuses cérémonies du polythéisme; tout refuge pouvait lui sembler bon, qui offrait recueillement et sécurité aux fidèles; tout asile devait lui paraître suffisamment orné, qui rappelait aux disciples du Sauveur crucifié la funèbre glorification de ce divin sacrifice. Mais quand la religion, proscrite la veille, se trouva devenue le lendemain religion d'État, les choses changèrent.

Constantin, dans la puissante ardeur de son zèle, voulut voir le culte du vrai Dieu effacer en pompe, en magnificence, toutes les solennités du monde païen. En chassant les idoles de leurs temples, l'idée ne put venir d'utiliser pour le nouveau culte ces monuments, de dimensions généralement fort restreintes, et dont l'installation eût mal répondu aux exigences des cérémonies chrétiennes. Ce qu'il fallait pour ces cérémonies, c'était, avant tout, un

spacieux vaisseau, dans l'enceinte duquel une nombreuse réunion pût avoir lieu, pour entendre la même parole, pour s'associer à la même prière, et entonner les mêmes chants. Les chrétiens cherchèrent donc parmi les édifices existants (fig. 298) ceux qui pourraient le mieux répondre à cette exigence. Les *basiliques* se trouvèrent, qui servaient à la fois de tribunal et de lieu d'assemblée aux marchands, aux changeurs, et qui se composaient habituellement d'une immense salle, accompagnée de galeries latérales et de tribunes. Le nom de *basilique,* dérivé du grec *basileus* (roi), leur serait venu, selon les uns, de ce qu'autrefois les rois eux-mêmes avaient coutume d'y aller rendre la justice; selon les autres, de ce que la basilique d'Athènes servait de tribunal au second archonte, qui portait le titre de roi, d'où l'édifice avait été appelé *stoa basilikê* (portique royal), désignation dont les Latins avaient seulement conservé l'épithète, en sous-entendant le substantif.

« La basilique chrétienne, « dit M. Vaudoyer dans sa savante étude sur l'architecture en France, « fut donc bien effectivement une imitation de la
« basilique païenne; mais il importe de remarquer que, soit par une cause,
« soit par une autre, les chrétiens, dans la construction de leur basilique,
« substituèrent bientôt à l'architecture grecque des basiliques antiques un
« système d'arcs reposant directement sur les colonnes isolées, qui leur
« servaient de point d'appui : combinaison toute nouvelle, dont il n'existait
« aucun exemple antérieur. Ce mode nouveau de construction, qu'on a géné-
« ralement attribué à l'inhabileté des constructeurs de cette époque, ou à la
« nature des matériaux qu'ils avaient à leur disposition, devait cependant
« devenir le principe fondamental de l'art chrétien, principe qui se carac-
« térise par l'*affranchissement de l'arcade* et l'abandon du système de cons-
« truction rectiligne des Grecs et des Romains.

« En effet, l'arcade, qui était devenue l'élément dominant de l'architecture
« romaine, était cependant restée assujettie aux proportions des ordres grecs,
« dont l'entablement lui servait d'accompagnement obligé, et de ce mélange
« d'éléments si divers était né le style mixte, qui caractérise l'architecture
« gréco-romaine. Or les chrétiens, en dégageant l'arcade, en abandonnant
« l'emploi des ordres antiques et en faisant de la colonne le support réel de
« l'arc, ont posé les bases d'un nouveau style, qui conduisit à l'emploi
« exclusif des arcs et des voûtes dans les monuments chrétiens. C'est l'église

« de Sainte-Sophie à Constantinople, bâtie par Justinien, au milieu du
« sixième siècle, qui nous offre le plus ancien exemple de ce système de
« construction en arcs et en voûtes, dans une église chrétienne de grande
« proportion. »

Transporté sous le ciel d'Orient, le style latin y prit un caractère nouveau, qu'il dut plus spécialement à l'adoption et à la généralisation de la coupole, dont il y avait des exemples dans l'architecture romaine, mais seulement à

Fig. 298. — Basilique de Constantin, à Trèves, transformée en forteresse au moyen âge.

l'état d'accessoire, tandis que dans l'architecture dite byzantine cette forme devint dominante et comme fondamentale; ainsi, tout le temps et toutes les fois que l'influence architecturale de l'Orient se fit sentir dans les pays d'Occident, on vit la coupole introduite dans les édifices. L'église Saint-Vital de Ravenne nous offre, par son plan (fig. 299) et son aspect général, un exemple de cette influence toute byzantine.

Les monuments de l'architecture latine proprement dite sont rares, nous pourrions presque dire qu'ils ont tous disparu (fig. 300 et 301); car si quelques églises de Rome, dont la fondation remonte aux cinquième et sixième siècles, peuvent être regardées comme des spécimens de cette première période

de l'art chrétien, c'est par l'ordonnance du plan bien plus que par les détails d'exécution, qui, depuis longtemps, se sont confondus avec l'œuvre des époques postérieures.

En ces temps où le christianisme était assez triomphalement établi pour n'avoir plus ni crainte ni scrupule à utiliser dans la construction de ses tem-

Fig. 299. — Église Saint-Vital, à Ravenne, style byzantin. Sixième siècle.

ples les débris des temples anciens, il arrivait le plus souvent que l'architecte, se conformant aux exigences nouvelles, cherchait, par un prudent retour vers les traditions du passé, à éviter les choquantes disparates qui eussent enlevé tout leur prix aux magnifiques matériaux dont il disposait. De là un style encore indécis, de là des créations mixtes, qu'il doit suffire de signaler. Puis, qu'on ne l'oublie pas, à part même le cas où, comme dans la vieille

cité romaine, les basiliques chrétiennes pouvaient s'élever avec les marbres des sanctuaires païens, les monuments de cette même Rome étaient encore les seuls modèles qui s'offrissent ou même qui s'imposassent à l'imitation. Enfin, à cette architecture que la religion chrétienne devait créer en propre, il fallait une enfance, un âge de tâtonnements et d'incertitudes; il fallait

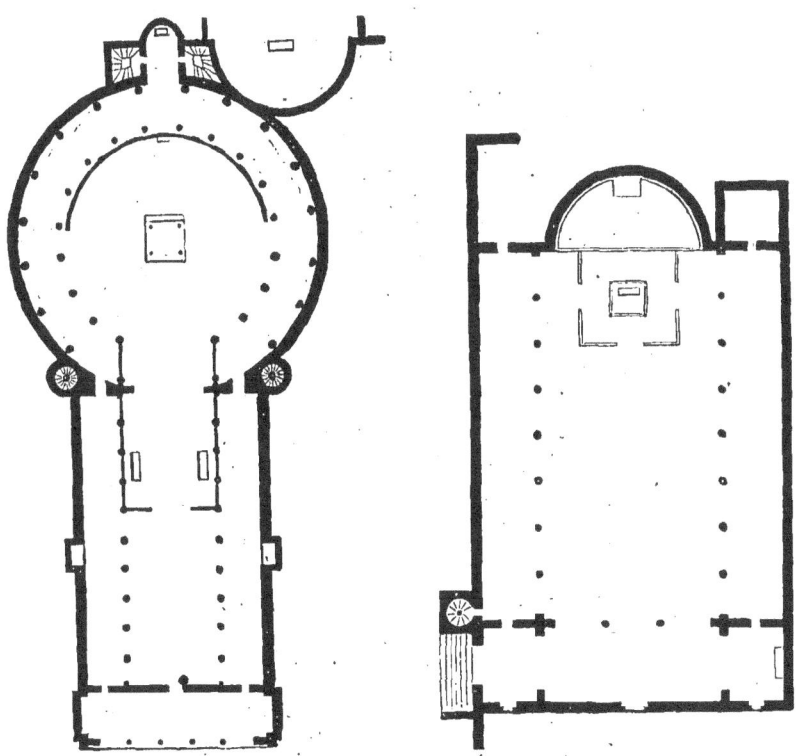

Fig. 300. — Église Sainte-Agnès, à Rome, style latin du sixième siècle, rebâtie au milieu du seizième.

Fig. 301. — Église Saint-Martin, à Tours, style latin du sixième siècle, rebâtie ou restaurée au onzième.

enfin l'éloignement du passé et le sentiment graduellement éprouvé d'une force individuelle (fig. 302).

Cette enfance dura environ cinq ou six siècles, car c'est seulement vers l'an 1000 que le nouveau style, que nous voyons d'abord fait de souvenirs et de timides innovations, prend une forme à peu près déterminée. C'est l'époque dite romane, laquelle, selon M. Vaudoyer, nous a laissé des monu-

ments qui sont « l'expression la plus noble, la plus simple et la plus sévère
« du temple chrétien ».

« Trois ans après l'an 1000, qu'on avait considéré comme devant être la
« dernière année du monde, » dit le moine Raoul Glaber, « les églises furent
« renouvelées dans presque tout l'univers, surtout dans l'Italie et les Gaules,
« quoique la plupart fussent encore en assez bon état pour ne point exiger de

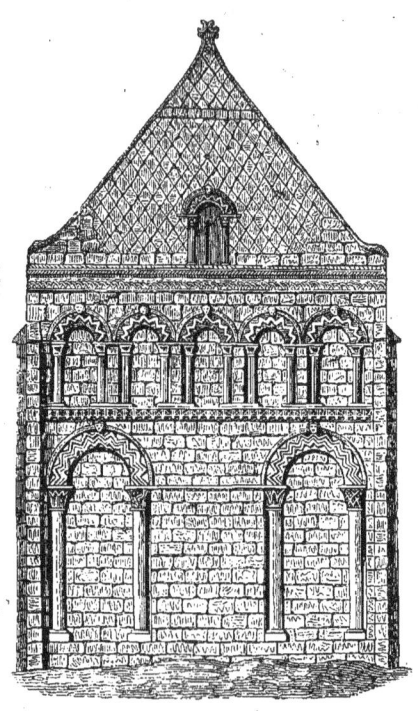

Fig. 302. — Chevet de l'église de Mouen, en Normandie. Cinquième ou sixième siècle.

« réparations. » « C'est à cette époque, c'est-à-dire au onzième siècle, » ajoute
M. Vaudoyer, « qu'appartiennent la plupart des anciennes églises de France,
« plus grandes, plus magnifiques que toutes celles des siècles précédents ; ce
« fut aussi alors que se formèrent les premières associations de constructeurs,
« dont les abbés et les prélats faisaient eux-mêmes partie, et qui étaient essen-
« tiellement composées d'hommes liés par un vœu religieux ; les arts étaient
« cultivés dans les couvents, les églises s'élevaient sous la direction des évê-
« ques ; les moines coopéraient aux travaux de toutes espèces... Le plan des

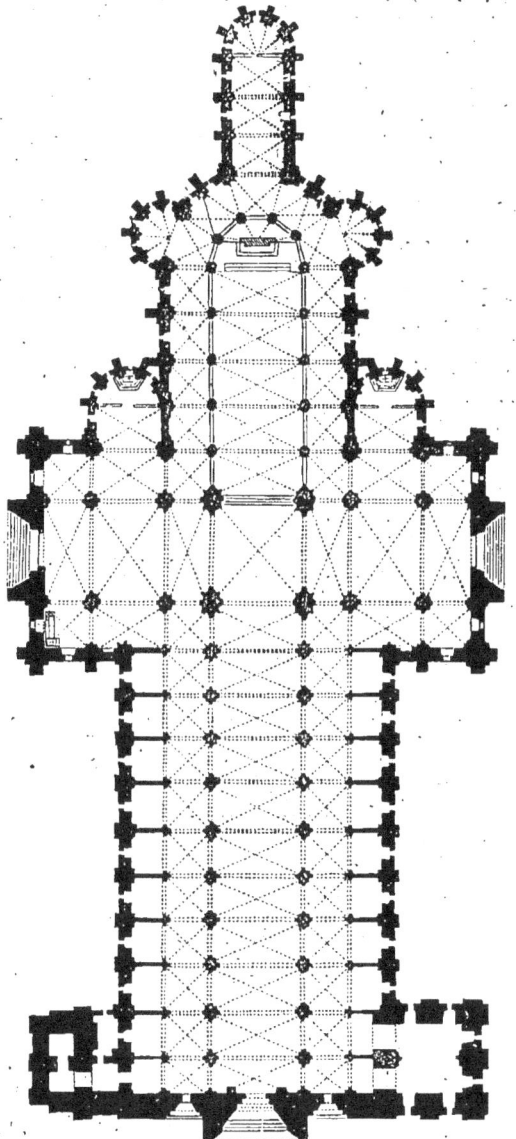

Fig. 303. — Notre-Dame de Rouen, style ogival. Treizième siècle.

« églises d'Occident conserva la disposition primitive de la basilique latine,
« c'est-à-dire la forme allongée et les galeries latérales; les modifications les
« plus importantes furent le prolongement du chœur et des galeries, ou de la

« croix, la circulation établie autour de l'abside (fig. 303), et enfin l'adjonc-
« tion des chapelles qui vinrent se grouper autour du sanctuaire. Dans la
« construction, les colonnes isolées de la nef sont quelquefois remplacées par
« des piliers, tous les vides sont cintrés en arcades, et un système général de
« voûtes est substitué aux plafonds et aux charpentes des anciennes basiliques
« latines..... L'usage des cloches, qui ne fut que passagèrement adopté en
« Orient, a contribué à donner aux églises d'Occident un caractère, une
« physionomie qui leur est propre, et qu'elles doivent particulièrement à
« ces tours élevées devenues la partie essentielle de leur façade. »

Cette façade elle-même est ordinairement d'une grande simplicité. On pénètre dans l'édifice par une ou trois portes, au-dessus desquelles règne le plus souvent une petite galerie formée de mignonnes colonnes rapprochées, supportant un système d'arcades, et souvent aussi ces arcades sont ornées de statues, comme cela se voit à l'église Notre-Dame de Poitiers, qui (de même que les églises de Notre-Dame des Doms, à Avignon; de Saint-Paul, à Issoire; de Saint-Sernin, à Toulouse; de Notre-Dame du Port, à Clermont-Ferrand, etc.) peut passer pour un des plus complets spécimens de l'architecture romane.

Dans les églises de ce style, comme celles de Saint-Front, à Périgueux; de Notre-Dame, au Puy en Velay; de Saint-Étienne, à Nevers, on rencontre assez souvent des coupoles; mais il ne faut pas oublier que les architectes byzantins, dont les migrations avaient constamment lieu vers l'Occident à cette époque, ne pouvaient manquer de laisser trace de leur passage, et il faut reconnaître que, surtout dans notre pays, où l'influence orientale ne fut jamais que partielle, l'union des deux principes architectoniques produisit les plus heureux résultats. La cathédrale d'Angoulême, Saint-Pierre, par exemple, est à bon droit regardée comme un des monuments où le goût oriental s'harmonise le mieux avec le style roman.

Au commencement de cette période, les clochers n'eurent que fort peu d'importance; mais insensiblement on les vit s'élever de plus en plus et atteindre à de grandes hauteurs. Quelques cathédrales des bords du Rhin, et l'église Saint-Étienne, de Caen, témoignent de cette hardiesse. En principe, aussi, le clocher était unique (fig. 304); mais il arriva qu'on en donna plusieurs aux églises construites ou restaurées après l'an 1000 : Saint-

Germain des Prés à Paris et Saint-Etienne de Nevers avaient trois clochers, un sur le portail, et un de chaque côté du transsept; certaines églises en eurent quatre et même cinq.

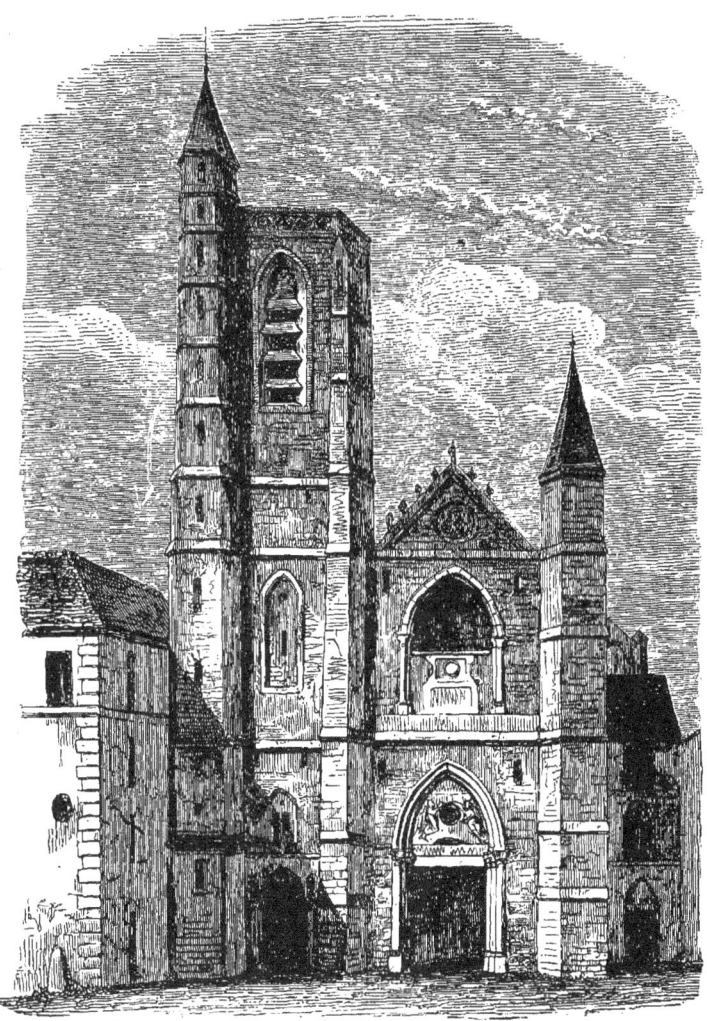

Fig. 304. — Ancienne église Saint-Paul des Champs, à Paris, fondée au septième siècle, par saint Éloi; restaurée et en partie reconstruite au treizième.

Les clochers romans sont ordinairement des tours carrées, où s'étagent deux ou trois systèmes d'arcades à plein cintre, et qui se terminent par un

toit pyramidal, reposant sur une base octogone. L'abbaye de Saint-Germain d'Auxerre montre un des plus remarquables clochers du style roman; viennent ensuite, bien que construits postérieurement à l'édifice principal, ceux de l'abbaye aux Hommes, de Caen.

La lumière pénétrait dans l'église romane, d'abord par l'*oculus*, vaste ouverture ronde destinée à éclairer la nef et placée en haut de la façade, qui s'élevait ordinairement en pignon au-dessus d'une ou de plusieurs rangées de colonnettes extérieures. Une série de fenêtres latérales ouvrait sur les bas-côtés de l'édifice, une autre était percée à niveau des galeries, et une troisième entre les arceaux de la grande nef.

La crypte, sorte de sanctuaire souterrain qui contenait ordinairement le tombeau de quelque bienheureux ou de quelque martyr, sous l'invocation duquel l'édifice était placé, faisait très-souvent partie intégrante de l'église romane. L'architecture de la crypte, qui avait pour but idéal de rappeler l'époque où les pratiques du culte s'effectuaient dans les grottes, dans les catacombes, était ordinairement d'une massive et imposante sévérité, bien propre à révéler le sentiment qui dut présider aux premières constructions chrétiennes.

Le style roman, c'est-à-dire la primitive idée architecturale chrétienne, affranchi de ses dernières servitudes antiques, semblait avoir entrevu la formule définitive de l'art chrétien. De majestueux monuments attestaient déjà l'austère puissance de ce style, et peut-être eût-il suffi d'une dernière et magistrale inspiration pour que, la perfection atteinte, les recherches et les tâtonnements des *maîtres d'œuvre* s'arrêtassent d'eux-mêmes. Déjà aussi, indice de maturité, les édifices romans, au lieu de rester dans la simplicité un peu trop nue de la première époque, s'étaient graduellement ornés, jusqu'au point d'arriver un jour à simuler, de la base au faîte, un délicat ouvrage de broderie. C'est à ce style *roman fleuri*, qui en France régna surtout dans les églises construites sous l'influence de Cluny, qu'appartiennent la charmante façade de cette église de Notre-Dame de Poitiers (fig. 305), que nous avons déjà citée comme un type parfait du style roman lui-même; la façade de Saint-Trophime d'Arles (fig. 306 et 307), monument dans l'ordonnance générale duquel ne règne pas un même caractère d'unité primordiale, et celle de l'église Saint-Gilles, que M. Mérimée cite comme la plus élégante expression du roman fleuri.

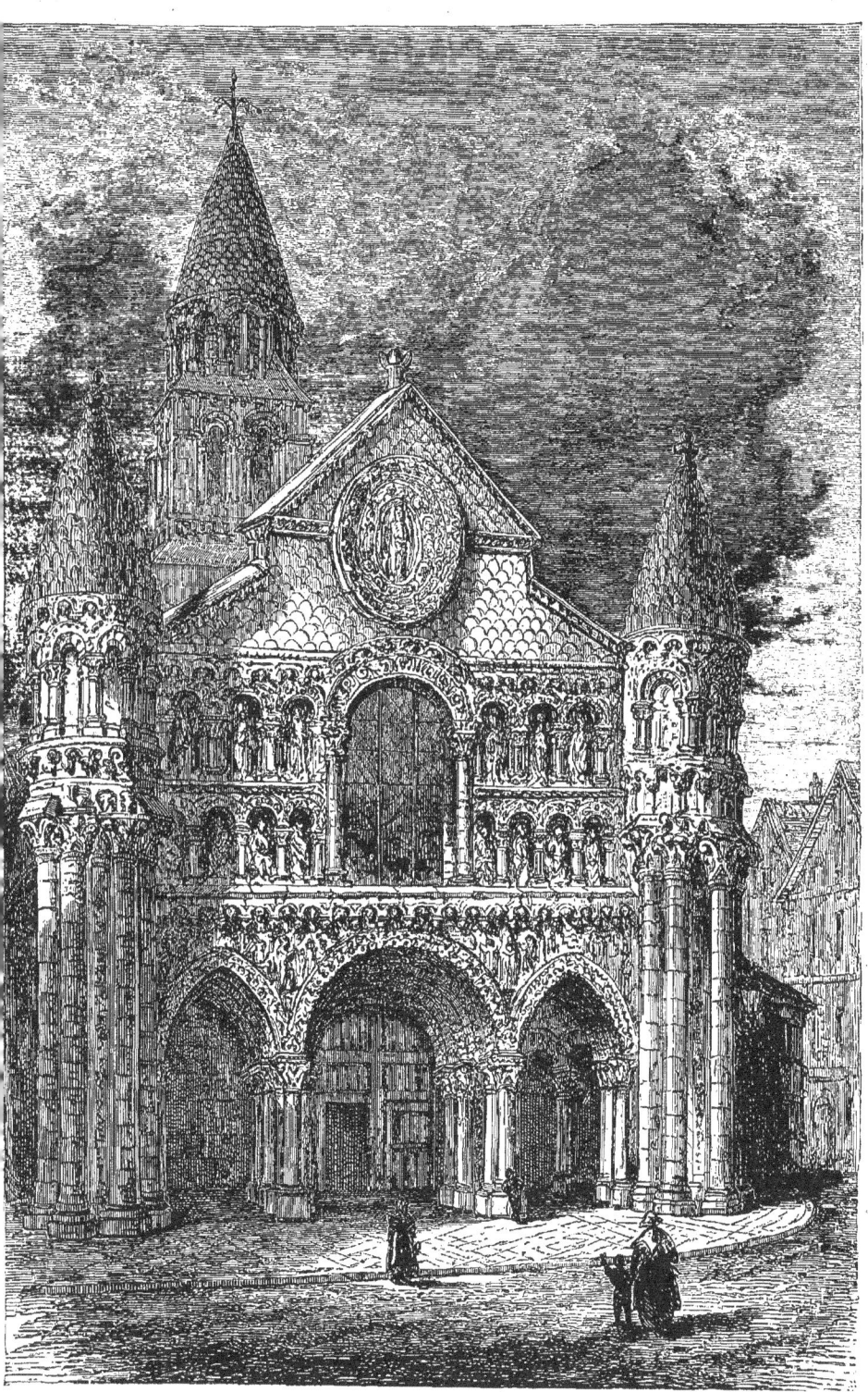

Fig. 305. — Notre-Dame-la-Grande, église de Poitiers. Douzième siècle.

En somme, répétons-le, le style roman, grandiose dans son austérité, tranquille encore et recueilli dans sa plus riche fantaisie, était à la veille d'*individualiser* à jamais peut-être l'architecture chrétienne; ses arcs en plein cintre, mariant la douce ampleur de leurs courbes aux simples profils des colonnes, robustes même dans leur légèreté, semblaient caractériser à la fois le calme élevé de l'espérance et l'humble gravité de la foi.

Mais voici que l'*ogive* naquit, non pas, comme certains auteurs ont cru pouvoir l'affirmer, d'un élan de création spontanée, car on en trouve le principe et l'application, non-seulement dans plusieurs édifices de l'époque

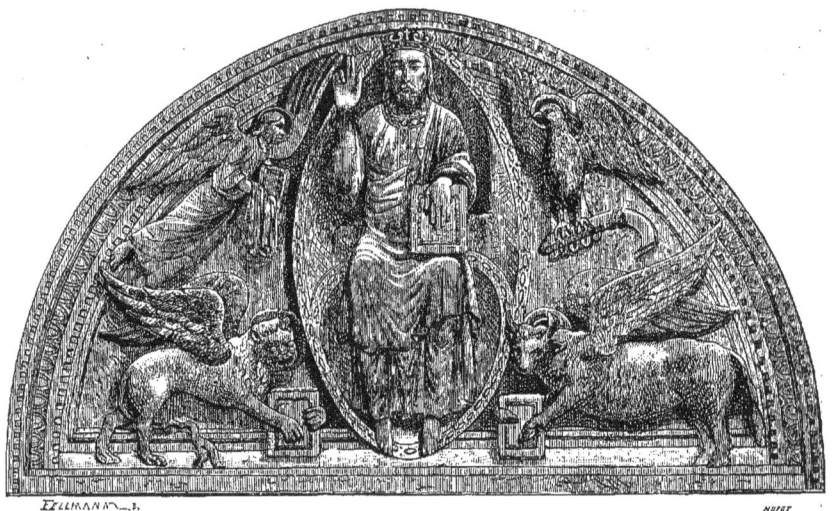

Fig. 306. — Tympan du portail de Saint-Trophime d'Arles. Douzième siècle.

romane, mais même dans des combinaisons architecturales des temps les plus reculés; et il arriva que cette simple brisure du cintre, cette *acuité* de l'arc, si nous pouvons parler ainsi, que les constructeurs romans avaient habilement utilisée pour donner plus d'élancement et de gracieuse force à des voûtes de grande portée, devint l'élément fondamental d'un style qui, en moins d'un siècle, devait fermer l'avenir à une tradition datant de six ou huit siècles, et pouvant à bon droit s'enorgueillir des plus belles conceptions architecturales (fig. 308).

Du douzième au treizième siècle se fait la transition; le style roman, que distingue son plein cintre, soutient la lutte contre le style *gothique*, dont

l'ogive est la marque originelle. Dans les églises de cette époque on voit aussi, en ce qui touche au plan des édifices, le chœur prendre des dimensions plus

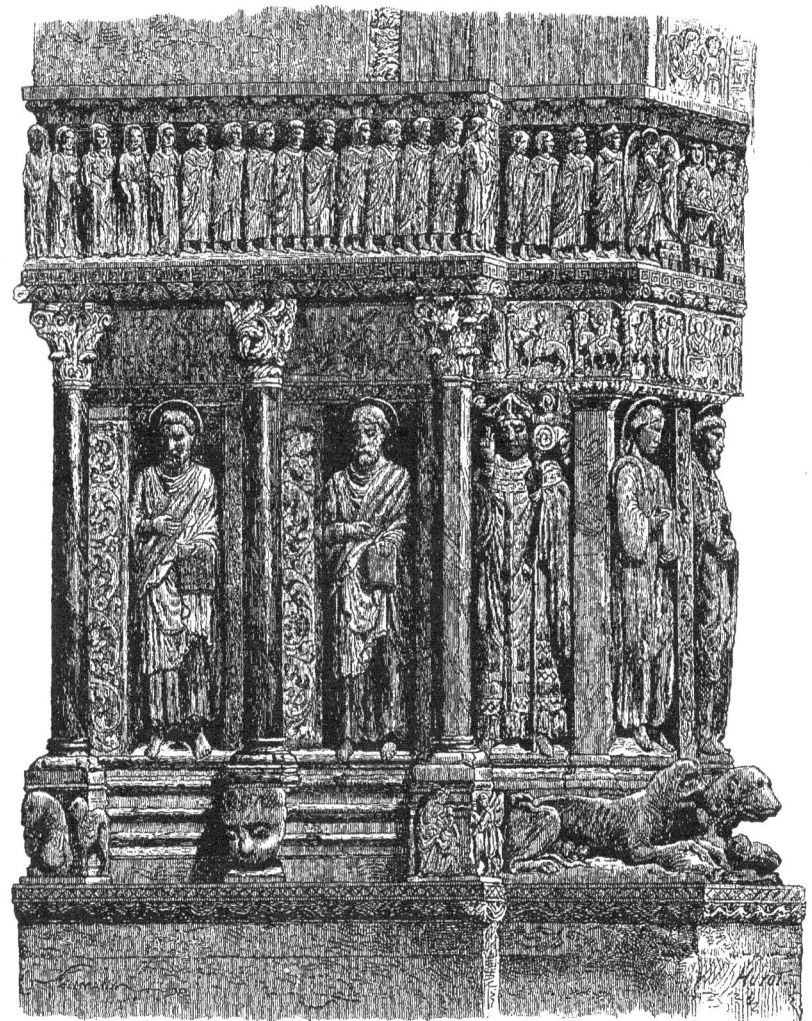

Fig. 307. — Détail du portail de Saint-Trophime d'Arles. Douzième siècle.

vastes, nécessitées sans doute par un surcroît de solennité donné aux cérémonies : la croix latine, sur le tracé horizontal de laquelle s'étaient jusque-là édifiés la plupart des sanctuaires, cesse d'en indiquer aussi formellement

les contours; la nef s'exhausse considérablement, les chapelles latérales se multiplient et rompent souvent la perspective des bas-côtés; les clochers prennent plus d'importance, et le placement des orgues immenses au-dessus

Fig. 308. — Cloître de l'abbaye de Moissac, en Guyenne. Douzième siècle.

de l'entrée principale motive, vers cette partie du monument, un nouveau système de galeries hautes.

Les églises de l'abbaye de Saint-Denis; de Saint-Nicolas, à Blois; de l'abbaye de Jumiéges, et la cathédrale de Châlons-sur-Marne, sont les principaux modèles de cette architecture au style mixte.

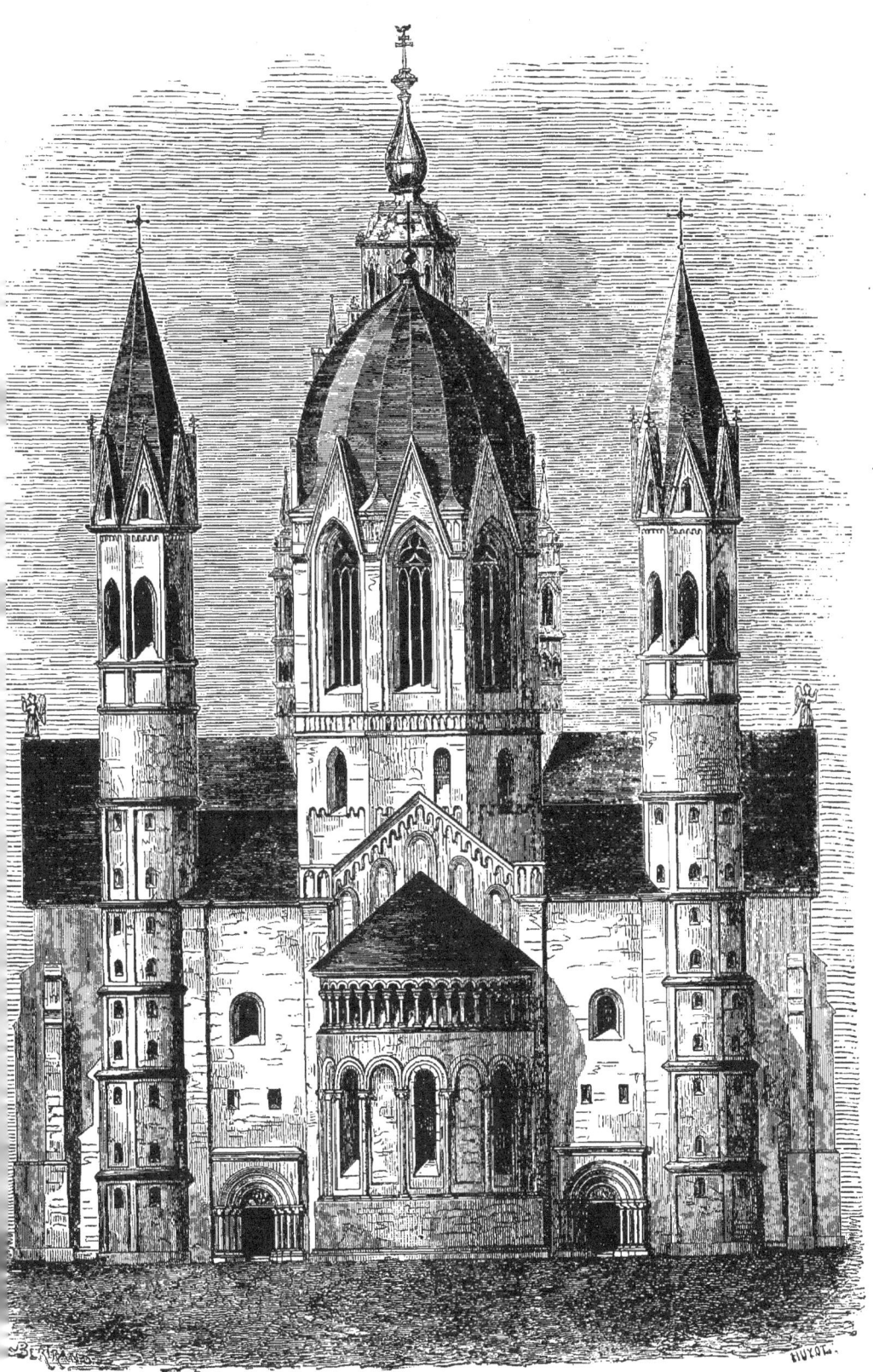

Fig. 309. — Cathédrale de Mayence, douzième et treizième siècle. Style roman du Rhin.

Il est à remarquer que, depuis longtemps, dans le nord de la France, l'ogive avait prévalu presque généralement sur le plein cintre, alors que dans le Midi la tradition romane, mariée à la tradition byzantine, continuait encore à inspirer les constructeurs. Toutefois, la démarcation ne saurait s'établir d'une manière rigoureuse, car, en même temps que des édifices du plus franc style roman se montrent dans nos contrées septentrionales (comme, par exemple, l'église de Saint-Germain des Prés et l'abside de Saint-Martin des Champs, à Paris), nous trouvons, à Toulouse, à Carcassonne, et dans d'autres parties du Midi, les plus remarquables spécimens du style gothique.

Enfin, l'architecture ogivale l'emporte. « Son principe, » dit M. Vitet, « est dans l'émancipation, dans la liberté, dans l'esprit d'association et de « commerce, dans des sentiments tout indigènes et tout nationaux : elle est « bourgeoise, et, de plus, elle est française, anglaise, teutonique, etc. « L'architecture romane, au contraire, est sacerdotale. »

Et M. Vaudoyer ajoute : « Le plein cintre, c'est la forme déterminée et « invariable; l'ogive, c'est la forme libre, indéfinie, et qui se prête à des « modifications sans limites. Si donc le style ogival n'a plus l'austérité du « style roman, c'est qu'il appartient à cette deuxième phase de toute civili- « sation, celle dans laquelle l'élégance et la richesse remplacent la force et « la sévérité des types primordiaux. »

C'est, d'ailleurs, à cette époque que l'architecture, comme tous les autres arts, sort des monastères pour passer aux mains des architectes laïques organisés en confréries, voyageant d'un pays à l'autre, et transmettant ainsi les types traditionnels; il en résultait que des monuments, élevés à de très-grandes distances les uns des autres, offraient une frappante analogie et souvent même une complète similitude.

On a beaucoup discuté non-seulement sur l'origine de l'ogive, mais aussi sur la beauté et l'excellence de sa forme. Selon les uns, elle aurait été révélée par l'aspect de plusieurs arcs entrelacés et ne constituerait qu'une des formes fantaisistes qu'adopte un art en quête de nouveauté; d'autres, au nombre desquels se place M. Vaudoyer, lui donnent l'origine la plus lointaine, en la faisant résulter tout naturellement, dans les premiers essais de construction en pierre, « d'une succession d'assises en surplomb les unes sur les autres »,

ou bien dans les constructions en bois, « de la facilité qu'il y avait à former avec des poutres un cintre en ogive plutôt qu'un arc parfait »; et pour ceux-là l'adoption de l'ogive n'est, comme nous l'avons vu plus haut, que le témoignage de l'esprit d'indépendance religieuse succédant à la foi rigide des premiers temps. Une troisième opinion, enfin, est celle de M. Michiels, qui fait de l'ogive une sorte de résultante inévitable des hardiesses de l'architecture romane, et qui regarde le style gothique, qu'elle caractérise, comme « traduisant l'esprit d'une époque où le sentiment religieux était arrivé à sa « maturité suprême, et où la civilisation catholique porta ses fruits les plus « charmants et les plus doux ».

Quoi qu'il en soit de ces divers systèmes, dans la discussion desquels nous ne devons pas nous engager, on est généralement d'accord aujourd'hui pour faire naître le style ogival proprement dit dans le rayon limitrophe de l'ancienne Ile-de-France, d'où il se serait peu à peu propagé vers les provinces du midi et de l'est.

M. Michiels, d'accord sur ce point avec notre savant architecte Lassus, fait remarquer, en effet, qu'il serait aussi difficile d'attribuer la création de ce style à l'Allemagne qu'à l'Espagne. C'est au treizième siècle que se montrent chez nous les plus beaux monuments gothiques, tandis qu'en Allemagne, à part les églises bâties, en quelque sorte, sur les frontières de la France, on ne trouve encore, à cette époque, que des églises romanes (fig. 309); et il est rationnel de penser que, si nous devions l'adoption générale de l'arc brisé à l'Espagne, l'introduction s'en serait faite graduellement par les pays situés au-delà de la Loire, où le style roman continua cependant d'être en grande faveur, alors qu'il était presque généralement abandonné dans nos régions septentrionales.

Un siècle suffit à porter le style ogival à sa plus haute puissance. Notre-Dame de Paris (fig. 310), la Sainte-Chapelle, Notre-Dame de Chartres, les cathédrales d'Amiens (fig. 311), de Sens, de Bourges, de Coutances, en France; celles de Strasbourg, de Fribourg, de Worms, de Cologne, en Allemagne, dont les dates de construction s'échelonnent de la première moitié du douzième siècle au milieu du treizième, sont autant de types admirables de cet art, que, relativement, nous pouvons ici appeler *nouveau*.

Pour savoir à quelle merveilleuse variété de combinaisons et d'effets sait

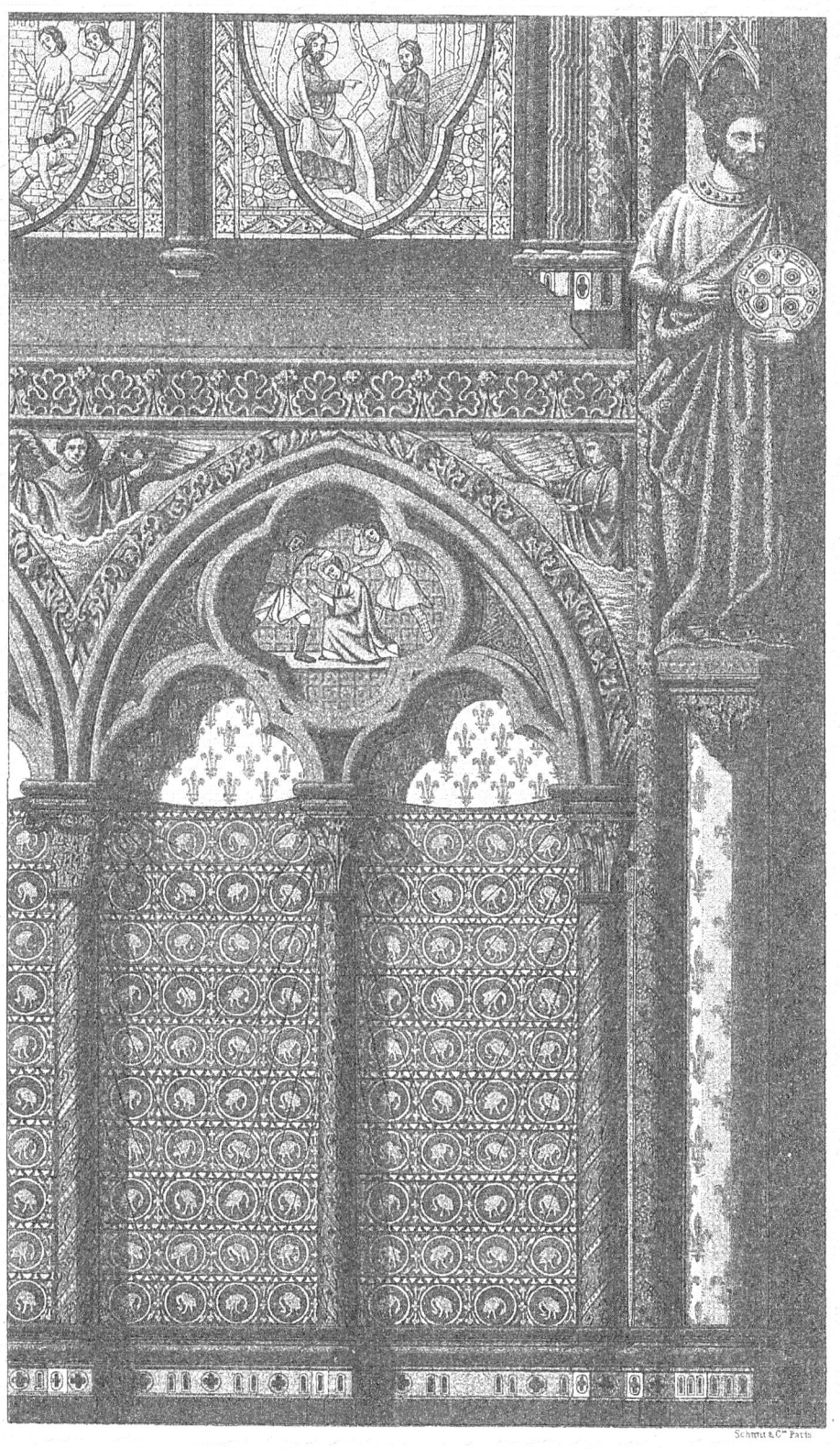

TRAVÉE DE LA SAINTE-CHAPELLE DE PARIS.
Treizième siècle.

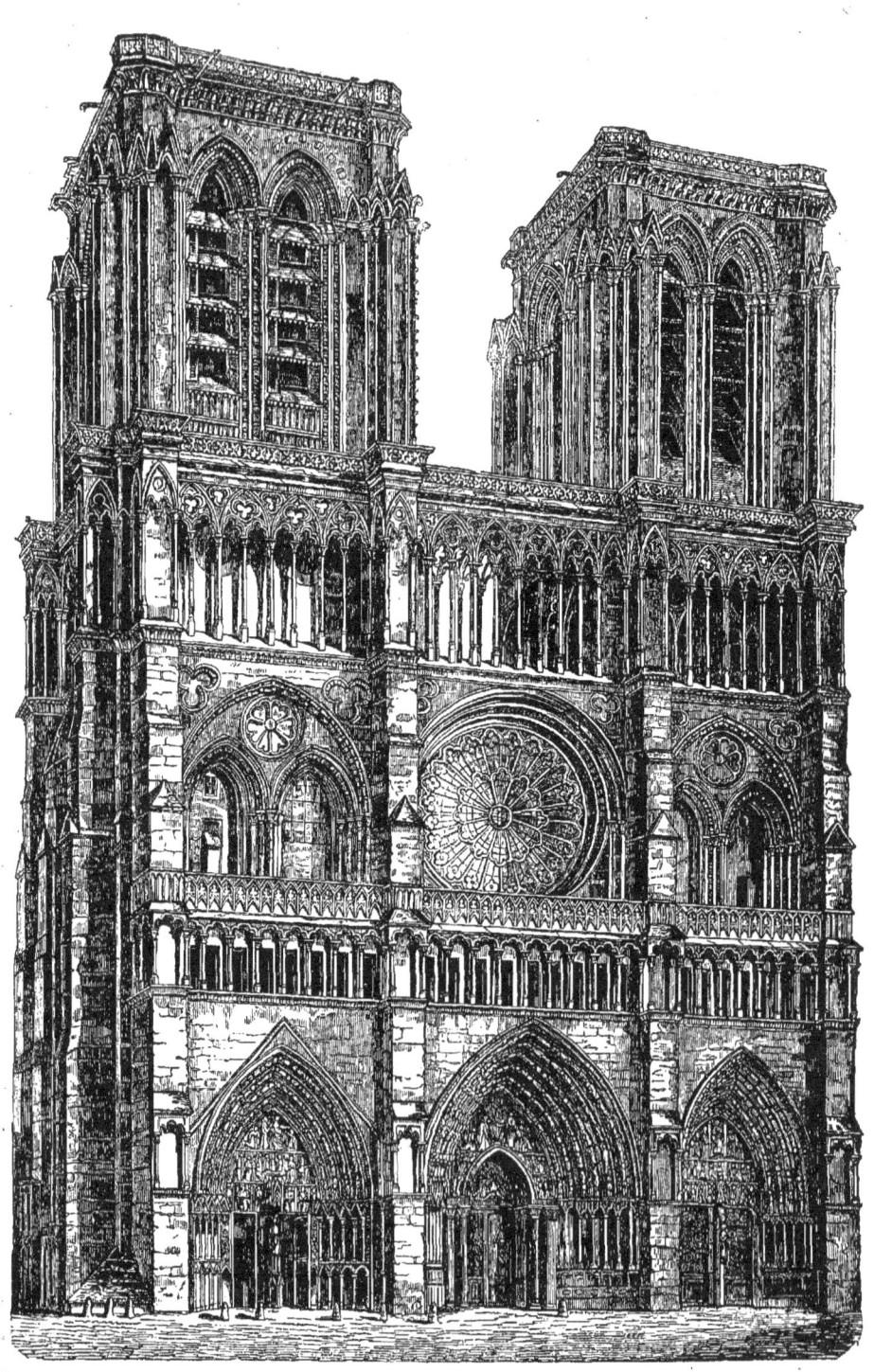

Fig. 310. — Notre-Dame de Paris (douzième et treizième siècle), vue de la façade principale, avant la restauration exécutée par MM. Lassus et Viollet-le-Duc.

atteindre, par la seule modification en hauteur ou en largeur de son type original, cette ogive, qui, prise isolément, peut paraître la plus naïve des formes, il faut avoir passé quelques instants à décomposer par l'examen l'ensemble d'un monument comme Notre-Dame de Paris, ou comme la cathédrale de Strasbourg : la première, appelant l'attention par la hardiesse contenue de ses lignes, aussi robustes que gracieuses; l'autre se faisant aventureuse en toute indépendance et semblant s'effiler comme par enchantement pour porter à de surprenantes hauteurs le témoignage d'une incompréhensible témérité.

Il faut s'élever, par la pensée, au-dessus de l'édifice pour saisir le plan de sa conception première; il faut, d'en bas, le considérer sous toutes ses faces, pour voir avec quel art en sont ordonnées, groupées, échelonnées les diverses parties; il faut chercher l'artifice en vertu duquel s'harmonisent l'immense *évidage* des nombreux contre-forts, les reliefs des tours, la retraite des latéraux et la courbe de l'abside; il faut pénétrer sous ces nefs, aux interminables et fines nervures, que des faisceaux de colônnettes font s'épanouir au haut des sveltes piliers; il faut contempler les majestueux caprices des *roses*, qui, par leurs vitraux polychromes, tamisent les jeux de la lumière; il faut gagner le sommet de ces tours, de ces flèches, et dominer avec elles la vertigineuse étendue des espaces aériens et du paysage qui s'étend alentour; il faut suivre attentivement du regard les silhouettes audacieuses, étranges, que profilent sur le ciel les clochetons, les pignons fleuronnés, les guivres, les couronnements des clochers. Cela fait, on n'aura encore payé à ces prodigieux édifices qu'un sommaire tribut d'attention. Que serait-ce donc si l'on voulait s'arrêter convenablement à l'ornementation de détails (fig. 312 à 315), si l'on se proposait de prendre une idée à peu près exacte du peuple de statues qui fourmillent du parvis au faîte, et de la flore, de la faune, vraies ou idéales, qui mouvementent les saillies ou animent les parois; si l'on comptait arriver à saisir la clef de tous les entre-croisements de lignes, de toutes les fantaisies calculées, qui, en trompant les yeux, concourent à la majesté ou à la solidité de l'ensemble; si l'on ne tenait enfin à ne perdre aucune des multiples pensées qui se sont immobilisées dans les pierres du gigantesque édifice? L'esprit reste confondu, et certainement l'effet produit par tant d'imagination et d'audace, par tant d'habileté et de goût, est une forte

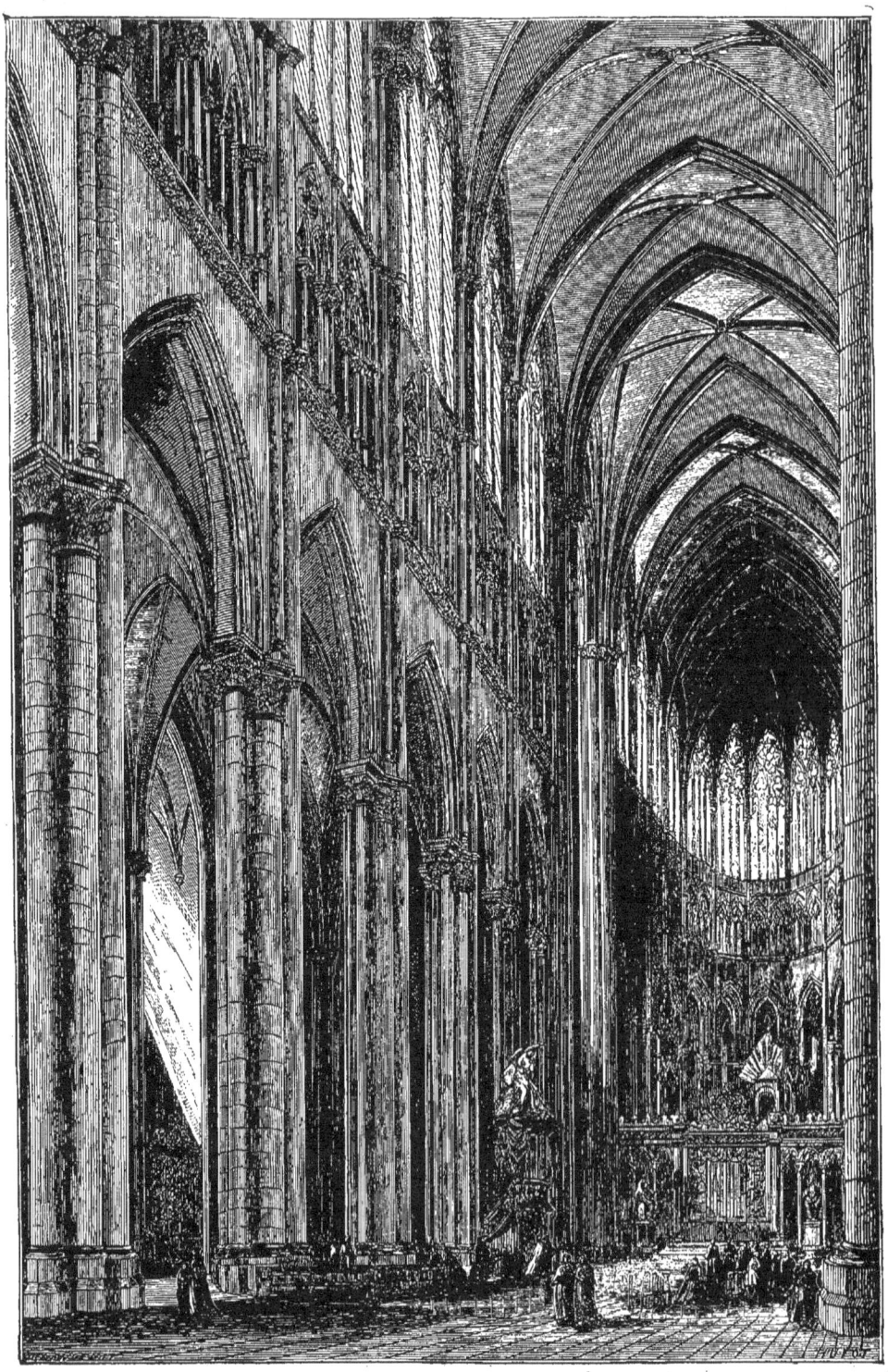

Fig. 311. — Intérieur de la cathédrale d'Amiens. Treizième siècle.

élévation de l'âme, qui cherche avec plus d'amour son Créateur, en voyant une telle œuvre sortir des mains de la créature.

Quand vous approchez de l'église gothique, quand vous pénétrez sous ses voûtes hardies, c'est comme une patrie nouvelle qui vous reçoit, qui vous possède, qui jette autour de vous une atmosphère de mélancolique rêverie, où vous sentez s'anéantir la servitude mesquine des attaches mondaines, et naître la conscience de liens plus solides, plus étendus. Le Dieu que notre nature bornée peut concevoir semble habiter en effet cette enceinte

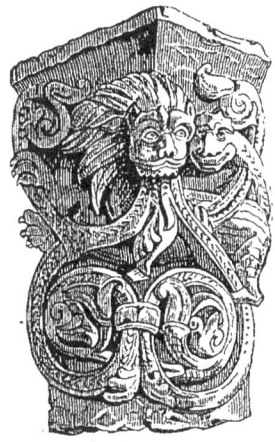
Fig. 312. — Onzième siècle. Chapiteau de l'abbaye Sainte-Geneviève (détruite), à Paris.

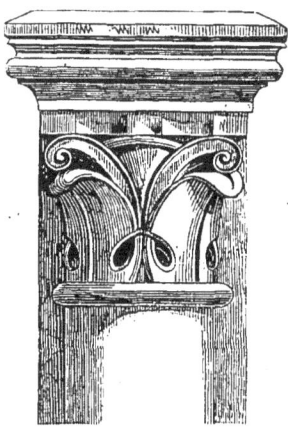
Fig. 313. — Douzième siècle. Chapiteau de l'église Saint-Julien le Pauvre (détruite), à Paris.

immense, et s'y vouloir mettre en relation immédiate avec l'humble chrétien qui vient s'incliner devant lui. Il n'y a rien là de la demeure humaine, tout y est oublié de notre existence chétive et misérable; celui pour qui cette résidence a été faite est le Fort, le Grand, le Magnifique, et c'est par l'effet d'une paternelle condescendance qu'il nous reçoit dans son saint habitacle, nous faibles, petits, pauvres. C'est l'idéal de la foi qui s'est réalisé; ce sont toutes les croyances dont nos esprits ont été bercés qui s'affirment à nos yeux; c'est enfin le point d'élection où doucement s'accomplit la rencontre de l'infimité mortelle et de la majesté céleste.

Le christianisme du moyen âge avait donc su trouver dans le style gothique la langue, aussi souple qu'énergique, aussi naïve qu'ingénieuse, qui pour le

saint enivrement des âmes devait traduire aux sens toute son ineffable poésie. Mais, de même que la foi sans bornes, dont il était le fidèle organe, allait, au lendemain du plus ardent essor, commencer à s'attiédir, de même ce style splendide allait perdre presque aussitôt sa vigueur et s'épuiser dans la manifestation désordonnée de sa puissance.

Né avec l'enthousiaste entraînement des premières croisades, le style ogival

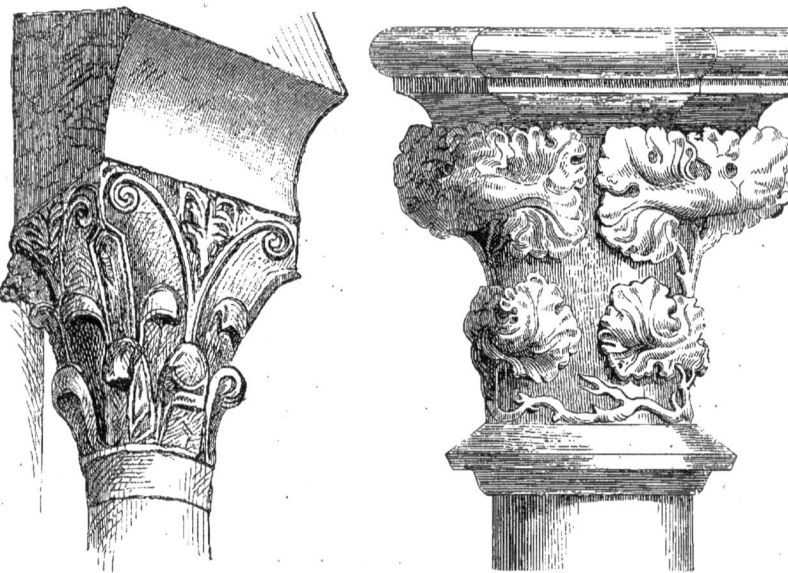

Fig. 314. — Vestige de l'architecture des Goths à Tolède. Septième siècle.

Fig. 315. — Quatorzième siècle. Chapiteau de l'église des Célestins (détruite), à Paris.

semble suivre dans ses diverses phases le déclin de la foi, à l'époque de ces aventureuses entreprises. Il commence par l'élan sincère et l'audacieux abandon; puis l'ardeur factice ou réfléchie enfante la recherche et la manière; puis le zèle fervent et le sentiment artistique s'affaissent : c'est la décadence.

L'art gothique s'élève en moins d'un siècle à son apogée, en moins de deux siècles il touchera au déclin fatal. Le treizième siècle le voit dans toute sa gloire, avec les édifices que nous avons cités; au quatorzième, il est devenu le gothique dit *rayonnant*, qui produit les églises de Saint-Ouen, à Rouen, et de Saint-Étienne, à Metz. « Alors, » dit M. A. Lefèvre, un des der-

niers historiens de l'architecture; « plus de murs; partout des claires-voies,
« soutenues par de minces arcatures; plus de chapiteaux, de cordons
« de feuillages imités directement de la nature; plus de colonnes, de hauts
« piliers garnis de moulures rondes ou en biseau. Cependant, rien de
« maladif encore dans cette extrême élégance, svelte et délicate, sans être
« grêle; le style fleuri ne dépare point les églises du treizième siècle, qu'il
« termine et décore.

« Mais, après le gothique rayonnant vient le *flamboyant*, qui, toujours
« sous prétexte de légèreté et de grâce, dénature les ornements, les formes
« et jusqu'aux proportions des membres de l'architecture. Il efface les lignes
« horizontales qui donnaient deux étages aux verrières de la grande nef, rem-
« plit les baies de compartiments irréguliers, cœurs, soufflets et flammes;
« abat les angles des piliers ou aiguise les moulures; ne laisse aux supports,
« même les plus massifs, qu'une forme ondulée, fuyante, insaisissable, où
« l'ombre ne peut se fixer; change les lancettes en accolades, ou en anses de
« panier plus ou moins surbaissées, et les fleurons des pinacles en volutes
« capricieuses. Il réserve toutes ses richesses pour les décorations accessoires
« ou extérieures, les stalles, les chaires, les clefs pendantes, les frises cou-
« rantes, les jubés et les clochers. La visible décadence de l'ensemble corres-
« pond à de grands progrès dans les détails (fig. 316). ».

Les églises de Saint-Wulfran d'Abbeville; de Notre-Dame de Cléry-sur-
Loire; de Saint-Riquier de Corbie, et les cathédrales d'Orléans et de Nantes,
peuvent être citées comme les principaux échantillons du style gothique
flamboyant, et comme les dernières manifestations notables d'un art qui dès
lors s'éloigne de plus en plus de son inspiration originelle.

Le milieu du quinzième siècle est ordinairement fixé comme limite au-delà
de laquelle les coquets monuments gothiques qui s'élèvent encore ne sont
plus les produits en quelque sorte normaux de leur époque, mais d'heu-
reuses imitations des œuvres déjà consacrées par l'histoire de l'art.

Une remarque peut être faite, qui démontre jusqu'à quel point le senti-
ment religieux domine le moyen âge : c'est qu'au moment où les architectes
romans et gothiques rêvent et enfantent tant de merveilleux habitacles pour
la Divinité, à peine semblent-ils accorder quelque attention à l'édification
confortable ou luxueuse des demeures des hommes, fussent-elles destinées

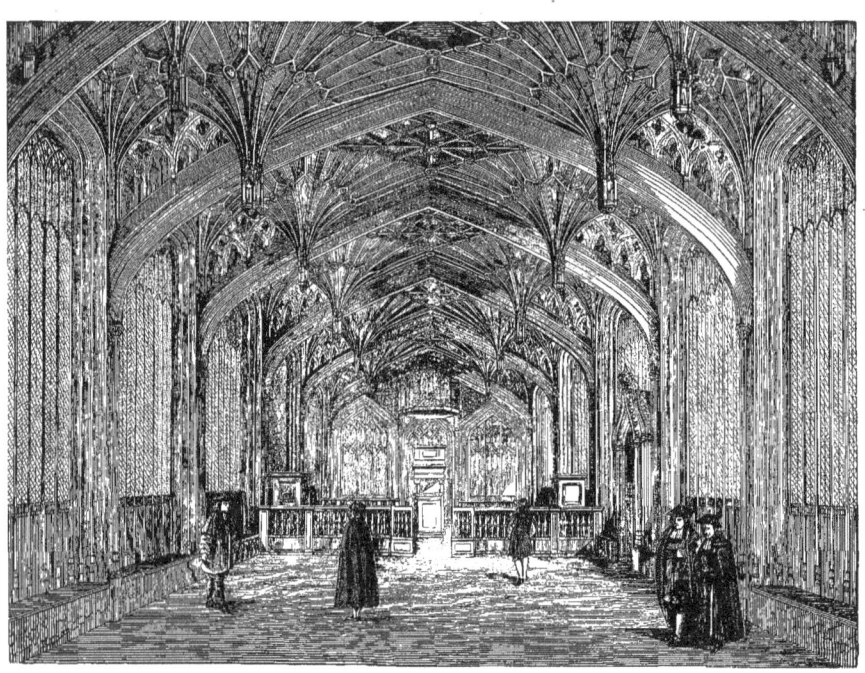

aux personnages les plus considérables dans l'ordre politique. A mesure que ce sentiment de foi primordiale perdra de son intensité, l'art se préoccupera de plus en plus des habitations princières et seigneuriales. La bourgeoisie est la dernière favorisée par ce progrès; et encore, le sentiment de solidarité communale s'étant substitué dans les esprits au zèle exclusivement pieux, voyons-nous la *maison commune* absorber, en principe, le faste et l'élégance

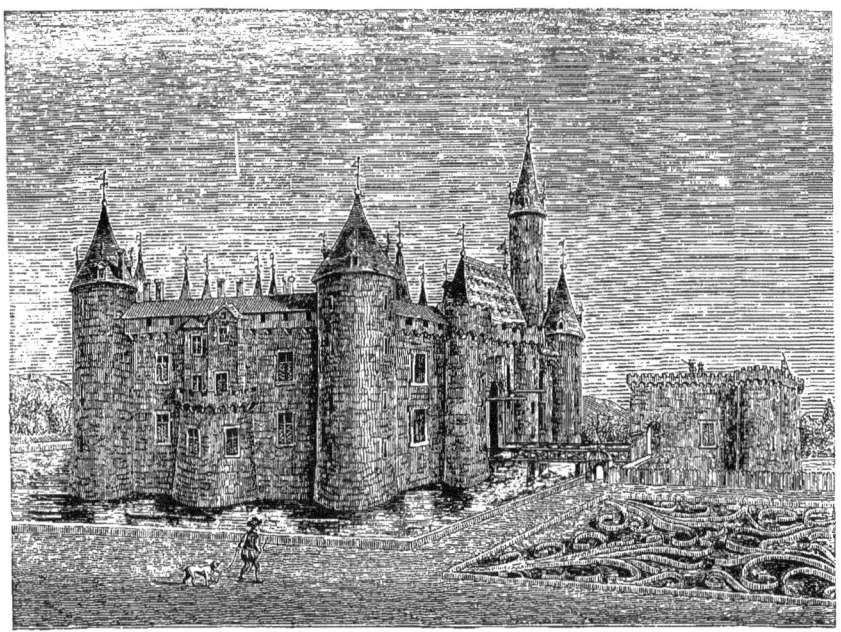

Fig. 317. — Ancien château de Marcoussis, près de Rambouillet. Fin du quatorzième siècle.

dont restent dépourvues les maisons particulières, construites généralement en bois et en plâtre, et qui, dans l'intérieur des villes, se pressent les unes contre les autres et semblent se disputer l'air et la lumière.

Partout, pendant le moyen âge, s'élève l'église, asile de paix; mais partout aussi se dresse en même temps le château qui caractérise l'état de guerre permanent où vit, où se complaît la société féodale.

« Les châteaux des seigneurs les plus riches et les plus puissants, » dit M. Vaudoyer, « consistaient en bâtiments irréguliers, incommodes, percés « de fenêtres étroites et rares, renfermés dans une ou deux enceintes forti-

« fiées et entourées de fossés. Le donjon, grosse tour élevée, occupait ordi-
« nairement le centre, et des tours plus ou moins nombreuses flanquaient
« les murailles et servaient à la défense (fig. 317). »

« Ces châteaux, » ajoute M. Mérimée, « offrent ordinairement les mêmes
« caractères que le *castellum* antique; mais une certaine rudesse, une bizar-
« rerie frappante, dans le plan et l'exécution, attestent une volonté indivi-
« duelle et cette tendance à l'isolement, qui est le sentiment instinctif de la
« féodalité. »

Fig. 318. — Escalier d'une tour féodale.
Treizième siècle.

Fig. 319. — Fenêtre ogivale avec bancs en
pierre. Treizième siècle.

Dans la plupart de ces constructions, destinées aux classes privilégiées, rien
ne sembla devoir être donné aux harmonies de la forme. Tout au plus le
style décoratif de l'époque se montrait-il à l'intérieur de quelques-unes des
plus hautes salles de l'édifice, logement habituel de la famille châtelaine.
C'est là que se trouvaient les vastes cheminées à chambranles énormes,
surmontées d'un manteau conique; les voûtes ornées de clefs pendantes, de
devises, d'écussons peints ou sculptés. D'étroits cabinets, pratiqués dans
l'intérieur des murailles, attenaient à ces salles et servaient de chambres à
coucher. Pratiquées dans des murs très-épais, les embrasures des fenêtres
forment comme autant de petites chambres, élevées de quelques marches
au-dessus du plancher de la salle qu'elles éclairent. Des bancs de pierre

règnent de chaque côté. C'était la place ordinaire des habitants de la tour, lorsque le froid ne les obligeait pas à se rapprocher de la cheminée (fig. 318 et 319).

A part ces minces sacrifices, faits aux commodités de la vie, tout, dans le château, n'était établi, combiné, disposé, qu'en vue de la force, de la résis-

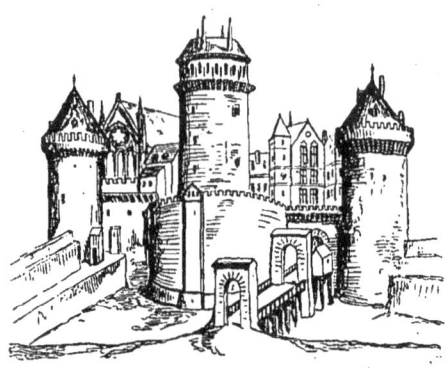

Fig. 320. — Château de Coucy dans son ancien état, d'après une miniature d'un manuscrit du treizième siècle.

tance; et pourtant on ne saurait nier que, même sans la chercher, les constructeurs de ces taciturnes édifices n'aient maintes fois atteint, aidés souvent, il est vrai, par les sites pittoresques qui encadrent leurs ouvrages, à une majesté de relief, à une grandeur de forme vraiment extraordinaires.

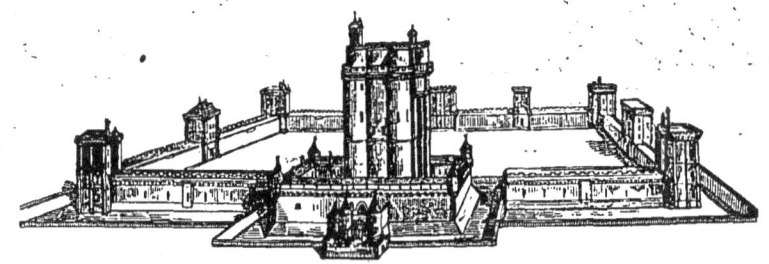

Fig. 321. — Château de Vincennes, tel qu'il était encore au dix-septième siècle.

Si l'église romane traduit avec une douceur sévère, et l'église gothique avec une somptueuse fantaisie, le caractère grave et sublime du dogme évangélique, il faut également reconnaître que le château fait parler haut, en quelque sorte, l'âpre et farouche sentiment d'autorité féodale dont il est à la fois l'instrument et le symbole.

Placés, dans le plus grand nombre des cas, sur des éminences naturelles ou factices, ce n'est pas sans une sorte d'éloquente audace que les tours, les donjons s'élancent, s'échelonnent, se commandent, se soutiennent. Ce n'est pas sans rencontrer fréquemment une sorte de grâce bizarre que les enceintes

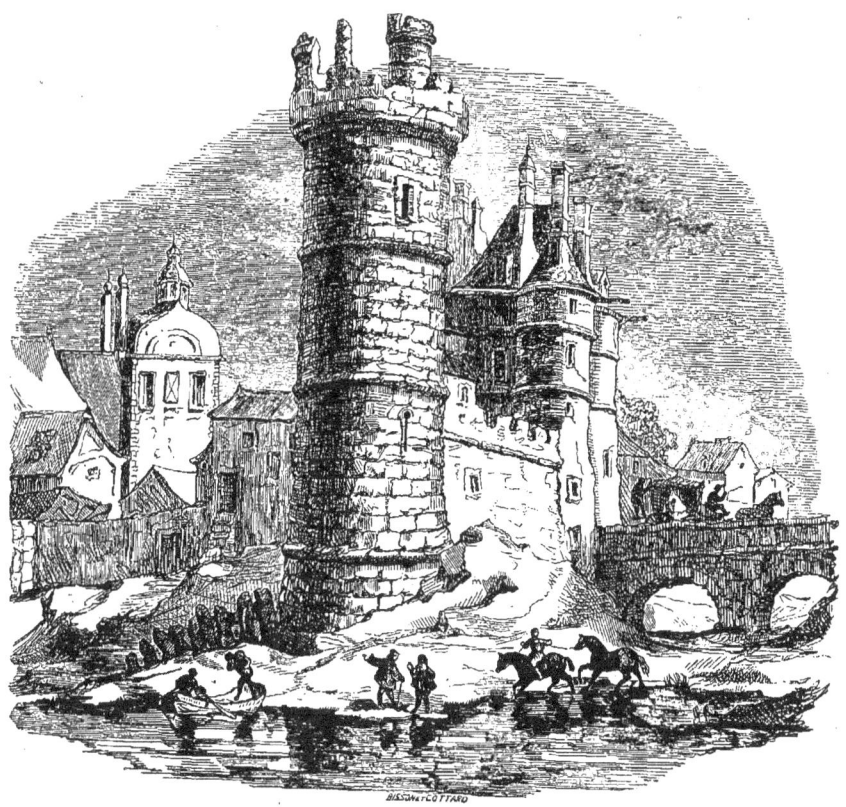

Fig. 322. — La tour de Nesle, qui occupait au bord de la Seine l'emplacement du pavillon oriental de l'Institut, à Paris. D'après une gravure du dix-septième siècle.

escaladent les pentes du terrain, en multipliant les plus étranges brisures, ou en se repliant avec la molle souplesse du serpent.

Évidemment, si le château porte loin dans les airs son front morne, il n'a d'autre but que de s'assurer l'avantage de la distance et de la hauteur; mais il n'en fait pas moins se découper sur le ciel une silhouette superbe. Les masses de ses murailles, que trouent, sans symétrie, les sombres meurtrières,

se présentent abruptes et nues; mais la monotonie de leurs lignes ne laisse pas d'être pittoresquement rompue par les saillies des tourelles en surplomb, par l'encorbellement des mâchicoulis, et par la dentelure des créneaux.

Toute une civilisation vit encore, pour le souvenir, dans la multitude de ruines qui furent les témoins des sanglantes divisions féodales, et il faut joindre au système de châteaux isolés qui dominaient souvent les vallées les

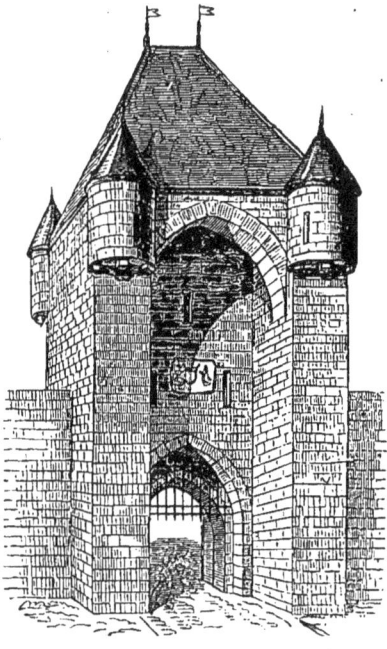

Fig. 323. — Porte de Moret, près de Fontainebleau. Treizième siècle.

plus désertes l'appareil de force et de défense des cités et des bourgs : portes, remparts, tours, citadelles, etc.; immenses travaux, qui, pour s'être inspirés du seul génie de la lutte, ne manquèrent pas non plus de réunir souvent au grandiose de l'ensemble l'harmonie et la variété des détails.

On peut citer, comme exemples d'architecture purement féodale, les châteaux de Coucy (fig. 320), de Vincennes (fig. 321), de Pierrefonds, le vieux Louvre, la Bastille, la tour de Nesle (fig. 322), le Palais de Justice, Plessis-lès-Tours, etc.; et comme spécimens de la ville fortifiée au moyen âge, Avignon et la Cité de Carcassonne. Ajoutons qu'Aigues-Mortes, en

Provence; Narbonne, Thann (Haut-Rhin), Vendôme, Villeneuve-le-Roi, Moulins, Moret (fig. 323), Provins (fig. 324), offrent encore les restes les plus caractéristiques de fortifications analogues.

Pendant que la caste seigneuriale s'abritait, jalouse et défiante, dans l'ombre de ses donjons, élevés à grand renfort de combinaisons stratégiques et de travaux matériels; pendant que villes et bourgades s'entouraient de fossés profonds, de hautes murailles, de tours inexpugnables, la plus primi-

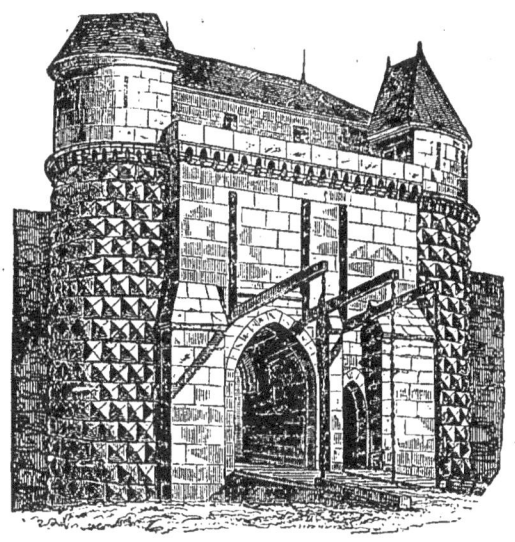

Fig. 324. — Porte Saint-Jean, avec pont-levis, à Provins. Quatorzième siècle.

tive simplicité présidait à la construction des édifices privés. A peine la pierre et tout au plus la brique figuraient-elles dans le nombre des matériaux employés. Le bois refendu ou équarri, servant de nervures; le torchis, ou la terre battue, comblant les interstices, faisaient à peu près tous les frais de premier établissement des maisons, aussi exiguës qu'incommodes, qui s'accrochaient l'une à l'autre le long des rues étroites et sans alignement. On commença, il est vrai, par orner de sculptures et de peintures les poutres des encorbellements, par revêtir de carreaux peints les façades; mais il faut atteindre la dernière moitié du quinzième siècle pour voir les ressources de l'art architectural appliquées à la création et à l'ornementation des habi-

tations particulières. D'ailleurs, la foi faiblit déjà; et l'on ne sait plus faire tourner tous les sacrifices d'une province entière à la glorification divine par l'érection d'une église; l'usage de la poudre, en révolutionnant l'art militaire, est venu amoindrir, sinon annihiler, la suprême puissance des murailles; la décadence de la féodalité elle-même est commencée; et enfin l'affranchissement des communes fait surgir tout un ordre nouveau de personnalités qui prennent place dans l'histoire. Il faut rapporter à cette époque:

Fig. 325. — Portes de l'ancien hôtel de Sens, à Paris (ainsi nommé des archevêques de Sens, à qui il appartenait), construit, de 1475 à 1519, sur une partie des jardins de l'hôtel royal de Saint-Paul.

la maison de Jacques Cœur, à Bourges; l'hôtel de Sens, à Paris (fig. 325); le palais de Justice de Rouen, et ces hôtels de ville, dont le beffroi était dès lors considéré comme une sorte de palladium, à l'ombre duquel s'abritent les droits sacrés de la commune. C'est dans nos villes du Nord, à Saint-Quentin, Arras, Noyon, et dans les vieilles cités de la Belgique, à Bruxelles (fig. 326), Louvain, Ypres, que ces monuments revêtent le plus somptueux caractère.

En Allemagne, où, pendant un temps, il règne presque sans partage, l'art gothique crée les cathédrales d'Erfurt, de Cologne, de Fribourg, de Vienne, puis s'éteint dans les superfétations du mode flamboyant. En

Angleterre, après avoir donné quelques magnifiques témoignages de pure inspiration, il trouve son déclin dans la maigreur effilée et la complication

Fig. 326. — Beffroi de Bruxelles (quinzième siècle), d'après une gravure du dix-septième.

ornementale du mode dit *ogival perpendiculaire*. S'il pénètre aussi en Espagne, c'est pour y combattre péniblement la puissante école mauresque,

Fig. 327. — Intérieur du palais de l'Alhambra, à Grenade. Treizième siècle.

qui a trop d'imposants chefs-d'œuvre dans son passé pour céder sans résistance le terrain de ses triomphes (fig. 327). En Italie, il se heurte, non-seulement aux vivaces souvenirs du latin et du byzantin, mais encore à un style en voie de formation, qui doit bientôt lui disputer l'empire du goût et le détrôner, là même où fut son berceau. Les cathédrales d'Assise, de Sienne, de Milan, sont les œuvres splendides où son influence l'emporte sur les traditions locales et sur la renaissance qui se prépare; mais encore ne faudrait-il pas croire qu'il parvint à se rendre, là aussi, absolument le maître, comme il avait su l'être sur les terres rhénanes ou britanniques : on sacrifie en sa faveur, mais le sacrifice ne va pas jusqu'à l'entière immolation.

Qui dit renaissance semble dire retour à un âge déjà vécu, résurrection d'une époque morte. Ce n'est pas rigoureusement ainsi qu'il faut l'entendre dans le cas qui nous occupe.

Antique héritière du tempérament artistique de la Grèce, plutôt que créatrice spontanée, l'Italie, entre toutes les nations de l'Europe, était celle qui s'était le mieux défendue contre les profondes ténèbres de la barbarie, et la première sur laquelle la lumière de la civilisation moderne avait lui.

A l'époque de cette aurore nouvelle des esprits, l'Italie n'avait eu qu'à fouiller les ruines que lui avait léguées sa première splendeur, pour y trouver des modèles à suivre; d'ailleurs, c'était le moment où l'active rivalité de ses républiques faisait affluer chez elle tous les trésors, tous les souvenirs de la vieille Grèce. Mais, en s'inspirant de ces multiples témoins d'un autre âge, l'idée ne lui vint pas de s'abandonner à l'imitation exclusive et servile; elle eut, et c'est là qu'est son grand titre de gloire, elle eut, pour donner une saveur propre au rajeunissement de l'art des anciens, le haut sens de rester sous la poétique influence de l'art naïf et doux qui avait consolé le monde pendant toute la durée de cette espèce de longue enfance d'une civilisation qui marchait enfin à grands pas vers la virilité.

Dès le onzième siècle Pise provoquait l'élan en élevant son Dôme (1603), puis son Baptistère, sa Tour penchée, le cloître de son fameux Campo-Santo; autant d'œuvres admirables qui font date dans l'histoire de l'art moderne, et qui ouvrent brillamment la carrière où doivent entrer tant de grands maîtres, pour lutter d'invention, de science et de génie. Dans ces

monuments, l'union du goût oriental et des traditions des vieux âges crée une originalité aussi grandiose que gracieuse. « C'est, » comme le fait observer M. A. Lefèvre, « l'antique sans sa nudité, le byzantin sans sa lourdeur, la « ferveur sans l'effroi qui l'accompagne dans le roman occidental. »

En 1296, les magistrats de Florence rendent le décret suivant, qui charge l'architecte Arnolfo di Lapo de transformer en cathédrale l'église, peu importante, de Santa-Reparata (aujourd'hui Santa-Maria de' Fiori) : « Attendu, « disent-ils, qu'il est de la souveraine prudence d'un peuple de grande origine « de procéder en ses affaires de telle façon, que ses œuvres fassent recon- « naître sa grandeur et sa sagesse; il est ordonné à Arnolfo, maître de notre « commune, de faire les modèles pour la restauration de Santa-Reparata, « avec la plus grande et somptueuse magnificence, afin que l'industrie et la « prudence des hommes n'inventent ni ne puissent jamais entreprendre quoi « que ce soit de plus vaste et de plus beau. »

Arnolfo se met à l'œuvre et conçoit un plan que la brièveté de la vie humaine ne devait pas lui permettre d'exécuter; mais Giotto lui succède, et à Giotto succède Orcagna, et à Orcagna Brunelleschi, qui rêve et mène presque à fin ce Dôme devant lequel Michel-Ange disait qu'il était difficile de faire aussi bien et impossible de faire mieux.

Arnolfo, Giotto, Orcagna, Brunelleschi, ne suffit-il pas de citer ces grands noms pour qu'on se fasse une idée du mouvement qui s'opère à cette époque, et qui bientôt fera surgir Alberti, le Bramante, Michel-Ange, Jacques della Porta, Baldassare Peruzzi, Antonio et Julien de San Gallo, Giocondo, Vignola, Serlio, et même Raphaël, qui, à ses heures, fut aussi puissant architecte que merveilleux peintre? C'est à Rome que ces princes de l'art se sont donné rendez-vous, ainsi que l'attestent encore, pour ne citer qu'une de leurs prodigieuses créations, les splendeurs de Saint-Pierre (fig. 328); aussi est-ce de là que viendront désormais la lumière et l'exemple.

Dans le style que crée cette phalange magistrale, le plein cintre latin reprend toute son ancienne faveur et se marie aux ordres antiques, qui se mêlent ou tout au moins se superposent. L'ogive est abandonnée, mais les colonnes, pour décorer leurs chapiteaux, ainsi que les entablements, pour donner plus de grâce à leurs saillies, empruntent une fantaisie qui ne le cède en rien aux caprices du style ogival; le fronton des Grecs reparaît, en méta-

Fig. 328. — Intérieur de la basilique de Saint-Pierre, à Rome.

morphosant parfois les lignes supérieures de son triangle en demi-cercle affaissé; enfin la coupole, cette hardiesse caractéristique du style byzantin, devient le dôme, dont l'ample courbe défie, dans son audacieux essor, les prodiges de la perpendiculaire gothique.

La renaissance italienne est faite, l'âge gothique est fini. Rome et Florence envoient partout leurs architectes, qui, en s'éloignant de ces métropoles du goût nouveau, ne laissent pas de subir encore certaines influences territoriales, mais qui savent ingénieusement faire triompher la tradition dont ils sont les apôtres. C'est alors que la France inaugure à son tour une renaissance qui lui est propre; c'est alors que, sous le règne de Charles VIII, après son expédition en Italie, commence, par le château de Gaillon, une longue filiation monumentale, qui, plus d'une fois, ne le cédera ni en richesse, ni en majesté aux œuvres de l'époque précédente. Sous Louis XII s'élèvent le château de Blois et l'hôtel de la Cour des comptes à Paris, splendide monument détruit par un incendie au dix-huitième siècle. Sous François Ier, Chambord (fig. 329), Fontainebleau, Madrid (près Paris), magnifiques fantaisies royales, luttent d'élégance et de grâce avec les châteaux de Nantouillet, de Chenonceaux, d'Azai-le-Rideau, avec le manoir d'Ango, près de Dieppe, somptueuses habitations seigneuriales; le vieux Louvre, le palais des rois, le berceau de la monarchie, se régénère par les soins de Pierre Lescot; l'hôtel de ville de Paris atteste encore la souplesse du talent de Dominique Cortone, qui, comme le dit M. Vaudoyer, « a justement compris « qu'en construisant pour la France, il devait agir tout autrement qu'il eût « pu faire en Italie. » Sous Henri II et Charles IX l'élan se continue, et l'architecte, qui cherche ses inspirations dans l'antiquité grecque et romaine autant que dans les souvenirs de la renaissance italienne, se plaît à surcharger d'ornements, de bas-reliefs et de statues, tous les monuments élégants et gracieux qu'il semble découper dans la pierre, délicatement travaillée comme une pièce d'orfévrerie. Philibert Delorme bâtit pour Diane de Poitiers le château d'Anet; ce bijou architectural, dont le portique, transporté pièce à pièce, lors des bouleversements révolutionnaires, décore aujourd'hui la cour de l'École des beaux-arts; Jean Bullant bâtit Écouen, pour le connétable Anne de Montmorency, et l'architecte d'Anet entreprend, par ordre de Catherine de Médicis, l'édification du palais des Tuile-

ARCHITECTURE.

Fig. 329. — Château de Chambord avec ses anciens fossés. Seizième siècle.

ries, qui, par une sorte d'exigence résultant de sa destination particulière, semble caractériser typiquement le style de la renaissance française.

Nous n'avons pas à charger de détails ce résumé d'une des branches les plus magistrales de l'art. L'histoire de l'architecture est un de ces vastes domaines qui demandent ou l'aperçu sommaire ou l'examen approfondi. L'aperçu étant seul conciliable avec le plan de notre travail, nous devions nous y astreindre; mais il nous est permis de penser que peut-être les quelques pages rapides que nous avons consacrées à ce sujet auront su inspirer au lecteur le désir de pénétrer plus avant dans une étude qui peut lui offrir tant d'agréables surprises, tant de sérieux ravissements.

Fig. 330. — Porte de Hal, à Bruxelles. Quatorzième siècle.

PARCHEMIN, PAPIER

Le parchemin dans l'antiquité. — Le papyrus. — Préparations du parchemin et du vélin au moyen âge. — Vente du parchemin à la foire du Lendit. — Privilége de l'université de Paris sur la vente et l'achat du parchemin. — Différents usages du parchemin. — Le papier de coton importé de Chine. — Ordonnance de l'empereur Frédéric II sur le papier. — Emploi du papier de lin, à partir du douzième siècle. — Anciennes marques du papier. — Papeteries en France et en Europe.

Quoique la plupart des auteurs qui parlent du parchemin en attribuent, sur le témoignage de Pline, l'invention à Eumène, roi de Pergame (sans doute d'après l'étymologie du mot qui le désignait, *pergamenum*), il paraît démontré, selon Peignot, que l'usage en est beaucoup plus ancien, et que son origine se perd dans la nuit des temps. En effet, dans plusieurs passages de l'Ancien Testament, on trouve un mot hébreu (en latin *volumen*), qui ne peut s'entendre que d'un rouleau formé de peaux préparées ou de feuilles de papyrus, et il est en conséquence évident que les Juifs depuis Moïse ont écrit les tables de la Loi sur des rouleaux de parchemin.

Hérodote dit que les Ioniens appelaient les livres *diphthères* (de *diphthera*, dépouille de bêtes), parce que, dans un temps où le *biblos* (papyrus) était rare, on écrivait sur des peaux de chèvre ou de mouton. Diodore de Sicile constate que les anciens Perses écrivaient leurs annales sur des peaux, et il faut croire que l'assertion de Pline a trait simplement à quelques perfection-

nements que le roi de Pergame aurait apportés à l'art de préparer une matière pouvant suppléer au papyrus, que Ptolémée Épiphane ne laissait plus sortir d'Égypte. L'absence totale du papyrus mit en activité la fabrication du parchemin, et l'on en vit affluer une si grande quantité à Pergame qu'on regarda cette ville comme le berceau de l'industrie nouvelle déjà si florissante. On avait alors des livres de deux espèces : les uns en rouleaux composés de plusieurs feuilles cousues ensemble, sur lesquelles on n'écrivait que d'un côté; les autres, de forme carrée, écrits des deux côtés. Le grammairien Cratès, ambassadeur d'Attale à Rome, passait pour l'inventeur du vélin.

Le parchemin ordinaire est une peau de chèvre, de brebis ou d'agneau, passée à la chaux, écharnée, ratissée, adoucie à la pierce ponce. Ses principales qualités sont la blancheur, la finesse et la roideur; mais le travail du corroyeur devait être autrefois bien imparfait, car Hildebert, archevêque de Tours au onzième siècle, nous apprend que l'écrivain, avant de commencer à écrire, « avait coutume de débarrasser, à l'aide d'un rasoir, le parchemin « des restes de graisse et autres grosses impuretés, puis de faire disparaître « avec la pierre ponce les poils et tendons. » Ce qui revient presque à dire que les *scribes* achetaient les peaux brutes, et, par un travail minutieux, les appropriaient eux-mêmes à l'emploi auquel elles étaient destinées. Le parchemin vierge, qui se rapproche du vélin par le grain et la teinte, se fabriquait avec des peaux d'agneau ou de chevreau avorté. Le vélin, plus poli, plus blanc, plus diaphane, est fait, comme son nom l'indique, de peau de veau.

Il est présumable que chez les Romains le papyrus, vu la facilité que ceux-ci avaient de se le procurer, était d'un usage plus fréquent que le parchemin, d'abord rare et coûteux. Mais le parchemin, plus résistant, plus durable que le papyrus, était réservé à la transcription des ouvrages les plus estimés. Cicéron, qui avait beaucoup de livres sur parchemin dans sa magnifique bibliothèque, disait avoir vu toute l'*Iliade* copiée sur un rouleau de *pergamenum*, qui tenait dans le creux d'une noix. Plusieurs épigrammes de Martial nous prouvent que du temps de ce poëte les livres de cette espèce étaient encore plus nombreux. Malheureusement, il ne nous reste aucun monument écrit sur parchemin datant de cette époque reculée. Le *Virgile* du Vatican, le *Térence* de Florence, sont du quatrième et du cinquième siècle

Fig. 331. — Miniature du neuvième siècle, représentant un évangéliste qui transcrit, avec le *calame*, sur un parchemin le texte sacré dont il reçoit la révélation. Bibl. de Bourgogne, à Bruxelles.

de notre ère. Outre le temps, qui détruit tout, et les barbares, qui vinrent maintes fois en aide à cette cause naturelle de destruction, il ne faut pas oublier qu'à de certaines époques, pour suppléer aux parchemins neufs, qui manquaient, on imagina d'utiliser les parchemins qui avaient déjà servi, soit en les raclant et en les ponçant, soit en les faisant bouillir dans l'eau ou détremper dans la chaux. Il n'est donc pas douteux que la rareté et la cherté du parchemin n'aient fait périr une foule d'excellents ouvrages. Muratori cite, par exemple, un manuscrit de la bibliothèque Ambrosienne, dont l'écriture, datant de huit à neuf siècles, aurait été substituée à une autre de plus de mille ans, et Maffei nous apprend que l'emploi des anciens parchemins grattés et lavés devint si général, aux quatorzième et quinzième siècles, en Allemagne, que les empereurs s'opposèrent à cet abus dangereux, en ordonnant aux notaires de n'user que de parchemin « tout neuf ».

Généralement, la qualité du parchemin peut servir à faire apprécier la date de sa fabrication. Le vélin des manuscrits est très-blanc et très-fin jusqu'au milieu du onzième siècle; le parchemin du douzième est épais, rigide et d'une couleur bise, qui annonce souvent qu'il a été raclé ou lavé. La plupart des beaux manuscrits sont en parchemin vierge, qui se prêtait plus particulièrement aux délicatesses de la calligraphie et de l'enluminure. D'ailleurs on voit, par un statut de l'université de Paris, daté de 1291, que le commerce du parchemin avait pris à cette époque un développement considérable; aussi, pour parer aux fraudes et tromperies qui pouvaient résulter du grand concours de marchands, et pour assurer une bonne fourniture aux hommes d'étude et d'art, un privilége spécial avait été accordé à l'Université, qui, dans la personne de son recteur, avait non-seulement droit d'inspection, mais encore du premier achat sur tout le parchemin mis en vente à Paris, quelle que fût sa provenance. En outre, à la foire du Lendit, qui se tenait tous les ans à Saint-Denis sous la juridiction de l'abbaye (fig. 332), et à la foire de Saint-Lazare, le recteur faisait visiter pareillement le parchemin qu'on y apportait, et les marchands de Paris ne pouvaient en acheter qu'après que les marchands du roi, ceux de l'évêque de Paris, les maîtres écoliers de l'Université s'en étaient pourvus (fig. 333). Ajoutons que le recteur avait un droit sur la vente des parchemins, et que ce droit a été l'unique revenu du rectorat jusqu'à la fin du dix-septième siècle.

Bien que la couleur blanche semble plus favorable à l'écriture, le moyen âge, à l'exemple de l'antiquité, donnait au parchemin diverses teintes, notamment le pourpre et le jaune. Le pourpre était surtout destiné à recevoir des caractères d'or et d'argent. L'empereur Maximin le jeune avait hérité de sa mère les œuvres d'Homère écrites en or sur un vélin pourpre, et le parchemin teint de la sorte était, aux premiers siècles, une des prérogatives réservées

Fig. 332. — Vue de l'ancienne abbaye de Saint-Denis et de ses dépendances.

aux princes et aux grands dignitaires de l'Eglise. Il est à remarquer que la barbarie des septième et huitième siècles ne diminuait pas la faveur qui entourait ces luxueux manuscrits. Mais peu à peu, cependant, cet usage tomba en décadence. On commença par ne plus teindre dans chaque volume que quelques pages, puis quelques marges ou frontispices, et enfin cette décoration se restreignit aux têtes de chapitre, aux mots qu'on voulait mettre en évidence, aux majuscules. Les *rubricatores*, ouvriers qui procédaient à cette opération, arrivèrent à n'être plus que des peintres de lettres ou *rubriques* (ainsi nommées parce qu'elles étaient originairement peintes en rouge), dont

les premiers imprimeurs empruntèrent d'ailleurs le concours pour *rubriquer* ou colorier les initiales des missels, bibles et livres de droit.

Les dimensions ou formats de nos livres actuels ont pour principe l'ancien format du parchemin. La peau entière de l'animal, taillée carrément et pliée en deux, représentait l'in-folio, qui d'ailleurs variait en hauteur ou en largeur, et l'on a tout lieu de croire que le papier, dès son origine, adopta les formats ordinaires du parchemin.

Fig. 333. — Sceau de l'Université de Paris (quatorzième siècle), d'après une des matrices conservées au Cabinet des médailles de la Bibl. nat. de Paris.

Quant à la dimension des parchemins employés pour les diplômes, elle varia, suivant le temps, la rareté de la matière ou la nature de son emploi. Chez les anciens, qui n'écrivaient que d'un côté du parchemin, les peaux étaient taillées en bandes ajoutées les unes aux autres pour former les *volumes*, ou rouleaux, qu'on déroulait à mesure qu'on en lisait le contenu. Cette coutume se conserva pour les actes publics et judiciaires, longtemps après que l'invention du livre carré (*codex*) eut fait adopter l'écriture *opisthographe*, c'est-à-dire tracée des deux côtés du feuillet. En principe, on ne

renvoyait au dos de la pièce que les formules finales ou les signatures. Peu à peu l'on s'habitua à écrire au *verso* comme au *recto* de la page; mais ce ne fut guère avant le seizième siècle que cet usage se généralisa.

Les actes judiciaires, composés parfois de plusieurs peaux cousues ensemble, arrivèrent à former, vers une certaine époque, des rouleaux de vingt pieds de longueur; mais ils n'avaient atteint ces proportions extrêmes qu'en

Fig. 334. — Sceau du roi de la Basoche. (Ce titre fut supprimé, avec toutes ses prérogatives, par Henri III.)

partant d'une exiguïté vraiment incroyable, puisqu'en 1233 et 1252 on voit des contrats de vente de deux pouces de hauteur sur cinq de large, et en 1258 un testament écrit sur un parchemin de deux pouces sur trois et demi. Ce fut pour obvier à la dépense excessive du parchemin qu'on adopta l'écriture opisthographe et qu'on renonça aux rouleaux, dont le nom seul est demeuré attaché aux *rôles* de procédure. On fixa aussi la grandeur que devaient avoir les feuilles, selon leurs divers usages : par exemple, les feuilles du Parlement portaient neuf pouces et demi de hauteur sur sept et demi de largeur; celles

du Conseil, dix sur huit; celle de finance et de contrats particuliers, douze et demi sur neuf et demi; les lettres de grâce devaient être sur peaux entières équarries, de deux pieds deux pouces sur un pied huit pouces.

Mais alors que le parchemin restait encore employé rigoureusement dans les chancelleries et les tribunaux, où la *basoche* (confrérie des gens du Palais) le considérait comme un de ses priviléges les plus lucratifs (fig. 334), l'usage en était depuis longtemps abandonné partout ailleurs. Le papier, après avoir pendant plusieurs siècles rivalisé avec le parchemin, finit par le

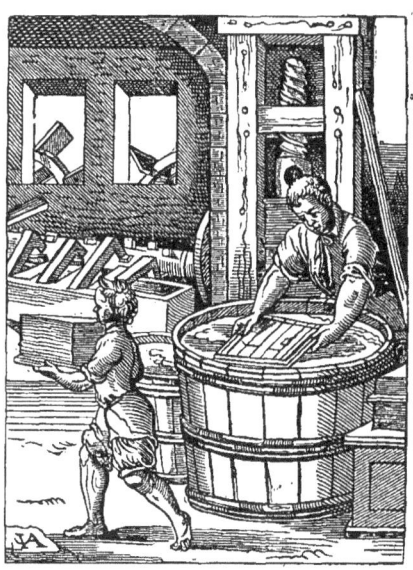

Fig. — 335. — Le Papetier, dessiné et gravé au seizième siècle par J. Amman.

remplacer presque généralement (fig. 335); car, s'il était moins durable, il offrait le grand avantage de coûter beaucoup moins cher. On n'avait d'abord connu que l'ancien papyrus d'Égypte, et l'on s'en servit concurremment avec le parchemin jusqu'à ce que fut apporté en Europe, vers le dixième siècle, le papier de coton, qu'on croit généralement d'invention chinoise, et qui s'appela d'abord *parchemin grec,* parce que les Vénitiens, qui l'introduisirent en Occident, l'avaient trouvé en usage dans la Grèce.

A vrai dire, ce papier était en principe d'une qualité fort inférieure, grossier, spongieux, terne, sujet aux atteintes de l'humidité et des vers, à ce point

que l'empereur Frédéric II rendit, en 1221, une ordonnance qui déclarait nuls tous les actes écrits sur ce papier, et fixait le terme de deux années pour les transcrire sur parchemin.

L'usage et la connaissance des procédés de fabrication du papier de coton

Fig. 336. — Marques de papier du quatorzième au quinzième siècle.

amenèrent bientôt la fabrication du papier de lin ou de chiffe. Il est cependant impossible de dire où et quand ce nouveau progrès s'accomplit ; les assertions, les témoignages sont contradictoires. Les uns croient ce papier apporté d'Orient par les Sarrasins d'Espagne, d'autres le font venir de la Chine, ceux-ci affirment qu'il était en usage depuis le dixième siècle, ceux-là

qu'on n'en peut signaler des spécimens qu'à dater du règne de saint Louis.

Toujours est-il que le plus ancien titre qu'on connaisse aujourd'hui sur papier de chiffe est une lettre de Joinville à Louis X, datant de 1315 ; on peut, en outre, citer avec certitude comme écrits sur papier de lin un inventaire des biens d'un prieur Henri, mort en 1340, conservé à Cantorbéry, et plusieurs titres authentiques, remontant à 1335, conservés au Musée britannique de Londres. La première papeterie établie en Angleterre fut, dit-on, celle d'Hertford, qui date seulement de 1588; mais des papeteries importantes existaient en France dès le règne de Philippe de Valois, c'est-à-dire au milieu du quatorzième siècle, notamment à Essonne et à Troyes. Le papier qui sortait de ces fabriques offrait généralement dans la pâte diverses marques (fig. 336) ou filigranes, tels que la tête de bœuf, la croix, le serpent, l'étoile, la couronne, etc., selon la qualité ou la destination du papier. Plusieurs autres pays de l'Europe eurent aussi des papeteries florissantes au quatorzième siècle. A dater de cette époque on trouve en effet un grand nombre de documents écrits sur papier de chiffe, dont l'usage se trouva ainsi devancer d'un siècle environ l'invention de l'imprimerie.

Fig. 337. — Bannière des papetiers de Paris.

MANUSCRITS

Les manuscrits dans l'antiquité. — Leur forme. — Matières dont ils étaient composés. — Leur destruction par les barbares. — Leur rareté à l'origine du moyen âge. — L'Église catholique les conserve et les multiplie. — Les copistes. — Transcription des diplômes. — Corporation des écrivains et des libraires. — Paléographie. — Écritures grecques. — L'onciale et la cursive. — Écritures slaves. — Écritures latines. — La tironienne. — La lombarde. — La diplomatique. — La capétienne. — La ludovicienne. — La gothique. — La runique. — La visigothique. — L'anglo-saxonne et l'irlandaise.

E lecteur trouvera dans les chapitres consacrés spécialement au parchemin et à la reliure un ensemble de notions sur la partie purement matérielle des manuscrits; nous pouvons donc traiter ici très-sommairement cette question, en nous aidant du remarquable travail de J.-J. Champollion-Figeac.

Une fois l'écriture inventée et passée dans l'usage général de la société policée, le choix des matières propres à la recevoir et à la fixer d'une façon durable fut très-diversifié, quoique soumis à la nature même des textes à écrire.

On écrivait sur la pierre, sur les métaux, sur l'écorce et les feuilles de plusieurs espèces d'arbres, sur l'argile séchée ou cuite, sur le bois, l'ivoire, la cire, la toile, les peaux de quadrupède, sur le parchemin, qui fut la meilleure de ces préparations, sur le papyrus, qui est la seconde écorce d'un roseau du Nil, ensuite sur le papier fait de coton, et enfin sur le pápier de chanvre et de lin, dit *papier de chiffe*.

Le monde romain avait adopté l'usage du papyrus, qui était pour Alexan-

drie une branche de commerce très-importante; on en trouve la preuve dans tous les écrivains de l'antiquité : saint Jérôme en rend témoignage pour le cinquième siècle de notre ère. Les empereurs latins et grecs donnaient leurs diplômes sur papyrus. L'autorité pontificale y traça ses plus anciennes bulles. Les chartes des rois de France de la première race furent aussi expédiées sur papyrus. Dès le huitième siècle le parchemin lui fit une concurrence que le papier de coton accrut un peu plus tard, et l'on fixe généralement au onzième siècle l'époque où le papyrus fut remplacé tout à fait par les deux nouvelles matières appropriées à la conservation de l'écriture.

Pour écrire sur le papyrus, on employa le pinceau ou le roseau, et des encres de diverses couleurs; l'encre noire fut cependant la plus usitée. Il y avait sur les bords du Nil en même temps que le roseau, qui fournissait le papyrus, une autre sorte de roseau, plus rigide et plus flexible à la fois, très-propre à faire le *calame*, instrument qu'a remplacé la plume à écrire, laquelle ne fut pas adoptée avant le huitième siècle.

Le format des manuscrits n'était point sujet à des règles fixes : il y avait des volumes de toutes les dimensions; les plus anciens sur parchemin sont en général plus hauts que larges, ou bien carrés; l'écriture est appuyée sur une ligne tracée à la pointe sèche, et plus tard à la mine de plomb; les cahiers sont composés d'un nombre indéterminé de feuilles; un mot ou un chiffre, placé au bas de la dernière page de chaque cahier et au fond du volume, sert de *réclame*, d'un fascicule à l'autre.

Les empereurs de Constantinople avaient l'habitude de souscrire en encre rouge les actes de leur souveraine puissance; leur premier secrétaire était le gardien du vase de cinabre, qui ne servait qu'à l'empereur. Quelques diplômes des rois de France de la seconde race sont authentiqués de la même manière. Dans les manuscrits précieux, on fit aussi grand usage de l'encre d'or, surtout quand le parchemin était teint en pourpre; mais l'encre rouge fut presque toujours employée pour les lettres capitales ou les titres des livres, et longtemps après l'invention de l'imprimerie les volumes portèrent encore des *rubriques* (de *ruber*, rouge) peintes ou calligraphiées.

La plupart des riches manuscrits, même alors qu'ils contenaient le texte de quelque ancien auteur profane, étaient destinés à être offerts aux trésors des églises, des abbayes, et ces offrandes ne s'effectuaient pas sans éclat : le

livre, quel qu'en fût le contenu, était déposé sur l'autel, et on célébrait une messe solennelle à cette occasion ; d'ailleurs, une inscription à la fin de l'ouvrage mentionnait l'hommage qui en avait été fait à Dieu et aux saints du paradis.

N'oublions pas qu'en ces temps d'ignorance presque générale l'Église seule était lettrée et savante ; elle recherchait, presque à l'égal des livres sacrés, les auteurs profanes, qui lui donnaient des leçons d'éloquence, dont elle faisait bénéficier la foi ; il n'était pas rare même de voir le zèle chrétien s'exalter jusqu'à trouver des prophètes du Messie dans les écrivains bien antérieurs aux doctrines du Christ. Aussi les meilleurs manuscrits grecs et latins profanes sont-ils l'ouvrage des moines, comme l'étaient les Bibles et les ouvrages des Pères de l'Église. Les règles des plus anciennes congrégations recommandent aux moines qui savent écrire et qui veulent plaire à Dieu de recopier les manuscrits, et à ceux qui sont illettrés d'apprendre à les relier. « Le travail du copiste, disait le docte Alcuin à ses contemporains, « est une œuvre méritoire, qui profite à l'âme, tandis que le travail des « champs ne profite qu'au ventre. »

A toutes les époques de l'histoire, on trouve la mention de certains manuscrits célèbres. Nous ne remonterons pas jusqu'aux traditions grecques relatives aux ouvrages d'Homère, dont quelques copies avaient été ornées avec un luxe qu'on n'a sans doute pas surpassé depuis. Au cinquième siècle, saint Jérôme possédait vingt-cinq cahiers des ouvrages d'Origène, que Pamphile le Martyr avait copiés de sa main. Saint Ambroise, saint Fulgence, Hincmar, archevêque de Reims, hommes aussi savants que pieux, s'attachaient à reproduire eux-mêmes les meilleurs textes anciens. On désignait les copistes de profession par les noms de *scriba, scriptor;* le lieu où ils se tenaient habituellement se nommait *scriptorium*. Les capitulaires contre les mauvais copistes furent souvent renouvelés. « Nous ordonnons qu'aucun « écrivain n'écrive incorrectement, » trouve-t-on dans le recueil de Baluze. On lit dans la même collection, sous la date 789 : « On aura de bons textes « catholiques dans tous les monastères, afin de ne point faire de demandes « à Dieu en mauvais langage. » En 805 : « S'il faut copier les Évangiles, le « Psautier ou le Missel, on n'y emploiera que des hommes soigneux et d'un « âge mûr : les erreurs dans les mots peuvent en introduire dans la foi. »

Il y avait d'ailleurs des *correcteurs* qui revisaient, rectifiaient l'œuvre des copistes, attestaient leur travail, sur les volumes, par les mots : *contuli, emendavi* (j'ai collationné, j'ai corrigé). On parle d'un texte d'Origène corrigé de la main même de Charlemagne, à qui l'on attribue aussi l'introduction du point et des virgules dans les textes.

Le même soin présidait à la confection matérielle des chartes et des diplômes royaux : les référendaires ou chanceliers les rédigeaient et en surveillaient l'expédition ; les grands officiers de la couronne intervenaient, comme garants ou signataires, et ces actes étaient lus publiquement avant d'être signés et scellés. Les notaires et les témoins garantissaient l'authenticité des chartes particulières.

Tant que l'imprimerie n'exista pas en France, la corporation des écrivains, copistes de chartes et copistes de manuscrits, qui comptaient parmi eux les libraires, fut très-nombreuse et très-influente, puisqu'elle était composée de gradués de l'université, qui les mettait au nombre de ses suppôts obligés et protégés. Le candidat libraire devait justifier de son instruction, de son habileté ; il était tenu de promettre, par serment, « de ne faire « aucune déception, ou fraude, ou mauvaiseté, qui pust estre en dommage, « préjudice, larcin ou villenie de l'université, des escoliers ou fréquentants « icelle. » Il devait de plus déposer un cautionnement de cinquante livres parisis.

Les règlements imposés aux écrivains et aux libraires furent toujours très-sévères, et cette sévérité n'était que trop motivée par les abus subsistants et par les désordres scandaleux des gens qui exerçaient ces professions. En l'année 1324, l'université rendit cette ordonnance : « On n'admettra que des « gens de bonne vie et mœurs, suffisamment instruits en librairie et préala- « blement agréés par l'université. Le libraire établi ne pourra prendre de « clerc à son service qu'après que ce clerc aura juré devant l'université « d'exercer sa profession selon les ordonnances. Le libraire doit donner à « l'université la liste des ouvrages qu'il vend ; il ne peut refuser de louer un « manuscrit à quiconque veut en faire une copie, moyennant l'indemnité « fixée par l'université. Il lui est défendu de louer des livres non corrigés, et « les écoliers qui trouveraient un exemplaire incorrect sont invités à le « déférer publiquement au recteur, afin que le libraire qui l'a loué soit puni,

« et qu'on fasse corriger cet exemplaire par des *scholares* (savants). Il y
« aura tous les ans quatre commissaires désignés pour taxer les livres.
« Un libraire ne pourra vendre un ouvrage à un autre libraire sans avoir
« exposé cet ouvrage en vente pendant quatre jours. Dans tous les cas, le
« vendeur est tenu de consigner le nom de l'acheteur, de représenter même
« cet acheteur, et d'indiquer le prix de la vente. »

De siècle en siècle cette législation subit des variations, selon les idées des temps; et quand l'imprimerie vint, au milieu du quinzième siècle, changer la face du monde, la corporation des *écrivains* se souleva d'abord contre le nouvel art, qui devait la ruiner; « mais enfin, » dit Champollion-Figeac, « elle se soumit, et des lois transitoires furent conseillées aux pouvoirs « publics pour la défense d'un ancien ordre de choses qui ne pouvait long- « temps résister au nouveau. »

Maintenant remontons aux premiers siècles du moyen âge pour reprendre la question au point de vue paléographique.

Les langues et les littératures de l'Europe moderne sont toutes grecques ou latines, slaves ou gothiques; ces quatre grandes familles de peuples et de langues ont subsisté, malgré les vicissitudes de la politique. Telle est la base des recherches à l'aide desquelles on doit établir l'origine et la nature de l'écriture particulière à chaque littérature.

Les Grecs de Constantinople donnèrent à la race slave l'écriture, et avec elle la foi chrétienne. L'écriture grecque, la plus ancienne (nous ne parlons que de l'ère de Jésus-Christ), fut l'écriture *capitale*, régulière et bien proportionnée; à mesure que l'usage s'en répandit, on la simplifia de plus en plus. Après ce genre d'écriture, dont les exemples se trouvent seulement sur la pierre ou sur le bronze, on passa à l'écriture nommée, sans qu'on puisse dire pourquoi, *onciale*, qui fut un premier pas vers l'écriture grecque cursive.

L'écriture onciale fut employée dans les manuscrits grecs jusqu'au neuvième siècle, et pour les livres de chœur dans les églises jusqu'au onzième. Dès le neuvième siècle, cependant, on peut remarquer le passage de l'onciale à la *demi-onciale*, et le passage de la demi-onciale à la *minuscule*. Au dixième siècle les manuscrits en minuscule se multiplièrent, les tachygraphes (des mots grecs *tachys*, rapide, et *grapho*, j'écris), ou partisans de

l'écriture expéditive, prirent le dessus ; les calligraphes (des mots grecs *callos,* beauté, et *grapho,* j'écris) durent les imiter. Ceux-ci employaient beaucoup de temps à peindre les initiales des lettres courantes : la nouvelle méthode, qui produisait davantage dans le même espace de temps, s'accrédita sans peine ; les calligraphes abandonnèrent l'onciale et adoptèrent la minuscule liée, qui réunissait de belles formes à une facilité plus grande d'exécution. Dès lors l'onciale ne fut plus employée que pour les titres ou têtes de livre.

Parmi les beaux monuments de cette époque qui ont été conservés, on peut citer, à la Bibliothèque nationale de Paris, l'*Évangéliaire* dit du cardinal Mazarin, et un *Grégoire de Nazianze ;* à la Bibliothèque Laurentienne de Florence, un *Plutarque* et un *Évangéliaire* en grosse et massive minuscule cursive d'or ; enfin, un livre d'offices ecclésiastiques qui appartient aussi à notre Bibliothèque nationale, et qui porte cette suscription en grec : « Priez pour Euthyme, pauvre moine, prêtre du monastère de « Saint-Lazare. Ce volume a été terminé au mois de mai, indiction S, « l'an 6515, » date qui, selon les supputations de l'Église grecque, correspond au mois de mai de l'an 1007 de l'ère chrétienne.

Au douzième siècle se place le beau manuscrit grec qui fut plus tard donné à Louis XIV par Chrysanthès Noras, patriarche de Jérusalem ; au treizième siècle, un autre manuscrit, en lettres cursives très-petites, orné de portraits, offert par l'empereur Michel Paléologue à saint Louis. C'est au quatorzième siècle seulement que l'on commença à faire des manuscrits moitié grecs, moitié latins. Enfin, vint Ange Végèce, de Corfou, qui, vers le milieu du quinzième siècle, se fit, comme calligraphe grec, une telle réputation qu'il a donné, dit-on, naissance au proverbe : « Écrire comme un ange. »

L'alphabet grec, en pénétrant dans les contrées du Nord avec la foi chrétienne et la civilisation, subit des modifications importantes. Sur la rive droite du Danube, dans l'ancienne Mœsie, le descendant d'une famille cappadocienne, autrefois emmenée prisonnière par les Goths, Ulphilas, inventa, au quatrième siècle, l'alphabet qui porte pour cela le nom de *mœso-gothique,* et qui est d'origine grecque, avec un mélange de caractères latins et d'autres signes particuliers. Cette écriture est massive, sans élégance, s'éloignant, comme par instinct de nationalité, des types qu'elle imite. Les

manuscrits mœso-gothiques sont d'ailleurs très-rares : on n'en connaît guère que deux ou trois.

L'écriture slave, qui est aussi une fille de la Grèce, a une histoire à peu près semblable à celle de la mœso-gothique. Quand les peuples de cette famille se convertirent au christianisme, ils y furent conduits par les chrétiens grecs, et le patriarche Cyrille, au neuvième siècle, devint leur instituteur ; il leur donna l'usage de l'écriture, que les Slaves n'avaient pas, et ce fut l'alphabet grec qu'ils adoptèrent, en y ajoutant toutefois quelques signes nouveaux, ou en modifiant la forme de quelques signes anciens, afin de pouvoir exprimer les sons particuliers à leur langue. Les manuscrits slaves sont assez nombreux dans les bibliothèques publiques : on en voit à Paris, à Bologne, à Rome, mais surtout en Allemagne et dans les pays de la domination moscovite. Un des plus célèbres est celui qui appartient à la ville de Reims, et qui est connu sous le nom de *Texte du Sacre*, parce qu'une tradition, d'ailleurs erronée, veut que les rois de France, lors de leur sacre à Reims, aient prêté serment sur ce livre, qu'on dit écrit de la main de saint Procope. Les manuscrits slaves en général se recommandent moins par l'élégance de l'exécution que par la richesse des reliures.

L'alphabet russe actuel n'est qu'un abrégé de l'alphabet dit *cyrillien*, réduit à quarante-deux signes par l'empereur Pierre Ier, de sorte que les nations slaves connaissent deux alphabets cyrilliens, le slave ancien pour les écrits liturgiques et le slave récent, ou le russe, pour l'usage civil. Du premier on ne possède point de manuscrit antérieur au onzième siècle de notre ère.

Les manuscrits de la famille latine sont sans contredit plus nombreux et plus variés, parce que l'Église latine est plus étendue, parce que la civilisation romaine se répandit dans un plus grand nombre de provinces européennes. On place à la tête des manuscrits de l'écriture latine un fragment de papyrus, trouvé en Égypte, qui porte un rescrit impérial pour l'annulation d'une vente de propriété consentie à la suite de violences commises par un nommé Isidore ; on fixe la date de ce document au troisième siècle. Pour le quatrième, on connaît le *Virgile* à miniatures, dont nous faisons mention ailleurs (MINIATURES DES MANUSCRITS), et *Térence,* tous deux appartenant à la Bibliothèque du Vatican, tous deux écrits en lettres capitales ; dans le

dernier cependant elles sont irrégulières, et nommées pour cela *capitales rustiques*.

C'est à la même époque qu'il faut rapporter le *Traité de la république*, de Cicéron, dont le texte n'a été retrouvé que de nos jours, sur un volume où l'écriture primitive avait été effacée, comme cela arrivait souvent (voyez Parchemin et Papier), à l'effet de recevoir une écriture nouvelle. Pour le cinquième siècle, nous avons un second *Virgile* à miniatures, qui passa de la bibliothèque de l'abbaye de Saint-Denis dans celle du Vatican. Le *Prudence*, que possède encore la Bibliothèque nationale, est un très-beau manuscrit du sixième siècle, en écriture capitale rustique, capricieuse mais élégante.

Deux autres écritures furent, à la même époque, en usage dans le monde latin ; cette même capitale rustique, cessant d'être rectangulaire, s'arrondissant dans ses traits principaux, devenant l'onciale, et par cela même bien plus expéditive, fut réservée essentiellement pour les copies d'ouvrages, tandis que la cursive, bien que quelquefois employée pour les manuscrits, fut laissée à l'usage épistolaire.

La première de ces deux écritures, l'onciale, nous offre de beaux modèles, du sixième siècle, dans les *Sermons* de saint Augustin, sur papyrus (fig. 339), et dans un *Psautier* de Saint-Germain des Prés, écrit en lettres d'argent sur vélin pourpre, appartenant aujourd'hui l'un et l'autre à la Bibliothèque nationale de Paris.

Dans le même siècle on trouve une écriture, dite *demi-onciale*, qui devient de plus en plus expéditive, par le changement de certaines formes. Il y avait alors aussi une onciale gallicane, dont on voit le modèle dans le manuscrit dit de saint Prosper (Bibl. nation. de Paris), et une onciale d'Italie, parmi les monuments de laquelle figurent la *Bible* du Mont-Amiati, à Florence ; les *Homélies* palimpsestes du Vatican, et l'admirable *Évangéliaire* de Notre-Dame de Paris (fig. 340).

Le plus ancien mode d'écriture cursive, employée pour les chartes et diplômes, se voit dans les *instruments* connus sous le nom de *chartes de Ravenne*, du nom de la ville où ils ont été retrouvés. On peut considérer comme analogue à celle des chartes de Ravenne l'écriture des actes de nos premiers rois, écriture rendue fort difficile à lire par l'exagération du système

des liaisons et par les caprices indéfinis des montants. Nous donnons un fragment (fig. 341) tiré d'une charte originale, sur parchemin, de Childebert III. On verra ce que la même écriture était devenue en 784, par la figure 342, copiée sur un capitulaire original de Charlemagne.

A la même époque appartient l'emploi, assez ordinaire parmi les chanceliers et les notaires, d'une écriture complétement tachygraphique, composée de signes, et dont un seul tient la place d'une syllabe ou d'un mot, écriture qu'on appelle *tironienne*, parce qu'on en attribue l'invention à Tiron, affranchi de Cicéron, qui s'en servait pour *tachygraphier* (de nos jours on dirait *sténographier*) les harangues de l'illustre orateur. La figure 343 est tirée d'un *Psautier* du huitième siècle, dont le texte est transcrit avec les caractères tachygraphiques de cette époque.

On donne le nom de *visigothique* à l'écriture des manuscrits exécutés dans le midi de la France et en Espagne pendant la domination des Goths et des Visigoths ; cette écriture, encore un peu romaine, est ordinairement ronde, enjolivée de traits de fantaisie, qui la rendent agréable à l'œil.

On trouve aussi en Italie la *lombarde*, en usage pour les diplômes jusqu'au douzième siècle.

Les beaux manuscrits sur vélin pourpre sont du siècle de Charlemagne, où le luxe des arts se montra sous toutes les formes. Il y a à la Bibliothèque nationale de Paris un magnifique volume, provenant de l'ancien fonds de Soubise et contenant les *Épîtres et Évangiles* pour toutes les fêtes de l'année : l'exécution en est parfaite ; les capitales, de forme anglo-saxonne, sont gigantesques, coloriées, relevées de points d'or.

Un précieux manuscrit du *Tractatus temporum* (Traité des temps), du vénérable Bède, manuscrit postérieur de plus de deux cents ans à l'auteur, qui vivait au commencement du huitième siècle, offre le modèle d'une des variétés de l'écriture minuscule, qui fut appelée en France *écriture lombarde des livres* parce qu'elle était en usage pendant la domination des rois lombards au-delà des Alpes ; véritable romaine de forme, qui est d'autant plus difficile à lire que les mots ne sont point séparés. On attribue au même siècle un beau manuscrit d'*Horace* (Bibl. nation. de Paris), qui offre un mélange des diverses écritures romaines du temps. On verra dans la figure 344 une belle capitale ornée, tirée d'un manuscrit du même fonds :

Commentaires de saint Jérôme. Il faudrait chercher des spécimens d'écriture, d'origine anglo-saxonne, lettres capitales et texte courant, dans plusieurs Évangéliaires.

L'écriture diplomatique du dixième siècle est représentée dans ce livre par une charte du roi Hugues Capet, à laquelle nous empruntons la figure 345, et qui dut être donnée entre 988 et 996. Dans ce fragment, la première ligne seulement est composée de caractères très-allongés, serrés, mêlés de quelques majuscules et de quelques formes bizarres ; il témoigne que la belle écriture mérovingienne était alors singulièrement déchue.

Au onzième siècle la minuscule des manuscrits se caractérise par ses formes anguleuses, qui font qu'on lui donne le nom de *capétienne*. Puis la capétienne, exagérant sa tendance aux arêtes et aux angles, devient la *ludovicienne*, qui annonce le treizième siècle et qui caractérise le règne de saint Louis.

Au reste, les manuscrits du treizième siècle abondent, et l'histoire de l'écriture du temps de saint Louis et des trois siècles qui suivirent doit se résumer, selon Champollion-Figeac, en ces mots : « L'écriture capétienne, « nommée *ludovicienne*, quand elle fut parvenue à un degré plus avancé « d'éloignement des belles formes carolines ou romaines renouvelées, se « déforma de plus en plus, et ces dégradations successives se compliquèrent « jusqu'à ce que l'écriture devint, au seizième siècle, tout à fait illisible. « Ainsi peuvent être généralisés tous les préceptes relatifs à l'état de l'écri- « ture, dans les manuscrits et les chartes en France, pour cette période « de trois cents ans. » (Fig. 346.)

Ce fut pourtant l'époque des plus riches manuscrits, celle où se perfectionna l'art de les orner, et où le pinceau du miniaturiste et la plume du calligraphe produisirent, en s'associant, des chefs-d'œuvre (fig. 347). Ce fut aussi le temps où la corporation des écrivains devint nombreuse et puissante (fig. 338). Un des membres les plus fameux de cette corporation fut ce Nicolas Flamel, sur le compte duquel on a brodé tant de légendes fabuleuses. Nous donnons, comme modèle de sa magnifique écriture cursive (fig. 348), le fac-simile d'un des *ex libris* qu'il avait placés en tête de tous les livres du duc Jean de Berry, dont il était le secrétaire et *libraire*.

Dans les autres pays que la France, en Allemagne surtout, l'écriture

gothique se propagea facilement. Les manuscrits allemands diffèrent peu de ceux de France. On observe seulement que l'écriture allemande se maintint belle jusqu'au milieu du treizième siècle, époque où elle devint bizarre, anguleuse, hérissée de pointes aiguës.

Ce qui vient d'être dit de l'Allemagne en particulier s'applique naturellement aux deux Flandres et aux Pays-Bas. Pendant le quinzième siècle, sous l'impulsion des ducs de Bourgogne, dont nous avons signalé ailleurs l'influence, les plus importantes chroniques, les meilleures histoires (pour

Fig. 338. — Scribe, ou copiste, dans son cabinet de travail, entouré de manuscrits ouverts, et écrivant sur un pupitre. D'après une miniature du quinzième siècle.

l'époque) furent magnifiquement transcrites avec cette belle minuscule gothique grosse, massive et anguleuse, qu'on a nommée *lettre de forme*, et qu'on retrouve dans quelques anciennes éditions de la fin du quinzième siècle (fig. 349) et du commencement du seizième.

Dans les contrées plus septentrionales on se servait de l'alphabet *runique*, auquel on a longtemps voulu attribuer une origine merveilleuse, mais que les bénédictins regardèrent avec raison comme une imitation ou plutôt comme une corruption de l'alphabet latin. On a en langue runique des inscriptions sur pierre et sur bois, quelques manuscrits sur vélin, et des livres irlandais sur parchemin et sur papier.

Dans le Midi l'écriture semble avoir constamment reflété l'esprit vif et

ouvert des populations, chez lesquelles se perpétuait l'empreinte profonde de la vieille civilisation romaine. La minuscule resta aussi haute que longue, déliée, distincte; lors même qu'elle s'altéra par l'influence de la gothique, elle fut encore belle et surtout lisible, ainsi que le démontrent, pour le treizième siècle un beau manuscrit intitulé *Specchio della Croce* (Miroir de la Croix), et pour le quatorzième siècle un précieux manuscrit du Dante, tous deux appartenant à notre grande Bibliothèque de Paris.

On peut adopter pour l'Espagne les mêmes vues que pour l'Italie. Il y eut là aussi une écriture de bon goût, toute de tradition romaine, qui reçut, comme nous l'avons déjà dit, le nom de *visigothique*. L'écriture visigothique des onzième et douzième siècles, du onzième surtout, est une minuscule des plus gracieuses. Mais la *gothicité*, par l'intermédiaire de la *capétienne* et de la *ludovicienne*, vint enfin corrompre cette jolie et délicate écriture, comme on peut le voir dans la collection des troubadours espagnols, formée par l'ordre de Jean II, roi de Castille et de Léon, vers 1440, manuscrit célèbre de la Bibliothèque nationale de Paris.

En Angleterre, où le type anglo-saxon était souverain, la conquête normande introduisit dans les chartes et dans les manuscrits l'écriture française.

Enfin, parmi les écritures dites nationales, il faut signaler encore l'écriture *irlandaise*, dont il reste de beaux monuments, mais qui, tout examen fait, n'est rien de plus qu'une variété de l'écriture anglo-saxonne. On en fait remonter l'usage jusqu'au sixième siècle, et l'on voit qu'en dépit des diverses conquêtes elle resta employée jusqu'au quinzième siècle. Elle fut même connue et pratiquée en France, quoiqu'elle ne se recommandât nullement par son élégance, comme peut l'attester, entre autres manuscrits, celui des *Homélies de saint Augustin*, que possède la Bibliothèque nationale de Paris et qu'on croit être du huitième siècle.

Ici s'achève notre revue sommaire des monuments paléographiques, aux diverses époques du moyen âge. On pourrait la poursuivre au-delà même du temps où l'imprimerie fut inventée, puisque les manuscrits se trouvent encore jusque sous le règne de Louis XIV; mais ce n'étaient que de capricieuses inutilités; chaque siècle, pour se manifester, doit suivre les instincts et les inspirations qui lui sont propres.

FAC-SIMILE DES MANUSCRITS

Fig. 339. — Écriture du sixième siècle, avec majuscules, d'après un manuscrit, sur papyrus, des *Sermons de saint Augustin*. Bibliothèque nationale de Paris.

LECTURE. — *Spes nostra e[st] non de isto tempore, neque de mundo est, neque in ea felicita[te...*

TRADUCTION. — Notre espérance n'a pas ce temps, ni ce monde, ni cette félicité pour objet.

Fig. 340. — Titre et majuscules du septième siècle, d'après l'*Évangéliaire* de Notre-Dame de Paris. Bibl. nation. de Paris.

LECTURE. — *Incipit præfatio.*

TRADUCTION. — Commencement de la préface.

Fig. 341. — Écriture de la fin du septième siècle, d'après un diplôme de Childebert III, pour la donation d'une villa à l'abbaye de Saint-Denis. (Ce fac-simile ne donne que moitié de la longueur des lignes.)

LECTURE. — *Childeberthus rex*
Se oportune beneficia ad loca sanctorum quod pro juvamen servorum...
Et hoc nobis ad eterna retributione pertenire condemus. Ideoque...

Fig. 342. — Écriture du huitième siècle, d'après un Capitulaire de Charlemagne, adressé au pape Adrien 1er, en 784. Bibliothèque nationale de Paris.

LECTURE. — *Primo Capitulo. Salutant vos dominus noster, filius vester, Carolus rex [et filia vestra domna nostra Fastrada, filii et] filie domini nostri simul, et omnis domus sua.*
II. Salutant vos cuncti sacerdotes, episcopi et abbates, atque omnis congregatio illorum [in Dei servicio constituta etiam, et universus] populus Francorum.

TRADUCTION. — I. Vous saluent notre seigneur, votre fils, le roi Charles [et votre fille notre dame Fastrade, ainsi que les fils et] filles de notre seigneur et toute sa famille.
II. Vous saluent tous les prêtres, évêques et abbés, ainsi que tout le corps ecclésiastique [établi dans le service de Dieu, et tout] le peuple des Francs.

Fig. 343. — Écriture tironienne du huitième siècle, d'après un *Psautier* latin. Bibl. nation. de Paris.

LECTURE. — *Exsurge, Domine, in ira tua et exaltare in finibus inimicorum meorum, et exsurge, Domine Deus meus, in precepto quod mandasti; et sinagoga populorum circomdabit te, et propter hanc in altum regredere.*

TRADUCTION. — Lève-toi, Seigneur, dans ta colère, et dresse-toi sur les frontières de mes ennemis, et lève-toi, Seigneur mon Dieu, selon le précepte que tu as établi; et la réunion des peuples t'environnera, et à cause d'elle, remonte au tribunal de ta justice.

Fig. 344. — Écriture du dixième siècle, d'après un manuscrit des *Commentaires de saint Jérôme*. Bibliothèque nationale de Paris.

LECTURE. — *Qui nolunt inter epistolas Pauli eam recipere quæ ad Filemonem scribitur, aiunt non semper apostolum nec omnia Christo in se loquente dixisse. Quia neque...*

TRADUCTION. — Ceux qui ne veulent pas accepter parmi les épîtres de saint Paul celle qu'il a écrite à Philémon, prétendent que l'apôtre n'a pas toujours parlé et n'a point parlé en tout par l'inspiration du Christ.

Fig. 345. — Écriture diplomatique du dixième siècle, d'après une charte d'Hugues Capet. Archives nationales.
(Ce fac-simile ne donne que moitié de la longueur des lignes.)

LECTURE restituant le texte complet. — *In nomine sanctæ et individuæ Trinitatis, Hugo gratia Dei Francorum rex. [Mos et consuetudo regum prædecessorum nostrorum semper exstitit ut ecclesias Dei sublimarent et justis petitioni]bus servorum Dei clementer faverent, et oppression[em eorum benigne sublevarent, ut Deum propitium] haberent, cujus amore id fecissent. Hujus rei grati[a, auditis clamoribus venerabilis Abbonis abbatis] monasterii S. Mariæ, S. Petri et S. Benedicti Flori[acensis et monachorum sub eo degentium, nostram] presentiam adeuntium, pro malis consuetudinibus et assiduis rapinis...*

TRADUCTION. — Au nom de la sainte et indivisible Trinité, Hugues, par la grâce de Dieu, roi des Francs.

L'usage et l'habitude des rois nos prédécesseurs a toujours été d'honorer les églises de Dieu, de se montrer clémentement favorables aux justes demandes des serviteurs de Dieu, et de les soulager bénignement de l'oppression, et ils faisaient cela par amour de Dieu, et pour qu'il leur fût propice. En conséquence, ayant entendu les réclamations du vénérable Abbon, abbé du monastère de Notre-Dame, Saint-Pierre et Saint-Benoît, de Fleury-sur-Loire, et celles des moines qui vivent sous sa direction et qui sont venus en notre présence, à cause des abus et des rapines continuelles...

Fig. 346. — Écriture cursive du quinzième siècle, d'après une lettre originale, tirée d'un *Recueil des lettres de rois*. Bibliothèque nationale de Paris.

LECTURE. — *Messeigneurs et freres, si tres humblement que faire puiz a voz bonnes grace me recommande. Messeigneurs, j'ay receu voz lettres par le present porteur : ensemble la requeste et arrest de la court par icelle ensuivy. J'ay le tout communiqué a messeigneur les generaulx de Langue doil et Normandie, et nous avons souuant esté ensemble. Il trouuent bien estrange, aussi font d'aultres, qui zelent le bien et honneur de la chambr ausquelz pareillement...*

TRADUCTION. — Messeigneurs et frères, je me recommande à vos bonnes grâces aussi humblemen que je le puis faire. Messeigneurs, j'ai reçu vos lettres par le présent porteur, avec la requête e l'arrêt de la Cour qui en est la suite. J'ai communiqué le tout à messeigneurs les généraux (de finances) de la Langue d'oil et de la Normandie, et nous en avons souvent conféré ensemble. Il trouvent bien étrange, comme le trouvent également d'autres qui ont à cœur le bien et l'honneu de la Chambre, auxquels pareillement...

Fig. 347. — Écriture du quatorzième siècle, d'après un manuscrit de l'*Histoire romaine*, paraphrasée sur le texte de Valère Maxime. Bibl. nation. de Paris.

LECTURE. *Eadem*, etc. — GLOSE. *Ceste histoire touche Titus Liuius ou quint liure. Pourquoy il est assauoir que ou temps que les Gals auoient prise Romme et assis le Capitole, si comme il est dit deuant, il y auoit dedens le Capitole un jeune homme qui auoit nom Cayus Fabius, qui estoit de la lignie des Fabiens. Et pour auoir la congnoissance de ceste lignie est assauoir aussi que il y ot asses pres de Romme jadis une cite qui estoit appelee Gabinia : laquele cite apres moult de inconueniens se rendi a Romme par tel conuenant que il seroient citoyens de Romme.*

TRADUCTION. *Eadem*, etc. — GLOSE. Tite-Live dans son cinquième livre touche cette histoire Il est à savoir que dans le temps où les Gaulois avaient pris Rome et assiégé le Capitole comme il est dit plus haut, il y avait dans le Capitole un jeune homme qui se nommait Caius Fabius et qui était de la famille Fabienne. Et pour connaître cette famille, il faut savoir aussi qu'il y eut jadis assez près de Rome une ville qu'on appelait Gabinies; laquelle ville, après beaucoup de vicissitudes, se soumit à Rome, à la condition que tous ses habitants seraient citoyens romains.

Fig. 348. — Fac-simile de l'*Ex libris* d'un manuscrit exécuté par Jean Flamel, écrivain et bibliothécaire du duc de Berry, à la fin du quatorzième siècle. Bibl. nation. de Paris.

LECTURE. — *Ceste Bible est a monseigneur le duc de Berry.*

FLAMEL.

NOTA. — Le duc de Berry, Jean, frère du roi Charles V et oncle du roi Charles VI, était un grand amateur de beaux livres : il dépensait des sommes énormes pour faire copier et enluminer des manuscrits. La Bibliothèque nationale de Paris en conserve un grand nombre des plus précieux.

Fig. 349. — Écriture du quinzième siècle, d'après la première page d'un *Bréviaire*. Bibl. royale de Bruxelles.

LECTURE. — *Sabbato in aduentu Domini, ad vesperas, super psalmos antiphona* : Benedictus, *psalmus, ipsum cum ceteris antiphonis et psalmis. Infra capitulum.*

Ecce dies veniunt, dicit Dominus, et suscitabo Dauid germen.

TRADUCTION. — Le samedi, pendant l'Avent, à vêpres, avant les psaumes, on chante l'antienne *Benedictus*, puis le psaume qui commence par le même mot avec les autres antiennes et psaumes. Après le capitule...

« Voici que les jours viennent, dit le Seigneur, et je susciterai le descendant de David. »

Fig. 350. — Motif d'ornement calligraphique, tiré d'une charte de l'Université de Paris. Quinzième siècle.

MINIATURES DES MANUSCRITS

Les miniatures au commencement du moyen âge. — Les deux *Virgile* du Vatican. — Peinture des manuscrits sous Charlemagne et Louis le Débonnaire. — Tradition de l'art grec en Europe. — Décadence de la miniature au dixième siècle. — Naissance de l'art gothique. — Beau manuscrit du temps de saint Louis. — Les miniaturistes religieux et laïques. — La caricature et le grotesque. — Le camaïeu et la grisaille. — Les enlumineurs à la cour de France et chez les ducs de Bourgogne. — École de Jean Fouquet. — Miniaturistes italiens. — Giulio Clovio. — École française sous Louis XII.

OMME on peut l'affirmer, l'art d'orner de miniatures les manuscrits est presque contemporain de l'idée qui a fait réunir d'abord, sous la forme et sous le nom de *livre*, des traditions orales, des chroniques, des discours et des poésies. Notre intention n'est pas de remonter aux sources, aussi obscures que lointaines, de cet art, mais seulement de signaler quelles furent, pendant la durée du moyen âge, ses principales phases de perfectionnement ou de décadence.

Les plus anciennes miniatures qu'on connaisse datent du commencement même de cette époque qu'on est convenu d'appeler le moyen âge, c'est-à-dire vers le cinquième siècle. Ces peintures, dont il n'existe plus que deux ou trois spécimens dans les bibliothèques de l'Europe, offrent encore, dans leur correction et leur beauté magistrale, le grand caractère de l'art antique. Les plus

célèbres sont celles du *Virgile* conservé à la Bibliothèque du Vatican (fig. 351) manuscrit dès longtemps célèbre, parmi les savants, par l'autorité de son texte.

Fig. 351. — Miniature extraite du *Virgile* de la Bibliothèque vaticane, à Rome. Troisième ou quatrième siècle.

Un autre *Virgile,* plus jeune d'un siècle environ, et qui, avant d'avoir été offert au chef de la chrétienté, était un des plus beaux ornements de l'ancienne bibliothèque de l'abbaye de Saint-Denis en France, renferme des peintures non moins remarquables au point de vue du coloris, mais très-inférieures sous le rapport du dessin et du style des compositions. Ces deux

Fig. 352. — Majuscules peintes, tirées de manuscrits du huitième ou du neuvième siècle.

monuments incomparables peuvent à eux seuls servir à constater l'état de la peinture des manuscrits à l'origine du moyen âge.

Les sixième et septième siècles ne nous ont guère laissé de livres à miniatures; tout au plus peut-on signaler des lettres majuscules enjolivées par la

Fig. 353. — Bordure tirée d'un Évangéliaire du huitième siècle. Bibl. de Vienne, en Autriche.

calligraphie. Au huitième siècle, au contraire, les ornements se multiplient, et quelques peintures assez élégantes peuvent être indiquées; c'est que, sous le règne de Charlemagne, un mouvement de rénovation se produisit dans les arts comme dans les lettres : l'écriture latine, qui était devenue illisible, se réforma, et la peinture des manuscrits essaya de se régler sur les beaux modèles de l'antiquité, qu'on possédait encore à cette époque (fig. 353).

Si l'on veut avoir une idée de la lourdeur, du caractère disgracieux de l'écriture et des ornements qui l'accompagnaient avant l'époque de Charlemagne, il suffira de jeter les yeux sur la figure 352. « Il était donc bien « temps, » dit M. Aimé Champollion-Figeac, « que la « salutaire influence exercée par l'illustre monarque se « fît sentir dans les arts aussi bien que dans les lettres. » Les premiers manuscrits qui paraissent constater ce progrès sont d'abord un *Sacramentaire*, dit de Gellone, dont les peintures allégoriques offrent un grand intérêt pour l'histoire de la symbolique chrétienne, et un *Évangéliaire*, qui était conservé au Louvre, qu'on dit avoir appartenu au grand empereur lui-même, et dont nous reproduisons une des peintures (fig. 354). Nous pourrions citer, pour le neuvième siècle, plusieurs *Évangéliaires*, dont un donné par Louis le Débonnaire à l'abbaye Saint-Médard de Soissons, dans lequel se manifeste le style byzantin le plus pur; puis la *Bible* dite de Metz, où se trouvent des peintures de grande dimension, qui se font remarquer par des personnages heureusement groupés et par la beauté des draperies. Une de ces miniatures excite un intérêt tout spécial, en cela que le roi David, qui s'y trouve représenté, n'est autre que la copie d'un Apollon antique, autour duquel l'artiste a personnifié le Courage, la Justice, la Prudence, etc.

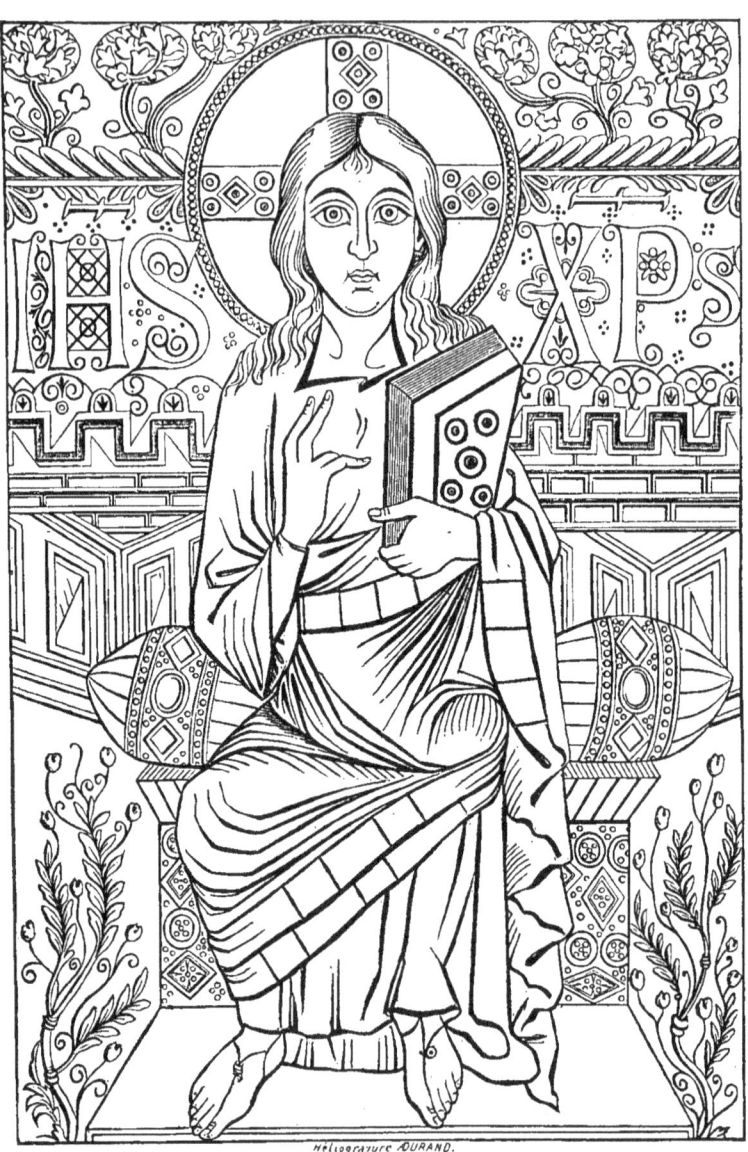

Fig. 354. — Jésus dans sa gloire bénit de la main droite et de l'autre tient l'Évangile. Miniature de l'Évangéliaire de Charlemagne. Ms. de la Bibl. du Louvre.

Mentionnons encore deux Bibles et un livre de prières, ce dernier renfermant un très-beau portrait du roi Charles le Chauve, auquel il a appartenu; enfin, deux livres vraiment dignes d'attention par la finesse et la facilité de

Fig. 355. — Bordure d'un Lectionnaire de la cathédrale de Metz. Neuvième siècle.

leurs dessins au trait, par la pose et les draperies des personnages, rappelant celles des statues antiques : ce sont un *Térence*, conservé à la Bibliothèque nationale de Paris, sous le n° 7899, et un *Lectionnaire* de la cathédrale de Metz, auquel nous devons une bordure (fig. 355).

Pendant que chez nous l'art de peindre les manuscrits avait progressé au point de produire déjà de véritables modèles de délicatesse et de goût, l'Allemagne en était encore aux compositions les plus naïves, comme on le voit dans la *Paraphrase des Évangiles,* en langue théotisque (vieille langue tudesque), de la Bibliothèque de Vienne, en Autriche.

Les traditions artistiques des anciens, au neuvième siècle, nous sont attestées par les manuscrits de la Grèce chrétienne, dont la Bibliothèque nationale de Paris possède plusieurs magnifiques spécimens, à la tête desquels il faut citer les *Commentaires de saint Grégoire de Nazianze*, ornés d'un nombre infini de peintures, où tous les moyens de l'art antique ont été appliqués à la représentation des sujets chrétiens (fig. 356). Les têtes des personnages sont d'une admirable expression et du type le plus beau; les tons de miniatures sont chauds et bien veloutés, les costumes, les images d'édifices, d'objets usuels, présentent en outre un sujet très-intéressant d'étude. Malheureusement, ces peintures ayant été exécutées sur un vélin recouvert d'un enduit très-friable qui s'est écaillé, on a le regret de voir un des plus précieux monuments de l'art grec chrétien dans un déplorable état de dégradation.

Le chef-d'œuvre du dixième siècle, qui est dû encore aux artistes de la Grèce, est un *Psautier avec commentaires,* appartenant aussi à la Bibliothèque nationale (mss. gr. n° 139), œuvre dans laquelle le miniaturiste

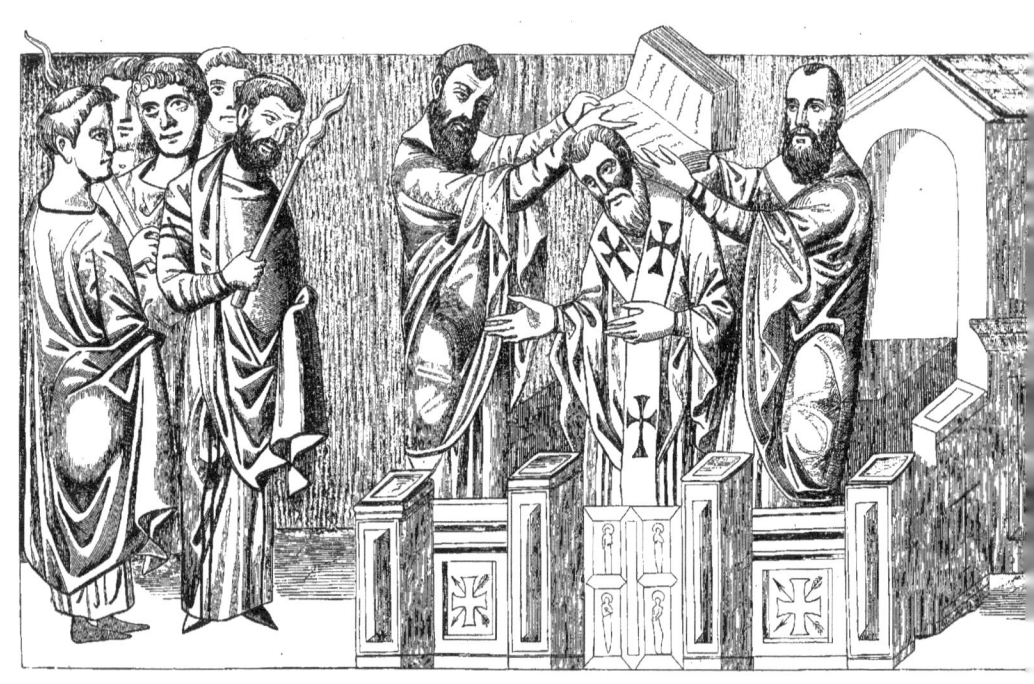

Fig. 356. — Miniature du neuvième siècle, extraite des *Commentaires* de Grégoire de Nazianze, représentant la consécration d'un évêque. Ms. grand in-folio de la Bibliothèque nationale de Paris.

semble n'avoir pas su se détacher des croyances païennes pour illustrer les épisodes bibliques. Deux célèbres manuscrits du même temps, mais exécutés

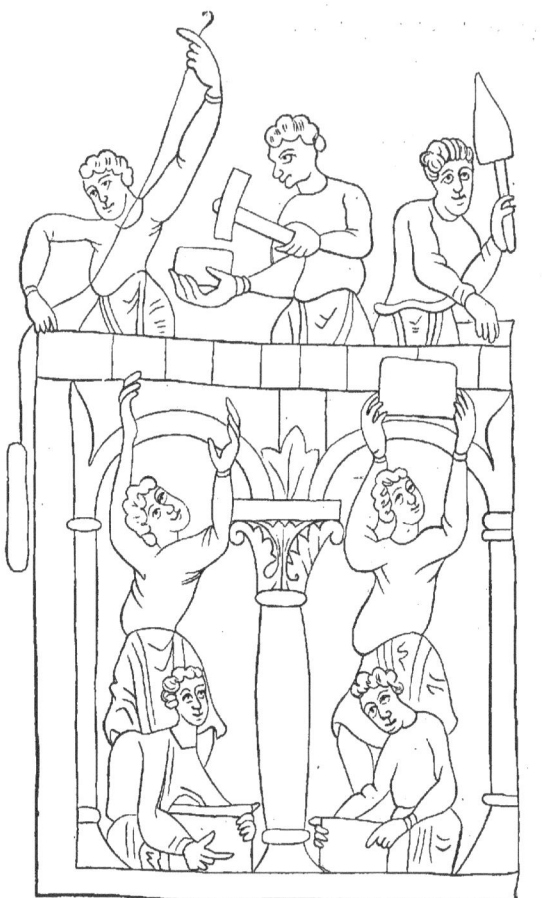

Fig. 357. — Fac-similé d'une miniature à la plume, tirée d'une Bible du onzième siècle. Bibl. nat. de Paris.

Fig. 358. — Bordure tirée de la Bible de saint Martial de Limoges. Deuxième siècle.

en France, et conservés dans la même collection, témoignent, par la roideur et l'incorrection du dessin, que l'élan excité par le génie de Charlemagne s'était ralenti : ce sont la *Bible de Noailles,* et la *Bible de saint Martial* de Limoges (fig. 358).

Fig. 359. — Bordure tirée d'un Évangéliaire latin, exécuté en Angleterre. Dixième siècle.

A vrai dire, s'il y avait chez nous décadence, les artistes anglo-saxons et visigothiques de cette époque n'offraient rien d'enviable, à en juger d'après un *Évangéliaire* latin peint en Angleterre au dixième siècle (fig. 359) : ce manuscrit démontre pourtant que l'art d'ornementer les livres était moins dégénéré que celui de dessiner les figures humaines. Un autre manuscrit, avec peintures dites visigothiques, contenant l'*Apocalypse de saint Jean,* nous donne, par ses ornements et ses animaux fantastiques, un exemple du style étrange qu'avait adopté une certaine école de miniaturistes indigènes.

L'Allemagne voyait alors s'améliorer l'art de peindre les miniatures. Elle devait cet heureux résultat à l'émigration des artistes grecs, qui venaient à la cour germanique chercher un refuge contre les troubles de l'Orient. Le progrès accompli en cette partie de l'Europe se révèle dans le dessin des figures d'un *Évangéliaire* allemand du commencement du onzième siècle,

Fig. 360. — Bordure tirée d'un Évangéliaire du commencement du onzième siècle, conservé dans la Bibliothèque de Munich.

dessin bien supérieur à celui de l'*Évangéliaire* théotisque dont nous avons parlé plus haut. La bordure dont nous donnons un fac-simile dans la figure 360, offre aussi ce caractère de progrès : elle est tirée d'un *Évangéliaire* du même temps, conservé dans la Bibliothèque royale de Munich.

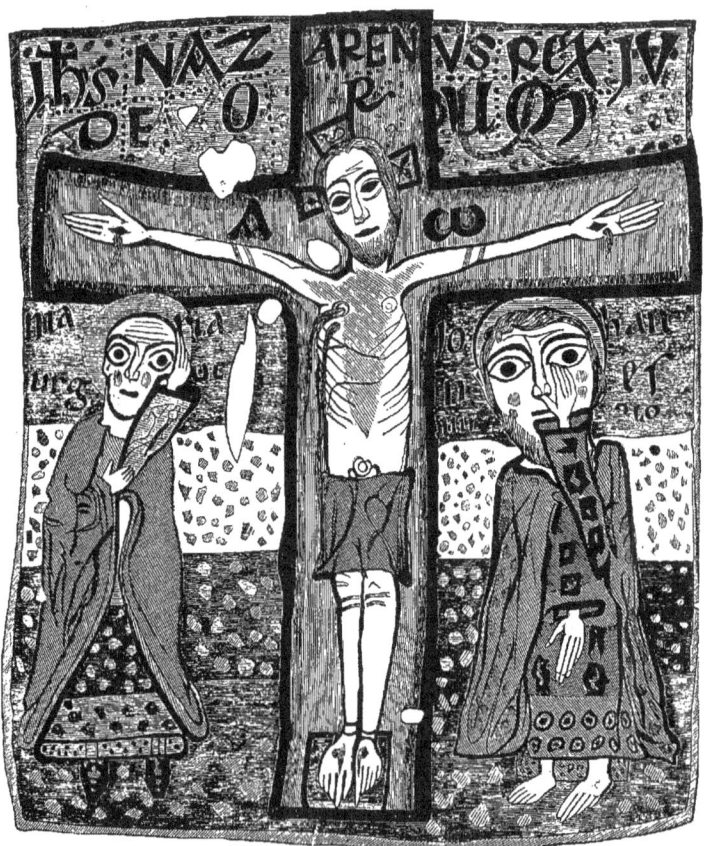

Fig. 361. — Miniature tirée d'un Missel du commencement du onzième siècle. Bibl. nat. de Paris, n° 821.

Mais en France, aux invasions étrangères et aux malheurs de toutes sortes qui depuis la mort de Charlemagne affligeaient le pays, était venue s'ajouter la terreur de la fin du monde pour le premier millénaire qui allait s'accomplir. On fut donc occupé à toute autre chose qu'à orner des livres. Aussi cette époque est-elle une des plus pauvres en peintures religieuses ou autres. La figure 361 représente le dernier degré de l'abaissement de cet art. Rien au

Fig. 362. — Bordure tirée du Sacramentaire d'Æthelgar. Bibl. de Rouen.

monde ne saurait être plus barbare, ni plus éloigné du sentiment du beau, et même de l'idée instinctive du dessin. L'ornementation, cependant, se maintient encore assez belle, quoique sous des formes très-lourdes, ainsi que le montre le *Sacramentaire* d'Æthelgar, conservé à la Bibliothèque de Rouen (fig. 362). Toutefois la décadence semble s'être arrêtée en France vers la fin du onzième siècle, si l'on en juge par des peintures exécutées en 1060, et que renferme un manuscrit latin, portant le n° 818, à la Bibliothèque nationale.

Dans les manuscrits du douzième siècle, l'influence des croisades se fait déjà sentir. A cette époque, l'Orient régénéra en quelque sorte l'Occident dans tout ce qui touche aux arts, aux sciences et aux lettres. Plusieurs monuments témoignent que la peinture des manuscrits ne fut pas la dernière à subir cette curieuse transformation. Tout ce que l'imagination put trouver de plus fantastique était notamment mis en œuvre pour donner aux lettres latines un caractère singulier, imité d'ailleurs des ornements de l'architecture sarrasine. On appliqua même ce système aux actes publics, comme le prouve notre figure 363, représentant quelques-unes des lettres initiales du *Rouleau mortuaire* (ou lettre de mort) de saint Vital. Callot, dans sa *Tentation de saint Antoine*, n'a rien imaginé, croyons-nous, de plus

étrange que la figure où un démon monté sur un Cerbère forme le jambage médial du T, pendant que deux autres diables, qui ont les pieds pris dans la gueule du premier, simulent les branches de cette lettre.

Fig. 363. — Lettres initiales extraites du Rouleau mortuaire (ou lettre de mort) de saint Vital, douzième siècle. Archives nat. de France.

Au treizième siècle, l'art ogival domine partout. Partout les personnages prennent des formes grêles, allongées; les armoiries envahissent les miniatures; mais le coloris est d'une pureté, d'un éclat merveilleux: l'or bruni, appliqué avec la plus grande habileté, se détache d'un des

Fig. 364. — Bordure tirée d'un Évangéliaire latin du treizième siècle. Bibl. nat. de Paris.

fonds bleus ou pourpres, qui, de nos jours encore, n'ont rien perdu de leur vivacité primitive.

Parmi les manuscrits les plus remarquables de ce siècle, il faut citer un *Psautier* à cinq colonnes, contenant les versions française, hébraïque et romaine, ainsi que des gloses (Bibl. nationale, n° 1132 *bis*). Il faudrait analyser la plupart des sujets peints dont ce manuscrit est orné, pour en faire ressortir toute l'importance; nous signalerons seulement des siéges de ville, des forteresses gothiques, des intérieurs de banquiers italiens, divers instruments de musique, etc. Il n'y a peut-être pas de manuscrits qui égalent celui-ci pour la richesse, la beauté et la multiplicité des peintures : il contient quatre-vingt-dix-neuf grandes miniatures, indépendamment de quatre-vingt-seize médaillons qui reproduisent divers épisodes inspirés par le texte des Psaumes.

On doit placer à la suite de ce Psautier le *Bréviaire de saint Louis,* ou plutôt de la reine Blanche, conservé à la Bibliothèque de l'Arsenal, célèbre manuscrit qui porte, au folio 191, cette inscription : « C'est le psautier monseigneur saint Loys, lequel fu à sa mère. » Mais ce volume est beaucoup moins riche que le précédent en grandes miniatures. On y remarque, toutefois, un calendrier orné de petits sujets fort délicatement exécutés, qui représentent les travaux de chaque mois, suivant les saisons de l'année. Le caractère des peintures annonce un style antérieur au règne de Louis IX, et l'on croit en effet que ce livre dut apprtenir d'abord à la mère du saint roi.

Il faut signaler ensuite un autre *Psautier,* qui fut réellement à l'usage de saint Louis, ainsi que le constatent non-seulement une inscription en tête

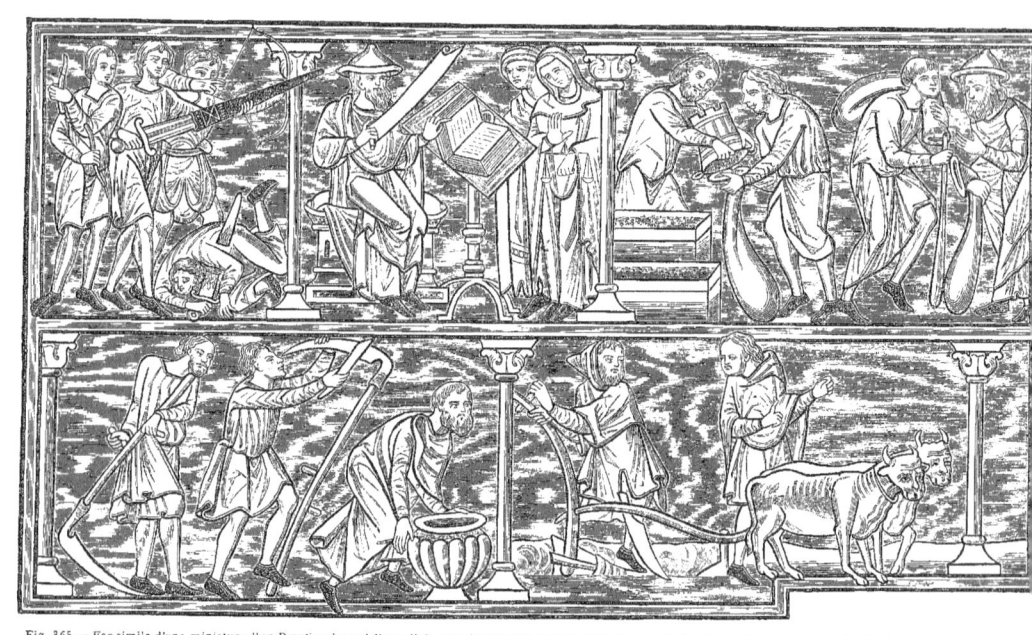

Fig. 365. — Fac-simile d'une miniature d'un Psautier du treizième siècle, représentant les travaux de la guerre, de la science, du commerce et de l'agriculture. Bibl. nat. de Pa

du volume, mais encore les fleurs de lis du roi, les armes de Blanche de Castille, sa mère, et peut-être même aussi les pals de gueules de Marguerite de Provence, sa femme. Rien n'égale la belle conservation des miniatures de ce volume, qui contient soixante-dix-huit sujets, expliqués par autant de légendes en français. Les têtes des personnages, bien qu'elles soient presque microscopiques, ont pourtant, la plupart, une grande expression.

Le *Livre de Clergie,* qui porte la date de 1260, ne mérite pas, à beaucoup près, autant d'attention, non plus que le *Roman du roi Artus* (n° 6963, ancien fonds. Bibl. nat. de Paris), exécuté en 1276. Mais on doit regarder

Fig. 366. — Fac-similé d'une miniature du treizième siècle, représentant une scène d'un vieux roman : la belle Josiane, déguisée en jongleresse, et jouant un air gallois sur la rote, pour se faire reconnaître de son ami Bewis. Bibl. nat. de Paris.

comme deux des plus beaux monuments de cette époque : un *Évangéliaire* latin (n° 665 du Suppl., du même fonds), auquel nous avons emprunté une élégante bordure (fig. 364), et le *Roman de saint Graal* (n° 6769).

L'Italie était alors à la tête de la civilisation en toutes choses; elle avait particulièrement hérité des grandes traditions de la peinture, qui s'étaient endormies à jamais en Grèce pour ne plus se réveiller qu'en Europe.

Ici doit se placer une remarque, résultant de l'examen général des manuscrits que nous a légués le treizième siècle, à savoir que les miniatures des livres de piété sont d'une exécution bien plus belle et plus soignée que celle des romans de chevalerie et des chroniques du même temps (fig. 366 et 367). Faut-il attribuer cette supériorité à la puissance de l'inspiration religieuse? Faut-il croire que, dans les monastères seulement, les artistes

habiles trouvaient une rémunération suffisante? Avant de répondre, ou plutôt pour répondre, rappelons qu'en ces temps-là les corporations religieuses absorbaient à peu près tout le mouvement intellectuel social, aussi bien que la possession effective des richesses matérielles, sinon des biens territoriaux. Tout occupés de guerres lointaines ou de querelles intestines, qui les appauvrissaient, les seigneurs ne pouvaient guère se faire les protecteurs des lettres et des arts. Dans les abbayes et les couvents, il y avait des frères lais ou

Fig. 367. — Les quatre fils Aymon sur leur bon destrier Bayart, d'après une miniature du roman des *Quatre fils Aymon*, manuscrit du treizième siècle. Bibl. nat. de Paris.

laïques, qui souvent n'avaient fait aucun vœu, mais qui, esprits fervents, imaginations poétiquement ardentes, demandaient à la retraite monastique le rachat de leurs péchés : ces hommes de foi étaient heureux de consacrer leur existence entière à l'ornementation d'un seul livre de piété, destiné à la communauté qui leur fournissait en échange toutes les choses nécessaires à la vie.

Ainsi s'explique l'absence des noms de miniaturistes dans les anciens manuscrits, particulièrement dans ceux qui sont écrits en latin. Pourtant,

quand les romans, les chroniques en langue vulgaire, commencèrent à devenir de mode, des artistes de grand talent se présentèrent à l'envi pour se mettre aux gages des princes et des grands qui voulurent faire orner ces sortes de livres; mais l'anonyme que gardaient en général ces artistes laïques s'explique par cette circonstance que, le plus souvent, ils n'étaient qu'accessoirement regardés comme peintres dans la maison seigneuriale, où ils occupaient un autre emploi de domesticité; Colard, de Laon, par exemple, peintre de prédilection du duc Louis d'Orléans, avait titre de valet de chambre chez le même prince; Piètre André, autre artiste, sans doute italien, si l'on en juge par son prénom, était huissier de salle, et nous voyons ce même peintre « envoyé de Blois à Tours, pour querir certaines choses « pour la *gesine* (les couches) de madame la duchesse », ou de Blois à Romorantin, « pour savoir des nouvelles de madame d'Angoulesme, que « l'on disoit estre fort malade. »

Certains artistes, cependant, qui prenaient alors le nom modeste d'*enlumineurs*, vivaient exclusivement de leur profession, mais en travaillant à des *tableaux benoîts* (bénits), ou images populaires, qui se vendaient aux portes des églises. Quelques autres étaient ouvriers à gages du peintre en titre des princes ou seigneurs; et l'anonyme leur était encore commandé tout naturellement par leur position subalterne, sinon par cette naïve modestie qui fut longtemps l'apanage du talent.

Au quatorzième siècle, l'étude des miniatures offre un intérêt tout particulier, à cause des scènes de la vie intime ou publique, des usages, des costumes qu'on y voit reproduits. Les portraits *d'après le vif*, comme on disait alors, y apparaissent, et la caricature, de tout temps si puissante en France, s'y montre déjà, avec une audace qui, s'exerçant sur le clergé, sur les femmes, sur la chevalerie, ne s'arrête guère que devant le prestige de la royauté.

Les miniatures d'un manuscrit français daté de 1313 (Bibl. nation. de Paris, n° 8504, F. L.) méritent d'être mentionnées, surtout à cause des sujets variés qu'elles représentent; car, outre la cérémonie de réception du roi de Navarre dans l'ordre de la chevalerie, on y voit des philosophes discutant, des juges rendant la justice, diverses scènes de la vie conjugale, des chanteurs s'accompagnant avec divers instruments de musique, des

Fig. 368. — Bordure tirée des Heures de Louis de France, duc d'Anjou, roi de Naples, de Sicile et de Jérusalem. Quatorzième siècle.

villageois se livrant aux travaux de la vie rustique, etc. Il faut mentionner aussi un manuscrit du *Roman de Fauvel*, dans lequel on remarque surtout la scène fort originale d'un charivari populaire avec mascarades, donné, suivant un vieil usage, à une veuve qui convolait en secondes noces (fig. 369).

La période pendant laquelle Charles V occupa le trône de France est une de celles qui ont produit les plus beaux monuments de peinture des manuscrits. Ce monarque, qui fut réellement le fondateur de la Bibliothèque du Roi, aimait les livres *historiés*, et il en avait réuni, à grands frais, une nombreuse collection dans la grosse tour du Louvre. Un prince du sang, que nous avons déjà signalé pour son amour excessif du luxe artistique, rivalisait avec Charles V : c'était son frère, le duc Jean de Berry, qui consacra des sommes énormes à l'achat et à la confection des manuscrits.

Sous Charles VI même, cette impulsion ne se ralentit pas, et l'art de peindre les manuscrits ne fut jamais plus florissant. La bordure tirée du *Livre d'heures* du duc d'Anjou, oncle du roi (fig. 368), en offre un exemple. On peut citer, de cette époque, le livre des *Demandes et Réponses*, de Pierre Salmon, manuscrit exécuté pour le roi et orné d'exquises miniatures, où tous les personnages sont de véritables portraits historiques, d'un travail achevé. Toutefois les chefs-d'œuvre de l'école française à cette époque se manifestent dans les miniatures de deux traductions des

Fig. 369. — Miniature tirée du *Roman de Fauvel* (quinzième siècle), représentant Fauvel, ou le Renard, qui admoneste une veuve remariée à laquelle on donne un charivari. Bibl. nat. de Paris.

Femmes illustres de Boccace (fig. 370).

En ce temps-là, deux genres nouveaux apparaissent dans la peinture des manuscrits : les miniatures en camaïeu, et les miniatures en grisaille; dans le premier genre, il faut citer les *Petites Heures*

Fig. 370. — Miniature extraite des *Femmes illustres*, traduites de Boccace. Bibl. nat. de Paris.

de Jean, duc de Berry (fig. 372), et les *Miracles de Notre-Dame*.

L'Allemagne ne s'élevait pas sous ce rapport à la hauteur de la France; mais la miniature en Italie s'acheminait de plus en plus vers la perfection. Un remarquable spécimen de l'art italien à cette époque est la *Bible* dite *de Clément VII* (fig. 371), laquelle est conservée

Fig. 372. — Miniature du Psautier de Jean, duc de Berry, représentant l'homme de douleur, ou le Christ, qui montre le signe de la croix. Bibl. nat. de Paris.

à la Bibliothèque nationale de Paris. Mais il en existe un plus admirable encore dans le même établissement, si riche du reste en curiosités, de ce manuscrit de l'*Institution de l'ordre du Saint-Esprit* (ordre de chevalerie fondé à Naples, en 1352, dans un repas, le jour de la Pentecôte, par Louis de Tarente, roi de Naples); c'est dans ce superbe manuscrit, exécuté par des

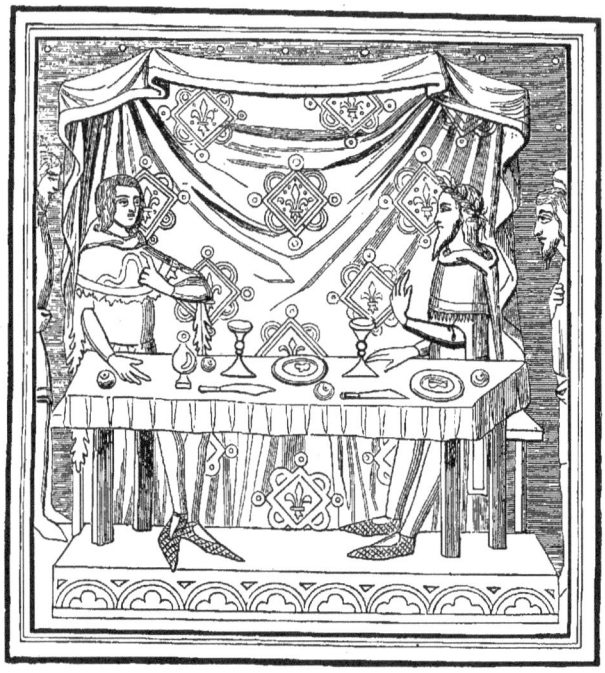

Fig. 373. — Miniature d'un manuscrit du quatorzième siècle, représentant Louis de Tarente, second mari de la reine Jeanne de Naples, instituant l'ordre de chevalerie du *Saint-Esprit*. Bibl. nat. de Paris.

artistes italiens ou français, que se trouvent peut-être les plus belles miniatures du temps (fig. 373); on y remarque surtout les beaux portraits en camaïeu du roi Louis et de sa femme, Jeanne Ire, reine de Naples. Un précieux exemplaire du roman de *Lancelot du Lac*, qui date de la même période, se recommande à l'attention des connaisseurs par une rare particularité : l'on y peut suivre les différents travaux préparatoires des artistes en miniature; c'est ainsi que s'offrent successivement d'abord le dessin au trait, puis les premières teintes, habituellement uniformes, exécutées par l'enlu-

Fig. 374. — Bordure tirée du *Froissart*; manuscrit français du quinzième siècle. Bibl. nat. de Paris.

mineur; ensuite les enduits pour l'application des fonds d'or; enfin le travail réel du miniaturiste dans les têtes, les costumes, etc.

La France, malgré les troubles profonds qui l'agitèrent et les guerres extérieures qu'elle eut à soutenir pendant le quinzième siècle, vit cependant les arts du dessin se perfectionner très-sensiblement. Le beau *Froissart* de la Bibliothèque nationale de Paris (fig. 374) pourrait suffire seul à démontrer la vérité de cette assertion. Le nom de Jean Foucquet, peintre du roi Louis XI, mérite d'être élogieusement cité, comme celui d'un des hommes qui contribuèrent le plus aux progrès de la peinture des manuscrits. Tout annonçait dès lors la renaissance qui devait se réaliser au seizième siècle, et si l'on veut suivre la marche ascendante de l'art depuis le commencement du quinzième siècle jusqu'au temps de Raphaël, c'est dans les miniatures des manuscrits qu'il faut en chercher les meilleurs témoignages. Notons, en passant, que l'école flamande des ducs de Bourgogne eut une grande part d'influence sur cet art merveilleux, pendant une période de plus d'un siècle.

L'Espagne était aussi en voie de progrès; mais c'est aux artistes italiens qu'il faut dès lors demander les œuvres les plus remarquables. La Bibliothèque nationale de Paris possède plusieurs manuscrits qui attestent l'état supérieur de la miniature à cette époque, entre autres un *Ovide* du quinzième siècle (fig. 376); mais pour trouver

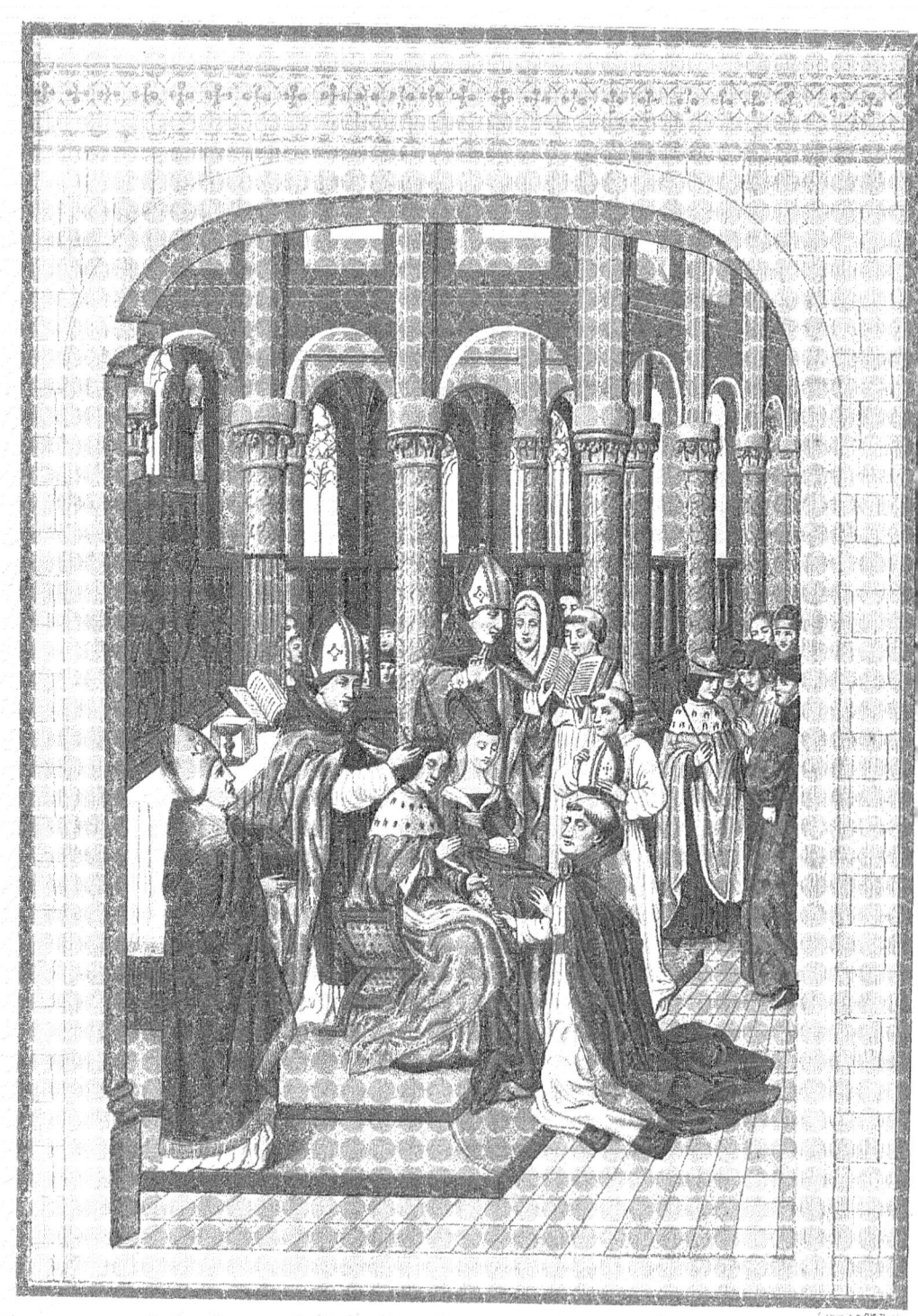

COURONNEMENT DE CHARLES V, ROI DE FRANCE. (1364)
Miniature des Chroniques de Froissart. (Bibl. Nat!e de Paris.)

Fig. 375. — Miniature exécutée par Giulio Clovio, du seizième siècle, et tirée du *Paradis* du Dante, représentant le poëte et sa Béatrix, transportés dans la Lune, séjour des femmes vouées à la chasteté. Ms. de la Bibl. du Vatican, à Rome.

la plus haute expression de l'art, il faut voir un incomparable *Dante*, conservé au Vatican, manuscrit qui sort des mains de Giulio Clovio (fig. 375),

Fig. 376. — Bordure tirée d'un *Ovide*, manuscrit italien du quinzième siècle. Bibl. nat. de Paris.

peintre illustre, élève et imitateur de Raphaël.

Enfin, avec le règne de Louis XII, s'achève en France la complète régénération des arts. On doit toutefois à cette époque signaler deux écoles bien distinctes : l'une dont la manière se ressent encore de l'influence des anciennes traditions gothiques, l'autre entièrement dépendante du goût italien. Le *Missel* du pape Paul V émane de cette dernière école (fig. 378).

Cet immense progrès, qui se manifeste à la fois en France et en Italie, par des œuvres originales, semble avoir atteint son apogée dans l'exécution d'un manuscrit, justement célèbre, et connu sous le nom d'*Heures d'Anne de Bretagne* (fig. 377). Parmi les nombreux *tableaux* qui décorent ce livre de prières, plusieurs ne seraient pas indignes du pinceau de Raphaël : la figure de la vierge Marie se fait remarquer, entre toutes les autres, par une ineffable expression de douceur ; les têtes d'anges ont quelque chose de divin, et les ornements qui encadrent chaque page sont composés de fleurs, de fruits et d'insectes, représentés avec la fraîcheur et l'éclat qu'ils ont dans la nature. Ce chef-d'œuvre inimitable devait, comme une sorte de sublime testament, marquer le terme glorieux d'un art qui allait nécessairement se perdre, alors que l'imprimerie travaillait à faire disparaître la classe nombreuse des scribes et des enlumineurs du moyen âge. Il ne se raviva depuis, par intervalles, que pour satisfaire à des fantaisies plutôt qu'à des besoins véritables.

Quelques manuscrits à miniatures de la fin du seizième siècle peuvent encore être cités, notamment deux livres d'*Heures*, peints en grisaille, et

Fig. 377. — Miniature des Heures d'Anne de Bretagne, représentant l'archange saint Michel. Bibliothèque nationale de Paris.

qui ont appartenu au roi de France Henri II (aujourd'hui au musée des Souverains), et le *Livre de Prières* exécuté pour le marquis de Bade, par un peintre lorrain ou messin, nommé Brentel, qui, d'ailleurs, n'a fait qu'y rassembler des copies de tableaux des grands maîtres

Fig. 378. — Bordure tirée du Missel du pape Paul V. Manuscrit italien du seizième siècle.

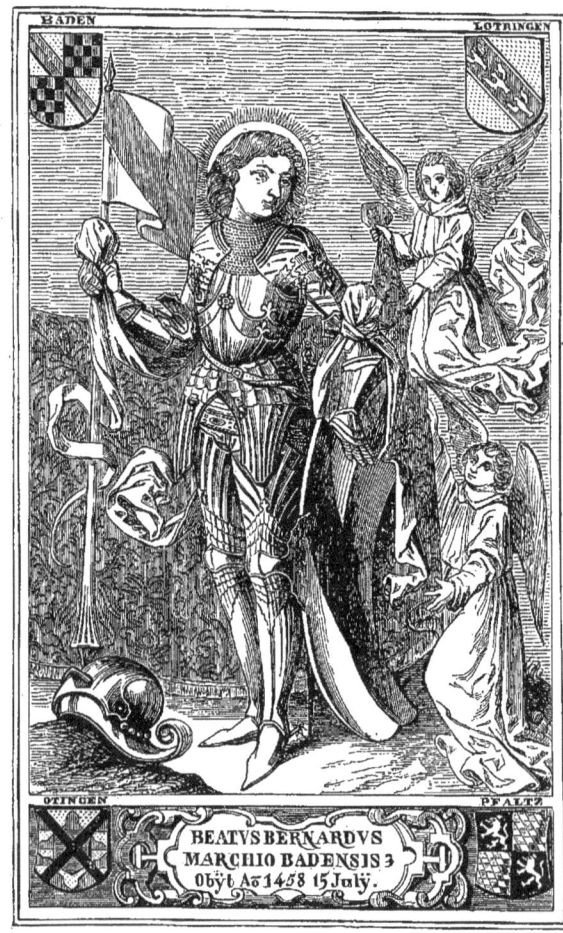

Fig. 379. — Miniature des Heures du marquis de Bade, représentant le portrait du bienheureux Bernard de Bade, mort en odeur de sainteté, le 15 juillet 1458. Bibl. nat. de Paris.

italiens et flamands (fig. 379). Il y eut pourtant de bons miniaturistes en France jusqu'au dix-septième siècle, pour illustrer les manuscrits exécutés avec tant de goût par le fameux Jarry et les calligraphes de son école. La dernière expression de l'art brille, par exemple, dans les magnifiques *Heures* offertes à Louis XIV par les pensionnaires de l'hôtel des Invalides, œuvre remarquable, mais indigne cependant de figurer à côté des Heures d'Anne de Bretagne, que le peintre semble avoir prises pour modèle..

Fig. 380. — Écusson de France, tiré des ornements du manuscrit de l'*Institution de l'ordre du Saint-Esprit*. Quatorzième siècle.

RELIURE

Reliure primitive des livres. — La reliure chez les Romains. — Reliure d'orfévrerie, depuis le cinquième siècle. — Livres enchaînés. — Corporation des *lieurs*, ou relieurs. — Reliures en bois, à coins et à fermoirs de métal. — Premières reliures en peau, gaufrées et dorées. — Description de quelques reliures célèbres aux quatorzième et quinzième siècles. — Origines de la reliure moderne. — Jean Grollier. — Le président de Thou. — Les rois et les reines de France bibliomanes. — Supériorité de l'art du relieur en France.

Aussitôt que les anciens eurent fait des livres carrés, plus commodes à lire que les rouleaux, la reliure, c'est-à-dire l'art de réunir les feuillets cousus ou collés (*legati*) dans un dos mobile, entre deux planches de bois, d'ivoire, de métal ou de cuir, la reliure fut inventée. Cette reliure primitive, qui n'avait d'autre objet que de conserver les livres, ni d'autre mérite que sa solidité, ne tarda pas à se couvrir d'ornements et à se mettre ainsi en rapport avec le luxe de la civilisation grecque et romaine. On ne se contentait pas d'ajouter, de chaque côté du volume, un ais de cèdre ou de chêne, sur lequel on écrivait le titre du livre, car les livres étaient alors couchés à plat sur les rayons de la bibliothèque; mais, si le livre était précieux, on étendait un morceau de cuir sur la tranche pour la préserver de la poussière, et l'on serrait le volume avec une courroie qui l'entourait plusieurs fois, et qui fut plus tard remplacée par des fermoirs. Dans certains cas, le volume était enveloppé d'une

étoffe épaisse, et même enfermé dans un étui de peau et de bois. Tel était l'état de la reliure dans l'antiquité.

Il y avait alors, comme aujourd'hui, de bons et de mauvais relieurs. Cicéron, dans ses lettres à Atticus, lui demande deux de ses esclaves qui étaient très-habiles *ligatores librorum* (lieurs de livres). La reliure n'était pas, toutefois, un art fort répandu, parce que les livres carrés, malgré la commodité de leurs formats, n'avaient point encore détrôné les rouleaux ; mais on voit, dans la Notice des Dignités de l'empire d'Orient (*Notitia Dignitatum Imperii*), écrite vers 450, que cet art accessoire avait déjà fait un pas immense, puisque certains officiers de l'empire portaient dans les cérémonies publiques de grands livres carrés, contenant les instructions administratives de l'empereur : ces livres étaient reliés, couverts en cuir vert, rouge, bleu, jaune, fermés par des courroies ou par des crochets, et ornés de petites verges d'or horizontales ou en losange, avec le portrait du souverain, peint ou doré sur les plats de la couverture. Dès le cinquième siècle les orfèvres et les lapidaires ornaient richement les reliures. Aussi entendons-nous saint Jérôme s'écrier : « Les livres sont couverts de pierres précieuses, « et le Christ meurt nu devant la porte de son temple ! » C'est une de ces opulentes reliures que porte encore l'*Évangéliaire* grec donné à la basilique de Monza par Théodelinde, reine des Lombards, vers l'an 600.

Un spécimen de l'art byzantin, conservé au Louvre, est une sorte de plaquette, qu'on croit être l'un des ais de la couverture d'un livre, et sur laquelle se voient exécutées au repoussé la visite des saintes femmes au tombeau et plusieurs autres scènes évangéliques. Dans ce morceau, le beau caractère des figures, le goût qui règne dans l'agencement des draperies, et le fini de l'exécution, fournissent la preuve que dans les arts industriels les Grecs ont conservé jusqu'au douzième siècle la prééminence sur tous les peuples de l'Europe.

Dans les mêmes temps la reliure des livres ordinaires était exécutée sans qu'on y prodiguât un luxe presque exclusivement réservé aux livres sacrés. Si dans les trésors des églises, des abbayes, des palais, on gardait comme des reliques quelques manuscrits revêtus d'or, d'argent, de pierreries, les livres d'un usage courant étaient simplement couverts de bois ou de peau, mais non sans que des soins tout particuliers fussent donnés à cette reliure,

VISITE DES SAINTES FEMMES AU TOMBEAU

Dessus de boîte ou ais d'une couverture de livre. Bas relief repoussé en or
Neuvième siècle (Musée des Antiques au Louvre)

appropriée à la conservation des volumes. Plusieurs documents témoignent de la minutie avec laquelle dans certains monastères les livres étaient reliés et entretenus.

Fig. 381. — Reliure en or, ornée de pierres précieuses, ayant couvert un Évangéliaire du onzième siècle et représentant Jésus crucifié, avec la Vierge et saint Jean au pied de la croix. Musée du Louvre.

Toutes sortes de peaux furent employées à les recouvrir, lorsqu'ils avaient été d'abord serrés et liés entre des ais de bois dur et incorruptible ; dans le Nord on se servait même de peaux de phoque ou de requin, mais la peau de truie paraît avoir été usitée de préférence.

Il faut reconnaître que nous devons peut-être aux reliures de luxe, qui étaient bien faites pour tenter les pillards, la destruction d'une foule de précieux manuscrits, lors du sac des villes ou des monastères ; mais en revanche les somptueuses reliures, dont les rois, les grands, recouvraient des Bibles, des Évangéliaires, des Antiphonaires et des Missels, nous ont certainement conservé un grand nombre de ces curieux monuments, qui sans elles se fussent peu à peu détériorés, ou qui n'eussent point échappé à toutes les chances

Fig. 382. — Bibliothèque de l'Université de Leyde, dans laquelle tous les livres étaient encore enchaînés au dix-septième siècle.

de destruction. C'est ainsi, par exemple, qu'est venu jusqu'à nous le fameux manuscrit de Sens, qui contient la messe des Fous, notée en musique au douzième siècle, et qui est relié entre deux plaques d'ivoire, sculptées en relief au quatrième siècle et représentant les fêtes de Bacchus. Toutes les grandes collections publiques montrent avec orgueil quelques-unes de ces rares et vénérables reliures, décorées d'or, d'argent ou de cuivre, estampé, ciselé ou niellé, de pierres précieuses ou de verroteries de couleur, de camées et d'ivoires antiques (fig. 381).

La plupart des riches Évangéliaires dont l'histoire fait mention remontent à l'époque de Charlemagne ; et parmi ceux-ci il faut citer surtout l'Évangé-

DIPTYQUE EN IVOIRE. BAS EMPIRE.
Reliure d'un Manuscrit conservé à la Bibliothèque de Sens.

Fig. 383. — Grande initiale peinte d'un manuscrit de la Bibliothèque royale de Bruxelles, offrant la disposition d'une reliure, en métal émaillé, d'Évangéliaire. Neuvième ou dixième siècle.

liaire donné par cet empereur lui-même à l'abbaye de Saint-Riquier, « cou-
« vert de plaques d'argent et orné d'or et de gemmes »; celui de Saint-Maximin de Trèves, qui provenait d'Ada, fille de Pepin, sœur de Charlemagne, et portait une agate gravée représentant Ada, l'empereur et ses fils; enfin, celui qui se voyait encore en 1727 au couvent de Hautvillers, près d'Épernay, et qui était relié en ivoire historié.

Quelquefois ces luxueux volumes avaient pour enveloppe supplémentaire soit de riches étoffes, soit, par réminiscence d'un antique usage, une boîte non moins somptueusement décorée que la reliure qu'elle devait protéger. Ainsi, nous savons que le livre d'*Heures* de Charlemagne, aujourd'hui conservé à la Bibliothèque du Louvre, se trouvait, à l'origine, renfermé dans un *petit coffre d'argent doré*, sur lequel étaient *relevés* les mystères de la Passion.

Ce n'étaient pas cependant ces reliures orfévrées qu'on enchaînait dans les églises ou dans certaines bibliothèques (fig. 382), comme le montrent encore quelques volumes qui sont venus jusqu'à nous avec l'anneau où passait la chaîne fixée au pupitre. Ces *catenati* (enchaînés) étaient ordinairement des Bibles, des Missels reliés en bois et lourdement garnis de coins métalliques, que l'on voulait garantir des déprédations, tout en les mettant à la disposition des fidèles et du public.

Il ne faut pas oublier de signaler au nombre des plus belles reliures des onzième et douzième siècles les couvertures de livres en cuivre émaillé (fig. 383). Le musée de Cluny possède deux plaques d'émail incrusté de Limoges, qui doivent provenir d'une de ces reliures : la première a pour sujet l'*Adoration des Mages;* l'autre représente le moine Étienne de Muret, fondateur de l'ordre de Grandmont (au douzième siècle), conversant avec saint Nicolas. La cathédrale de Milan renferme dans son trésor une couverture de livre encore plus ancienne et beaucoup plus riche, haute de 43 centimètres sur 36 de large, et revêtue à profusion d'émaux incrustés, avec des entourages et des ornements en cabochons de couleur.

Mais ce n'étaient là que des travaux d'émailleurs, d'orfèvres, d'imagiers et de fermailleurs. Les relieurs proprement dits (*lieurs de livres*, ou *lieurs*) liaient ensemble les feuilles des livres et les endossaient entre deux planches, qu'ils revêtaient ensuite de cuir, de peau, d'étoffe ou de parchemin. On y

ajoutait tantôt des courroies, tantôt des *fermaux* de métal, tantôt des agrafes, pour tenir le volume hermétiquement clos, et presque toujours des clous dont la tête saillante et arrondie préservait du frottement le plat de la reliure.

En l'année 1299, lorsque la taille fut levée sur les habitants de Paris pour les besoins du roi, on ne constata la présence dans toute la ville que de dix-sept *lieurs de livres*, lesquels, ainsi que les écrivains et les libraires,

Fig. 384. — Sceau de l'Université d'Oxford, dans laquelle figure un livre relié avec coins et fermoirs.

étaient sous la dépendance directe de l'Université, qui les faisait surveiller par quatre relieurs jurés, comptant au nombre de ses *suppôts*. Exceptons cependant de cette juridiction le relieur en titre de la Chambre des comptes, qui pour être reçu devait affirmer par serment *ne savoir lire ni écrire*.

Dans les *montres* ou processions de l'université de Paris les relieurs avaient rang après les libraires. Pour expliquer le nombre relativement peu élevé des relieurs de profession, il faut noter qu'à cette époque, outre que la plupart des écoliers reliaient eux-mêmes leurs livres et leurs cahiers, comme

le prouvent divers passages d'anciens auteurs, les monastères, qui étaient les principaux centres de production des livres, comptaient un ou plusieurs membres de la communauté, ayant pour fonction spéciale de relier les volumes calligraphiés dans la maison. Tritheim, abbé de Spanheim, à la fin du quinzième siècle, n'oublie pas les relieurs dans l'énumération qu'il fait des divers emplois de ses religieux : « Que celui-là, dit-il, colle les feuilles et « relie les livres avec des tablettes. Vous, préparez ces tablettes; vous, apprê- « tez le cuir; vous, les lames de métal qui doivent orner la reliure. » Ces reliures sont représentées sur le sceau de l'université d'Oxford (fig. 384), et sur les bannières de quelques corporations d'imprimeurs et libraires de France (fig. 385 et 389).

Fig. 385. — Bannière de la corporation des imprimeurs-libraires d'Angers.

Les lames de métal, les coins, les clous, les fermoirs, dont on chargeait alors les volumes, les rendaient si pesants que, pour pouvoir les feuilleter avec facilité, on les plaçait sur un de ces pupitres tournants qui pouvaient recevoir plusieurs in-folio à la fois, et les présenter ouverts simultanément au lecteur. On raconte que Pétrarque avait fait relier, avec ce luxe de lourde solidité, les Épîtres de Cicéron, recopiées de sa main, et que, comme il les lisait sans cesse, ce volume tombait souvent et lui meurtrissait la jambe, de telle sorte qu'une fois il fut menacé de l'amputation. On voit encore à la Bibliothèque Laurentienne de Florence ce manuscrit autographe de Pétrarque, relié en bois avec des coins et des fermoirs de cuivre.

Les croisades, en introduisant chez nous une multitude de coutumes luxueuses, durent d'autant mieux influer sur la reliure que les Arabes con-

naissaient depuis bien longtemps l'art de préparer, de teindre, gaufrer et dorer les peaux dont ils se servaient pour faire à leurs livres des couvertures, qui prenaient le nom d'*alæ* (ailes), par analogie sans doute avec les ailes d'un oiseau au riche plumage. Les croisés ayant rapporté de leurs expéditions des spécimens de reliures orientales, nos artistes européens ne manquèrent pas de mettre à profit ces brillants modèles.

D'ailleurs, une véritable révolution qui s'opérait dans la formation des bibliothèques royales et princières devait produire aussi une révolution dans la reliure. Les Bibles, les Missels, les reproductions d'anciens auteurs, les traités de théologie, n'étaient plus les seuls livres usuels : la langue nouvelle avait enfanté des histoires, des romans, des poëmes, qui faisaient les délices d'une société que chaque jour rendait de plus en plus polie. Pour le délassement de ces lecteurs chevaleresques, pour la délectation de ces lectrices délicates, il fallait des volumes d'un aspect moins austère, d'un contact moins rude, que pour l'édification des moines ou pour l'instruction des écoliers. On substitua d'abord, dans la confection des manuscrits, au solennel in-folio des formats plus portatifs. On écrivit sur du vélin mince et brillant, on couvrit les volumes de velours, de soie et de laine. D'ailleurs le papier de chiffe, d'invention récente, ouvrait une ère nouvelle pour les bibliothèques ; mais deux siècles devaient s'écouler encore avant que les couvertures en carton eussent totalement fait abandonner l'usage des couvertures en bois.

C'est dans les inventaires, dans les comptes, dans les archives des rois et des princes, qu'il faut chercher l'histoire de la reliure aux quatorzième et quinzième siècles (fig. 386). Nous nous bornerons à donner la description de quelques reliures de prix, d'après les inventaires des magnifiques bibliothèques des ducs de Bourgogne et d'Orléans, aujourd'hui en partie détruites, en partie disséminées dans les grandes collections publiques de la France et de l'étranger.

Chez les ducs de Bourgogne, Philippe le Hardi, Jean sans Peur et Philippe le Bon, nous voyons un petit livre des *Évangiles* et des *Heures de la Croix*, avec « une couverture garnie d'or, 58 perles grosses, en un estuy de « camelot, à une grosse perle et un bouton de mêmes perles » ; le roman de la *Moralité des hommes sur le ju* (jeu) *des eschiers* (échecs), « couvert de « drap de soye, et à florettes blanches et vermeilles, à cloans (clous) d'argent

Fig. 386. — Fragment d'une reliure estampée et gaufrée, en matière inconnue (quinzième siècle), représentant la Chasse mystique de la licorne qui se réfugie dans le giron de la Vierge. Bibl. publ. de Rouen, coll. Leber.

« doré, sur tissu vert » ; un livret d'*Oraison*, « couvert de cuir rouge à clous
« d'argent doré » ; un *Psautier*, garni de deux fermaulx d'argent, dorez,
« armoiez d'azur à une aigle d'or à deux testes, onglé de gueulles (rouge),
« auquel a un tuyau d'argent doré pour tourner les feuilles, à trois escussons
« desdites armes, couvert d'une chemise de veluyau (velours) vermeil. » La
chemise était une sorte de poche, dans laquelle on tenait enveloppés certains
livres précieux : les *Heures de saint Louis*, aujourd'hui au Musée des
Souverains, sont encore dans leur chemise de sandal rouge.

Chez le duc d'Orléans, frère de Charles VI, nous trouvons le livre de
Végèce, *de Chevalerie*, « couvert de cuir rouge marqueté, à deux petits « fer-
« moers de cuivre » ; le livre de *Meliadus*, « couvert de velours vert, à
« deux fermoers samblans d'argent, dorés, esmaillés aux armes de Monsei-
« gneur » ; le livre de Boèce, *de Consolation*, « couvert de soye ouvrée » ;
une *Légende dorée*, « couverte de velours noir, sans fermoers » ; les *Heures
de Notre-Dame*, « couvertes de cuir blanc », etc.

Les mêmes inventaires nous donnent un aperçu des prix payés pour cer-
taines reliures et objets accessoires. Ainsi, en 1386, Martin Lhuillier,
libraire à Paris, reçoit du duc de Bourgogne 16 francs (environ 114 francs
de notre monnaie), « pour couvrir huit livres, dont six de cuir en grains » ;
le 19 septembre 1394, le duc d'Orléans paye à Pierre Blondel, orfévre,
12 livres 15 sols, « pour avoir *ouvré*, outre le scel d'argent du duc, deux
« fermoers » du livre de Boèce, et le 15 janvier 1398, à Émelot de Rubert,
broderesse (brodeuse) de Paris, 50 sols tournois, « pour avoir taillées et
« étoffées d'or et de soye deux couvertures de drap de Dampmas vert, l'une
« pour le Bréviaire et l'autre pour les Heures dudit seigneur, et fait quinze
« seignaux (sinets) et quatre paires de tirans d'or et de soye pour lesdits
« livres. »

L'ancien système de reliure épaisse, lourde, cuirassée en quelque sorte,
ne pouvait persister longtemps après l'invention de l'imprimerie, qui, en
multipliant les livres, diminua leur poids, réduisit leur format, et en outre
leur donna une valeur vénale moins grande. On remplaça les ais de bois par
du carton battu, on supprima peu à peu les clous et les fermoirs, on aban-
donna les étoffes, et l'on n'employa plus que la peau, le cuir et le parchemin.
Ce fut la naissance de la reliure moderne ; mais les relieurs n'étaient encore

que des ouvriers travaillant pour les libraires, lesquels quand ils avaient chez eux un atelier de reliure (fig. 387) prenaient, sur leurs éditions, le double titre de *libraire-éditeur* (fig. 388). En 1578, Nicolas Ève mettait encore sur ses livres, aussi bien que sur son enseigne : « *Libraire de l'Université de Paris et relieur du Roi* ». Aucun volume ne se vendait broché.

Dès la fin du quinzième siècle, bien que la reliure ne fût toujours considérée que comme une annexe de la librairie, certains amateurs, qui avaient

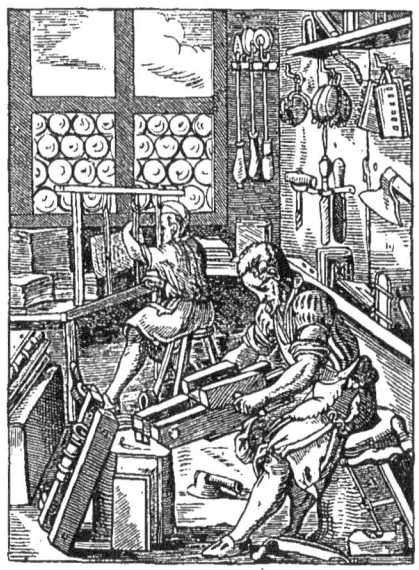

Fig. 387. — L'atelier du relieur, dessiné et gravé au seizième siècle, par J. Amman.

le sentiment de l'art, exigeaient pour leurs livres des dehors plus riches, plus recherchés. L'Italie nous donna l'exemple de belles reliures en maroquin gaufré et doré, imitées d'ailleurs de celle des *Coran* et autres manuscrits arabes, que les navigateurs vénitiens rapportaient fréquemment d'Orient. L'expédition de Charles VIII et les guerres de Louis XII firent venir en France non-seulement les reliures italiennes, mais encore des relieurs italiens. Sans renoncer toutefois, du moins pour les livres d'Heures, aux reliures orfévrées et gemmées, la France eut bientôt des relieurs indigènes qui surpassèrent ceux qui leur avaient servi d'initiateurs ou de maîtres. Jean

Grollier, de Lyon, aimait trop les livres pour ne pas vouloir leur donner une parure extérieure digne des trésors de savoir qu'ils renfermaient. Trésorier des guerres et intendant du Milanais avant la bataille de Pavie, il avait commencé la création d'une bibliothèque, qu'ensuite il transporta en France, et ne cessa d'accroître et d'enrichir jusqu'à sa mort, arrivée en 1565. Ses livres étaient reliés en maroquin du Levant, avec un soin et un goût tels que, sous l'inspiration de ce délicat amateur, la reliure semble avoir atteint déjà la per-

Fig. 388. — Marque de Guillaume Eustace (1512), libraire-relieur de Paris.

fection. Une incroyable variété de dessins dans les gaufrures, une entente supérieure de l'agencement des mosaïques en cuir de couleur, un fini d'ensemble admirable, font de chacune de ces reliures autant de petites merveilles. Aussi n'est-ce pas à tort que le président de Thou, un autre bibliophile passionné pour les belles reliures, a dit de Grollier que « ses livres participaient de l'élégance et de la politesse de leur maître ». On peut donc le regarder comme le véritable chef de la première école de reliure française, ou plutôt comme le promoteur de l'amour des beaux livres, lequel se propagea de plus en plus en France.

Les princes, les dames de la cour, firent profession d'aimer, de rechercher les livres, créèrent des bibliothèques, et encouragèrent les travaux et *inventions* des bons relieurs, qui accomplirent des chefs-d'œuvre de patience et d'habileté, en décorant les couvertures des livres, soit en émaux peints, soit en mosaïques faites de pièces rapportées, soit en dorures pleines à petits fers. Il serait impossible d'énumérer les reliures d'apparat, en tous genres, que nous a laissées le seizième siècle français, et qui n'ont pas été surpassées depuis. Les peintres, les graveurs et même les orfévres concouraient encore à l'art du relieur, en lui fournissant des modèles d'ornements. On vit alors reparaître quelques plaques représentant des sujets, exécutées à la frappe à chaud ou à froid, et les dessins de ces estampages, renouvelés de ceux qui avaient eu la vogue vers le commencement du seizième siècle, furent souvent esquissés par de grands artistes, tels que Jean Cousin, Étienne de Laulne, etc.

Presque tous nos rois, notamment les Valois, ont été passionnés pour les belles reliures. Catherine de Médicis était si curieuse de livres bien reliés, que les auteurs et libraires, qui lui envoyaient à l'envi des exemplaires de présent, cherchaient à se distinguer par le choix et la beauté des reliures qu'ils faisaient faire exprès pour elle. Henri III, qui n'aimait pas moins les reliures que sa mère, en avait imaginé une très-singulière lorsqu'il eut institué l'ordre des Pénitents : ce sont des têtes et des os de morts, des larmes, des croix et les instruments de la Passion, dorés ou estampés sur maroquin noir, et portant cette devise : *Spes mea Deus* (Dieu est mon espoir), avec ou sans les armes de France.

Ces reliures de luxe n'avaient garde de se confondre avec les reliures usuelles et communes, qui s'exécutaient chez les libraires, et sous leur dépendance. Quelques libraires de Paris et de Lyon, les Gryphe et les de Tournes, les Estienne et les Vascosan, se préoccupèrent cependant, un peu plus que leurs confrères, de la reliure des livres qu'ils vendaient au public lettré; ils adoptèrent les modèles en veau fauve, à compartiments, ou en vélin blanc, à filets et arabesques d'or, dont les beaux spécimens sont aujourd'hui devenus rares.

Pendant ce temps la reliure italienne était en pleine décadence, tandis que l'Allemagne et les autres pays de l'Europe s'en tenaient encore aux vieilles

reliures massives, en bois, en peau et parchemin, à fermoirs de fer et de cuivre. Chez nous, d'ailleurs, les relieurs, que les libraires maintenaient dans une espèce d'obscurité et d'oppression, n'avaient pu même se constituer en corps de métier. Permis à eux de faire des chefs-d'œuvre; mais ils devaient s'abstenir de les signer, et il faut descendre jusqu'au fameux Gascon, ou le Gascon (1641), pour pouvoir commencer par un nom de relieur illustre l'histoire de la reliure moderne.

Fig. 389. — Bannière de la corporation des imprimeurs-libraires d'Autun.

IMPRIMERIE

Quel est l'inventeur de l'imprimerie ? — Lettres mobiles dans l'antiquité. — L'impression xylographique — Laurent Coster. — Les *Donats* et les *Speculum*. — Procès de Gutemberg. — Association de Gutemberg et de Fust. — Schoiffer. — La Bible de Mayence. — Le Psautier de 1457. — Le *Rationale* de 1459.— Gutemberg imprime seul. — Le *Catholicon* de 1460. — L'imprimerie à Cologne, à Strasbourg, à Venise, à Paris. — Louis XI et Nicolas Jenson. — Les imprimeurs allemands à Rome. — Les *Incunables*. — Colard Mansion. — Caxton. — Perfectionnement des procédés typographiques jusqu'au seizième siècle.

UINZE villes ont revendiqué l'honneur d'avoir vu naître l'imprimerie, et les écrivains qui se sont appliqués à rechercher l'origine de cette admirable invention, loin de se mettre d'accord sur cette question, n'ont fait que l'embrouiller, en s'efforçant de l'éclairer. Aujourd'hui, cependant, après plusieurs siècles de controverses savantes et passionnées, il ne reste que trois systèmes en présence, avec trois noms de villes, quatre noms d'inventeurs et trois dates différentes. Les trois villes sont Harlem, Strasbourg et Mayence; les quatre inventeurs, Laurent Coster, Gutemberg, Faust et Schoiffer; les trois dates, qu'on peut leur attribuer, 1420, 1440, 1450. A notre avis, ces trois systèmes, que l'on prétend combattre l'un par l'autre, doivent, au contraire, se fondre en un seul et se combiner de manière à représenter les trois époques principales de la découverte de l'imprimerie.

Nul doute que l'imprimerie existât en germe parmi les connaissances et les usages de l'antiquité. On avait des sceaux et des cachets portant des légendes tracées à rebours, qu'on imprimait positivement sur le papyrus ou

le parchemin, avec de la cire, de l'encre ou de la couleur. On montre dans les musées des plaques de cuivre ou de bois de cèdre, chargées de caractères sculptés ou découpés, qui semblent avoir été faites pour l'impression, et qui ressemblent aux planches xylographiques du quinzième siècle. Le procédé

Fig. 390. — Ancienne planche xylographique taillée en Flandre avant 1440, représentant Jésus-Christ après la flagellation. Collection Delbecq, de Gand.

de l'imprimerie en caractères mobiles se trouve aussi presque décrit dans un passage de Cicéron, qui réfute la doctrine d'Épicure sur les atomes créateurs du monde : « Pourquoi ne pas croire aussi qu'en jetant pêle-mêle
« d'innombrables formes des lettres de l'alphabet, soit en or, soit en toute
« autre matière, on puisse *imprimer* avec ces lettres, sur la terre, les

« *Annales* d'Ennius? » Ces lettres mobiles, l'antiquité les possédait sculptées en buis ou en ivoire; mais on ne les employait que pour apprendre à lire aux enfants, comme le témoignent Quintilien dans ses *Institutions oratoires*, et saint Jérôme, dans ses *Épîtres*. Il n'eût donc fallu qu'un heureux hasard

Fig. 391. — Fac-simile d'une gravure sur bois, par un xylographe flamand (vers 1438), laquelle était collée, en guise de miniature, dans un manuscrit du quinzième siècle, contenant des prières à l'usage du peuple. (Collection Delbecq, de Gand.) — Par distraction, sans doute, l'artiste a figuré une croix sur le pied du calice, comme si le calice d'amertume du calvaire avait quelque chose de commun avec le calice du divin sacrifice.

pour faire que cet alphabet taillé créât, quinze siècles plus tôt, l'art typographique.

« L'impression une fois découverte, » dit M. Léon de Laborde, « une fois « appliquée à la gravure en relief, donnait naissance à l'imprimerie; qui ne

« formait plus qu'un perfectionnement auquel une progression naturelle et
« rapide de tentatives et d'efforts devait naturellement conduire. »

« Mais c'est seulement, » ajoute M. Ambroise-Firmin Didot, « quand l'art de
« fabriquer le papier, cet art connu des
« Chinois dès l'origine de notre ère, se
« répandit en Europe et s'y généralisa,
« que la reproduction, par l'impression,
« des textes, des figures, des cartes à
« jouer, etc., d'abord par le procédé
« tabellaire, dit *xylographie*, puis avec
« des caractères mobiles, devint facile et
« dut par conséquent apparaître simulta-
« nément en divers endroits. »

Or, dès la fin du quatorzième siècle, à Harlem, en Hollande, on avait découvert la gravure sur bois, et par conséquent l'*impression tabellaire*, que la Chine, dit-on, connaissait déjà, trois ou quatre cents ans avant l'ère moderne. Peut-être fut-ce quelque livre ou quelque jeu de cartes chinois, rapporté à Harlem par un marchand ou par un navigateur, qui révéla aux cartiers et imagiers de l'industrieuse Néerlande un procédé d'impression plus expéditif et plus économique. La xylographie commença du jour où l'on grava une légende sur une estampe en bois; cette légende, bornée d'abord à quelques mots, à quelques lignes, forma bientôt une page, puis cette page ne dut pas tarder à devenir un volume (fig. 390 à 392).

Fig. 392. — Planche xylographique, taillée en France, vers 1440, représentant l'image de saint Jacques le Majeur, avec le texte d'un des commandements de l'Église. Bibl. nat. de Paris, cab. des estampes.

Voici maintenant, sur la découverte de l'imprimerie à Harlem, un extrait du récit que fait Adrien Junius dans son ouvrage latin intitulé *Batavia* (la

Batavie), écrit vers 1562 : « Il y a plus de 132 ans, demeurait à Harlem,
« à côté du palais royal, Laurent Jean, surnommé Coster, ou gouverneur,
« car il possédait cette charge honorable par héritage de famille. Un jour,
« vers 1420, en se promenant, après le repas, dans un bois voisin de la ville,
« il se mit à tailler des écorces de hêtre en forme de lettres, avec lesquelles
« il traça, sur du papier, en les imprimant l'une après l'autre, un modèle
« composé de plusieurs lignes pour l'instruction de ses enfants. Encouragé
« par ce succès, son génie prit un plus grand essor, et d'abord, de concert
« avec son gendre, Thomas Pierre, il inventa une espèce d'encre, plus
« visqueuse et plus tenace que celle qu'on emploie pour écrire, et il imprima
« ainsi des images auxquelles il avait ajouté ses caractères en bois. J'ai vu
« moi-même plusieurs exemplaires de cet essai d'impression, faite d'un seul
« côté du papier. C'est un livre écrit en langue vulgaire par un auteur
« anonyme, portant pour titre : *Speculum nostræ salutis* (le Miroir de notre
« salut). Plus tard, Laurent Coster changea ses types de bois en types de
« plomb; puis ceux-ci en types d'étain. La nouvelle invention de Laurent,
« favorisée par des hommes studieux, attira de toutes parts un immense
« concours d'acheteurs. L'amour de l'art s'en accrut, les travaux de l'atelier
« s'accrurent aussi, et Laurent dut adjoindre des ouvriers à sa famille, pour
« l'aider dans ses opérations. Parmi ces ouvriers, il y avait un certain Jean,
« que je soupçonne n'être autre que Faust, qui fut traître et fatal à son
« maître. Initié, sous le sceau du serment, à tous les secrets de l'imprimerie,
« et devenu habile dans la fonte des caractères, dans leur assemblage et
« dans les autres procédés du métier, ce Jean profite de la nuit de Noël,
« pendant que tout le monde est à l'église, pour dévaliser l'atelier de son
« patron et emporter les ustensiles typographiques. Il s'enfuit avec son butin
« à Amsterdam; de là il passe à Cologne, et va s'établir ensuite à Mayence,
« comme en un lieu d'asile, où il fonde un atelier d'imprimeur. Dans cette
« même année, 1422, il imprima, avec les caractères dont Laurent s'était
« servi à Harlem, *Alexandri Galli Doctrinale* (le Doctrinal du Français
« Alexandre), grammaire alors en usage, et *Petri Hispani Tractatus* (le
« Traité de l'Espagnol Pierre). »

Ce récit, un peu tardif à la vérité, et bien que l'auteur s'efforçât de l'appuyer des autorités les plus respectables, ne rencontra d'abord qu'incré-

dulité et dédain. A cette époque, les droits de Mayence à l'invention de l'imprimerie semblaient ne pouvoir être sérieusement balancés que par les droits de Strasbourg, et les trois noms de Gutemberg, de Faust et de Schoiffer étaient déjà consacrés par la reconnaissance universelle. Partout donc, excepté en Hollande, on repoussa ce nouveau témoignage; partout le nouvel

Fig. 393. — Fac-simile d'une page du plus ancien *Donat* xylographique (chapitre de la Préposition), imprimé à Mayence par Fust et Gutemberg, vers 1450.

inventeur, qui venait réclamer sa part de gloire, fut rejeté au nombre des êtres apocryphes ou légendaires. Mais bientôt, cependant, la critique, s'élevant au-dessus des influences de nationalité, s'empara de la question, discuta le récit de Junius, examina ce fameux *Speculum* que personne n'avait encore signalé, démontra l'existence d'impressions xylographiques, rechercha celles qu'on pouvait attribuer à Coster, et opposa à l'abbé Tritheim, qui avait écrit

sur l'origine de l'imprimerie d'après des renseignements fournis par Pierre Schoiffer lui-même, le témoignage plus désintéressé du Chroniqueur anonyme de Cologne en 1465, lequel avait appris d'Ulric Zell, un des ouvriers de Gutemberg et le premier imprimeur de Cologne en 1465, cette importante particularité : « Quoique l'art typographique ait été trouvé à
« Mayence, dit-il, cependant la première ébauche de cet art fut inventée en
« Hollande, et c'est d'après les *Donats* (la Syntaxe latine de Cœlius Donatus,
« grammairien du quatrième siècle, livre alors en usage dans les écoles de

Fig. 394. — Portrait de Gutemberg, d'après une gravure du seizième siècle.
Bibl. nat. de Paris, cabinet des estampes.

« l'Europe), qui, bien avant ce temps-là, s'imprimaient dans le pays, c'est
« d'après eux et à cause d'eux que ledit art prit commencement sous les
« auspices de Gutemberg. »

Si Gutemberg imita les *Donats*, que l'on avait imprimés en Hollande avant le temps où il imprimait lui-même à Mayence, Gutemberg ne fut donc pas l'inventeur de l'imprimerie. C'est en 1450 que Gutemberg commença d'imprimer à Mayence (fig. 393); mais dès 1436 il avait essayé d'imprimer à Strasbourg, et avant ses premiers essais on imprimait en Hollande, à Harlem et à Dordrecht, des *Speculum* et des *Donats* sur planches en bois, procédé désigné sous le nom de *xylographie* (gravure sur bois), tandis que

les essais *typographiques* (impression avec types mobiles) exécutés par Gutemberg en différaient complétement, puisque les caractères gravés d'abord sur des poinçons d'acier, puis enfoncés dans une matrice en cuivre, reproduisaient par le moyen de la fonte en un métal plus fusible que le cuivre l'empreinte du poinçon sur des tiges en étain ou en plomb durci par un alliage (fig. 394).

Ce qui distingue surtout les deux procédés, c'est que les impressions xylographiques de Harlem se faisaient au *frotton* et celles de Gutemberg avec la *presse* dont il fut l'inventeur. Aussi, comme M. A.-F. Didot le dit très-bien, c'est à juste titre que, de tout temps, au nom de Gutemberg se rattache celui de l'*imprimerie*.

Une circonstance assez singulière vient corroborer le dire d'Adrien Junius. Une édition latine du *Speculum*, in-folio de soixante-trois feuillets, avec gravure sur bois à deux compartiments en tête de chaque feuillet, offre le mélange de vingt feuillets xylographiques et de quarante et un feuillets imprimés en caractères mobiles, mais très-imparfaits et coulés dans des moules probablement en terre cuite; une édition du *Speculum* hollandais, in-folio, présente aussi deux pages imprimées avec un caractère plus petit, plus serré que le reste du texte. Comment expliquer ces anomalies? Ici, mélange de la xylographie à la typographie; là, réunion de deux types mobiles, différents l'un de l'autre. Voici quelle serait mon hypothèse, si toutefois les détails un peu suspects qu'offre le récit de Junius sont exacts. L'ouvrier infidèle qui, selon son dire, déroba les outils de l'atelier de Laurent Coster, et qui dut agir avec une certaine précipitation, se serait contenté d'enlever quelques formes du *Speculum*, qu'on allait mettre sous presse, et dont les caractères purent servir même pour exécuter une impression de peu d'étendue, telle que le *Doctrinale Alexandri Galli* et le *Tractatus Petri Hispani;* en y ajoutant les *composteurs*, les pinces, les *galées* et autres outils indispensables, le poids de ce butin n'excédait pas les forces de l'homme qui l'emportait sur ses épaules. Quant à la presse, il ne pouvait en être question, puisque les impressions exécutées à Harlem se faisaient au *frotton* et à la main, comme on opère encore aujourd'hui pour les cartes à jouer et les estampes.

Il resterait à découvrir quel fut ce Jean, qui s'appropria le secret de l'imprimerie, pour le transporter de Harlem à Mayence. Serait-ce Jean Fust ou

Fig. 395. — Fac-simile de la vingt-huitième page xylographique de la *Biblia Pauperum*, représentant avec des légendes tirées de l'Ancien Testament, David vainqueur de Goliath, et le Christ faisant sortir des limbes les âmes des patriarches et des prophètes.

Faust, comme le soupçonnait Adrien Junius? Serait-ce Jean Gutemberg, comme l'ont prétendu plusieurs écrivains hollandais, ou plutôt serait-ce Jean Gænsfleisch l'*ancien*, parent de Gutemberg, comme l'ont pensé, d'après un passage très-explicite du savant Joseph Wimpfeling, contemporain de ce personnage, les derniers défenseurs de la tradition de Harlem? Tout est incertitude à cet égard.

Au reste le *Speculum* n'est pas le seul livre du même genre qui ait paru dans les Pays-Bas avant l'époque qu'on assigne à la découverte de l'imprimerie en Hollande. Les uns sont évidemment xylographiques, les autres accusent l'emploi primitif des caractères mobiles en bois et non en métal. Tous ont des figures gravées dans le sentiment de celles du *Speculum*, notamment la *Biblia Pauperum* (la Bible des Pauvres) [fig. 395], l'*Ars moriendi* (l'Art de mourir) [fig. 396], l'*Ars memorandi* (l'Art de se remémorer), qui furent répandus à un grand nombre d'exemplaires.

Les copistes et les enlumineurs de profession n'étaient guère occupés qu'à reproduire des livres d'Heures et des livres d'école : les premiers étaient des livres de luxe, objets d'une industrie tout exceptionnelle; les seconds, destinés aux enfants, étaient toujours exécutés simplement, et se composaient de quelques feuilles de papier fort ou de parchemin. Les écoliers se bornaient à écrire sous la dictée des maîtres les extraits de leurs leçons, laissant aux moines le soin de transcrire en entier les auteurs sacrés ou profanes. L'imprimerie s'appliqua donc, dès ses débuts, à publier les *Donats*, dont elle dut trouver un écoulement considérable. Et ce fut l'un de ces *Donats* qui, tombant sous les yeux de Gutemberg, lui aurait révélé, selon la Chronique de Cologne, le secret de l'imprimerie.

Ce secret fut gardé fidèlement, pendant quinze ou vingt ans, chez Coster, par les ouvriers qu'il employait. On n'était initié aux mystères de l'art nouveau qu'après un temps d'épreuve et d'apprentissage; un serment terrible liait entre eux les compagnons que le maître avait jugés dignes d'entrer dans l'association. C'est qu'en effet de la discrétion, bien ou mal observée, dépendait la fortune ou la ruine de l'inventeur et de ses associés, puisque tous les imprimés étaient alors vendus comme des manuscrits.

Mais pendant que, chez le premier typographe hollandais, le mystère était si scrupuleusement maintenu; devant le grand conseil de Strasbourg, un

Fig. 396. — Fac-similé de la cinquième page de la première édition xylographique de l'*Ars moriendi*, représentant le pécheur à son lit de mort entouré de sa famille. Deux démons lui disent à l'oreille : « Songe à ton trésor » ; et : « Distribue-le à tes amis ! »

procès civil s'entamait, qui, sous d'apparents motifs de débats d'intérêt privé, faillit livrer à la publicité la clef de la mystérieuse industrie typographique. Ce procès, dont le curieux dossier n'a été retrouvé qu'en 1760,

dans une vieille tour de Strasbourg, était intenté à Jean Gænsfleisch, dit Gutemberg (originaire de Mayence, mais exilé de sa ville natale pendant les troubles politiques et fixé à Strasbourg depuis 1420), par Georges et Nicolas Dritzehen, lesquels, en qualité d'héritiers de feu André Dritzehen, leur frère, ancien associé de Gutemberg, désiraient être admis à le remplacer dans une association dont ils ignoraient l'objet, mais dont ils savaient sans doute que leur frère se promettait d'avantageux résultats. C'était, en somme, l'imprimerie elle-même qui se voyait en cause à Strasbourg, vers la fin de l'année 1439, c'est-à-dire plus de quatorze ans avant l'époque connue des débuts de l'imprimerie à Mayence.

Voici sommairement, tels qu'ils ressortent des pièces du procès, les faits qui furent déclarés devant le juge. Gutemberg, homme ingénieux, mais pauvre, possédait *divers secrets* pour s'enrichir. André Dritzehen était venu le trouver, et l'avait prié de lui apprendre *plusieurs arts*. Gutemberg lui apprit en effet à *polir les pierres*, et André « tira bon profit de ce secret ». Plus tard, dans le but d'exploiter *un autre art*, au pèlerinage d'Aix-la-Chapelle, Gutemberg convint avec Hans Riffen, maire à Lichtenau, de former une association dont André Dritzehen et un nommé André Heilman demandèrent à faire partie. Gutemberg y consentit, à la condition qu'ils lui achèteraient ensemble le droit au tiers des bénéfices, moyennant 160 florins, payables le jour du contrat, et 80 florins, payables ultérieurement. Le marché conclu, il leur apprit l'*art*, dont ils devaient se servir pour le pèlerinage d'Aix-la-Chapelle; mais ce pèlerinage ayant été remis à l'année suivante, les associés exigèrent que Gutemberg ne leur cachât rien de tous les *arts* et *inventions* qu'il pouvait posséder. Une nouvelle convention fut faite, par laquelle les associés s'engageaient à payer une nouvelle somme, et dans laquelle il était dit que l'exploitation de l'*art* aurait lieu au profit des quatre associés pendant cinq années, et que, dans le cas où l'un d'eux mourrait, *tous les ustensiles de l'art et tous les ouvrages déjà faits* resteraient aux autres associés, les héritiers du mort devant recevoir seulement une indemnité de 100 florins à l'expiration desdites cinq années.

Gutemberg offrait donc aux héritiers de son associé de leur payer la somme convenue; mais ceux-ci lui demandaient compte du patrimoine

d'André Dritzehen, qui aurait été, selon eux, englouti dans l'entreprise. Ils mentionnaient surtout une certaine fourniture de *plomb*, pour laquelle leur frère se serait engagé. Sans nier la fourniture, Gutemberg refusait de la mettre au compte du défunt.

De nombreux témoins déposent, et l'ensemble de leurs dépositions, pour et contre le but de l'association, montre un fidèle tableau de ce que pouvait être la vie intime des quatre compagnons, s'épuisant en efforts, en dépenses, pour la réalisation d'un dessein dont ils tiennent à dissimuler la nature, mais qui les berce des plus séduisantes espérances.

On les voit travaillant la nuit; on les entend répondre à ceux qui les questionnent sur l'objet de leurs travaux, qu'ils sont *faiseurs de miroirs* (spiegelmacher); on les trouve empruntant de l'argent, parce qu'ils ont en main « quelque chose à quoi ils ne sauraient consacrer trop de fonds ». André Dritzehen, à la garde duquel la *presse* était laissée, étant mort, le premier soin de Gutemberg avait été d'envoyer dans la maison du défunt un homme de confiance, auquel il avait recommandé de défaire la vis de la presse, afin que les pièces (ou *formes*), qui y étaient serrées, se détachassent les unes des autres, et de placer ensuite ces pièces dans ou sur la presse, « de manière que personne n'y pût rien voir ni comprendre ». Gutemberg regrette que son domestique n'ait pas rapporté toutes les formes, dont plusieurs « ne se retrouvèrent point ». Enfin on voit figurer parmi les témoins un tourneur, un marchand de bois, et un orfévre, lequel déclare qu'occupé depuis trois ans par Gutemberg, il a gagné plus de 100 florins en travaillant « *aux choses qui appartiennent à l'imprimerie* (das zu dem Trucken gehoret) ».

Trucken, imprimerie! Ainsi le grand mot fut prononcé dans le cours du procès; mais certainement sans produire le moindre effet sur l'auditoire, qui se demandait encore quel était cet *art* occulte que Gutemberg et ses associés avaient exploité avec tant de peine et à si grands frais. Toujours est-il qu'à part l'indiscrétion, en réalité insignifiante, de l'orfévre, le secret de Gutemberg resta bien gardé, puisqu'il ne fut question que du polissage des *pierres* et de la fabrication des *miroirs*. Le juge, édifié sur la bonne foi de Gutemberg, déclara acceptables les offres qu'il faisait à la partie adverse, mit hors de cause les héritiers d'André Dritzehen, et les trois

autres associés restèrent maîtres de leur procédé et de son exploitation.

Si l'on étudie avec quelque attention les pièces du singulier procès de Strasbourg, et si on remarque, en outre, que notre mot *miroir* est la traduction du mot allemand *spiegel* et du mot latin *speculum*, il est impossible de ne pas reconnaître tous les procédés, tous les ustensiles de l'imprimerie, avec les noms qu'ils n'ont pas cessé de porter, et qui furent créés en même temps qu'eux : les formes, les vis, la presse (machine sur laquelle sont placés et *pressés* les caractères), le plomb, l'ouvrage, l'art, etc. On voit d'ailleurs Gutemberg, escorté du tourneur qui a fait la vis de la presse, du marchand de bois qui a vendu des planches de buis ou de poirier, de l'orfévre qui a buriné ou fondu les caractères. Et l'on peut croire que ces *miroirs*, à la confection desquels les associés sont occupés, et qui doivent être vendus au pèlerinage d'Aix-la-Chapelle, ne sont autre chose que les futurs exemplaires du *Speculum humanæ salvationis*, imitation plus ou moins parfaite du fameux livre d'images dont la Hollande avait déjà publié trois ou quatre éditions, en latin et en hollandais.

Nous savons d'autre part, que ces *Miroirs* ou ces *Speculum* eurent à l'origine de l'imprimerie une telle vogue que partout les premiers imprimeurs se firent concurrence, en exécutant et en publiant différentes éditions de ce même livre à figures. Ici ce fut la réimpression du *Speculum* abrégé de L. Coster; là le *Speculum* de Gutemberg, tiré intégralement des manuscrits; ailleurs c'était le *Speculum vitæ humanæ* de Roderic, évêque de Zamora; puis le *Speculum conscientiæ*, d'Arnold Gheyloven; puis le *Speculum sacerdotum*, ou encore le volumineux *Speculum* de Vincent de Beauvais, etc.

Il n'est plus permis maintenant de soutenir que Gutemberg, à Strasbourg, fabriquât réellement des miroirs ou glaces, et que ces pièces, « couchées dans une presse », ces « formes qui se séparent les unes des autres »; ce plomb vendu ou travaillé par un orfévre, ne fussent, comme on a voulu le supposer, que les moyens « d'imprimer des ornements sur des cadres de miroirs! » Les pèlerins qui devaient visiter Aix-la-Chapelle, à l'occasion du grand jubilé de 1440, n'auraient-ils pas été les bienvenus à se montrer si empressés d'acquérir des miroirs ornementés!

En somme, il ressortirait de tout cela que Gutemberg, « homme ingé-

nieux et inventif », ayant vu un *Donat* xylographique, aurait cherché et serait parvenu à l'imiter, d'intelligence avec André Dritzehen; que les autres arts que Gutemberg s'était d'abord réservés, mais qu'il communiqua cependant à ses associés, consistaient en l'idée de substituer l'emploi des caractères mobiles à l'impression tabellaire: substitution qui ne put s'opérer que par suite de nombreux tâtonnements, lesquels étaient à la veille d'aboutir quand mourut André Dritzehen. On peut donc tenir pour à peu

Fig. 397. — Intérieur d'une imprimerie au seizième siècle, par J. Amman.

près certain que l'imprimerie fut en quelque sorte découverte deux fois successivement : la première par Laurent Coster, dont les petits livres imprimés, ou en *moule*, frappèrent l'attention de Gutemberg; et la seconde par Gutemberg, qui porta l'art nouveau à un degré de perfectionnement que n'avait pas atteint son devancier, et par la fonte des caractères à l'aide de Pierre Schoiffer et par son invention de la presse.

C'est après le procès de Strasbourg, entre les années 1440 et 1442, que plusieurs historiens conduisent Gutemberg en Hollande et le placent comme ouvrier dans l'atelier de Coster, afin de pouvoir l'accuser du vol que Junius a mis sur le compte d'un nommé Jean. Seulement, et la coïncidence n'est

pas, en ce cas, indigne de remarque, deux chroniques inédites de Strasbourg et l'Alsacien Wimpfeling rapportent, à peu près vers le même temps, un vol de caractères et d'ustensiles d'imprimerie, mais en indiquant Strasbourg, au lieu de Harlem; Gutemberg, au lieu de Laurent Coster; et en nommant le voleur Jean Gænsfleisch. Or, selon la tradition strasbourgeoise, ce Jean Gænsfleisch l'ancien, parent et ouvrier de Gutemberg, lui aurait dérobé son secret et ses outils, après avoir concouru à la découverte de l'imprimerie, et serait allé s'établir à Mayence, où, par un juste châtiment de la Providence, il ne tarda pas à être frappé de cécité. Ce fut alors, ajoute la tradition, que, dans son repentir, il appela son premier maître à Mayence, et lui céda l'établissement qu'il avait fondé. Mais cette dernière partie de la tradition nous paraît revêtir un peu trop le caractère moraliste de la légende; et comme il n'est guère possible, d'ailleurs, que deux vols de la même nature se soient accomplis à la même époque, dans les mêmes circonstances, on peut tenir pour suspects ces récits, fort obscurs.

Quoi qu'il en fût, Gutemberg n'avait pas réussi dans son imprimerie de Strasbourg. En quittant cette ville, où il laissa des élèves, tels que Jean Mentell et Henri Eggestein, il alla s'établir à Mayence, dans la maison de *Zum Jungen*. Là il imprime encore, mais il s'épuise en essais; il quitte et reprend tour à tour les divers procédés dont il a fait usage : xylographie, lettres mobiles en bois, en plomb, en fonte; il emploie pour le tirage la presse à bras, exécutée sur le modèle d'un pressoir de vendange; il invente de nouveaux outils; il commence dix ouvrages, et n'en peut terminer aucun. Enfin, il n'a plus de ressources, et, désespéré, il va renoncer à son art, quand le hasard lui envoie un associé, Jean Fust ou Faust, riche orfévre de Mayence.

Cette association eut lieu en 1450. Fust, par acte notarié, promit à Gutemberg de lui avancer 800 florins d'or pour la confection des ustensiles et outils, et 300 pour les autres frais : gages de domestiques, loyer, chauffage, parchemin, papier, encre, etc. Outre l'impression courante des *Speculum*, des *Donats*, que Gutemberg continua probablement, le but de l'association était l'exécution d'une Bible in-folio, à deux colonnes, en gros caractères, avec initiales gravées en bois, ouvrage considérable, qui dut exiger de très-grands frais.

Un calligraphe était attaché à l'imprimerie de Gutemberg, soit pour tracer sur le bois les caractères à graver, soit pour *rubriquer* les pages imprimées, c'est-à-dire pour écrire en encre rouge, peindre au pinceau ou enluminer au frotton les initiales, les majuscules et les titres de chapitre. Ce calligraphe fut probablement Pierre Schœffer ou Schoiffer, de Gernsheim, petite ville du diocèse de Darmstadt, clerc du diocèse de Mayence, comme il s'intitulait lui-même, et peut-être écolier de la nation allemande dans l'Université de Paris, puisqu'un manuscrit, copié de sa main et conservé à Strasbourg, se termine par une souscription où il atteste lui-même l'avoir écrit, l'année 1449, « en la très-glorieuse Université de Paris ». Schoiffer était un homme non-seulement lettré, mais encore un homme habile et sagace (*ingeniosus et prudens*). Entré chez Gutemberg, à qui Fust l'avait imposé, en 1452, pour faire partie de la nouvelle association qu'ils contractèrent alors, Schoiffer imagina un moule perfectionné, avec lequel il pouvait fondre séparément toutes les lettres d'un alphabet en métal, tandis qu'auparavant il fallait graver ces caractères au burin. Il cacha sa découverte à Gutemberg, qui s'en serait naturellement emparé; mais il en confia le secret à Fust, qui la mit en œuvre, expérimenté qu'il était dans la fonte des métaux. Ce fut évidemment avec ces caractères fondus, et qui résistaient à l'action de la presse, que Schoiffer composa et exécuta un *Donat*, dont quatre feuillets, en parchemin, ont été retrouvés, à Trèves, en 1803, dans l'intérieur d'une vieille couverture de livre, et déposés à la Bibliothèque nationale de Paris. La souscription de cette édition, imprimée en rouge, annonce formellement que Pierre Schoiffer, seul, l'a exécutée, avec ses caractères et ses initiales, selon « l'art nouveau d'imprimer, sans le secours de la plume ».

Ce fut là certainement la première révélation publique de l'imprimerie, qui jusque-là avait fait passer ses produits pour des œuvres de calligraphes. Il semble que Schoiffer ait voulu ainsi prendre date et s'approprier l'invention de Gutemberg. Il est certain que Fust, séduit par les résultats que venait d'obtenir Schoiffer, s'associa secrètement avec lui, et, afin de se débarrasser de Gutemberg, profita des avantages que lui donnait sur celui-ci l'acte de prêt. Gutemberg, assigné en dissolution de société, et en remboursement des sommes qu'il avait reçues et qu'il était incapable de payer, fut obligé, pour satisfaire aux exigences de son impitoyable créancier, de lui

abandonner son imprimerie, avec tout le matériel qu'elle contenait, y compris cette Bible même, dont les derniers feuillets étaient peut-être sous presse; au moment où on le dépouillait du fruit de ses longs travaux.

Gutemberg évincé, Pierre Schoiffer et Fust, dont il était devenu le gendre, achevèrent la grande Bible, qui fut mise en vente dans les premiers mois de 1456. Cette Bible, devant être offerte comme manuscrite, était vendue à un prix très-élevé. C'est pourquoi l'on n'avait mis à la fin du livre aucune souscription qui fît connaître par quel procédé avait été exécuté cet immense travail; ajoutons qu'en tous cas on peut bien supposer que Schoiffer et Fust n'avaient pas voulu donner à Gutemberg un titre de gloire, qu'ils n'osaient pas encore s'approprier.

La Bible latine sans date que tous les bibliographes s'accordent à regarder comme celle de Gutemberg est un grand in-folio de six cent quarante et un feuillets, qu'on divise en deux, ou trois, ou même quatre volumes. Elle est imprimée sur deux colonnes, de quarante-deux lignes chacune dans les pages entières, à l'exception des dix premières pages, qui n'ont que quarante ou quarante et une lignes (fig. 398).

Les caractères sont gothiques; les feuilles n'ont ni chiffres, ni *signatures*, ni *réclames*. Il y a des exemplaires sur vélin, d'autres sur papier. On peut estimer que cette Bible fut tirée à cent cinquante exemplaires, ce qui était un nombre considérable pour l'époque. L'émission simultanée de tant de Bibles, absolument semblables, ne contribua pas moins que le procès de Gutemberg et de Fust, à divulguer la découverte de l'imprimerie. Aussi Fust et son nouvel associé, bien qu'ils se fussent mutuellement engagés à la tenir secrète le plus longtemps possible, furent-ils les premiers à la faire connaître, pour s'en rapporter tout l'honneur, quand la rumeur publique ne leur permit plus de la cacher dans leurs ateliers.

Ce fut alors qu'ils imprimèrent le *Psalmorum codex* (Recueil des Psaumes), le premier livre qui porta leur nom et qui fixa en quelque sorte une première date historique à l'art nouveau qu'ils avaient perfectionné. Le *colophon* ou souscription finale du *Psalmorum codex* annonce que ce livre fut exécuté « sans le secours de la plume, par un procédé ingénieux, l'an du Seigneur 1457 ».

Ce magnifique Psautier, qui eut d'ailleurs trois éditions à peu près sem-

blables, dans l'intervalle de trente-trois ans, est un grand volume in-folio de cent soixante-quinze feuillets, imprimé en grosses lettres de forme, rouges et noires, gravées sur le modèle des manuscrits liturgiques du quinzième siècle. Il n'existe d'ailleurs, de la première et rarissime édition de ce livre, que six ou sept exemplaires, tous sur vélin (fig. 399).

Dès cette époque l'imprimerie, au lieu de se cacher, cherche au contraire

Fig. 398. — Fac-simile de la Bible de 1456 (Livre des Rois), imprimée à Mayence, par Gutemberg.

le grand jour. Mais on n'avait pas encore paru soupçonner qu'elle dût s'appliquer à reproduire d'autres livres que des Bibles, des Psautiers et des Missels, parce que c'étaient là les seuls livres qui eussent un débit assuré, prompt et multiplié. Fust et Schoiffer entreprirent alors d'imprimer un ouvrage volumineux, qui servait de manuel liturgique à toute la chrétienté, le célèbre *Rationale divinorum officiorum* (le Rational ou Manuel des offices divins), de Guillaume Durand, évêque de Mende, au treizième siècle. Il suffit de jeter les yeux sur ce *Rationale*, et de le comparer aux

grossiers *Speculum* de Hollande pour se convaincre que dès 1459 l'imprimerie avait atteint le plus haut degré de perfection. Cette édition, datée de Mayence (*Moguntiæ*), n'était plus destinée à un petit nombre d'acheteurs; elle s'adressait à toute la catholicité, et les exemplaires sur vélin et sur papier se répandirent assez rapidement par toute l'Europe pour faire croire dès lors que l'imprimerie avait été inventée à Mayence.

Le quatrième ouvrage imprimé par Fust et Schoiffer, sous la date de 1460, est le recueil des Constitutions du pape Clément V, connues sous le nom de *Clémentines*; grand in-folio de cinquante et un feuillets à deux colonnes, avec superbes initiales peintes en or et en couleur dans le petit nombre d'exemplaires qui en restent.

Cependant Gutemberg, dépossédé de son matériel typographique, n'avait pas renoncé à un art dont il se regardait avec raison comme le principal inventeur. Il tenait surtout à prouver qu'il était aussi capable que ses anciens associés de produire des livres « sans le secours de la plume ». Il trouva une nouvelle association, et monta un atelier, qui, on le sait par tradition, fut en activité jusqu'en 1460, année où parut le *Catholicon* (l'Universel, espèce d'encyclopédie du treizième siècle), de Jean Balbi, de Gênes, seul ouvrage important dont l'impression puisse être attribuée à Gutemberg (fig. 400), et qui mérite de soutenir la comparaison avec les éditions de Fust et Schoiffer. Gutemberg, qui avait imité les *Donats* et les *Speculum* hollandais, répugna sans doute à s'approprier l'honneur d'une invention qu'il n'avait fait que perfectionner; aussi, dans la longue et explicite souscription anonyme qu'il plaça à la fin de ce volume, attribua-t-il la gloire de cette divine invention à Dieu seul, en déclarant que ce *Catholicon* avait été imprimé sans le secours du roseau, du style ou de la plume, mais par un merveilleux ensemble des poinçons, des matrices et des lettres.

Cette entreprise menée à bonne fin, Gutemberg, sans doute las des tracasseries industrielles, céda son imprimerie à ses ouvriers Henri et Nicolas Bechtermuncze, Weigand Spyes et Ulric Zell. Puis, retiré près d'Adolphe II, électeur et archevêque de Mayence, et pourvu de la charge de gentilhomme de la cour ecclésiastique de ce prince, il se contenta de la modique pension afférente à cette charge, et mourut à une date qui n'est pas certaine, mais qui ne peut être postérieure au 24 février 1468. Son ami, Adam Gelth, lui

Fig. 399. — Fac-similé d'une page du *Psautier* de 1459, seconde édition ou second tirage de ce livre, imprimé à Mayence, par J. Fust et P. Schoiffer.

érigea, dans l'église des Récollets de Mayence, un monument dont l'épitaphe le qualifie formellement « inventeur de l'art typographique ».

Fust et Schoiffer n'en continuaient pas moins leurs impressions, avec une ardeur infatigable. En 1462 ils achevèrent une nouvelle édition de la Bible, bien plus parfaite que celle de 1456, et dont les exemplaires furent probablement vendus, ainsi que l'avaient été ceux de la première édition, comme manuscrits, surtout dans les pays qui, comme la France, n'avaient pas encore d'imprimerie. Il paraît même que l'apparition à Paris de cette Bible (dite de Mayence) émut vivement la communauté des écrivains et des libraires, qui voyaient dans la nouvelle manière de produire des livres, *sans le secours de la plume*, « la perte de leur industrie ». On accusa, dit-on, les vendeurs de magie; mais il faut plutôt croire qu'ils ne furent poursuivis et condamnés à l'amende et à la prison que parce qu'ils n'avaient pas eu soin de demander, pour vendre leur Bible, l'autorisation de l'Université, laquelle était obligatoire pour la vente de toute espèce de livres.

Sur ces entrefaites, la ville de Mayence avait été prise d'assaut et livrée au pillage (27 octobre 1462). Cet événement, à la suite duquel l'atelier de Fust et de Schoiffer resta fermé pendant deux ans, eut pour résultat de disséminer par toute l'Europe les imprimeurs et leur art. Cologne, Bamberg et Strasbourg paraissent être les premières villes où les émigrants s'établirent.

Toutefois, au moment où l'imprimerie sortit de Mayence, elle n'avait encore mis au jour aucun livre classique, mais elle avait prouvé, par des publications considérables, telles que la Bible et le *Catholicon*, qu'elle pouvait créer des bibliothèques entières et propager ainsi à l'infini les chefs-d'œuvre de l'esprit humain. Il était réservé à l'atelier de Fust et de Schoiffer de donner l'exemple pour cette nouvelle entreprise. En 1465, le traité *De Officiis* (Des Devoirs), de Cicéron, sortit des presses de ces deux fidèles associés, et marqua, pour ainsi dire, le point de départ de l'imprimerie de bibliothèque, et avec un tel succès qu'il fallut dès l'année suivante faire une nouvelle édition de ce beau livre, de format in-4°.

A cette époque Fust vint lui-même à Paris, où il fonda un dépôt de livres imprimés; il en laissa la gérance à l'un de ses compatriotes. Celui-ci étant mort quelque temps après, les livres qui étaient chez lui furent, comme

appartenant à un étranger, vendus par droit d'aubaine au profit du roi. Mais sur les réclamations que Pierre Schoiffer fit appuyer par l'électeur de Mayence, le roi Louis XI accorda aux intéressés une restitution de 2,425 écus d'or, « en considération de la peine et labeur que lesdits exposants ont pris « pour ledit art et industrie de l'impression, et au profit et utilité qui en vient, « et en peut venir à toute la chose publique, tant pour l'augmentation de la « science que autrement ». Cette mémorable ordonnance du roi de France est datée du 21 avril 1475.

Il faut noter d'ailleurs que dès l'année 1462, Louis XI, curieux et inquiet

Fig. 400 — Fac-simile du *Catholicon* de 1460, imprimé à Mayence par Gutemberg.

de ce qu'il entendait raconter de l'invention de Gutemberg, avait envoyé à Mayence Nicolas Jenson, habile graveur de l'hôtel de la Monnaie de Tours, pour « s'informer secrètement de la taille des poinçons et caractères, au « moyen desquels se pouvaient multiplier les plus rares manuscrits, et pour « en enlever subtilement l'invention ». Nicolas Jenson, après avoir réussi dans sa mission, ne revint pas en France (on ne sut jamais pourquoi), et alla s'établir à Venise, pour y devenir lui-même imprimeur. Mais, à ce qu'il paraîtrait, Louis XI ne se découragea pas du mauvais succès de sa tentative, et il aurait renvoyé, dit-on, à la recherche de l'imprimerie un autre fondé de pouvoirs, moins entreprenant, mais plus consciencieux. En 1469, trois imprimeurs allemands, Ulric Gering, Martin Crantz et Michel Friburger,

commencèrent à imprimer à Paris, dans une salle de la Sorbonne, dont leur compatriote, Jean Heylin, dit *de la Pierre*, était alors prieur; l'année suivante, ils dédiaient au roi, « leur protecteur », une de leurs éditions, revue par le savant Guillaume Fichet, et dans l'espace de quatre ans ils publièrent environ quinze ouvrages in-4° et in-folio, imprimés la plupart pour la première fois. Puis, quand ils furent forcés de quitter le bâtiment de la Sorbonne, parce que Jean de la Pierre, retourné en Allemagne, n'y avait plus d'autorité, ils fondèrent, rue Saint-Jacques, une nouvelle imprimerie, à l'enseigne du *Soleil d'or*, de laquelle en cinq autres années sortirent encore douze ouvrages importants.

La Sorbonne et l'Université furent donc le berceau et l'asile de l'imprimerie parisienne, qui ne tarda pas à devenir florissante, et qui produisit pendant les vingt dernières années du quatorzième siècle une foule de beaux livres d'histoire, de poésie, de littérature et de dévotion, sous la direction habile et savante de Pierre Caron, de Pasquier Bonhomme, d'Antoine Vérard, de Simon Vostre (fig. 401), etc.

Après la catastrophe de Mayence, deux ouvriers sortis de l'atelier de Fust et Schoiffer, Conrad Sweynheim et Arnold Pannartz, avaient emporté au-delà des Alpes le secret qui leur était confié sous la foi du serment. Ils s'arrêtèrent dans le couvent de Subiaco, près de Rome, où se trouvaient des religieux allemands, chez lesquels ils organisèrent une imprimerie, et firent plusieurs belles éditions de Lactance, de Cicéron, de saint Augustin, etc. Bientôt, appelés à Rome même, ils reçurent asile dans la maison de l'illustre famille Massimi; mais ils trouvèrent pour concurrent dans cette ville un de leurs ouvriers du couvent, lequel était venu se mettre aux gages du cardinal Jean de Torquemada. Dès lors s'établit entre les deux imprimeries une rivalité qui se traduisit par un zèle et une activité sans égale des deux parts. En dix années la plupart des auteurs latins de l'antiquité, qui avaient été conservés dans des manuscrits plus ou moins rares, passèrent sous la presse. En 1476 il y avait à Rome plus de vingt imprimeurs, qui occupaient environ cent presses, et qui se donnaient pour but de se surpasser les uns les autres en vitesse de production, de telle sorte que le jour vint bientôt où les manuscrits les plus précieux n'eurent quelque valeur qu'autant qu'ils contenaient un texte que l'imprimerie n'avait pas encore mis en lumière. Ceux

Fig. 401. — Fac-simile d'une page d'un livre d'Heures imprimé à Paris, en 1512, par Simon Vostre.

dont on possédait déjà des éditions imprimées étaient si généralement dédaignés, qu'il faut rapporter à cette époque la destruction d'un grand nombre d'entre eux. On s'en servait, quand ils étaient en parchemin, pour relier les nouveaux livres, et l'on peut attribuer à cette circonstance la perte de certains ouvrages célèbres, que l'imprimerie ne se hâta point assez de préserver du couteau du relieur.

Pendant que l'imprimerie déployait à Rome une si prodigieuse activité, elle n'était pas moins active à Venise, où elle semble avoir été importée par ce Nicolas Jenson que Louis XI avait envoyé chez Gutemberg, et que longtemps même les Vénitiens regardèrent comme l'inventeur de l'art qu'il avait surpris à Mayence. Dès 1469, cependant, Jenson n'en avait plus le mono-

Fig. 402. — Marque de Gérard Leeu, imprimeur à Gouwe (1482).

Fig. 403. — Marque de Fust et Schoiffer, imprimeurs (quinzième siècle).

pole à Venise, où Jean de Spire était arrivé, apportant aussi de Mayence tous les perfectionnements que Gutemberg et Schoiffer avaient obtenus. Cet art ayant cessé d'être un secret dans la cité des doges, une concurrence ardente s'établit : les imprimeurs affluèrent à Venise, où ils trouvaient le débit de leurs éditions, que mille navires emportaient dans toutes les parties du monde. A cette époque, d'importantes, d'admirables publications sortent à l'envi des nombreux ateliers vénitiens : Christophe Waltdorfer, de Ratisbonne, donne, en 1471, la première édition du *Décaméron*, de Boccace (dont un exemplaire s'est vendu 52,000 francs à la vente Roxburghe); Jean de Cologne fait, la même année, la première édition datée de *Térence*; Adam d'Ambergau réimprime, après les éditions de Rome, *Lactance* et *Virgile*, etc. Enfin Venise avait eu déjà plus de deux cents imprimeurs, lorsqu'en 1494, entra dans la carrière le grand Alde Manuce, précurseur des Estienne, qui furent la gloire de l'imprimerie française.

Sur tous les points de l'Europe l'imprimerie se répandait et florissait (fig. 402 à 414), et toutefois les imprimeurs négligeaient souvent, peut-être avec intention, de dater leurs productions. Dans le cours de 1469, il n'y eut que deux villes, Venise et Milan, qui révélèrent, par des éditions datées, l'établissement de l'imprimerie dans leurs murs; en 1470, cinq villes : Nuremberg, Paris, Foligno, Trévise et Vérone; en 1471, huit villes : Strasbourg, Spire, Trévise, Bologne, Ferrare, Naples, Pavie et Florence; en 1472, huit autres : Crémone, Fivizzano, Padoue, Mantoue, Montreale,

Fig. 404. — Marque d'Arnaud de Keyser, imprimeur à Gand (1480).

Fig. 405. — Marque de Colard Mansion, imprimeur à Bruges (1477).

Fig. 406. — Marque de Trechsel, imprimeur à Lyon (1489).

Jesi, Munster et Parme; en 1473, dix : Brescia, Messine, Ulm, Bude, Lauingen, Mersebourg, Alost, Utrecht, Lyon et Saint-Ursio, près de Vicence; en 1474, treize villes, au nombre desquelles Valence (Espagne) et Londres; en 1475, douze villes, etc. On le voit, chaque année l'imprimerie gagnait du terrain, et partout, chaque année, le nombre des ouvrages nouvellement édités s'accroissait, popularisant la science et les lettres, en diminuant considérablement le prix des livres. Ainsi par exemple, au commencement du quinzième siècle, l'illustre Poggio avait vendu son beau manuscrit de Tite-Live, pour acheter une villa près de Florence; Antoine de Palerme avait engagé son bien pour avoir un manuscrit du même historien, estimé cent vingt-cinq écus, et quelques années plus tard, le *Tite-Live*,

imprimé à Rome par Sweynheim et Pannartz, en un volume in-folio sur vélin, ne valait plus que cinq écus d'or.

La plupart des éditions primitives se ressemblaient, parce qu'elles étaient imprimées généralement en lettres gothiques ou *lettres de somme*, caractères hérissés de pointes et d'appendices anguleux. Ces caractères, quand l'imprimerie prit naissance, avaient conservé en Allemagne et en Hollande leur physionomie originelle, et le célèbre imprimeur de Bruges, Colard

Fig. 407. — Marque de Simon Vostre, imprimeur à Paris, en 1531, demeurant rue Neuve-Nostre Dame, à l'enseigne de Saint-Jean-l'Évangéliste,

Fig. 408. — Marque de Galliot du Pré, libraire à Paris (1531).

Mansion, ne fit que les perfectionner dans ses précieuses éditions presque contemporaines du *Catholicon* de Gutemberg; mais ils avaient déjà subi, en France, une demi-métamorphose, en se débarrassant de leurs aspérités et de leurs traits les plus extravagants. Ces *lettres de somme* furent donc adoptées sous le nom de *bâtarde* ou de *ronde*, pour les premières impressions faites en France, et quand Nicolas Jenson s'établit à Venise, il employa le *romain*, d'après l'écriture des plus beaux manuscrits d'Italie et qui n'était qu'une élégante variété des lettres de somme françaises. Alde

Manuce, dans le seul but de faire que Venise ne dût pas son écriture nationale à un Français, adopta la forme de l'écriture de quelques manuscrits italiens plus conformes à l'écriture cursive ou de chancellerie, mais l'emploi de ce caractère ne fut jamais qu'une exception dans l'imprimerie, malgré les beaux travaux des Aldes. L'avenir était pour le caractère dit *cicéro*, ainsi appelé parce qu'il avait été employé à Rome dans la

Fig. 409. — Marque de Philippe le Noir, imprimeur-libraire et relieur à Paris, en 1536, demeurant rue Saint-Jacques, à l'enseigne de la Rose couronnée.

Fig. 410. — Marque de Temporal, imprimeur à Lyon (1550-1559), avec deux devises, l'une en latin : *Le Temps s'enfuit à jamais* ; l'autre en grec : *Apprécie l'occasion* (ou *le prix du temps*, jeu de mots sur le nom de Temporal).

première édition des *Epistolæ familiares* (Lettres familières), de Cicéron, en 1467. Le caractère dit *saint-augustin*, qui parut plus tard, dut aussi son nom à la grande édition des *Œuvres de saint Augustin*, faite à Bâle en 1506. Au reste, pendant cette première période, où chaque imprimeur gravait ou faisait graver lui-même ses caractères, il y eut un nombre infini de types différents. Le *registre*, table indicative des cahiers qui composaient le livre, fut commandé pour les besoins de l'assemblage et de la reliure. Après le registre vinrent les *réclames*, qui, à la fin de chaque cahier ou de chaque feuille, avaient une destination analogue, et les

signatures, indiquant la place des cahiers ou feuilles par des lettres ou des chiffres; au reste, *signatures* et *réclames* existaient déjà dans les manuscrits, et les typographes n'eurent qu'à les reproduire dans leurs éditions.

Fig. 411. — Marque de Robert Estienne, imprimeur à Paris (1536).
Fig. 412. — Marque de Gryphe, imprimeur à Lyon (1529).
Fig. 413. — Marque de Plantin, imprimeur à Anvers (1557).

Il y eut d'abord identité parfaite entre les manuscrits et les imprimés. L'art typographique crut devoir respecter, du moins en partie, les abréviations dont l'écriture était encombrée à ce point qu'elle devenait sou-

Fig. 414. — Marque de J. Le Noble, libraire à Troyes (1595).

vent inintelligible; mais en 1483 il fallut publier un traité spécial sur la manière de les expliquer. La ponctuation était ordinairement très-capricieusement rendue : ici, elle était à peu près nulle; là, elle n'admettait que le point avec diverses

Fig. 415. — Marque de Clément Baudin, libraire à Lyon (1556). Gravure de Wœriot.

positions; souvent elle indiquait les repos par des traits obliques; parfois le point était rond, parfois carré, et l'on trouve aussi l'étoile ou astéris-

Fig. 416. — Marque employée par Plantin, imprimeur d'Anvers, en tête des ouvrages scientifiques qu'il publiait. On voit au fond la ville de Tours, près de laquelle il est né.

que employée comme signe de ponctuation. Les alinéas sont indifféremment *alignés, saillants* ou *rentrants*.

Le livre, en sortant de la presse, allait, comme son devancier le manuscrit, d'abord aux mains du *correcteur,* qui revoyait le texte, rétablissait les lettres mal venues et marquait les fautes commises dans la composition par les ouvriers; puis aux mains du *rubricateur,* qui teintait en rouge, en bleu, ou en autre couleur, les lettres initiales, les majuscules, les alinéas. Les feuillets, avant l'adoption des signatures, étaient numérotés à la main.

En principe, presque toutes les impressions furent faites dans les formats in-folio ou in-quarto, qui résultaient du pliage de la feuille de papier en deux ou en quatre; mais la hauteur et la largeur de ces formats variaient en raison des besoins de la typographie et des dimensions de la presse. A la fin du quinzième siècle, cependant, on appréciait déjà les avantages de l'in-octavo, qui, dans le siècle suivant, se transforma en in-seize pour la France et en in-douze pour l'Italie.

Le papier et l'encre dont se servirent les

Fig. 417. — Encadrement tiré des Heures d'Antoine Verard (1488), représentant l'Assomption de la Vierge sous les yeux des saintes femmes et des Apôtres, et au bas de la page deux figures mystiques.

premiers imprimeurs semblaient n'avoir rien à attendre des progrès de l'imprimerie. C'était une encre noire, brillante, indélébile, inaltérable, pénétrant profondément le papier, composée déjà comme les couleurs de la peinture à l'huile. Le papier, à la vérité un peu gris ou jaune, et souvent gros et inégal, avait l'avantage d'être résistant, durable et de pouvoir presque remplacer, à ces titres, le parchemin et le vélin, matières rares et trop coûteuses. On se contentait de tirer sur *membrane* (vélin mince et blanc) un petit nombre d'exemplaires pour chaque édition, dont le chiffre de tirage ne dépassait guère trois cents. Ces exemplaires de luxe, rubriqués, enluminés, reliés avec soin, qui ressemblaient de tout point aux plus beaux manuscrits, étaient ordinairement offerts aux rois, aux princes, aux grands personnages dont l'imprimeur réclamait l'appui ou les bienfaits. On n'épargnait pas non plus les dépenses pour ajouter à la typographie tous les ornements que la gravure sur bois pouvait lui offrir, et dès l'année 1475 une

Fig. 418. — Encadrement tiré des Heures de Geoffroi Tory (1525).

foule d'éditions *historiées* ou *illustrées*, dont l'exemple se trouvait d'ailleurs dans les premiers *Speculum*, surtout celles d'Allemagne, furent enrichies d'images, de portraits, d'écussons héraldiques, d'encadrements les plus variés (fig. 417 à 419). Pendant plus d'un siècle, les peintres et les graveurs associèrent leurs travaux à ceux des imprimeurs et des libraires.

Le goût des livres se répandait dans toute l'Europe; le nombre des acheteurs et des amateurs allait chaque jour en augmentant. Dans les bibliothèques princières, scolaires ou religieuses, on recueillait les imprimés comme on avait jadis recueilli les manuscrits. Désormais, l'imprimerie avait trouvé partout la même protection, les mêmes encouragements, la même concurrence. Les typographes voyageaient parfois avec leur outillage, ouvraient un atelier dans une bourgade, et se transportaient ailleurs après la mise en vente d'une seule édition. Enfin,

Fig. 419. — Heures de Guillaume Roville (1551), composition dans le style de l'école de Lyon, avec deux cariatides figurant deux saintes femmes à demi voilées.

telle fut l'incroyable activité de la typographie, depuis son origine jusqu'en 1500, que le nombre des éditions publiées en Europe dans l'espace de ce demi-siècle s'éleva à plus de *seize mille*. Mais l'œuvre la plus considérable de l'imprimerie fut la part immense qu'elle prit au mouvement du seizième siècle d'où sortit la transformation des arts, des lettres, des sciences : la découverte de Laurent Coster et de Gutemberg avait jeté une nouvelle lumière sur le monde, et la presse venait modifier profondément les conditions de la vie intellectuelle des peuples.

Fig. 420. — Marque de Bonaventure et Abraham Elsevier, imprimeurs à Leyde (1620).

TABLE DES FIGURES

I. PLANCHES CHROMOLITHOGRAPHIQUES.

Planches.	Pages.
1. L'Annonciation. Fac-simile d'une miniature tirée des Petites Heures d'Anne de Bretagne.	Frontispice
2. Quenouille en bois (seizième siècle).	22
3. L'Adoration des Mages. Tapisserie de Berne du quinzième siècle	46
4. Plan de Paris au quinzième siècle. Tapisserie de Beauvais.	52
5. Carrelages	60
6. Biberon. Faïence d'Henri II.	66
7. Capeline, morion, casque à visière.	86
8. Entrée de la reine Isabeau de Bavière à Paris. Miniature des *Chroniques* de Froissart	122
9. Croix des rois goths trouvées à Guarrazar (septième siècle).	130
10. Surtout de table servant de drageoir, en cuivre émaillé et doré. Travail allemand.	158
11. Horloge en fer damasquiné du quinzième siècle, et montres du seizième	184
12. François Ier et Éléonore, sa femme, en prières (seizième siècle).	268
13. Le Songe de la vie, peint à fresque, par Orcagna (quatorzième siècle).	282
14. Sainte Catherine et sainte Agnès. Tableau de Marguerite van Eyck	306
15. Clovis Ier et Clotilde, sa femme. (Travail du douzième siècle)	364
16. Travée de la Sainte-Chapelle de Paris (treizième siècle)	402
17. Couronnement de Charles V, roi de France. Miniature des *Chroniques* de Froissart.	482
18. Dessus de boîte, ou ais d'une couverture de livre (neuvième siècle).	490
19. Diptyque en ivoire (Bas-Empire).	492

II. GRAVURES.

	Pages.
Abbaye de Saint-Denis et dépendances.	431
Aiguière en émail de Limoges	162
Alhambra (l') : intérieur	419
Angelico de Fiesole, portrait.	288
Apôtres au Jardin des Olives, fresque.	281
Arbalétriers protégés par des pavois	91
Arc de triomphe romain.	355
Archers normands	83
Archiducs et barons au sacre, gravure.	331
Armes des orfévres de Paris	165
Armoire (petite) à bijoux, 16e s.	22
Armure aux lions, dite de Louis XII.	95
— bombée, 15e s.	89
— du duc d'Alençon.	97
— plate du 15e s.	88
Arquebuses à rouet et à mèche.	108
Arquebusier (l').	107
Atelier d'Étienne de l'Aulne, orfévre	163
Autel d'or de Bâle	134
— gallo-romain de Castor.	352
— — de Jupiter Ceraunus.	353
Avit (saint), statue	373
Bagues	170
Bahut en forme de lit et chaise	21
Bannières des cartiers de Paris.	256
— des fourbisseurs d'Angers.	110
— des impr.-libr. d'Angers.	497
— des impr.-libr. d'Autun.	504
— des papetiers de Paris.	436
— des selliers de Tonnerre.	129
— des Tapissiers de Lyon	54
Bannières de corporations mi-parties.	166

TABLE DES FIGURES.

	Pages.
Basilique de Constantin, à Trèves	387
— de Saint-Pierre, à Rome	423
Bas-relief de Notre-Dame de Paris	363
— de Saint-Julien le Pauvre	374
— du couronnement de Sigismond	372
— du Camp du drap d'or : François Ier	381
— — : Henri VIII	124
— en bois, 15e s.	37
Beau (le) Dieu d'Amiens, statue du Christ.	367
Beffroi de Bruxelles au 17e s.	418
Bibliothèque de l'université de Leyde	492
Bombardes	101
Bon (le) Dieu du Charnier des Innocents	377
Bordure de la Bible de Clément VII	478
— de la Bible de saint Martial	465
— des Chroniques de Froissart	482
— des Heures de Louis d'Anjou	476
— du Missel de Paul V	486
— du Sacramentaire d'Ethelgar	468
— d'un Évangéliaire du 8e s.	460
— d'un Évangéliaire du 10e s.	466
— d'un Évangéliaire du 11e s.	466
— d'un Évangéliaire du 13e s.	470
— d'un Lectionnaire	462
— d'un Ovide italien	484
Bracelet gaulois	128
Broche ciselée et émaillée	168
Burette en cristal	156
Cabinet en fer damasquiné	23
Cachets	171
Cafetière, faïence allemande	75
Calice dit de saint Remi	139
Camée antique	144
Canons, premiers modèles	103
— à main	104
Caparaçon d'Isabelle la Catholique	122
Carillon du 9e s.	214
Carruque, voiture à deux chevaux	113
Cartes allemandes : la Damoiselle	254
— — le Chevalier	255
— — roi de glands et deux de grelots	250
— — trois et huit de grelots	249
— — deux de lansquenet	251
— — jeu de la Logique	251
— — rondes	253
Cartes françaises (premières)	233
Cartes de Charles VI : la Justice, la Lune	237
— du 15e s. : valet de carreau	243
— du 16e s. : valet de pique	243
— du 16e s. : valet de trèfle	245
— du temps d'Henri IV : reine de cœur	247
Casque de Jayme Ier, roi d'Aragon	84
— de tournoi, 15e s.	87
— d'Hugues, vidame de Châlons	87
Cassolette en or, 15e s.	146
Cathédrale d'Amiens, intérieur	405
— de Mayence	399
— de Paris : Notre-Dame	403
— de Rouen : Notre-Dame	391
— d'Oxford, intérieur	409
Catherine (sainte) à genoux, gravure	329

	Pages.
Cavaliers du duc Guillaume	47
Chabot (Ph. de), statue de J. Cousin	382
Chaînes	170
Chaise à porteur de Charles-Quint	125
— curule dite fauteuil de Dagobert	3
Chambre seigneuriale du 14e s.	29
Chapiteau de l'abbaye de Sainte-Geneviève	406
— de l'église des Célestins	407
— de Saint-Julien le Pauvre	406
— goth, à Tolède	407
Charles VI sur son trône, miniature	239
Charrette attelée de bœufs	114
Châsse du 15e s.	151
— émaillée, travail de Limoges	136
— en cuivre doré, 12e s.	137
Château de Chambord	425
— de Coucy dans son ancien état	413
— de Marcoussis au 13e s.	411
— de Vincennes au 17e s.	413
Chevalier armé et monté en guerre	119
— revêtu du haubert	85
Chevaliers avec l'armure complète	93
Choron, 9e s.	217
Chorus à pavillon simple	205
Christine de Pisan assise	10
Clef du 13e s.	25
Cloche de Cologne, dite le Saufang	213
— de la cathédrale de Sienne	213
Cloître de l'abbaye de Moissac	398
Clotaire Ier, statue	365
Complainte sur la mort de Charlemagne : notation en neumes	194
— notation en signes modernes	195
Concert, bas-relief du 10e s.	199
— céleste : l'Arbre de Jessé	201
— et instruments, 13e s.	200
Confrérie des arbalétriers, fresque	286
Cor ou olifant	208
Cornemuseur	205
Coupe en lapis-lazuli, du 15e s.	156
Couronne votive de Suintila	129
Croix d'autel attribuée à saint Éloi	141
— en or ciselé	172
Crosse d'abbé émaillée	143
Crout à trois cordes	223
Crucifiement (le) : groupe de Saints, fresque	283
Dagobert Ier, statue	359
Denier (le) de César, par Caravage	319
Dessus de sablier ciselé	192
Diadème de Charlemagne	131
Dieu créant le ciel et la terre, par Raphaël	285
Diptyque en ivoire sculpté	357
Dragonneau à deux canons	106
Écriture cursive du 15e s.	453
— de la fin du 7e s.	450
— de Nicolas Flamel	455
— diplomatique du 10e s.	452
— du 6e s.	449
— du 8e s.	450
— du 10e s.	451
— du 14e s.	454
— du 15e s.	456

TABLE DES FIGURES.

	Pages.
Écriture en majuscules du 7e s.	449
— tironienne du 8e s.	451
Écusson en argent doré, 15e s.	149
— de France	487
Église de Mouen, en Normandie.	390
— de Poitiers : Notre-Dame	395
— de Saint-Martin, à Tours	389
— de Saint-Paul des Champs, à Paris.	393
— de Saint-Vital, à Ravenne	388
— de Sainte-Agnès, à Rome.	389
Élisabeth d'Autriche, par Fr. Clouet.	323
Éloi (saint).	378
Émail de Limoges : Saint-Paul.	270
Encadrement des Heures de Roville.	538
— des Heures de Tory.	537
— des Heures de Verard.	536
Encensoir en cuivre.	35
Engin à jeter des pierres.	99
Enseigne du collier des orfévres de Gand.	148
Entrée d'un seigneur au tournoi.	115
Épée de Charlemagne.	30
Éperon allemand.	117
— italien.	117
Escalier d'une tour féodale.	412
Évangéliste qui écrit avec le calame.	429
Fac-simile de la Bible de 1456.	523
— du Catholicon de 1460.	517
— du Donat xylographique.	510
— du livre d'Heures de S. Vostre.	529
— du Psautier de 1459.	525
Fenêtre ogivale d'un château.	412
Ferdinand Ier, roi des Romains, gravure.	347
Festin d'apparat au 15o s.	13
Figures de Palissy, fragments.	71
Flûte double.	203
— et cornet à bouquin.	204
Francs archers.	92
Frontispice de Plantin.	535
Gargouilles.	384
Gigue à trois cordes.	226
Gondole en agate.	138
Gutemberg, gravure du 16e s.	511
Hache d'armes à pistolet.	109
Hanap, faïence de Palissy.	72
—, faïence italienne.	63
Harpe à quinze cordes.	220
— de ménestrel.	222
— saxonne triangulaire.	220
Harpeurs du 12e s.	221
Hérodiade (l'), gravure sur cuivre.	339
Horloge à roues et à poids.	182
— astronomique de Strasbourg.	189
— d'Iéna.	187
— portative.	183
Horloger (l').	175
Hubert (saint), gravure de Dürer.	343
Imprimeur (l').	519
Isaïe, gravure sur cuivre.	333
Jacquemart (le) de Dijon.	181
Jésus couronné d'épines, par Dürer.	315
— et sa mère, fresque.	279
Job, peint sur bois par Fra Bartolomeo.	295

	Pages.
Joueur de harpe.	221
— de psaltérion.	218
Joueurs d'échecs.	231
Jugement (le) dernier, par J. Cousin.	321
Jugement (le) et la Mort, gravure.	287
Lampes à suspension.	19
Lancier normand.	81
Léon X, pape, gravure sur bois.	301
Lettre initiale peinte offrant la disposition d'une reliure, 9e ou 10e s.	493
— N de l'Alphabet grotesque.	337
Lettres initiales du 12e s.	469
Lit paré de la fin du 14e s.	20
Louis XI sur son siège royal.	8
Louise de Savoie assise.	11
Luth à cinq cordes.	222
Lutma (Jean), gravure par Rembrandt.	348
Lyre antique.	215
— du Nord.	215
Majuscules peintes, 8e et 9e s.	459
Mangonneau du 15e s.	102
Mariage de la Vierge, par Raphaël.	303
Marque d'Arnaud de Keyser, impr. à Gand.	530
— de Colard Mansion, impr. à Bruges.	531
— de Fust et Schoiffer, impr.	530
— de Galliot du Pré, libraire à Paris.	532
— de Gérard Leeu, imp. à Gouwe.	530
— de Gryphe, impr. à Lyon.	534
— de Clém. Baudin, libr. à Lyon.	534
— de J. Le Noble, libraire à Troyes.	534
— de Ph. Le Noir, impr.-libr. à Paris.	533
— de Plantin, impr. à Anvers.	534
— de R. Estienne, impr. à Paris.	534
— de Temporal, impr. à Lyon.	533
— de Trechsel, impr. à Lyon.	531
— de S. Vostre, impr. à Paris.	532
— d'Eustace, relieur à Paris.	502
— des Elsevier, impr. à Leyde.	539
Marques de papier, 14e et 15e s.	435
— de corporations d'orfévres.	164
Miniature à la plume d'une Bible du 11o s.	
— de l'Évangéliaire de Charlemagne	461
— des Commentaires de S. Grégoire Nazianze.	463
— des Femmes illustres de Boccace.	478
— des Heures d'Anne de Bretagne.	485
— des Heures du marquis de Bade : le Bienheureux Bernard de Bade.	486
— d'un Missel : le Christ en croix.	467
— d'un Psautier: travaux de la justice, de la science et de l'agriculture.	471
— d'un roman du 13e s.: la belle Josiane.	473
— du Paradis de Dante : le poëte et Béatrix dans la Lune.	483
— du Psautier du duc de Berry : l'Homme de douleur.	479
— du 14e s.: l'Ordre du S.-Esprit.	481
— du roman de Fauvel: la Veuve remariée.	477
— du roman des Quatre fils Aymon.	474
— du Virgile du 3e ou 4e s.	458

TABLE DES FIGURES.

	Pages.
Miroir à main	27
Monocorde à archet	227
Montres de l'époque des Valois	185
Motif d'ornement calligraphique, 15e s.	459
Nabulum	217
Nielle sur ivoire : Christophe Colomb	335
Orfévres portant la châsse de Ste-Geneviève	167
Organistrum	219
Orgue à clavier simple	211
— à soufflets et à double clavier	210
— portatif	212
Ornement d'un plat de Palissy	65
— —, faïence italienne	77
Ornement des faïences de Palissy	69
Papetier (le)	434
Parement d'autel, 15e s.	32
Pendeloque du 16e s.	515
— ornée de pierreries	169
Planche xylographique : Jésus flagellé	509
— — S. Jacques le Majeur	508
— — de la *Biblia Pauperum*	513
— — de l'*Ars moriendi*	515
— — taillée vers 1438	507
Plat émaillé de Palissy	73
Plateau et calice en or émaillé	33
Porte de Hal, à Bruxelles	426
— de l'hôtel de Sens, à Paris	417
— de Moret	415
— Saint-Jean, à Provins	416
Pot à eau, faïence allemande	75
Psaltérion rond	217
Psalterium à cordes nombreuses	217
— carré	216
Rebec du 16e siècle	227
Relieur (le)	501
Reliure en or d'un Évangéliaire du 11e s. : Jésus en croix	491
— estampée et gaufrée du 15e s. : Chasse mystique de la Licorne	499
Reliquaire byzantin du mont Athos	133
— en argent doré : Jeanne d'Évreux	147
Repos de la Sainte Famille, gravure	349
Retable en os sculpté, fragment	375
Rote (David jouant de la), vitrail	224
Sablier du 16e s.	177
Saint J.-Baptiste, sculpture d'Alb. Dürer	379
Saint (le) Sépulcre, par L. Richier	383
Sainte-Famille, par L. de Vinci	299
Salière émaillée : François Ier	161
— — : les Travaux d'Hercule	160
Sambute ou saquebute	208
Sceau de Guillaume le Conquérant	81
— de Jean sans Terre	83
— de l'Université de Paris	432
— de l'Université d'Oxford	496
— des orfévres de Paris	104
— du roi de la Basoche	433

	Pages.
Scribe dans son cabinet de travail	447
Selle du 16e s.	123
Selles de tournoi peintes	121
Sibylle de Saxe, par Lucas de Cranach	317
Siége du 9e ou 10e s.	4
Siéges divers des 14e et 15e s.	9
Soldats gallo-romains	80
Stalle de Saint Benoît-sur-Loire, détail d'ornement	38
— et pupitre, 15e s.	39
Statues de la cathédrale de Bourges	369
— de Saint-Trophime d'Arles	397
Sylvestre Ier, fresque en mosaïque	280
Syrinx à sept tuyaux	203
Table ronde du roi Artus	5
Tapisserie de Bayeux : Nefs de Guillaume	45
— de chasse	51
— du 15e s. : Mariage de Louis XII et d'Anne de Bretagne	49
Tarots italiens : jeu des *minchiate*	247
— — : le Fou	235
Taureau (le) de Phalaris, gravure	345
Terre cuite de Luca della Robbia	59
Tintinnabulum, ou cloche à main	213
Tisserand (le)	53
Toile peinte : Baptême de Clovis	291
Tombe d'un abbé de S.-Germain des Prés	356
Tombeau de Dagobert à Saint-Denis	361
Tonnelier (le)	17
Tour de Nesle (la)	414
Triangle	228
Trompette de berger	207
— droite à pied	206
— militaire	209
— recourbée	206
Tympan du portail de Saint-Trophime	396
Tympanon	214
Ursule (sainte), par Hemling	311
Vases d'ancienne forme	56
Verrière de la cathédrale d'Évreux	267
Verrou du 16e s.	25
Vielle à échancrures	226
— ovale à trois cordes	226
Vielleuse du 13e s.	226
Vierge (la), gravure du 16e s.	350
— à l'enfant, gravure	327
— d'Albe, esquisse	324
— et deux saints, par Jean van Eyck	306
— et l'enfant Jésus, gravure	326
Vinci (Léonard de), portrait	298
Violon et basse de viole	225
Vitrail allégorique : *le Camp de la Sagesse*	269
— du 11e s. : saint Timothée, martyr	261
— du 13e s. : l'Enfant prodigue	263
— du 14e s. : le Juif de la rue des Billettes	265
— du 15e s. : Tentation de saint Mars	273
— flamand peint en camaïeu	271

FIN DE LA TABLE DES FIGURES.

TABLE DES MATIÈRES

Pages.

AMEUBLEMENT CIVIL ET RELIGIEUX 1

Simplicité des objets mobiliers chez les Gaulois et les Francs. — Introduction du luxe dans l'ameublement, au septième siècle. — Le fauteuil de Dagobert. — La Table ronde du roi Artus. — Influence des croisades. — Un banquet royal sous Charles V. — Les siéges. — Les dressoirs. — Services de table. — Les hanaps. — La dinanderie. — Les tonneaux. — L'éclairage. — Les lits. — Meubles en bois sculpté. — La serrurerie. — Le verre et les miroirs. — La chambre d'un seigneur féodal. — Richesse de l'ameublement religieux. — Autels. — Encensoirs. — Châsses et reliquaires. — Grilles et ferrures.

TAPISSERIES .. 39

Les origines bibliques de la tapisserie. — Broderie à l'aiguille dans l'antiquité grecque et romaine. — Les tapis Attaliques. — Fabrication de tapis dans les cloîtres. — La manufacture de Poitiers au douzième siècle. — La tapisserie de Bayeux, dite de la reine Mathilde. — Les tapis d'Arras. — Inventaire des tapisseries de Charles V. — Valeur considérable de ces tentures historiées. — Manufacture de Fontainebleau, sous François Ier. — La fabrique de l'hôpital de la Trinité, à Paris. — Les tapissiers Dubourg et Laurent, sous le règne d'Henri IV. — Manufactures de la Savonnerie et des Gobelins.

CÉRAMIQUE ... 55

Ateliers de poteries à l'époque gallo-romaine. — La céramique disparaît pendant plusieurs siècles dans les Gaules. — Elle ne se remonte qu'au dixième ou au onzième siècle. — Influence probable de l'art des Arabes d'Espagne. — Origine de la majolique. — Luca della Robbia et ses successeurs. — Les carrelages émaillés en France, à partir du douzième siècle. — Les fabriques italiennes de Faenza, Rimini, Pesaro, etc. — Les poteries de Beauvais. — Invention et travaux de Bernard Palissy. — Histoire de sa vie. — Ses chefs-d'œuvre. — La faïence de Thouars, dite d'Henri II.

ARMURERIE ... 79

Armes du temps de Charlemagne. — Armes des Normands lors de la conquête de l'Angleterre. — Progrès de l'armurerie sous l'influence des croisades. — La cotte de mailles. — L'arbalète. — Le haubert et le hoqueton. — Le heaume, le chapel de fer, la cervelière; les jambières et le gantelet, le plastron et les cuissards. — Le casque à ventail. — Armures plates et armures à côtes. — La salade. — Luxe des armures. — Invention de la poudre à canon. — Les bombardes. — Les canons à main. — La coulevrine, le fauconneau. — L'arquebuse à serpentin, à mèche, à rouet. — Le fusil et le pistolet.

Pages.

SELLERIE, CARROSSERIE 111

L'équitation chez les anciens. — Le cheval de monture et d'attelage. — Chars armés de faux. — Véhicules des Romains, des Gaulois et des Francs : la carruque, le *petoritum*, le *cisium*, le *plaustrum*, les basternes, les *carpenta*, etc. — Diverses espèces de montures aux temps de la chevalerie. — L'éperon, marque distinctive de noblesse ; son origine. — La selle ; son origine, ses modifications. — La litière. — Les carrosses. — Les mules des magistrats. — Corporations des selliers-bourreliers, lormiers, carrossiers. — Les chapuiseurs, les blazenniers et cuireurs de selles.

ORFÉVRERIE 127

Antiquité de l'orfévrerie. — Le *Trésor de Guarraçar*. — Époques mérovingienne et carlovingienne. — Orfévrerie religieuse. — Prééminence des orfévres byzantins. — Progrès de l'orfévrerie à la suite des croisades. — L'orfévrerie et les émaux de Limoges. — L'orfévrerie cesse d'être exclusivement religieuse. — Émaux translucides. — Jean de Pise, Agnolo de Sienne, Ghiberti. — Des ateliers d'orfévrerie sortent de grands peintres et sculpteurs. — Benvenuto Cellini. — Les orfévres de Paris.

HORLOGERIE 173

Mesure du temps chez les anciens. — Le gnomon, la clepsydre, le sablier. — La clepsydre perfectionnée par les Persans et par les Italiens. — Gerbert invente l'échappement et les poids moteurs. — La sonnerie. — Maistre *Jehan des Orloges*. — Le Jacquemart de Dijon. — La première horloge de Paris. — Premières horloges portatives. — Invention du ressort spiral. — Première apparition des montres. — Les montres ou œufs de Nuremberg. — Invention de la fusée. — Corporation des horlogers. — Horloges fameuses à Iéna, Strasbourg, Lyon, etc. — Charles-Quint et Jannellus. — Le pendule.

INSTRUMENTS DE MUSIQUE 193

De la musique au moyen âge. — Instruments de musique du quatrième au treizième siècle. — Instruments à vent : la flûte simple et la flûte double, la syrinx, le *chorus*, le *calamus*, la doucine, les *flaios*, les trompes, cornes, olifants, l'orgue hydraulique et l'orgue à soufflets. — Instruments à percussion : la cloche, le *tintinnabulum*, les cymbales, le sistre, le triangle, le *bombulum*, les tambours. — Instruments à cordes : la lyre, la cithare, la harpe, le psaltérion, le nable, le *chorus*, l'*organisirum*, a chifonie, le luth et la guitare, le *crout*, la rote, la viole, la gigue, le monocorde.

CARTES A JOUER 229

Époque supposée de leur invention. — Elles existaient dans l'Inde dès le douzième siècle. — Leur rapport avec le jeu d'échecs. — Elles durent être apportées en Europe à la suite des croisades. — Première mention d'un jeu de cartes en 1379. — Au quinzième siècle les cartes sont très-répandues en Espagne, en Allemagne et en France, sous le nom de *tarots*. — Au nombre des tarots doivent figurer les cartes dites de Charles VI. — Anciennes cartes françaises, italiennes, allemandes. — Les cartes contribuent à l'invention de la gravure sur bois et de l'imprimerie.

PEINTURE SUR VERRE 257

La peinture sur verre mentionnée par les historiens dès le troisième siècle de notre ère. — Fenêtres vitrées de Brioude, au sixième siècle. — Verrières de couleur à Saint-Jean de Latran et à Saint-Pierre de Rome. — Vitraux des douzième et treizième siècles en France : Saint-

TABLE DES MATIÈRES.

Pages.

Denis, Sens, Poitiers, Chartres, Reims, etc. — Aux quatorzième et quinzième siècles, l'art est en pleine floraison. — Jean Cousin. — Les Célestins de Paris, Saint-Gervais. — Robert Pinaigrier et ses fils. — Bernard Palissy décore la chapelle du château d'Écouen. — L'art étranger : Albert Dürer.

PEINTURE A FRESQUE............................. 275

Ce que c'est que la fresque : les anciens en faisaient usage. — Peintures de Pompéi. — Écoles romaine et grecque. — Les iconoclastes et les barbares détruisent toutes les peintures murales. — Renaissance de la fresque, au neuvième siècle, en Italie. — Peintres à fresque depuis Guido de Sienne. — Ouvrages principaux de ces peintres. — Successeurs de Raphaël et de Michel-Ange. — Fresque au *sgraffito*. — Peintures murales en France, à partir du douzième siècle. — Fresques gothiques en Espagne. — Peintures murales dans les Pays-Bas, en Allemagne et en Suisse.

PEINTURE SUR BOIS, SUR TOILE, ETC................. 289

Naissance de la peinture chrétienne. — L'école byzantine. — Premier réveil en Italie. — Cimabué, Giotto, fra Angelico. — École florentine : Léonard de Vinci, Michel-Ange. — École romaine : Pérugin, Raphaël. — École vénitienne : Titien, le Tintoret, Véronèse. — École lombarde : le Corrége, le Parmesan. — École espagnole. — Écoles allemande et flamande : Stéphan de Cologne, Jean de Bruges, Lucas de Leyde, Albert Dürer, Lucas de Cranach, Holbein. — La peinture en France pendant le moyen âge. — Les maîtres italiens en France. — Jean Cousin.

GRAVURE.................................. 325

Anciennes origines de la gravure sur bois. — Le *Saint Christophe* de 1423. — *La Vierge et l'enfant Jésus*. — Les premiers *maîtres en bois*. — Bernard Milnet. — La gravure en camaïeu. — Origine de la gravure sur métal. — La *Paix* de Maso Finiguerra. — Les premiers graveurs sur métal. — Les nielles. — Le Maître de 1466. — Le Maître de 1486. — Martin Schœngauer, Israël van Mecken, Wenceslas d'Olmutz, Albert Dürer, Marc-Antoine, Lucas de Leyde. — Jean Duret et l'école française. — L'école hollandaise. — Les maîtres de la gravure.

SCULPTURE................................ 351

Origine de la statuaire chrétienne. — Statues d'or et d'argent. — Traditions de l'art antique. — Sculpture en ivoire. — Les briseurs d'images. — Diptyques. — La grande sculpture suivant les phases de l'architecture. — Les cathédrales et les monastères après l'an 1000. — Écoles bourguignonne, champenoise, normande, lorraine, etc. — Les écoles allemande, anglaise, espagnole et italienne. — Nicolas de Pise et ses successeurs. — Apogée de la sculpture française au treizième siècle. — La sculpture florentine et Ghiberti. — Les sculpteurs français du quinzième au seizième siècle.

ARCHITECTURE.............................. 385

La basilique, première église chrétienne. — Modification de l'ancienne architecture. — Style byzantin — Formation du style roman. — Principales églises romanes. — Age de transition du roman au gothique. — Origine et importance de l'ogive. — Principaux édifices du pur style gothique. — L'église gothique, emblème de l'esprit religieux au moyen âge. — Gothique fleuri. — Gothique flamboyant. — Décadence. — Architecture civile et militaire : châteaux, enceintes fortifiées, habitations bourgeoises, hôtels de ville. — Renaissance italienne : Pise, Florence, Rome. — Renaissance française : châteaux et palais.

Pages.

PARCHEMIN, PAPIER . 427

Le parchemin dans l'antiquité. — Le papyrus. — Préparations du parchemin et du vélin au moyen âge. — Vente du parchemin à la foire du Lendit. — Privilége de l'université de Paris sur la vente et l'achat du parchemin. — Différents usages du parchemin. — Le papier de coton importé de Chine. — Ordonnance de l'empereur Frédéric II sur le papier. — Emploi du papier de lin, à partir du douzième siècle. — Anciennes marques du papier. — Papeteries en France et en Europe.

MANUSCRITS . 437

Les manuscrits dans l'antiquité. — Leur forme. — Matières dont ils étaient composés. — Leur destruction par les barbares. — Leur rareté à l'origine du moyen âge. — L'Église catholique les conserve et les multiplie. — Les copistes. — Transcription des diplômes. — Corporation des écrivains et des libraires. — Paléographie. — Écritures grecques. — L'onciale et la cursive. — Écritures slaves. — Écritures latines. — La tironienne. — La lombarde. — La diplomatique. — La capétienne. — La ludovicienne. — La gothique. — La runique. — La visigothique. — L'anglo-saxonne et l'irlandaise.

MINIATURES DES MANUSCRITS . 457

Les miniatures au commencement du moyen âge. — Les deux *Virgile* du Vatican. — Peinture des manuscrits sous Charlemagne et Louis le Débonnaire. — Tradition de l'art grec en Europe. — Décadence de la miniature au dixième siècle. — Naissance de l'art gothique. — Beau manuscrit du temps de saint Louis. — Les miniaturistes religieux et laïques. — La caricature et le grotesque. — Le camaïeu et la grisaille. — Les enlumineurs à la cour de France et chez les ducs de Bourgogne. — École de Jean Fouquet. — Miniaturistes italiens. — Giulio Clovio. — École française sous Louis XII.

RELIURE . 489

Reliure primitive des livres. — La reliure chez les Romains. — Reliure d'orfévrerie, depuis le cinquième siècle. — Livres enchaînés. — Corporation des *lieurs*, ou relieurs. — Reliures en bois, à coins et fermoirs de métal. — Premières reliures en peau, gaufrées et dorées. — Description de quelques reliures célèbres aux quatorzième et quinzième siècles. — Origines de la reliure moderne. — Jean Grollier. — Le président de Thou. — Les rois et les reines de France bibliomanes. — Supériorité de l'art du relieur en France.

IMPRIMERIE . 505

Quel est l'inventeur de l'imprimerie? — Lettres mobiles dans l'antiquité. — L'impression xylographique. — Laurent Coster. — Les *Donats* et les *Speculum*. — Procès de Gutemberg. — Association de Gutemberg et de Fust. — Schoiffer. — La Bible de Mayence. — Le Psautier de 1457. — Le *Rationale* de 1459. — Gutemberg imprime seul. — Le *Catholicon* de 1460. — L'imprimerie à Cologne, à Strasbourg, à Venise, à Paris. — Louis XI et Nicolas Jenson. — Les imprimeurs allemands à Rome. — Les *Incunables*. — Colart Mansion. — Caxton. — Perfectionnement des procédés typographiques jusqu'au seizième siècle.

TABLE DES FIGURES . 541

FIN DE LA TABLE DES MATIÈRES.

www.ingramcontent.com/pod-product-compliance
Lightning Source LLC
Chambersburg PA
CBHW070951240526
45469CB00016B/23